POTSDAMER
ALTERTUMSWISSENSCHAFTLICHE
BEITRÄGE (PAwB)

Herausgegeben von
Pedro Barceló (Potsdam), Peter Riemer
(Saarbrücken), Jörg Rüpke (Erfurt)
und John Scheid (Paris)
———

Band 39

Michaela Stark

Göttliche Kinder

Ikonographische Untersuchung
zu den Darstellungskonzeptionen
von Gott und Kind bzw. Gott und Mensch
in der griechischen Kunst

Gedruckt mit freundlicher Unterstützung
der Maria-und-Dr.-Ernst-Rink-Stiftung, Gießen

Umschlagabbildung: Attisch-rotfigurige Hydria,
München, Antikensammlungen 2426
Foto: © München, Staatliche Antikensammlungen

Bibliografische Information der Deutschen
Nationalbibliothek
Die Deutsche Nationalbibliothek verzeichnet diese
Publikation in der Deutschen Nationalbibliografie;
detaillierte bibliografische Daten sind im Internet über
<http://dnb.d-nb.de> abrufbar.

ISBN 978-3-515-10139-4

Jede Verwertung des Werkes außerhalb der Grenzen
des Urheberrechtsgesetzes ist unzulässig und strafbar.
Dies gilt insbesondere für Übersetzung, Nachdruck,
Mikroverfilmung oder vergleichbare Verfahren sowie
für die Speicherung in Datenverarbeitungsanlagen.
Gedruckt auf säurefreiem, alterungsbeständigem Papier.
© Franz Steiner Verlag, Stuttgart 2012
Druck: Offsetdruck Bokor, Bad Tölz
Printed in Germany

INHALTSVERZEICHNIS

VORWORT.. 11

ABKÜRZUNGSVERZEICHNIS... 12

I. EINLEITUNG... 13
 I. 1 Forschungsgeschichte... 14
 I. 2 Fragestellung und methodische Vorgehensweise...................... 15

II. DIE GÖTTERKINDER... 19
 II. 1 Apollon.. 19
 II. 1.1 Geburt des Gottes auf Delos – die literarische
 Überlieferung... 19
 II. 1.2 Auf die Probe gestellt – Die Pythontötung als
 Initiationstat des Götterkindes........................... 21
 II. 1.3 Die Geburt des Apollon in der Bilderwelt?............. 24
 II. 1.4 Bilder der Pythontötung................................. 25
 II. 1.4.1 Ikonographie und Habitus des Götterkindes..... 26
 II. 1.4.2 Kindlichkeit vs. Göttlichkeit............................ 26
 II. 1.4.3 Interaktion des Götterkindes mit den
 Nebenfiguren.. 27
 II. 1.4.4 Bilder des erwachsenen Gottes im Kontext
 der Pythontötung....................................... 27
 II. 1.5 Auswertung... 28
 II. 1.6 Anhang: Python verfolgt Leto........................... 30

 II. 2 Hermes.. 32
 II. 2.1 Der (neu-)geborene Dieb: Der Rinderraub des Hermes –
 die literarische Überlieferung............................ 32
 II. 2.2 Der Rinderraub in der Bilderwelt....................... 35
 II. 2.3 Hermes in Begleitung von Iris.......................... 43
 II. 2.4 Auswertung... 46
 II. 2.4.1 Der Aspekt der Kindheitsüberwindung im
 Hermesmythos... 48
 II. 2.5 Exkurs: Bilder des erwachsenen Gottes im Kontext des
 Rinderraubs.. 48

II. 3 Zeus..50
 II. 3.1 Die Rettung des Götterkindes und die Täuschung des
 Kronos – die literarische Überlieferung........................50
 II. 3.2 Die Übergabe des vermeintlichen Götterkindes
 in der Bilderwelt.. 51
 II. 3.3 Auswertung.. 56

II. 4 Dionysos...58
 II. 4.1 Göttlichkeit als Problem..58
 II. 4.2 Geburt und Kindheit des Dionysos – die literarische
 Überlieferung.. 59
 II. 4.3 Lokalmythen und Mythenkorrekturen........................... 60
 II. 4.4 Vom bärtigen zum bartlosen Gott: Der Wandel des
 Dionysosbildes in der Kunst.. 62
 II. 4.5 Das Götterkind Dionysos in der
 Bilderwelt.. 65
 II. 4.5.1 Dionysos auf den Knien des Zeus stehend............ 66
 II. 4.5.2 Die Übergabe des Dionysos................................. 68
 II. 4.5.3 Die Übergabe an Athamas und Ino..................... 70
 II. 4.5.4 Die Schenkelgeburt... 71
 II. 4.5.5 Die erste Geburt und der Tod der Semele............ 71
 II. 4.5.6 Darstellungen ohne festen Erzählkontext.............72
 II. 4.6 Attribute, Habitus und Gestik des Dionysos als
 Götterkind... 73
 II. 4.6.1 Dionysos in der Tracht und mit den Attributen des
 erwachsenen Gottes... 73
 II. 4.6.2 Dionysos ohne Götterattribute............................. 77
 II. 4.6.3 Ikonographische Veränderungen........................82
 II. 4.7 Exkurs: Architektonische Elemente in den
 Übergabeszenen.. 86
 II. 4.8 Der Bezug der Vasenbilder zum antiken Drama...............88
 II. 4.9 Auswertung... 88
 II. 4.9.1 Vom göttlichen Kind zum kindlichen Gott:
 Der Wandel der Dionysosikonographie............... 88
 II. 4.9.2 Von der Episode zum Motiv: Der Wandel der
 Bildkomposition der Übergabeszenen.................. 90
 II. 4.9.3 Die Entwicklung der anderen Bildthemen............ 90
 II. 4.9.4 Vergleich des Dionysos mit anderen
 olympischen Göttern..91
 II. 4.10 Exkurs: Die rotfigurige Schale des Makron von der
 Athener Akropolis...94

II. 5 Athena.. 104
 II. 5.1 Kopfgeburt der Athena – die literarische Überlieferung......104
 II. 5.2 Die Bilder der Athenageburt....................................... 106

 II. 5.2.1 Der Geburtsvorgang.. 107
 II. 5.2.2 Athena nach der Geburt.................................. 109
 II. 5.3 Die Ikonographie Athenas in den Geburtsdarstellungen..... 113
 II. 5.3.1 Göttlichkeit vs. Kindlichkeit........................... 114
 II. 5.3.2 Bildkomposition und Figurenkonstellation.......... 115
 II. 5.3.3 Die Gesten der Begleitfiguren......................... 117
 II. 5.3.4 Interaktion Athenas mit den Nebenfiguren.......... 118
 II. 5.4 Auswertung... 119
 II. 5.4.1 Athena, das göttliche Antikind?...................... 119
 II. 5.4.2 Das Schlüsselmoment des Mythos.................... 121
 II. 5.4.3 Die Bildintention der Athenageburt.................. 121

II. 6 Artemis... 123
 II. 6.1 Geburt und Kindheit der Artemis – die literarische
 Überlieferung... 123
 II. 6.2 Bilder des Götterkindes?.. 124
 II. 6.3 Auswertung... 129

II. 7 Herakles... 130
 II. 7.1 Die erste Kraftprobe für den neugeborenen Heros:
 Herakles erwürgt die von Hera gesandten Schlangen –
 die literarische Überlieferung..................................... 130
 II. 7.1.1 Leitmotive des Kindheitsmythos..................... 131
 II. 7.1.2 Der schlangenwürgende Herakles
 in der Bilderwelt... 132
 II. 7.2 Herakles tötet Linos... 138
 II. 7.2.1 Die Vorgeschichte eines Mordes: Der Skyphos
 des Pistoxenos-Malers in Schwerin................. 139
 II. 7.2.2 Tatort Klassenzimmer: Bilder eines Mordes........ 140
 II. 7.2.3 Moralische Kritik an der Tat?........................ 145
 II. 7.3 Auswertung... 145
 II. 7.4 Anhang: Vereinzelte Wiedergaben anderer Mythen.......... 146

II. 8 Achill... 148
 II. 8.1 Die Kindheit Achills in der literarischen Überlieferung...... 148
 II. 8.1.1 Die vorhomerische Version des Kindheitsmythos.. 148
 II. 8.1.2 Die homerische Version des Kindheitsmythos...... 149
 II. 8.2 Die Kindheit des Heros in der Bilderwelt....................... 149
 II. 8.2.1 Die Übergabe des Kleinkindes an Chiron............ 150
 II. 8.2.2 Achill kommt als Heranwachsender zu Chiron...... 156
 II. 8.2.3 Ein Palästrit fernab der Palästra?..................... 158
 II. 8.3 Auswertung... 162

III. MYTHOS UND BÜRGERWELT.. 165
 III. 1 Kind und Gott als divergierende Bildkonzepte........................ 165
 III. 1.1 Die Kindheit als Übergangsphase............................. 165
 III. 1.2 Gemeinsamkeiten in der Ikonographie göttlicher und
 sterblicher Kinder... 166
 III. 1.3 Ikonographische Unterschiede zwischen göttlichen
 und menschlichen Kindern... 168
 III. 1.3.1 Göttliche Epiphanie..................................... 169
 III .1.3.2 Die Attribute der Götterkinder...................... 169
 III. 1.3.3 Die Bildkompositionen: Götterkinder im
 Bildkontext.. 170
 III. 1.3.4 Sonderfall Dionysos..................................... 171
 III. 1.3.5 Die Ikonographie der Heroen....................... 172
 III. 1.4 Göttliche Kinder ≠ kindliche Götter 173

 III. 2 Die Götterwelt als Gegenwelt.. 175
 III. 2.1 Die Götterwelt als Spiegel der gesellschaftlichen
 Realität?.. 175
 III. 2.2 Familie und Familiensystem.. 176
 III. 2.2.1 Die ‚monströsen' Göttergeburten.................. 176
 III. 2.2.2 Dionysos in der Obhut der Nymphen von Nysa... 178
 III. 2.2.3 Götter und Heroen als Familienväter............... 179
 Herakles als Familienvater – Eine mythologische
 Szene im bürgerlichen Gewand....................... 181
 Das Gegenbild der Idealfamilie: Herakles tötet im
 Wahn seine Kinder... 186
 III. 2.3 Gesellschaft und öffentlicher Raum........................... 187
 III. 2.3.1 Schule und Bildungssystem........................... 187
 Schulweg... 188
 Die Kehrseite des Schweriner Skyphos: Iphikles
 als ‚Musterschüler' der attischen Bürgerwelt........ 191
 Schulunterricht... 191
 Die sportliche Ausbildung in der Palästra und der
 Wandel in der Ikonographie der Achillübergabe... 195
 III. 2.3.2 Päderastie und Liebeswerbung...................... 196
 Die Ikonographie der Knabenliebe in der
 Vasenmalerei... 197
 Götterverfolgungen.. 198

III. 2.4 Die Konzeption der Götterwelt als Gegenwelt:
Regelverstoß und Grenzüberschreitung als
ikonographische Kennzeichen der Göttlichkeit............... 202

III. 3 Das Phänomen der fehlenden Kindheit................................204

IV. GESAMTERGEBNISSE................... 211
 IV. 1 Die Götterkinder in der literarischen Überlieferung..................211
 IV. 1.1 Kindheitsüberwindung als Leitmotiv.......................... 211
 IV. 2 Die Götterkinder in der Bilderwelt......................................212
 IV. 2.1 Die Ikonographie der Götterkinder............................213
 IV. 2.1.1 Erwachsene Götter als Protagonisten von
Kindheitsmythen... 215
 IV. 2.1.2 Die göttliche Epiphanie als ikonographisches
Merkmal... 215
 IV. 2.1.3 Der Wandel des Dionysos vom göttlichen Kind
zum kindlichen Gott......................................216
 IV. 2.2 Narrative Aspekte der Wiedergabe göttlicher
Kindheitsmythen.. 216
 IV. 2.2.1 Kindgestalt als Instrument der Täuschung.......... 216
 IV. 2.2.2 Die Wahl des Augenblicks und das Problem
der zeitlichen Divergenz............................. 217
 IV. 2.2.3 Von der Episode zum Motiv: Entwicklung und
Veränderung der mythologischen Erzählstruktur... 218
 IV. 2.3 Das Phänomen der fehlenden Kindheit..................... 219
 IV. 2.4 Die Götterwelt als Gegenwelt.................................219
 IV. 2.4.1 Kontrastwirkung zur Hervorhebung der
Göttlichkeit...219
 IV. 2.4.2 Der Tabubruch als Bildmotiv – Visualisierung
der Göttlichkeit vor bürgerlicher Kulisse........... 220

V. KATALOG..223

BIBLIOGRAPHIE...321

INDICES.. 334
 1. Verzeichnis der Objekte und Sammlungen..............................334
 2. Verzeichnis der antiken Autoren und Werke............................351

ABBILDUNGSNACHWEIS... 354

TAFELN...359

VORWORT

Die vorliegende Arbeit ist die leicht überarbeitete Fassung meiner Dissertation, die im Wintersemester 2007/2008 unter dem Titel „Göttliche Kinder. Ikonographische Untersuchungen zu den Darstellungskonzeptionen von Gott und Kind bzw. Gott und Mensch in der griechischen Kunst" von der Philosophischen Fakultät I der Universität des Saarlandes angenommen wurde. Neu erschienene Literatur wurde bis einschließlich 2011 berücksichtigt.

Allen voran möchte ich mich bei Carola Reinsberg (Saarbrücken) für die Übernahme des Erstgutachtens bedanken. Anja Klöckner (Gießen) gilt mein Dank außer für die Übernahme des Zweitgutachtens auch für die Anregung des Themas.

Ebenfalls bedanken möchte ich mich bei meinen Kollegen, Kommilitonen und Freunden, die mir mit zahlreichen anregenden Diskussionen, fachlicher Unterstützung und Korrekturen sehr geholfen haben. Unter anderen sind hier zu nennen: Christoph Catrein, Isabelle Jung, Philipp Kobusch, Christoph Kugelmeier, Carmen Loew, Sebastian Prignitz, Manuela und Andreas Wack, und besonders Matthias Recke, der mir darüber hinaus bei der Layouterstellung sehr geholfen hat. Für wertvolle Anregungen danke ich auch H. Alan Shapiro.

Mein Dank gilt außerdem der Landesgraduiertenförderung des Saarlandes, die mir ein Stipendium gewährte und der Maria und Dr. Ernst-Rink-Stiftung, die die Drucklegung meiner Arbeit mit einem Druckkostenzuschuss unterstützt hat.

Den Herausgebern Pedro Barceló, Peter Riemer, Jörg Rüpke und John Scheid danke ich für die Aufnahme der Schrift in die Reihe Potsdamer Altertumswissenschaftliche Beiträge. Für die Drucklegung der Arbeit und die Betreuung meines Manuskriptes möchte ich mich herzlich bei Katharina Stüdemann und Harald Schmitt vom Franz Steiner Verlag bedanken.

Zu Dank verpflichtet bin ich auch den im Abbildungsverzeichnis aufgeführten Museen, Institutionen, Universitätssammlungen und Bildarchiven, die mir das benötigte Bildmaterial zur Verfügung gestellt und den Abdruck der Bilder in dieser Arbeit gestattet haben.

Mein ganz besonderer Dank gilt zuletzt meiner Familie, meinen Eltern und vor allem meinem Mann Mathias, der mir während der arbeitsreichen Stunden der Fertigstellung dieses Manuskriptes stets zur Seite stand und nicht nur den Text Korrektur gelesen, sondern auch die Umzeichnungen für den Tafelteil angefertigt hat.

Ich widme diese Arbeit meinen Großeltern. Sie waren großartige Menschen, und meine Welt ist ärmer ohne sie.

Gießen, im Februar 2012 Michaela Stark

ABKÜRZUNGSVERZEICHNIS

Die Abkürzungen der antiken Autoren und Werke erfolgen nach:
DNP III (1997) S. XXXVI–XLIV

weitere Abkürzungen:

ABV = J.D. Beazley, Attic Black-figure Vase-painters (Oxford 1956).
ARV² = J.D. Beazley, Attic Red-figure Vase-painters ²(Oxford 1963).
Beazley Addenda² = T. H. Carpenter – T. Mannack – M. Mendonca, Beazley Addenda ²(Oxford 1989).
Beazley, Para. = J. D. Beazley, Paralipomena. Additions to Attic Black-Figure Vase-Painters and to Attic Red-Figure Vase-Painters ²(Oxford 1971).
BMC Greek Coins= A Catalogue of the Greek Coins in the British Museums
CVA = Corpus Vasorum Antiquorum
DNP = Der Neue Pauly. Enzyklopädie der Antike
Liddell – Scott – Jones = H. G. Liddell – R. Scott – H. S. Jones, A Greek-English Lexikon ⁹(1996); Suppl. (1996)
LIMC = Lexikon Iconographicum Mythologiae Classicae
SNG = Sylloge Nummorum Graecorum

Die Abkürzungen der Zeitschriftentitel richten sich nach dem Zitiersystem des Deutschen Archäologischen Instituts:

http://www.dainst.org/de/content/liste-der-abkürzungen-für-zeitschriften-reihen-lexika-und-häufig-zitierte-werke

I. EINLEITUNG

Die vorliegende Arbeit beschäftigt sich mit dem Thema ‚göttliche Kinder'. Gegenstand der Untersuchung sind Mythenbilder der griechischen Antike, in denen Gottheiten und Heroen als Kinder auftreten. Neben den Bildzeugnissen, die im Fokus der Untersuchung stehen werden, soll auch die Überlieferung der Kindheitsmythen in den antiken Texten analysiert und zu den Bildern in Relation gesetzt werden.

Götterkinder begegnen vielfach in der literarischen Überlieferung. Bereits in der frühgriechischen Ependichtung, in der Theogonie des Hesiod oder den aus dem Kult abgeleiteten Hymnen, deren früheste Sammlung unter dem Titel „Homerische Hymnen" bekannt ist, werden vor dem Hintergrund von Sukzessionsmythen und Entstehungslegenden Kindheitsgeschichten entwickelt, in denen von der wundersamen Geburt eines Gottes berichtet wird oder ein neugeborener Gott durch die Überwindung extremer Gefahrensituationen seinen Herrschaftsanspruch legitimieren muss.

Betrachtet man die bildlichen Darstellungen göttlicher Kindheitsmythen, so fällt auf, dass Götterkinder in der Kunst seit archaischer Zeit sehr präsent sind. Es gibt zahlreiche Darstellungen auf unterschiedlichen Bildträgern, in denen Götter in Kindgestalt auftreten.

Die Kombination der Konzepte Gott und Kind erscheint für den modernen Betrachter auf den ersten Blick wie ein Widerspruch in sich. Auf der einen Seite steht der Gott in der mit ihm assoziierten übermenschlichen Natur und Unsterblichkeit. Auf der anderen Seite das Kind, das Assoziationen von Unvollkommenheit, Hilflosigkeit und Schutzbedürftigkeit weckt. Die moderne Forschung vertritt vielfach den Standpunkt, dass Kindern in der griechischen Antike eine sehr geringe Wertschätzung entgegengebracht wurde. Mit dem Thema Kindheit sei die Vorstellung eines Übergangsstadiums verbunden, während dem sich ein zunächst hilfloses und unselbständiges Wesen schrittweise zur selbständigen erwachsenen Persönlichkeit entwickelt. Die Tatsache, dass gerade Gottheiten in dieser scheinbar unvollkommenen Erscheinungsform auftreten, wirft zahlreiche Fragen auf: Wie sind göttliches Wesen und die Limitationen der Kindheit miteinander vereinbar? Gibt es eine eigenständige Ikonographie, die die Götter nur in ihrer Kindgestalt kennzeichnet, oder werden sie bereits als Kinder in Attributen und Habitus des erwachsenen Gottes wiedergegeben? Warum werden manche Götter als Kinder dargestellt, andere dagegen nicht? Bestehen hier Diskrepanzen zwischen literarischer und bildlicher Überlieferung? Welche Bildintention ist mit der Darstellung eines Götterkindes verbunden? Sind die Götter überhaupt Kinder im oben geschilderten Sinne?

I. 1 FORSCHUNGSGESCHICHTE

Die Themen ‚Kinder' und ‚Kindheit in der Antike' werden in der Forschung derzeit mit großer Intensität behandelt. Sie sind Gegenstand einer Fülle von Publikationen und Tagungsbänden und auch zahlreiche Ausstellungen widmen sich diesem Thema[1] Dabei steht jedoch in erster Linie das Phänomen ‚Kindheit' im Kontext des griechischen Alltagslebens im Fokus.

Ein Blick auf die überschaubare Anzahl von Untersuchungen, die sich mit den literarischen und bildlichen Darstellungen von Mythen göttlicher Kinder befasst, zeigt, dass diesem Thema in der Forschung bisher nur wenig Aufmerksamkeit geschenkt wurde. Ein Gesamtüberblick über das Thema fehlt, ebenso blieben wesentliche Fragestellungen bisher unberücksichtigt. Die vorhandenen Arbeiten greifen entweder nur bestimmte Einzelaspekte des Themas philologischer oder ikonographischer Art heraus, wie etwa die außergewöhnlichen Geburten der Athena und des Dionysos, oder beschränken sich auf eine Denkmälergattung. Zu nennen sind hier die Werke von K. Kerényi und C. G. Jung[2], die die religionsgeschichtliche, kulturvergleichende Untersuchung des ‚Urkindes' in den Mythen verschiedener Völker zum zentralen Thema ihrer Forschungen machten. Die Abhandlungen spiegeln deutlich den Einfluss psychoanalytischer Denkmuster wider, insbesondere der Jung'schen Archetypenlehre. Beide Autoren waren zu ihrer Zeit sehr einflussreich. Heute gelten ihre Theorien jedoch in großen Teilen als überholt. Ende der fünfziger Jahre näherte sich J. Laager[3] dem Thema vom rein philologischen Standpunkt aus und ließ die bildlichen Darstellungen sowie die historischen Kontexte bis auf wenige Ausnahmen außen vor. Ein grundlegendes Werk zur Geburt der Götter in klassischer Zeit, das das Thema unter archäologischen Gesichtspunkten behandelt, ist die Dissertation von E. H. Loeb[4] aus dem Jahre 1978. Loeb beschäftigte sich ausschließlich mit den außergewöhnlichen Geburtsmythen einzelner Gottheiten und sammelte eine große Menge an Denkmälern mit Darstellungen von Göttergeburten bis in römische Zeit. Dabei klammerte er jedoch die griechischen Heroen vollständig aus seiner Untersuchung aus, so dass ein zu einseitiges Bild entstand. Er stellte zudem die Resultate nicht in Relation zueinander und kam daher zu keinem Gesamtergebnis.

Die 1992 entstandene Dissertation von L. Beaumont[5] beschäftigt sich mit der Ikonographie göttlicher und heroischer Kinder in der attisch rotfigurigen Vasenmalerei des 5. Jahrhunderts v. Chr. Sie behandelt neben den olympischen Göttern auch alle attischen und nichtattischen Heroen. Die Arbeit bietet eine umfassende

1 Vgl. etwa Golden 1990; ders. 2003; Dickmann 2001; ders. 2002; 2006; 2008; Neils – Oakley 2003; Neils – Oakley 2004; Cohen – Rutter 2007; Backe-Dahmen 2008; Crélier 2008; Seifert 2011; für einen Überblick über die Publikationen zum Thema Kindheit s. die Literaturliste im Anhang. Für eine Zusammenstellung der älteren Forschungsliteratur zum Thema Kindheit in der Antike siehe außerdem Karras 1981.
2 Jung – Kerenyi 1941.
3 Laager 1957.
4 Loeb 1979.
5 Beaumont 1992.

Zusammenstellung der bekannten Vasenbilder, die ikonographische Analyse beschränkt sich jedoch auf einen sehr allgemeinen Vergleich der Darstellungen von Göttern und Heroen. In der Gegenüberstellung der Götter untereinander bleibt ihr Ergebnis recht pauschal. Sie thematisiert zwar bereits die Problematik der Geschlechterdifferenz der Götterkinder, kommt aber in ihrer Interpretation des Phänomens zu recht widersprüchlichen Ergebnissen. Zwei weitere Aufsätze[6] geben eine Zusammenfassung ihrer bereits vorgelegten Ergebnisse wieder.

Einer anderen Gruppe von ‚göttlichen Kindern' widmet sich die 2004 unter dem Titel „Baby and Child Heroes in Ancient Greece" erschienene Publikation von C. O. Pache[7]. Gegenstand sind dort mythische Kinder, die nach ihrem, in der Regel gewaltsam herbeigeführten, frühen Tod heroisiert und kultisch verehrt wurden. Anhand literarischer wie bildlicher Zeugnisse werden von der Autorin mythische Kindgestalten wie Opheltes, Melikertes oder die Kinder Medeas und deren Kulte aus religiöser wie kulturhistorischer Sicht analysiert.

Insgesamt betrachtet wurden in den genannten Publikationen bereits einige grundlegende Vorarbeiten geleistet und zum Teil umfangreiche Materialsammlungen vorgelegt, eine eingehende archäologische Analyse des Materials steht allerdings noch aus.

I. 2 FRAGESTELLUNG UND METHODISCHE VORGEHENSWEISE

Zunächst gilt es den Begriff Götterkinder näher zu definieren. Unter diesem Begriff werden hier diejenigen Gottheiten zusammengefasst, deren Kindsein – wie bei den Menschen – als Übergangsstadium begriffen wird, das der Entwicklung zum erwachsenen Gott vorausgeht. In diese Gruppe gehören Hermes, Apollon, Zeus, Dionysos, Athena und Artemis. Da in dieser Benennung neben der Kindlichkeit auch die Abstammung von mindestens einem göttlichen Elternteil impliziert wird, gehören auch die Heroen in diese Kategorie. Von dieser Gruppe inhaltlich abzugrenzen sind sowohl solche Götter, die über gar keine Kindheitsphase verfügen, als auch solche, deren Kindlichkeit nicht als Übergangsstadium konzipiert, sondern ein dauerhafter Zustand ist, also so genannte Kindgötter – als bekanntester Vertreter letztgenannter Gruppe ist Eros zu nennen. Die Kindgötter bilden thematisch eine eigene Gruppe mit einer spezifischen Wesensmacht und Ikonographie, die nicht Gegenstand dieser Untersuchung sein wird. Eine Untersuchung dieser Gruppe muss unter anderen Gesichtspunkten und einer anderen Fragestellung. erfolgen und würde den Rahmen dieser Arbeit sprengen.

Ausgangspunkt der Untersuchung ist, neben einer eingehenden Untersuchung der in den antiken Texten überlieferten göttlichen Kindheitsmythen, die im zweiten Teil der Arbeit vorgenommene systematische ikonographische Analyse der bildlichen Darstellungen von Götterkindern. Die Materialgrundlage bilden Denkmäler aller Gattungen von archaischer bis in hellenistische Zeit. Das untersuchte

6 Beaumont 1995, 339–361; Beaumont 1998, 71ff.
7 s. Pache 2004 im Literaturverzeichnis.

Bildmaterial ist in einem umfassenden Katalogteil dieser Arbeit zusammengestellt. Die angewandte Untersuchungsmethode basiert auf einem Gerüst aufeinander aufbauender Fragestellungen, sowohl ikonographischer als auch ikonologischer Art, anhand derer das Thema in seiner Vielschichtigkeit erfasst und umfassend untersucht wird. Die Fragen lassen sich zu folgenden Komplexen zusammenfassen:

– Welche Götter werden als Kinder dargestellt?
– Welche Typen von Götterkindern lassen sich unterscheiden?
– Wie werden Götter als Kinder dargestellt?
– Wo bzw. auf welchen Bildträgern werden Götter als Kinder dargestellt?
– Wann werden Götter als Kinder in der Kunst dargestellt?
– Warum werden bestimmte Götter als Kinder dargestellt?

In der Analyse sollen die charakteristischen Elemente der Götterdarstellungen herausgefiltert werden. Es soll untersucht werden, worin sich einzelne Götter unterscheiden und ob feste Schemata oder Bildtopoi vorhanden sind. Im Vordergrund steht dabei die Frage, was den *kindlichen* Gott – abgesehen von der Körpergröße – in seiner Ikonographie vom *erwachsenen* Gott unterscheidet. Dabei gilt es die spezielle Ikonographie, die der Gott *nur* in seiner Kindgestalt hat, zu ergründen. Eine weitere, wesentliche Frage ist, ob in der Ikonographie der Götterkinder die *göttlichen* oder die *kindlichen* Züge überwiegen und ob die Götter in den Bildern überhaupt als Kinder im eigentlichen Sinne angesprochen werden können.

Ein weiterer wichtiger Aspekt ist die Veränderung der Darstellungen in den einzelnen Epochen. Innerhalb der griechischen Kunst ist ein Wandel festzustellen, der in der klassischen Zeit zu einer ‚Verjüngung' einer Reihe von olympischen Götter führt. Es ist zu vermuten, dass dieser Wandel auch die Darstellungsweise der göttlichen Kinder beeinflusst hat.

Daneben wird das Thema auch vom philologischen und kulturhistorischen Ansatz her analysiert und so in einem übergeordneten Gesamtkontext erfasst. Dabei sollen die Leitmotive der Kindheitsmythen der jeweiligen Götter untersucht werden. In der schriftlichen Überlieferung zeichnen sich verschiedene Typen von Götterkindern ab. So gibt es Götter, die im Mythos nur eine sehr kurze Kindheitsphase durchleben und dann durch ein Schlüsselerlebnis zum erwachsenen Gott werden. Eine andere Kategorie bilden solche Götterkinder, die wie echte Kinder ernährt und gepflegt werden und dann nach und nach durch ihre Taten ihre übermenschliche Macht zeigen. Zu dieser Gruppe sind unter anderem die Heroen zu rechnen, die im Mythos zunächst als Menschenkinder unter Menschen aufwachsen. Ein wesentliches Ziel der Untersuchung besteht in einer vergleichenden Analyse der in Text- und Bildmedien zu beobachtenden Diskurse.

Die ikonographische Analyse bildet die Grundlage für die im dritten Teil der Arbeit vorgenommene Gegenüberstellung der antiken Bildkonzepte göttlicher und sterblicher Kinder. Dabei werden die in der Analyse gewonnenen Erkenntnisse vor der Folie der gesellschaftlichen Realität des antiken Griechenland ausgewer-

tet. Das Fundament der Untersuchung bildet die Analyse von drei übergeordneten Diskursen, innerhalb derer die Konzepte ‚Gott' und ‚Mensch', ‚Kind' und 'Erwachsener' sowie ‚Mann' und ‚Frau' einander gegenüberstehen. Ziel der Untersuchung ist es, die einzelnen Konzepte miteinander in Relation zu setzen, um so Berührungspunkte oder sogar Überschneidungen, Wechselwirkungen und Trennlinien herauszuarbeiten. Seit frühklassischer Zeit lässt sich in der Vasenmalerei das Phänomen einer ‚Verbürgerlichung' für unterschiedliche mythologische Bildthemen[8] nachweisen, unter anderem auch für bildliche Darstellungen göttlicher Kindheitsmythen. Die mythologischen Darstellungen weichen bewusst von der literarischen Mythentradition ab und adaptieren bestehende oder zur gleichen Zeit neu etablierte Bildthemen der idealisierten Bürgerwelt[9]. Dabei grenzen sie sich in Bildintention und Bildinhalt zum Teil drastisch von der bürgerlichen Vorlage ab und sind als regelrechte Gegenbilder zum bürgerlichen Lebensideal der Alltagsbilder konzipiert. Ein signifikantes Beispiel hierfür sind unter anderem die Darstellungen aus dem Kindheitsmythos des Herakles, die an der entsprechenden Stelle eingehend behandelt werden.

Ein grundlegendes und in der Forschung bisher zwar erkanntes, jedoch nicht hinreichend geklärtes Problem betrifft darüber hinaus das vermeintliche ‚Fehlen der Kindheit' weiblicher Gottheiten. Einer Vielzahl von bildlichen Darstellungen männlicher Götter in Kindgestalt steht eine verschwindend geringe Anzahl weiblicher Götterkinder gegenüber. Dieses Phänomen wurde in der Forschung[10] bisher mit dem insgesamt geringen Stellenwert von Kind und Frau in der griechischen Gesellschaft erklärt. Auf die Problematik dieser These soll nachfolgend[11] ausführlich eingegangen werden. Das Phänomen soll hier nochmals eingehend untersucht, kritisch überprüft und von anderen Ausgangspunkten aus betrachtet werden. Dabei scheinen die Wirkungsmacht und die Funktion einer Gottheit deren Darstellungsweise und deren Erscheinen in Kindgestalt wesentlich zu beeinflussen.

Die Untersuchung nähert sich dem Thema Kindheit von einem neuen Standpunkt aus. Ziel ist es, die unterschiedlichen Bildkonzepte von Gott und Mensch auf der Ebene der Kinderdarstellungen eingehend zu analysieren, die Bilder in den kulturhistorischen Kontext einzuordnen und neue Erkenntnisse über das antike Verständnis von Gottheiten und deren Bedeutung für die griechische Gesellschaft und deren Wertvorstellungen ebenso wie über das antike menschliche Selbstbild zu gewinnen.

8 Satyrn in typisch bürgerlichen Bildkontexten: Krumeich – Pechstein – Seidensticker 1999, 65–69. 73; Shapiro 2003, 104 f.; ‚Zivilisierung' von Satyrn und Mänaden: Moraw 1998, 125–130; zur Adaption ikonographischer Elemente aus dem Themenumkreis der Bürgerwelt in den Bildern göttlicher Kindheitsmythen s. das Kapitel III. Mythos und Bürgerwelt in dieser Arbeit.
9 Zu den Darstellungskonzeptionen der Bürgerwelt und deren Realitätsbezug beziehungsweise den sich in den Bildern spiegelnden Idealvorstellungen s. Hölscher 2000, 147. 151; s. außerdem Kapitel III in dieser Arbeit.
10 Beaumont 1995 und Beaumont 1998.
11 s. Kapitel III. 3.

II. DIE GÖTTERKINDER

II. 1 APOLLON

II. 1.1 Geburt des Gottes auf Delos – die literarische Überlieferung

Die ausführlichste Schilderung der Geburt und kurzen Kindheitsphase des Gottes Apollon liefert der Homerische Hymnos[12]. Schon das Proömium[13] schildert das Erscheinen des Gottes im Olymp als eine Epiphanie. Die anwesenden Gottheiten reagieren mit Scheu und Ehrfurcht auf sein Kommen, denn sie erzittern und erheben sich von ihren Sitzen. Erst als Leto ihrem Sohn den Bogen von der Schulter nimmt, die Sehne entspannt und Apollon neben Zeus Platz genommen hat, nehmen auch die übrigen Götter wieder ihre Sitze ein. Eine vergleichbare – wenngleich noch heftigere – Reaktion der göttlichen Beobachter wird im Kontext der Athenageburt geschildert[14]. Ein entscheidendes Merkmal der Epiphanie einer Gottheit spiegelt sich in den homerischen Hymnen in den Reaktionen der Betrachter wider, eine besondere Steigerung dieses Phänomens ergibt sich daraus, dass die Zeugen des Geschehens in beiden Fällen selbst Götter sind, die mit „Erschrecken" oder einem Zustand der „Erschütterung" auf die göttliche Präsenz der Hauptperson reagieren. Nach dieser Eingangssequenz geht der Hymnos zur Schilderung der Wanderung Letos und der Geburt des Apollon über. Letos Niederkunft ist dem Hymnos zu Folge mit verschiedenen Komplikationen verbunden: Sie findet zunächst keinen Ort, der sie aufnehmen will, erst nach langer, erfolgloser Wanderung erhält sie auf der Insel Delos Zuflucht[15]. Die Geburt selbst ist schwierig, denn Hera hält bewusst die Eileithyia zurück, um die Geburt zu verzögern[16]. Erst als diese mit Hilfe anderer Göttinnen durch eine List herbeigeholt ist, kann Leto endlich niederkommen.

In der Beschreibung der Geburt des Götterkindes finden sich wiederum die eingangs schon erwähnten Merkmale einer Epiphanie[17]. Die anwesenden Göttinnen „jubeln" bzw. „schreien auf"[18]. Auch die Umschreibung des Geburtsvor-

12 Zum Apollonhymnos vgl. Laager 1957, 54 ff.; Motte 1996, 119 ff.
13 Hom. h. 3, 2–12; vgl. Laager 1957, 56 f.
14 Hom. h. 28, 5 ff. Die Götter reagieren mit Erfurcht und Erstaunen. Die Natur und der Kosmos reagieren heftig auf ihr Erscheinen. Dieser Aufruhr beruhigt sich erst wieder, nachdem die Göttin ihre Rüstung abgenommen hat (V. 14 f.).
15 Hom. h. 3, 45–90.
16 Hom. h. 3, 91 f. 95–101.
17 Laager 1957, 170.
18 ὀλόλυξαν von ὀλολύζω – „mit lauter Stimme schreien" oder „ausrufen"; diese Art des Ausrufens ist für Frauen spezifisch und kommt abgesehen von dieser Textstelle vor allem im Kontext einer Anrufung an eine Gottheit vor: Liddell – Scott – Jones 1217 s. v. ὀλολύζω; der

ganges ist außergewöhnlich. Der Gott Apollon tritt hier bereits als aktiv Handelnder auf, er *wird* nicht *geboren*, sondern er „springt ans Licht"[19]. Die Göttinnen waschen ihn nach seiner Geburt, wickeln ihn in Windeln und nähren ihn mit Nektar und Ambrosia[20]. Es wird explizit erwähnt, dass Leto ihm nicht die Brust reicht. Er trinkt also keine Milch, wie es sterbliche Kinder tun. Durch diese für eine Gottheit spezifische Ernährung geht Apollon übergangslos in das Erwachsenenstadium über, was im Hymnos durch das Lösen der ‚Fesseln' seiner Windeln[21] verdeutlicht wird. Er befreit sich hier also symbolisch von den Limitationen der Kindheit. Seinen Status als voll entwickelter Gott bekräftigt er durch seine unmittelbar darauf folgende Ansprache an die anwesenden Gottheiten, in der er seine künftigen Attribute (Kithara und Bogen) und seinen Wirkungsbereich als Gott der Vorhersehung offenbart[22].

Bezeichnenderweise wird Apollon im homerischen Hymnos an keiner Stelle direkt als *Kind*[23] angesprochen. Er wird entweder beim Namen – also Apollon, Phoibos oder Phoibos Apollon – genannt, als „Gott"[24] oder als „Sohn"[25] des Zeus oder aber mit einem Beinamen[26] bezeichnet. Auffällig ist hier, dass Apollon schon vor der Verkündung seines künftigen göttlichen Wirkens bereits „Bogenschütze"[27] und „Herrscher"[27] genannt wird[28].

Insgesamt kann man die Darstellung der Geburt und der kurzen Kindheitsphase des Gottes im homerischen Hymnos in gewisser Weise als ‚rückwärts gerichtet' bezeichnen. Hier wird von der Vorstellung des voll entwickelten erwachsenen Gottes mit all seinen spezifischen Eigenschaften, Funktionen und Attributen auf das Götterkind und dessen Verhalten und Eigenheiten geschlossen. Es wird hier kein Kind geboren, das sich im Verlauf der Kindheitsgeschichte, beeinflusst durch verschiedene Faktoren und Ereignisse, zu dem bekannten Gott Apollon entwickelt, sondern es wird bereits *der Gott Apollon* geboren, dessen Wirkungsbereich und Eigenschaften schon vor der Geburt als bekannt vorausgesetzt werden. Der Autor geht hier von der fest geprägten Vorstellung des erwachsenen Gottes aus

Ausruf der Göttinnen kann in diesem Kontext als Reaktion auf das Erscheinen des neugeborenen *Gottes* Apollon verstanden werden und ist ein weiterer Hinweis auf eine göttliche Epiphanie.

19 Hom. h. 3, 119.
20 Hom. h. 3, 120 ff.
21 Hom. h. 3, 127 ff.
22 Hom. h. 3, 130–132.
23 Das heißt mit dem entsprechenden Vokabular, das zur Benennung sterblicher Kinder belegt ist, etwa παῖς oder τέκνον, um nur einige Bezeichnungen zu nennen; vgl. zum Vokabular zur Umschreibung von Kindern Dickmann 2001, 173.
24 θεός: Hom. h. 3, 137.
25 υἱός: z. B. Hom. h. 3, 126.
26 Etwa τοξοφόρος oder ἑκατηβόλος: „der weithin Treffende", ein typischer Beiname des Apollon, der auch bei Homer und Hesiod belegt ist, in Anlehnung an Apollons Eigenschaft als göttlicher Bogenschütze: DNP I (1996) 864 f. s. v. Apollon (F. Graf).
27 ἄναξ: Hom. h. 3, 63.
28 V. 56; τοξοφόρος V. 126, während er selbst erst V. 131 den Bogen zu seinem spezifischen Götterattribut erklärt.

und überträgt diese auf die Schilderung des Götterkindes. Dieses Phänomen findet sich in göttlichen Kindheitsmythen häufig, besonders stark ist es im im folgenden Kapitel behandelten homerischen Hymnos an Hermes ausgeprägt[29].

Bis auf die Vorgänge, die unmittelbar auf die Geburt folgen, das heißt das Neugeborenenbad, das Wickeln in Windeln und die Ernährung, finden sich innerhalb der Schilderung keine Hinweise auf ein Kindheitsstadium des Gottes. Die Wickelung dient letztlich dem Zweck, die gerade nicht vorhandene Kindlichkeit des Gottes anschaulich vor Augen zu führen. Die Windeln vermögen ihn nicht zu hindern, er sprengt unmittelbar darauf diese Limitation. Er hat schon vor seiner Geburt die charakteristischen Beinamen, die auf seine Eigenschaft als Bogenschütze verweisen und wird bereits zu diesem Zeitpunkt als Herrscher, später als „starker Sohn"[30] angesprochen, alles Hinweise auf seinen göttlichen Status.

Bei Apollodor[31] wird der Zorn der Zeusgattin Hera als Grund für Letos lange Irrfahrt genannt. Sie bringt auf Delos zuerst Artemis zur Welt, die dann bei der anschließenden Geburt des Apollon als Hebamme hilft.

II. 1.2 Auf die Probe gestellt – die Pythontötung als Initiationstat des Götterkindes

Innerhalb der literarischen Überlieferung[32] der Pythontötung existieren mehrere Mythenvarianten. Das übereinstimmende Element aller Quellen ist jedoch die Tötung eines Drachen durch die Pfeile des Apollon und eine anschließende Errichtung oder Übernahme des Heiligtums von Delphi. Im Folgenden sei eine Auswahl der wichtigsten Zeugnisse genannt.

Die früheste schriftliche Fixierung einer Drachentötung durch Apollon findet sich wiederum im homerischen Hymnos[33]. Dieser Überlieferung zufolge tötet Apollon als bereits erwachsener Gott[34] vor oder während der Errichtung seines

29 Vgl. Kapitel II. 2.1 in dieser Arbeit; zur Offenbarung göttlicher Eigenschaften in den Kindheitsmythen vgl. Laager 1957, 65.
30 κρατερὸς υἱος: Hom. h. 3, 126.
31 Apollod. 1, 4, 1; Zu anderen Varianten des Geburtsmythos s. Laager 1957, 72 f.
32 Hom. h. 3, 300 ff.; Eur. Iph. T. 1245–1252; Aischyl. Eum. 9–14; Apollod. 1, 4, 1; Athen. 15, 701c; Plut. Pelopidas 16, 375 c; Apoll. Rhod. 2, 706; Schol. Eur. Phoen. 232, 233; Nonn. Dion.13, 28; Paus. 2, 7 ,7; Delos- Hymnos des Kallimachos (hellenistisch) Verfolgung der Leto durch Python: Hyg. fab. 140; die Pythontötung als Kindheitstat des Gottes: Eur. Iph. T. 1250; Apoll. Rhod. 2, 707; zu den späten Quellen, die die Pythontötung des Apollon als Kindheitstat und z. T. mit präziser Altersangabe des Kindes schildern s. Laager 1957, 87 mit Anm. 2; zu den Schriftquellen und den unterschiedlichen Versionen des Mythos vgl. Schreiber 1879; Laager 1957, 81 ff.; Fontenrose 1959, 1 ff. 10 Nr. 6 B; 13 ff. 21; LIMC VII (1994) 609 f. s. v. Python (L. Kahil); DNP X (2001) 670 f. s. v. Python (T. Junk); Zeitlin 2002, 193–218; Eine weitere Kindheitstat des Gottes wird in der Kunst nur in Darstellungen des erwachsenen Gottes aufgegriffen: Apollon tötet Tityos vgl. Fontenrose 1959, 22 ff.
33 Hom. h. 3, 300 ff.
34 Vgl. dagegen Laager 1957, 82: „An ein bestimmtes Alter des Gottes hat man ursprünglich gewiss nicht gedacht, doch ist anzunehmen, dass der Dichter des pythischen Hymnos die Tötung des Pytho-Drachens dem Apollon als Jugendtat zuschrieb." Die Tat findet zwar in un-

Heiligtums in Delphi einen Drachen, der an einer nahe gelegenen Quelle sein Unwesen treibt und die Bevölkerung in der Umgebung terrorisiert[35]. Die Verse 357 ff. geben eine ausführliche Schilderung des Todes des Ungeheuers durch die Pfeile des Gottes. Der Drache dieser Version ist weiblich, in ihrer Obhut befindet sich das von Hera in Parthenogenese erschaffene monströse Wesen Typhon. In der Beschreibung des homerischen Hymnos ist Apollon, als er sich vom Olymp aus auf die Suche nach seinem künftigen Heiligtum macht, bereits erwachsen und tötet den Drachen allein, ohne fremden Beistand. In dieser Version des Mythos besteht kein unmittelbarer Bezug zwischen der Drachentötung und der Übernahme des Kultes in Delphi, beide Ereignisse fallen eher zufällig zusammen.

In der Version des Apollodor[36] ist dagegen die Kultübernahme in Delphi das zentrale Element. Apollon kommt nach Delphi, wo Themis die Orakelstätte innehat. Der Pythondrache bewacht das Heiligtum und will Apollon am näher kommen hindern, worauf dieser den Drachen tötet und das Heiligtum in Besitz nimmt. Darauf folgt eine Schilderung weiterer Bestrafungen von Gegnern des Gottes.

Nach Pausanias[37] gibt es in Sikyon eine Sage, der zu Folge Apollon und Artemis gemeinsam einen Drachen namens Python töteten, die Ursache der Tat und das Alter der Götter werden nicht spezifiziert.

Die Angaben zum Alter des Gottes zum Zeitpunkt der Tat variieren in den überlieferten Texten. Einige Autoren schildern die Pythontötung jedoch explizit als Kindheitstat des Gottes. So betont Euripides in seiner Tragödie Iphigenie in Tauris[38] ausdrücklich das kindliche Alter des Gottes. Apollon wird dort V. 1249 mit dem Wort βρέφος[39] bezeichnet. Zudem wird erwähnt, dass das Götterkind von seiner Mutter im Arm getragen wird, was ebenfalls auf sein geringes Alter hinweist. Der Version des Euripides zufolge bringt Leto ihren Sohn unmittelbar nach dessen Geburt von Delos zum Parnass, wo er den Drachen, der im Auftrag der Ge das Orakel bewacht, tötet und daraufhin selbst der neue Herr des delphischen Heiligtums wird.

Apollonios Rhodios erwähnt in seinem Werk Argonautika[40] ebenfalls die Begebenheit einer Drachentötung. In einem Loblied auf Apollon, das dort im Zusammenhang mit einer Opferhandlung für den Gott vorgetragen wird, wird die weit zurückliegende Tat durch den jugendlichen Gott erzählt: Apollon tötet dem-

mittelbarem Anschluss an die Aufnahme des Gottes im Kreise der olympischen Götter statt, ist also somit eine seiner frühesten Handlungen, jedoch scheint er mit Abschluss der Geburtsgeschichte übergangslos ins Erwachsenenstadium übergewechselt zu sein, da er die Göttinnen eigenständig verlässt und nach einer längeren Wanderung zum Olymp emporsteigt.

35 Hom. h. 3, 300–304.
36 Apollod. 1, 4, 1.
37 Paus. 2, 7, 7.
38 Eur. Iph. T. 1235 ff.
39 Dieser Terminus bezeichnet das noch ungeborene bzw. das neugeborene Kind beiderlei Geschlechts: vgl. Liddell – Scott – Jones 329 s. v. βρέφος; Dickmann 2001, 173; In der Einleitung des Chorliedes wird Apollon als λατοῦς γόνος d.h. als Kind bzw. Nachkomme der Leto bezeichnet (Eur. Iph. T. 1234).
40 Apoll. Rhod. 2, 707 ff.

nach mit Hilfe seines Bogens ein Ungeheuer mit Namen Delphyne. In der genannten Passage wird ausdrücklich auf das jugendliche Alter des Gottes zum Zeitpunkt der Tat verwiesen: er ist κοῦρος und γυμνός[41]. Apollon erscheint zwar in der Überlieferung häufig als bartloser junger Mann, die explizite Nennung seiner Jugendlichkeit, bzw. seine Benennung als κοῦρος weisen jedoch darauf hin, dass hier die Altersstufe eines Heranwachsenden gemeint ist. Die Bezeichnung κοῦρος sowie der Zusatz in der Argonautika V. 707 verweisen nicht auf die Altersstufe eines Kindes, sondern die eines Jugendlichen vor dem rituellen Abschneiden der Jugendlocken. Interessant ist in den folgenden Versen der Hinweis auf Apollons ewig währende Jugend V. 708 ff.[42], der sich desselben Bildes der Haarweihung bedient. Die Schriftquellen divergieren neben den Angaben zum Alter des Gottes auch hinsichtlich der Beweggründe für die Tat[43]. Folgende Motive lassen sich unterscheiden:

1. Die Tötung eines Ungeheuers, das die in der Umgebung lebende Bevölkerung terrorisiert[44].
2. Ein gewaltsam herbeigeführter Kultwechsel im Heiligtum von Delphi, dessen Vorbesitzer oder Wächter Python ist[45]. Da es sich um einen Mord handelt, muss sich Apollon nach der Tat rituell von seiner Blutschuld reinigen[46].
3. Die Tötung erfolgt als göttliche Strafe. Apollon tötet Python, da der Drache zuvor, z. T. auf Veranlassung der Hera, seine Mutter Leto verfolgte[47].

Allen Mythenvarianten gemeinsam sind die Waffen, mit deren Hilfe der Gott den monströsen Gegner besiegt. Er benutzt dazu immer Pfeil und Bogen, seine charakteristische Bewaffnung. Ein weiteres verbindendes Motiv ist die Installation des Apollonkultes in Delphi[48], die direkt oder indirekt mit der Pythontötung verknüpft ist.

41 γυμνός wird in der Regel mit „bartlos" übersetzt und dadurch wiederum als Altersangabe interpretiert, wörtlich bedeutet es jedoch „nackt" oder auch „unbewaffnet"; vgl. hierzu von Scheffer 1947, 75 mit Anm. 67; γυμνός als „bartlos": Liddell – Scott – Jones 362 f. s. v. γυμνός, allerdings nur mit Bezugnahme auf die genannte Textpassage bei Apoll. Rhod.
42 „Es bleibt ja ungeschnitten dein Haupthaar immer und immer erhalten." (Übersetzung nach von Scheffer 1947).
43 Fontenrose 1959, 18 f. nennt insgesamt 5 Varianten der Pythongeschichte.
44 Dieses Motiv findet sich im homerischen Hymnos. Hier steht die Tat nur indirekt mit der Gründung des delphischen Heiligtums in Zusammenhang, da der Drache sich nicht im Heiligtum, sondern an einer Quelle in der näheren Umgebung aufhält.
45 Vgl. Laager 1957, 81. 85.
46 Fontenrose 1959, 15 mit Anm. 6.
47 Fontenrose 1959, 18; Laager 1957, 85. 87 ff. bes. 89: Laager vermutet eine Existenz dieser Mythenversion schon im 5. Jh. v. Chr.
48 Laager 1957, 87 f. bes. 89. 98 interpretiert die Vermischung des delischen Geburts- und Kindheitsmythos des Apollon mit dem delphischen Apollonkult als eine bewusste Umgestaltung aus lokalpolitischen Motiven, um einen Ersatz für die bereits existierende Geburtslegende auf Delos zu schaffen und zugleich das Problem einer gewaltsamen Kultübernahme durch den Mord an dem ursprünglichen Inhaber oder Wächter abzumildern.

Die antiken Texte, die die Pythontötung als Kindheitstat des Gottes überliefern, geben zwar unterschiedliche Gründe für das Zusammentreffen zwischen Apollon und seinem Kontrahenten an, ihnen liegt jedoch immer dasselbe Schema zugrunde: Das Götterkind stellt sich kurz nach seiner Geburt einem mächtigen, monströsen Gegner und besiegt diesen im Zweikampf mit Hilfe der Waffen, die für den erwachsenen Gott typisch sind. Nach der Überwindung des Gegners nimmt Apollon sein wichtigstes Heiligtum, die Orakelstätte in Delphi, in Besitz und seine Funktion als Gott der Vorsehung ein. Der Kampf ist eine erste Bewährungsprobe, in der das Götterkind erstmals seine göttliche Macht unter Beweis stellt, und zugleich die unmittelbare Voraussetzung für die Kultübernahme. Die Pythontötung hat in diesem Kontext den Charakter einer Initiationstat. Apollon geht dadurch in den Status des erwachsenen Gottes über, insofern kann man hier von einer Art ‚Kindheitsüberwindung' sprechen.

II. 1.3 Die Geburt des Apollon in der Bilderwelt?

Darstellungen des apollinischen Kindheitsmythos tauchen in der Kunst nur sporadisch auf. Bezeichnenderweise beschränken sich die Darstellungen in der Mehrheit auf ein einziges Thema, die Pythontötung. Andere Episoden, wie die Geburt des Gottes, die, mit allen ihren vorhergehenden Komplikationen, im homerischen Apollonhymnos recht ausführlich geschildert wird, finden in der Kunst dagegen so gut wie keinen Anklang. Die Darstellung einer aus dem 4. Jahrhundert stammenden, rotfigurigen Pyxis aus Eretria, die heute in Athen aufbewahrt wird[49] (Ap rV 3), kann im weiteren Sinne mit der Geburt des Gottes auf Delos in Verbindung gebracht werden. Leto sitzt in dieser Darstellung in leicht gebeugter Haltung und mit nacktem Oberkörper auf einem Schemel, umgeben von weiblichen Begleiterinnen unter denen sich auch Athena befindet. Anhaltspunkte zur Deutung des Bildes als Geburtsvorbreitung liefern einerseits die Figur der Eileithyia, die hinter der auf einem *Diphros* sitzenden Leto steht und diese mit beiden Armen stützt, die Körperhaltung der Leto sowie die Palme, die Leto mit der linken Hand umklammert. Jedoch zeigt die Darstellung – sofern diese Deutung zutrifft – den Moment vor der eigentlichen Geburt, somit fehlt in der Darstellung das Götterkind. Darstellungen der Geburt und des anschließenden Neugeborenenbades sind erst in römischer Zeit belegt[50].

49 Athen, NM 1635: Loeb 1979, 12 mit Anm. 4; LIMC II (1984) 720 Nr. 1273 s. v. Artemis (L. Kahil); s. auch Dierichs 2002, 39 mit Anm. 97. 40 Abb. 24.
50 Vgl. die Reliefdarstellungen der *Scaenae frons* des Theaters in Hierapolis: LIMC II (1984) 301 Nr. 987* s. v. Apollon (W. Lambrinudakis); Dierichs 2002, 39 ff. mit Abb. 25 und 26.

II. 1.4 Bilder der Pythontötung

Die früheste Wiedergabe des Themas findet sich um 490/80 v. Chr. auf einer attisch-weißgrundigen Lekythos in Paris, Cabinet des Médailles 306 (Ap Wgr 1 Taf. 1 a). Die Darstellung erstreckt sich über beide Gefäßseiten. Auf Seite A ist Leto in knöchellangem Gewand und Schultermantel dargestellt. Ihr Haar ist von einer Haube bedeckt. Sie steht in unbewegter, ruhiger Haltung und wendet sich nach rechts. Ihre Arme sind angewinkelt. In der Armbeuge ihres linken Armes sitzt Apollon in Gestalt eines nackten Jungen. Er wendet sich ebenfalls nach rechts und spannt, mit leicht vorgeneigtem Oberkörper, seinen Bogen zum Schuss. Das Götterkind trägt langes Haar, das im Nacken zu einem Schopf hochgebunden ist. Rechts neben beiden Figuren steht eine zweite, etwas kleinere weibliche Person. Sie trägt einen Mantel als Obergewand, der ihren ganzen Körper verhüllt und von dem ein langer Zipfel über die Schulter gelegt ist und in ihren Rücken fällt. Die Figur wird in der Forschung als Artemis gedeutet[51]. Rechts neben ihr erscheinen zwei Palmen, die die Szene begrenzen und zur Darstellung auf der Gefäßrückseite überleiten. Dort ist ein eiförmiger Stein sichtbar, der aufgrund des Bildkontextes und seiner charakteristischen Binnenzeichnung aus parallelen Linien als der Omphalosstein[52] gedeutet werden kann. Unmittelbar neben diesem Stein, zum Teil von diesem verborgen, windet sich ein riesiger, geschuppter Schlangenleib. Rechts schließt das Bildfeld mit einer hohen, bis zum oberen Bildrand reichenden Felsformation ab. Der Omphalos verweist auf das delphische Heiligtum als Handlungsort. Die Palmen werden in der Forschung mit dem apollinischen Bereich in Verbindung gebracht[53].

Eine nahezu identische Darstellung findet sich auf einer stark beschädigten, attisch-weißgrundigen Lekythos in Bergen, Vestlandske Kunstindustrimuseum VK-62-115 (Ap Wgr 2). Hier ist wiederum Leto die Trägerin des Apollon, während rechts von dieser Gruppe eine etwas kleinere Frauengestalt steht. Apollon erscheint wieder in Gestalt eines nackten kleinen Jungen, der von der Armbeuge seiner Mutter aus mit dem Bogen auf den schlangengestaltigen Python zielt. Wieder kennzeichnen auf der Gefäßrückseite Palme, Omphalos und Felsen den Handlungsort.

Eine dritte Darstellung, die dasselbe Thema aufgreift, ist auf einer attischrotfigurigen Lekythos in Berlin, Antikensammlung F 2212 (Ap rV 1) dargestellt. Anders als die beiden vorhergehenden Bilder zeigt die Darstellung Leto und Apollon isoliert, ohne den eigentlichen Erzählkontext. Leto erscheint wie in den beiden zuvor gesehenen Bildern in Chiton und Mantel, ihr Haar ist unter einem *Sakkos* verborgen. Sie wendet sich wiederum nach rechts und ist in leichter Schrittstellung gezeigt. In ihrer linken Armbeuge trägt sie das Götterkind. Von Apollon ist nur der Oberkörper sichtbar, der Unterkörper ist unter dem Mantel der Leto verborgen. Das Götterkind hat langes Haar, das ihm in den Rücken herab-

51 Kahil 1966, 484.
52 Vgl. DNP VIII (2000) 1202 s. v. Omphalos (C. Auffarth).
53 Kahil 1966, 484.

fällt. Er wendet sich nach rechts und spannt seinen Bogen gegen einen Feind, der allerdings im Bild selbst nicht erscheint.

Die Wiedergabe des Apollon als Kind in den Armen seiner Mutter belegt, dass die drei Bildwerke auf eine Version der Pythontötung zurückgehen, nach der der Kampf bereits kurz nach der Geburt des Gottes stattfindet. Während diese Version in den Bildzeugnissen bereits für das frühe 5. Jh. v. Chr. belegt ist, ist sie in der literarischen Überlieferung erst später fassbar. Hier ist die früheste erhaltene Quelle die in der zweiten Hälfte des 5. Jahrhunderts entstandene Tragödie des Euripides[54].

II. 1.4.1 Ikonographie und Habitus des Götterkindes

Das Motiv des ‚Getragenwerdens' im Arm der Mutter ist einerseits ein Element, dass zum Mythos gehört und dass beispielsweise auch in der Fassung des Euripides explizit erwähnt wird. Zum anderen ist es eine Bildformel, die auch in anderen Bildkontexten vorkommt[55] und Kinder vor dem Erreichen der Lauffähigkeit kennzeichnet[56]. Dieses Motiv ist also ebenso wie die geringe Körpergröße des Gottes als Alterschiffre zu verstehen. Der Gott erscheint in Gestalt eines Kindes, das noch nicht eigenständig laufen kann und deshalb von einer erwachsenen Figur getragen wird.

II. 1.4.2 Kindlichkeit vs. Göttlichkeit

In seiner Ikonographie lehnt sich die Darstellung des Götterkindes eng an die des erwachsenen Apollon an: so trägt er in allen Bildern den Bogen, das charakteristische Attribut des erwachsenen Gottes[57] und ist durch dieses Element zweifelsfrei identifizierbar. Er bekämpft den Drachen – ebenso wie im Mythos – als Bogenschütze. Auch die Frisur des Götterkindes, die typische Ephebenfrisur mit dem schulterlangen Haar oder dem Nackenschopf hat Parallelen in Darstellungen des erwachsenen Gottes[58].

54 Eur. Iph. Taur. 1235 ff.
55 Beispiele für das Tragen eines Kindes im Arm einer erwachsenen Figur: attisch-schwarzfiguriger Tonpinax des Exekias, Berlin, Antikensammlung F 1813 (um 540 v. Chr.): Rühfel 1984a, 43 Abb. 15; attisch-weißgrundige Lekythos des Achilleus-Malers (um 450 v. Chr.): Rühfel 1984a, 109 Abb. 43; weitere Beispiele des 6. und 5. Jh. v. Chr. s. Seifert 2009b, 121 f.; Seifert 2011, 87 f. mit Anm. 237.
56 Beaumont 1995, 340 f.; Vollkommer 2000, 371 ff. bes. 379. Zur Altersdifferenzierung in Kinderdarstellungen s. ferner: Beaumont 1994, 81–96; Ham 2006, 465; Seifert 2006b, 470–472; Crelier 2008, 101 ff.; Seifert 2009a; 93 ff.; Seifert 2009b, 121 ff.; Seifert 2011.
57 Zur Ikonographie des erwachsenen Apollon als Bogenschütze s. LIMC II (1984) 197 f. Nr. 67*–70* s. v. Apollon (O. Palagia).
58 Zur Ikonographie des Apollon mit *Korbylos* vgl. die schwarzfigurige Halsamphora, Toronto, Royal Ontario Museum 916.3.15: LIMC II (1984) 270 Nr. 694* s. v. Apollon (G. Kokkorou-Alewras); und die attisch-schwarzfigurige Halsamphora in Rom, Museo Nazionale Etrusco di

II. 1.4.3 Interaktion des Götterkindes mit den Nebenfiguren

In den untersuchten Bildwerken fällt vor allem die sparsame Gestik aller Figuren ins Auge. Leto und die in den beiden früheren Darstellungen vor ihr stehende weibliche Begleitfigur sind in unbewegter Haltung nach rechts gewandt und lenken dadurch den Blick des Betrachters auf die Szene auf der Gefäßrückseite. Das Götterkind selbst sitzt in steifer, unbewegter Körperhaltung in der Armbeuge der Leto. Es findet kein Blickkontakt zwischen Leto und Apollon statt, ihre Haltung hat stattdessen einen eher präsentierenden Charakter. Apollon wendet sich nach rechts, seinem Gegner zu, mit der Mutter interagiert er nicht[59]. Sein Habitus entspricht dem des erwachsenen Gottes, der einen Gegner besiegt oder einen Widersacher bestraft[60]. Die einzige Aktion im Bild geht von Apollon aus, die Begleitfiguren bleiben passive Beobachter des Kampfes und sind nicht in die eigentliche Handlung involviert. Die Kampfhandlung selbst ist nur indirekt gezeigt. Der Drache ist teilweise hinter dem Omphalos verborgen und darüber hinaus weit von der Position des Götterkindes entfernt. Die Distanz wird zusätzlich durch die Vegetation mit den beiden Palmen vergrößert, die als eine Art Begrenzungslinie zwischen beiden Bildfeldern fungieren. Eine direkte Bedrohung des Götterkindes oder dessen Mutter durch den Drachen wird in den Bildern nicht gezeigt. Apollon erscheint vielmehr als der deutlich überlegene Part, der von seiner erhöhten Position im Arm der Mutter aus zum tödlichen Schuss anlegt.

II. 1.4.4 Bilder des erwachsenen Gottes im Kontext der Pythontötung

Eine attisch-weißgrundige Lekythos der so genannten Beldam-Python-Gruppe, die in Paris, Louvre CA 1915 (Ap Wgr 3) aufbewahrt wird ist etwa zeitgleich oder etwas später als die zuvor untersuchten Darstellungen entstanden und zeigt ebenfalls das Aufeinandertreffen von Apollon und Python. Die Darstellung unterscheidet sich jedoch sowohl in der Bildkomposition als auch in der Figurenkonstellation signifikant von den zuvor besprochenen Bildern. Die Szene beschränkt sich auf die beiden Hauptfiguren, die sich direkt gegenüberstehen. Apollon erscheint in Gestalt eines jugendlich-bartlosen, in seiner Körpergröße jedoch schon erwachsenen Gottes[61]. Er ist vollständig in einen Mantel eingehüllt. Sein Haar ist im Nacken zusammengefasst und zu einem Haarknoten hochgebunden. In den Händen hält er seine charakteristische Waffe, den Bogen, auf dessen Sehne er einen Pfeil

Villa Giulia 60: LIMC II (1984) 276 Nr. 749* s. v. Apollon (G. Kokkorou-Alewras); zur Darstellung des Apollon mit langem, offenem Haar: attisch-rotfiguriger Krater, Hamburg, Museum für Kunst und Gewerbe 1960.34: LIMC II (1984) 264 Nr. 652 c)* s. v. Apollon (M. Daumas).

59 Er hält sich nicht an seiner Mutter fest, schmiegt sich nicht in ihre Arme o. ä.
60 Vgl. die Darstellung einer attisch-rotfigurigen Amphora des Eucharides-Malers in London, BM E 278: Fontenrose 1959, Abb. 5.
61 Als Erwachsenen interpretieren Apollon in dieser Darstellung u .a. Beaumont 1992, 90; LIMC II (1984) 303 Nr. 998* s. v. Apollon (W. Lambrinudakis).

aufgelegt hat. Er sitzt mit angewinkelten Beinen auf einer halbrunden Erhebung, die analog zu den anderen Darstellungen als der Omphalosstein gedeutet werden kann. Unmittelbar innerhalb der Kontur des Steines ist darüber hinaus ein Dreifuß dargestellt, der – ebenso wie der Omphalos – das delphische Heiligtum als Handlungsort kennzeichnen. Links von Apollon und diesem zugewandt erscheint Python, diesmal in Gestalt eines seltsam anmutenden Mischwesens mit einem menschlichen Kopf und Rumpf auf einem aufgeringelten Schlangenleib[62]. Das Wesen hat die Arme angewinkelt und streckt beide Unterarme Apollon entgegen. Obwohl sich in diesem Bild die Kontrahenten unmittelbar gegenüberstehen kann nicht von einem Zweikampf die Rede sein. Beide wenden sich einander zu, wirken in ihrem Verhalten jedoch relativ steif und unbewegt. Einzig der gespannte Bogen des Gottes und eventuell die Gestik des Python zeigen, dass hier eine Kampfhandlung thematisiert wird. Python befindet sich, wie auch in den zuvor besprochenen Bildern in unmittelbarer Nähe des Omphalos, was seine direkte Beziehung zum Heiligtum visualisiert. Anders als in den vorherigen Darstellungen, in denen Apollon und Leto sich erst dem Ort des Geschehens nähern, erscheint der Gott hier auf dem Omphalos sitzend[63], eine Bildformel, die klar den Anspruch auf die Orakelstätte und die Inbesitznahme des Ortes durch den Gott visualisiert. Die erhöhte Position des Gottes zeigt zudem seine Überlegenheit gegenüber dem sich vom Boden zu ihm empor schlängelnden Gegner.

Vergleichbare Darstellungen, die den jugendlichen oder bereits erwachsenen Gott allein mit Python zeigen, finden sich in anderen Bildgattungen: Auf einem Silberstater aus Kroton[64] (um 420 v. Chr.) (Ap N 1) stehen sich die die beiden Kontrahenten gegenüber. Auf der linken Seite der jugendliche Apollon mit langem Haar, nackt bis auf einen Mantel, der ihm von der Hüfte geglitten ist, den schussbereiten Bogen in der Hand. Der Gott zielt mit dem Bogen auf die rechte Seite, an der sich Python in Gestalt einer Schlange empor windet. Zwischen beiden steht ein überdimensionaler Dreifuß, der wiederum den Bezug der Szene zur Kultübernahme des Gottes in Delphi verdeutlicht.

II. 1.5 Auswertung

In den untersuchten Bildern der Pythontötung steht der Gott Apollon stets im Zentrum der Darstellung. Er ist die einzig aktiv handelnde Figur, weder greifen die dargestellten Begleitfiguren in das Geschehen ein noch leistet der Pythondrache ernsthafte Gegenwehr. In den mehrfigurigen Szenen findet keinerlei Interaktion zwischen dem Gott und den Begleitfiguren statt. Apollon agiert völlig losgelöst von seinen Bezugsfiguren, d.h. der Mutter Leto und seiner Schwester Arte-

62 Vgl. Kahil 1966, 481 ff. Taf. 1–2. Die ungewöhnliche Ikonographie führt L. Kahil auf ägyptische Einflüsse zurück: Kahil 1966, 488 ff.
63 Kahil 1966, 484.
64 Zur Wiedergabe des Themas auf römischen Münzen s. LIMC II (1984) 303 1001* a–c s. v. Apollon (W. Lambrinudakis).

mis. Auch als Gegner treten Python und Apollon nur indirekt in Interaktion, zwischen ihnen besteht in den Darstellungen zum Teil eine große räumliche Distanz. Nur aus der Aktion des Götterkindes lässt sich erschließen, dass eine Kampfhandlung thematisiert wird. Apollon trägt als charakteristisches Attribut seinen Bogen, mit dem er gerade zum tödlichen Schuss auf den Drachen ansetzt. Die Bildwerke geben Apollon in unterschiedlichen Altersstufen wieder. Entweder erscheint er als bereits erwachsener Gott oder er ist in Kindgestalt in den Armen seiner Mutter Leto gezeigt. Die *kindlichen* Elemente in der Ikonographie des Gottes beschränken sich in den entsprechenden Bildern auf eine im Vergleich zu den erwachsenen Personen geringere Körpergröße und das Motiv des Getragenwerdens, durch das das Alter Apollons verdeutlicht wird. Er ist als Kind im Alter zwischen Neugeborenem und Kleinkind dargestellt, das Tragen im Arm der Mutter symbolisiert die noch nicht vorhandene Lauffähigkeit eines Kindes, dient also hier als Mittel der Altersdifferenzierung.

In Habitus und Attributen ist das Götterkind jedoch in seiner Eigenschaft als der *Gott* Apollon hervorgehoben. Er trägt bereits die für den erwachsenen Gott typische, im Nacken zusammengefasste Ephebenfrisur. Zudem ist er mit seinem charakteristischen Götterattribut, dem Bogen, ausgestattet.

Es existieren sowohl Darstellungen des Götterkindes als auch des erwachsen Gottes im Kontext der Pythontötung. Die Bildintention bleibt in beiden Fällen dieselbe. In allen Darstellungen steht die Übernahme des delphischen Heiligtums durch Apollon im Vordergrund. In den Bildern ist durch den Omphalos und in einigen Fällen den Dreifuß Delphi als Handlungsort visualisiert. Durch die Positionierung des Python in unmittelbarer Nähe des Omphalossteines wird eine direkte Verbindung zwischen dem Drachen und dem Heiligtum hergestellt. Python ist entweder der Vorbesitzer oder der Wächter der Orakelstätte. Durch den Kampf erhebt Apollon Anspruch auf das Orakel, durch die Überwindung des Gegners nimmt er das Heiligtum als neuer Kultinhaber in Besitz. Dieser Aspekt klingt in allen Darstellungen an.

Bei allen Vasen, die das Thema wiedergeben, handelt es sich um attische Lekythen, also um eine Gefäßform, die vor allem im Grabkontext Verwendung fand. L. Beaumont nimmt eine Beziehung zwischen dem Thema der Darstellung, der chthonischen Gestalt des schlangengestaltigen Ungeheuers und der Funktion des Bildträgers an[65].

Die Kindlichkeit spielt in der Ikonographie des Götterkindes Apollon keine beziehungsweise nur eine marginale Rolle, das zeigt die Tatsache, dass das Bildthema ohne Änderung oder Verlust der Bildintention auch in Kombination mit der Figur des erwachsenen Gottes dargestellt werden kann. Als Götterkind erscheint Apollon in der äußeren Gestalt eines Kindes. Abgesehen von den festgelegten Alterschiffren hat die Ikonographie des Apollon in Habitus und Körpersprache jedoch keine kindlichen Züge. Er ist mit Pfeil und Bogen bewaffnet und zielt damit auf den rechts im Bild befindlichen, monströsen Gegner. Hier steht nicht

[65] Beaumont 1992, 91.

Apollon als Kind im Vordergrund, sondern der göttliche Bogenschütze Apollon, der den Python erlegt um neuer Besitzer des delphischen Orakels zu werden.

II. 1.6 Anhang: Python verfolgt Leto[66]

Leto, die den kleinen Gott auf dem Arm trägt, steht in den zuvor untersuchten Bildern in auffallend ruhiger Haltung und wendet sich in ihrer Körperhaltung immer dem in einiger Entfernung positionierten Python zu. Der Aspekt der Verfolgung oder einer Flucht Letos vor dem Drachen, von der vor allem späte Schriftquellen berichten, spielt in den Darstellungen keine Rolle.

Die Darstellung einer rotfigurigen Halsamphora (Ap rV 2 Taf. 1 b) unbekannter Provenienz, die ehemals in der Hamilton Collection aufbewahrt wurde und heute verschollen ist, fällt in ihrer Wiedergabe des Themas völlig aus dem Rahmen. Die nur in Umzeichnung überlieferte Darstellung zeigt eine felsige Landschaft mit einem Höhleneingang auf der linken Seite. Vor dem Eingang zur Höhle ist eine riesige, bärtige Schlange mit aufgeringeltem Leib zu sehen. Rechts von ihr steht Leto, die sich in weiter Schrittstellung zur Flucht wendet und zu dem Ungeheuer zurückschaut. In den Armen trägt sie zwei Kinder, die ihre Hände in einem Bittgestus der Schlange entgegenstrecken. In der Forschung werden sie als Apollon (links) und Artemis (rechts) identifiziert. Die Kinder sind beide nur mit einem Hüftmantel bekleidet und in leicht unterschiedlicher Körpergröße wiedergegeben. Die Szene wird als die Flucht der Leto vor dem Pythondrachen interpretiert[67]. Wiedergabe und Ikonographie der Götterkinder sind sehr ungewöhnlich. Die Darstellung weist einige ikonographische Unstimmigkeiten auf.

Ein für den Mythos wesentliches Element, der Bogen des Apollon[68], ist nicht dargestellt. Dadurch fehlt ein für die Bildintention wesentliches Requisit und der mythologische Kontext, die Rache des Gottes und die Tötung des Drachen, bleiben völlig außen vor. Darstellungen der Leto mit beiden Kindern sind zwar in der Kunst belegt, jedoch sind die entsprechenden Werke verloren und somit in ihrer ikonographischen Wiedergabe des Themas im Einzelnen nicht mehr nachvollziehbar oder sie stammen erst aus römischer Zeit[69]. Die von Klearchos erwähnte, nicht erhaltene Statue der Leto mit dem Götterkind Apollon aus dem 4. Jahrhundert v. Chr. (Ap S 3), weicht von der Vasendarstellung deutlich ab, da die Schriftquellen für diese Darstellung übereinstimmend nur ein Kind in den Armen der Göttin angeben.

66 Vgl. Laager 1957, 72 f.
67 LIMC II (1984) 302 Nr. 995° s. v. Apollon (W. Lambrinudakis). Eher erheiternd denn aufschlussreich ist die Assoziation L. Beaumonts: Beaumont 1992, 92: "The serpent, however, looks rather benign, and with its slim form and long eyelashes has an aura of feminity which accords with the female dragon of the Homeric Hymn to Pythian Apollo (300.374)."
68 In vergleichbaren Darstellungen auf kaiserzeitlichen Münzen ist durch den Bogen des Apollon zum Teil ein klarer Bezug zur Pythontötung hergestellt: LIMC II (1984) 302 Nr. 990* s. v. Apollon (W. Lambrinudakis).
69 Vgl. LIMC II (1984) 301 f. Nr. 990; 992 (W. Lambrinudakis).

Habitus und Bekleidung des Götterkindes Artemis mit nacktem Oberkörper sind sehr ungewöhnlich, da auf attischen Vergleichsbeispielen weibliche Kinder, von wenigen Ausnahmen abgesehen, immer mit einem langen Gewand bekleidet erscheinen. Die von Beaumont[70] als Vergleich für eine fliehende Frauenfigur mit Kind auf dem Arm und als Beleg für die mögliche attische Provenienz der Hamilton-Vase herangezogene, attisch-rotfigurige Amphora des Niobiden-Malers in Paris, Collection du Baron Seillière[71], zeigt gerade diese Tatsache anschaulich: hier ist das im Arm der Mutter gezeigte kleine Mädchen in ein knöchellanges Gewand gehüllt und trägt zusätzlich eine Haube, wie sie als Kleidungsstück auch für die Tracht erwachsener Frauen typisch ist. Ein weiterer ungewöhnlicher Zug ist die Wiedergabe beider Kinder in leicht abweichender Größe. In den Münzbildern erscheinen die Kinder in Größe und Geschlecht undifferenziert[72]. Die Darstellung ist also ohne gesicherte Parallele. Da die Vase verschollen ist lassen sich weder sichere Angaben zur Provenienz[73] und zur Datierung machen, noch lässt sich die Echtheit der Darstellung erweisen. Die von Beaumont[74] vorgeschlagene attische Provenienz der Darstellung ist m. E. nicht überzeugend. Da weitere Angaben zu Aussehen und Verbleib des Bildwerkes fehlen und sich aus der Umzeichnung allein keine sicheren Informationen gewinnen lassen, kann es nur unter Vorbehalt in die Untersuchung zur Ikonographie des Apollon miteinbezogen werden.

70 Beaumont 1992, 93.
71 Die Darstellung datiert in die Mitte des 5. Jh. v. Chr.: LIMC II (1984) 727 Nr. 1347* s. v. Artemis (L. Kahil); Webster 1935, Taf. 8 A.
72 Vgl. LIMC II (1984) 301 f. Nr. 989; 990* (W. Lambrinudakis).
73 Zur apulischen Provenienz und Datierung der Vase s. LIMC II (1984) 302 Nr. 995° s. v. Apollon (W. Lambrinudakis); Beaumont 1995, 344.
74 Beaumont 1992, 93.

II. 2 HERMES

II. 2.1 Der (neu-)geborene Dieb: Der Rinderraub des Hermes – die literarische Überlieferung[75]

Die ausführlichste Schilderung der Geburt und der frühen Kindheitstaten des Gottes überliefert der aus dem 6. Jahrhundert v. Chr. stammende homerische Hymnos an Hermes[76]. Dort wird, neben seiner Abstammung von Zeus und der Atlastochter Maia, die früheste Kindheitstat des neugeborenen Gottes, der Raub der Rinder des Apollon, geschildert. Kaum zur Welt gekommen verlässt das Götterkind seine Geburtshöhle, erfindet zunächst die Leier aus dem Panzer einer Schildkröte, die er am Höhleneingang entdeckt[77] und macht sich anschließend daran, die unsterblichen Rinder seines göttlichen Bruders Apollon zu stehlen. Er erbeutet fünfzig Rinder und treibt sie nach Pylos. Auf dem Weg verwischt er listenreich alle Spuren, schlachtet dann einige der Rinder und bereitet den zwölf Göttern ein Opfer[78]. Anschließend kehrt er zu seiner Geburtshöhle und zu seiner Mutter zurück. Apollon findet schließlich den Übeltäter und es kommt zur Konfrontation beider Götter. Apollon bringt Hermes vor Zeus, der beiden Göttern selbst die Aufgabe zur Schlichtung des Streites auferlegt. Nach weiteren Auseinandersetzungen besänftigt Hermes Apollon schließlich durch das Geschenk der zuvor erfundenen Lyra und wird zum Dank in seine bekannten Funktionen und Wirkungsbereiche eingesetzt.

Schon in der Geburtssequenz des Hymnos[79] werden alle göttlichen Eigenschaften und Funktionen des Gottes Hermes aufgezählt. Er wird als „Dieb"[80] und „Führer im Traumland"[81] bezeichnet, als charakteristische Eigenschaft wird darüber hinaus seine Gewandtheit[82] besonders hervorgehoben. Während in der folgenden Schilderung des Rinderraubes und des sich anschließenden Opfers an die zwölf Götter vor allem die göttliche Natur des Hermes herausgestellt wird – Vers

75 Älteste und ausführlichste schriftliche Fassung des Mythos: Hom. h. 4; Alkaios nach Paus. 7, 20, 4; der Mythos war auch Gegenstand eines Satyrspiels des Sophokles: Soph. Ichn. (s. die folgenden Ausführungen); Apollod. 3, 10, 2 [112–115] gibt in Kurzform die Ereignisse des Rinderdiebstahls wieder und erwähnt in der Einleitung explizit Windeln und Wiege des Hermes; Andere in antiken Texten überlieferte Taten des Götterkindes sind der Raub der Waffen Apollons (Schol. Il. 15.256; Philostr. imag. 26, Porphyr. Ad Horat. Carm. 1, 10, 9) oder der Raub der Kleider seiner Mutter Maia und deren Begleiterinnen (Schol. Il. 24, 24): Laager 1957, 152.
76 Eitrem 1906, 248–282; Robert 1906, 389–425; Radermacher 1931; Laager 1957, 151 ff.
77 Hom. h. 4, 24 ff.
78 Hom. h. 4, 73 ff.
79 Hom. h. 4, 12 ff.
80 Hom. h. 4, 14: ληϊστῆρ᾽
81 Hom. h. 4, 14: ἡγήτορ᾽ ὀνείρων
82 Hom. h. 4, 13: „...παῖδα πολύτροπον..."

117[83] bezieht sich beispielsweise auf die übermenschliche Kraft des Gottes – fördert die nachfolgende Konfrontation mit seinem bestohlenen Bruder Apollon[84] eine weitere charakteristische Eigenschaft des Gottes, seine Verstellungskunst, zu Tage.

Nach geglückter Untat kehrt Hermes zu seiner Geburtshöhle zurück, schlüpft durch das Schlüsselloch ins Innere, wickelt sich selbst in Windeln, legt sich in seine Wiege und stellt sich als τέκνον νήπιον[85], wobei hier durch den Zusatz νήπιον ein besonderes Merkmal kleiner Kinder, nämlich ihre Hilflosigkeit beziehungsweise Unselbständigkeit explizit herausgestrichen wird. Auch der folgende Vers, in dem Hermes spielerisch an seinem Windeltuch zieht und die Schildkröte fest umklammert, zeugt von der Perfektion der Täuschungskunst, mit der er hier kindliches Verhalten nachahmt. Auffallend ist, dass außerhalb der Textpassagen, die die Verstellung des Gottes thematisieren und sein gezielt eingesetztes kindliches Verhalten facettenreich schildern, Hermes immer mit Umschreibungen der spezifischen Eigenschaften des erwachsenen Gottes angesprochen und seine göttliche Abkunft hervorgehoben wird. So heißt er Zeus Sohn[86] und im selben Vers ἐριούνιος[87], eine typische Bezeichnung für Hermes, die bereits in der Ilias[88] belegt ist. Darüber hinaus wird immer wieder seine Gewandtheit und Listigkeit angesprochen[89]. Hermes spricht V. 162 ff. zu seiner Mutter und straft in seiner Rede seine eigene kindliche Verkleidung lügen. Zugleich verkündet er seinen Anspruch auf Aufnahme als Gott im Kreise der olympischen Götter[90], den er durch seine Tat zu realisieren gedenkt[91].

In der folgenden, ausführlichen Schilderung des Disputes mit Apollon wird im Verhalten des Gottes wie auch in seiner Selbstbeschreibung immer wieder auf seine (vermeintliche) Kindlichkeit und Hilflosigkeit hingewiesen[92]: so schlüpft der listenreiche Gott zunächst in seine Windeln, kauert sich zusammen und stellt sich schlafend[93]. Apollon jedoch durchschaut den Betrug. Die Bedrohung des Hermes durch den erwachsenen Gott wird in den folgenden Versen[94] deutlich. Apollon droht damit, ihn zur Strafe in den Tartaros hinabzustürzen. Hermes offenbart in seiner sich anschließenden Rede das gesamte Repertoire seiner Täuschungskunst, indem er all seine ‚kindlichen' Eigenschaften und Vorlieben auf-

83 Hom. h. 4, 117:„...δύναμις δὲ οἱ ἔπλετο πολλή ..."
84 Hom. h. 4, 235 ff.
85 Hom. h. 4, 151 f.
86 Hom. h. 4, 145.
87 ἐριούνιος „der *Gewinnbringende*", nach anderer Übersetzung auf die Schnelligkeit des Gottes bezogen „der *Hurtige*" (Übersetzung nach Weiher 1986).
88 Vgl. Liddell – Scott – Jones 689 s. v. ἐριούνιος.
89 V. 155: ποικιλομῆτα; ποικιλομήτης "erfindungsreich", "listig".
90 Hom. h. 4, 170 ff.
91 Vgl. Hom. h. 4, 166 ff. bes. 175, in dem Hermes seine zukünftige Aufgabe als Gott der Diebe verkündet: „πειρήσω, δύναμαι, φιλητέων ὄρχαμος εἶναι." Ebenso nennt Apollon ihn in 292: ἀρχὸς φιλητέων („Diebesführer"/ „Räuberhauptmann").
92 Hom. h. 4, 235 ff.; Rede des Hermes 261 ff.
93 Hom. h. 4, 244 ff.
94 Hom. h. 4, 256 ff.

zählt und seine Hilflosigkeit als gerade geborenes Kind[95] beteuert. Auch an späterer Stelle, als Apollon den Streit vor den Göttervater Zeus bringt[96], nutzt Hermes sein vorgetäuschtes kindliches Verhalten zu seiner Verteidigung. Anders als das Götterkind Apollon, das im homerischen Hymnos seine übermenschliche Natur dadurch offenbarte, dass es die Fesseln seiner Windeln sprengte[97], wirft Hermes seine Windel, die nichts anderes als ein Instrument seiner listigen Täuschung ist, nicht von sich. Der Hymnos endet nach einem weiteren Kräftemessen schließlich mit der Versöhnung beider Götter. Hermes schenkt Apollon die von ihm erfundene Leier und wird im Kreise der Olympier aufgenommen.

Im homerischen Hermeshymnos offenbart sich der neugeborene Gott Hermes bereits in allen seine Facetten. Er ist der Gott der Hirten und der Viehherden, eine Eigenschaft, die sich im Rinderdiebstahl und im späteren Tausch der Rinder gegen die Lyra zeigt. Er ist der Gott des Erfindungsreichtums, denn er erfindet die Lyra und für seine Opferhandlung ein Hilfsmittel zum Feuermachen. Er tritt insgesamt als Grenzüberschreiter auf, ist vor allem der Gott der Verstellungskunst und natürlich der Gott der Diebe, als der er sich an unterschiedlichen Stellen des Hymnos selbst bezeichnet.

Ein in Fragmenten überliefertes Satyrspiel des Sophokles aus dem 5. Jahrhundert v. Chr. mit dem Titel „Ichneutai"[98], „die Spürhunde", greift ebenfalls die Ereignisse um den mythischen Rinderraub auf. Der Silen und seine Kinder, die Satyrn, helfen im Verlauf der Handlung dem bestohlenen Apollon bei der Suche nach seiner Rinderherde. In diesem Stück erzählt die Nymphe Kyllene den Satyrn vom übernatürlich schnellen Wachstum des neugeborenen Hermes[99] und berichtet darüber hinaus auch von der Erfindung der Lyra. In der Version des Sophokles benutzt Hermes die Häute der Rinder als Baumaterial für sein Instrument und wird aufgrund dieser Tat schließlich von den Satyrn als Dieb überführt. Der sich an die Entdeckung des Täters anschließende Konflikt zwischen Hermes und Apollon ist nicht erhalten. Hermes selbst wird in der Rede der Kyllene als an der Grenze zum Jünglingsalter beschrieben. Die Ereignisse spielen bei Sophokles am sechsten Tag nach der Geburt des Gottes.

Auf die Kindheitstaten des Hermes nimmt auch Apollodor[100] Bezug. Er gibt eine kurze Zusammenfassung der Ereignisse, siedelt jedoch die Erfindung der Lyra zeitlich später an als den eigentlichen Rinderraub. Hermes benutzt auch in dieser Version die Häute der geopferten Rinder zum Bau seines Instruments.

Der Rinderdiebstahl und der daraus resultierende Konflikt des Hermes mit seinem göttlichen Bruder Apollon, der nicht nur ein voll entwickelter Gott ist,

95 παῖδα νέον γεγαῶτα V. 271.
96 Hom. h. 4, 388.
97 Hom. h. 3, 127 ff.
98 Vgl. S. Scheurer – R. Bielfeldt, in: Krumeich – Pechstein – Seidensticker 1999, 304. 311; weitere überlieferte Quellen, die auf den Mythos Bezug nehmen sind z. B. die *Ehoien* des Hesiod und ein Hymnos des Alkaios: vgl. ebd. 283 mit Anm. 12 (zu zwei weiteren Quellen aus hellenistischer Zeit).
99 Soph. Ichn. 279 f.
100 Apollod. 3, 10, 2.

sondern bereits seinen Status und seinen Rang innerhalb der Hierarchie der olympischen Götter innehat, stellt ein Schlüsselerlebnis in der ‚Kindheitsgeschichte' des Gottes Hermes dar. Durch seinen Sieg über Apollon gelangt er in den Olymp, wo er in seine göttlichen Funktionen und Aufgaben eingesetzt wird und so den Status als voll akzeptierter Gott, wie er ihn selbst im homerischen Hymnos in V. 175 beansprucht hatte, erlangt.

II. 2.2 Der Rinderraub in der Bilderwelt

Bilder des Gottes Hermes im Kontext des Rinderraubes existieren bereits in der schwarzfigurigen Vasenmalerei, jedoch zeigen die entsprechenden Darstellungen den Gott anders als die schriftliche Überlieferung – die den Raub explizit als Kindheitstat des Gottes schildert – in seiner kanonischen bärtigen Erscheinungsform[101]. Die Darstellungen, die den erwachsenen Gott im Zusammenhang mit dem Rinderraub zeigen, bestehen bis in die rotfigurige Vasenmalerei fort. Bilder, die den Gott in Kindgestalt wiedergeben, sind dagegen nur sehr spärlich vertreten. Insgesamt lassen sich nur drei Darstellungen des Themas nachweisen, ausnahmslos auf Vasenbildern, die zwischen dem späten 6. und der Mitte des 5. Jahrhunderts v. Chr. entstanden sind. Die früheste Darstellung des Götterkindes findet sich auf einer um 530 v. Chr. entstandenen schwarzfigurigen Hydria aus Caere (H sV 1 Taf. 2). Die späteste Darstellung datiert um 450 v. Chr. und ist auf einem nur in zwei Fragmenten erhaltenen rotfigurigen Krater dargestellt, der vermutlich aus Selinunt stammt und in einer Berner Privatsammlung aufbewahrt wird (H rV 2).

Die Darstellung des göttlichen Kindes auf der schwarzfigurigen Hydria aus Caere, in Paris, Louvre E 702 (H sV 1 Taf. 2) zeigt den Moment, in dem Apollon und Hermes nach dem gelungenen Diebstahl aufeinander treffen. Die Szene ist in zwei voneinander getrennte Bildzonen unterteilt. Im linken Bildfeld sind – die Fläche bis unmittelbar unter dem Henkelansatz ausfüllend und hintereinander gestaffelt – fünf Rinder dargestellt. Nur Kopf, Brust und Vorderbeine sind jeweils sichtbar, der Rest der Tierkörper wird von einer sich rechts anschließenden Höhlenwand verdeckt. Die Höhle selbst ist durch eine geschwungene Trennlinie angezeigt. Durch die Darstellung des springenden Hasen in der oberen Ecke des Bildes, die strauchartige Vegetation, die die Höhle umsäumt und den einzelnen Strauch oder Baum, der den Abschluss des Bildfeldes unmittelbar unterhalb der Henkelzone markiert, wird ein Ort in freier Natur angedeutet. Zudem markiert der Höhleneingang eine deutliche Trennlinie zum Hauptteil des Bildes. Das rechte Bildfeld, das zugleich die Hauptszene der Darstellung beinhaltet, ist durch eine

101 Yalouris 1958, 162 ff.; LIMC V (1990) 309 ff. Nr. 241*–307 s. v. Hermes (G. Siebert). Die Bilder zeigen Hermes zusammen mit einer Rinderherde. Der inhaltliche Bezug der Darstellungen zur Rinderraubepisode wird darüber hinaus entweder durch die Anwesenheit Apollons oder durch die Lyra, die Hermes als Attribut trägt, hergestellt: Außenbild einer attisch-rotfigurigen Schale des Nikosthenes-Malers in London, BM E 815: Blatter 1971, 128 f. Taf. 40, 2.

zweite Trennlinie, die als ein weiterer Höhleneingang gedeutet werden kann, von der Szene der linken Seite abgetrennt. In der Mitte des Bildfeldes ist eine Kline dargestellt, auf der eine vollständig in ein Tuch eingewickelte kleine Figur, von der nur Kopf und Fußspitze sichtbar sind, in starrer Haltung wie aufgebahrt liegt. Aufgrund der Körpergröße und der Tatsache, dass der gesamte Körper straff in ein Windeltuch eingewickelt ist, kann man schließen, dass es sich um ein neugeborenes Kind handelt. Das Kind liegt völlig reglos auf der Kline, der Kopf ist durch die Lagerung auf dem Polster leicht nach oben gerichtet. Es nimmt in keiner Weise an dem Geschehen um sich herum Anteil. Um die Kline herum sind drei Personen aufgestellt, zwei Männer und eine Frau, die durch heftiges Gestikulieren als in ein Streitgespräch verwickelt charakterisiert sind. Die Szene kann man aufgrund der dargestellten Rinder und des mythologischen Kontextes wie folgt deuten: Hermes ist nach dem geglückten Rinderraub wieder in seine Geburtshöhle zurückgekehrt und hat sich – um sich vor dem zornigen Apollon zu verbergen – dank seiner Verstellungskunst wieder in ein Wiegenkind ‚verwandelt'. Das Kind in der Wiege ist folglich der Gott Hermes, die Rinder im linken Bildfeld zeugen von der bereits vollbrachten Tat. Sie sind an einem abgesonderten Ort, vor den Augen der übrigen Figuren verborgen, untergebracht. Die Person links der Kline wird in der Forschung übereinstimmend als Apollon[102] gedeutet, was aufgrund seiner Bartlosigkeit und der Stellung vor der Kline beziehungsweise der Schrittstellung auf die Kline zu, plausibel erscheint. Er ist folglich gerade am Handlungsort angekommen. Die Frauengestalt wird dem Mythos entsprechend als die Mutter des Hermes, Maia oder nach anderer Version als die Nymphe Kyllene gedeutet. Schwierigkeiten bereitet nur die bärtige Figur ganz rechts, die in Chiton und Mantel gekleidet ist und in ihrer Gestik ebenfalls aktiv an der von statten gehenden Auseinandersetzung teilnimmt. Nahe liegend wäre es, in der Figur den Vater des Kindes, Zeus, zu sehen. Das Fehlen jeglicher Attribute erlaubt jedoch keine eindeutige Zuweisung. Durch die leicht geneigte Kopfhaltung und die Blickrichtung des Apollon, sowie durch die Gesten und die Haltung des rechten Armes des Apollon bzw. des linken Armes der weiblichen Figur wird angezeigt, dass der Anlass des Streites das in der Wiege liegende Kind ist. In seiner Position auf der Kline, die im Zentrum der Szene aufgestellt ist und die in einer gesonderten Bildebene den drei Figuren vorgelagert ist, bildet es eindeutig den Mittelpunkt der Darstellung. Das göttliche Kind liegt regungslos auf seiner Bettstatt und nimmt in keiner Weise an dem Geschehen um es herum teil. Nur die in einer gesonderten Höhle dargestellten Rinder verweisen auf die vorangegangene Tat des Hermes, in der er zugleich seine göttliche Macht offenbart hat.

Weder Hermes selbst noch die übrigen Figuren sind durch Attribute gekennzeichnet. Die Identifizierung der Szene ist allein über den Erzählkontext und die im linken Bildfeld dargestellten Rinder möglich. Das Fehlen der göttlichen Attribute des Hermes widerspricht in diesem Fall jedoch nicht der in der Untersuchung aufgestellten These, dass hier eindeutig der Gott und nicht das Kind im Vordergrund steht. Die Darstellung des Götterkindes betont, ebenso wie die Fassung des

102 Carpenter 2002, 72 f.

homerischen Hymnos, vor allem dessen Verstellungskunst: hier wie dort präsentiert sich der Gott bewusst als passives, unschuldiges Baby. Die Charakterisierung des Kindes in Körpersprache und Habitus ist hier also bewusst gewählt, um eine bestimmte Facette seines göttlichen Wesens hervorzuheben.

Die um 490 v. Chr. entstandene Darstellung auf dem Außenbild einer attischrotfigurigen Schale des Brygos-Malers aus Vulci (H rV 1 Taf. 3 a, b) zeigt eine Variation desselben Themas. Beide Außenseiten der Schale bilden eine fortlaufende Szene. Die von Hermes gestohlene Rinderherde – es handelt sich nicht um Kühe, wie der Hermeshymnos[103] berichtet, sondern um stattliche Stiere – verteilt sich in zwei hintereinander gestaffelten Bildebenen in unterschiedlichen Bewegungsrichtungen über beide Seiten der Schale. Seite A zeigt am rechten Bildrand eine felsige Höhlenwand, von der sich eine kleine Ecke über die Henkelzone hinaus bis auf Seite B fortsetzt. Im Höhleneingang ist der Vorderteil eines Rindes sichtbar. Unmittelbar vor der Begrenzungslinie, die die Höhle bildet, steht am Boden ein kleines schuhförmiges Körbchen, dessen rautenförmig verzierte Oberfläche deutlich macht, dass es aus Weidengeflecht gefertigt ist. Es handelt sich um ein so genanntes *Liknon*[104], eine Getreideschwinge, die in der Antike auch als Wiege für Kinder benutzt wurde. In dieser Wiege sitzt der Gott Hermes (Taf. 3 b), vollständig in ein Windeltuch gehüllt, so dass nur der Kopf sichtbar ist. Die Arme sind nicht zu sehen, die angewinkelten Beine lassen sich unter dem Stoff erahnen. Er ist in Seitenansicht gezeigt, er trägt kurzes Haar und auf dem Kopf einen etwas überdimensioniert wirkenden Petasos. Links von dem in der Wiege sitzenden kleinen Gott steht eine weibliche Gestalt in Mitten der Rinderherde. Sie trägt einen reich gefälteten Chiton und einen mit einem schwarzen Saum verzierten Mantel. Ihr Kopf ist nicht erhalten[105], aber aus der leichten Neigung ihres Körpers und ihrer Armhaltung lässt sich eindeutig rekonstruieren, dass sie sich Hermes zuwendet. Sie ist als Maia, die Mutter des Hermes, zu deuten. Auf der Rückseite der Schale setzt sich die Rinderherde analog zu Seite A fort. Parallel zur auf Seite A dargestellten Figur der Mutter des Hermes findet sich hier eine männliche Gestalt in Chiton und über die linke Schulter drapiertem Himation. Es handelt sich um den Gott Apollon, der aufgrund des Kontextes und des in seiner rechten Hand sichtbaren Götterzepters zu identifizieren ist. Er ist als bartloser junger Mann gezeigt, mit im Nacken zu einem Zopf zusammengefasstem, langem Haar, das zusätzlich von einer Binde gehalten wird und von dem eine einzelne lange Locke in seinen Nacken fällt. Er ist in Schrittstellung gezeigt und wendet sich nach links, während er über die Schulter zurückblickt und mit dem ausgestreckten linken Arm eine Geste nach rechts vollführt. Die Gestik der Maia ist in gleicher Weise

103 Hom. h. 4, 105 f. 116.
104 Zum *Liknon* (gr. λίκνον) als Wiege für Neugeborene: Rühfel 1988, 50; DNP XII 2 (2002) 510 s. v. Wiege (R. Hurschmann).
105 In der älteren Forschung ist die Schale in der Regel mit moderner Rekonstruktion der Fehlstellen abgebildet: Schefold 1981, 46 f. Abb. 52–53. Der Kopf sowie Teile der linken Hand der Maia sind jedoch nicht original erhalten: vgl. die Abbildung der Vase bei Carpenter 2002, 73 Abb. 106. Die Abbildung hier Taf. 3 a zeigt die Schale im originalen Erhaltungszustand, das Detail Taf. 3 b zeigt die Schale mit den modernen Ergänzungen.

zu interpretieren wie die Geste des Apollon. Der linke Arm der Maia ist in Richtung des am Boden sitzenden Hermes ausgestreckt. Ihre Fingerspitzen sind nicht erhalten, es lässt sich jedoch rekonstruieren, dass ihre Handfläche geöffnet und die Finger in gleicher Weise wie der erhaltene kleine Finger abgespreizt waren. Mit der rechten Hand führt sie einen ähnlichen Gestus aus. Ihr Arm ist stark angewinkelt, die geöffnete Handfläche zeigt nach unten, die Finger sind gespreizt. Ihre Geste richtet sich eindeutig auf das Götterkind. Analog dazu ist die Geste des Apollon auch Seite B zu interpretieren[106]. Seine Körperhaltung entspricht bis auf die in die Gegenrichtung ausgreifende Schrittstellung fast exakt der der Maia auf Seite A der Schale. Seine rechte Hand hält das Götterzepter, während sein linker Arm fast waagerecht ausgestreckt ist und er mit der Hand dieselbe Geste ausführt wie die Mutter des Hermes. Die Geste ist ebenfalls in Richtung des auf der anderen Seite der Vase in seiner Wiege sitzenden Hermes hin ausgerichtet[107]. Die Gesten der beiden Begleitfiguren lassen sich als Ausdruck des Erstaunens oder des Erschreckens beziehungsweise als Reaktion auf eine göttliche Epiphanie interpretieren[108].

Innerhalb der Bildkomposition hat der Brygos-Maler geschickt zwei unterschiedliche ikonographische Strategien miteinander verknüpft. Zunächst zielt die Darstellung auf eine deutliche Kontrastwirkung ab. Dabei stehen die vollbrachte Tat und deren unmittelbare Auswirkung der Figur des Täters gegenüber. Auf der einen Seite die stattliche, das ganze Schalenrund umspannende Rinderherde und ihr auf Seite B aufgebracht herbeieilender göttlicher Besitzer, auf der anderen Seite das unscheinbar kleine, am äußersten rechten Bildrand platzierte Götterkind. Dem Betrachter fällt zuerst und unübersehbar das *Corpus Delicti* ins Auge, erst auf den zweiten Blick bemerkt er den Übeltäter. Dadurch wird ihm das gewaltige Ausmaß der Tat bewusst, die Hermes dem Mythos zu Folge mit Leichtigkeit, ohne fremde Hilfe verübt hat und die zweifelsfrei das Werk eines voll entwickelten Gottes, nicht eines neugeborenen Kindes ist. Zudem spiegelt sich in dieser Komposition der Aspekt des *Verbergens* anschaulich wider: der Dieb ist erst auf den zweiten Blick auszumachen.

Trotz seiner geringen Größe und der Positionierung am äußersten Bildrand ist Hermes auf raffinierte Weise als Hauptfigur der Szene gekennzeichnet. Die ge-

106 Carpenter 2002, 73 Abb. 106 deutet die Geste als Verteidigung des kleinen Gottes vor Apollon, worauf die Ikonographie allerdings keinen Hinweis gibt.
107 Trotz der inhaltlich zu weit gehenden Interpretation ist der Deutung der Geste bei Schefold in Grundzügen zuzustimmen: Schefold 1981, 46 f.: „...mit dem Szepter in der Rechten, erhebt er [Apollon] staunend die Linke und weicht vor dem Wunder zurück." Auffallend ist in diesem Kontext die Schrittstellung des Apollon: er entfernt sich von dem auf Seite A dargestellten Geschehen.
108 Die genannte Geste mit geöffneter Handfläche und gespreizten Fingern findet sich in der Vasenmalerei im Kontext der Adoration und der Reaktion auf das Erscheinen einer Gottheit vgl. hier die Darstellungen der Athenageburt: attisch-rotfiguriger Volutenkrater des Syleus-Malers, Reggio Calabria 4379 (Ath rV 3) und die Geste der Athena auf der attisch-rotfigurigen Schale des Makron Athen NM 325 (D rV 2): vgl. hier die Ausführungen in Kapitel II. 4.10 Exkurs: Die rotfigurige Schale des Makron von der Athener Akropolis.

samte Bildkomposition lenkt das Auge des Betrachters in eine bestimmte Richtung, deren Ziel das Kind im Wiegenkörbchen ist. So bewegen sich beide Reihen der Rinderherde auf beiden Seiten der Schale in ihrer Bewegungsrichtung auf das in der Wiege sitzende Götterkind zu. Der Bildbereich, in dem das *Liknon* steht ist zudem durch verschieden Bildelemente besonders hervorgehoben. Die Frauenfigur steht unmittelbar vor dem in der Wiege sitzenden Kind, zwischen beiden ist eines der gestohlenen Rinder zu sehen, dass seinen Kopf tief nach unten beugt und dessen Schädel in Frontalansicht gezeigt ist. Durch dieses Bildelement sowie durch die unmittelbar hinter der Rückenlinie des Kindes einsetzende Höhlenwand ist sozusagen ein kleiner abgetrennter Bereich geschaffen, den allein der in seiner Wiege sitzende Gott einnimmt. Unterbrochen wird dieser abgeschlossene Raum durch die ausgestreckte linke Hand der Maia. In ihrer Gestik nimmt sie auf das Kind Bezug und lenkt den Blick des Betrachters zugleich auf das durch seine Größe unscheinbare Kind. Während die Nebenfiguren durch weit ausholende Gesten und durch ihre Körpersprache eindeutig auf Hermes Bezug nehmen und auf ihn reagieren, interagiert er selbst nicht mit seiner Umgebung. Er sitzt in statischer, unbewegter Körperhaltung aufrecht in seinem *Liknon*, seine Arme sind nicht sichtbar. Er ist in Profilansicht gezeigt, sein Blick ist geradeaus nach links gerichtet. Weder findet ein Blickkontakt mit den anderen Figuren statt, noch nimmt er in irgendeiner Form, etwa durch Kopfwendung etc. auf diese Bezug. Verstärkt wird dieser Eindruck durch die bereits angesprochene Abgrenzung des Hermes von seiner Umgebung durch das vor ihm stehende Rind und den Höhleneingang.

Seine im Vergleich zu Apollon oder Maia geringe Körpergröße, die Wickelung in das Windeltuch, wie auch die Wiege selbst charakterisieren ihn einerseits als Kind im Alter eines Neugeborenen oder Wiegenkindes. Andererseits kennzeichnen gerade diese Elemente auch die geschickte Tarnung des Gottes. Seine Körperhaltung, das aufrechte Sitzen im *Liknon* und sein Habitus zeigen keinerlei ikonographische Merkmale aus dem Bereich der gleichzeitigen Kinderikonographie. Durch den übergroßen Petasos als charakteristisches Götterattribut, wie auch durch den Bildkontext – die stattliche, zwei Bildflächen füllende Rinderherde – ist er eindeutig als der Gott Hermes, der mythologische Kontext eindeutig als Rinderraub zu erkennen. In dieser Darstellung steht nicht der Aspekt des Kindlichen und seine Wiedergabe sondern ganz klar der Gott Hermes in seiner spezifischen Göttterikonographie im Vordergrund.

Von der dritten hier zu untersuchenden Darstellung des göttlichen Kindes Hermes als Rinderdieb sind nur zwei Fragmente erhalten. Es handelt sich um die Bruchstücke eines rotfigurigen Kraters, der vermutlich aus Selinunt stammt und sich heute in einer Berner Privatsammlung befindet (H rV 2) und in die Zeit kurz nach 450 v. Chr. datiert wird[109]. Trotz des schlechten Erhaltungszustandes lassen sich die Szene und der Erzählkontext eindeutig rekonstruieren. Erhalten ist das göttliche Kind selbst, das in einem schalenförmigen Wiegenkörbchen sitzt. Er ist ebenso wie in der Darstellung des Brygos-Malers vollständig in ein Windeltuch

109 Blatter 1971, 129.

eingehüllt, die Arme sind nicht sichtbar, von den Beinen zeichnet sich unter dem Stoff nur die Kontur ab. Er sitzt leicht in dem Korb zurückgelehnt in unbewegter Körperhaltung, sein Blick ist nach links gerichtet. Er hat langes, lockiges Haar, von dem ihm einige Strähnen auf die linke Wange fallen. Auf dem Kopf trägt er einen nur teilweise erhaltenen Petasos, an dem noch eine Flügelschwinge sichtbar ist. An das Wiegenkörbchen des göttlichen Kindes angelehnt ist ein im Vergleich zu seiner Körpergröße überdimensioniert wirkendes Kerykeion. Die Wiege selbst scheint auf einer nicht näher gekennzeichneten Geländeerhebung zu stehen, direkt rechts schließt sich ein mit gesenktem Kopf grasendes Rind an, von dem nur der vordere Teil erhalten ist. Unterhalb der Klauen des Rindes folgt eine Trennlinie und darunter schließt sich ein noch in Ansätzen erhaltener Fries mit einem Hasen an. Links von der Figur des Hermes, am äußersten Rand vor der Bruchkante ist die Spitze eines Ohres erhalten. Daraus lässt sich schließen, dass sich links von Hermes ein weiteres Rind angeschlossen hat. Das erhaltene Rind wie auch der Typus des in seiner Wiege sitzenden Hermes lassen eine Einordnung der Darstellung in den Themenkreis des Rinderraubes zu. Obwohl der Gesamtkontext mit sich eventuell anschließenden Nebenfiguren nicht erhalten ist, kann man doch wesentliche ikonographische Informationen aus der Darstellung gewinnen. Die Ikonographie des Hermes hat viele Parallelen mit der Darstellung zuvor besprochenen Brygosschale: Hermes sitzt auch hier reglos in der Wiege. Das *Liknon* wie auch das Windeltuch sind Bildformeln, die auf das Alter des göttlichen Kindes anspielen, aber zugleich auch, in direkter Übereinstimmung mit der schriftlichen Überlieferung des Mythos, die Verstellung des Gottes visualisieren. In dieser Darstellung ist die Kennzeichnung des Kindes als Gott Hermes durch die Zugabe von Petasos und Kerykeion als Attribute besonders klar hervorgehoben. Hier steht ebenso wie in der vorhergehenden Darstellung der göttliche Aspekt deutlich im Vordergrund, die kindlichen Elemente dienen lediglich der Alterskennzeichnung, zudem ist die vorgetäuschte Kindlichkeit ein fester Bestandteil des Mythos. Hier ist nicht das *Kind* Hermes gezeigt, sondern der *Gott*, der sich nach der Tat gezielt als Kind ‚verkleidet' hat. Sein Status als Gott konstatiert sich für den Betrachter überdeutlich in seinen charakteristischen Götterattributen.

Aufschlussreich ist in diesem Zusammenhang, wie das Rinderraubthema mit seiner relativ komplexen Handlung in der bildenden Kunst umgesetzt wird. Alle drei untersuchten Darstellungen greifen das Schlüsselmoment des Mythos, die Konfrontation zwischen Hermes und Apollon sowie die listenreiche Verstellung des Götterkindes auf. Die Darstellungen kombinieren dabei unterschiedliche, zeitlich inkohärente Stationen des Mythos. So erscheint sowohl das ‚verkleidete' Götterkind in seiner Wiege, als auch das *Corpus Delicti*, die zuvor gestohlene Rinderherde, im Bild. Diese Herde hat Hermes dem Mythos zufolge jedoch vor seiner Rückkehr zur Geburtshöhle in Pylos versteckt. Kann man die etwas abseits gelegene, separate Höhle mit den darin aufgestellten Rindern im Bild der Caeretaner Hydria noch als ein solches Versteck deuten, so gerät man bei den beiden rotfigurigen Vasenbildern in Erklärungsschwierigkeiten. In beiden Bildern ist Hermes von grasenden Rindern umgeben. In der Darstellung des Brygos-Malers ist es sogar eine stattliche Herde, die beide Außenseiten der Schale füllt. Dadurch ergibt

sich eine deutliche Inkongruenz zwischen der Handlung des Mythos und der Rezeption des Mythos in den Vasenbildern. Dem Mythos zu Folge bringt Apollon seinen diebischen Bruder vor Zeus, damit dieser ihm das Versteck der Rinder preisgeben soll, während Hermes weiterhin beharrlich seine Unschuld beteuert. Dieses Moment entfällt jedoch zwangsläufig in den Bildern, in denen das *Corpus Delicti* den Gott in seiner Wiege umringt und der herbeieilende Apollon ihn sozusagen in flagranti zu erwischen scheint. Wie kann Hermes noch seine Unschuld beteuern – und nur aus diesem Grund verbirgt er sich hinter der Maske der Kindlichkeit – wenn die Diebesbeute den ganzen Bildhintergrund ausfüllt? Hier sind folglich chronologisch nacheinander folgend zu denkende Handlungsstränge in einem Bild vereint. Die Rinderherde ist ein unerlässlicher Bestandteil der Handlung. Sie ist der Auslöser für den Streit zwischen Apollon und Hermes und ihr Erscheinen im Bild macht eine Identifikation des dargestellten Mythos für den Betrachter auf den ersten Blick möglich.

Als Handlungsort verweisen die Bilder mit Ausnahme der Caeretaner Hydria, die auch in diesem Element eng mit der schriftlichen Überlieferung übereinstimmt, nicht auf die Höhle, in der Hermes mit seiner Mutter wohnt, sondern jeweils auf einen Ort in freier Natur, der durch felsige Landschaft und Vegetation gekennzeichnet ist. Zugleich findet sich in dieser Berglandschaft Weidefläche für die Rinder, von denen einige grasend dargestellt sind. In der Darstellung der Brygosschale wird zusätzlich am rechten Bildrand der Seite A eine Höhle angedeutet, in der eines der Rinder bis zu den Schultern verschwindet. Die Konfrontation mit Apollon, also der entscheidende Moment des Mythos, ist in den Bildern entweder bereits im Gange (H sV 1 Taf. 2) oder sie steht unmittelbar bevor (H rV 1 Taf. 3 a, b). Andere Stationen des Mythos, wie etwa die Erfindung der Lyra durch den neugeborenen Gott, das Opfer an die zwölf Götter, oder die Besänftigung des zornigen Apoll durch das Lyraspiel werden in den erhaltenen Bildwerken völlig ausgeklammert. In den Darstellungen des erwachsenen Hermes *Boukleps* kommt dagegen die Lyra als Attribut des Gottes zuweilen vor[110].

Während im homerischen Hymnos zum einen die göttliche Macht, die Hermes bereits kurz nach seiner Geburt offenbart, im Vordergrund steht, er sich zum anderen aber gerade in der virtuosen Nachahmung typisch kindlichen Gebarens als Meister der Täuschung präsentiert, verzichten die Vasenbilder, von der äußeren Gestalt des Gottes einmal abgesehen, auf eine detaillierte Schilderung dieses vorgeblichen Kindseins. Er sitzt zwar, gleich einem neugeborenen Kind, in Windeln eingehüllt in seiner Wiege, doch seine Götterattribute, der Petasos, der – in einem Fall sogar in Kombination mit dem Kerykeion (H rV 2) – und sein Habitus kennzeichnen ihn unmissverständlich als den Gott Hermes, und nehmen seine von ihm selbst vorhergesagten und ihm später von Zeus zugeteilten Funktionen als Götterbote vorweg.

110 Vgl. z. B. die Darstellung einer attisch-rotfigurigen Schale des Nikosthenes-Malers in London, BM E 815 (um 490 v. Chr.): Blatter 1971, 128 f. Taf. 40, 2. Auf den Kontext des Kindheitsmythos verweist in dieser Darstellung die Rinderherde.

Durch die betonte Passivität des Götterkindes in den Bildern ergibt sich das inhaltliche Problem, den Disput mit Apollon über die gestohlenen Rinder für den Betrachter verständlich umzusetzen. Zur Lösung dieses Problems sind die Vasenbilder auf die Reaktionen und Gesten der anwesenden Nebenfiguren angewiesen. Wie bereits aufgezeigt wurde, weisen Apollon und Maia in der Darstellung der Brygosschale durch ihre Gesten auf das Götterkind und dessen ungeheuerlich Tat hin. In der Darstellung der Hydria aus Caere hat sich der Vasenmaler zur Darstellung des Streites sozusagen einer Hilfskonstruktion bedient, in dem er zusätzlich zu Hermes drei erwachsene Nebenfiguren einführt, die sich gerade in einem heftigen, gestenreichen Streit über die Tat des vermeintlichen Kindes befinden. Die bärtige männliche Gestalt unter den Streitenden, über deren Identität sich aufgrund fehlender Attribute nur spekulieren lässt, hat dabei kein Vorbild im Hermesmythos.

Im Hinblick auf die Ikongraphie des Götterkindes lässt sich in den Bildern dasselbe Phänomen beobachten, dass wir schon in der Ikonographie des göttlichen Kindes Apollon festmachen konnten. Festgelegte Bildformeln, wie die Körpergröße, die vollständige Einwicklung in das Windeltuch, sowie das Liegen oder Sitzen in einer Wiege kennzeichnen Hermes als Kind. Dagegen verweisen die Attribute, das Kerykeion und der Petasos zweifelsfrei auf seine Identität als Gott Hermes. Der Bildkontext ist auf das Götterkind ausgerichtet und die Begleitfiguren nehmen in ihrem Agieren auf Hermes Bezug. Hermes selbst interagiert nicht mit seiner Umgebung und reagiert in keiner Weise, weder in Gesten noch in seiner Blickrichtung auf das Geschehen, dass sich um ihn herum abspielt. Das Bildfeld setzt sich aus zwei additiv aneinander gefügten Einzelszenen zusammen. Auf der einen Seite steht das Götterkind und auf der anderen Seite der Bildkontext mit den Nebenfiguren und der Rinderherde. Durch die Bildkomposition ist das Götterkind als Hauptperson der Darstellung gekennzeichnet. In Ikonographie und Habitus ist das Götterkind zweifelsfrei als der Gott Hermes charakterisiert. Als typische Attribute trägt er Kerykeion und Petasos, die spezifischen Elemente, die ihn als Götterboten auszeichnen und die im schriftlich fixierten Mythos des Rinderraubes nicht erwähnt werden. Zudem finden sich in den Darstellungen Bildelemente, die in den Bereich einer göttlichen Epiphanie verweisen.

Die Darstellungen des Hermes stellen darüber hinaus eine Besonderheit unter den bildlichen Darstellungen göttlicher Kinder dar. In diesem speziellen Fall sind die Bildformeln und ikonographischen Elemente, die den Gott als Kind kennzeichnen zugleich fester Bestandteil des Mythos und präsentieren den Gott in einer kindlichen ‚Verkleidung'.

Durch den Rinderraub und seinen Sieg innerhalb der Rivalität zu seinem Bruder Apollon gelangt Hermes in den Olymp und wird von Zeus in seine Funktionen als Botengott etc. eingesetzt. Dieses Ereignis führt also dazu, dass Hermes zum voll entwickelten, mit allen Funktionen und Wirkungsbereichen ausgestatteten Gott übergeht.

II. 2.3 Hermes in Begleitung von Iris

Der mythologische Kontext der im Folgenden beschriebenen Darstellungen ist unklar. Die Bilder weichen von der schriftlichen Überlieferung des Mythos deutlich ab. Während dort Apollon selbst den diebischen Gott nach ihrem Streit in den Olymp vor den Urteilsspruch des Zeus bringt, tritt in den Darstellungen die Götterbotin Iris als Trägerin des Kindes auf. Die Themenvariante mit Iris als Götterbotin ist auf zwei rotfigurigen Vasen erhalten.

Die Darstellung einer um 470 v. Chr. entstandenen attisch-rotfigurigen Hydria des Kleophrades-Malers in München, Antikensammlungen 2426 (H rV 3 Taf. 4; Taf. 5 a) wird in der Forschung unterschiedlich interpretiert. In der älteren Forschungsliteratur[111] reichen die Deutungsvorschläge für die dargestellten Figuren von Telete mit dem Dionysoskind über Eirene mit dem Ploutosknaben zu Iris mit Herakles, Hermes, oder dem Heros Arkas. In der neueren Forschung finden sich dagegen im Wesentlichen zwei voneinander abweichende Deutungen, die im Folgenden dargelegt und kritisch überprüft werden sollen.

Dargestellt ist eine weibliche Gottheit mit weit in die Fläche des Bildfeldes aufgeklappten Schwingen, die ein vollständig in ein Windeltuch gehülltes Kind transportiert (Taf. 5 a). Die Göttin selbst trägt ein knöchellanges, in der Mitte geschnürtes und mit einer Borte verziertes Untergewand und darüber einen schräg verlaufenden kurzen Mantel, der auf ihrer rechten Schulter von einer Fibel gehalten wird. Ihre Füße sind nackt. Sie ist in weit ausgreifender Schrittstellung gezeigt und eilt nach rechts. In ihrem Haar steckt ein Diadem. Ihr Blick ist nach rechts in Laufrichtung gewandt, und trotz einer leichten Kopfneigung findet kein Blickkontakt zwischen der Überbringerin und dem Kind in ihrem Armen statt. Sie umfasst das Kind mit beiden Armen, in der rechten Hand hält sie zudem das Kerykeion, das sie als göttliche Botin kennzeichnet. Die Göttin ist mit großer Sicherheit als die Götterbotin Iris anzusprechen[112]. Das Kind selbst ist in fast waagerechter Lage in den Armen der Göttin gezeigt. Es ist bis auf den Kopf und die Füße vollständig in ein Tuch eingewickelt. Seine angewinkelten Beine und die leicht erhobenen Arme sind nur in der Kontur sichtbar. Der Kopf des Kindes ist erhoben, sein Blick ist nach links gewandt. Es trägt kurzes, lockiges Haar. Das Kind wirkt in seiner Haltung sehr statisch. Die Beine sind angewinkelt und die Füße parallel gestellt, ebenso wie die parallel zueinander erhobenen Arme. Es hält sich nicht an seiner Trägerin fest und nimmt auch keinen Blickkontakt zu ihr auf oder schmiegt sich in irgendeiner Form an sie.

Das Kind wird in der neueren Forschung entweder als Hermes[113] oder aber als Herakles[114] gedeutet. Das Kind selbst ist nicht durch Attribute gekennzeichnet[115].

111 CVA München (5) 21 f. (Zusammenstellung der unterschiedlichen Interpretationen mit weiterführender Literatur).

112 Das Kerykeion ist auch als Attribut der Nike belegt: LIMC V (1990) 758 f. s. v. Iris I (A. Kossatz-Deissmann); aufgrund des Bildkontextes und der Verbindung mit Hermes ist die Figur hier jedoch sicher als Iris anzusprechen, die, ebenso wie Hermes, das Amt des Götterboten bekleidet.

113 Schefold 1981, 47 f. Abb. 54; LIMC V (1990) 347 Nr. 734* s. v. Hermes (G. Siebert).

Als Vergleich für die Deutung des Kindes auf den Heros Herakles wird die Darstellung einer schwarzfigurigen Amphora in München, Antikensammlungen 1615 A (hier He sV 1 Taf. 24) herangezogen[116]. In diesem deutlich früheren Vasenbild ist Hermes im Knielaufschema gezeigt, der in seinem linken Arm ein in einen Mantel gehülltes liegendes Kind trägt, das durch eine Namensbeischrift als Herakles benannt ist[117]. Auf der Rückseite der Vase ist der Kentaur Chiron dargestellt. In der hier untersuchten Darstellung fehlt der Erzählkontext, das Ziel der Reise bleibt offen, auch lassen keine Beischriften eine sichere Identifizierung zu. Der entscheidende Unterschied zur Amphora in München besteht jedoch in der Tatsache, dass hier nicht Hermes, der Paidophoros *par excellence*, das Kind überbringt, wie es außer für Herakles auch für zahlreiche andere Heroen, wie Achill[118], oder auch für das Götterkind Dionysos[119] durch zahlreiche Bildbeispiele belegt ist, sondern dass stattdessen die Götterbotin Iris als Überbringerin des Kindes auftritt, ein Bildthema, das eher ungewöhnlich ist[120]. Eine Parallele[121] zur hier untersuchten Darstellung, die darüber hinaus die Deutung des Kindes als Hermes stützt, findet sich auf der nur in Fragmenten erhaltenen Darstellung eines attisch-rotfigurigen Skyphos, der in der Antikensammlung des Archäologischen Instituts in Tübingen unter der Inventarnummer 1600 (H rV 4 Taf. 5 b) aufbewahrt wird.

Von dem Gefäß sind nur drei anpassende Scherben erhalten. Dargestellt ist die Götterbotin Iris[122] mit großen, in Seitenansicht gezeigten, gefiederten Flügelschwingen. Erhalten sind von der Figur der Kopf und der obere Teil der Flügel, sowie die Oberkörperpartie bis oberhalb der Hüfte. Der rechte Arm ist bis zum Handgelenk erhalten, der linke Arm ist unterhalb der Oberarmpartie verloren. Das

114 Die Deutung des Kindes als Herakles findet sich z. B. in Knauß 2003a, 41 Abb. 5. 5 a–b; 398 Kat. Nr. 2. Die Deutung beruht auf physiognomischen Besonderheiten des Kindes wie dem gelockten Haar und dem besonders groß wirkenden Auge.

115 Das Kerykeion aufgrund seiner Positionierung in unmittelbarer Nähe des Kindes als indirektes Attribut des Götterkindes zu interpretieren würde zu weit gehen, da Hermes z. B. in Überbringungsszenen des Dionysoskindes sein Kerykeion in vergleichbarer Weise hält; vgl. z. B. die Darstellung des rotfigurigen Kelchkraters, Moskau, Puschkin Museum II 1 b 732 (D rV 12); ebenso: rotfigurige Pelike des Chicago-Malers in Palermo, Museo Archeologico Regionale 1109 (D rV 9).

116 LIMC IV (1988) 832 Nr. 1665° s. v. Herakles (S. Woodford); Knauß 2003a, 38 f. Abb. 5.1/2; 398 Kat. Nr. 1; ABV 484,6. Zum in der Forschung vorgenommenen Vergleich dieser Vase im Hinblick auf die Deutung des Kindes s. Schefold 1981, 47 f.; Vergleiche hier Kapitel II. 7.4.

117 Attisch-schwarzfigurige Halsamphora in München, Antikensammlungen 1615 A: CVA München (9) Taf. 29, 3; vgl. hier He sV 1 Taf. 24.

118 Weißgrundige Lekythos, Kopenhagen, NM 6328 (Ac Wgr 3); vgl. Ajootian 2006, 627.

119 Vgl. die Darstellungen der Übergabe des Dionysos: hier Kat. Nr. D rV 9–D rV 21.

120 Die Paidophoros-Rolle ist für die Ikonographie der Iris eher atypisch bzw. nur in den hier vorgestellten Bildern belegt: vgl. zur Ikonographie der Iris LIMC V (1990) 741–760 s. v. Iris I (A. Kosstaz-Deissmann).

121 Des Weiteren ist noch eine zweite Darstellung der Iris als Trägerin des Hermes auf einer Vase aus dem Kunsthandel bekannt: attisch-rotfigurige Lekythos, Kunsthandel: London, Market, Christie's 25059: Christie, Manson and Woods, sale catalogue 8.7.1992, 48 Nr. 132 hier: H rV 5.

122 Arafat 1990, 59 deutet die Figur dagegen als Nike.

Gesicht der Göttin ist in Seitenansicht gezeigt, ihr Blick ist nach links gerichtet. Ihr Haar ist zusammengefasst und unter einer Haube verborgen. Sie trägt einen reich gefälteten Chiton, der ihre Oberarme ab der Schulterpartie unbedeckt lässt. Aus den erhaltenen Fragmenten lässt sich nicht mehr nachvollziehen, ob die Göttin stehend oder sitzend gezeigt war. Ihr rechter Arm ist angewinkelt, die Hand war entweder in die Hüfte gestemmt oder hielt den Unterkörper des Hermes umfasst. Vom linken Arm der Göttin sind nur ein Teil des Oberarmes und die Daumenspitze erhalten. Der Arm war ebenfalls angewinkelt, im unteren Bildrand, unmittelbar oberhalb der Bruchkante ist der obere Teil des Daumens erhalten. Daraus kann man schließen, dass Iris das Kind mit der linken Hand um die Brust umfasst hielt. Von der Kinderfigur sind Kopf, Brust und der rechte Arm erhalten. Aufgrund des schlechten Erhaltungszustandes der Darstellung lässt sich die Haltung des Unterkörpers des göttlichen Kindes nicht mehr rekonstruieren. Es trägt kurzes Haar, sein Gesicht ist wie das der Iris in Seitenansicht wiedergegeben. Vor dem Ohr fällt eine Haarlocke auf die linke Wange[123]. Sein Blick ist zum nicht mehr erhaltenen linken Bildfeld hingewandt. Der Oberkörper des Kindes ist nackt und erscheint ebenso wie der der Iris in Frontalansicht. Im Bereich der linken Schulter und unter der rechten Achsel sind Reste eines Mantels oder Tuches sichtbar. Aus dem erhaltenen Faltenverlauf lässt sich schließen, dass das Tuch um den Körper des kleinen Gottes herumgewickelt war. Der rechte Arm und die rechte Hälfte des Oberkörpers sind unbekleidet. Sein rechter Arm ist ausgestreckt und leicht erhoben, mit der Hand umfasst er ein im Vergleich zu seiner eigenen Körpergröße überdimensioniert wirkendes Kerykeion. Aufgrund des Götterattributes kann man das Kind zweifelsfrei als Hermes identifizieren[124]. Der Darstellungskontext ist nicht erhalten. Im äußersten linken Bildfeld der Scherbe sind die Bekrönung und der Schaft eines Götterzepters sichtbar. An dieser Stelle ist es plausibel die stehende oder thronende Gestalt des Göttervaters Zeus zu rekonstruieren[125], dem sich Iris und der von ihr gehaltene Hermes zuwenden. Der Darstellungskontext lässt sich demnach wie folgt interpretieren. Die starre Körperhaltung des Hermes, seine Kopfwendung nach links und das Vorstrecken des Kerykeion, seines kennzeichnenden Götterattributes, verleihen der Darstellung einen stark ostentativen Charakter. Hermes wendet sich dem im linken Bildfeld zu ergänzenden Zeus zu und streckt diesem das Kerykeion entgegen. Die Darstellung hat keine direkte Parallele im Mythos. Der Charakter der Darstellung legt jedoch nahe, dass auch in dieser Darstellung ein Schlüsselmoment der Kindheitsgeschichte des Gottes wiedergegeben ist, Hermes präsentiert Zeus sein Göttliches Attribut und

123 In der Beschreibung der Darstellung in CVA Tübingen (5) 47 wird die Locke dagegen als Bartflaum gedeutet.
124 Anders als in der Darstellung der Münchener Hydria hält das göttliche Kind das Attribut in diesem Fall selbst in der Hand. Dadurch lässt sich ausschließen, dass das Kerykeion hier als Attribut der Götterbotin Iris zu interpretieren ist.
125 Ein fast identisches Götterzepter trägt Zeus in der Darstellung der attisch-rotfigurigen Schale des Makron in Athen, NM 325, die den Göttervater in Mitten einer Prozession zeigt, die das Dionyskind zu einem Altar geleitet: hier D rV 2

rechtfertigt so seinen Anspruch auf die Rolle als Götterbote bzw. seinen Staus als vollwertiger Gott[126].

In dieser Darstellung finden sich wiederum Elemente, die aus der Kinderikonographie entnommen sind und die der Alterskennzeichnung des Gottes Hermes dienen, wie seine geringe Körpergröße und das Motiv des Getragenwerdens[127] im Arm einer erwachsenen Person. Diese Elemente sind Bildchiffren, die den Gott im Alter eines Kindes wiedergeben, das noch nicht im Stande ist, eigenständig zu laufen. Die erhaltenen Mantelreste im Oberkörperbereich des Götterkindes legen nahe, dass es in ein (Windel)tuch eingewickelt war. Durch das übergroße Kerykeion als Götterattribut in der Hand des Hermes wird auf der anderen Seite ganz klar die Götterikonographie hervorgehoben. Obwohl sich die Gesamtkonzeption und die ursprüngliche Bildkomposition aus den erhaltenen Fragmenten nicht mehr eindeutig erschließen lässt, ist in der demonstrativen Geste, mit der Hermes mit ausgestrecktem Arm das Kerykeion Zeus entgegenstreckt, der starke Präsentationscharakter deutlich fassbar. Iris und Hermes wirken in ihrer Körperhaltung relativ steif und starr. Es findet keine direkte Interaktion zwischen Trägerin und Götterkind statt. Iris umfasst das Kind mit einer Hand und hält es fast wie ein Attribut vor sich. Hermes nimmt seinerseits mit keiner Geste auf seine Trägerin Bezug, er hält sich nicht an ihr fest und sein gesamter Aktionsradius ist nach links, auf Zeus hin ausgerichtet. Etwas verkürzt könnte man zusammenfassen: Iris präsentiert Hermes und dieser wiederum präsentiert Zeus sein Götterattribut, den Heroldsstab. Gestik und Habitus des Götterkindes zeigen keinerlei Anleihen an die zeitgleiche Kinderikonographie.

Die Darstellung belegt darüber hinaus eindeutig die Figurenkonstellation der Iris als Trägerin des göttlichen Kindes Hermes. Aufgrund dieses Vergleichsbeispieles ist es naheliegend, auch die Figuren der zuvor besprochenen Darstellung auf der Hydria des Kleophrades-Malers (H rV 3 Taf. 5 a) als Iris und Hermes anzusprechen.

II. 2.4 Auswertung

In den untersuchten Darstellungen liegt die Intention eindeutig auf der Widergabe des Gottes Hermes und der zugehörigen Mythenhandlung, wobei die Darstellungen des Rinderraubs inhaltlich eng mit der schriftlichen Überlieferung des Mythos übereinstimmen. Obwohl im Mythos die Verstellung des Gottes als neugebo-

126 Durch den starken Präsentationscharakter wird die Inanspruchnahme der Rolle des Götterboten durch Hermes deutlich in Szene gesetzt; vgl. auch Beaumont 1992, 83 f.; im Bild steht die Repräsentation des Hermes als Gott im Vordergrund. Es findet keine Interaktion zwischen Hermes und Iris statt, die auf einen Wechsel der Ämter hindeuten würde. Das Kerykeion ist hier allein als Götterattribut des Hermes zu verstehen. Die Aufgabe der Iris beschränkt sich auf die eines Paidophoros, die zudem durch das Tragemotiv das geringe Alter des Gottes verdeutlichen soll.
127 Ein vergleichbares Tragemotiv findet sich in den Darstellungen des Apollon, der vom Arm seiner Mutter aus Pfeile auf den Pythondrachen abschießt: vgl. hier Kapitel II. 1.4.

renes, hilfloses Kind in vielen Facetten geschildert wird[128], legen die Darstellungen keinen Wert darauf, kindliche Ikonographie[129] oder kindlichen Habitus herauszuarbeiten, sondern beschränken sich – ebenso wie es in den Darstellungen des Apollon der Fall ist – auf festgelegte Bildschemata wie die geringe Körpergröße, die Bekleidung des Gottes mit einem Windeltuch oder die Wiege, in der der kleine Gott sitzt. In den rotfigurigen Vasenbildern erscheint Hermes zwar in der äußeren Gestalt eines Kindes, aber in Tracht und mit den Attributen des erwachsenen Götterboten[130].

Anders als im schriftlich überlieferten Mythos erhält Hermes nicht erst im Laufe der Ereignisse seinen Götterstatus, der sich in den zugehörigen Attributen widerspiegelt[131], sondern erscheint bereits in Kindgestalt vollständig mit seinen göttlichen Insignien ausgestattet. Es handelt sich dabei exakt um die Elemente, die auch den erwachsenen Hermes in seiner Funktion als Götterboten kennzeichnen[132]. Für die Identifizierung des Gottes und des dargestellten Mythos in den Darstellungen des Rinderraubes sind diese Attribute nicht zwingend erforderlich. Der dargestellte Mythos erschließt sich dem Betrachter zweifelsfrei aus dem Darstellungskontext, der die an der Handlung beteiligten Figuren und die meist sehr große Rinderherde effektvoll ins Bild setzt. Inmitten dieser stattlichen Herde hätte der mit der Erzählung vertraute Betrachter ein nur in Windeln gehülltes, in der Wiege sitzendes Kind dennoch sofort als den diebischen Hermes erkannt. Das beweist die Darstellung der schwarzfigurigen Caeretaner Hydria, die das Geschehen ganz ohne Attribute der Personen verständlich macht und deutlich stärkere

128 Vgl. z. B. Hom. h. 4, 150 ff. 260 ff.

129 Zur Übernahme kindlicher Ikonographie in Habitus und Gestik s. die Ikonographie des Götterkindes Dionysos in den Bildern ab 460 v. Chr.: vgl. hier Kapitel II. 4.6.3.

130 Beaumont dagegen deutet ikonographische Elemente, die eindeutig Merkmale des Zeitstils des 6. und frühen 5. Jh. v. Chr. sind – wie Körperbild und Proportionen des Kindes – fälschlicherweise als göttliche Züge: Beaumont 1992, 85: „In all three assured representations of the infant Hermes, the new-born child looks like a diminutive youth or young man; he has none of the rounded, helpless bodily forms of infancy, and is perfectly alert and aware of his surroundings. We may speculate whether, in view of the nature of the infant Hermes who was capable both mentally and physically of all his cunning acts, this was deliberate on the part of the vase-painters." Die genannten unkindlichen Proportionen finden sich jedoch auch in den zeitgleichen Darstellungen sterblicher Kinder. Hermes hat in den Bildern das äußere Erscheinungsbild eines Kindes, sein Status als Gott offenbart sich vielmehr in Habitus, Attributen und Interaktion mit den Bezugspersonen.

131 Nach dem homerischen Hermeshymnos wird der Gott erst nach seiner Versöhnung mit Apollon in seine göttlichen Funktionen eingesetzt. In den Darstellungen, die ihn als Kind beim Rinderraub zeigen, trägt er dennoch bereits das Kerykeion und den Petasos als Attribute.

132 Interessanterweise sind es die Attribute, die Hermes als Götterboten kennzeichnen und die für die Darstellungen des erwachsenen Gottes kanonisch sind. Elemente, die der Mythos erwähnt, etwa die Lyra, die Hermes vor dem Rinderraub erfunden haben soll und die in einer Darstellung des erwachsenen Gottes beim Rinderraub wiedergegeben ist: rotfigurige Schale des Nikosthenes-Malers in London, BM: Blatter 1971, 128 f. Taf. 40, 2, fehlen in der Ikonographie des Götterkindes. In den hier untersuchten Darstellungen steht der Gott Hermes im Vordergrund und zwar in einer Ikonographie, die sich an der des erwachsenen Gottes orientiert.

Übereinstimmungen mit den Geschehnissen des Hermeshymnos zeigt als die später entstandenen attischen Bilder. Die Götterattribute sind also kein festgelegter Bestandteil des Erzählkontextes, sie werden weder im Mythos erwähnt noch sind sie in den Bildern zwingend erforderlich. Hier wird Hermes also unabhängig vom Bildkontext bewusst in der Art der erwachsenen Götterboten ausgestattet. Hermes interagiert in den untersuchten Darstellungen nicht oder nur indirekt mit den Nebenfiguren, indem er etwa Zeus sein Attribut präsentiert. Ansonsten ist er in passiver Haltung gezeigt oder agiert losgelöst von den Begleitfiguren, die ihrerseits jedoch häufig in Gesten und Reaktionen auf das Götterkind Bezug nehmen[133].

II. 2.4.1 Der Aspekt der Kindheitsüberwindung im Hermesmythos

Der Kindheitsmythos des Gottes Hermes folgt einem festgelegten Schema, das sich in vergleichbarer Weise schon im Apollonmythos nachweisen ließ: das Götterkind muss sich kurz nach seiner Geburt der Auseinandersetzung mit einem übermächtigen Gegner stellen. Durch die Überwindung dieses Gegners erlangt das Götterkind den Status des erwachsenen Gottes mit den entsprechenden Funktionen und Wirkungsbereichen und geht dadurch übergangslos in den Erwachsenenstatus über.

Hermes wird als Konsequenz des Rinderraubs mit seinem Bruder Apollon, einem erwachsenen Gott, konfrontiert, gelangt durch die Auseinandersetzung mit diesem Gegner in den Olymp und erkämpft schließlich seinen Rang als vollwertiger Olympier. Dieser Aspekt spiegelt sich auch in den bildlichen Darstellungen der Rinderraubepisode wider, die die sich anbahnende oder bereits stattfindende Konfrontation zwischen Hermes und Apollon ins Bild setzten. Besonders deutlich wird dies auch in der Darstellung auf dem Skyphosfragment des Lewis-Malers in Tübingen, die Hermes vor dem Göttervater Zeus zeigt. Hier ist durch die Gestik des Hermes und das Ausstrecken des übergroßen Kerykeion in Richtung des Zeus eindeutig intendiert, dass das göttliche Kind auf die Funktion des göttlichen Boten mit dem dafür charakteristischen Attribut, dem Heroldstab, Anspruch erhebt.

II. 2.5 Exkurs: Bilder des erwachsenen Gottes im Kontext des Rinderraubs

Die Tatsache, dass das Bildthema des Hermes *Boukleps* in der Vasenmalerei auch mit der kanonischen bärtigen Erscheinungsform des Gottes kombiniert wird, legt nahe, dass die Kindgestalt des Gottes nicht das entscheidende Element der Darstellungen ist. Die besprochenen Darstellungen, die Hermes als Kind wiedergeben, zeigen jedoch eine deutlich stärkere Anlehnung an die schriftlich überlieferte Fassung des Mythos, demzufolge Hermes seine Kindgestalt als Täuschungselement, das heißt als eines seiner typischen Wesensmerkmale, einsetzt.

133 Vgl. vor allem die Darstellung auf dem Außenbild der Schale des Brygos-Malers im Vatikan (H rV 1 Taf. 3 a).

Im homerischen Hymnos lässt sich dasselbe Phänomen beobachten wie im Kindheitsmythos des Apollon. Die Betrachtung erfolgt in gewisser Weise ‚rückwärts gerichtet', d.h. die Eigenschaften, Funktionen und Besonderheiten des erwachsenen Gottes werden auf das Bild des gerade geborenen göttlichen Kindes übertragen[134]: Im Falle des Hermes heißt das er ist bereits Dieb, erfindungsreich, Meister der Verstellungskunst und Grenzüberschreiter. Alle wichtigen Eigenschaften werden bereits im Vorspann des Hymnos genannt und offenbaren sich auch im Handeln des Gottes.

[134] Laager 1957, 151 dort allerdings auf den Hermeshymnos beschränkt: „Aber Hermes ist kein echtes göttliches Kind. Es ist zu offensichtlich, dass die vom Kind erzählten Streiche und Erfindungen nichts als Rückproizierung von Eigenschaften des erwachsenen Gottes sind."

II. 3 ZEUS

II. 3.1 Die Rettung des Götterkindes und die Täuschung des Kronos – die literarische Überlieferung[135]

Die Theogonie des Hesiod[136] gibt die Ereignisse um die Geburt und Kindheit des Zeus wie folgt wieder. Von Ouranos und Gaia wird Kronos geweissagt, eines seiner Kinder werde ihn entmachten und seiner Herrschaft ein Ende setzen. Um die Erfüllung dieser Prophezeiung zu verhindern, verschlingt Kronos alle Kinder, die ihm Rhea gebiert. Das jüngste Kind, Zeus, verbirgt die Mutter jedoch vor dem Vater und täuscht ihn, indem sie ihm anstelle des Kindes einen in Windeln gewickelten Stein überreicht, den dieser im Glauben, es sei das neugeborene Kind, ebenfalls verschlingt. Zeus wächst verborgen in einer Höhle auf Kreta auf. Über die Kindheitsphase gibt Hesiod keine Informationen. Er betont jedoch die kurze Zeitspanne, in der das Götterkind heranwächst[137]. Nachdem er erwachsen geworden ist stürzt Zeus Kronos und zwingt ihn die verschlungenen Kinder wieder auszuspeien. Somit wird Zeus zum neuen Herrscher und Obersten der Götter.

Der Kindheitsmythos des Zeus hat klar den Charakter eines Sukzessionsmythos. Das Motiv des gewaltsamen Herrschaftswechsels beziehungsweise des Versuches seitens des Regenten, diesen zu verhindern, findet sich in unterschiedlicher Variation desselben Themas in den Mythen der einzelnen Göttergenerationen: Schon Kronos besiegte und verstümmelte seinen Vater Ouranos und wurde so selbst zum Herrscher. Dieser wiederum wird von seinem eigenen Sohn entthront. Es existiert ein fortlaufender Kreislauf, indem jeweils der Sohn den Vater durch gewaltsamen Umsturz in der Herrschaftsfolge ablöst. Nachdem Zeus selbst an die Macht gekommen ist unterbricht er mit Hilfe einer List diesen Zyklus von Umsturz und Machterringung. Auch ihm wird Gefahr durch einen Sohn geweissagt, den seine erste Gattin, Metis gebären soll. Zeus verschlingt daraufhin die Metis[138] und verhindert so die Geburt eines männlichen Nachfolgers, der ihn entthronen könnte. Stattdessen bringt er Athena zur Welt, die seinem Haupt entspringt.

Als Sukzessionsmythos unterscheidet sich der Kindheitsmythos des Zeus von dem anderer Götterkinder. Das zuvor in den Mythen von Hermes und Apollon konstatierte Schema von Gefahr und Überwindung eines Gegners findet sich jedoch auch hier. Bereits kurz nach seiner Geburt befindet sich das Götterkind in großer Gefahr, die seine Existenz bedroht. Kronos will ihn verschlingen, wie er es zuvor mit all seinen Geschwistern getan hat. Kronos wird durch eine List ge-

135 Vgl. zu den Schriftquellen Laager 1957, 156 ff. bes. 160 ff. Zur Kindheitsgeschichte des Gottes im Zeushymnos des Kallimachos: Laager 1957, 171 ff.
136 Hes. theog. 453–506.
137 Hes. theog. 494 ff.
138 Hes. theog. 886–900; vgl. Kapitel II. 5.1 in dieser Arbeit.

täuscht und verschlingt einen Stein an Stelle des Kindes. Das Kind wird an einen geheimen Ort gebracht, wo es, vor den Augen des Vaters verborgen, heranwächst. Dasselbe Motiv findet sich in anderer Form im Kindheitsmythos des Dionysos. Hier ist es der Zorn der eifersüchtigen Hera, der dazu führt, dass das Kind an einem entlegenen, geheimen Ort aufwächst[139].

Als herangewachsener Gott[140] stellt Zeus sich der Konfrontation mit Kronos und entreißt ihm die Herrschaft. Zeus selbst nimmt den Platz des obersten Gottes ein und zwingt Kronos, seine Geschwister wieder freizugeben. Zeus überwindet also die Bedrohung, das Ziel ist in diesem besonderen Fall der Umsturz der früheren Herrschaft und das Erringen der Position als oberster Gott. Aus dem Mythos leitet sich die Vorrangstellung des Zeus als Vater der Götter und Höchster der olympischen Gottheiten her. In Grundzügen stimmt die Mythenüberlieferung mit der der anderen olympischen Gottheiten überein, jedoch fehlt diesen der Aspekt der Herrschaftsfolge, da nach Zeus in der folgenden Generation diese Abfolge nicht mehr weiter fortgesetzt wird. Der Kindheitsmythos des Zeus enthält drastische und monströse Elemente. Kronos verschlingt seine Kinder um die Gefahr für seine eigene Existenz zu bannen. Ebenso verschlingt Zeus später die Metis um sich vor einem potenziell gefährlichen Erben zu schützen. Anders als die übrigen Gottheiten, die in ihrer erwachsenen Form ab einem bestimmten Zeitpunkt in der Kunst als jugendliche Götter erscheinen, ist Zeus, ebenso wie z. B. Asklepios oder Poseidon ein typischer Vertreter der so genannten Vatergottheiten, d. h. er erscheint durchweg in der Ikonographie eines reifen Mannes.

II. 3.2 Die Übergabe des vermeintlichen Götterkindes in der Bilderwelt

Der Kindheitsmythos des Zeus hat nur sehr vereinzelt Eingang in die bildende Kunst gefunden. Auf schwarzfigurigen Vasen ist das Bildthema nicht belegt. Es existieren nur zwei bekannte Darstellungen der Kindheitsthematik auf rotfigurigen Vasen attischer Provenienz, die beide aus frühklassischer Zeit stammen. Beide Darstellungen zeigen die Übergabe des in Windeln gewickelten Steines. Durch die Reiseberichte des Pausanias sind noch einige weitere, vor allem außerattische Wiedergaben des Mythos bekannt. Die Beschreibungen des Pausanias sind jedoch zum Teil recht unpräzise und erlauben keine sicheren Rückschlüsse auf das Aussehen der Bildwerke. Es handelt sich bei den Bildern meist um Reliefs, die in Heiligtümern verbaut beziehungsweise aufgestellt waren. Die Bildthemen sind laut Pausanias die Geburt des Zeus, die Übergabe des Steines an Kronos sowie die Pflege des Götterkindes (hier Z R 1–Z R 4, Z S 2). Pausanias erwähnt darüber hinaus eine Statue des jugendlichen Zeus, aus der Beschreibung geht jedoch nicht hervor, ob die Darstellung einen bartlosen, das heißt jugendlichen oder tatsächlich einen *kindlichen* Zeus meint (Z S 1). Für die Untersuchung der Ikonographie des

139 siehe das folgende Kapitel II. 4.2 zu Dionysos.
140 Laager 1957, 170 f.

Götterkindes sind in erster Linie die beiden erhaltenen Vasenbilder relevant, da sich hier sichere Aussagen über die Ikonographie treffen lassen.

Die Darstellung einer um 460 v. Chr. entstandenen, attisch-rotfigurigen Pelike des Nausikaa-Malers in New York, MMA 06.1021.144 (Z rV 1 Taf. 6) beschränkt sich auf die beiden Hauptfiguren, die einander gegenüber stehen. Zu beiden Seiten ist das Bildfeld von einer ornamentalen Randleiste eingefasst. Auf der linken Seite steht Rhea. Sie trägt ein mit einer auffälligen Zierborte gesäumtes Gewand, ihr Haar ist im Nacken zu einem Knoten zusammengefasst, zusätzlich trägt sie eine breite Binde oder ein Diadem im Haar. Sie hat den linken Fuß auf eine felsige Erhebung aufgestellt, die sich unmittelbar über der Standlinie des Bildfeldes erhebt und auf einen Ort in freier Natur als Handlungsschauplatz verweist. Die Göttin steht in leicht nach vorne gebeugter Haltung und hält in den ausgestreckten Armen ein Bündel, das ganz nach der Art eines neugeborenen Kindes[141] straff in ein Manteltuch eingewickelt ist. Von dem übergroßen Manteltuch hängt ein langer, mit einer auffälligen Zinnenborte umsäumter Zipfel nach unten. Im rechten Bildfeld steht Kronos. Er erscheint als reifer, bärtiger Mann und trägt ein um die Hüfte, die linke Schulter und den linken Unterarm geschlungenes Himation. In seiner Ikonographie ist er vergleichbar mit Darstellungen typischer Vatergottheiten wie Poseidon oder dem erwachsenen Zeus. Sein Körper ist in Frontalansicht gezeigt, der Kopf ist nach links gewandt und leicht geneigt, der Blick auf das ihm dargebotene Bündel gerichtet. Mit seiner linken Hand stützt er sich auf ein Zepter, der rechte Arm ist angewinkelt, der Unterarm ausgestreckt und die Hand mit geöffneter Innenfläche auf das Bündel ausgerichtet. Die Geste ist als Reaktion auf das vermeintliche Kind in den Armen der Rhea zu verstehen. Abgesehen von der Geste der rechten Hand steht Kronos in betont gemessener, ruhiger Haltung. Die Unbewegtheit seiner Körperhaltung wird durch die Einwickelung des linken Armes in das Himation noch unterstrichen. Die Szene gibt den Moment unmittelbar vor der Übergabe wieder. Die Mutter bietet Kronos seinen vermeintlichen neugeborenen Sohn dar, dieser reagiert auch bereits auf das Bündel. Aus der Geste des Kronos lässt sich jedoch nicht erschließen, wie seine endgültige Reaktion ausfallen wird. Der weitere Verlauf der Handlung bleibt im Bild offen. Die Darstellung konzentriert sich ganz auf einen einzelnen Moment, die Vorgeschichte, der Verbleib des echten Götterkindes und das Verschlingen des Steines werden in der Darstellung völlig ausgeblendet.

In der Wiedergabe des ‚Kindes' fallen zwei gegenläufige Tendenzen auf. Auf der einen Seite ist die Art der Einwickelung für die Darstellung von Wickelkindern typisch. Der Stoff umspannt in schräg verlaufenden Bahnen den ‚Körper' des Neugeborenen. Auch scheint für den Betrachter die Kontur des Bündels zunächst in Kopf und Rumpf untergliedert. Dieser Eindruck wird verstärkt durch das Tragemotiv, das den umwickelten ‚Körper' in leicht aufgerichteter Haltung erschei-

[141] Vgl. zum Motiv der Wicklung neugeborener Kinder in ein Tuch die Darstellung einer attisch-weißgrundigen Lekythos in Berlin, Antikensammlung F 2444: Reinsberg 1989, 76 Abb. 29 und die Einwickelung des Dionysos auf der Amphora des Eucharides-Malers in New York (hier D rV 1); ebenso Neils – Oakley 2003, 205 Kat. Nr. 4 mit weiteren Vergleichsbeispielen.

nen lässt. Erst auf den zweiten Blick fällt auf, dass weder Kopf noch Gliedmaßen erkennbar sind und sich keinerlei Körperstruktur unter dem Windeltuch abzeichnet. Zudem fällt die gezielt ins Bild gesetzte Verhüllung ins Auge. Der ‚Kopf' des Kindes ist fest von Stoff umwickelt[142] und weist eine unregelmäßige, kantige Kontur auf. Durch den schweren, rechteckigen Mantelzipfel, der von dem Bündel nach unten fällt, wird die bewusste Verunklärung der Körperform des Objektes noch unterstrichen. Kronos wird durch die vordergründige Ähnlichkeit des maskierten Steines mit einem neugeborenen Wickelkind getäuscht werden und auf den ersten Blick ergeht es dem Betrachter nicht anders. Erst bei genauem Hinsehen wird offenbar, das es sich hier nur um die Nachahmung eines Kindes handelt.

Die Darstellung eines um 450 v. Chr. entstandenen, attisch-rotfigurigen Kraters in Paris, Louvre G 366 (Z rV 2) zeigt wiederum die Übergabethematik, erweitert die Szene jedoch um zwei Begleitfiguren. Das Bildfeld ist zu beiden Seiten jeweils von einer ornamentalen Randleiste eingefasst. Eine Landschaftsangabe, wie sie die Hydria des Nausikaa-Malers zeigt, fehlt. Am linken Bildrand steht Kronos in Gestalt eines alten Mannes, mit weißem Haar und Bart. Er stützt sich mit der linken Hand auf ein Zepter, die rechte Hand ist unter dem langen Himation verborgen, das seinen Körper bis zu den Knöcheln umhüllt. Er steht in aufrechter, unbewegter Haltung. Die Starrheit seiner Körperhaltung wird durch den senkrechten, parallelen Faltenverlauf seines Gewandes und die parallel zum Körper verlaufende Linie des Zepters noch unterstrichen. Sein Blick ist nach rechts, auf die vor ihn hintretende Frau und das Bündel gerichtet, das diese in ihren Armen trägt. Die Frau ist ebenfalls vollständig in einen Mantel eingehüllt, unter dem ein bis auf die Füße hinabreichendes Untergewand hervorlugt. Ihre Arme sind ebenfalls im Mantel verborgen und zeichnen sich unter dem Stoff nur in der Kontur ab. Ihr Haar ist im Nacken zu einem Knoten zusammengefasst, ihr Gesicht erscheint im Profil und ist nach links gewandt. In ihren Armen trägt sie ein vollständig von einem Tuch umwickeltes Objekt, das sie zusätzlich in ihren Mantel eingeschlagen hat und das sie Kronos entgegenhält. Diese Frau ist analog zur Darstellung der Pelike in New York als Rhea anzusprechen. Hinter ihr folgen zwei namenlose Begleiterinnen. Der Körper der ersten der beiden Frauen erscheint in Frontalansicht. Auch sie trägt Chiton und Mantel. Ihr Haar ist gelöst und fällt in langen Locken über ihre Schultern und in den Nacken. Sie hat beide Arme erhoben und fasst mit beiden Händen auf Schulterhöhe in den Stoff ihres Gewandes. Ihr Kopf ist im Profil gezeigt, ihr Blick wendet sich dem Geschehen im linken Bildfeld zu. Den Abschluss der Szene bildet eine dritte Frau. Sie steht in Profilansicht am Rand der Szene. Sie ist vollständig in ihren Mantel mit auffälliger Zickzackbordüre gehüllt, den sie zusätzlich mit einer Hand unter ihrem Kinn zusammengefasst hat. Sie trägt dieselbe Frisur wie Rhea. In ihrer Körperhaltung greift sie das statische Haltungsmotiv des Kronos und in ihrer Gewanddrapierung das Motiv der vollständigen Verhüllung auf.

142 In diesem Bereich weist die Vase eine leichte Beschädigung auf. Jedoch zeigt die diagonale Linie im Bereich des ‚Kopfes', dass auch dieser Bereich von Stoff verhüllt ist.

Auch in diesem Bild ist die Art der Wiedergabe des ‚Kindes' beachtenswert. Wiederum ist das Objekt in den Armen der Rhea vollständig in Stoff gewickelt. Der Künstler deutet in der Struktur geschickt eine scheinbare Untergliederung in Kopf und Rumpf ein, die erst bei genauem Hinsehen seltsam unproportioniert und kantig erscheint. Ein weiterer interessanter Zug ist das zusätzliche Einschlagen des ‚Kindes' in den Mantel der Trägerin. Dieses Motiv findet sich zusammen mit der vollständigen Einwickelung in Darstellungen neugeborener Kinder[143]. Zunächst handelt es sich also um ein geläufiges ikonographisches Element zur Kennzeichnung eines neugeborenen Kindes. Im Bildkontext des Kraters im Louvre erfüllt die doppelte Verhüllung jedoch noch einen anderen Zweck: sie hebt den Aspekt des Verbergens stärker hervor. Wie zuvor durch den herabhängenden Mantelzipfel (Z rV 1 Taf. 6) werden durch das zusätzliche Einschlagen des Bündels in den Mantel die Konturen des Objektes für die Augen des Kronos ebenso wie für die des Betrachters stärker verunklärt. Auch das Tragemotiv macht diesen Aspekt deutlich. Der Mantel verbirgt das in Windeln gehüllte Bündel zusätzlich vor dem Blick des unmittelbar davor stehenden Kronos. Dessen Blick fällt zunächst auf den Mantel, erst dann auf das eigentliche ‚Kind'.

Beide Bilder geben den Moment der Übergabe, also lediglich einen einzelnen Ausschnitt aus dem Zeusmythos wieder. Die Vorgeschichte, das Schicksal der Geschwister des Zeus und der Verbleib des ‚echten' Götterkindes werden, ebenso wie die nachfolgenden Ereignisse, in den Bildern vollständig ausgeblendet[144]. Der mythologische Charakter beider Bilder erschließt sich im Wesentlichen aus zwei Faktoren:

1. Die dargestellte Situation selbst. Eine Frau bringt einem bärtigen Mann mit Zepter ein ‚neugeborenes Kind'. Im Falle der Hydria des Nausikaa-Malers wird der mythologische Charakter der Szene durch die Landschaftsangabe betont.
2. Die Charakterisierung des ‚Kindes'. Die Trageweise und die Art der Wickelung sind für einen Säugling nicht ungewöhnlich und finden sich auch in anderen Bildkontexten, doch die besondere Art der Verhüllung und das betonte Verbergen des Objektes machen den Betrachter stutzig. Bei genauem Hinsehen sind weder Kopf noch Gliedmaßen sichtbar, unter dem Stoff zeichnen sich keine Körperformen ab. Der zusätzlich um das Bündel geschlungene Mantel oder ein herabhängender Gewandzipfel entziehen das ‚Kind' außer-

143 Vgl. die Darstellung des Dionysoskindes auf einer um 450 v. Chr. entstandenen, attisch-rotfigurigen Pelike in Rom, Museo Nazionale Etrusco di Villa Giulia 49002 (hier D rV 10); dasselbe Motiv erscheint auf einer attischen Marmorlekythos in Athen, Kerameikosmuseum MG 51: Oakley 2003, 170 Abb. 12; vgl. Beaumont 1992, 87. Sie führt jedoch Beispiele *nackter* Kinder an, die in den Mantel ihres Trägers gehüllt sind.
144 Cook 1940, 929 ff. interpretiert die Bilder beider Gefäßseiten des Kraters im Louvre als fortlaufende Handlung; ebenso: Beaumont 1992, 87. Zwischen beiden Szenen lässt sich jedoch kein konkreter inhaltlicher Bezug fassen. Nimmt man die Deutung als richtig an, würde die Seite B den Moment nach dem Verschlingen wiedergeben, den Höhepunkt selbst also ebenso wenig zeigen wie Seite A.

dem geschickt dem Blick des Betrachters wie des göttlichen Vaters. Was im oberen Bereich vom vermeintlichen ‚Kopf' des Neugeborenen sichtbar ist wirkt im Detail betrachtet auffallend form- und konturlos.

Darüber hinaus wird der monströse Aspekt, der im Mythos eine zentrale Rolle spielt, in den Bildern ausgeklammert. Weder das Verschlingen der Kinder noch der Umsturz, der durch die Rettung des letzten Kindes eingeleitet wird klingen in den Bildern an. Kronos erscheint in beiden Bildern vornehm gekleidet, in ruhigem Stand, gemessener Haltung und betont sparsamer Gestik. In seinem würdevollen Auftreten und den Alterszügen erinnert der Kronos der Darstellung im Louvre an die Bilder mythischer Könige auf zeitgleichen Vasenbildern[145]. Der Kronos der Pelike in New York erscheint in der Tracht eines attischen Bürgers und entspricht Darstellungen des erwachsenen Zeus[146] oder des Poseidon. Der Göttervater beider Übergabeszenen hat in seiner Charakterisierung nichts mit dem ‚kinderfressenden Monstrum' gemeinsam, das der Mythos schildert. Die Bedrohung wird in der Darstellung des Kraters im Louvre einzig und allein durch die mittlere Frauengestalt und deren Entsetzensgestus angedeutet. In ihrer Dezenz unterscheiden sich die klassischen Vasenbilder gravierend von neuzeitlichen Umsetzungen des Themas, die die ganze Drastik und den Schrecken, die den Mythos ausmachen schonungslos in den Mittelpunkt rücken und Saturn eines seiner Kinder verschlingend zeigen[147].

Die beiden Vasenbilder zeigen zwar in der Handlung keinerlei Drastik, wohl aber rufen sie beim Betrachter – der den Hintergrund der Geschichte und damit die Bedrohung, die von Kronos für das Kind ausgeht, kennt – eine subtile Dramatik hervor. Die Spannung resultiert in beiden Darstellungen durch die Wahl des gezeigten Augenblicks[148]. Es ist nicht die eigentliche Übergabe gezeigt, sondern ein Moment, der der Übergabe unmittelbar vorausgeht. Die Entscheidung des Kronos, von der das Schicksal des Götterkindes abhängt, steht noch bevor. Auf dem Gefäß in Paris bietet Rhea Kronos den maskierten Stein als ihr gerade geborenes Kind dar. In der Darstellung in New York ist die Handlung bereits einen Moment weiter fortgeschritten: Kronos reagiert bereits auf das ihm dargebotene Bündel, jedoch bleibt noch offen, ob die Geste Zustimmung meint oder im Gegenteil das Durchschauen der List andeutet. Wird Kronos auf die Täuschung hereinfallen und das Leben des Kindes dadurch gerettet werden? Misslingt die List, so ist Zeus verloren. Obwohl der Betrachter den Ausgang des Geschehens kennt, wird die Spannung dadurch gesteigert, dass im Bild selbst nichts auf einen positiven Ausgang hindeutet, sondern im Gegenteil noch alles offen scheint.

145 Vgl. etwa die Darstellung des Tros auf Seite B einer attisch-rotfigurigen Pelike des Hermonax in Basel, BS 483: Kaempf-Dimitriadou 1979b, 50 Taf. 18, 4.
146 Vgl. die Darstellung des Zeus auf einer attisch-rotfigurigen Lekythos in Indianapolis, Museum of Art 47.35: Neils – Oakley 2003, 215 Kat. Nr. 15.
147 Vgl. z. B. die Umsetzung des Themas von Peter Paul Rubens um 1636 oder das um 1820 entstandene Gemälde des Francisco de Goya, beide in Madrid, Museo del Prado: Licht 1985, 174 f. Abb. 81–82.
148 Zur Erzeugung von Dramatik als narrative Strategie vgl. Giuliani 2003a, 185 ff.

II. 3.3 Auswertung

Das Götterkind Zeus erscheint in den Bildern nicht und ist bereits an einem verborgenen Ort in Sicherheit zu denken. Obwohl das göttliche Kind selbst nicht dargestellt ist, sind die Darstellungen aus ikonographischer Sicht für die Untersuchung dennoch von entscheidender Bedeutung[149]:

Die Bilder liefern wesentliche Erkenntnisse zur Bildsprache und zur Verwendung festgelegter Bildformeln und deren Widererkennbarkeit. Der Stein imitiert das Götterkind und ist somit ein Platzhalter für Zeus. Die Darstellungen verbinden zwei gegensätzliche Strategien miteinander:

1. Der Betrachter muss – ebenso wie Kronos – in dem mit einem Tuch drapierten Stein ein neugeborenes Kind beziehungsweise Wickelkind erkennen. Nur wenn die Verkleidung überzeugend ist, kann die geplante Täuschung gelingen und im Bild glaubwürdig erscheinen. Zu diesem Zweck bedienen sich die Vasenmaler in beiden Darstellungen der allgemein gebräuchlichen Bildformel zur Kennzeichnung neugeborener Kinder. Diese werden im Arm einer erwachsenen Person getragen und sind vollständig in ein Windeltuch eingewickelt. Diese Bildformel ist allgemein verständlich und ruft sofort die Assoziation eines Neugeborenen hervor.
2. Auf der anderen Seite muss der Betrachter – und darin unterscheidet er sich von Kronos als dem Adressaten der Täuschung – die Täuschung eindeutig durchschauen können um so den dargestellten Mythos und den Akt der Täuschung als solchen erfassen zu können. Der Betrachter sieht nur das, was auch Kronos im Bild wahrnimmt, denn das Götterkind Zeus erscheint selbst nicht im Bild. Nur bei genauem Hinsehen offenbaren sich Details, die der Wiedergabe eines Kindes widersprechen.

Der in Windeln gehüllte Stein muss auf der einen Seite einem Neugeborenen nahezu zum Verwechseln ähnlich sein. Auf der anderen Seite muss der Betrachter zweifelsfrei erkennen können, dass es sich hier eben nicht um ein Kind handelt, sondern Kronos durch eine Verkleidung hinters Licht geführt werden soll. Das ‚echte' Kind oder etwa die Vorbereitung der Täuschung werden im Bild nicht gezeigt, die genannten Kriterien müssen also allein durch die Wiedergabe des Steines selbst erfüllt werden. Das Wickelkind wird durch die Verhüllung und Umwickelung mit dem Windeltuch und das Motiv des Getragenwerdens oder im zweiten Fall durch die Haltung eng am Körper und zusätzlich in den Mantel der

[149] Beaumont 1992, 87 f. rechtfertigt die Aufnahme des Zeus in ihren Katalog der Götterkinder nur durch die Existenz der durch Pausanias überlieferten, verlorenen Darstellungen des Kindes selbst, übersieht dabei jedoch die ikonographische Bedeutung der Darstellungen des ‚maskierten Steines': „My inclusion of Zeus in this chapter on the birth and childhood of the gods in red-figure is perhaps, strictly speaking, rather overstretching the boundaries of my subject, since it is not the infant god who is depicted in these scenes, but is instead a swaddled stone! However, if we turn to Zeus' birth and childhood scenes in other media, we see that the divine child himself was there represented."

Mutter geschlungen, suggeriert. Die Tatsache, dass hier kein Lebewesen, sondern tote Materie gemeint ist wird durch das Fehlen jeglicher aus dem Tuch hervorlugender oder sich unter dem Tuch abzeichnender Körperteile- und Formen erreicht. In der kanonischen Darstellung von Wickelkindern schauen der Kopf und manchmal auch die Füße aus dem Tuch hervor, Arme und Beine können sich unter den Windeln in der Kontur abzeichnen.

Am Beispiel des maskierten Steines wird darüber hinaus ein Aspekt der Ikonographie göttlicher Kinder deutlich, der sich in anderem Kontext und vor einem anderen Hintergrund auch beim Götterkind Hermes nachweisen ließ. In beiden Fällen können wir von einer vorgetäuschten oder nur scheinbaren Kindlichkeit sprechen. In einem Fall verkleidet sich das Götterkind bewusst als ein Kind, das es in Wahrheit gar nicht ist, um seinen Widersacher hinters Licht zu führen. Im Falle des Zeusmythos wird ein Stein als Kind verkleidet um dem Gegner ein Kind zu suggerieren, das in Wahrheit gar nicht da ist, sondern an einem geheimen Ort versteckt ist. In beiden Fällen ist die Kindlichkeit eine Verkleidung und wird als Instrument eingesetzt, um einen Gegner zu täuschen.

II. 4 DIONYSOS

II. 4.1 Göttlichkeit als Problem

Dionysos ist eine der ältesten, namentlich überlieferten griechischen Gottheiten. Bereits auf bronzezeitlichen Linear B-Tafeln aus Pylos und Chania in Kreta, die um 1250 v. Chr. datieren, ist der Name di-wo-nu-so belegt[150].

Der Gott nimmt in vieler Hinsicht eine Sonderstellung innerhalb der griechischen Götterwelt ein. Sein Kult ist in Griechenland weit verbreitet und in der Kunst ist er der mit Abstand am häufigsten dargestellte Vertreter der olympischen Götter[151]. Dennoch wird im Mythos gerade der zwiespältige und ambivalente Charakter der Gottheit betont. Anders als die übrigen Olympier wird er nicht mit offenen Armen empfangen, die Menschen bringen ihm nicht ohne Zögern die gebührende Ehrfurcht und kultische Verehrung entgegen. Diesen Aspekt thematisieren etwa die „Bakchai" des Euripides[152], in denen Dionysos erst gewaltsam seine göttliche Macht unter Beweis stellen muss.

Seine Sonderstellung unter den olympischen Göttern spiegelt sich auch in der Art und Weise seiner kultischen Verehrung wider. So sind in dionysischen Kulten Frauen in überdurchschnittlichem Maße als Kultdienerinnen des Gottes belegt[153]. Kultische Verehrung kommt Göttern zwar in der Regel sowohl von Männern als auch von Frauen zu, allerdings gibt es die Tendenz, dass Frauen eher weibliche, Männer eher männliche Götter verehren. Dionysos erfüllt darüber hinaus nicht gerade die typischen Kriterien der von Frauen verehrten Götter. Diese stehen häufig mit dem weiblichen Lebensbereich in Verbindung[154]. Auch Artemis zählt hierzu, obwohl in Initiationskulten für heranwachsende Mädchen gerade der Aspekt der Ungezähmtheit und Wildheit im Vordergrund steht, den auch die Göttin selbst verkörpert[155]. Die Grundessenz der entsprechenden Initiationsriten besteht aber gerade in der Überwindung dieses Zustandes[156], der die Mädchen darauf vorbereitet, sich in die fest gefügte Ordnung der Gesellschaft zu integrieren und eine ideale Ehefrau und Mutter zu werden. Der Kult für Dionysos bildet dagegen eher einen Gegenentwurf zur geregelten Gesellschaftsordnung[157] und wird im Mythos

150 DNP III (1997) 651 ff. s. v. Dionysos (R. Schlesier).
151 Carpenter 1997, 1 ff.
152 siehe hierzu die weiteren Ausführungen zur Geburt und Kindheit des Dionysos.
153 Schon die Ilias erwähnt das weibliche Kultgefolge des Gottes: Hom. Il. 6, 133. Zu Dionysos mythischen Begleitern gehören neben den Satyrn auch die wilden Mänaden. Der Wirkungsbereich des Gottes ist die wilde, ungezähmte Natur.
154 Vgl. Vernant 1985, 162 ff.
155 Auch der Wirkungsbereich der Artemis ist die wilde, ungezähmte Natur. Zu Artemis und dem Aspekt der „Andersartigkeit" Vernant 1991a, 195 ff.
156 Vernant 1991a, 198 ff. 200 f. mit Anm. 13.
157 Zur Ambivalenz des Dionysos und seines Kultes: Vernant 1995, 86 ff.; der Dionysoskult „als integrativer Teil der Polisreligion": Waldner 2000, 146 ff.

von der Männerwelt auch als solcher wahrgenommen[158]. Das zügellose, orgiastische Treiben der in der freien Natur umherschweifenden Verehrerinnen des Gottes widerspricht klar dem weiblichen Verhaltensideal. Hier sind auch keine Heranwachsenden involviert, sondern bereits verheiratete, reife Frauen – wie die Mutter des Pentheus in den „Bakchai" des Euripides[159]. Der neu eingeführte Dionysoskult gefährdet in der Darstellung des euripideischen Dramas die bestehende Gesellschaftsordnung und setzt sich nur durch eine Vernichtung des Pentheus als Kontrahenten des Gottes durch.

Auch die Gaben des Gottes sind ein zweischneidiges Schwert: so kann der Wein zum positiven Erlebnis des Rausches führen, aber auch den Wahnsinn, die *Mania* hervorrufen. In seinem Kult spielt diese vom Gott selbst hervorgerufene Raserei eine Rolle, die von einer positiven Trance bis hin zum blinden Zerstörungswahn und zum Umsturz der geregelten Ordnung führen kann[160].

II. 4.2 Geburt und Kindheit des Dionysos – die literarische Überlieferung[161]

Die frühesten Informationen zur Geburt und Abstammung des Gottes finden wir im 14. Gesang der Ilias Homers[162]. Im Zusammenhang mit der Schilderung der Verführung des Zeus durch Hera erwähnt der Göttervater Zeus in einer Aufzählung seiner zahlreichen Geliebten und unehelichen Kinder auch die thebanische Königstochter Semele als Mutter des Dionysos.

Der Gott-Status des Dionysos trotz seiner Abstammung von einer sterblichen Mutter ist unter den olympischen Göttern einzigartig. Dieser Besonderheit war man sich auch in der Antike bewusst: so wird bereits in der um 700 v. Chr. entstandenen Theogonie des Hesiod explizit darauf hingewiesen:

> „Die Kadmostochter Semele gebar…einen glänzenden Sohn…einen Unsterblichen die Sterbliche…"[163]

Innerhalb der Textsammlung der Homerischen Hymnen befassen sich drei kurze Einzelhymnen mit Dionysos[164]. Neben der übernatürlichen zweiten Geburt des Kindes durch den Göttervater Zeus[165] wird dort von der Erziehung des Kindes bei den Nymphen von Nysa[166] berichtet. Der Geschichtsschreiber Herodot erwähnt eine Sagenversion, derzufolge Zeus das Kind nach seiner Geburt in seine Hüfte

158 Vgl. den Konflikt um die Einführung des Dionysoskultes in den „Bakchai" des Euripides: Eur. Bacch. 39–48; 215–262.
159 Eur. Bacch. 680–683; s. außerdem Eur. Bacch. 115–118 (Die Frauen verlassen Webstuhl und Spindel, um als Mänaden durch die Wälder zu streifen).
160 So vernichtet Agaue in den „Bakchai" des Euripides im Zustand der von Dionysos hervorgerufenen Raserei ihren eigenen Sohn, in dem sie ihn in Stücke reißt: Eur. Bacch. 1114 ff.
161 Vgl. Laager 1957, 112 ff.; Arafat 1990, 39 ff.
162 Hom. Il. 14, 325 ff.
163 Hes. theog. 940–2: „…ἀθάνατον θνητή…"
164 Hom. h. 1; 7; 26.
165 Hom. h. 1, 6 f.
166 Hom. h. 26, 3 ff.

eingenäht habe[167]. Das Thema der Dionysosgeburt hat insgesamt Eingang in alle literarischen Gattungen gefunden, besonders häufig aber war es Gegenstand des antiken Dramas. Zu erwähnen ist in diesem Zusammenhang vor allem die oben bereits genannte Tragödie „Bakchai" des Euripides. In der Dramenhandlung wird wiederholt auf die Geburt des Dionysos und den Tod der Semele hingewiesen. So ist bei der Ankunft des jungen Gottes in Theben etwa noch das ausgebrannte Gemach seiner Mutter zu sehen[168]. Weiterhin war die Geburt des Dionysos Thema einer Tragödie des Aischylos mit dem Titel „Semele" oder „Hydrophoroi" und auch für Sophokles ist der Titel einer „Hydrophoroi" genannten Tragödie überliefert, die den Tod der Semele zum Inhalt hatte.

Darüber hinaus lieferte der Kindheitsmythos des Dionysos den Stoff für einige Satyrspiele, etwa das nur in Fragmenten erhaltene Stück „Dionysiskos" des Sophokles, in dem der alte Silen als Erzieher des Kindes ebenso wie die Erfindung des Weines eine Rolle spielten, oder die „[Dionysiou] Trophoi" des Aischylos.

Insgesamt reicht die schriftliche Überlieferung der Kindheitsgeschichte bis in die Spätantike, aus dem fünften nachchristlichen Jahrhundert sind etwa die Dionysiaka des Nonnos[169] zu nennen.

II. 4.3 Lokalmythen und Mythenkorrekturen

Neben diesem Hauptüberlieferungsstrang existiert eine Reihe lokaler Mythenvarianten, ebenso wie die in der Antike für viele Kulte beliebte Tendenz, dass zahlreiche Städte sich selbst als Geburtsstätte des Gottes proklamierten. Die Varianten werden im Folgenden kurz aufgelistet:
– 1. Erziehung des Götterkindes durch Athamas und Ino[170]: Dionysos wird nach seiner zweiten Geburt von Hermes zur Erziehung zu König Athamas, dem König von Orchomenos in Boiotien, und dessen Frau Ino, einer Schwester der Semele gebracht. Nach Apollodor sollen die beiden das Kind auf Geheiß des Zeus wie ein Mädchen aufziehen. Hera entdeckt jedoch das Kind und bestraft das Paar mit Wahnsinn, so dass sie ihre eigenen Kinder töten[171]. Zeus rettet Dionysos, in dem er ihn in einen Bock verwandelt. Nach diesem Ereignis bringt Hermes Dionysos zu den Nymphen von Nysa.

167 Hdt. 2, 146.
168 Eur. Bacch. 6 ff.; 597 ff. Darüber hinaus liefert die Fassung des Euripides noch eine weitere Version des Dionysos-Mythos, auf die an anderer Stelle noch ausführlich eingegangen werden soll.
169 Von dem insgesamt 48 Bücher umfassenden Epos des Nonnos befassen sich die Bücher 8–12 mit der Kindheit und Jugend des Dionysos. Die Ereignisse um die erste und zweite Geburt des Gottes sowie sein Aufwachsen in der Obhut der Ino und später der Rhea, werden in den Büchern 8 und 9 thematisiert.
170 Apollod. 3, 4, 3; Soph. Athamas A (nicht erhalten); Aischyl. Athamas (in Fragmenten erhalten), Nonn. Dion. 9, 53–110.
171 Apollod. 1, 9, 2.

- 2. Eine von der traditionellen Überlieferung des Dionysosmythos deutlich abweichende Version der Geburtsgeschichte liefern die „Bakchai" des Euripides[172]. Zeus erschafft demnach ein Trugbild seines Sohnes, um die eifersüchtige Hera zu täuschen. Eingeleitet wird die Episode nach Art einer ‚Berichtigung' einer bis dato gültigen, jedoch falschen Annahme:

„...vernimm, was wirklich dort geschah:
Dem Kind, das Zeus aus jenem Feuer barg,
Verhängte Hera Sturz vom Himmelstor,
Doch Zeus blieb stärker: einem Ätherstück
Verlieh er Kindsgestalt, vertauschte es
Und gabs der Gattin. Das »geschenkte Kind«
Machten die Sagen dann zum »Schenkelkind«." [173]

Diese Version der Sage ist einzigartig. Hier handelt es sich um eine ‚Mythenkorrektur' des Euripides[174].

- 3. Aussetzung von Mutter und Kind in einer Kiste: Pausanias[175] erwähnt eine lokale Variante des Geburtsmythos, die aber nach seiner eigenen Aussage im Widerspruch zu der in Griechenland allgemein verbreiteten Sage steht:

„Brasiai ist hier die letzte Stadt der „freien Lakonen" am Meer, von Kyphanta eine Fahrstrecke von zweihundert Stadien entfernt. Die Menschen hier erzählen im Widerspruch zu allen anderen Griechen, wie Semele ihr Kind von Zeus geboren habe und, als sie von Kadmos ertappt wurde, mit Dionysos zusammen in einen Kasten eingesperrt wurde. Und dieser Kasten sei hier in ihrem Lande von den Wogen angespült worden, und Semele habe man würdig begraben, da man sie nicht mehr lebend angetroffen habe, aber den Dionysos aufgezogen. Danach sei auch ihre Stadt, die bis dahin Oreiatai hieß, in Brasiai umgetauft worden wegen des Anspülens des Kasten ans Land....Die Brasiaten behaupten auch noch das, Ino sei auf ihrer Irrfahrt in ihr Land gekommen und habe die Amme des Dionysos werden wollen. Sie zeigen auch noch die Höhle, in der Ino den Dionysos aufzog, und nennen die Ebene Garten des Dionysos." [176].

Dionysos erleidet in dieser Version ein ähnliches Schicksal wie der Heros Perseus. Auffällig ist zudem, dass die zweite Geburt durch Zeus in diesem Fall entfällt, Dionysos weder zu früh geboren wird, noch Semele bei seiner Geburt stirbt. Die Problematik, die sich daraus ergibt betrifft vor allem die Göttlichkeit des Dionysos. Bereits in Hesiods Theogonie wird explizit erwähnt, dass Dionysos unsterblich, seine Mutter aber sterblich ist und erst später vergöttlicht wird. Ließe sich ausgehend von der geläufigen Mythenversion noch argumentieren, dass Dionysos erst aufgrund dieser zweiten Geburt durch den Göttervater selbst seine Göttlichkeit erlangt hat, so stellt die Erklärung innerhalb der oben genannten Lokalversion ein echtes Problem dar.

172 Eur. Bacch. 288 ff.
173 Übersetzung nach E. Buschor.
174 Vgl. Seidensticker 2005, 37–50 bes. 43 ff.
175 Paus. 3, 24, 3 ff.
176 Übersetzung nach Meyer 1967.

Die ‚klassische' Version des Mythos gibt folgende Ereignisse wieder: Die thebanische Königstochter Semele ist eine sterbliche Geliebte des Zeus. Die eiferwie rachsüchtige Zeusgattin Hera veranlasst die Ahnungslose zu dem Wunsch, Zeus in seiner wahren, göttlichen Gestalt sehen zu wollen. Semele stirbt bei der Offenbarung der göttlichen Macht ihres Liebhabers durch den Blitz des Zeus. Zeus (oder Hermes) rettet das zu früh geborene Kind. Der Göttervater näht Dionysos in seinen Schenkel ein und bringt ihn selbst zum zweiten Mal zur Welt. Die Nymphen erziehen das Götterkind im Nysagebirge, verborgen vor den Augen der eifersüchtigen Hera.

Schon der Kindheitsmythos des Gottes hebt seine Sonderstellung unter den Göttern hervor. Er wird von einer sterblichen Mutter geboren und ist bei seiner Geburt – die im Mythos häufig explizit als Frühgeburt angesprochen wird – zunächst noch schwach und nicht lebensfähig. Darin unterscheidet er sich grundlegend von anderen Götterkindern, die im Vollbesitz ihrer göttlichen Macht zur Welt kommen. Erst über den Umweg seiner zweiten Geburt durch den Göttervater Zeus selbst, lässt sich seine Unsterblichkeit und seine Zugehörigkeit zur Götterwelt begründen.

II. 4.4 Vom bärtigen zum bartlosen Gott: Der Wandel des Dionysosbildes in der Kunst

Ebenso ambivalent wie das Wesen des Gottes ist seine Wiedergabe in der Kunst. In der schwarzfigurigen Vasenmalerei archaischer Zeit sind die olympischen Götter in der Regel als reife, bärtige Männer dargestellt. Dies gilt sowohl für Gottheiten wie Poseidon und Zeus als auch für Hermes, Dionysos und seltener auch für Apollon[177], der als typischer Ephebengott jedoch schon in den schwarzfigurigen Vasenbildern in der Regel bartlos abgebildet wird.

Schon in dieser Zeit erscheint Dionysos auf Vasenbildern in einer Ikonographie, die ihn deutlich von den übrigen Olympiern abgrenzt und trägt Züge, die ihn näher in den Bereich der wilden Naturwesen rücken als in die Sphäre der olympischen Götter[178]. Seine charakteristische Tracht ist der lange Chiton und ein zum Teil reich mit Ornamenten verzierter Mantel als Obergewand. Während die

177 Ein Beispiel für die Darstellung des Apollon als reifer, bärtiger Gott findet sich auf einer attisch-schwarzfigurigen Amphora aus Vulci, die in Boston, Museum of Fine Arts 00.330 aufbewahrt wird (hier Ath sV 51): CVA Boston (1) 3–4 Taf. 5, 1–3; Maas – Snyder 1989, 47 Abb. 11.

178 Vgl. etwa die Darstellung des Gottes auf dem um 570 v. Chr. entstandenen attisch-schwarzfigurigen Volutenkrater in Florenz, AM 4209: Carpenter 1997, Taf. 38 A. Hier ist der Gott auch in seiner Position im Zug von den anderen Göttern unterschieden. Während diese in würdiger Haltung einherschreiten oder in Wagengespannen reisen, ist Dionysos durch seinen Laufschritt und durch das frontal zum Betrachter gedrehte Gesicht, sowie durch seine Körperhaltung und die geschulterte Amphora deutlich hervorgehoben. Auch in der Bildposition steht er etwa dem Kentauren Chiron, der unmittelbar vor Peleus positioniert ist näher als die etwas weiter hinten folgende, vornehme Götterschar.

übrigen Götter durch eine wohl frisierte, gestutzte Barttracht gekennzeichnet sind, wirkt der Bart des Dionysos häufig deutlich ungepflegter und ist mit langen, zottigen Strähnen versehen, wie man sie sonst zur Kennzeichnung unzivilisierter Wildheit z. B. in der Ikonographie von Satyrn und Kentauren findet[179]. Dionysos erscheint zunächst auch in solchen Darstellungen, die auf literarisch überlieferte Kindheits- oder Jugendereignisse Bezug nehmen, im Bildtypus des reifen, bärtigen Mannes[180]. So wird die Darstellung der Meerfahrt des Gottes, die im Innenbild der berühmten Schale des Exekias[181] dargestellt ist, auf die mythische Begegnung des Gottes mit den tyrrhenischen Seeräubern zurückgeführt, die im 7. homerischen Hymnos an Dionysos erzählt wird. Die Darstellung enthält alle wesentlichen Elemente des Mythos: das Schiff, die Weinrebe, die den Mast des Schiffes umrankt, die in Delphine verwandelten Seeräuber und den Gott selbst, der in seiner Funktion als Weingott gekennzeichnet ist. Die einzige Abweichung von der kanonischen Fassung des Mythos ist die Tatsache, dass der Gott als Erwachsener erscheint, während der homerische Hymnos ihn explizit als jugendlich bezeichnet[182].

Die frühesten Darstellungen des jugendlichen Dionysos finden sich auf zwei nur in Fragmenten erhaltenen Vasenbildern, die laut Carpenter[183] aus derselben Werkstatt stammen. Es handelt sich zum einen um das Bild einer unpublizierten, nur in Umzeichnung vorliegenden attisch-rotfigurigen Hydria des Niobiden-Malers, die in einer Privatsammlung aufbewahrt wird und um 470 v. Chr. datiert (D rV 41). Dionysos erscheint in dieser Darstellung als bartloser junger Mann. Er trägt langes Haar, das ihm bis auf die Schultern hinabreicht und ist mit Efeu bekränzt. Der Gott ist mit einem langen Chiton bekleidet, der ihm bis zu den Knöcheln herabreicht und trägt darüber ein brustpanzerähnliches Obergewand, das bis zur Taille reicht. Er bewegt sich mit weit ausgreifendem Schritt auf einen Altar zu. In den Händen hält er Vorder- und Hinterteil eines zerrissenen Rehkitzes. Er

179 s. hierzu auch Carpenter 1997, 93 ff. Carpenter führt die Beliebtheit der Darstellungen des bärtigen Gottes unter anderem auf die Verbreitung von bärtigen Masken innerhalb des Dionysoskultes des ausgehenden 6. Jahrhunderts zurück.
180 Vgl. Carpenter 1997, 119 f.
181 Innenbild einer attisch-schwarzfigurigen Schale des Exekias, München, Antikensammlungen 8729: CVA München (13) 14–19 Taf. 1.
182 Hom. h. 7, 3: νεηνίῃ ἀνδρὶ ἐοικώς – d. h. „ähnlich einem/ in Gestalt eines jugendlichen Mannes"; aus dieser Formulierung geht nicht eindeutig hervor, ob damit das jugendliche Alter des Gottes gemeint ist oder er bewusst nicht in göttlicher Gestalt erscheint, sondern in der äußeren Gestalt eines Jugendlichen; auf das Alter des Gottes bezieht die Stelle Weiher 1986, 111; vgl. Carpenter 1993, 185–206: "Just as in the Homeric Hymn to Dionysus (VII) we are told that the god seems to be, rather than is, a beardless youth, so, much later, in the Bacchae (4, 53, 54) the god explicitly says several times that he is laying aside the appearance of a god to appear in Thebes as a mortal. The beardless form is, in a way, a disguise." Vgl. auch Waldner 2000, 148 ff.
183 Carpenter 1993, 185–206 Abb. 7–8. Carpenter bringt beide Darstellungen mit dem Theater in Zusammenhang.

ist also im Typus des Dionysos *Mainomenos*[184] wiedergegeben. In seiner Körpergröße erscheint er ein gutes Stück kleiner als die beiden ihn flankierenden Mänaden und ist durch diesen ikonographischen Zug als Heranwachsender gekennzeichnet. Die Mänade auf der linken Seite hält Kantharos und Oinochoe in den Händen, die rechte Frauenfigur trägt einen Thyrsosstab und hält eine Schlange in der ausgestreckten rechten Hand.

Die zweite Darstellung des jugendlichen Gottes findet sich auf dem Fragment eines etwa zeitgleich entstandenen, rotfigurigen Kraters des Altamura-Malers in Salonica, AM 8.54 (D rV 42). Von Dionysos sind nur der Kopf, die Oberkörperpartie und der linke Arm erhalten. Sein Kopf erscheint in Profilansicht. Er ist jugendlich, bartlos und trägt langes Haar, das ihm bis über die Schultern hinabreicht. Um seine Stirn ist ein Efeukranz gewunden. Sein linker Arm ist ausgestreckt, seine Hand umfasst den Stiel einer Weinranke. Er trägt wie in der vorhergehenden Darstellung ein brustpanzerähnliches Obergewand, das mit Delphinen verziert ist und darunter einen kurzärmeligen Chiton.

Dionysos erscheint in beiden Bildern jugendlich, die Darstellung des Niobiden-Malers kennzeichnet ihn durch die Körpergröße sogar als Heranwachsenden. Die beiden Darstellungen des bartlosen Gottes sind eine Ausnahmeerscheinung, ansonsten bleibt das bärtige Dionysosbild auch in der rotfigurigen Vasenmalerei bis in die Zeit um 425 v. Chr. kanonisch[185]. Dionysos behält somit seine bärtige Erscheinungsform weitaus länger als andere Gottheiten, wie Hermes und Apollon, die in dieser Zeit bereits als bartlose junge Männer erscheinen. Nach 425 v. Chr. vollzieht sich ein Wandel innerhalb der rotfigurigen Vasenmalerei und das jugendliche Dionysosbild kommt auf. Dieser Wandel zeigt sich zuerst in den Werken des Dinos-Malers. Der Gott erscheint jetzt häufig nackt oder nur mit dem Hüftmantel bekleidet[186].

Insgesamt lässt sich eine gewisse Diskrepanz zwischen den Bild- und Schriftquellen konstatieren. Während die antiken Texte vor allem das Bild eines jugendlichen Gottes zeichnen, erscheint Dionysos in der Kunst fast ausschließlich als erwachsener, bärtiger Gott[187]. In archaischer Zeit erscheint Dionysos in der Va-

184 Vgl. die Ikonographie des erwachsenen Gottes in der Darstellung eines attisch-rotfigurigen Stamnos in London, BM E 439: Carpenter 1997, Taf. 9 B; zu Darstellungen des Dionysos *Mainomenos* s. Carpenter 1997, 37 ff.
185 Carpenter 1997, 92 f.; der bärtige Gott ist in der rotfigurigen Vasenmalerei z. B. in der Darstellung einer um 480 v. Chr. entstandenen, attisch-rotfigurigen Amphora des Eucharides-Malers in London, BM E 279 belegt, die den Gott zudem mit allen kanonischen Attributen wiedergibt: Carpenter 2002, Abb. 48.
186 Die früheste erhaltene Wiedergabe des jugendlichen Gottes außerhalb der Vasenmalerei findet sich in der Plastik: Parthenon-Ostgiebel (Figur D) (um 430 v. Chr.); der jugendliche Dionysos erscheint hier als nackte, gelagerte Figur.
187 Treffend zusammengefasst ist dieser Kontrast in Carpenter 1997, 119 ff.: „The mythic Dionysos (of hymns, epic, tragedy and folklore) seems usually to have been perceived as a youth or adolescent. The comic Dionysos (of the theatre) appeared as an effeminate fop, and the cultic Dionysos was known (in cult images) as a bearded mask or a stately, bearded adult, usually holding a kantharos as his principal attribute."

senmalerei auch in Bildern, die Ereignisse aus dem Kindheitsmythos des Gottes wiedergeben, als Erwachsener.

II. 4.5 Das Götterkind Dionysos in der Bilderwelt

Trotz des langen Fortbestandes der bärtigen Dionysosikonographie in der Vasenmalerei setzen die Bilder des Götterkindes Dionysos auf anderen Bildträgern bereits im ausgehenden 6. Jahrhundert v. Chr. ein. Die früheste Wiedergabe des Dionysos in Kindgestalt war auf dem Ende des 6. Jahrhunderts v. Chr. entstandenen Thron des Apollon in Amyklai (D R 1)[188] dargestellt. Die Darstellung ist nur aus der schriftlichen Überlieferung, durch die Reiseberichte des Pausanias bekannt[189]. Dargestellt war demnach Hermes, der das Dionysoskind in seiner Funktion als Paidophoros an einen Ort bringt, der aus der Beschreibung des Pausanias nicht eindeutig hervorgeht. Das Ziel der Reise könnten die Nymphen im mythischen Nysa sein. Loeb[190] weist darauf hin, dass das Ziel auch Zeus und der Olymp sein könnte, das heißt, dass Hermes Dionysos nach seiner ersten Geburt zum Göttervater bringt und die anschließende zweite Geburt noch bevorsteht. Eine andere Deutung stützt sich auf den Text der „Bakchai" des Euripides und sieht als Ziel der Reise den Olymp, wo Dionysos schon als Kind Götterstatus erhält[191]. Maria Pipili dagegen geht – den anderen von Pausanias beschriebenen Bildern des amykläischen Throns entsprechend – von einer mehrfigurigen Szene aus und deutet das Bild als die Übergabe an Athamas und Ino, die Pausanias als Zeus und Hera missdeutet habe[192]. Sie stützt ihre These darüber hinaus auf die Bedeutung der Ino als lakonische Lokalheroine.

Eine Übersicht über die einzelnen Bildthemen und ihrer chronologischen Abfolge hat E. H. Loeb in seiner Dissertation zu den Göttergeburten in Form eines Kataloges zusammengestellt[193]. Durch die Arbeit von Lesley Beaumont, die die attisch rotfigurigen Vasenbilder mit Darstellungen des Dionysos in Kindgestalt zusammengetragen hat, konnte die sehr ausführliche Auflistung Loebs noch um einige Stücke ergänzt werden[194].

188 Amyklai liegt etwa 5 km südlich von Sparta und ist aufgrund des aus dem 8. Jahrhundert stammenden Apollonheiligtums bekannt. Von dem marmornen Thron, den Bathykles von Magnesia um 530 v. Chr. um die bronzene Kultstatue des Apollon im Heiligtum erbaut haben soll sind nur Fragmente von Fundament und Bausubstanz erhalten. Der Aufbau als solcher und der Reliefschmuck lassen sich nicht eindeutig rekonstruieren; zum Thron des Apollon von Amyklai und zur Rekonstruktion des Bildschmucks s. Martin 1976, 205 ff.
189 Paus. 3, 18, 11: „Und Dionysos und Herakles sieht man, den einen, wie ihn Hermes noch als Kind in den Himmel bringt,..." (Übersetzung nach E. Meyer); vgl. Pipili 1991, 143–147.
190 Loeb 1979, 43.
191 Gallistl 1979, 20 f.
192 Pipili 1991, 143–147. Diese Deutung ist insofern problematisch, als die Darstellungen des Themas in der rotfigurigen Vasenmalerei nicht gesichert sind.
193 Loeb 1979, 28–59.
194 Beaumont 1992, 35 ff.

Im Folgenden sollen die Darstellungsthemen in chronologischer Abfolge – ausgehend von ihrer ersten Nachweisbarkeit in der Kunst – kurz vorgestellt werden. Im Anschluss soll eine ausführliche Untersuchung der Ikonographie des Dionysos als Götterkind erfolgen.

II. 4.5.1 Dionysos auf den Knien des Zeus stehend

Die Darstellung des göttlichen Kindes, das auf den Oberschenkeln des Göttervaters Zeus steht ist in der Vasenmalerei durch drei Beispiele belegt. Die früheste, jedoch nicht eindeutig gesicherte Darstellung findet sich auf einer Ende des 6. Jahrhunderts v. Chr. entstandenen, attisch-schwarzfigurigen Halsamphora in Paris, Cabinet des Médailles 219 (D sV 1). Die Vase ist zugleich das namengebende Werk des Diosphos-Malers. Die Darstellung zeigt eine auf einem *Diphros* sitzende, bärtige Gestalt, die mit Chiton und Himation bekleidet ist. Obwohl sie – anders als die beiden anderen Figuren – nicht durch eine Namensbeischrift gekennzeichnet ist, ist sie durch das Blitzbündel in der Rechten und das Götterzepter in der linken Hand zweifelsfrei als Zeus zu identifizieren. Der Gott trägt langes Haar, das ihm über Rücken und Schultern fällt und sitzt in starrer Haltung, den Blick nach rechts gerichtet. Auf seinen Oberschenkeln steht ein nackter Junge. Er trägt eine Binde im Haar, das zu einem Nackenschopf hochgebunden ist. Er steht in aufrechter Körperhaltung und ist nach rechts gewandt. Beide Arme sind angewinkelt, die Unterarme sind erhoben. Er hält in jeder Hand einen gleichförmigen, länglichen Gegenstand, der in der Literatur als Fackel gedeutet wird[195]. Er ist durch Namensbeischrift als „Diosphos" benannt. Rechts dieser Gruppe steht eine Frauengestalt in Chiton und Mantel. Mit der linken Hand rafft sie ihren Chiton, ihr rechter Arm ist nach links ausgestreckt, so dass er die Unterschenkel des Kindes und das Zepter des Zeus überschneidet. Sie trägt ebenfalls eine Binde im Haar und ist durch Beischrift als Hera bezeichnet. Die Darstellung ist in der Forschung bis heute umstritten. Fuhrmann[196] deutete das Kind aufgrund der Gegenstände, die er als Fackeln interpretiert, und aufgrund der Anwesenheit Heras als Hephaistos, in seiner Funktion als „Feuergott". Darstellungen des Hephaistos in Kindgestalt zusammen mit Zeus und Hera sind jedoch in der Kunst nicht belegt. Ebenso wenig gibt es Vergleiche für Fackeln als Attribute des Hephaistos. Einem anderen Interpretationsvorschlag[197] zu Folge handelt es sich bei dem Kind um Dionysos, der kurz nach seiner Geburt auf den Knien seines Vaters steht. E. H. Loeb sieht in dem Motiv des Stehens auf den Knien des Vaters einen Hinweis auf die besondere Verbundenheit zwischen Zeus und seinem Sohn, die aus der Besonderheit seiner

195 Fuhrmann 1950, 110 ff. Abb. 4, der die Darstellung ausführlich beschreibt.
196 Fuhrmann 1950, 114. 118. Dem schließt sich Beaumont 1992, 35 ff. ohne Berücksichtigung der m. E. überzeugenden Einwände gegen diese Interpretation in der unten (Anm. 197) genannten Forschungsliteratur, an.
197 Jahn 1854, LXI Anm. 402; Loeb 1979, 34 f. Kat. Nr. D 6; Gallistl 1979, 32 ff. Taf. 1; LIMC III (1986) 481 Nr. 704 s. v. Dionysos (C. Gasparri).

zweiten Geburt resultiert[198]. Das Bildmotiv des auf dem Schoß des Vaters stehenden Götterkindes findet sich auch in den Darstellungen der Geburt der Athena[199] und ist außerdem durch zwei weitere Vasenbilder für Dionysos belegt. Die Beischrift ΔΙΟΣ ΦΩΣ wurde in der Forschung entweder als „Mann beziehungsweise Sohn des Zeus[200]" oder aber als „Licht des Zeus[201]" interpretiert.

Überzeugend ist meiner Meinung nach in diesem Zusammenhang ein Interpretationsvorschlag Gallistls[202], der die Darstellung mit einer Mythenvariante in den „Bakchai" des Euripides in Zusammenhang bringt, der zu Folge Zeus ein Trugbild seines Sohnes erschafft um Hera zu täuschen. Zudem leitet er den Namen des Kindes von der Bedeutung von Feuer und Fackeln in lokalen Dionysoskulten her und bringt ihn mit dem orphischen Dionysos, Phanes oder Iakchos in Verbindung. Für die Interpretation des Kindes als Dionysos – in einer seiner zahlreichen Erscheinungsformen – spricht sowohl die Beischrift, als auch das Standmotiv des Kindes, die beide einen engen Bezug zu Zeus konstatieren. Für Hephaistos, der im Mythos von Hera in Parthenogenese erschaffen wird, ist die Zuordnung zu Zeus dagegen unpassend. Als Kind der Hera müsste er dieser deutlicher zugeordnet sein. Zudem gibt es keine Vergleichsbilder, die Hephaistos als Kind oder in einer ähnlichen Figurenkonstellation zeigen[203]. Für Dionysos sind jedoch zwei weitere Vasenbilder belegt, die das Götterkind und Zeus in vergleichbarer Weise aufeinander bezogen wiedergeben.

Eine weitere Darstellung des auf dem Schoß seines Vaters stehenden Dionysos findet sich auf einem um 460 v. Chr. entstandenen, attisch-rotfigurigen Glockenkrater in Ferrara, Museo Nazionale di Spina 2738 (D rV 5 Taf. 9 b). Hier steht Dionysos als nackter Knabe mit Kantharos, Efeuranke und Efeukranz auf den Knien des Zeus. Die Szene ist in der Forschung verschiedentlich auch als Dionysos mit seinem Sohn Oinopion[204] interpretiert worden. Diese Deutung ist aber aufgrund der Ikonographie des Kindes m. E. nicht zutreffend, wie an späterer Stelle noch ausführlich erläutert werden soll. Eine vergleichbare Darstellung des auf dem Schoß des Zeus stehenden Dionysos mit Kantharos und Efeuranke findet sich auf einer etwas später entstandenen Darstellung einer attisch-rotfigurigen Pelike des Nausikaa-Malers (D rV 7) aus dem Kunsthandel[205]. Die Darstellungen werden mit der zweiten Geburt des Dionysos aus dem Schenkel des Zeus in Verbindung gebracht. Für eine solche Deutung spricht in der Darstellung des Altamura-Malers das Manteltuch, das die Frauenfigur rechts im Bild für Dionysos bereithält. Die Darstellungen sind jedoch unabhängig vom eigentlichen Geburtsvor-

198 Loeb 1979, 35; ebenso Fuhrmann 1950, 112.
199 Fuhrmann 1950, 111; Vgl. für ein vergleichbares Motiv in der Ikonographie der Athena-Geburt z. B. die Darstellung der attisch-schwarzfigurigen Amphora, Philadelphia, University of Pennsylvania Museum MS 3441 (Ath sV 36).
200 Jahn 1854, LXI Anm. 4; Fuhrmann 1950, 112 ff.
201 Gallistl 1979, 33.
202 Gallistl 1979, 32 ff.
203 Vgl. Loeb 1979, 35.
204 CVA Ferrara (1) 8 Taf. 14, 1; ebenso: Beaumont 1992, 40 f.
205 Carpenter 1997, 54 f. mit Anm. 20.

gang, der eine eigenständige Ikonographie zeigt und sind daher in dieser Arbeit als eigenständiges Bildthema aufgefasst.

II. 4.5.2 Die Übergabe des Dionysos[206]

In den frühesten Vasenbildern, die die Übergabe des Götterkindes thematisieren (490–460 v. Chr.) tritt Zeus selbst als Überbringer des Kindes auf (D rV 1; D rV 3; D rV 4 Taf. 9 a; D rV 6 Taf. 10 a). Die älteste erhaltene Darstellung, die Zeus als Träger des Dionysos zeigt, findet sich auf einer attisch-rotfigurigen Amphora in New York, MMA 1982.27.8, die um 490 v. Chr. datiert (D rV 1). Seite A des Vasenbildes zeigt einen bärtigen Mann in weit ausgreifender Schrittstellung. Sein linker Fuß steht fest auf der Grundlinie auf, der rechte Fuß ist nur mit der Fußspitze aufgesetzt. Er trägt einen im Oberkörperbereich auffällig gestalteten, punktverzierten Chiton und einen über die Schultern und den rechten Unterarm gelegten Mantel. Im Haar trägt er eine Binde. Aufgrund des an den rechten Bildrand angelehnten Zepters wird die Figur in der Forschung als Zeus[207] gedeutet. Seine Arme sind leicht ausgestreckt und er umfasst mit beiden Händen ein Kind, das von Kopf bis Fuß eng in ein Mantel- oder Windeltuch eingewickelt ist. Nur der Kopf des Kindes und die Füße sind unbedeckt. Seine Beine sind angewinkelt, seine Arme zeichnen sich unter der straffen Wicklung des Tuches nicht ab. Das um den Körper gewickelte Windeltuch, das den Körper des Kindes vollständig verhüllt, kennzeichnet – unabhängig von Größe oder Körperform – das Kind als Neugeborenes. Beide Figuren wenden sich durch die Blickrichtung einander zu[208]. Von dem Blickkontakt abgesehen, findet keine Interaktion zwischen dem in passiver, unbewegter Körperhaltung gezeigten Kind und seinem Träger statt. Das einzige Attribut, das eine Identifizierung des Kindes ermöglicht, ist der Efeukranz, der um seine Stirn gewunden ist. Aufgrund dieses Merkmals kann es sich nur um Dionysos handeln. Seite B der Vase zeigt eine einzelne Frauenfigur. Sie trägt Chiton und Mantel, sowie eine Kopfbedeckung und hält in der linken Hand eine Lyra, in der Rechten ein Plektron und ein Flötenfutteral. Im Bildhintergrund hängt ein zusammengeklapptes Diptychon. Der Beschreibung van Keurens zu Folge trägt sie einen Efeukranz[209]. Auffällig ist der parallele Aufbau der Figuren auf beiden Sei-

206 Vgl. Loeb 1979, 39 ff.; vgl. auch die relativ knappen Ausführungen zu diesem Thema in Seifert 2011, 80 f.
207 Nach einem anderen Deutungsvorschlag Carpenters stellt die Figur König Athamas dar: van Keuren 1998, 11 mit Anm. 15. Dagegen spricht, dass es nur eine gesicherte Darstellung der Übergabe des Götterkindes an Athamas aus hellenistischer Zeit gibt (hier D K 1). Die Darstellungen der rotfigurigen Vasenmalerei lassen sich dagegen nicht sicher mit Athamas und Ino in Verbindung bringen. Darüber hinaus zeigen die entsprechenden Bilder die Übergabe des Kindes an eine sitzende Person, es gibt aber keine Belege für die Figur des Athamas als Träger des Kindes.
208 van Keuren 1998, 10 weist besonders auf den intensiven Blickkontakt zwischen Vater und Sohn hin.
209 van Keuren 1998, 17.

II. 4 Dionysos

ten. Zeus und die Frauenfigur zeigen deutliche Ähnlichkeiten in Körperhaltung, Bekleidung – hier vor allem die Gestaltung des Chiton im Bereich des Oberkörpers – dem Haltungsmotiv der Arme und der Kopfneigung. Die beiden Darstellungen werden in der Forschung[210] als eine zusammengehörige Szene und die Frauenfigur auf Seite B als künftige Erzieherin des Dionysos gedeutet. Sie wird dementsprechend als Nymphe oder aber als Muse angesprochen. Als Vergleichsbeispiel für die Zusammengehörigkeit der Szenen auf beiden Seiten der Amphora zieht van Keuren die spätere Darstellung des Kelchkraters des Phiale-Malers (D Wgr 1 Taf. 11 b) heran, auf dessen Rückseite ebenfalls drei als Musen zu identifizierende Frauen erscheinen, von denen eine auf der Lyra spielt[211]. Der Bezug beider Szenen und die Deutung auf die bevorstehende, musische Erziehung des Dionysos lassen sich jedoch aufgrund der ikonographischen Evidenz, die von dem Detail des Efeukranzes einmal abgesehen, keine konkrete Beziehung beider Bilder aufweist, m. E. nicht nachweisen[212].

Die Deutung der Figuren auf Seite A als Zeus und Dionysos beziehungsweise der Szene als Überbringung des Dionysos erscheint aufgrund des Efeukranzes, den das Kind trägt und aufgrund der nur wenig später einsetzenden Darstellungen, die Zeus als Träger des Kindes zeigen, plausibel. In ihrer gegenseitigen Zuwendung bilden Zeus und das Götterkind in seinen Armen eine geschlossene Gruppe. Dies kann auf die enge Zusammengehörigkeit beider Figuren hinweisen. In den Blickkontakt ein besonders intensives emotionales Verhältnis zwischen Vater und Sohn hineinzuinterpretieren, geht – angesichts der ansonsten sehr sparsamen Gestik und der fehlenden Interaktion des wie ein verschnürtes Bündel gezeigten Kindes – m. E. allerdings zu weit[213]. Zudem ist dieses Haltungsmotiv eines dem Träger zugewandten Kindes ein festes Bildschema, das in den Überbringungsszenen mit Hermes ebenso vorkommt wie in anderen Bildkontexten[214].

Das Bildthema einer nur fragmentarisch erhaltenen, attisch-rotfigurigen Schale des Makron in Athen, NM 325 (D rV 2 Taf. 12–14), die im Bereich der Athener Akropolis gefunden wurde und nur wenig später entstanden sein dürfte als die zuvor besprochene Darstellung, wird häufig ebenfalls als Übergabe des Dionysos an die Nymphen von Nysa gedeutet. Nach genauer Analyse lässt sich diese Deutung jedoch nicht aufrechterhalten. Die Darstellung soll aufgrund ihrer iko-

210 van Keuren 1998, 17.
211 van Keuren 1998, 19 f.
212 Vgl. auch die Stellungnahme Carpenters in van Keuren 1998, 21 f.
213 Besonders deutlich wird die Subjektivität solcher Interpretationen m. E. in einer Gegenüberstellung der divergierenden Sichtweisen van Keurens und E. M. Langridges: van Keuren 1998, 12. Treffend zusammengefasst ist die Problematik in einem Brief T. H. Carpenters in van Keuren 1998, a. O.
214 Alle von van Keuren 1998, 15 ff. genannten Beispiele belegen m. E., dass es sich bei dem Tragemotiv um eine feste Bildformel handelt. Die Tatsache, dass Kinder im mythologischen Bereich von männlichen Personen getragen werden, stellt jedoch eine Besonderheit dar, die an anderer Stelle ausführlich untersucht werden soll: vgl. hier Kapitel III. Mythos und Bürgerwelt.

nographischen Besonderheiten und der einzigartigen Figurenkonstellation im Anschluss an dieses Kapitel in einem Exkurs gesondert behandelt werden.

Ab 460 v. Chr. erscheint Hermes in seiner Funktion als *Paidophoros*, der das Kind unterschiedlichen Pflegern übergibt (D rV 8–D rV 20). Das Bildthema des Hermes mit dem Götterkind war jedoch schon Ende des 6. Jahrhunderts v. Chr. bekannt, wie die bereits genannte, nur in Schriftquellen überlieferte Darstellung am Thron des Apollon von Amyklai (D R 1) belegt. Seit 450 v. Chr. können an Stelle von Hermes auch Satyrn oder Nymphen/Mänaden als Träger des Kindes auftreten (D rV 21–D rV 23).

II. 4.5.3 Die Übergabe an Athamas und Ino

Die früheste Darstellung des Hermes Dionysophoros auf dem Thron von Amyklai (D R 1) ist in der Forschung zum Teil auch als Übergabe an Athamas und Ino interpretiert worden[215].

Ebenso wird eine um 460 v. Chr. entstandene attisch-rotfigurige Hydria des Hermonax, die sich in Athen, in der Sammlung A. Kyrou befindet (D rV 8 Taf. 8 a, b), mit der Überbringung des Kindes an König Athamas und dessen Frau Ino in Verbindung gebracht[216]. Die Darstellung zeigt Hermes, der mit dem Götterkind im Arm vor einen durch zwei dorische Säulen gegliederten Innenraum hintritt, in dem eine stehende Frau und eine nicht mehr eindeutig zu identifizierende sitzende Gestalt mit Zepter und Phiale dargestellt waren. Ob sich eventuell noch andere Figuren der Szene anschlossen, ist aufgrund der starken Beschädigung des linken Bildfeldes nicht mehr ersichtlich. Die Deutung des Bildes hängt im Wesentlichen von der nur noch fragmentarisch erhaltenen sitzenden Figur ab, deren Geschlecht jedoch aus den erhaltenen Resten nicht eindeutig hervorgeht[217]. In vergleichbaren Darstellungen finden sich ausschließlich weibliche Sitzfiguren[218]. Die Vase wurde in der Gegend um Atalanti, in der opuntischen Lokris gefunden, ist allerdings attischer Provenienz. Ein Bezug zu Athamas, den Oakley[219] gerade auch aufgrund des Fundortes postuliert – Athamas ist ein Lokalheros der genannten Region – lässt sich nicht beweisen. Die Deutung der Szene als Übergabe an Athamas und Ino lässt sich aufgrund des Erhaltungszustandes der Vase nicht belegen.

Die Darstellung eines etruskischen Stamnos aus Falerii in Rom, Museo Nazionale Etrusco di Villa Giulia 2350 (D rV 34) wird ebenfalls auf diese Sagenversion bezogen. Fuhrmann[220] erkennt diese Variante der Übergabe des Dionysos zudem auf dem Fragment eines homerischen Bechers hellenistischer Zeit aus der

215 s. o.
216 Oakley 1982, 44 ff.
217 Vgl. auch Carpenter 1997, 56 mit Anm. 29; dagegen spricht Oakley 1982, 44 die Figur ohne nähere Erläuterung als männlich an.
218 Vgl. z. B. hier D rV 3.
219 Oakley 1982, 47.
220 Fuhrmann, 1950, 103–134.

Sammlung A. Curtius, der in der Inschrift möglicherweise auf die verlorene Tragödie „Athamas" (A) des Sophokles Bezug nimmt.

II. 4.5.4 Die Schenkelgeburt

Die außergewöhnliche zweite Geburt des Dionysos wird in der attischen Vasenmalerei nur vereinzelt dargestellt. Das kanonische Bildschema der Geburt zeigt – den Bildern der Athenageburt vergleichbar – den eigentlichen Geburtsvorgang. Dionysos steigt in den Bildern aus dem Schenkel des Zeus empor. Die früheste Darstellung findet sich um 460 v. Chr. auf einer attisch-rotfigurigen Lekythos des Alkimachos-Malers in Boston, Museum of Fine Arts 95.39 (D rV 24 Taf. 7). In dieser Darstellung hat die Geburt des Götterkindes gerade erst begonnen, Dionysos ist erst bis zur Nasenspitze sichtbar. Ein fortgeschritteneres Stadium des Geburtsvorganges zeigt ein attisch-rotfiguriges Kraterfragment des Malers des Athener Dinos in Bonn 1216.19 aus der Zeit um 430/20 v. Chr. (D rV 25).

Um die Wende zum 4. Jahrhundert wird das Bildthema in der unteritalischen Vasenmalerei aufgegriffen (D rV 26 ff.). Die kanonische Figurenkonstellation zeigt den sitzenden oder thronenden Göttervater, aus dessen Schenkel das Götterkind aufsteigt, sowie eine Frauengestalt, die das Kind mit einem ausgebreiteten Tuch in Empfang nimmt. Diese wird in der Literatur in der Regel als Eileithyia angesprochen.

II. 4.5.5 Die erste Geburt und der Tod der Semele

Dieses Bildthema findet sich nur auf zwei rotfigurigen Vasenbildern des ausgehenden 5. Jahrhunderts v. Chr., von denen eine attischer Provenienz ist.

Eine um 400 v. Chr. entstandene attisch-rotfigurige Hydria in Berkeley, Lowie Museum 8.3316 (D rV 30) zeigt die erste Geburt des Dionysos, den Tod der Semele und die vorhergehenden wie auch die nachfolgenden Ereignisse in einer vielfigurigen Szene, die sich über mehrere Bildebenen erstreckt. Die Darstellung fasst demnach mehrere, zeitlich inkohärente Handlungsabläufe in einem Bild zusammen und gibt so eine Kurzfassung der Geburtsgeschichte. Im Bildzentrum liegt Semele, in einen Mantel gehüllt, auf einer von Efeu umrankten Kline. Über ihr ist der Blitz des Zeus zu sehen, der gerade auf sie niederfährt. Semele ist im Bild bereits tot, obwohl im oberen Bereich der Blitz des Zeus gerade erst herab geschleudert wird. Ihre Augen sind geschlossen und ihr Gesicht in Frontalansicht dem Betrachter zugewandt. Durch die Bildsprache ist sie bereits als tot und nicht – wie häufig zu lesen ist – schlafend[221] gekennzeichnet. Über der Szene sitzen Zeus und Aphrodite mit zwei Eroten, die auf das Liebesverhältnis zwischen Zeus und Semele verweisen. Links der gelagerten Semele ist der neugeborene Dionysos in den Armen des Hermes dargestellt. Von Dionysos selbst sind nur ein Teil des

221 Beaumont 1992, 37 f.

Kopfes und der Unterkörper erhalten. Er trägt einen Efeukranz und eine Weinrebe und sitzt auf der linken Hand des Hermes. Seine Füße sind nackt, sein Körper ist in ein Tuch eingeschlagen[222]. Neben Hermes steht eine mit Efeu bekränzte Nymphe, die die Hand nach dem Götterkind ausstreckt. Diese Begleitfigur macht es wahrscheinlich, dass hier bereits die Übergabe des Kindes an die Nymphen gemeint ist und somit die diesem Ereignis vorausgehende zweite Geburt des Götterkindes völlig ausgeblendet wird. Von rechts tritt die Götterbotin Iris an die Kline der toten Semele heran. Diese Figur weist, ebenso wie die im rechten Bildfeld dargestellte Hera, auf die Bedrohung des Kindes durch den Zorn der eifersüchtigen Zeusgattin hin.

Das zweite bekannte Vasenbild, das die erste Geburt aufgreift, stammt nicht aus Attika, sondern aus Unteritalien. Es handelt sich um die Darstellung eines rotfigurigen Volutenkraters des Arpi-Malers in Tampa Bay, Tampa Museum of Art 87.36 (D rV 31). Hier ist das Bildfeld in zwei, durch einen Ornamentfries unterteilte Bildzonen gegliedert. Beide Szenen sind im Hinblick auf die Figurenkonstellation parallel aufgebaut. Im oberen Bildfeld ist im Zentrum die auf ihrem Lager sitzende, nackte Semele gezeigt. Ihr Gesicht ist frontal zum Betrachter gewandt, ihre Augen sind geschlossen, wodurch sie wiederum als tot charakterisiert ist. Im oberen Bildbereich ist der Blitz des Zeus dargestellt, der gerade auf die Sitzende herabfährt. Semele wird zu beiden Seiten jeweils von einer Frauenfigur flankiert, die sie an der Schulter berührt. Es schließen sich zu beiden Seiten mehrere Figuren an, die mit ausdrucksvollen Gesten auf das Geschehen Bezug nehmen. Links folgen zwei weitere Frauen und eine nackte männliche Gestalt, rechts eine Frau und ein weiterer Mann. Im unteren Bildfeld erscheint das Götterkind Dionysos unter einer mit Trauben beladenen Weinranke. Sein Körper ist frontal zum Betrachter gewandt, ein Bein ist aufgestellt, das andere unter den Körper geschoben. Er blickt nach links zu Hermes, der im Begriff ist, ihn in seine Arme zu nehmen. Diese Szene wird wiederum von Nebenfiguren flankiert, es handelt sich bei ihnen um mehrere Nymphen/Mänaden und einen Silen. Der Körper des Silen ist von einem in hellerer Farbe angegeben dichten Fell bedeckt. Striche an den Handgelenken lassen darauf schließen, dass hier ein langärmeliges Gewand oder Kostüm gemeint ist, der so genannte mallotós chitón, der die Szene in den Kontext des Theaters verortet.

II. 4.5.6 Darstellungen ohne festen Erzählkontext[223]

Seit ca. 400 v. Chr. kann das Götterkind auch allein oder mit Begleitfiguren erscheinen, die ihm Trauben reichen. Im vierten Jahrhundert wird der Hermes Dio-

222 Es lässt sich aufgrund des Erhaltungszustandes nicht zweifelsfrei feststellen, ob das Tuch ein Gewand meint oder einen Mantel bzw. ein Windeltuch, in das das Kind eingewickelt ist. Beaumont 1992, 37 spricht von Chiton und Himation, was sich der Darstellung jedoch nicht entnehmen lässt.
223 Vgl. Loeb 1979, 47 ff.

nysophoros aus dem Kontext heraus gelöst und das Thema ‚Hermes oder Silen mit Dionysos' wird vor allem auch in der Rundplastik adaptiert. Das berühmteste Beispiel dieses Darstellungstyps ist der um 340 v. Chr. entstandene Hermes des Praxiteles aus Olympia (D S 1) sowie die lysippische Statuengruppe des Silen mit dem Dionysoskind (D S 3). Im Hellenismus werden Statuetten des Hermes oder des Papposilen mit Dionysos beliebt.

II. 4.6 Attribute, Habitus und Gestik des Dionysos als Götterkind

Im Folgenden soll eine eingehende ikonographische Analyse der Darstellungen des Dionysos unter Einbeziehung des Bildkontextes, der Figurenkonstellation und Bildkomposition, sowie der Interaktion des Gottes mit den Begleitfiguren erfolgen.

Darüber hinaus sollen die in den Darstellungen vorherrschenden Attribute untersucht werden. In die Analyse mit einbezogen werden sowohl die Attribute, die das Kind direkt kennzeichnen, das heißt die es entweder selbst in den Händen hält oder am Körper trägt, wie auch solche Attribute, die nur sekundär im Bild vorkommen, also etwa von Nebenfiguren gehalten werden. Das Ziel dieser Analyse ist es, herauszufinden, ob in den Darstellungen des Dionysoskindes die ikonographischen Elemente vorherrschen, die den Gott kennzeichnen oder diejenigen, die Dionysos als Kind charakterisieren. Im Falle der göttlichen Attribute ist darüber hinaus zu beachten, ob Dionysos als Kind bereits durch dieselben Attribute gekennzeichnet wird wie der erwachsene, voll entwickelte Gott oder ob sich ikonographische Merkmale herausfiltern lassen, die Dionysos nur in seiner Kindgestalt hat. Die Ikonographie des Götterkindes Dionysos macht im Laufe der Zeit eine bemerkenswerte Entwicklung durch, die Dionysos grundlegend von anderen Götterkindern unterscheidet und die im Folgenden anhand von Beispielen unterschiedlicher Zeitstufen dargelegt werden soll.

II. 4.6.1 Dionysos in der Tracht und mit den Attributen des erwachsenen Gottes

Dionysos erscheint nur in zwei Bildern des frühen 5. Jahrhunderts v. Chr. in der Tracht des erwachsenen Gottes, das heißt mit knöchellangem Chiton und dem Mantel als Obergewand bekleidet. Die erste Darstellung findet sich auf einer um 480/70 v. Chr. entstandenen attisch-rotfigurigen Kalpis des Syleus-Malers in Paris, Cabinet des Médailles 440 (D rV 3), die eine Szene aus dem Themenkreis der Dionysosübergabe wiedergibt und Zeus als Überbringer des Kindes zeigt. Der Göttervater trägt Dionysos im linken Arm, in der Rechten hält er das Götterzepter. Er steht in ruhiger, würdevoller Körperhaltung vor einem abgegrenzten Bezirk oder Innenraum, der durch eine ionische Säule angedeutet ist. In diesem abgeteilten Bereich sind zwei Frauenfiguren dargestellt. Die erste sitzt auf einem gepolsterten Stuhl. Sie ist in Chiton und Mantel gekleidet, im offenen Haar trägt sie ein Diadem. In ihrer linken Hand hält sie eine Efeuranke. Hinter ihr folgt eine stehen-

de Frau in ähnlicher Tracht, deren Haupt mit Efeu bekränzt ist und die sich mit der rechten Hand auf ein Zepter stützt, das in seiner Bekrönung dem des Zeus entspricht. Das Götterkind Dionysos ist mit einem knöchellangen, reich gefälteten Chiton bekleidet und trägt einen sorgfältig drapierten Mantel als Obergewand. Diese Bekleidung ist für den erwachsenen Gott typisch[224]. In der gesenkten linken Hand hält er eine Efeuranke, im Haar, das – ebenfalls der Ikonographie des erwachsenen Gottes entsprechend – in langen Strähnen angegeben ist, die ihm in den Nacken fallen, trägt er einen Efeukranz. Auffällig sind in diesem Kontext auch Habitus und Gestik des Götterkindes: Es wirkt in seiner Körperhaltung relativ steif und unbewegt. Es streckt seine rechte Hand der sitzenden Frauenfigur entgegen, die die Geste[225] in gleicher Weise erwidert. Tracht und Habitus des Kindes, sowie die ungewöhnliche Ortsangabe und die starke Präsenz dionysischer Attribute verleihen der Darstellung eine feierliche Konnotation. Die Übergabe wirkt wie ein offizieller, festlicher Akt. Dieser Eindruck wird durch die Geste zwischen dem Götterkind und der sitzenden Figur noch verstärkt.

Die zweite Darstellung findet sich auf der attisch-rotfigurigen Schale des Makron, die im Bereich der Athener Akropolis gefunden wurde (D rV 2 Taf. 12–14). Hier ist das Kind ebenfalls in Chiton und Mantel gekleidet und mit den Attributen des voll entwickelten Weingottes ausgestattet. Diese Darstellung stellt nicht nur in der Charakterisierung des Kindes selbst, sondern auch im Hinblick auf Bildthema und Bildintention eine Besonderheit dar und soll an späterer Stelle eingehend untersucht werden[226].

Darstellungen, die Dionysos in Kindgestalt mit typischen Götterattributen ausgestattet zeigen, stammen ausnahmslos aus der ersten Hälfte des 5. Jahrhunderts. Hierzu zählen neben den zuvor genannten Bildern (D rV 2 und D rV 3) zwei Vasenbilder des Altamura-Malers aus der Zeit um 470/60 v. Chr. (D rV 4 Taf. 9 a; D rV 5 Taf. 9 b) sowie eine Darstellung auf einer rotfigurigen Pelike des Nausikaa-Malers aus dem Kunsthandel (D rV 7).

Der attisch-rotfigurige Volutenkrater des Altamura-Malers in Ferrara, Museo Nazionale di Spina 2737 (D rV 4 Taf. 9 a) zeigt wiederum die Übergabe des Dionysos durch den Göttervater Zeus. Dionysos steht im Zentrum der Bildkomposition und wird von den antithetisch angeordneten Figuren des Zeus und der Nymphe oder Mänade, die das Kind in Empfang nimmt, flankiert. Sein Oberkörper ist nackt und in Frontalansicht wiedergegeben. Sein Unterkörper ist ab der Hüfte in ein langes, mit einer Randborte verziertes Manteltuch eingeschlagen, das in einem langen Zipfel bis fast auf den Boden herabfällt. Die Beine des Götterkindes sind angewinkelt und nur in der Kontur unter dem Stoff erkennbar. Nur seine Füße lugen aus dem Mantel hervor. Trotz einer leichten Beschädigung lässt sich erken-

224 Vgl. etwa die Darstellung des Gottes auf der Außenseite einer attisch-rotfigurigen Schale in Tarquinia, Museo Nazionale Tarquiniese RC6848: Carpenter 1997, Taf. 18 B; ebenso: attisch-rotfigurige Schale in München, Antikensammlungen 2606: Carpenter 1997, Taf. 13 A.
225 Vgl. McNiven 2007, 87. 95, der die Singularität der Geste hervorhebt und in diesem Kontext von „adult behaviour" spricht.
226 s. hier Kapitel II. 4.10 Exkurs: Die rotfigurige Schale des Makron von der Athener Akropolis.

nen, dass er einen Efeukranz trägt[227]. Er hat beide Arme erhoben und leicht ausgestreckt. In der linken Hand hält er einen Kantharos, in der rechten Hand eine Efeuranke. Sein Kopf ist nach rechts gewandt und sein Blick ist auf das Attribut in seiner Hand gerichtet. Er nimmt weder durch seinen Blick noch in seiner Körperhaltung oder Gestik auf die beiden ihn flankierenden Figuren Bezug[228]. Zeus steht rechts von Dionysos. Er trägt einen mit einer auffälligen Verzierung versehenen Chiton und einen locker um den Unterkörper und über die linke Schulter geschlungenen, mit einer Borte verzierten Mantel. Er hält in der linken Hand sein Götterzepter, das an seine Schulter angelehnt ist und in diagonaler Linie das Manteltuch des Dionysos und den linken Fuß der Mänade hinterschneidet. Sein rechter Arm ist angewinkelt, sein Unterarm erhoben und hinter den Rücken des Dionysos geführt. Er berührt das Kind jedoch nicht. Seine Hand ist hinter dem rechten Schulterblatt des Götterkindes sichtbar. Die Handfläche ist geöffnet und zeigt nach oben. Er trägt sein Haar im Nacken zusammengefasst und nur eine einzelne, gewellte Strähne fällt hinter dem Ohr auf seine Schulter herab. Sein Bart ist auffallend lang. Er ist ebenfalls bekränzt, trägt jedoch einen anderen Kranz als Dionysos[229]. Links von Dionysos ist eine Nymphe oder Mänade dargestellt. Sie umfasst den kleinen Gott mit beiden Händen um die Hüfte. Die Frau trägt – ebenso wie Zeus – einen verzierten Chiton und einen darüber gelegten, mit einer Randborte verzierten Mantel. Der Mantel ist um ihre Schultern gelegt, dennoch weisen das Obergewand des Zeus und das der Mänade in der lockeren Drapierung im Nacken eine deutliche Parallele auf. Die Mittelgruppe wird von zwei weiteren Frauenfiguren flankiert. Die rechte Figur hält in jeder Hand einen spiralförmig gewundenen Zweig, die Linke hält in der linken Hand einen verkleinert dargestellten Panther. Insgesamt sind die dionysischen Elemente im Bild deutlich präsent. Dionysos bildet in seiner Position im Bild als auch in seiner Körperhaltung und der Öffnung seines wie aufgeklappt wirkenden Körpers nach beiden Seiten den Mittelpunkt der Darstellung. Durch seine Attribute ist er in seiner Funktion als Weingott gekennzeichnet. Zeus ist in seiner ungewöhnlichen Tracht in die dionysische Sphäre gerückt. Dies macht auch die ikonographische Annäherung an die Tracht der Mänade deutlich. Auch in den Randfiguren, vor allem in der Figur des Panthers den eine der Mänaden hält, findet sich ein Zitat der dionysischen Sphäre.

Ein etwa zeitgleich entstandener attisch-rotfiguriger Glockenkrater des Altamura-Malers in Ferrara, Museo Nazionale di Spina 2738 (D rV 5 Taf. 9 b) stammt

227 Loeb 1979, 42 deutet den Kranz als Lorbeerkranz. Die Blattform mit den kurzen, rundlichen Blättern im Vergleich zur andersartigen, länglichen Blattform des Kranzes, den Zeus trägt, legt m. E. jedoch nahe, dass es sich hier um einen Efeukranz handelt. Vgl. auch den Efeukranz, den Dionysos in der Darstellung desselben Malers (D rV 4 Taf. 9 a) trägt.
228 Loeb 1979, 42 deutet das Haltungsmotiv der linken Hand dagegen als an Zeus gerichteten Gestus. Ebenso Beaumont 1992, 43. Dionysos nimmt hier aber weder durch Blick noch durch Gestik auf Zeus Bezug. Das Halten der Attribute in beiden gleichförmig ausgestreckten Händen hat eher Präsentationscharakter.
229 Der Form des Kranzes nach zu urteilen, handelt es sich wohl nicht um einen Efeukranz. Zur Deutung des Kranzes s. die weiteren Ausführungen zu D rV 5.

aus demselben Fundkontext[230] wie die zuvor genannte Darstellung (D rV 4 Taf. 9 a). Das Bild gibt nicht die eigentliche Übergabe des göttlichen Kindes an seine Ammen wieder, sondern zeigt Zeus und Dionysos in der eher seltenen Zusammenstellung des sitzenden Vaters und des auf seinen Schenkeln stehenden Kindes. Obwohl die Darstellung in der Forschung[231] mehrfach als Dionysos mit seinen Sohn Oinopion interpretiert wurde, lassen der Vergleich mit der zuvor beschriebenen Vasendarstellung des Altamura-Malers (D rV 4 Taf. 9 a) und die Götterattribute, die das Kind trägt, m. E. keinen Zweifel daran, dass es sich hier um Zeus und Dionysos handelt. Zeus ist auf einem *Klismos* sitzend gezeigt, über den eine Nebris gebreitet ist. Er trägt wie in der vorigen Darstellung den verzierten, kurzärmeligen Chiton und einen darüber gelegten, diesmal schmucklosen Mantel. Er hält in seiner linken Hand anstelle des ihn sonst kennzeichnenden Götterzepters einen Thyrsosstab. Mit der rechten Hand umfasst er den Oberkörper des auf seinen Knien stehenden Kindes. Sein Haar ist diesmal offen und fällt ihm in langen Strähnen in den Rücken. Wie schon in der zuvor gesehenen Darstellung ist sein Bart lang und strähnig. Er ist wiederum bekränzt. Aufgrund der länglichen und spitz zulaufenden Blattform scheint es sich auch in diesem Fall nicht um einen Efeukranz zu handeln[232]. Dionysos ist nackt und steht in statischer Haltung auf den Knien des Zeus. Er hält in der leicht ausgestreckten rechten Hand den Kantharos als sein kennzeichnendes Götterattribut und in der Linken eine große, verzweigte Weinranke. Sein Haar ist ebenfalls offen und er trägt einen Efeukranz um die Stirn. Die Szene wird wiederum von zwei in Chiton und Mantel gekleideten Mänaden oder Nymphen flankiert. Die Linke ist in Seitenansicht wiedergegeben und hält einen Blütenzweig in jeder Hand. Die rechte Mänade erscheint in Frontalansicht. Ihr Kopf ist nach links, der Szene mit Zeus und Dionysos zugewandt. Ihr linker Arm ist angewinkelt, der Unterarm ist ausgestreckt. Über dem Unterarm trägt sie ein Tuch mit verzierten Zipfeln, das dem in der zuvor genannten Darstellung sehr ähnlich ist und als das Windeltuch des Dionysos interpretiert werden kann. Besondere Bedeutung kommt der Geste zu, die sie mit ihrer rechten Hand ausführt: ihr Arm ist angewinkelt, der Unterarm ist erhoben. Ihre Handfläche ist geöffnet und nach außen gewendet, die Finger sind leicht gespreizt. Diese Geste entstammt dem Kontext der Reaktion von Beobachtern auf eine göttliche Epiphanie und ist uns bereits in Darstellungen anderer Götterkinder begegnet. Das Bild zeigt in Komposition und im Hinblick auf die vorherrschenden Bildelemente Dionysos als Hauptfigur. Zeus ist in diesem Kontext noch stärker in die dionysische Sphäre integriert als auf dem Krater in Ferrara, Museo Nazionale di Spina 2737 (D rV 4 Taf. 9 a), er trägt keinerlei eigene Götterattribute mehr und auch seine

230 Es handelt sich um einen Grabfund aus einer etruskischen Nekropole bei Comacchio-Spina.
231 Fuhrmann 1950, 118 f. bes. 120; diese Deutung findet sich bis in die neueste Forschungsliteratur: Beaumont 1992, 40 f. Beaumont stützt ihre Deutung wiederum nur auf den Thyrsosstab des Zeus, lässt den Kantharos des Kindes jedoch unberücksichtigt; vgl. dagegen Carpenter 1997, 54 f. mit Anm. 18.
232 Carpenter 1997, a. O. deutet die Blätter als Lorbeer; Loeb 1979, 36 spricht von einem Olivenkranz; vgl. die ähnliche Blattform der Kränze des Zeus und des Poseidon in der Darstellung der attisch-rotfigurigen Schale des Makron, Athen NM 325 (hier D rV 2).

Haartracht verweist in den dionysischen Bereich[233]. In dieser Darstellung ist Dionysos wiederum als Weingott charakterisiert. Der Kantharos[234], das charakteristische Attribut des erwachsenen Gottes, macht ebenso wie der Efeukranz und die Weinranke deutlich, dass das Kind nur Dionysos und nicht etwa Oinopion sein kann. Oinopion erscheint in der Vasenmalerei in der Regel als jugendlicher Ministrant des Dionysos. In dieser Funktion ist er durch die Oinochoe gekennzeichnet, während Dionysos selbst den Kantharos hält[235]. Wären hier Dionysos und sein Sohn Oinopion gemeint, so ließe sich das Hauptattribut des Weingottes in den Händen des Kindes, während der Gott selbst nur den Thyrsosstab trägt, nicht erklären. Carpenter[236] zieht darüber hinaus als Vergleich für die Deutung des Kindes die thematisch vergleichbare Darstellung der oben bereits erwähnten attisch-rotfigurigen Pelike des Nausikaa-Malers aus dem Kunsthandel (D rV 7) hinzu, die den sitzenden Zeus mit seinem Götterzepter wiedergibt. Das Kind auf seinen Schenkeln trägt wiederum den Kantharos und die Weinranke als Attribute.

II. 4.6.2 Dionysos ohne Götterattribute

Die Ikonographie des Götterkindes Dionysos erfährt seit der Mitte des 5. Jahrhunderts v. Chr. eine signifikante Veränderung.

Ein attisch-rotfiguriger Stamnos in Paris, Louvre G 188 (D rV 6 Taf. 10 a) zeigt die Übergabe des Götterkindes an die Nymphen. Ebenso wie in der zuvor

233 Wie stark die Annäherung des Zeus an die Dionysosikonographie in dieser Darstellung ist, macht ein Vergleich mit einem attisch-rotfigurigen Krater des Altamura-Malers in Ferrara, Museo Nazionale di Spina 2680 deutlich: hier erscheint Dionysos in fast identischer Tracht und Habitus, er ist jedoch durch den Kantharos als Attribut eindeutig charakterisiert: CVA Ferrara (1) 4 Taf. 5, 1; vgl. auch die Ausführungen zur Zeusikonographie in der Darstellung der Makronschale, Athen NM 325 (D rV 2) hier: Kapitel II. 4.10 Exkurs: Die rotfigurige Schale des Makron von der Athener Akropolis; Carpenter 1997, 55 mit Anm. 21 interpretiert den Thyrsosstab des Zeus dagegen als einen Malfehler des Künstlers.
234 Isler-Kerényi 1993, 8 f. mit Anm. 40 geht dagegen davon aus, dass der Vasenmaler die Identität der Figuren bewusst offen lässt. Gerade der Kantharos in der Hand des Götterkindes ist jedoch m. E. das entscheidende ikonographische Element für die Deutung der Figur als Dionysos. In dem von Isler-Kerényi 1993, a. O. erwähnten Beispiel des attisch-rotfigurigen Glockenkraters in Compiègne, Musée Vivenel 1025 ist Dionysos zwar in vergleichbarer Weise auf dem *Klismos* sitzend und mit dem Thyrsos gezeigt wie die erwachsene Figur der Darstellung des Altamura-Malers, er hält aber den Kantharos, aus dem er dort einem Satyrkind zu trinken gibt, selbst in der Hand.
235 Vgl. das Innenbild einer attisch-rotfigurigen Schale des Triptolemos-Malers in Paris, Louvre G 138: LIMC VIII (1997) 921 Nr. 4* s. v. Oinopion (O. Touchefeu-Meynier); hier erscheint Dionysos in Chiton und Mantel, mit Efeukranz, Efeuranke und dem Kantharos, in dem ihm ein Knabe im Himation mit der Oinochoe Wein eingießt; diese Kombination des Gottes mit dem Kantharos und des Oinopion als Ministrant mit der Weinkanne findet sich schon in einer früheren Darstellung aus dem 6. Jahrhundert. Hier ist Oinopion durch Namensbeischrift sicher zu identifizieren: attisch-schwarzfigurige Amphora des Exekias, London, BM B 210: LIMC VIII (1997) 921 Nr. 3* s. v. Oinopion (O. Touchefeu-Meynier).
236 Carpenter 1997, 55.

besprochenen Darstellung des Syleus-Malers in Paris, Cabinet des Médailles 440 (D rV 3) tritt Zeus selbst als Überbringer seines Sohnes auf. In ihrer Figurenkonstellation und in der Kennzeichnung des Handlungsortes weisen beide Darstellungen auf den ersten Blick deutliche Parallelen auf. In beiden Fällen findet die Übergabe des Kindes vor einem durch eine Säule gekennzeichneten Innenbereich statt. In beiden Fällen setzt sich die Gruppe der Empfänger aus zwei weiblichen Gestalten zusammen, von denen eine sitzend, die andere stehend gezeigt ist. Zeus steht in gemessener Haltung vor den beiden Frauen. Der Moment der eigentlichen Übergabe ist in der Darstellung des Stamnos in Paris (D rV 6 Taf. 10 a) schon vorbei, das Kind befindet sich in den Armen einer der Pflegerinnen. Zeus erscheint in dieser Darstellung mit auffallend langem Bart und langen, in den Nacken fallenden Haarsträhnen. Er ist mit Chiton und Mantel bekleidet und stützt sich mit der rechten Hand auf sein Götterzepter. Sein linker Arm ist im Mantel verborgen. Die vor ihm stehende Frau trägt einen langärmeligen Chiton und einen Mantel. Sie steht in statischer Haltung vor dem Göttervater. Mit ihrer rechten Hand umfasst sie den Unterkörper des Kindes, ihre linke Hand ist stützend in dessen Rücken geführt. Hinter der Nymphe befindet sich eine Säule, die ein Gebälk trägt, das bis zum Abschluss des Bildfeldes reicht. Innerhalb dieser Architektur sitzt eine weitere Nymphe/Mänade auf einem *Diphros*. Sie ist in ähnlicher Weise wie die Erste gekleidet. Ihr Mantel weist jedoch ebenso wie der des Zeus eine Abschlussborte als Verzierung auf. Ihr Haar ist unter einer Haube verborgen. In der linken Hand hält sie einen Thyrsosstab, in der rechten Hand eine Phiale.

Die entscheidende Abweichung von der früheren Darstellung betrifft die Ikonographie des Götterkindes: während Dionysos im Vasenbild des Syleus-Malers (D rV 3) in Chiton und Mantel gekleidet ist, zeigt ihn die Darstellung des Stamnos in Paris (D rV 6 Taf. 10 a) völlig nackt. Sein Oberkörper ist in Frontalansicht wiedergegeben. Er wendet sich nach rechts, seinem Vater zu. Sein rechter Arm verschwindet hinter dem Oberkörper seiner Trägerin. Sein linker Arm ist fast waagerecht in Richtung des Zeus ausgestreckt. Noch auffälliger als diese Geste ist jedoch das vollständige Fehlen seiner Götterattribute. Einen Hinweis auf den dionysischen Kontext der Szene gibt lediglich der Thyrsosstab in der Hand der sitzenden Frauenfigur.

Seite A einer rotfigurigen Pelike des Chicago-Malers in Palermo, Museo Archeologico Regionale 1109, die um 450 v. Chr. datiert (D rV 9), zeigt eine Szene mit insgesamt drei Figuren. Ein jugendlicher Hermes mit Schultermantel, Petasos und hohen, geschnürten Flügelschuhen steht einer in Chiton und Mantel gekleideten Frauenfigur gegenüber, deren Haar unter einer Haube, einem so genannten *Sakkos*, verborgen ist. Hermes umfasst den kleinen Dionysos mit beiden Händen um die Hüfte und hält das Kind mit ausgestreckten Unterarmen der vor ihm stehenden Frau entgegen. Die linke Hand des Gottes umschließt Oberschenkel und Gesäßpartie des Kindes, während die rechte Hand stützend in dessen Rücken geführt ist. Die Hermes gegenübergestellte Frau hat ihrerseits die Arme angewinkelt und in derselben Art wie der Götterbote ausgestreckt. Ihre Handflächen sind geöffnet und bereit, das Kind von Hermes in Empfang zu nehmen. Dionysos ist nackt und mit kurzem Haar wiedergegeben. Er ist sehr klein und von kurzer, ge-

drungener Körperform. Sein Körper ist in Dreiviertelprofil wiedergegeben. Sein Kopf ist nach links zu seiner zukünftigen Pflegerin gewandt und leicht erhoben, ebenso ist sein Oberkörper nach links gedreht. Er streckt beide Arme nach der vor ihm stehenden Frau aus. Sein Unterkörper ist nach rechts gedreht, die kurzen Beine hängen unbewegt herab. In der Bildebene hinter dem Körper des Kindes verläuft in schräger Linie das Kerykeion, das Hermes in seiner rechten Hand hält. In dieser Darstellung erscheint Dionysos wiederum völlig ohne Götterattribute. Auch im übrigen Bildfeld erscheinen in diesem Fall keinerlei Hinweise auf die dionysische Sphäre. Eine sichere Identifizierung der Szene und des dargestellten göttlichen Kindes ist nur durch die Namensbeischriften möglich. Die Personen sind als „Hermes", „Dionysos" und „Ariagne" bezeichnet[237]. Der Name „Ariagne" wird in der Forschung auf unterschiedliche Weise erklärt[238]. Am ehesten lässt sich die Darstellung analog zu zahlreichen anderen Bildern dieses Themas als Übergabe des Kindes an eine Nymphe interpretieren[239]. Die Rückseite der Pelike zeigt zwei Frauen in ähnlicher Tracht wie die Nymphe auf Seite A, die zwei schwer zu deutende Gegenstände in der Hand halten. Die Frauen werden in der Forschung zum Teil ebenfalls als Nymphen angesprochen, da hier jedoch ebenfalls dionysische Bildelemente fehlen, lässt sich kein sicherer Bezug zwischen beiden Darstellungen herstellen[240].

Auf dem etwa ein Jahrzehnt später entstandenen attisch-rotfigurigen Kelchkrater des Villa Giulia-Malers in Moskau, Puschkin Museum II 1 b 732 (D rV 12), ist in der Mitte des Bildfeldes ein jugendlicher Hermes auf einem Felsen sitzend gezeigt. Er ist in Profilansicht wiedergegeben und trägt neben dem Petasos einen mit einer Randborte verzierten Schultermantel, der seine Rückseite unbedeckt lässt sowie hohe, geschnürte Flügelschuhe. Sein linkes Bein ist auf einen Absatz des Felsblocks aufgestellt, das andere Bein ist angewinkelt und gegen den Felsen gestemmt. Der Blick des Götterboten ist nach rechts gewandt, sein Kopf ist leicht gesenkt. Er blickt auf das Kind, das er mit beiden Händen umfasst. Dionysos selbst ist nackt dargestellt. Er wird von Hermes um den Unterkörper und die Brust gefasst und sitzt zum Teil auf dem Mantel des Gottes, den dieser wohl mit der linken Hand in den Rücken des Kindes geführt hat. Dionysos ist in dem zuvor beschriebenen Haltungsmotiv gezeigt. Sein Oberkörper erscheint in Dreiviertelansicht. Er wendet sich nach rechts, einer vor ihm stehenden Person zu. Sein Blick ist ebenfalls nach rechts, der zukünftigen Amme zugewandt und er streckt beide Arme nach ihr aus. Seine Beine sind im Gegensatz zum Oberkörper nach links gedreht und hängen unterhalb des rechten Unterarmes des Hermes herab. Wieder

237 Die Beischriften sind nur auf einer bei Carpenter 1997, Taf. 24 A abgebildeten Umzeichnung der Darstellung ersichtlich. Auf den mir vorliegenden Abbildungen des originalen Vasenbildes sind sie nicht erkennbar: Zanker 1965, 78 Taf. 4; Franchi dell' Orto – Franchi 1988, 214–215 Kat. Nr. 69.
238 Carpenter 1997, 58 f. mit Anm. 40.
239 Franchi dell' Orto – Franchi 1988, a. O. deutet die Darstellung als Übergabe des Dionysos an Ino, was aufgrund der Namensbeischrift jedoch auszuschließen ist.
240 Franchi dell' Orto – Franchi 1988, a. O.: "due ninfe di Nysa." Der Gegenstand, den die rechte Frau hält wird dort als Alabastron interpretiert, was jedoch m. E. nicht nachvollziehbar ist.

erscheint in der Bildebene hinter Dionysos das Kerykeion des Hermes. Unmittelbar vor der Gruppe Hermes-Dionysos steht eine Frauenfigur, die mit einem langen, gegürteten und auf den Schultern mit Gewandspangen geschlossenen Peplos bekleidet ist. Sie trägt einen Efeukranz im Haar, das sie im Nacken zu einem Zopf zusammengefasst hat. Ihr Gesicht ist zum großen Teil verloren, doch durch die Neigung ihres Kopfes lässt sich eindeutig nachvollziehen, das ihr Blick nach unten, auf das Kind gerichtet war. Sie hat beide Arme angewinkelt und die Unterarme leicht erhoben. Ihre Handflächen sind geöffnet. In der Literatur wird ihre Geste meist als Bereitschaft, das Kind von Hermes entgegenzunehmen, interpretiert[241]. Ein Vergleich mit anderen Vasen dieses Bildthemas macht jedoch deutlich, dass hier etwas anderes gemeint sein muss. In Darstellungen der Übernahme des Kindes ist die entsprechende Pflegerin dem Kind deutlicher zugewandt und hält die Arme unmittelbar vor diesem ausgestreckt[242]. Zudem würde man hier erwarten, dass sie sich zu dem Kind hinunterbeugt, um es in ihre Arme nehmen zu können. Ihre Körperhaltung wirkt jedoch, vor allem durch die Frontalstellung des gesamten Körpers, fast säulenhaft starr. Ihre Geste ist vielmehr als eine Reaktion auf das Götterkind zu interpretieren[243]. Am linken Bildrand steht eine zweite Frauenfigur, die die Szene in leicht vorgebeugter Haltung beobachtet. Ihr rechter Arm ist in die Hüfte gestemmt. Sie stützt sich mit der linken Hand auf einen großen Thyrsosstab und trägt – ebenso wie die erste Frau – einen Efeukranz im Haar. Ihre Tracht unterscheidet sie jedoch signifikant von der Ersten. Sie trägt einen langen, an den Ärmeln geknüpften Chiton und einen auf der rechten Schulter geschlossenen Mantel. Auch in ihrem Standmotiv mit dem angewinkelten, nur mit der Fußspitze auf dem Boden aufgesetzten linken Bein unterscheidet sie sich von der starren geraden Haltung der ersten Frau, deren Körper und Füße in Frontalansicht wiedergegeben sind. Die zweite Frau ist durch eine Namensbeischrift als ΜΕΘΥΣΕ bezeichnet. Hier ist wiederum nur durch die sekundäre Wiedergabe dionysischer Elemente im Bildkontext, durch die Efeukränze beider Frauen und durch den Thyrsosstab und die Tracht der zweiten Frau, die sie als Mänade kennzeichnen, die Szene als Dionysosübergabe charakterisiert. Das Kind selbst trägt keine Attribute, die es als Dionysos kennzeichnen.

Die in etwa zeitgleich entstandene Darstellung eines attisch-rotfigurigen Kraters in London, BM E 492 (D rV 11 Taf. 10 b) gibt die Mittelgruppe Hermes und Dionysos in fast identischer Figurenkonstellation wieder. Auch hier sitzt Hermes mit dem Götterkind in den Armen in der Mitte des Bildfeldes auf einem Felsen.

241 CVA Moskau (4) 26; ebenso Beaumont 1992, 48.
242 Vgl. etwa die Haltung der Mänade auf der zuvor besprochenen attisch-rotfigurigen Pelike des Chicago-Malers in Palermo, Museo Archeologico Regionale 1109 (hier D rV 9).
243 Vgl. zu dieser Art Geste mit geöffneter beziehungsweise nach außen gekehrter Handfläche etwa die Gesten der Beobachter der Athena-Geburt in der Darstellung des attisch-rotfigurigen Volutenkraters des Syleus-Malers, Reggio Calabria Inv. 4379 (hier Ath rV 3) oder die Geste, die Amphytrion beim Anblick der übermenschlichen Kraftprobe seines vermeintlichen Sohnes Herakles auf dem attisch-rotfigurigen Stamnos in Paris, Louvre G 192 ausführt (hier He rV 1 Taf. 21 a); siehe auch die weiteren Ausführungen in den entsprechenden Kapiteln in dieser Arbeit.

Einziger Unterschied ist die fehlende Saumborte an der Chlamys des Götterboten. Dionysos ist wiederum vollkommen nackt. Er wendet sich nach rechts und streckt einer vor Hermes stehenden Frauenfigur seine Arme entgegen. Die Frau, der diese Geste gilt, steht mit leicht angewinkeltem linkem Bein in entspannter Körperhaltung vor dem Götterboten. Sie trägt einen kurzärmeligen Chiton und einen auf der linken Schulter geschlossenen Mantel. Mit der rechten Hand umfasst sie den Schaft eines Thyrsosstabes, dessen unteres Ende hinter dem Felsen verschwindet, auf dem Hermes sitzt. In ihrem im Nacken zusammengefassten Haar trägt sie eine breite Binde. Ihr linker Arm ist angewinkelt, die Finger der Hand sind abgespreizt. Die Handhaltung ist m. E. wiederum als ein Gestus zu interpretieren, mit der die Figur auf den Anblick des ihr dargebotenen Kindes reagiert. Auf der linken Seite, im Rücken des Hermes, steht eine weitere Frauenfigur in Chiton und Mantel, deren Kopf und rechter Fuß verloren sind. Sie steht leicht nach vorne gebeugt, den linken Fuß hat sie auf ein niedriges Podest aufgestellt. Die gesenkte Rechte umfasst den Schaft eines Stabes, an dessen oberen Ende Blätter sichtbar sind, möglicherweise handelt es sich auch hier um einen Thyrsosstab. Ihre linke Hand ist leicht erhoben und mit der Handfläche nach oben in Richtung Bildmitte ausgestreckt. Trotz des Erhaltungszustandes lässt sich der Körperhaltung entnehmen, dass der Blick der Figur ursprünglich in Richtung der Mittelgruppe mit Hermes und Dionysos gerichtet war. Erhaltene Namensbeischriften benennen die Frauen mit den typischen, sprechenden Beinamen ΜΑΙΝΑΣ („die Rasende") und ΜΕΘΥΣΕ („die Trunkene"), die auch in anderen Darstellungen des dionysischen Thiasos vorkommen[244] und die die Frauen als Mänaden kennzeichnen. Auch hier verweisen ausschließlich die Attribute der Begleitfiguren auf den dionysischen Charakter der Szene.

Ebenfalls unbekleidet erscheint Dionysos auf einer um 450 v. Chr. entstandenen attisch-rotfigurigen Hydria des Villa Giulia-Malers New York, MMA X.313.I (D rV 21), die einen Satyr als Überbringer des Kindes zeigt. Wiederum ist der Bildkontext durch die Nebenfiguren, den Satyr ebenso wie eine im linken Bildfeld auf einem Felsen sitzende Mänade in den dionysischen Bereich versetzt. Die Mänade trägt über ihrem Chiton ein Pantherfell und hält wieder den charakteristischen Thyrsosstab als Attribut.

Ein weiteres Beispiel, das in diesen Zusammenhang gehört und das Dionysoskind ohne eigene Attribute, diesmal von Kopf bis Fuß in ein Windeltuch eingehüllt, zeigt, ist eine rotfigurige Pelike des Barclay-Malers in Rom, Museo Nazionale Etrusco di Villa Giulia 49002, die ebenfalls um die Mitte des 5. Jahrhunderts entstanden ist (D rV 10).

In der um 420 v. Chr. entstandenen Darstellung des attisch-rotfigurigen Kelchkraters in Paris, Louvre G 478 (D rV 13 Taf. 11 a) steht die Gruppe Hermes-Dionysos im Zentrum der Bildkomposition. Hermes erscheint in Reisekleidung in weit ausgreifender Schrittstellung. Er bewegt sich nach links, sein Kopf ist nach rechts gewandt und leicht gesenkt. Er blickt das Kind in seinem linken Arm an. Das Kind ist von Kopf bis Fuß in einen Mantel eingewickelt, so dass sich

[244] Carpenter 1997, 57 f.

seine Gliedmaßen und Körperformen nur in der Kontur unter dem Stoff abzeichnen. Seine nackten Füße hängen unbewegt herab. Mit dem rechten Arm scheint sich Dionysos an der Schulter des Hermes festzuhalten. Er blickt seinerseits seinen Träger an. Die Gruppe ist durch die Zuwendung und den Blickkontakt in sich abgeschlossen. Das Götterkind ist hier zwar ebenso wie Hermes bekränzt, es handelt sich in beiden Fällen jedoch nicht um einen Efeukranz, wie ihn die Mänade trägt[245]. Umrahmt wird die Szene von zwei Begleitfiguren, die den einzigen Hinweis auf die dionysische Sphäre geben. Links der Gruppe steht eine Mänade, die über ihrem Chiton ein umgegürtetes Tierfell trägt. Sie hat einen Efeukranz im Haar und stützt sich auf einen Stab, der in der Literatur als Thyrsosstab[246] angesprochen wird. Rechts der Szene steht ein Silen, der das rechte Bein auf eine Geländeerhebung aufgestellt hat und sich mit der Rechten auf einen Stab stützt. Er trägt ein vor der Brust verknotetes Tierfell. In dieser Darstellung wird die indirekte Kennzeichnung des dionysischen Bildkontextes, die sich dem Betrachter nur durch die Wahl der Begleitfiguren und deren Attributen erschließt, besonders deutlich. Ohne die Figuren der Mänade und des Silens könnte man die Szene auch als Übergabe eines beliebigen Heros durch den Hermes Paidophoros interpretieren.

In den beschriebenen Darstellungen erscheint Dionysos entweder nackt oder in ein Windeltuch eingehüllt. Er selbst trägt keine göttlichen Attribute und kann nur durch den Erzählkontext, etwa durch die Anwesenheit von Satyrn oder Mänaden, durch Namensbeischriften, durch sekundär im Bild vorkommende Attribute, wie Thyrsosstäbe oder Efeuranken, die einige der Nebenfiguren halten oder durch die Bekleidung der Mänaden mit Pantherfellen und Efeukränzen sicher als der Gott Dionysos identifiziert werden. Im Bild vorkommende Landschaftsangaben, wie der Felsblock, auf dem Hermes oder eine Mänade sitzend dargestellt sind, verweisen in einigen Bildern auf einen Ort in freier Natur als Handlungsschauplatz.

II. 4.6.3 Ikonographische Veränderungen

In den frühesten Darstellungen der Dionysosübergabe (D rV 2–D rV 5) ist das Götterkind selbst in starrer, unbewegter Körperhaltung wiedergegeben. In seiner sparsamen Gestik nimmt er nicht auf seine Umgebung Bezug. Sein Habitus und seine Körperhaltung zeigen – abgesehen von der Körpergröße – nichts Kindliches. Meist erscheint er mit einem oder mehreren Attributen, die er in präsentierender Geste vor sich hält. In den beiden Vasenbildern des Altamura-Malers (D rV 4 Taf. 9 a und D rV 5 Taf. 9 b) trägt Dionysos in jeder Hand ein für den erwachsenen Gott charakteristisches Götterattribut, einmal den Kantharos und die Efeuranke, im anderen Fall den Kantharos und eine große, mehrfach verzweigte Weinranke.

[245] Der Kranz wird als Lorbeerkranz gedeutet: LIMC V (1990) 319 Kat. Nr. 367* s. v. Hermes (G. Siebert).
[246] CVA Paris, Louvre (5) III Id. 21 Taf. (372) 31.1.3–4.6.

In beiden Fällen hält er die Attribute mit ausgestreckten Armen vor sich, tritt aber in keiner Weise zu den Begleitfiguren in Kontakt. In der Darstellung der attisch-rotfigurigen Schale des Makron (D rV 2 Taf. 13 a) hält er eine übergroße traubenbeladene Rebe in der linken Hand. Einzigartig ist die Geste des Dionysos auf der Hydria des Syleus-Malers in Paris (D rV 3). Hier erscheint der kleine Gott mit der vor ihm sitzenden Frauenfigur durch eine feierliche Geste der rechten Hand verbunden. Seine linke Hand ist gesenkt und hält mit dem Efeuzweig wiederum ein charakteristisches Götterattribut.

In den Übergabeszenen ab ca. 460 v. Chr. ändert sich die Ikonographie des Götterkindes dagegen grundlegend. Die direkten Götterattribute verschwinden aus dem Bildrepertoire und eine Identifizierung des dargestellten Kindes ist in den meisten Fällen nur noch über den Bildkontext und über die dionysischen Elemente, die die Begleitfiguren bei sich tragen, möglich. Die Namensbeischriften der Figuren verweisen zum Teil in den Wirkungsbereich des Gottes (z. B. D rV 11 Taf. 10 b). Es handelt sich aufgrund der sprechenden Namen nicht um konkrete Personen, vielmehr dienen diese zur Kennzeichnung der dionysischen Sphäre und sind im wahrsten Sinne des Wortes Begleitfiguren. Im gleichen Maße, in dem die Götterattribute des Dionysos reduziert werden, werden in die Ikonographie des Götterkindes neue Gesten, Attribute und Körperhaltungen übernommen[247]. Dionysos erscheint in allen folgenden Darstellungen entweder nackt oder in ein Tuch eingewickelt. Er interagiert stärker mit den Bezugspersonen, seinem Träger oder einer ihn in Empfang nehmenden Figur: Dionysos sitzt in den meisten Darstellungen in der Armbeuge seines Trägers oder wird von diesem mit beiden Armen umfasst, seine Beine hängen schlaff nach unten, während er seinen Oberkörper um- und sich der ihm neu gegenüber tretenden Bezugsperson zuwendet. In seiner Körperhaltung stellt Dionysos einerseits eine Beziehung zu seinem Träger her (D rV 6 Taf.10 a; D rV 8 Taf. 8 a, b), zum anderen tritt er bereits mit der neu hinzukommenden Person in Interaktion. Seine charakteristische Geste in diesen Darstellungen ist das Ausstrecken der Arme in Richtung einer Figur (vgl. D rV 9, D rV 11 Taf. 10 b, Taf. 29 a; D rV 12). Eine vergleichbare Geste lässt sich auch in den Darstellungen der zweiten Geburt des Dionysos nachweisen. Dionysos springt nicht – wie etwa die Göttin Athena in einigen Bildern ihrer Geburt aus dem Haupt ihres Vaters – aus dem Schenkel des Zeus hervor, sondern steigt in Gestalt eines nackten kleinen Jungen aus dem Oberschenkel des sitzenden Göttervaters auf und streckt einer ihn in Empfang nehmenden Figur erwartungsvoll beide Arme entgegen (D rV 25, D rV 27). Ein weiterer in den untersuchten Bildwerken belegter Gestus ist der Griff mit beiden Händen zum Kinn der Bezugsperson, den das Götterkind etwa in der um 450 v. Chr. zu datierenden Darstellung der attisch-rotfigurigen Hydria des Villa Giulia-Malers in New York, MMA X.313.I (D rV 21) ausführt. Besonders beachtenswert sind auch die Gestik und Körpersprache des Dionysos in der Darstellung des bereits beschriebenen Stamnos im Louvre (D rV 6 Taf. 10 a). Hier hält er sich zum einen an seiner Trägerin fest, was durch die

247 Zur Herkunft dieser Bildformeln s. das Kapitel III. Mythos und Bürgerwelt in dieser Untersuchung.

Überschneidung seines rechten Armes und des Oberkörpers der Mänade visualisiert wird. Zum anderen ruft die Körperhaltung des Kindes, das Streben nach rechts, zu Zeus hin, zusammen mit dem Ausstrecken des linken Armes eine besondere Intensität beziehungsweise Emotionalität hervor, wie sie in anderen Bildkontexten z. B. in Abschiedsszenen[248] belegt ist. Eine besonders ungewöhnliche Körperhaltung des Götterkindes findet sich darüber hinaus in der Darstellung der an anderer Stelle bereits besprochenen attisch-rotfigurigen Hydria des Hermonax in Athen (D rV 8 Taf. 8 b). Hier ist Dionysos bis auf ein quer über den Körper verlaufendes, mit runden Anhängern versehenes Band völlig nackt. Die Besonderheit der Körperhaltung des kleinen Gottes besteht zunächst einmal darin, dass er in Rückansicht wiedergegeben ist. Zum anderen schmiegt er sich ganz eng an Hermes und klammert sich mit seiner rechten Hand am Stoff von dessen Chlamys fest. Sein linker Arm ist nach unten geführt und dicht am Körper gehalten. Sein Kopf ist nach links gewandt. Dieses starke Motiv des Sich-Anschmiegens[249] und die schüchterne und verhaltene Reaktion des Götterkindes auf seine Umgebung sind in Darstellungen innerhalb der olympischen Götterwelt ohne Parallele. In den Darstellungen erscheinen seit etwa 460/50 v. Chr. vermehrt Attribute, die nicht aus der Götterikonographie stammen, sondern Dionysos stärker als Kind kennzeichnen. Dazu zählen die Windeltücher, in die das Kind nun häufig von Kopf bis Fuß eingehüllt ist[250] ebenso wie die einzigartige Darstellung des Amulettbandes auf der Hydria des Hermonax (D rV 8 Taf. 8 b). Das Amulettband ist ein spezifisches Element der Kinderikonographie und findet sich in zeitgleichen Darstellungen sterblicher Kinder[251]. Auch in der Bildkomposition der Übergabeszenen voll-

248 Vgl. den Abschied des Herakles von seiner Familie auf einer attisch-rotfigurigen Pelike des Sirenen-Malers in Paris, Louvre G 229: Shapiro 2003, 93 Abb. 6; für eine ausführlichere Analyse dieser Parallelen s. Kapitel III. Mythos und Bürgerwelt in dieser Arbeit; zum Motiv des Ausstreckens der Arme in Darstellungen von Babys vgl. McNiven 2007, 87; Seifert 2011, 91.

249 Ein vergleichbares Motiv findet sich in den Darstellungen sterblicher Kinder sowohl in mythologischen als auch in nicht-mythologischen Bildkontexten: vgl. die Darstellung des kindlichen Ödipus in den Armen des Hirten Euphorbos auf einer attisch-rotfigurigen Amphora des Achilleus-Malers in Paris, Cabinet des Médailles 372: Oakley 2003, 178 Abb. 17; vgl. ebenso die Darstellung des Kindes im Arm der Mutter/Dienerin auf einem attisch-rotfigurigen Alabastron des Villa Giulia-Malers in Providence, Rhode Island School of Design 25.088: Neils – Oakley 2003, 236 Kat. Nr. 36.

250 Das Windeltuch findet sich auch in früheren Bildern (z. B. hier D rV 1) tritt aber immer in Kombination mit mindestens einem Götterattribut wie dem Efeukranz auf.

251 DNP IX (2000) 978 ff. s. v. Phylakterion (A. Bendlin); Amulettbänder sind in der Vasenmalerei typische Attribute sterblicher Kleinkinder. Sie finden sich besonders häufig in Darstellungen nackter kleiner Jungen auf den so genannten Choenkannen, aber auch im Kontext der sog. Frauengemachsszenen: van Hoorn 1951, 19 ff.; Amulettbänder als Zeichen der Zugehörigkeit des Kindes zum *Oikos* und zur Phratrie: Seifert 2006b, 470 f.; Seifert 2008, 91 ff.; Seifert 2011, 125 ff; zu Kindern in Frauengemachsszenen vgl. zudem die Vasenbeispiele bei Sutton 2004, 337 ff. Laut Vazaki 2003, 71 kommen am Oberkörper getragene, zum Teil mit Amuletten versehene Kreuzbändchen in Darstellungen von Mädchen vor, während die spezielle Form des quer über die Brust getragenen Bandes in den Bildern kleiner Jungen vorbehalten ist. Das Tragen eines Amulettbandes ist den Bildern zu Folge auf die Altersgruppe der

zieht sich ein deutlicher Wandel. In den frühen Übergabeszenen (D rV 1–D rV 5) ist die Trennung von Hauptfigur und Bildkontext kennzeichnend. Das Götterkind agiert unabhängig von den übrigen Figuren im Bild, es interagiert nicht oder in nur sehr sparsamer Gestik mit diesen (D rV 3). Diese Losgelöstheit vom Bildkontext ist das vorherrschende Kompositionsmerkmal der Darstellungen. Das Übergabethema dient zugleich als Folie, vor der sich das Kind in Attributen und Tracht des erwachsenen Gottes präsentiert. Die frühen Darstellungen des Götterkindes Dionysos entsprechen in ihrer Komposition somit denen der zuvor untersuchten Götterkinder.

In den Bildern seit 460/50 v. Chr. ändert sich auch die Bildkomposition grundlegend. Die Figur des Götterkindes wird zunehmend in den Bildkontext integriert. Die einzelnen Bildebenen werden durch die wechselseitige Interaktion der Figuren stärker miteinander verflochten. Das Götterkind nimmt in seinem Agieren sowohl auf seinen Träger als auch auf die an ihn herantretenden Empfänger Bezug und es entwickelt sich eine homogene Erzählhandlung, in der der Moment der Übergabe des Kindes im Mittelpunkt steht. Der Bildkontext gewinnt dabei zugleich an Bedeutung, da durch die Figur des Kindes allein eine Identifikation des Bildthemas immer schwieriger wird. In den späteren Bildern seit ca. 420 v. Chr. findet dann eine weitere Veränderung der Bildkomposition statt. Nun bilden Dionysos und sein Träger zunehmend eine in sich abgeschlossene, einander zugewandte Einzelgruppe, während sich der Kontext auf statische Randfiguren beschränkt (z. B. D rV 13 Taf. 11 a). Die zentrale Gruppe Hermes–Dionysos wird seit der Spätklassik als statuarischer Typus in die Plastik übernommen[252]. Ein weiterer Statuentypus ist der Silen als Träger des Dionysos. Im Hellenismus sind beide Gruppen ein beliebtes Thema von Statuetten. Der ikonographische Typus des Silens in Verbindung mit seiner Funktion als Erzieher des Dionysoskindes wird schließlich auch auf andere Bildthemen übertragen. So finden sich in der Darstellung menschlicher Pädagogen mit ihren Schützlingen in der Koroplastik physiognomische Züge, die aus der Silensikonographie entlehnt sind[253].

Jungen im Kleinkindalter beschränkt, in der Ikonographie heranwachsender Jungen kommt es nicht mehr vor. Laut Seifert 2006a, 78 erhielten Kinder solche unheilabwehrenden Bänder anlässlich ihrer Namensgebung am 10. Tag nach der Geburt (*Dekate*). In mythologischen Kontexten sind Amulettbänder vereinzelt auch für bestimmte Heroen belegt, etwa für Erichthonios und Herakles (vgl. hier die Ausführungen in Kapitel II. 7.1.2), nicht jedoch für olympische Götter. Die Kennzeichnung des Dionysos mit dem Amulettband ist hier also einzigartig und hebt ihn deutlich von den Darstellungen der übrigen Götterkinder ab. Seifert 2011, 129 mit Anm. 140 nennt Erichthonios als mythisches Kind, das mit dem Amulettband dargestellt wird, erkennt die einzigartige Charakterisierung des Dionysos durch dieses Attribut jedoch nicht.

252 s. hierfür ebenso wie für die im Folgenden genannten Bildtypen die im Katalog angeführten Beispiele.
253 Schulze 1998, 45 f.

II. 4.7 Exkurs: Architektonische Elemente in den Übergabeszenen

In drei der hier vorgestellten Übergabeszenen tauchen architektonische Bildelemente in Form von Säulen und Dachkonstruktionen auf. Diese sind in der Forschung unterschiedlich interpretiert worden[254].

Die erste Darstellung findet sich auf der oben besprochenen attischrotfigurigen Kalpis in Paris, Cabinet des Médailles 440 (D rV 3). Hier ist die Architektur nur durch die Angabe einer einzelnen, ionischen Säule mit darüber liegendem Abakus angedeutet. Die obere Begrenzung bildet der Abschluss der Bildzone, ein Gebälk oder eine weitere architektonische Dachkonstruktion fehlen. Der dahinter liegende Bildteil ist dennoch aufgrund der Säule als Innenraum anzusprechen. Dafür spricht auch die auf dem *Diphros* sitzende Frauenfigur unmittelbar hinter der Säule. Hinter der Sitzenden steht eine weitere Frau, die in ähnlicher Weise gekleidet ist wie die Erste und ein Zepter in der rechten Hand hält.

Die Darstellung des Stamnos in Paris, Louvre G 188 (D rV 6 Taf. 10 a) zeigt ebenfalls eine einzelne ionische Säule, die diesmal einen schmalen Architrav trägt. Zum linken Bildrand hin wird das Gebälk nur durch das Ende des Bildfeldes begrenzt. Innerhalb der durch die Architektur als Innenraum gekennzeichneten Fläche ist wiederum eine auf dem *Diphros* sitzende Frauengestalt positioniert. Anders als die vor dem Gebäude stehende Frau, die Dionysos im Arm trägt, ist das Haar der Sitzenden unter einem *Sakkos* verborgen. Sie trägt einen Chiton und ordentlich drapierten Mantel. Sie sitzt aufgerichtet, in würdevoller Haltung, ihr Blick ist nach rechts gerichtet und leicht erhoben. In ihrer linken Hand hält sie einen Thyrsosstab, ihr rechter Arm ist angewinkelt, der Unterarm waagerecht ausgestreckt. In der geöffneten Handfläche hält sie eine Phiale, die sie nur mit den Fingerspitzen berührt.

Die dritte Wiedergabe von Architektur findet sich auf der Hydria des Hermonax in Athener Privatbesitz (D rV 8 Taf. 8 a, b). Hier ist die Architektur durch zwei relativ schlanke dorische Säulen angedeutet, die mit dem Abakus direkt zum darüber liegenden ornamentalen Fries am Hals des Gefäßes abschließen. Im Innenraum ist eine stehende Frau mit Diadem und gegürtetem Gewand zu sehen, die auf die Ankommenden mit einer Geste ihrer ausgestreckten linken Hand reagiert. Dahinter sind die stark zerstörten Reste einer Sitzfigur mit Mantel und Zepter erkennbar, sowie der Rand einer Phiale. Auf das Geschlecht dieser Figur geben die erhaltenen Fragmente keinen Hinweis. Auffallend ist jedoch die Ähnlichkeit zur vorangegangenen Darstellung (D rV 6 Taf. 10 a). Im Eingangsbereich des abgeteilten Raumes steht ein niedriger Tisch, auf dem zwei Kantharoi aufgestellt sind, sowie ein Gegenstand, der in der Literatur als „Kuchen" bezeichnet wird[255].

In der Forschung wird der angedeutete Innenbereich der drei Darstellungen in unterschiedlicher Weise interpretiert. Die Säulenstellung der Hydria des Hermonax deutet Oakley seiner Interpretation der Szene als Übergabe an Athamas und

[254] Carpenter 1997, 56 f; Schöne 1987, 82.
[255] Oakley 1982, 44.

Ino entsprechend als königlichen Palast[256]. Schöne deutet in ihrer Abhandlung über das dionysische Kultgefolge den Handlungsschauplatz der beiden anderen Vasenbilder als ein Heiligtum[257], die Übergabe selbst als Kulthandlung[258]. Arafat interpretiert den Handlungsort des Stamnos in Paris als Olymp[259]. Carpenter identifiziert die Gebäude als Paläste und interpretiert die Darstellungen analog zur Deutung der Hydria aus Atalanti als Überbringung des Kindes zu Ino[260].
Aufgrund der ikonographischen Analyse der Bilder kann man folgende Fakten festhalten:

- Dionysische Bildelemente, die sich in allen drei Darstellungen in unmittelbarer Nähe zur oder innerhalb der Architektur befinden, weisen darauf hin, dass die Gebäude jeweils einen konkreten Bezug zur dionysischen Sphäre haben. Solche Bildelemente sind neben dem Thyrsosstab und dem Efeukranz bzw. der Efeuranke, im Bild der Hydria des Hermonax (D rV 8 Taf. 8 a) die beiden im Eingangsbereich platzierten Kantharoi. Der niedrige Tisch, auf dem die Kantharoi aufgestellt sind, weist Parallelen zu Darstellungen aus dem Kontext des Dionysoskults auf[261]. Oakley[262] deutet das dritte Objekt auf dem niedrigen Tischchen dementsprechend als Opferkuchen. Ein weiteres Indiz für eine Verbindung der Szene mit dem kultischen Bereich liefert die Phiale, die die nur fragmentarisch erhaltene Sitzfigur in der Hand hält und deren Rand noch sichtbar ist. Eine ebensolche Phiale hält auch die sitzende Frau der Darstellung des Stamnos in Paris (D rV 6 Taf. 10 a).

- In allen drei Fällen ist der als Innenraum markierte Bereich das Ziel des zu überbringenden Kindes. Nur in einem Bild nimmt das Dionysoskind jedoch direkt zu dieser Sphäre Kontakt auf. Es handelt sich um die Darstellung des Syleus-Malers (D rV 3). Hier ist der mit Efeu bekränzte Dionysos mit der sitzenden Frau direkt durch eine Geste verbunden. In den beiden übrigen Darstellungen reagiert das Götterkind nicht (D rV 6 Taf. 10 a) oder nur sehr verhalten (D rV 8 Taf. 8 b) auf diesen Bereich.

256 Oakley 1982, 45.
257 Schöne 1987, 82.
258 Schöne 1987, 85.
259 Arafat 1990, 49.
260 Carpenter 1997, 56 f. Die auf dem *Diphros* sitzende Figur deutet er als Hera, die dem Mythos zu Folge Ino für ihre Tat mit Wahnsinn bestraft. Allerdings ist es m. E. nicht plausibel, dass Hera in diesem Kontext mit dionysischen Elementen ausgestattet ist und nichts auf die Bedrohung hindeutet, die laut Carpenter 1997, a. O. die Grundessenz der mythischen Handlung ist.
261 Vgl. etwa die Darstellung eines attisch-rotfigurigen Stamnos des Dinos-Malers, Neapel, NM 2419; hier ist auf dem vor dem Pfeilermal des Gottes stehenden, niedrigen Tisch u. a. ebenfalls ein Kantharos aufgestellt: Carpenter 1997, 80 f. Taf. 25 B.
262 Oakley 1982, 45 mit Anm. 16 und 17.

II. 4.8 Der Bezug der Vasenbilder zum antiken Drama

Die Vielzahl der Dionysosdarstellungen, vor allem in der attisch rotfigurigen Vasenmalerei klassischer Zeit wird in der Forschung häufig mit dem antiken Theater in Zusammenhang gebracht[263]. Der um die Mitte des 5. Jahrhunderts v. Chr. einsetzende Wechsel innerhalb der Übergabethematik, in der das Dionysoskind nun einem Satyr oder aber einem mit deutlichen Altersmerkmalen gekennzeichneten Silen übergeben wird, wird mit dem Satyrspiel „Dionysiskos" des Sophokles in Verbindung gebracht, indem der Silen als Erzieher des Kindes auftrat[264]. Von dem Stück selbst sind nur drei Fragmente erhalten.[265] Einzelne bildliche Darstellungen weisen zwar durchaus einen allgemeinen Bezug zum Theater auf[266], nach dem heutigen Forschungsstand reichen die Hinweise auf den Bildwerken m. E. jedoch nicht aus, den konkreten Nachweis einer Abhängigkeit von Theaterstück und Erscheinen des Papposilen in den Vasenbildern zu erbringen[267]. Für einen konkreten Vergleich beider Medien reichen die Fragmente des Satyrspiels nicht aus, von dessen Inhalt nur der Titel, die Figur des Silens als Pfleger des Kindes sowie die Erfindung des Weins durch Dionysos gesichert sind. Die zunehmende Bedeutung des antiken Dramas spiegelt sich mit großer Wahrscheinlichkeit in den zahlreichen Darstellungen der Vasenmalerei, konkrete Bezüge sind jedoch nicht fassbar.

II. 4.9 Auswertung

II. 4.9.1 Vom göttlichen Kind zum kindlichen Gott: Der Wandel der Dionysosikonographie

In der Forschung wurde des Öfteren auf den Wechsel der Figurenkonstellationen von Überbringer und Empfänger in den Szenen der Dionysosübergabe[268], ebenso wie auf die Veränderung des Bildkontextes von einem durch Säulen gekennzeichneten Innenraum zu einem unbestimmten Ort in freier Natur[269], hingewiesen. Dem grundlegenden Wandel innerhalb der Bildkomposition und besonders der Iko-

263 Kossatz-Deissmann 1990, 205.
264 Die Angabe der Haare am Körper des Papposilen verweist wie auch in anderen Darstellungen auf den *Mallotós Chiton,* das Theaterkostüm im Satyrspiel: van Keuren 1998, 14 f.
265 Vgl. Krumeich – Pechstein – Seidensticker 1999, 250 ff.
266 Vgl. hier u. a. besonders die Darstellung des attisch-weißgrundigen Kelchkraters des Phiale-Malers in Rom, Vatikan 16586 (559), um 430 v. Chr. (D Wgr 1 Taf. 11 b), die den Papposilen mit dem *Mallotós Chiton*, dem typischen Theatergewand für den alten Silen im Satyrspiel, wiedergibt. Auf dem deutlich später entstandenen und zudem unteritalischen Volutenkrater des Arpi-Malers in Tampa Bay (D rV 31) ist das Kostüm des Papposilen außer an den weißen Fellzotteln auch an den Saumabschlüssen an Hand- und Fußgelenken erkennbar.
267 Sophokles, Dionysiskos Fr. F 171; ebd. 252. bes. 255.
268 Loeb 1979, 39 ff. bes. 44 f.; Seifert 2011, 81.
269 Schöne 1987, 85 f.

II. 4 Dionysos

nographie des Götterkindes, der sich entscheidend auf die Bildintention der Darstellungen auswirkt, wurde bisher jedoch keine Beachtung geschenkt[270].

Während die frühen Übergabeszenen das Götterkind in Tracht, Habitus und durch charakteristische Attribute wie Efeuranken oder -kranz, die Weinrebe und in einigen Fällen sogar den Kantharos – das typische Attribut des erwachsenen Gottes – deutlich als *Gott* und speziell in seiner Funktion als Weingott kennzeichnen[271], tritt kurz vor der Mitte des 5. Jahrhunderts v. Chr. ein Veränderung in der Dionysosikonographie ein. Neu ist in den Bildern, dass Dionysos selbst nicht mehr mit Götterattributen ausgestattet ist. Der Aspekt der Göttlichkeit tritt in der Ikonographie mehr und mehr in den Hintergrund. Zugleich ist ein Wandel in Körpersprache und Habitus des Götterkindes festzustellen. In den Bildern finden sich nun verstärkt ikonographische Elemente, die Dionysos als *Kind* charakterisieren[272]. Er trägt in einer Darstellung sogar das Amulettband, ein typisches Attribut menschlicher Kinder in der Altersstufe des Kleinkindes. Er reagiert mit Gesten auf seine Umgebung, die entweder schüchterne Zurückhaltung ausdrücken oder das genaue Gegenteil, wie solche Szenen belegen, in denen das Götterkind seinen künftigen Ammen erwartungsvoll die Arme entgegenstreckt. Auch die Art, in der der kleine Gott getragen wird, entweder vollständig in Windeln gewickelt oder nackt und von seinem Träger behutsam um Hüfte oder Oberkörper umfasst, betont den kindlichen Aspekt und steht in deutlichem Kontrast zu den frühen Darstellungen, in denen sich der neugeborene Gott dem Betrachter sozusagen in vollem Ornat präsentiert. Eine sichere Benennung des Kindes ist in den jüngeren Bildern nur über den Bildkontext möglich. Insgesamt findet eine Verschiebung statt von dem als Einzelfigur benennbaren Gott Dionysos in Kindgestalt hin zu einer nur im Gesamtbild zu erschließenden mythologischen Szene. Dionysos selbst wandelt sich in seiner Ikonographie vom göttlichen Kind zum kindlichen Gott.

270 Die ikonographische Analyse Beaumonts beschränkt sich auf eine Interpretation der Altersstufen anhand rein formaler, vermeintlich ‚kindlicher' Gestaltungsmerkmale, wie der – durch den jeweiligen Zeitstil bedingten – Körperformen des Götterkindes, eine Herangehensweise, die m. E. methodisch problematisch ist und die entscheidenden Darstellungskriterien unberücksichtigt lässt: Beaumont 1992, 69 ff.: „He is, however, always alert and aware of what is happening…Often he looks like a miniature young man, and rarely does his physique or stance attain any degree of childlike naturalism…"; zur Differenzierung von Kindern unterschiedlicher Alters-und Sozialisationsstufen (in nicht-mythologischen Darstellungen) anhand von Größe, Habitus und Positionierung im Bild s. u. a. Seifert 2009b, 124 f.; Seifert 2011, 87–94.

271 Die Darstellung des Eucharides-Malers (hier D rV 1) nimmt unter den frühen Darstellungen eine Sonderstellung ein, da hier die dionysischen Elemente im Vergleich zu den anderen Bildern sehr zurückgenommen sind. Dennoch ist das Kind durch den Efeukranz eindeutig als Dionysos charakterisiert.

272 Zur Ikonographie sterblicher Kinder und einem Vergleich der Darstellungen mit der Ikonographie des Dionysos s. das Kapitel III. Mythos und Bürgerwelt in dieser Untersuchung.

II. 4.9.2 Von der Episode zum Motiv: Der Wandel der Bildkomposition der Übergabeszenen

In den frühesten Vasenbildern, die die Übergabe des Kindes an die Nymphen von Nysa zum Thema haben, ist Dionysos durch die Bildkomposition klar als Hauptfigur gekennzeichnet und agiert vom Bildkontext losgelöst. Seine Attribute hält er dabei wie Insignien vor sich. Die Bilder haben insgesamt starken Präsentationscharakter. In den Darstellungen seit der Mitte des 5. Jahrhunderts v. Chr. wird Dionysos durch seine Interaktion mit den Begleitfiguren deutlich stärker in den Bildkontext integriert (z. B. D rV 6 Taf. 10 a; D rV 8 Taf. 8 a, b). Er reagiert nun in Körpersprache und Gestik auf seine Begleiter. Der Bildkontext bildet in diesen Darstellungen eine Einheit, in der alle Elemente zu einer konkreten Erzählhandlung miteinander verflochten sind. In der weiteren Entwicklung, die ab ca. 420 v. Chr. einsetzt, löst sich das Gesamtbild wiederum mehr und mehr auf und es entstehen voneinander abgegrenzte Bildebenen. Zum einen die Hauptgruppe, meist Hermes und Dionysos (z. B. D rV 11–D rV 13), die in ihrer Aktion ein geschlossenes, von der Umgebung losgelöstes Bildmotiv bildet und der Bildkontext, der meist auf ein oder zwei Randfiguren beschränkt ist, die den dionysischen Kontext verdeutlichen und die herausgehobene Stellung der zentralen Figurengruppe unterstreichen. Die Loslösung der Kerngruppe Hermes-Dionysos oder auch Satyr/Silen-Dionysos führt zugleich zur Herausbildung eines eigenständigen Einzelmotivs, dass nun auch in anderen Darstellungsmedien wie in der Rundplastik oder auf Münzbildern übernommen wird[273]. In der Entwicklung der Bildkomposition lassen sich zwei unmittelbar miteinander zusammenhängende, in ihrer Auswirkung aber gegenläufige Tendenzen feststellen. Zum einen findet eine zunehmende Fokussierung auf die Hauptfigur(en) statt. Gleichzeitig geht durch diese Entwicklung mehr und mehr die erzählerische Substanz der Bilder verloren.

II. 4.9.3 Die Entwicklung der anderen Bildthemen

In der Vasenmalerei kommen seit der Wende vom 5. zum 4. Jahrhundert vor allem in der unteritalischen und seltener auch in der attischen Vasenmalerei vielfigurige Szenen (z. B. D rV 30; D rV 31) mit komplexen Erzählstrukturen auf, die sich im Bildfeld über mehrere Ebenen erstrecken. Im vierten Jahrhundert wird vor allem die zweite Geburt des Dionysos durch Zeus in der unteritalischen Vasenmalerei thematisiert. In der attischen Kunst ist das Thema bereits seit 460 v. Chr. belegt, Darstellungen der Schenkelgeburt sind in diesem Bereich allerdings selten (D rV 24 Taf. 7 und D rV 25). Es werden unterschiedliche Handlungsabläufe im Bild nebeneinander gestellt, die nicht immer als fortlaufende Handlung zu verstehen sind, sondern unterschiedliche Stationen des Mythos zeigen. Dionysos tritt in diesen Bildern als Einzelfigur weniger stark hervor, sondern ist nun Teil des Ge-

273 Vgl. hierzu die Gegenüberstellung von Vasenbild und Münzbildern in Rizzo 1932, Taf. 105 (hier D rV 13 Taf. 11 a).

samtbildes. Ein Beispiel für diese Darstellungsart ist die attisch-rotfigurige Hydria des Semele-Malers in Berkeley (D rV 30), in der der Tod der Semele, die Bedrohung des Kindes durch Hera und die Übergabe des Dionysos an eine Nymphe in Einzelszenen zur Darstellung kommen.

II. 4.9.4 Vergleich des Dionysos mit anderen olympischen Göttern

Die wenigen frühen Darstellungen der Dionysosübergabe folgen dem gleichen Darstellungsmuster wie die Bilder der zuvor betrachteten olympischen Götter. Das Götterkind steht, ausstaffiert mit den typischen Attributen des erwachsenen Gottes, im Mittelpunkt der Darstellung. Elemente, die den Gott als Kind kennzeichnen beschränken sich auf einzelne Bildformeln wie die verkleinerte Körpergröße oder das Motiv des Getragenwerdens. In der Darstellung der Athener Makronschale (D rV 2) wie auch in dem Bild des Kraters in Ferrara, Museo Nazionale di Spina 2738 (D rV 5 Taf. 9 b), aber auch in einigen späteren Darstellungen (z. B. D rV 8 Taf. 8 b; D rV 11 Taf. 10 b) finden sich in den Gesten der Begleitfiguren zudem Hinweise auf den Bereich der göttlichen Epiphanie. Der seit 460/50 v. Chr. zu beobachtende Wandel seiner Ikonographie hebt Dionysos jedoch signifikant von den Darstellungen der anderen Götterkinder ab. Dionysos ist der einzige Gott, in dessen Darstellungen ab einem gewissen Zeitpunkt der Aspekt der *Göttlichkeit* vor dem der *Kindlichkeit* in den Hintergrund tritt. Während die Bilder, die Kindheitsmythen anderer Gottheiten wie Apollon, Hermes, Zeus oder auch Athena[274] thematisieren, auf die archaische und frühklassische Zeit beschränkt sind und die Themen danach weitgehend aus dem Bildrepertoire verschwinden, nehmen die Darstellungen des Dionysos in unterschiedlichen Darstellungsmedien ab der Mitte des 5. Jahrhunderts deutlich zu und werden in ihren Themen immer wieder variiert. Die Kinderdarstellungen des Dionysos bleiben insgesamt bis in die römische Zeit beliebt.

Eine weitere Besonderheit ist die Tatsache, dass Dionysos in der Vasenmalerei in unterschiedlichen Altersstufen erscheint. Er wird sowohl im Bildtypus eines Babys oder Kleinkindes gezeigt, als auch in Gestalt eines Heranwachsenden (D rV 41, D rV 42). Dies unterscheidet ihn deutlich von der Ikonographie der übrigen olympischen Götter, die durchweg nur in der Altersstufe des Neugeborenen/Kleinkindes[275] erscheinen.

Während in den Darstellungen des Apollon und des Hermes jeweils ein Schlüsselmoment, sozusagen die Quintessenz des Kindheitsmythos thematisiert wird, sind die Darstellungen des Dionysos thematisch viel vielfältiger und zugleich viel uneinheitlicher. Es werden unterschiedliche Bildthemen aufgegriffen und im Laufe der Zeit mehrfach abgewandelt. Der Aspekt der Kindheitsüberwindung, das zentrale Element in Mythos und Bildern der anderen Götter, steht bei Dionysos nicht im Vordergrund. Die Ursache hierfür liegt m. E. im Kindheitsmy-

274 siehe hierzu das folgende Kapitel II. 5 zu Athena.
275 Vgl. auch Beaumont 1995, 360.

thos des Gottes begründet, der ganz anders strukturiert ist als der der übrigen Olympier.

Während die anderen olympischen Götter im Mythos in der Regel nur eine kurze Kindheitsphase durchlaufen und dann durch ein Schlüsselerlebnis übergangslos in den Status des erwachsenen Gottes mit all seinen Eigenschaften und Funktionen überwechseln und auch ihre Akzeptanz im Olymp erreichen, kommt Dionysos eher eine Außenseiterrolle zu. Die Kindheitsphase des Gottes dauert im Mythos wesentlich länger als die der anderen Götterkinder. Er wird zunächst von seiner sterblichen Mutter vorzeitig geboren und ist schwach und nicht lebensfähig. Zeus rettet seinen Sohn und näht ihn in seinen Schenkel ein. Nach seiner zweiten Geburt wächst das Götterkind im Verborgenen, fernab vom Olymp auf. Er hat zudem im Mythos erheblich größere Probleme seinen göttlichen Anspruch zu legitimieren. Während Apollon und Hermes bereits kurz nach ihrer Geburt ihren göttlichen Anspruch verkünden und nach Überwindung einer einzigen großen Herausforderung in den Olymp eingeführt werden oder ihr wichtigstes Heiligtum in Besitz nehmen, muss sich Dionysos über eine längere Phase hinweg zunächst gegen *menschliche* Gegner – von Lykurgos über seine Begegnung mit den tyrrhenischen Seeräubern[276] – beweisen, wobei sein Handeln sich schrittweise bis hin zur Offenbarung seiner göttlichen Macht steigert. Seine Anerkennung als Gott findet er schließlich im Kampf gegen den thebanischen Herrscher Pentheus[277], der sich offen gegen den Dionysoskult stellt und den Dionysos ganz nach der Art eines zürnenden Gottes grausam bestraft, indem er nicht nur ihn selbst ein schreckliches Ende finden lässt – das ganz im Sinne eines dionysischen Opfers von seinen Anhängerinnen in Form des *Sparagmós* vollzogen wird – sondern durch den Tod des Pentheus indirekt auch die Königsfamilie und ihre Blutlinie unwiderruflich vernichtet. Im Falle des Dionysos lässt sich also eindeutig von einer Entwicklung sprechen, die sich im Mythos über einen gewissen Ereigniszeitraum erstreckt. Diese Tatsache stellt einen wesentlichen Unterschied zu den anderen olympischen Göttern dar, deren Kindheit allenfalls ein kurzes Zwischenstadium darstellt, aus dem sie nahtlos in ihre Rolle als erwachsene Götter überwechseln. Im Mythos erscheint Dionysos ganz klar als Kind, zu Anfang sogar als wehrloses und schutzbedürftiges Kind.

Die längere Kindheitsphase, in der das Götterkind erst nach und nach in seinen Taten seine göttliche Herkunft offenbart, zeigt deutliche Parallelen zu den Kindheitsmythen der Heroen[278]. Dionysos hat nur ein göttliches Elternteil, seine

276 Hom. h. 7.
277 Eur. Bacch.
278 Zur Entwicklungsphase des Dionysos im Mythos vgl. auch Seifert 2011, 93: „Dionysos verfügt, ähnlich wie Achill, in den Sagen durchaus über eine kindliche Sozialisationsphase." Seifert lässt dabei jedoch außer Acht, dass sich diese längere Entwicklungsphase gerade auch in den Bildern spiegelt, in denen Dionysos, anders als die übrigen olympischen Götter, nicht nur als Wickelkind und Kleinkind, sondern selten auch als Heranwachsender dargestellt wird; zudem erkennt sie den entscheidenden Aspekt nicht, nämlich den Wandel der Ikonographie des Dionysos in den Bildern vom – aus ikonographischer Sicht – typischen *Götterkind* zum im wahrsten Sinne des Wortes *kindlichen* Gott.

Mutter ist eine Sterbliche. Um den Gottstatus des Dionysos zu legitimieren ist die Zutat seiner zweiten Geburt durch den Göttervater selbst nötig. Ebenso wie im Falle des Heros Achill[279] ist Dionysos Kindheit vom frühzeitigen Verlust der Mutter geprägt. So wird Dionysos – wie viele der Heroen – von seinen Eltern getrennt an einem fremden Ort erzogen. Auch in der bildenden Kunst findet sich hierin eine Parallele zwischen Dionysos und Achill. So ist das beliebteste Bildthema in beiden Fällen die Überbringung des Kindes zu mythischen Pflegeeltern.

Auch die schriftlich überlieferten Lokalmythen – die sehr stark von der klassischen Version des Dionysosmythos abweichen – stehen deutlich in der Tradition bekannter Heroenmythen[280]. In der Sonderform des Dionysos/Zagreus ist der Gott sogar sterblich. In Delphi ist ein Grabmal für den von den Titanen getöteten Zagreus bekannt[281].

Dionysos kann insgesamt als der außergewöhnlichste und atypischste der olympischen Götter bezeichnet werden. Er gilt schon in der Antike als ein Gott, der Widersprüche in seiner Person vereinigt, und dies spiegelt sich auch in der bildenden Kunst wider. Auf der einen Seite ist er der Gott, der am längsten in seiner erwachsenen, bärtigen Gestalt erscheint, auch zu einem Zeitpunkt, zu dem die Darstellung anderer Gottheiten, wie Hermes oder Apollon, als bartlose junge Männer in der Kunst längst kanonisch geworden ist. Zugleich ist er aber auch der Gott, der in den Bildern mit Abstand am häufigsten in Kindgestalt wiedergegeben wird. Er ist zudem der einzige Vertreter unter den olympischen Göttern, in dessen Ikonographie der Aspekt der *Kindlichkeit* stärker hervorgehoben wird als der der *Göttlichkeit*. Die Interpretation des archäologischen Materials und der Schriftquellen hat ergeben, dass Dionysos als Götterkind zweifellos eine Sonderstellung innerhalb der ansonsten fest gefügten, kanonischen Bildschemata der Götterkinder einnimmt. Er ist insgesamt auf einer gesonderten Ebene zwischen Göttern und Heroen anzusiedeln.

279 Zu Mythos und bildlichen Darstellungen der Kindheit des Achill s. ausführlich Kapitel II. 8 zu Achill.

280 So zeigt die von Paus. 3, 24, 3–4 erwähnte Version, nach der Dionysos mit seiner Mutter in einer Kiste auf dem Meer ausgesetzt wird, deutliche Anklänge an den Perseusmythos. In der u. a. von Apollodor erwähnten, ersten Erziehung des Kindes bei Athamas und Ino: Apollod. 3, 4, 3 zeigen sich in der geforderten Verkleidung des Kindes als Mädchen Anleihen an den Achill Mythos.

281 Laager 1957, 116 f.

II. 4.10 Exkurs: Die rotfigurige Schale des Makron von der Athener Akropolis (D rV 2 Taf. 12–14)

Ein Vasenbild, das innerhalb des Corpus der Dionysosdarstellungen aus dem Rahmen fällt und sich in Bildkomposition, Figurenkonstellation und Bildintention signifikant von den zuvor untersuchten Bildern unterscheidet, soll an dieser Stelle gesondert besprochen werden[282]. Es handelt sich um eine aus zahlreichen Fragmenten zusammengesetzte, attisch-rotfigurige Schale, die im Jahre 1880 im Zuge von Grabungsarbeiten im Bereich der Athener Akropolis entdeckt wurde[283], und die heute im Athener Nationalmuseum[284] unter der Inventarnummer 325 aufbewahrt wird. Die Schale datiert um 480 v. Chr. Durch eine Künstlersignatur an einem der Henkel ist Hieron als Töpfer gesichert. Aufgrund des Malstils gilt in der Forschung übereinstimmend Makron als Vasenmaler. Das Schaleninnenbild zeigt eine der zwölf Taten des Herakles, den Kampf des Heros gegen die lernäische Hydra[285]. Die für diese Untersuchung relevante Darstellung auf beiden Schalenaußenseiten gibt in einem umlaufenden Fries eine Götterprozession wieder, die sich auf einen Altar zubewegt. Auf der Vorderseite (Taf. 12, 13 a) schließt die Szene mit einer kargen Berglandschaft ab, die sich unter der Henkelzone fortsetzt und in der zwei Bäume die einzige Vegetation bilden. Durch die Landschaftsangabe wird die Handlung an einen nicht näher bestimmbaren Ort in freier Natur transferiert. Links schließt sich ein Altar an, an dem zwei Frauen – aufgrund des dionysischen Kontextes handelt es sich sicher um Nymphen – eine Opferhandlung vollziehen (Taf. 13 a, b). Der Altar selbst ist relativ niedrig und besitzt eine rechteckige, einstufige Basis. Über dem mit purpurfarbenen Blutspuren versehenen Altarkörper folgt eine mit einem Eierstab verzierte Leiste, die das Giebelfeld nach unten hin begrenzt. Das Giebelfeld selbst ziert die Darstellung einer Ziege mit zwei Zicklein. Darüber folgt eine Volutenbekrönung mit Abschlußpalmette. Auf der rechten Seite züngeln die Flammen eines in Purpur angegebenen Altarfeuers empor. Die am Altar stehenden Frauen tragen lange, festliche Gewänder, an den Schultern geknüpfte Chitone und Mäntel, ihre Unterarme zieren gewundene Armreifen. Von der ersten Figur haben sich nur der Unterkörper, sowie ein Teil des Oberkörpers mit dem rechten Arm erhalten. In ihrem linken Arm, von dem nur noch die Fingerspitzen erhalten sind, hält sie einen Opferkorb, ein *Kanoun*, aus

282 Eine ausführliche Untersuchung der Darstellung wurde von der Verf. in Form eines Aufsatzes publiziert: Stark 2007, 41–48. Die folgenden Ausführungen basieren auf den Ergebnissen, die im Rahmen des genannten Aufsatzes vorgestellt wurden.
283 Erstmals beschrieben wurde die Schale in einem 1891 erschienen Aufsatz von Botho Graef: Graef 1891, 43–48 mit Taf. 1.; eine weitere Publikation des Fundmaterials erfolgte in Graef – Langlotz 1925; Graef – Langlotz 1933; zur Forschungsgeschichte s. Stark 2007, 41; zu einem Überblick über die Forschungsliteratur s. hier Katalog Nr. D rV 2.
284 In Stark 2007 wurde den Angaben von Kunisch 1997, Kat. Nr. 437 folgend das Athener Akropolismuseum als Aufbewahrungsort genannt. Bei einem Aufenthalt in Athen im Sommer 2006 konnte sich die Verf. jedoch davon überzeugen, dass sich die Vase unter der angegebenen Inventarnummer im Athener Nationalmuseum befindet.
285 Karousou 1983, 59.

dem kleine Ähren oder Zweige hervorschauen. In der gesenkten Rechten hält sie einen ebensolchen Zweig und ist im Begriff, diesen ins Altarfeuer zu legen. Die links von ihr stehende, zweite Nymphe ist bis auf eine kleine Beschädigung vollständig erhalten. Ihr Unterkörper ist durch den Altar verdeckt. Ihr langes Haar wird von einer Binde zusammengehalten, das im Profil sichtbare rechte Ohr schmückt ein Ohrring. Als Opfergerät trägt sie eine Kanne in der rechten Hand. Ihre linke Hand ist erhoben, zwischen Daumen und Zeigefinger hält sie einen kleinen Zweig. Sie wendet den Kopf nach rechts, es lässt sich jedoch nicht entscheiden, ob ihr Blick auf die neben ihr stehende Figur oder auf den Zweig in ihrer Hand gerichtet ist. Die Gruppe der beiden Nymphen am Altar wirkt in sich geschlossen, beide sind in ihre Opferhandlung vertieft. Auf die Szene bewegt sich von links kommend eine Götterprozession zu (Taf. 12, 13 a). Den Anfang bildet Hermes, der durch ein kurzes Reisegewand, Petasos, Flügelschuhe und Kerykeion in seiner Funktion als Götterbote gekennzeichnet ist. Er tritt bis dicht vor den Altar hin, seine linke Fußspitze wird von der Sockelzone des Altares überschnitten. Durch dieses Detail wird ein Bezug zur in sich geschlossenen Gruppe der Nymphen am Altar hergestellt[286]. Hinter ihm folgt der Göttervater Zeus mit an die rechte Schulter gelehntem Götterzepter (Taf. 14 a). Auf der Innenfläche seiner ausgestreckten linken Hand trägt er den kleinen Dionysos. Der Körper des Götterkindes wirkt statisch, es sitzt mit gerade aufgerichtetem Oberkörper, seine Beine hängen unbewegt herab. Sein Blick ist nach vorne, auf die Altarszene gerichtet. Dionysos ist mit einem knöchellangen Chiton bekleidet, über dem er einen um die Hüfte geschlungenen Mantel trägt. Der Mantel besteht aus einem schweren, glatten Stoff, von dem noch Reste im Oberschenkelbereich und hinter dem Rücken bzw. im Nacken des Götterkindes sichtbar sind. Sein linker Arm ist angewinkelt, in der Hand hält er eine übergroße Weinrebe, an der zwei mächtige Weintrauben hängen. Der rechte Unterarm ist nicht erhalten, so dass sich die Haltung dieser Hand nicht mehr nachvollziehen lässt. Als nächster Prozessionsteilnehmer folgt Poseidon (Taf. 14 b). Der Körper des Gottes ist komplett in einen über seine linke Schulter geschlungenen Mantel eingehüllt, nur auf Höhe der Unterschenkel lugt das Untergewand, ein knöchellanger, mit einer Borte verzierter Chiton, hervor. Der rechte Arm ist vollständig unter dem Manteltuch verborgen. Der sich unter dem Stoff abzeichnenden Konturlinie nach zu urteilen, ist er in die Seite gestemmt. Sein linker Arm ist waagerecht ausgestreckt, die Hand umfasst den Schaft des Dreizacks. Poseidons Blick ist, ebenso wie der der vorangehenden Personen, nach rechts auf den Altar gerichtet. Auf Poseidon folgt Athena, die zugleich den Abschluss der Götterprozession auf dieser Seite der Schale bildet. Die Figur der Göttin ist leider stark beschädigt. Lediglich ein Teil des Oberkörpers mit dem rechten Arm, Teile des Unterkörpers, der Schaft ihrer Lanze und geringe Reste der linken Hand sind erhalten. Anhand der unmittelbar unterhalb der Bruchkante sichtbaren, schuppenbesetzten Ägis mit den Schlangenköpfen

286 Diese Position passt zur Figur des Götterboten, der auch im Mythos häufig als Vermittler zwischen unterschiedlichen Sphären fungiert, er ist eine Art göttlicher „Grenzüberschreiter": Stark 2007, 44.

lässt sich die Figur jedoch zweifelsfrei als Athena identifizieren. Ihr erhaltener rechter Arm ist angewinkelt, die Hand leicht erhoben und die Finger abgespreizt. Das Handgelenk schmückt ein spiralförmiger Armreif.

Die Rückseite der Schale nur fragmentarisch erhalten[287], die Figuren dieser Seite lassen sich deshalb nur zum Teil sicher zuordnen (Taf. 12 b). Fünf aufeinander folgende weibliche Personen sind erkennbar[288]. Die erste Figur ist bis auf den Kopf, einen Teil des Oberkörpers mit dem linken Arm und der rechten Schulter, sowie einem Rest der linken Fußspitze, verloren. Über einem auf der rechten Schulter geknüpften Chiton trägt sie einen Mantel, ihre Frisur ist zu einem Nackenknoten zusammengefasst. Sie hält in der linken Hand ein Götterzepter, in der Rechten hielt sie vermutlich eine Phiale, von der noch ein geringer Rest unterhalb des linken Armes, unmittelbar über der Bruchkante der Scherbe, sichtbar ist[289]. Zepter und Spendeschale sind typische Attribute der Hera, der Gattin des Zeus. Auch ihre Stellung, an der Spitze des Göttinnenzuges auf Seite B spricht für eine solche Deutung. Sie wendet sich zu einer hinter ihr folgenden Göttin um. Von dieser Figur sind ein Rest des Kopfes mit Kopfbedeckung, die linke Hand mit Attribut und der Unterkörper mit beiden Füßen erhalten. Sie trägt einen reich verzierten Chiton. Aufgrund des Götterattributes, einem kleinen Delphin, lässt sich erschließen, dass es sich um Amphitrite handelt. Ebenso wie Hera nimmt auch sie dieselbe Stellung im Götterzug ein, die ihr Gatte Poseidon auf Seite A innehat. Auf Amphitrite folgen drei weitere Frauen, in denen Beazley die drei Horen erkennt[290].

Insgesamt schließen sich beide Außenseiten der Schale zu einem fortlaufenden Prozessionszug von Göttern, darunter hochrangige Olympier, zusammen, der sich auf die Opferszene in rechten Bildrand auf Seite A zubewegt.

Thematik und Figurenkonstellation der Darstellung sind in der Vasenmalerei einzigartig[291]. Die Forschung hat die Darstellung überwiegend als Übergabe des Dionysos an die Nymphen von Nysa interpretiert[292]. Die Deutung des Bildes als

287 Eine Umzeichnung der Fragmente ist abgebildet in Graef – Langlotz 1929, Taf. 21 Nr. 325 a–c.
288 Beazley 1989, 92 f. geht von fünf oder sechs Personen aus. Eindeutig erkennbar sind allerdings nur fünf.
289 Beazley 1989, 92; vgl. Stark 2007, 43.
290 Beazley 1989, 92 f.
291 Eine weitere Schale des Makron im Athener Nationalmuseum mit der Inventarnummer 328 (hier Ac rV 5) wird in der Literatur als Parallele zur hier behandelten Schale angesprochen: Kunisch 1997, 138. 208 Nr. 439 Taf. 72. Auf dem umlaufenden Bildfries dieser Schale bringt Peleus seinen Sohn Achill, begleitet von einem Götterzug, in die Obhut des Kentauren Chiron. Auf den ersten Blick sind beide Darstellungen im Hinblick auf Aufbau und Komposition tatsächlich sehr ähnlich. Der Szene der Achillübergabe fehlt jedoch der der Dionysosübergabe immanente kultische Charakter. Für eine eingehende Diskussion der Unterschiede beider Vasenbilder s. Stark 2007, 43 mit Anm. 17; zu den Vasenbildern der Achillübergabe s. außerdem Kapitel II. 8.2 in dieser Arbeit.
292 Graef 1891, 46; Simon 1953, 48; Karousou 1983, 61; Beazley 1989, 92; ebenso Kunisch 1997, 137.

Dionysosübergabe kann jedoch, wie an anderer Stelle bereits gezeigt wurde[293], m. E. aus mehreren Gründen nicht überzeugen. Ein wesentlicher Bestandteil des Kindheitsmythos des Gottes ist der Zorn der Hera, der eine latente Bedrohung für das Leben des Götterkindes darstellt. Der Zorn seiner eifersüchtigen Gattin veranlasst den Göttervater dazu, seinen Sohn in der Abgeschiedenheit des Nysagebirges aufwachsen zu lassen. Die Anwesenheit Heras, die den Götterzug auf der Schalenrückseite anführt, steht dazu eindeutig im Widerspruch. Zudem spielt die Darstellung der Makronschale zwar in bergigem Gelände in freier Natur, jedoch erweckt das Aufgebot an Göttern, das uns hier begegnet, eher den Eindruck eines ‚offiziellen Anlasses' denn einer heimlichen Übergabe. Darstellungen der Dionysosübergabe zeigen den jeweiligen Überbringer, sei es Zeus oder Hermes, in der Regel allein, nur in Gegenwart einiger Satyrn oder Nymphen, die das Kind in Empfang nehmen[294].

Auch die von den Nymphen vollzogene Opferhandlung[295] lässt sich mit dem bekannten Übergabeschema nicht in Einklang bringen. Hinzu kommen weitere ikonographische Besonderheiten, auf deren Grundlage von der Verf. eine Neuinterpretation der Darstellung vorgenommen wurde. Diese sollen im Folgenden noch einmal dargelegt werden. Für eine Klärung der Bildintention sind drei grundlegende Fragen entscheidend:

1. Wer ist die Hauptfigur der Darstellung?
2. Wer ist der Adressat des Opfers?
3. Um welche Art von Opfer handelt es sich?

Zur Klärung dieser Fragen wurde eine genaue Analyse von Aufbau und Bildkomposition der Szene, sowie der Attribute und Gesten der einzelnen Figuren durchgeführt.

Insgesamt ist die Darstellung in zwei von einander getrennte Bildsphären aufgeteilt. Der erste Bereich umfasst die in sich geschlossene Gruppe der beiden Frauen am Altar (Taf. 13 a, b). Rechts des Altars bildet die felsige Landschaft eine fast vertikale Begrenzungslinie. Die Nymphen sind ganz in ihr Tun versunken und nehmen in Körperhaltung und Gestik ausschließlich an dem von statten gehenden Opfer Anteil. Die Kopfwendung und der Blick der besser Erhaltenen der beiden Figuren machen deutlich, dass sie ganz auf ihre Handlung konzentriert ist. Bei der zweiten Nymphe kann man aus der leicht nach vorne gebeugten Haltung des Oberkörpers schließen, dass wohl auch ihr nicht erhaltener Kopf nach unten, in Richtung des Altares geneigt war. Sie nehmen die herannahende Götterschar gar nicht wahr, denn sie reagieren in keiner Weise auf deren Kommen.

In den zweiten Bereich gehört die Götterprozession. Diese gliedert sich ihrerseits in drei Personengruppen. Die erste Gruppe (Taf. 14 a) wird angeführt von Hermes, der in seiner Funktion als Götterbote voranschreitet. Allein die Figur des

293 Stark 2007.
294 s. z. B. hier D rV 6 Taf. 10 a; D rV 8 Taf. 8 a, b; D rV 9.
295 Zur Deutung des Opfers in der Forschung vgl. Stark 2007, 44 mit Anm. 26.

Hermes stellt durch das Detail seiner hinter dem Altar verschwindenden Fußspitze einen Bezug zwischen der abgeschlossenen Gruppe der Nymphen und den nun folgenden Personen her. Hinter Hermes folgen Zeus und Dionysos, nach ihnen bilden Athena und Poseidon (Taf. 14 b) eine Gruppe, dann folgt hinter dem Schalenhenkel die Fortsetzung der Prozession auf der Rückseite. Innerhalb des Götterzuges ist die exponierte Stellung des Dionysos besonders augenfällig. Er bildet zusammen mit Zeus die Spitze der Prozession. Diese hervorgehobene Positionierung im Zug, die starre, aufrechte Körperhaltung und besonders das Sitzmotiv auf der ausgestreckten Handfläche des Zeus verleihen der Darstellung einen starken Präsentationscharakter. Ein weiteres hervorstechendes Element ist die Weinrebe, die im Verhältnis zur Körpergröße des Kindes fast überdimensioniert wirkt. Innerhalb der Bildkomposition auf Seite A bildet das Dionysoskind mit der Weinrebe eindeutig den Mittelpunkt der Darstellung.

Die Diagonalen, die das Kerykeion des Hermes und das Götterzepter des Zeus bilden, rahmen Dionysos ein und heben ihn dadurch ebenfalls hervor. Im Vergleich dazu wirkt die sich anschließende Gruppe Poseidon-Athena, bedingt durch das statische Standmotiv und den Dreizack des Meergottes, wie ein Abschluss zum linken Bildrand hin[296]. Eine Verbindung zur Gruppe Zeus-Dionysos stellt der waagerecht ausgestreckte linke Arm des Poseidon her, der in seiner Achsenverlängerung noch einmal auf das Götterkind hinweist.

Auffällig ist des Weiteren die Bekleidung des kleinen Gottes: er trägt neben dem Efeukranz einen knöchellangen Chiton aus feinem, reich gefälteltem Stoff und einen schweren Mantel, der ihm um die Hüfte geschlungen ist und von dem ein Zipfel auch in den Nacken hochgezogen ist. Eine solche Bekleidung ist für das Götterkind Dionysos ungewöhnlich und mir in nur einem weiteren Beispiel bekannt[297]. In den kanonischen Darstellungen ist er entweder in ein Windeltuch oder einen dazu umfunktionierten Mantel eingewickelt oder er erscheint völlig nackt[298]. Die Tracht mit Chiton und Mantel ist dagegen für die Darstellungen des erwachsenen Gottes typisch[299]. Auch die Kleidung der übrigen Figuren weicht von deren üblichem Bekleidungsschema ab und zeigt dionysischen Einfluss: so

296 Den Kontrast zwischen den beiden Gruppen Zeus-Dionysos-Hermes und Poseidon-Athena sieht auch Kunisch 1997, 137.

297 Attisch-rotfigurige Kalpis in Paris, Cabinet des Médailles 440 (hier D rV 3); vgl. Karousou 1983, 57–64.

298 Beispiele für das nackte Götterkind: attisch-rotfiguriger Kelchkrater des Villa Giulia-Malers, Moskau, Puschkin Mus. II 1b 732 (D rV 12); attisch-rotfigurige Pelike des Chicago-Malers, Palermo, Museo Archeologico Regionale 1109 (D rV 9); attisch-rotfigurige Hydria des Villa Giulia-Malers, New York, MMA X.313.1 (D rV 21); attisch-rotfiguriger Stamnos aus Vulci, Paris Louvre G 188 (D rV 6 Taf. 10 a); Darstellungen des Dionysos in Mantel oder Windel: attisch-rotfiguriger Volutenkrater, Ferrara, Museo Nazionale di Spina 2737 (D rV 4 Taf. 9 a); attisch-rotfigurige Pelike, Rom, Museo Nazionale Etrusco di Villa Giulia 49002 (D rV 10).

299 Vgl. z. B. die etwa zeitgleiche Darstellung einer attisch-rotfigurigen Amphora des Eucharides-Malers in London, BM E 279, die den erwachsenen Gott in seiner kanonischen Tracht und mit seinen Attributen wiedergibt: Carpenter 2002, Abb. 48; ebenso: attisch-rotfiguriger Krater, Palermo, Museo Archeologico Regionale V 788: CVA Palermo, Museo Nazionale (1) Taf. 34.

tragen auch Zeus und Poseidon außer dem für beide sonst üblichen Himation ein Untergewand in Form eines knöchellangen Chitons. Auf diese Art bekleidet erscheint Zeus vornehmlich in Darstellungen aus dem dionysischen Kontext[300]. Des Weiteren sind sowohl Zeus als auch Poseidon bekränzt, wodurch auch der kultisch-festliche Charakter des Prozessionszuges unterstrichen wird[301]. Auch die Frisur des Göttervaters ist bemerkenswert. Als einziger männlicher Vertreter innerhalb der Götterprozession trägt er sein langes Haar offen und in Strähnen auf den Rücken fallend. Hermes und Poseidon dagegen tragen ihr Haar kurz oder im Nacken zusammengefasst[302].

Auch der Handlungsort zeigt eine dionysische Prägung: der felsige Bergwald kann zum einen als konkreter Hinweis auf das mythische Nysa, die Heimat der Nymphen, verstanden werden, zum anderen gehört die freie ‚ungezähmte' Natur in den Wirkungsbereich des Gottes Dionysos. Sie ist der Bereich, in dem das Kultgefolge des Gottes, die zügellosen Satyrn und die Mänaden umherschweifen und bildet somit einen Gegensatz zur geregelten, ‚zivilisierten' Welt der griechischen Polis. Ein weiteres dionysisches Element zeigt schließlich auch das Giebelfeld des Opferaltars, das eine Ziege mit zwei Zicklein zeigt (Taf. 13 a). In dieser Darstellung kann man einen Bezug zum für Dionysos charakteristischen Ziegenopfer[303] erkennen. Vergleichbare Altäre sind auf Vasenbildern im Kontext des Dionysoskultes belegt[304].

Dionysos ist durch die Bildkomposition wie auch durch die starke Präsenz der dionysischen Attribute eindeutig als Hauptperson der Darstellung gekennzeichnet. Das Götterkind ist sowohl durch die Bildkomposition als auch durch die Positionierung genau in der Bildmitte – unmittelbar über dem Schalenfuß – deutlich hervorgehoben.

Auch die Gesten einzelner Prozessionsteilnehmer erfordern eine eingehende Betrachtung. Zeus hat den rechten Arm leicht angewinkelt (Taf. 13 a; Tafel 14). Seine Hand ist erhoben, die flach ausgebreitete Handfläche ist nach außen gewendet und die Finger dabei leicht gespreizt. Diese Geste ist in der Forschung entwe-

300 Vgl. etwa die Darstellung des attisch-rotfigurigen Glockenkraters des Altamura-Malers in Ferrara, Museo Nazionale di Spina 2738 (D rV 5 Taf. 9 b). Zur Problematik der Deutung dieser Darstellung vgl. die Ausführungen in Kapitel II. 4.6.1in dieser Arbeit.
301 Beide Götter tragen denselben Kranz; die Art des Kranzes lässt sich nicht sicher identifizieren. Die Blattform unterscheidet sich jedoch deutlich von den Blättern des Efeukranzes, den Dionysos trägt.
302 In der Vasenmalerei sind Darstellungen des Zeus und des Poseidon sowohl mit offenem, als auch mit kurzem bzw. zusammengefasstem Haar belegt. Die Besonderheit besteht in diesem Fall jedoch darin, dass Zeus auf der Makronschale der *einzige* männliche Prozessionsteilnehmer mit offenem Haar ist. Diese Kennzeichnung des Göttervaters kann wiederum als eine Annäherung an den dionysischen Bereich interpretiert werden.
303 Zur Ziege als charakteristisches Symbol- und Opfertier für Dionysos vgl. DNP XII 2 (2002) 797 f. s. v. Ziege (M. Jameson); DNP III (1997) 657 s. v. Dionysos D.1. Opfer (R. Schlesier); zum Tieropfer allgemein s. Kadletz 1976; van Straten 1995; Himmelmann 1997.
304 Stark 2007, 45 mit Anm. 35.

der als ein Stützen von Dionysos Oberkörper[305] oder als Gruß an die Nymphen[306] interpretiert worden. Beide Deutungen sind nach Vergleichen mit entsprechenden Gesten anderer Vasenbildern jedoch nicht überzeugend. Die Handbewegung des Göttervaters ist eindeutig auf den Altar und die spendenden Nymphen ausgerichtet. Ein solcher Gestus mit der erhobenen rechten Hand und nach außen gewendeter Handfläche hat eindeutige Parallelen in Darstellungen aus dem kultischen Kontext. Es handelt sich um einen Gebetsgestus, wie ihn Personen vor einem Altar oder einem Götterbild ausführen[307]. Die Geste ist sowohl in der Vasenmalerei[308] als auch bei Bronzestatuen[309] überliefert und findet sich in Bildern sterblicher Adoranten, wie auch in Darstellungen, die Götter mit Spendeschalen zeigen[310].

Auch die Handhaltung des Hermes zeigt eine Besonderheit. Auf den ersten Blick scheint er sein Kerykeion in der rechten Hand zu halten. Betrachtet man die Darstellung jedoch im Detail, so wird deutlich, dass seine Finger das Kerykeion gar nicht berühren. Der Ansatz des Zeigefingers ist noch erhalten, so dass sich die Handbewegung nachvollziehen lässt: Daumen und Zeigefinger sind ausgestreckt, die übrigen Finger sind leicht eingeschlagen. Die Linie des Kerykeion verläuft hinter der durchgezogenen Linie der Finger. Die Finger des Hermes berühren das Kerykeion nicht, von daher muss die Geste anders zu deuten sein. Möglicherweise hat er ursprünglich einen anderen Gegenstand zwischen Daumen und Zeigefinger gehalten[311]. Eine andere Möglichkeit ist, dass Hermes eine Geste des Erstaunens oder Erschreckens ausführt und ihm dabei das Kerykeion aus der Hand gleitet. Aufgrund der Stellung des Götterboten innerhalb der Prozession kann sich die Geste jedoch sicher nicht auf Dionysos beziehen, sondern ist – ebenso wie die Geste des Zeus – auf die Altarszene hin ausgerichtet.

Auch die weiter hinten im Zug folgende Athena führt einen besonderen Gestus aus (Taf. 14 b). Ihr rechter Arm ist leicht angewinkelt, die Finger dieser Hand

305 Graef 1891, 45; in diesem Fall müssten die Fingerspitzen des Zeus den Oberkörper des Kindes jedoch umfassen, wie es in anderen Übergabeszenen der Fall ist: s. z. B. attisch-rotfiguriger Volutenkrater des Altamura-Malers, Ferrara, Museo Nazionale di Spina 2737 (D rV 4 Taf. 9 a); attisch-rotfiguriger Stamnos, Paris, Louvre G 188 (D rV 6 Taf. 10 a); dies lässt sich bei genauerer Betrachtung der Hand des Zeus in unserem Fall jedoch auszuschließen.

306 Kunisch 1997, 137; auch diese Deutung lässt sich nach einem Vergleich mit typischen Grußgesten auf Vasenbildern ausschließen: attisch-rotfigurige Schale des Oltos, Berlin, Antikensammlung F 4220 (um 520 v. Chr.) (hier Ac rV 2 Taf. 28 a): LIMC I (1981) 47 Nr. 39* Taf. 60 s. v. Achilleus (A. Kossatz-Deissmann); attisch-rotfiguriger Stamnos des Berliner-Malers, Paris Louvre G 186 (Ac rV 4 Taf. 28 b): LIMC I (1981) 47 Nr. 41* Taf. 61 s. v. Achilleus (A. Kossatz-Deissmann): in den genannten Beispielen sind die Arme weit ausgestreckt und die Handflächen zur Seite gedreht.

307 Vgl. Neumann 1965, 77 ff.

308 Vgl. Neumann 1965, 79 mit Anm. 318.

309 Neumann 1965, 79 f. Abb. 38 und 39.

310 Vgl. hier das in Stark 2007, 46 Anm. 45 angeführte Beispiel der Göttin Leto als Opferspenderin.

311 Vergleichsbeispiele in der Vasenmalerei s. Stark 2007, 46 Anm. 46.

II. 4 Dionysos

sind ausgestreckt und deutlich abgespreizt[312]. Diese Geste kann man ebenfalls als ein Zeichen des Erstaunens oder Erschreckens deuten. Es handelt sich dabei um eine signifikante Geste, die häufig in Bildkontexten belegt ist, die eine göttliche Epiphanie und deren Beobachter zeigen[313].

Die Geste der Athena kann aufgrund ihrer Stellung im Götterzug als eine Reaktion auf Dionysos verstanden werden, die Gesten des Zeus und besonders die des Hermes nehmen dagegen sicher auf die Opferhandlung am Altar Bezug. Da Dionysos durch die zuvor genannten Bildelemente eindeutig als Hauptfigur der Szene anzusprechen ist, wäre die logische Schlussfolgerung, dass er auch der Empfänger des am Altar vollzogenen Opfers ist[314]. Die Form des Altares und die Darstellung im Giebelfeld, ebenso wie die Tatsache, dass hier in Gestalt der Nymphen weibliche Kultdienerinnen das Opfer vollziehen, sprechen zunächst für eine solche Interpretation. Eine genaue Analyse der dargestellten Opferhandlung[315] führt jedoch zu einer anderen Deutung. In den kanonischen Darstellungen dionysischer Opfer in der Vasenmalerei erscheint der erwachsene Gott in der Regel bei der Ausführung des ihm zugedachten Opfers[316]. Er hält dabei sein typisches Attribut, den Kantharos, in der Hand, während ihm eine Mänade als Opferdienerin mit einer Kanne Wein für das Trankopfer einschenkt[317]. Angenommen, dass es sich bei unserer Darstellung um ein typisch dionysisches Opfer handelt, würde man folglich eine Weinspende erwarten[318]. In Bild findet sich allerdings kein Hinweis auf eine Weinspende. Der Erhaltungszustand der beiden Figuren am Altar erlaubt eine eindeutige Rekonstruktion der Opferspende: Beide Nymphen legen Zweige in das Altarfeuer, die dem Opferkorb[319] der rechten Nymphe entnommen sind. Die linke Nymphe hält neben dem Zweig auch eine Kanne in ihrer rechten Hand, die eine Trankspende charakterisiert. Für eine Libation an eine olympische Gottheit müsste jedoch außer der Kanne auch eine Phiale dargestellt

312 Karousou 1983, 61 deutet die Hand der Athena fälschlicherweise als „an den Körper angelegt".
313 Vergleichbare Gesten führen die anwesenden ‚Zuschauer' in den Darstellungen der Athena-Geburt aus: s. hier Kapitel II. 5.3.3.
314 In diesem Sinne wird das Opfer zum Beispiel von Simon 1953, 48. 91 interpretiert.
315 Vgl. hierzu ausführlich Stark 2007, 46–48.
316 Himmelmann 1996a, 58 f. mit Abb. 25; Darstellungen des opfernden Dionysos: Simon 1953, 47 ff.; Himmelmann 1959, 30 f.; Himmelmann 1998, 120–129 mit Abb. 44 und 47; vgl. hier außerdem die Ausführungen Himmelmanns, dem zufolge die Götter immer das ihnen selbst zukommende Opfer spenden: Himmelmann 1959 a. O.; Himmelmann 2003, 26.
317 Vgl. hier wiederum die in Stark 2007, 46 Anm. 50 angeführten Beispiele.
318 In dieser Darstellung, die Dionysos gerade in seiner Funktion als Weingott in den Fokus rückt, würde man am ehesten eine Weinspende erwarten, mindestens aber die Libation, das kanonische Trankopfer für die olympischen Götter; typische Opfergeräte für die Libation sind Kanne und Omphalosschale; zum Bildthema spendender Götter s. Himmelmann 1996a, 7 ff.; s. hierzu auch Stark 2007, 46–48.
319 Opferspenden aus dem *Kanoun* sind auch für andere Gottheiten belegt und können für sich genommen noch keinen Aufschluß über Art und Empfänger des Opfers geben: s. Himmelmann 1996a, 30 f. Abb. 9. 10: Artemis opfert dort aus dem *Kanoun*.

sein[320]. Da bei beiden Nymphen die Hände erhalten sind, lässt sich jedoch ausschließen, dass eine von ihnen zusätzlich die Phiale gehalten hat. Zudem handelt es sich bei dem Gefäß, das die linke Nymphe hält, zwar um eine Kanne, m. E. jedoch nicht um eine Oinochoe[321]. Die Gefäßöffnung verläuft in der Kontur gerade, der Übergang zum Ausguss weist nur eine leichte Biegung auf. Darstellungen von Oinochoen zeigen dagegen die charakteristische Kleeblattmündung durch eine Einkerbung und eine deutlich stärker geschwungene Kontur[322]. Eine ungenaue Darstellung eines derart kennzeichnenden Gefäßmerkmales würde bei einem Gefäß der Qualität der Makronschale verwundern, vor allem, wenn man die genaue und detaillierte Zeichnung des Gefäßunterkörpers berücksichtigt. Es ist hier zwar eine Trankspende gezeigt, jedoch weder eine Libation, noch – was in diesem Zusammenhang viel wichtiger ist – eine Weinspende. Es handelt sich hier vielmehr um ein weinloses Opfer, eine so genannte ‚nüchterne Spende'. Der Kultterminus für diese Art der Opferspende ist νηφάλια[323]. Zu den Opferspenden einer Nephalie können – zusammen mit anderen Opfergaben – Wasser, Milch. Honig oder Öl gehören[324]. Solche Opferspenden sind zwar in einigen wenigen Schriftquellen unter anderem auch für Dionysos[325] belegt. Der Darstellungskontext der Makronschale, der Dionysos gerade in seiner Funktion als Weingott herausstellt, spricht jedoch gegen eine solche Zuordnung des hier gezeigten Opfers[326]. Wer aber ist dann der Empfänger der Spende? Ein Scholion zu Sophokles[327] belegt, dass in Attika weinlose Spenden an die Nymphen üblich waren. Das auf der Makronschale dargestellte Opfer könnte sich somit auch an die Nymphen selbst richten. Für diese Deutung spricht die klare Abgrenzung der Gruppe der Nymphen am Altar, die – ganz in ihr Tun versunken – die ankommende Prozession gar nicht wahrnehmen. Weiterhin kann man als Argument für diese Interpretation das in der Vasenmalerei häufige Phänomen anführen, dass Gottheiten gerade das Opfer

320 Stark 2007, 47 mit Anm. 53 und 54.
321 Als Oinochoe interpretieren das Gefäß u. a. Graef 1891, 45; Frickenhaus 1912, 21 ff.; Aebli 1971, 121. Als eine aus Metall gefertigte Oinochoe deutet die Kanne z. B. Karousou 1983 61; Beazley 1989, 92 f. bezeichnet das Gefäß dagegen ganz allgemein als Kanne: „The one who fronts us holds a jug for the libation".
322 Vgl. z. B. die Darstellung der Oinochoe auf einem rotfigurigen Krater in Compiègne, Musée Vivenel 1025: LIMC III (1986) 494 Nr. 848* s. v. Dionysos (C. Gasparri).
323 Der Begriff leitet sich von dem griechischen Verb νήφω – „nüchtern sein" ab und bezeichnet Trankopfer, bei denen kein Wein gespendet wird bzw. bei denen Wein als Opfergabe explizit verboten ist; RE 16, 2 (1935) 2481–89 s. v. νηφάλια (Ziehen); DNP VIII (2000) 837 s. v. νηφάλια (S. Gödde).
324 Für ausführliche Erläuterungen zur Art und den Empfängern eines weinlosen Opfers s. Stark 2007, 46–48.
325 Philochoros, FGrH 328; Plut. mor.132 F.
326 Darstellungen weinloser Opfer für Dionysos sind in der Vasenmalerei nicht belegt; auch der Darstellungskontext der Makronschale, der – wie oben erläutert – Dionysos gerade mit allen Attributen des Weingottes ausstattet, spricht eindeutig gegen eine solche Deutung; vgl. Stark 2007, 46–48.
327 Polemon, Scholion zu Soph. Oid. K. 100; Paus. 5, 15, 10; Theokr. 5, 54 f.; vgl. Klöckner 2001, 125 mit Anm. 15.

selbst spenden, das ihnen in der Kultrealität von den Menschen dargebracht wird. Auch fungieren die Nymphen hier nicht als Opferdienerinnen des Dionysos, wie es in den oben genannten Darstellungen der Fall ist, sondern agieren allein und selbständig, d.h. sie sind als Opferpriesterinnen[328] gezeigt. Hier ist also kein Opfer für den ankommenden Gott Dionysos gemeint, sondern ein reines Nymphenopfer, dass die göttlichen Empfängerinnen selbst darbringen.

Im Folgenden sollen die in der Analyse gewonnenen Ergebnisse noch einmal zusammengefasst und in einen übergeordneten Kontext gestellt werden:
Die Darstellung fällt innerhalb der kanonischen Ikonographie des Götterkindes Dionysos ganz klar aus dem Rahmen, da der Gott hier in Tracht und Habitus des erwachsenen Gottes erscheint und durch die Attribute in seiner Funktion als der Weingott präsentiert ist, der bereits die Akzeptanz der Olympischen Götter besitzt. Die Gesten einiger Begleitfiguren und die Präsentation des Kindes verweisen in den Bereich der göttlichen Epiphanie. Dionysos erscheint hier in seiner göttlichen Macht. Das selbstvergessene Tun der Nymphen, die am Altar das ihnen eigene Opfer spenden, kann man möglicherweise mit einer Art Ergriffenheit oder Entrückung erklären, wie sie von Dionysos in seiner Funktion as Herr der Nymphen[329], als Nymphagetes, hervorgerufen wird. Das Opfer, das die beiden Nymphen darbringen ist ein spezifisches Opfer, das sich mit ihrer Funktion als Kourotrophoi in Einklang bringen lässt. Dieses Motiv ist wiederum mit der Darstellung des Dionysos als Kind und der Funktion der Nymphen als mythischen Ammen des Dionysos vereinbar.

328 Stark 2007, 44. 48.
329 Stark 2007, 48.

II. 5 ATHENA

Das folgende Kapitel widmet sich vornehmlich der Frage, ob die Göttin Athena – die in der Forschung verschiedentlich als der Prototyp der von Geburt an erwachsenen Göttin[330] angeführt wird – zu den Götterkindern zu rechnen ist. Anhand einer eingehenden Analyse soll geklärt werden, inwieweit ihre Ikonographie mit den ikonographischen Merkmalen anderer Götterkinder korreliert, und sich ihre Aufnahme in eine Untersuchung über Götterkinder rechtfertigen lässt.

II. 5.1 Kopfgeburt der Athena – die literarische Überlieferung[331]

Die Vorgeschichte der Athenageburt trägt, ebenso wie der Kindheitsmythos des Zeus, die charakteristischen Züge eines Sukzessionsmythos. Wie schon in der vorangegangenen Göttergeneration wird auch Zeus durch eine Prophezeiung vor dem Sturz durch einen männlichen Nachfolger gewarnt. Auch diesmal sind es Gaia und Ouranos, die die Gefahr voraussagen. Zeus jedoch sichert durch eine List seine Herrschaft. Er verhindert die Geburt des potenziellen Erben, indem er seine Gattin Metis verschlingt[332]. Durch diese Tat verleibt sich Zeus nicht nur die Weisheit der Metis ein, er friert sozusagen den Kreislauf der Herrschaftsnachfolge ein und lässt den Wechsel der Göttergenerationen zum Stillstand kommen. Anschließend bringt Zeus Athena durch die Kopfgeburt selbst zur Welt. Die Geburtsgeschichte der Athena gehört zu den außergewöhnlichen, so genannten ‚monströsen'[333] Geburten.

Hesiod beschreibt die Kopfgeburt durch Zeus in der Theogonie[334] und stellt vor allem den kriegerischen Aspekt der Natur der Göttin in den Vordergrund. Der 28. homerische Hymnos schildert den eigentlichen Geburtsvorgang und die Reaktion von Götterwelt und Natur auf das außergewöhnliche Ereignis. Die Geburt der Athena wird als göttliche Epiphanie geschildert[335]. Die anwesenden Götter reagie-

330 Laager 1957, 11; Beaumont 1995, 349 f.; Neils – Oakley 2003, 206 f. Kat. Nr. 5; Oakley 2004, 14; vgl. auch Seifert 2009b, 127, die den Unterschied der Ikonographie Athenas im Vergleich zu mythischen Kindern männlichen Geschlechts betont: "She is not subject to the norms of the human society; this is reflected in her depicted characterization. For male mythical figures other, human norms generally apply." Das von Seifert hier konstatierte Herausfallen aus der menschlichen Norm trifft aber gerade nicht nur auf Athena zu, sondern ist m. E. ein ikonographisches Merkmal der Darstellungen aller Götterkinder; dasselbe gilt für die in Seifert 2011, 91 geäußerten Beobachtungen zur Ikonographie der neugeborenen Athena.
331 Hom. Il. 5, 875–880; Hom. h. 28; Hes. theog. 886–926; Pind. O. 7, 35–37; Apollod. 1, 3, 6 und 3, 12, 3, 4–7; Apoll. Rhod. Argon. 4, 1310; Galien, De Hipp. et Plat. plac. 3, 8, 1–28. Zu den Schriftquellen vgl. Laager 1957, 11 ff.; Loeb 1979, 14 ff.
332 Hes. theog. 886–900.
333 Motte 1996, 115 f.
334 Hes. theog. 924–926.
335 Vgl. zum Aspekt der Epiphanie auch Laager 1957, 14.

ren mit ehrfürchtigem Erstaunen auf das Erscheinen der Göttin, der Olymp erbebt, der Kosmos und die Naturgesetze geraten in Aufruhr[336].

Der Hymnos nennt Athena mit keinem Wort *Neugeborene* oder *Kind*, stattdessen findet sich eine Häufung charakteristischer Beinamen der Göttin[337] und Umschreibungen ihrer Wesenheit und ihres Wirkungsbereiches. Dabei werden sowohl der kriegerische Aspekt, die Staatsbildung und -lenkung, Athenas Funktion als Schutzgottheit als auch ihr Status als Parthenos angesprochen[338]. Sie entsteigt dem Haupt des Zeus in voller Rüstung und stürmt sogleich mit stoßbereiter Lanze vom Olymp hinab[339]. Besondere Betonung erfährt hier außerdem die Reaktion der im Olymp anwesenden Gottheiten und der Natur auf das Ereignis. Die Götter reagieren mit σέβας, „Ehrfurcht"[340], auf das Erscheinen Athenas, der Olymp erbebt unter ihren Schritten, die Erde und das Meer geraten in Aufruhr[341]. Obwohl der Dichter des homerischen Hymnos unterschiedliche Funktionen und Wirkungsbereiche der Göttin anspricht, offenbart sie im Akt ihrer Geburt vor allem ihr kriegerisches Naturell, das sowohl in ihrer Rüstung als auch ihrem kriegerischen Ansturm zum Ausdruck kommt. Denselben Aspekt heben, wie im Folgenden gezeigt werden soll, die Bilder der Athenageburt hervor. Eine Geburtshilfe durch Hephaistos wird im Hymnos noch nicht erwähnt. Diese Version findet sich erstmals bei Pindar[342]. Dieser schildert in seiner 7. Olympischen Ode[343] die Geburt der Göttin ebenfalls als eine Epiphanie: Athena springt aus dem zuvor von Hephaistos mit einem Axthieb gespaltenen Haupt des Zeus hervor, sie stößt einen Kriegsschrei aus, Himmel und Erde erschauern bei ihrem Erscheinen. In der Beschreibung des Geburtsvorganges in den antiken Texten finden sich Elemente, die auch in anderen Göttergeburten, z. B. der Geburt des Apollon festzustellen waren. Die Geburt der Athena wird übereinstimmend als ein aktiver Vorgang geschildert. Athena *springt* laut Pindar aus dem Haupt des Zeus hervor[344]. Ihr Erscheinen trägt den Charakter einer göttlichen Epiphanie und zieht eine extreme Reaktion nach sich. Die anwesenden Gottheiten erschaudern oder erschrecken bei ihrem Erscheinen, Himmel und Erde und der gesamte Kosmos geraten in Aufruhr und die natürliche Ordnung droht aus den Fugen zu geraten. Erst als die Göttin ihren Helm abnimmt kehrt wieder Ruhe ein[345].

Anders als bei den anderen Göttern, die – als außereheliche Nachkommen des Zeus – zunächst den Zorn der Hera fürchten müssen und außerhalb des Olymp

336 Hom. h. 28, 6–16.
337 Hom. h. 28, 1: Παλλάδ' Ἀθηναίην; 16: Παλλὰς Ἀθηναίη.
338 Hom. h. 28, 1–4.
339 Hom. h. 28, 6 ff.
340 Hom. h. 28, 6. Der Terminus bezeichnet allgemein das Erstaunen bei einem ungewohnten Anblick, ebenso aber auch die Ehrfurcht vor einer Gottheit; vgl. Liddell – Scott – Jones 1587 s. v. σέβας.
341 Hom. h. 28, 10 ff.
342 Vgl. Laager 1957, 25 f.; Loeb 1979, 14 mit Anm. 12.
343 Pind. O. 7, 35 ff.
344 Pind. O. 7, 36 f.
345 Hom. h. 28, 14 f.

geboren werden, findet die Geburt der Athena im Kreise der olympischen Götter statt. In ihrem Fall ist keine spätere Legitimation oder die Erringung ihrer Position unter den Göttern nötig. Wie auch Dionysos wird Athena vom Göttervater selbst geboren. Daher hat sie eine besonders starke Bindung zu Zeus[346]. Dieser Bezug geht noch weiter als im Falle des Mythos der Dionysosgeburt, da Dionysos zunächst von einer sterblichen Mutter geboren und – da noch nicht lebensfähig – von Zeus erst zum zweiten Mal geboren werden muss.

Der Akt ihrer Geburt spiegelt anschaulich Athenas kriegerisches Naturell. Gleich einer Epiphanie offenbart sie schon bei ihrer Geburt ihre göttliche Macht. An die fulminante Geburt der Göttin schließt sich kein Kindheitsmythos an. Erst späte Quellen berichten von einer Ernährung und Erziehung der Göttin[347].

II. 5.2 Die Bilder der Athenageburt[348]

Die außergewöhnliche Geburt der Athena wird – ebenso wie die Schenkelgeburt des Dionysos – in bildlichen Darstellungen thematisiert. Die frühesten Bildzeugnisse stammen bereits aus dem 7. Jahrhundert v. Chr. Die Kopfgeburt ist vor allem in der attischen und korinthischen Vasenmalerei seit dem frühen sechsten Jahrhundert ein beliebtes Thema. Es lassen sich unterschiedliche Varianten des Geburtsthemas unterscheiden:

- 1. Die Geburtsvorbereitung: Zeus kurz vor der Kopfgeburt, begleitet von zwei Eileithyien[349].
- 2. Die Kopfgeburt der Athena.
- 2.1 Athena steigt aus dem Haupt des Zeus hervor. Der Geburtsvorgang kann in den Bildern verschieden weit fortgeschritten und Athena bereits bis zu einem unterschiedlichen Grad sichtbar sein.
- 2.2 Athena springt in Kampfstellung aus dem Haupt des Zeus hervor.
- 3. Athena unmittelbar nach der Geburt.
- 3.1. Athena steht in verkleinerter Form auf den Knien des Zeus[350].

346 Auf das besondere Verhältnis zwischen Zeus und Athena weist bereits Homer hin: Laager 1957, 12 f.
347 Lokalmythos von Alalkomenai/Boiotien (Strab. 8, 413; Paus. 9, 33, 4 f.): Ernährung der Athena nach ihrer Geburt, Alalkomenos als Pflegevater der Athena; Paus. 8, 26, 6: Tempel der Athena in Aliphera; Apollod. 3, 12, 3: Erziehung Athenas durch Triton; Herkunft des Palldion. Zu vereinzelten Lokalmythen, die jedoch keinen Einfluss auf die bildlichen Darstellungen genommen haben und insofern nicht in die Untersuchung miteinbezogen werden s. Laager 1957, 29 ff.
348 Brommer 1961, 66–83; Taf. 20–37; Loeb 1979, 14–28; Laager 1957, 26 ff.
349 Die Figurenkonstellation der Szenen entspricht weitgehend den Darstellungen der Geburt. Auf die bevorstehende Geburt verweisen die Eileithyien, die ihre Hände zum Haupt des Zeus erheben. Die Geburt steht in den Bildern also unmittelbar bevor. Zu den Darstellungen des Zeus ‚in den Wehen' s. LIMC II (1984) 986 Nr. 334*–342 s. v. Athena (H. Cassimatis).
350 Diese Variante ist in der Vasenmalerei ab 550 v. Chr. belegt.

– 3.2. Athena steht nach der Geburt in voller Größe vor Zeus und nimmt ihren Helm ab.

II. 5.2.1 Der Geburtsvorgang

Die früheste Wiedergabe einer Kopfgeburt, die mit dem Athenamythos in Verbindung gebracht wird, findet sich auf einer um 680 v. Chr. entstandenen Reliefamphora aus Tenos (Ath Rk 1 Taf. 15 b)[351]. Das Bild zeigt eine geflügelte Gestalt in einem bis auf die Oberschenkel herabreichenden Gewand, die auf einem Thron mit figürlich verzierter Lehne sitzt. Ihre Füße ruhen auf einem niedrigen Schemel. Sie hat beide Arme ausgestreckt und die Unterarme erhoben, ihr Gesicht ist frontal dem Betrachter zugewandt. Aus ihrem Kopf steigt eine ebenfalls geflügelte, behelmte Gestalt empor. Sie hat beide Arme ausgebreitet. In der rechten Hand hält sie den Schaft einer Lanze, in der Linken einen nicht eindeutig zu identifizierenden Gegenstand. Den Thron flankieren zwei weitere, kleine Gestalten in langen Gewändern, die ebenfalls Flügel tragen.

Die Geburt der Athena war darüber hinaus Bildthema einer Reihe von bronzenen Schildbandreliefs, die in den Heiligtümern von Olympia und Delphi (Ath R 1–R 5 Taf. 15 a) gefunden wurden und die jeweils ein einheitliches Bildschema wiedergeben. Die Darstellung setzt sich aus jeweils vier Figuren zusammen. In der Mitte thront Zeus, durch Blitz oder Götterzepter charakterisiert. Hinter ihm steht eine Eileithyia, die ihm die Hände an Kopf oder Schultern angelegt hat. Aus seinem Haupt steigt die voll gerüstete Athena mit Helm, Panzer, Schild und Speer empor. Rechts erscheint Hephaistos[352] mit der Doppelaxt, der, sich umwendend und mit erhobener linker Hand, die Szene verlässt.

Die Athenageburt war vor allem in der attisch schwarzfigurigen Vasenmalerei ein beliebtes Bildthema, in der rotfigurigen Vasenmalerei erscheint sie dagegen nur noch vereinzelt.

Die Darstellung eines um 580 v. Chr. entstandenen attisch-schwarzfigurigen Dreifußexaleiptron in Paris, Louvre, CA 616 (Ath sV 1 Taf. 16 a) zeigt die Geburt der Göttin im Kreise der olympischen Götter. In der Mitte der Darstellung sitzt Zeus in knöchellangem Chiton und reich verziertem Mantel auf einem mit ornamentalen und figürlichen Schnitzereien versehenen, lehnenlosen Stuhl, über den eine Decke gebreitet ist. Er sitzt in aufrechter, würdevoller Haltung, die Füße sind auf einem kleinen Fußschemel aufgestellt. Er ist in Profilansicht gezeigt und blickt nach rechts. In seiner linken erhobenen Hand hält er das Blitzbündel, in der rechten Hand ein Zepter. Der Göttervater wird auf jeder Seite von einer Eileithyia

[351] Zur Deutung der Szene vgl. Courbin 1954, 145; N. Kontoléon, KretChron. 1961–1962, I, 283; Fittschen 1969, 129; Caskey 1976, 33; Simon 1982, 35–38; LIMC II (1984) 988 Nr. 360* s. v. Athena (H. Cassimatis); Schefold 1993, 52 f. Abb. 26.

[352] Die Darstellung des Hephaistos bereits in den frühesten Wiedergaben der Athenageburt belegt, dass der Gott schon vor der ersten literarischen Erwähnung durch Pindar ein fester Bestandteil des Mythos war: vgl. Laager 1957, 24.

108 II. Die Götterkinder

flankiert, die – in antithetischer Aufstellung – die Hände zu seinem Haupt emporheben, wobei jeweils eine Hand auf seinem Kopf aufliegt. Durch diese Bildformel wird einerseits auf die Hebammenfunktion der Göttinnen verwiesen, zum anderen weisen diese mit ihren erhobenen Händen auf die kleine Figur der Athena hin, die über dem Kopf des Göttervaters sichtbar ist. Athena springt in weitem Ausfallschritt, mit angewinkeltem linkem Knie aus dessen Haupt hervor. Ihr rechtes Bein ist nicht sichtbar, der Geburtsvorgang ist noch nicht vollständig abgeschlossen. Athena trägt einen kurzärmeligen, mit Borte verzierten und gegürteten Chiton. Ihr Helm mit Helmbusch ragt über die obere Bildfeldbegrenzung hinaus. Die ganze Körperhaltung der kleinen Göttin strahlt höchste Kampfbereitschaft aus. Ihr rechter Arm ist angewinkelt, über den Kopf erhoben hält sie stoßbereit die Lanze. In ihrer linken Hand hält sie den schützend vor ihren Körper erhobenen Schild. Die Mittelgruppe mit Athena, Zeus und den beiden Geburtshelferinnen flankieren zu beiden Seiten je zwei ‚Zuschauer', die ebenfalls antithetisch angeordnet sind. Auf der linken Seite Hephaistos im kurzen Chiton und Schultermantel, die Doppelaxt in der gesenkten linken Hand, die auf seine Funktion als Geburtshelfer hinweist. Er wendet sich zum Gehen, blickt jedoch über die Schulter zu dem Geschehen zurück und führt mit der erhobenen Rechten einen Gestus aus, der an anderer Stelle eingehend untersucht werden soll. Auf der anderen Seite erscheint in zu Hephaistos paralleler Körperhaltung Poseidon im langen Chiton und Mantel. Er hält den Dreizack in der rechten Hand und wendet sich ebenfalls zu der Mittelgruppe um. Den Abschluss bildet auf jeder Seite eine weibliche Gottheit im langen Gewand mit Schachbrettmuster. Die Göttin auf der rechten Seite reagiert ihrerseits mit einer Geste der erhobenen rechten Hand auf das außergewöhnliche Geschehen. Ihre Hand ist geöffnet und mit der Außenseite dem Geschehen zugewandt. In der gleichen Weise hat die Göttin im linken Bildfeld die linke Hand erhoben, in der gesenkten Rechten hält sie einen Kranz. Auf die Gesten, mit denen die anwesenden Beobachter auf die Geburt und das Erscheinen der neugeborenen Göttin reagieren, soll im Folgenden näher eingegangen werden.

Die Darstellung einer um 560 v. Chr. datierenden, attisch-schwarzfiguren Schale des Phrynos-Malers in London, BM B 424 (Ath sV 5 Taf. 17 a), reduziert die Darstellung auf drei Figuren. Zeus ist wiederum sitzend gezeigt, diesmal auf einem Lehnstuhl mit schwanenkopfförmiger Stuhllehne. Seine Körperhaltung ist deutlich bewegter als in der vorangegangenen Darstellung. Er hat beide Arme erhoben, mit der Rechten hält er sein charakteristisches Götterattribut, das Blitzbündel, umfasst. Die linke Hand ist leicht geöffnet und mit der Handfläche nach außen gewandt. Die Geburt ist noch im Gange, Athena hat gerade begonnen, aus dem Haupt des Göttervaters emporzusteigen. Ihr Körper ist bis zur Brust sichtbar, sie trägt wiederum einen kurzärmeligen Chiton. Der Helm fehlt in dieser Darstellung. Ihre Haut ist in weißer Farbe angegeben. Sie hat den rechten Arm über den Kopf erhoben und hielt in der Hand vermutlich die Lanze, in der Linken hält sie den schützend vor den Körper geführten Schild mit plastisch ausgearbeitetem Schildbuckel. Rechts der Gruppe erscheint Hephaistos, der – da er diesmal unmittelbar vor Zeus positioniert ist – gerade das Haupt des Göttervaters mit der Doppelaxt gespalten hat. Er ist in Schrittstellung gezeigt und wendet sich nach rechts,

blickt jedoch über die Schulter auf die Geburtsszene zurück und erhebt die rechte Hand in Richtung der aufsteigenden Athena.

In der Darstellung einer attisch-schwarzfigurigen Amphora in Paris, Louvre E 861 (Ath sV 6) aus der Zeit um 560/50 v. Chr., hat die Geburt gerade erst begonnen. Wiederum flankieren zwei helfend eingreifende Eileithyien den thronenden Zeus. Unter ihren seinen Kopf berührenden Händen beginnt Athena aus dem Haupt emporzusteigen. Ihr behelmter Kopf, der wieder über die obere Begrenzung des Bildfeldes hinausragt, ist bereits sichtbar. Die Geburt findet im Olymp statt, wie die dargestellte Götterschar belegt. Als Beobachter der Szene treten diesmal auf der linken Seite Dionysos mit Trinkhorn und Efeukranz und hinter ihm eine Göttin mit Zepter (Hera?) auf, auf der rechten Seite erscheinen Poseidon mit dem Dreizack als Attribut und drei hintereinander gestaffelte Frauenfiguren, in denen vermutlich die Moiren[353] zu erkennen sind.

Eine attisch-schwarzfigurige Halsamphora des Antimenes-Malers in London, BM B 244 (Ath sV 12 Taf. 17 b) zeigt den fast abgeschlossenen Geburtsvorgang. Zeus sitzt in der Mitte auf einem lehnenlosen Stuhl, das Götterzepter in der linken Hand. Sein langes Haar fällt ihm offen in den Rücken hinab, einige Strähnen sind auch im Bereich seiner rechten Schulter sichtbar. Er trägt ein verziertes Untergewand und einen sorgfältig drapierten Mantel. Ihn flankieren zwei Eileithyien, die die Hände zu seinem Kopf emporgehoben haben. Athena springt in weitem Ausfallschritt mit angewinkeltem linkem Bein, mit erhobenem Schild und schwerer Rüstung aus dem Kopf des Zeus. Auf ihrer Brust sind die Schlangenhäupter der Ägis erkennbar. Ihren Schild hält sie mit der linken Hand, auf der vom Betrachter abgewandten Seite, so dass die Rückseite mit den Befestigungsriemen sichtbar ist. In der erhobenen Rechten hielt sie vermutlich die Lanze. Die Szene flankieren auf der rechten Seite der nackte Hephaistos mit Doppelaxt, der die Szene verlässt und auf der linken Seite der ebenfalls nackte Hermes mit Petasos, Kerykeion und Flügelschuhen. Die Darstellungen des Geburtsvorganges in der hier vorgestellten Form sind in der attisch schwarzfigurigen Vasenmalerei ein außerordentlich beliebtes Bildthema und bestehen vereinzelt in der rotfigurigen Vasenmalerei bis ca. 460 v. Chr. fort. Ein Beispiel für die Umsetzung des Themas in der attisch rotfigurigen Vasenmalerei ist etwa die Darstellung der um 470 v. Chr. zu datierenden Pelike in London, BM E 410 (Ath rV 5 Taf. 18 a), die Zeus in Frontalansicht wiedergibt, ansonsten aber das zuvor beschriebene Geburtsschema beibehält.

II. 5.2.2 Athena nach der Geburt

Eine um 530 v. Chr. entstandene, attisch-schwarzfigurige Amphora in Würzburg, Martin von Wagner Museum L 250 (früher coll. Feoli) (Ath sV 35 Taf. 18 b) zeigt die neugeborene Athena unmittelbar nach ihrer Geburt auf den Oberschenkeln des Zeus. Zeus thront, den Darstellungen des Geburtsvorganges entsprechend nach rechts gewandt, in der Mitte des Bildfeldes auf einem verzierten *Diphros*. Er trägt

353 Zur Deutung der Figuren vgl. LIMC II (1984) 987 Nr. 348* s. v. Athena (H. Cassimatis).

ein knöchellanges Untergewand und einen purpurfarbenen Schultermantel, in der gesenkten rechten Hand hält er sein charakteristisches Götterattribut, das Blitzbündel. Sein langes Haar ist offen und fällt ihm in den Rücken. Die linke Hand hat er erhoben und weist mit einer präsentierenden Geste auf die kleine Gestalt auf seinem Schoß. Dort steht, in Profilansicht und in weiter Schrittstellung gezeigt, die voll gerüstete Athena. Sie blickt nach rechts, ihre Haltung wirkt starr und unbewegt. Sie trägt ein knöchellanges Gewand, über dem im Brustbereich die Ägis mit den sich windenden Schlangenköpfen sichtbar ist. Ihr Kopf ist unbehelmt. Den Schild hat sie – wie in den Geburtsszenen – in der Linken abwehrbereit erhoben. Die Geste der rechten Hand lässt sich nur noch erahnen. Der Arm ist erhoben und hielt vermutlich die stoßbereite Lanze. Die Szene wird zu beiden Seiten von je zwei Götterfiguren flankiert. Auf der linken Seite Apollon mit Kithara und der nackte Hermes mit Pilos, auf der rechten Seite zwei Figuren, die nicht durch Attribute gekennzeichnet sind. Unmittelbar vor Zeus steht eine weibliche Figur, die den rechten Arm erhoben hat und dahinter ein bärtiger Mann im langen Mantel. Die kleine Gestalt der neugeborenen Göttin wird durch die Bildkomposition klar hervorgehoben. So weisen die Gesten des Zeus und der vor ihm stehenden Göttin auf das Götterkind hin und bilden zugleich einen kleinen, abgeschlossenen Bereich, unter dem die Göttin aufgestellt ist.

Das Bild einer attisch-schwarzfigurigen Amphora in Philadelphia, University of Pennsylvania Museum MS 3441 (Ath sV 36) gibt ein fast identisches Bildschema wieder. Zeus thront auch hier in der Mitte, diesmal auf einem aufwendig verzierten, gepolsterten Lehnstuhl mit Fußschemel. Er hält wiederum die kleine Figur der schwergerüsteten Athena auf seinem Schoß. Diesmal erscheint sie mit hohem Helm, der geschuppten Ägis als Brustpanzer, Lanze und Schild. Wiederum fallen ihre starre Körperhaltung und die leichte Schrittstellung auf. Sie wirkt in ihrer Bewegung wie eingefroren. Als Begleitfiguren treten Apollon und eine weibliche Figur auf.

Auch die Darstellung einer attisch-schwarzfigurigen Schale in New York, MMA 06.1097 (Ath sV 58 Taf. 19 a) stellt die gerade geborene Göttin in den Mittelpunkt. Athena steht hier wiederum in kleiner Gestalt nach rechts gewandt und in unbewegter Pose auf den Oberschenkeln ihres Vaters. Sie hält Lanze und Schild in wehrhafter Pose vor sich. Als Schildzeichen trägt sie einen in Deckweiß aufgemalten Dreifuß. Die um das Geschehen herum gruppierten Figuren sind wiederum antithetisch angeordnet. Die Gruppe wird flankiert von je einer Eileithyia. Dahinter folgt jeweils eine Zweiergruppe aus einander zugewandten, nackten jungen Männern mit Lanzen. Sie tragen ihr langes Haar offen, quer über ihre Brust und Schultern verlaufen in Purpur und Deckweiß aufgemalte Bänder. Den Abschluss der Szene bildet jeweils eine den Jünglingen zugewandte, bartlose Mantelfigur. Zwischen den Figuren sind an einer imaginären Wand purpurne Binden oder Tänien aufgehängt. Die Zwischenräume zwischen den Figuren füllen unleserliche Inschriften. Unter den Henkeln sind kleinere, laufende Jünglingsfiguren wiedergegeben. Die Darstellung wiederholt sich in leichter Variation der Gewänder der Figuren auch auf der Schalenrückseite.

II. 5 Athena

Die Darstellung einer um 480 v. Chr. entstandenen, attisch-rotfigurigen Pelike des Geras-Malers aus Nola, die im Kunsthistorischen Museum in Wien aufbewahrt wird (Ath rV 2), zeigt Athena erneut in einer erstarrten, diesmal besonders raumgreifenden Angriffspose. Sie hält die Lanze mit der rechten Hand hoch über ihrem behelmten Kopf erhoben und mit der Spitze zum Stoß gesenkt. Über den ausgestreckten linken Arm hat sie zum Schutz die Ägis gebreitet. Sie wirkt in ihrem Habitus statuenhaft unbewegt[354]. Sie zeigt keinerlei Interaktion mit den anderen Figuren im Bild, gerade das Motiv der stoßbereiten Lanze, die fast die vor ihr stehende Eileithyia berührt, macht dies deutlich. Zeus und die vor ihm stehende Frauenfigur reagieren in ihren Gesten auf die neugeborene Göttin und lenken zugleich den Blick des Betrachters auf die kleine Figur.

Allen Darstellungen, die Athena nach vollendeter Geburt auf den Oberschenkeln des thronenden Göttervaters zeigen, ist die auffallend starre und unbewegte Körperhaltung der Göttin gemeinsam. Sie verharrt in ihrer typischen Kampfpose, die zugleich Angriffsbereitschaft und Abwehrhaltung in sich vereint. In ihrer wie eingefrorenen Stellung wirkt Athena auf den Betrachter wie eine verkleinerte Statue. Dieser Eindruck wird durch einen Vergleich mit solchen Darstellungen verstärkt, die Standbilder der Göttin wiedergeben[355].

Die Besonderheit der Darstellungen, die Athena in diesem Schema wiedergeben, besteht jedoch vor allem darin, dass Athena hier bewusst in verkleinerter Form dargestellt ist, das heißt als neugeborene Gottheit gemeint ist, während sie in einem anderen Bildtypus kurz nach ihrer Geburt in voller Größe vor Zeus steht. Könnte man im Falle der eigentlichen Kopfgeburt die geringe Körpergröße der Göttin noch mit dem eingeschränkten Platz des Bildfeldes erklären[356], so ist hier eindeutig, dass Athena bewusst in *Kindgestalt* im Unterschied zur *erwachsenen* Form dargestellt ist.

Die Verbindung der Darstellung einer attisch-schwarzfigurigen Hydria des Antimenes-Malers in Würzburg, Martin von Wagner Museum L 309 (132) (Ath sV 60 Taf. 19 b) mit dem Geburtsmythos der Athena ist nicht zweifelsfrei gesichert. Dargestellt ist in der Bildmitte der thronende Zeus mit Götterzepter, vor dem die vollgerüstete Athena Aufstellung bezogen hat. Die Szene wird auf jeder Seite von zwei göttlichen Zuschauern begleitet. Die Darstellung wird entweder auf die Geburt der Athena[357] bezogen und stellt Athena demnach kurz nach Ab-

[354] Vgl. z. B. die Darstellung der Athenastatue im Kontext des Palldionraubes: Außenbild einer attisch-rotfigurigen Schale, St. Petersburg, Eremitage 649: LIMC II (1984) 968 Nr. 104* s. v. Athena (P. Demargne).

[355] Statuen der Athena finden sich u. a. in Vasenbildern, die Themen des trojanischen Krieges wiedergeben. Vgl. das Standbild zu dem sich Kassandra auf einer attisch-rotfigurigen Hydria des Kleophrades-Malers in Neapel, NM H 2422 (um 480 v. Chr.) geflüchtet hat: Giuliani 2003a, 219 Abb. 45; vgl. auch das Kultbild in einer Darstellung einer Kultprozession auf einer attisch-schwarzfigurigen Kleinmeisterschale aus dem Schweizer Kunsthandel: Himmelmann 1996b, 63 Abb. 29.

[356] So etwa Beaumont 1995, 351.

[357] Vgl. Loeb 1979, 22 f. 281 Kat. Nr. V/2 1–4 mit weiteren Vasenbeispielen; LIMC II (1984) 989 Nr. 371* s. v. Athena (H. Cassimatis); Beaumont 1995, 349 mit Anm. 51.

schluss des Geburtsvorganges in erwachsener Gestalt vor Zeus dar. Ein anderer Deutungsvorschlag für die Szene ist das Parisurteil[358]. Einen dritten Deutungsvorschlag liefert H. A. Shapiro[359], der die Szene zusammen mit anderen Bildwerken in den unmittelbaren Umkreis des trojanischen Krieges einordnet. Die Deutung auf das Parisurteil kann aufgrund von Bildkomposition und Figurenkonstellation wenig überzeugen. Die Problematik der Darstellung resultiert aus ihrer Einzigartigkeit innerhalb des Bildrepertoires des Antimenes-Malers ebenso wie innerhalb des Vasencorpus, das die Gegebenheiten um die Athenageburt thematisiert. Für die Deutung der Szene auf den unmittelbaren Umkreis der Athengeburt sprechen m. E. mehrere Faktoren. Zum einen die exponierte Stellung der Athena innerhalb der Bildkomposition. Sie ist unmittelbar vor Zeus aufgestellt. Ihr Unterkörper ist in Profilansicht gezeigt und nach links gewandt währen ihr Oberkörper in Frontalansicht erscheint und sie zu Zeus zurückblickt. Durch die Körperdrehung und die leichte Kopfneigung wendet sie sich zweifelsfrei Zeus zu. In ihrer rechten Hand, die sie vor den Körper geführt hat, hält sie den Schaft der Lanze, die diagonal durch das Bildfeld verläuft und die Figuren im linken Bildfeld hinterschneidet. Auffällig ist in diesem Zusammenhang auch die Geste ihrer linken Hand. Ihr Arm ist angewinkelt und der Unterarm erhoben. In der Hand hält sie den Helm, dessen voluminöser Helmbusch über das Bildfeld hinausragt. Diese Geste ist auf jeden Fall an Zeus gerichtet. Sie hat eher Präsentationscharakter als den „heftigen Gestikulierens"[360]. Die Figur der Athena zeigt im Bild zwei Tendenzen. Erstens nimmt sie sehr viel Raum ein und zweitens ist sie durch Blickrichtung, Gestik und Positionierung eindeutig Zeus zugeordnet. Dieser erscheint in unbewegter Haltung auf einem geschnitzten *Diphros*, er hält das Götterzepter mit figürlicher Bekrönung in der rechten Hand und trägt den Chiton und ein sorgfältig drapiertes Himation. Das Fehlen des Blitzbündels als Attribut des Göttervaters spricht keineswegs gegen eine Deutung der Figur als Zeus, da es in den gesicherten Geburtsszenen ebenfalls fehlen kann[361]. Die Figur des sitzenden Zeus und die Anwesenheit anderer Götter verweisen auf den Olymp als Handlungsort. Die übrigen Figuren sind zwar durch sparsame Gesten in das Geschehen involviert[362] und nehmen auf die Mittelgruppe Bezug, in ihrer antithetischen Aufstellung nehmen sie jedoch eher die Position von Randfiguren oder Zuschauern ein. Eine vergleichbare Figurenkonstellation findet sich, wie wir oben gesehen haben, in anderen gesicherten Darstellungen des Geburtsmythos. Sowohl die Figur des Poseidon, als auch die des Götterboten Hermes sind geläufige Begleitfiguren der Geburtsszenen. Die beiden in ihrer Ikonographie und Tracht gleichartig gestalteten Frauenfiguren, die sich überdies nicht durch Attribute identifizieren lassen, können aufgrund ihrer Stellung im Bild und in Analogie zu den zuvor besprochenen Bildern als Eileithy-

358 Schmidt 1988, 320 ff.; Burow 1989, Taf. 126 Nr. 128.
359 Shapiro 1990, 83 ff. Taf. 17, 1–2.
360 Shapiro 1990, 92.
361 Vgl. etwa Ath sV 6 und Ath sV 12 Taf. 17 b.
362 Shapiro 1990, 84. In den Szenen, die Shapiro zum Vergleich heranzieht sind die Figuren jedoch viel stärker am Geschehen beteiligt.

ien gedeutet werden. Die Tatsache, dass Athena in der Darstellung als Hauptfigur erscheint und unmittelbar Zeus zugeordnet ist sowie die Beobachterrolle der übrigen Gottheiten sprechen gegen die Deutung der Szene als allgemeine Götterversammlung. Die Geste der Athena wird zudem mit dem Geburtsmythos in Verbindung gebracht[363]. Nimmt man diese Deutung als richtig an, so lassen sich zwei Darstellungsvarianten der Athena nach der Geburt unterscheiden. Zum einen die Darstellung der kleinen Göttin auf den Oberschenkeln des Zeus, zum anderen die Göttin, die in erwachsener Gestalt vor ihrem Vater steht.

II. 5.3 Die Ikonographie Athenas in den Geburtsdarstellungen

In den Bildern des Geburtsvorganges lassen sich zwei Darstellungsvarianten unterscheiden. Entweder steigt Athena bewaffnet und mit erhobener Lanze, ansonsten aber in regungsloser Pose aus dem Haupt des Zeus auf (z. B. Ath sV 30; Ath rV 3), wobei die Geburt bereits unterschiedlich weit fortgeschritten sein kann, oder sie springt in Kampfstellung aus dem Haupt ihres Vaters hervor. Ihre Pose ist dem Knielaufschema vergleichbar, jedoch ist in der Regel ein Bein noch im Haupt des Zeus verborgen, das heißt die Geburt ist noch nicht vollständig abgeschlossen[364]. In dieser zweiten Pose wird vor allem der aktive Aspekt der Göttergeburt hervorgehoben, der auch in den Schriftquellen eine zentrale Bedeutung einnimmt. Athena *wird* – ebenso wie Apollon im homerischen Hymnos – nicht geboren, es handelt sich vielmehr um einen aktiven Vorgang, dessen Urheber die Göttin selbst ist: sie springt oder stürmt aus dem Haupt des Zeus hervor. Beiden Darstellungsarten gemeinsam ist die angespannte Körperhaltung mit einsatzbereit vorgestreckten Waffen.

Die zweite Darstellungsvariante weist darüber hinaus motivische Ähnlichkeit mit den Darstellungen der *Eidola* verstorbener Krieger[365] auf, wie sie etwa in Vasenbildern der Leichenspiele am Hügelgrab des Patroklos[366] belegt sind. Athena

363 Loeb 1979, 24 f.; Schefold 1992, 15.
364 Eine Ausnahme bildet die Darstellung einer attisch-rotfigurigen Hydria in Paris, Cabinet des Médailles 444 (hier Ath rV 4), in der Athena bereits vollständig sichtbar ist.
365 Also der Verkörperung der Seele eines toten, männlichen Kriegers.
366 Vgl. z. B. das Schulterbild einer attisch-schwarzfigurigen Hydria der Leagrosgruppe, München, Antikensammlungen 1719: Shapiro 1994, 31 Abb. 17; zur Darstellung der Psyche eines verstorbenen Kriegers und zu den Bildern der Schleifung Hektors am Grab des Patroklos s. Peifer 1989, 73 ff. Das Eidolon erscheint als voll gerüsteter, geflügelter Krieger in Miniaturgestalt, mit stoßbereit angelegtem Speer und erhobenem Schild, im Knielaufschema. Zwar beschreibt Peifer die Eidola in den verschiedenen Vasenbildern der Schleifung Hektors am Grab des Patroklos als bis auf das Laufschema und die Flügel inaktiv, was auch insofern zutreffend ist, dass sie mit ihrer Umgebung in keine unmittelbare Interaktion treten. Jedoch spiegelt sich in ihrem Habitus das kriegerische Naturell des verstorbenen Kriegers wider. Die Eidola sind in den Szenen als Abbild des Toten zu verstehen, das dem lebenden Krieger in Aussehen und Bewaffnung gleicht. Der Habitus spiegelt also die Natur der tapferen Krieger wider, die den Tod auf dem Schachtfeld gestorben sind und denen es gebührt, nun an ihrem Grab ruhmreiche kultische Ehren zu empfangen, wie etwa Patroklos, dem zu Ehren der

wird in den Bilder bereits *während ihrer Geburt* im Typus des vorstürmenden, kampferprobten Kämpfers gezeigt.

Auch die Darstellungen, die die Göttin nach erfolgter Geburt in kleiner Gestalt auf den Oberschenkeln des Zeus zeigen, geben sie in der oben beschriebenen Kampfhaltung wieder. In Körpersprache und Habitus der Göttin spiegelt sich ein wesentlicher Aspekt ihres Naturells, ihr kriegerisches Wesen, wider, das auch den gesamten Geburtsvorgang prägt. Eine häufige Begleitfigur in den Darstellungen der Athenageburt ist dementsprechend Ares, der, in schwerer Rüstung und mit Lanze und großem Rundschild bewaffnet, unter den Beobachtern der Geburt zu finden ist[367]. In der Darstellung einer attisch-schwarzfigurigen Amphora in Boston, Museum of Fine Arts 00.330 (Ath sV 51) trägt er das Gorgoneion als Schildzeichen, ein Bildelement, das ebenfalls Athena zugeordnet ist und das in der Kunst als typisches Schildzeichen der Göttin belegt ist[368].

II. 5.3.1 Göttlichkeit vs. Kindlichkeit

Die neugeborene Athena präsentiert sich in den Darstellungen ihrer Geburt bereits als die *Göttin* Athena in all ihren charakteristischen ikonographischen Facetten. Ihr Habitus entspricht dem der erwachsenen Athena im Typus der Athena Promachos[369]. Besonders die Darstellungen, die Göttin als kleine Figur in Schrittstellung auf den Schenkeln des Zeus wiedergeben, weisen enge Parallelen zu diesem Bildtypus auf.

Athena trägt in den Bildern bereits alle typischen Attribute, die die erwachsene Göttin kennzeichnen. Dazu gehören die schwere Rüstung mit Helm, Rundschild und Lanze ebenso wie die Ägis, die in den Bildern mit sich windenden Schlangen umsäumt oder geschuppt wiedergegeben wird. Zwei Vasenbilder (Ath sV 31; Ath sV 57) geben eine kleine Eule als Bildelement wieder, die möglicherweise als Hinweis auf die Funktion der Athena als Stadtgöttin interpretiert werden kann.

Leichnam seines ‚Mörders' Hektor am Grabmal geschändet wird. In diesem Kontext soll nicht weiter auf die spezifische Bedeutung der Eidola und den antiken Seelenbegriff eingegangen werden. Hervorzuheben ist jedoch die motivische Ähnlichkeit der Körperhaltungen des Abbildes des idealisierten Kriegers und der neugeborenen Göttin Athena. In beiden Fällen drücken sich in der Ikonographie der Mut und der Kampfeswille als Hauptcharakteristika des Dargestellten aus.

367 Der Gott ist als Begleitfigur in 25 Darstellungen der Athenageburt sicher belegt. Vgl. den Katalog zu Athena in Teil V dieser Arbeit.
368 Vgl. zum Gorgoneion als ikonographisches Element in Athenadarstellungen: Marx 1993, 227 ff.; zum Gorgoneion als Schildzeichen der Athena in den Geburtsszenen vgl. hier u. a. Ath sV 1 Taf. 16 a.
369 Vgl. die Darstellung auf Seite A einer attisch-schwarzfigurigen Halsamphora in Berlin, Antikensammlung F 1831: Burow 1989, Taf. 83 Nr. 82; zum Typus der Athena Promachos s. LIMC II (1984) 969 ff. Nr. 118*–139 s. v. Athena Promachos (P. Demargne); eine vergleichbare Beobachtung macht Seifert 2011, 77.

Die Darstellung der Eileithyien als Geburtshelferinnen, die ihre Hände unterstützend oder schmerzlindernd zum Haupt des thronenden Göttervaters emporheben, verweisen auf den Kontext der Geburt. Die kindlichen Elemente der Ikonographie des Götterkindes Athena beschränken sich in den Bildern auf wenige, festgelegte Bildformeln. Dazu zählen die bewusst verkleinert dargestellte Körpergröße und, in den Szenen, in denen die Geburt bereits erfolgt ist, das Motiv des Stehens auf den Oberschenkeln des Vaters. Diese ikonographische Chiffre, die die Zugehörigkeit zwischen Elternteil und Kind symbolisiert, fand sich auch schon in den Bildern einer anderen außergewöhnlichen Göttergeburt, nämlich der des Dionysos[370] und ist auch in nicht-mythologischen Kontexten[371] belegt.

In Attributen und Habitus entspricht die neugeborene Göttin der kanonischen Darstellungsweise der erwachsenen Göttin Athena. Ihre Körperhaltung entspricht in den meisten der hier untersuchten Darstellungen dem Bildtypus der Athena *Promachos*, mit stoßbereiter Lanze und erhobenem Schild. Die Tatsache, dass der Aspekt der Kindlichkeit im Falle der Athenageburt sehr weit in den Hintergrund gerückt ist, zeigen auch die Darstellungen, in denen Athena kurz nach ihrer Geburt bereits in voller Größe und erwachsener Gestalt vor dem Thron des Zeus steht (Ath sV 60 Taf. 19 b). Ein vergleichbares Phänomen ließ sich bereits in den Darstellungen der zuvor untersuchten Götterkinder beobachten.

II. 5.3.2 Bildkomposition und Figurenkonstellation

Den Mittelpunkt der Darstellungen bildet jeweils die Figur des in würdevoller Haltung auf einem prachtvoll verzierten und aufwendig gearbeiteten Sitzmöbel thronenden Zeus. Dieser ist in der Regel mit seinen charakteristischen Attributen, dem Götterzepter und dem Blitzbündel ausgestattet und verharrt in unbewegter, würdevoller Haltung auf seinem Sitz. Nur selten nimmt er selbst durch eine Geste auf das Geschehen Bezug (z. B. Ath sV 5 Taf. 17 a; Ath sV 35 Taf. 18 b). Die neugeborene Athena ist in ihrer Ikonographie immer in der kanonischen Tracht und Kriegsausrüstung und in den meisten Bildern in der typischen Kampfpose der erwachsenen Göttin wiedergegeben. Ihre Darstellung variiert ebenso wie die des Zeus in den Bildern nur in Details, das Grundschema ist in allen Bildern beibehalten. Diese Kerngruppe umschließen zwei Figurengruppen, die in sich eine größere Variationsbreite aufweisen. Hierzu zählen die Eileithyien, die in ihrer Funktion als

370 Vgl. die Darstellung des attisch-rotfigurigen Glockenkraters in Ferrara, Museo Nazionale di Spina 2738 (hier D rV 5 Taf. 9 b) und einer attisch-rotfigurige Pelike aus dem Kunsthandel (D rV 7). Beide Darstellungen stehen nicht unmittelbar mit der eigentlichen Schenkelgeburt in Zusammenhang, jedoch resultiert das besondere Zugehörigkeitsverhältnis Zeus-Dionysos aus den ungewöhnlichen Umständen der Geburt.

371 Vgl. etwa die Darstellung des Kindes auf dem Schoß der Mutter in einer Szene aus dem Kontext des *Gynaikeion*: attisch-rotfiguriges Schalenfragment, Athen, Agoramuseum P 13363 (um 510 v. Chr.): Rotroff – Lamberton 2006, Abb. 46; zu dieser Darstellung und der Bedeutung der Chiffre im Allgemeinen siehe auch Stark (in Druckvorbereitung) mit Abbildung 4.

Geburtshelferinnen unmittelbar neben dem Göttervater positioniert sind und auch in den Bildern, in denen die Geburt schon vollendet ist, ihre Hände helfend zu dessen Kopf erhoben haben. In diesen Kontext gehört auch die Figur des Hephaistos, der mit der Doppelaxt in der Hand die Szene verlässt. Dieses Bildmotiv verweist auf den vorangegangenen Axthieb, der die Kopfgeburt erst ermöglicht hat. Das drastische Element des Axthiebes selbst kommt in den Bildern nicht zur Darstellung, ist jedoch indirekt durch die Figur des Schmiedegottes mit der Axt als Utensil schon in den frühesten Bildern belegt. Das Motiv wird zusätzlich abgemildert durch die Hinzufügung der Eileithyien, deren Funktion darin besteht, gebärenden Frauen – göttlichen wie menschlichen – helfend beizustehen.

Der Handlungsort der Bilder ist immer der Olymp, die Geburt wird häufig von einer regelrechten Götterversammlung begleitet. Diese setzt sich aus in Zahl und Personen variierenden Vertretern der Olympier zusammen. Häufig treten Ares und Poseidon auf, daneben auch Apollon, Dionysos, Hermes sowie nicht immer sicher benennbare weibliche Gottheiten, unter ihnen auch Hera (z. B. Ath sV 8).

Die bildliche Wiedergabe der Athenageburt hat starken Präsentationscharakter. Anders als in den Bildern der Schenkelgeburt des Dionysos, die Zeus in der Abgeschiedenheit in freier Natur und in einer Ausnahmesituation zeigen[372], erscheint er hier standesgemäß und in vollem Ornat mit dem Blitzbündel oder dem Götterzepter als Höchster der olympischen Götter. Er ist in der Mehrheit der Darstellungen als Einziger sitzend wiedergegeben[373]. Die Figur des Zeus flankieren außer den beiden Eileithyien, die direkt in den Geburtsvorgang involviert sind, mehrere Götter als Zuschauer. Die Geburtsszenen tragen den Charakter eines offiziellen Anlasses, zu dem sich die hochrangigen olympischen Götter als Zeugen versammelt haben. Der festliche Charakter wird durch das Aufgebot an Göttern mit ihren charakteristischen Attributen, etwa Apollon mit der Kithara, Dionysos als Weingott, der schwergerüstete Ares, und die festlich verzierten Gewänder der Anwesenden unterstrichen. Die Eileithyien, die Zeus in antithetischer Aufstellung flankieren und die Hände zu seinem Kopf emporheben, lenken in ihrer präsentierenden Geste zugleich den Blick des Betrachters auf das Götterkind, das soeben aus dem Haupt des Göttervaters erscheint. Die übrigen Gottheiten wenden sich dem Geschehen zu und nehmen mit unterschiedlichen Gesten auf das Ereignis und die gerade zum Vorschein kommende Göttin Bezug. Athena steht im Zentrum der Bildkomposition, der gesamte Bildkontext ist auf die kleine Gestalt der Göttin ausgerichtet.

[372] Vgl. vor allem die Darstellung der attisch-rotfigurigen Lekythos des Alkimachos-Malers, Boston, Museum of Fine Arts 95.39 (hier D rV 24 Taf. 7). Vgl. in dieser Darstellung die Ausgezehrtheit des Körpers des Göttervaters, die Nacktheit und das Motiv des Ablegens des Götterzepters, das Hermes an Stelle des Zeus trägt.

[373] In den Bildern, die auch die übrigen Götter sitzend wiedergeben, ist Zeus durch einen besonders prächtigen, mit ornamentalen Schnitzereien verzierten *Klismos* von den übrigen Göttern, die auf dem einfacheren *Diphros* sitzen, abgehoben: vgl. die Darstellung der attisch-rotfigurigen Schale in London, BM E 15 (hier Ath rV 1).

II. 5.3.3 Die Gesten der Begleitfiguren

Die anwesenden Gottheiten reagieren in den Darstellungen durch Kopfwendung, Blickrichtung und unterschiedliche Gesten auf das Ereignis der Göttergeburt. In der Darstellung einer attisch-schwarzfigurigen Amphora im Antikenmuseum Basel BS 496 (Ath sV 8) fällt vor allem der Habitus der Frauenfigur zwischen den beiden thronenden Gottheiten auf. Ihr Körper ist in Frontalansicht gezeigt, sie hat den Kopf leicht erhoben und beide Arme in einem Schreckensgestus[374] in die Luft gehoben. Positionierung und Kopfwendung der Figur verdeutlichen, dass die Geste der aus dem Haupt des Zeus hervorstürmenden Athena gilt. Auffallend ist unter anderem auch der an anderer Stelle bereits erwähnte Gestus, den Hephaistos in der Darstellung des Dreifußexaleiptron im Louvre (Ath sV 1 Taf. 16 a) mit der erhobenen rechten Hand ausführt. Sein Arm ist angewinkelt und der Unterarm erhoben. Seine Handfläche ist dem Betrachter zugewandt. Daumen, Zeige- und Mittelfinger sind ausgestreckt, der Daumen ist leicht abgespreizt, die beiden anderen Finger sind eingeschlagen. Durch seine Körperdrehung und Blickrichtung, sowie durch die leichte Neigung des Armes ist eindeutig, dass sich der Gestus auf das Geschehen im Bildzentrum und das Erscheinen Athenas bezieht. In derselben Darstellung sind auch die Gesten der Figuren am linken und rechten Bildrand beachtenswert. Es handelt sich in beiden Fällen um nicht näher charakterisierte Göttinnen. Beide haben eine Hand erhoben und geöffnet. Die Finger sind leicht gespreizt. Einen vergleichbaren Gestus vollführt der als Beobachter auftretende Poseidon in der Darstellung der Amphora in Basel BS 496 (Ath sV 8). Auch er hat den rechten Arm angewinkelt und den Unterarm erhoben. Die Handfläche seiner rechten Hand ist geöffnet und zur Bildmitte, zu Athena gewandt. Seine Finger sind ausgestreckt und leicht abgespreizt. Dieser charakteristische Gestus findet sich im Kontext der Athenageburt häufig.

Auf dem nur fragmentarisch erhaltenen attisch-rotfigurigen Volutenkrater des Syleus-Malers, in Reggio Calabria, NM 4379 (Ath rV 3) reagieren die Beobachter der Geburt mit demselben Gestus: Athena steigt in dieser Darstellung mit stoßbereiter Lanze und erhobenem Schild aus dem Haupt des nicht erhaltenen Göttervaters Zeus hervor[375]. Die beiden männlichen Figuren links der Szene, Hephaistos und Poseidon, haben jeweils die rechte Hand erhoben und mit der geöffneten Handfläche Athena zugewandt. Ihre Finger sind deutlich gespreizt. Exakt denselben Gestus führt der unbärtige Hephaistos auf der attisch-rotfigurigen Hydria in Paris, Cabinet des Médailles 444 (Ath rV 4) aus. Dieser zumeist mit der rechten, seltener auch mit der linken Hand ausgeführte Gestus findet sich in Bildern aus dem Umkreis religiöser Anbetung oder göttlicher Epiphanie. In diesem Kontext ist er als Gebetsgestus belegt, den Personen vor einem Altar oder einem Götter-

374 Vgl. Zu diesem Gestus Neumann 1965, 102 ff.
375 Arafat 1990, 35 deutet die männliche Figur links von Athena dagegen als Zeus und rekonstruiert die Körperhaltung der Athena als auf den Knien des Zeus stehend. Laut Schefold 1981, 22 ist Hephaistos jedoch durch Namensbeischrift gesichert. Zudem ist aufgrund der Positionierung der Athena im oberen Bildfeld das Stehen auf den Knien hier nicht denkbar.

bild ausführen[376]. Die Geste kommt sowohl bei sterblichen Adoranten vor, als auch in den Darstellungen von Göttern mit Spendeschalen[377]. Einen weiteren Anhaltspunkt zur Einordnung der Geste liefert die literarische Überlieferung des Mythos. Im homerischen Hymnos zur Athenageburt ebenso wie in der 7. olympischen Ode des Pindar werden die Reaktionen von Götterwelt und Kosmos auf die Epiphanie der Göttin eindrucksvoll geschildert. Dem Hymnos zufolge reagieren die anwesenden Götter mit „Ehrfurcht" oder „frommer Scheu"[378] auf das Erscheinen der Göttin. In diesem Sinne können auch die Gesten in den bildlichen Darstellungen der Geburt interpretiert werden. Athena erscheint im Kreise der olympischen Götter, die mit entsprechenden Gesten des Erstaunens oder des Erschreckens auf das Geschehen reagieren. Die Geburt wird durch die Gesten der Nebenfiguren im Bild als göttliche Epiphanie inszeniert.

II. 5.3.4 Interaktion Athenas mit den Nebenfiguren

Athena zeigt in den Darstellungen keinerlei Interaktion mit den Nebenfiguren. Die Eileithyien stehen zwar Zeus während der Geburt bei, interagieren aber nicht mit der neugeborenen Göttin selbst, wie es etwa in Darstellungen anderer Göttergeburten der Fall ist. In Bildern der Geburt des Dionysos oder der des Erichthonios wird das Kind stets von einer wartenden Person in Empfang genommen[379]. Athena dagegen wirkt in Körperhaltung und Habitus statuenhaft unbewegt oder springt im stereotypen Typus der Athena *Promachos* aus dem Haupt des Zeus hervor. Sie agiert dabei völlig losgelöst von den sie umgebenden Figuren. Die fehlende Interaktion mit den die Göttin umgebenden Personen wird besonders in den Darstellungen deutlich, die die kleine Göttin auf dem Schoß des Zeus stehend wiedergeben. In diesen Bildern verharrt sie in wie eingefroren wirkender Bewegung mit stoßbereiter Lanze. Die Lanzenspitze berührt in einigen Fällen fast die unmittelbar vor ihr stehenden Personen (z.B. Ath rV 2).

[376] Vgl. Neumann 1965, 77 ff.; vgl. auch die Ausführungen zur Gestik hier in Kapitel II. 4.10 Exkurs: Die rotfigurige Schale des Makron von der Athener Akropolis.
[377] Vgl. Darstellungen der spendenden Leto mit entsprechendem Gebetsgestus: attisch-rotfigurige Pelike, Basel, Antikenmuseum u. Sammlung Ludwig LU 49: Himmelmann 2003, 17 Abb. 5.
[378] Hom. h. 28, 6 f.: σέβας δ' ἔχε πάντας ὁρῶντας ἀθανάτους.
[379] Vgl. zur Dionysosgeburt das Fragment eines attisch-rotfigurigen Kraters in Bonn, Akademisches Kunstmuseum 1216.19 (hier D rV 25); in diesen Kontext gehören auch die Bilder der Dionysosübergabe: z. B. attisch-rotfiguriger Volutenkrater in Ferrara, Museo Nazionale di Spina 2737 (D rV 4 Taf. 9 a); attisch-rotfiguriger Stamnos Paris, Louvre G 188 (D rV 6 Taf. 10 a); zur Erichthoniosgeburt vgl. die Darstellung einer attisch-rotfigurigen Hydria in London, BM E 182, die um 460/50 v. Chr. datiert, also in etwa zeitgleich mit den spätesten rotfigurigen Wiedergaben der Athenageburt entstanden ist (vgl. Ath rV 4; Ath rV 5 Taf. 18 a): CVA London (6) Taf. 85, 1; Arafat 1990, 188 Nr. 2.19 Taf. 12 a (mit Datierung um 470/60 v. Chr.); zur Ikonographie der Darstellungen der Erichthoniosgeburt s. Kron 1976, 55 ff.

II. 5.4 Auswertung

II. 5.4.1 Athena, das göttliche Antikind?

Die Darstellungen der Athenageburt folgen einem festgelegten Bildschema. Im Bildzentrum thront jeweils Zeus, umgeben von mehreren Gottheiten, die der Geburt beiwohnen. Zeus erscheint immer in seiner kanonischen Tracht und mit seinen spezifischen Götterattributen, Zepter oder Blitzbündel, und im Habitus des würdevollen, thronenden Göttervaters. Die gesamte Szene hat den Charakter einer Götterversammlung und ist dadurch als ein offizieller Anlass zu verstehen, der im Olymp lokalisiert ist. Dieser Zug unterscheidet den Athena-Mythos deutlich von der Kindheitsgeschichte anderer Gottheiten, deren Geburt meist im Verborgenen und fernab der Göttergemeinschaft von Statten geht. Die Darstellung des eigentlichen Geburtsvorganges variiert von der Darstellung der gerade erst aus dem Haupt des Zeus hervorschauenden Athena über die bis zur Brust sichtbare, bewaffnete Göttin bis hin zur Wiedergabe der in weit ausgreifender Schrittstellung aus dem Haupt der Zeus hervorspringenden Göttin. Athena ist in allen Darstellungen in Tracht und Habitus der erwachsenen Gottheit wiedergeben. Sie trägt ihre charakteristischen Götterattribute und wird häufig im Typus der Athena *Promachos* mit erhobenem Schild und stoßbereiter Lanze gezeigt. Diese Kennzeichnung entspricht der literarischen Fassung des Mythos, demzufolge sie gleich nach ihrer Geburt mit erhobener Lanze vom Olymp herabstürmt. Auch in den Darstellungen, die die Gottheit nach der Geburt zeigen, wird dieses kanonische Bildschema beibehalten. In einer Darstellung (Ath rV 2) hält sie statt des Schildes die über den Arm gelegte Ägis schützend vor sich. Das Stehen auf dem Schoß des Zeus verdeutlicht zum einen die enge Verbundenheit zwischen beiden Gottheiten durch die außergewöhnliche Geburt, zum anderen verleiht sie der Darstellung starken Präsentationscharakter. Athena nimmt in Körperhaltung und Gestik in keiner der Darstellungen auf den Bildkontext Bezug. Sie verharrt in statischer Körperhaltung und wirkt dadurch wie eine verkleinerte Statue. Die Begleitfiguren reagieren jedoch in ihrer Gestik deutlich auf das Ereignis und auf die neugeborene Göttin. Der literarischen Vorlage des Mythos entsprechend können die Gesten der Nebenfiguren als Erstaunen oder auch Erschrecken gedeutet werden und verdeutlichen, dass die Geburt Athenas in den Bildern als göttliche Epiphanie inszeniert ist.

Die Athena-Geburt ist vor allem in der attisch schwarzfigurigen Vasenmalerei des 6. Jahrhunderts v. Chr. ein beliebtes Thema und es sind überwiegend Amphoren als Bildträger belegt. In der rotfigurigen Vasenmalerei wird das Bildthema dagegen nur noch vereinzelt aufgegriffen.

Athena wird in der Forschung übereinstimmend nicht als göttliches Kind angesehen[380]. Die schriftliche Überlieferung macht keine Angaben über Größe oder Alter der Göttin zum Zeitpunkt ihrer Geburt, sondern schildert lediglich die Auswirkungen ihres Erscheinens unter den olympischen Göttern. In den bildlichen

[380] Laager 1957, 28; Beaumont 1995, 349. 355; Beaumont 1998, 77; vgl. auch Cohen 2007, 157.

Darstellungen der Geburt und besonders in den Bildern, die sie kurz nach ihrer Geburt auf den Oberschenkeln des Zeus stehend wiedergeben wird Athena jedoch bewusst in verkleinerter Körpergröße wiedergegeben. Die Bildformel der geringen Körpergröße visualisiert in Darstellungen unter anderem kindliches Alter[381]. Die kennzeichnenden ikonographischen Merkmale, die die Göttin in den bildlichen Darstellungen ihrer Geburt aufweist, stimmen mit der Ikonographie der anderen hier untersuchten Götterkinder überein. So ist sie durch wenige, feste Bildformeln als Kind charakterisiert. Dazu zählen zum einen ihre geringe Körpergröße und der Bildkontext, der allgemein die Situation der Geburt kennzeichnet, sprich die Figuren der Eileithyien, die dem ‚gebärenden' Zeus beistehen. Ein weiteres Element der Kinderikonographie ist das Stehen des Kindes auf den Oberschenkeln seines Elternteils. Diesem Motiv kommt in den Bildern besondere Bedeutung zu, da hier die enge familiäre Bindung zwischen der Göttin und Zeus, dem obersten der olympischen Götter, betont wird. Von diesen Chiffren einmal abgesehen ist jedoch nichts Kindliches in Athenas Erscheinung. In ihrer Ikonographie steht der göttliche Aspekt ungleich stärker im Vordergrund als der Kindliche. Zur spezifischen Götterikonographie der Athena gehören die Ausstattung mit der schweren Rüstung, die Ägis und die Bewaffnung. Auch in ihrem Habitus entspricht das Götterkind Athena der voll entwickelten erwachsenen Göttin. Dieselbe Beobachtung ließ sich schon für die Ikonographie der Götterkinder Apollon und Hermes machen und trifft in vergleichbarer Weise auf die frühen Vasenbilder des Götterkindes Dionysos zu. Die kindlichen Elemente beschränken sich auf wenige Bildchiffren, die die äußere Gestalt des jeweiligen Gottes kennzeichnen, in Ausstattung und Habitus entspricht er dagegen dem charakteristischen Erscheinungsbild des erwachsenen Gottes. Diese Art der Wiedergabe ist ein spezifischer ikonographischer Zug in den Bildern göttlicher Kinder. Die Kindlichkeit ist auf festgelegte Bildschemata reduziert, während die Göttlichkeit des Kindes durch Attribute, Tracht oder Habitus hervorgehoben wird. Athena erscheint in Kindgestalt, ist jedoch dem Mythos entsprechend mit allen Merkmalen und Attributen der erwachsenen Gottheit ausgestattet.

Der Aspekt der göttlichen Epiphanie, der in den Bildern wiederum die göttliche Natur des dargestellten Kindes hervorhebt, findet sich auch in den Bildern anderer Götterkinder (Hermes H rV 1 Taf. 3 a; Dionysos: D rV 2). Ebenso wie in den Darstellungen der Götter Apollon, Hermes und Dionysos ist auch in den Darstellungen der Athenageburt das Phänomen zu beobachten, dass die Göttin im Kontext ihres Kindheitsmythos sowohl in Kindgestalt als auch in erwachsener Form dargestellt sein kann. So erscheint die Göttin in den Bildern, die den Moment kurz nach der Geburt zeigen, entweder in kleiner Gestalt, auf den Schenkeln des thronenden Vaters stehend, oder steht bereits in voller Größe und im wahrsten Sinne des Wortes ‚erwachsen' vor ihm (Ath sV 60 Taf. 19 b).

381 Vollkommer 2000, 375 f.

II. 5.4.2 Das Schlüsselmoment des Mythos

Athena macht, anders als die zuvor untersuchten, männlichen Gottheiten, keine Entwicklung durch, sondern wird bereits voll entwickelt und mit all ihren Attributen und Göttermerkmalen geboren. Andere Götter, wie Apollon und Hermes zeigen zwar bereits als Kinder dieselbe göttliche Macht, die für die erwachsenen Götter charakteristisch ist, müssen sich jedoch erst in einer Ausnahmesituation bewähren. Apollon tötet kurz nach seiner Geburt Python und wird Herr über das Heiligtum in Delphi. Hermes dagegen macht im zarten Alter von wenigen Stunden seinem Namen als Gott der Diebe alle Ehre und stiehlt die Rinderherde des Apollon. Diese Schlüsselereignisse werden in Schriftquellen überliefert und sind auch in den Bildern wiedergegeben. Im Falle des Götterindes Athena fällt das Moment der Kindheitsüberwindung weg, da sie bereits mit ihrer Geburt Eingang in den Olymp und Akzeptanz unter den olympischen Göttern erlangt. Aber auch hier kann man davon sprechen, dass das Schlüsselmoment des Mythos zur Darstellung kommt. Das Schlüsselereignis des Mythos ist gerade die Geburt selbst. Die Besonderheit des ‚Kindheitsmythos' der Athena besteht gerade in der Kopfgeburt, durch die Athena einen besonderen Status und eine besondere Verbundenheit mit ihrem Vater Zeus erhält.

II. 5.4.3 Die Bildintention der Athenageburt

Athena, die Stadtgöttin Athens, wird nicht an einem abgelegenen Ort in aller Heimlichkeit oder unter widrigen Umständen zur Welt gebracht, ebenso wenig muss sie sich erst in der Götterwelt behaupten und ihren göttlichen Anspruch geltend machen. Ihre Geburt, die im Mythos und in den Bildern zugleich eine Epiphanie der Göttin ist, wird als offizielles Ereignis inszeniert, bei dem hochrangige olympische Gottheiten zugegen sind, die auf das Erscheinen der neugeborenen Göttin mit ehrfürchtigem Staunen reagieren. Anders als im Falle des zweiten von Zeus geborenen Götterkindes, Dionysos, der zunächst in einer durch ungewöhnliche Umstände bedingten, aber ansonsten ‚normalen' Frühgeburt von einer sterblichen Mutter geboren wird und von Zeus zum zweiten Mal im außergewöhnlichen Ereignis der Schenkelgeburt zur Welt gebracht wird, ist im Mythos der Athenageburt die Mutter quasi inexistent. Athena stammt von Zeus ab und in gewisser Weise stammt sie *nur* von Zeus ab[382]. Zeus übernimmt die Rolle von Vater und Mutter, er zeugt Athena *und* bringt sie selbst zur Welt. In den Bildern wird explizit auf die enge Verbindung Athenas zu Zeus, dem obersten der olympischen Götter, hingewiesen.

Diese unterschiedlichen Aspekte, die sich im Mythos und in den bildlichen Darstellungen der Athenageburt gleichermaßen spiegeln, machen das Thema vor

382 Vgl. zum Aspekt der rein männlichen Abstammung ebenso wie zur starken Betonung des kriegerischen Wesens der Göttin: Waldner 2000, 68 f.

allem für staatspolitische Ideologien geeignet[383]. Das ist wohl auch der Grund für die Beliebtheit des Bildthemas im 6. Jahrhundert v. Chr., ebenso wie für die spätere Reaktivierung des in klassischer Zeit eigentlich bereits aus dem Bildrepertoire verschwundenen Themas für die Ausgestaltung des Ostgiebels des Parthenon (Ath B 1)[384].

[383] Loeb 1979, 17 ff. 22 ff.
[384] Harrison 1967, 27–58; Raubitschek 1984, 19; Knell 1990, 119 ff. 123 ff.

II. 6 ARTEMIS

II. 6.1 Geburt und Kindheit der Artemis – die literarische Überlieferung[385]

Anders als ihr göttlicher Zwillingsbruder Apollon, dessen Geburt und früheste Kindheitstaten durch unterschiedliche antike Quellen überliefert sind, ist Artemis als Götterkind im Mythos in vorhellenistischer Zeit nicht präsent. Der homerische Apollonhymnos[386] erwähnt die Göttin nur am Rande und nennt Ortygia als ihren Geburtsort, um sich dann ausführlich der Geburt des Apollon auf Delos zuzuwenden. Während in der Überlieferung also ursprünglich unterschiedliche Geburtsorte für die beiden Kinder der Leto existierten, wurde der Geburtsort Ortygia später vermutlich mit der Insel Delos gleichgesetzt, um eine gemeinsame Geburtsstätte für die beiden göttlichen Zwillingsgeschwister festzusetzen[387]. Anders als für Apollon ist für Artemis kein eigenständiger Kindheitsmythos überliefert. Dies ändert sich erst in hellenistischer Zeit mit dem Hymnos des Kallimachos an Artemis[388], in dem auch Kindheitsepisoden der Göttin wiedergegeben werden. Bildliche Darstellungen der Geburt und frühen Kindheit Artemis stammen vornehmlich aus römischer Zeit[389].

Der griechische Geograph und Geschichtsschreiber Strabon[390] berichtet im 14. Buch seines Werkes Geographika über den Mythos der Niederkunft Letos in Ortygia bei Ephesos[391] und nennt neben dem Geburtsort auch den Fluss Kenchrios, in dem Leto sich nach der Geburt gereinigt haben soll. Darüber hinaus erwähnt der Autor eine Amme mit Namen Ortygia und die Kureten, die auf dem Berg Solmissos durch Tanz und Waffenlärm die Geburt der Kinder vor Heras Aufmerksamkeit verborgen haben sollen[392]. Über die Kinder selbst erfährt man nichts. Der Bericht bezieht sich nicht explizit auf die Geburt der Artemis und ist insofern mit beiden Götterkindern in Verbindung zu bringen. Dafür spricht auch die sich anschließende Erwähnung einer Statuengruppe im nahe gelegenen Heiligtum, die Leto in Begleitung der Ortspersonifikation und Amme Ortygia zeigte, die ein Kind in jedem Arm trug (Ap S 2).

385 Laager 1957, 67 ff.; DNP II (1997) 53 f. s. v. Artemis (F. Graf).
386 Hom. h. 3, 16.
387 Vgl. Laager 1957, 74 ff.
388 Kall. h. 4–40, 72–86. Die Stelle schildert zwar kindlich anmutendes Verhalten der Artemis, nennt jedoch die wesentlichen Attribute und Eigenschaften der erwachsenen Göttin, die das Götterkind von Zeus erbittet; vgl. Laager 1957, 110.
389 Vgl. etwa die Darstellung des Neugeborenenbades der Artemis auf einem Marmorrelief der *Scaenae frons* des Theaters in Hierapolis aus dem frühen 3. Jahrhundert n. Chr.: LIMC II (1984) 719 Nr. 1260* s. v. Artemis (L. Kahil).
390 Strab. 14, 1, 20.
391 Zu Ortygia als Geburtsort der Göttin s. auch Tac. ann. 3, 61.
392 Das Motiv der tanzenden Kureten ist eine Übernahme aus dem Zeusmythos: Laager 1957, 71 f. mit Anm. 4.

124 II. Die Götterkinder

Einer anderen Mythenüberlieferung zufolge hat Artemis ihrer Mutter bereits kurz nach ihrer eigenen Geburt bei der Entbindung ihres Zwillingsbruders Apollon auf Delos als Hebamme zur Seite gestanden[393]. Diese Version projiziert die Funktion der erwachsenen Göttin Artemis als Schutzgottheit für eine glückliche Geburt sterblicher Frauen auf das gerade geborene Götterkind Artemis.

II. 6.2 Bilder des Götterkindes?

Die Darstellung auf dem Fragment einer um 550 v. Chr. datierenden attisch-schwarzfigurigen Pyxis aus Brauron, AM 531 (Ar sV 1) wird in der Forschung mit dem Götterkind Artemis in Verbindung gebracht[394]. In der Mitte der Scherbe ist der Körper einer Frauengestalt erhalten. Ihr Oberkörper erscheint in Frontalansicht. Sie trägt ein kurzärmeliges Gewand, das in der Hüfte gegürtet ist. Ihr Unterkörper ist nach links gewandt. Von ihrem Kopf ist nur ein Teil des Hinterkopfes mit einigen langen Haarsträhnen erhalten. Ihr Gesicht war in Profilansicht gezeigt und nach rechts gewandt. Sie trägt langes Haar, dass ihr über die rechte Schulter fällt. Sie hat beide Arme angewinkelt und vor den Körper geführt. In ihrer rechten Armbeuge, etwa auf Schulterhöhe, ist der Körper eines Kindes sichtbar. Das Kind sitzt in starrer Haltung mit leicht angewinkelten Beinen. Es trägt einen kurzärmeligen Chiton, dessen mit Fransen versehener Saum bis auf seine Oberschenkel herabreicht. Es hat beide Arme gesenkt und dicht an den Körper geführt. Der Kopf ist nicht erhalten. Die Gruppe flankieren zwei antithetisch angeordnete, geflügelte Gestalten. Beide tragen stabförmige Gegenstände, die linke Figur trägt darüber hinaus einen Gegenstand in der erhobenen linken Hand, den L. Kahil[395] als Lotusblüte deutet. Da sowohl der Bildkontext als auch charakteristische Attribute fehlen, lässt sich die Darstellung weder mit Sicherheit interpretieren noch mit Artemis in Verbindung bringen.

Auch eine attisch-schwarzfigurige Amphora in Paris, Louvre F 226 (Ar sV 2) soll Leto mit ihren beiden Kindern Apollon und Artemis wiedergeben[396]. Zwischen zwei Säulen auf denen je eine Eule dargestellt ist, steht eine Frau im knöchellangen, verzierten Gewand mit Schultermantel. Sie hat beide Arme angewinkelt und trägt in jeder Armbeuge ein Kind. Beide Kinder haben kurzes Haar und sind, abgesehen von einem geringen Größenunterschied, in ihrer Ikonographie annähernd identisch. Die Deutung der Kinder als Apollon und Artemis beruht im Wesentlichen auf der Annahme, dass das Gewand des linken Kindes bis auf die Oberschenkel herabreicht und die Beine unbedeckt lässt, wodurch es als Junge gekennzeichnet sein soll, während das Kind auf der rechten Seite ein langes Ge-

393 Kall. aet. 3 fr. 79; vgl. Laager 1957, 80 mit Anm. 1.
394 LIMC II (1984) 719 Nr. 1263 s. v. Artemis (L. Kahil).
395 LIMC VI (1992) 259 Nr. 27* s. v. Leto (L. Kahil).
396 CVA Paris, Louvre (4) Taf. 42, 1–4; LIMC II (1984) 719 Nr. 1261 s. v. Artemis (L. Kahil); LIMC VI (1992) 258 Nr. 10* s. v. Leto (L. Kahil).

wand trägt und insofern als Mädchen anzusprechen ist[397]. Die Charakterisierung der Kinder als Junge und Mädchen lässt sich in der Darstellung m. E. jedoch nicht nachvollziehen. Beide Kinder sind in einen Mantel gehüllt, dessen Faltenverlauf durch schematische diagonale Striche angegeben ist. Die vollständige Verhüllung ist durch die fehlende Kontur im Oberkörperbereich angezeigt. Aufgrund der recht flüchtig ausgeführten Binnenritzung[398] der Mäntel und der zum Teil fehlenden Konturlinien der Körper ist es jedoch nicht wahrscheinlich, dass der Künstler eine beabsichtigte Differenzierung der Mantellängen zur Kennzeichnung des Geschlechtes der Kinderfiguren intendierte. Außerdem würde man, sollte das rechte Kind tatsächlich als Mädchen gemeint sein, eine Kennzeichnung durch weiße Hautfarbe erwarten, wie sie auch die Frauenfigur zeigt. Darüber hinaus lässt sich die Deutung der Figuren als Leto, Apollon und Artemis weder durch den Bildkontext noch durch Attribute der Kinder stützen. Vergleichbare Wiedergaben einer Frau, die ein oder häufiger zwei Kinder im Arm trägt, sind in der attisch schwarzfigurigen Vasenmalerei häufig in Verbindung mit der Figur des Dionysos nachweisbar[399]. Die Darstellung einer attisch-schwarzfigurigen Amphora in London, BM B 168[400] zeigt eine stehende Frau in vergleichbarer Körperhaltung, die im linken Arm ein nacktes Kind trägt, im rechten Arm ein Kind gleicher Größe und Gestalt, das einen kurzen, bis auf die Oberschenkel hinabreichenden Chiton trägt. Links der Gruppe steht Dionysos in der typischen Ikonographie des Weingottes mit großer, traubenbeladener Weinrebe, Trinkhorn und Efeukranz. Die Kinder erscheinen in anderen Bildern auch beide nackt[401] oder in lange Mäntel[402] gehüllt. In einigen Darstellungen findet sich in der Wiedergabe der Körper der Kinder dieselbe flüchtige Ritzung mit offenen Konturlinien[403]. Die Frauenfigur mit den beiden Kindern im Arm wird in der Forschung zuweilen aufgrund des direkten Bezuges zu Dionysos als Ariadne mit den Kindern Oinopion und Staphylos[404] gedeutet. Ein vergleichbarer Typus einer kindertragenden Frau ist auch für Aphrodite[405] belegt. H. A. Shapiro deutet den Typus als Kourotrophos[406]. Aufgrund der ikonographischen Übereinstimmungen der Darstellung im Louvre F 226 mit den genannten Vasenbildern ist eine Deutung als Leto mit ihren Kindern Apollon und Artemis mit Sicherheit auszuschließen. Hinzu kommt, dass Darstellungen der

397 Vgl. LIMC II (1984) 719 Nr. 1261 s. v. Artemis (L. Kahil).
398 Vgl. auch die flüchtige Ritzung am Halsausschnitt des Gewandes der Frauenfigur.
399 Shapiro 1989a, 94 Taf. 43 a–b; Taf. 54 a–d.
400 Shapiro 1989a, 94 f. Taf. 43 a.
401 Attisch-schwarzfigurige Amphora in London, BM B 213: Shapiro 1989a, Taf. 54 b.
402 Attisch-schwarzfigurige Amphora im Vatikan, Museo Gregoriano Etrusco 359: Shapiro 1989a, Taf. 54 c.
403 Vgl. z. B. die Wiedergabe der beiden nackten Kinder auf der attisch-schwarzfigurigen Amphora, Oxford (MS), University of Mississippi 1977.3.61 und die Darstellung der beiden Kinder im Mantel auf der Amphora im Vatikan, Museo Gregoriano Etrusco 359: beide abgebildet in: Shapiro 1989a, Taf. 54 a und c.
404 Andere Deutung: Ariadne mit Staphylos und Oinopion: Böhr 1982, 94 Kat. Nr. 99.
405 z. B. Fragment eines attisch-schwarzfigurigen Tonpinax, Athen NM 2526: Shapiro 1989a, Taf. 53 b.
406 Shapiro 1989a, 121 f.

Leto mit ihren Kindern ansonsten in erster Linie im mythologischen Bildkontext der Pythontötung belegt sind (Ap Wgr 1–2; Ap rV 1).

Die Darstellung einer attisch-schwarzfigurigen Halsamphora des Diosphos-Malers, in Berlin, Antikensammlung F 1837 (Ar sV 3 Taf. 20) ist in ihrer Figurenkonstellation einzigartig und wird in der Forschung zum Teil als Zeus mit der kindlichen Artemis gedeutet[407]. Die Darstellung zeigt einen stehenden, bärtigen Mann. Er trägt einen knöchellangen Chiton und einen über die linke Schulter und den Unterkörper geschlungenen Mantel, dessen Mantelzipfel in seinen Rücken herabhängt. Sein Haar schmückt eine purpurfarbene Binde, an seine linke Schulter ist ein Stab ohne Bekrönung gelehnt. Er umfasst mit beiden Händen die Schultern einer kleinen Figur und hält diese mit angewinkelten Armen vor sich. Die Gestalt ist mit einem knöchellangen, kurzärmeligen Chiton bekleidet. Die Haut von Gesicht, Armen und Füßen ist in weißer Farbe angegeben. Das lange Haar ist zu einem *Korbylos* hochgebunden. Sie trägt zudem eine rote Binde im Haar. Die Körpergröße kennzeichnet die Figur möglicherweise als Kind, Gewand und Hautfarbe lassen darauf schließen, dass es sich um ein Mädchen handelt. Auffallend ist die unbewegte, starre Haltung, die eher an eine Statue oder „Puppe"[408] erinnert. Dieses Merkmal spricht aber keineswegs gegen eine Deutung der Figur als ‚belebtes Wesen'. Auch in der Ikonographie des Götterkindes Athena war das betont starre, unbewegte Haltungsmotiv zu finden. Das Kind ist der männlichen Figur zugewandt, seine Arme sind angewinkelt und beide Unterarme erhoben. Ihre Hände sind geöffnet, die Handflächen dem Gesicht des Mannes zugekehrt. Rechts von beiden Figuren ist ein Klappstuhl mit Löwenfüßen dargestellt, über den eine Decke gebreitet ist. Im rechten Bildfeld schließen sich zwei weitere Figuren an. Unmittelbar neben dem Klappstuhl steht eine weibliche Figur in langem Chiton und Mantel. Ihr Haar ist mit einer Haube bedeckt. Sie wendet sich den Figuren im linken Bildfeld zu und streckt ihre Arme in Richtung der Kinderfigur aus. In den Händen hält sie jeweils einen Gegenstand, es könnte sich um Kränze oder Binden handeln[409]. Hinter ihr und teilweise vom Körper der Frauenfigur verdeckt erscheint der Götterbote Hermes in Reisekleidung, in Schultermantel, Stiefeln, Pilos und mit dem Kerykeion. Er wendet sich zum Gehen, blickt aber zu der Szene im linken Bildfeld zurück. In der Bildmitte und über den Köpfen der Figuren im rechten Bildfeld finden sich zwei unleserliche Beischriften. Der Bildkontext kennzeichnet den mythologischen Charakter der Szene. Sowohl das Auftreten des Hermes als Begleitfigur verweist in den mythologischen Bereich wie auch die Tatsache, dass eine männliche Figur direkt mit der kleinen Mädchenfigur in Interaktion tritt[410]. Aber welcher Art ist die Interaktion zwischen den Figuren? Die

407 LIMC II (1984) 719 Nr. 1264* s. v. Artemis (L. Kahil); Beaumont 1995, 352 mit Zusammenstellung aller Interpretationsvorschläge.
408 Beaumont 1995, 352.
409 H. Mommsen in CVA Berlin (5) 57 deutet die Gegenstände jeweils als „ein zum Kreis geschlossenes Band".
410 Vgl. Beaumont 1995, 352.

II. 6 Artemis

Haltung des Kindes ist ungewöhnlich. In Darstellungen, die Zugehörigkeit[411] symbolisieren erscheint das Kind entweder auf dem Schoß eines Elternteils oder wird im Arm gehalten[412]. Das hier vorliegende Haltungsmotiv des vollkommen reglosen Kindes und das Ergreifen bei den Schultern sind in diesem Kontext nicht belegt. Eine Übergabe, etwa in der Form, dass das Mädchen aus den Händen des Mannes von der Frau entgegengenommen werden soll, ist auszuschließen, da die Frau zwei Gegenstände in den Händen hält.

Die Figur des bärtigen Mannes hat eine Parallele in einer in anderem Kontext besprochenen Darstellung des Diosphos-Malers in Paris, Cabinet des Médailles 219 (D sV 1). In dieser Darstellung ist die Figur durch das charakteristische Götterattribut, das Blitzbündel, als Zeus gekennzeichnet. Die Tracht stimmt ebenso wie die Gestaltung des Sitzmöbels überein. In der Darstellung in Berlin fehlt jedoch ein kennzeichnendes Attribut. Auch ist der Stab hier nicht als Zepter ausgestaltet. Während die Darstellung in Paris eindeutig ein Götterzepter mit charakteristischer Bekrönung wiedergibt, handelt es sich bei der Amphora in Berlin um einen undifferenziert gestalteten Stab ohne Aufsatz. Sowohl die Ikonographie des bärtigen Mannes als auch das Sitzmöbel sind im Bildrepertoire des Vasenmalers geläufige und auch in anderen Bildkontexten belegte Bildformeln. So zeigt eine attisch-schwarzfigurige Amphora des Diosphos-Malers in der Sammlung Goluchów, Musée Czartoryski[413] Dionysos in der typischen Gestalt des reifen, bärtigen Gottes in derselben Tracht wie den Bärtigen der Berliner Amphora, auf einer anderen Darstellung im selben Museum[414] erscheint der kitharaspielende Apollon auf einem identischen Klappstuhl sitzend. Eine Deutung der Männerfigur der Berliner Amphora als Zeus ist zwar nicht auszuschließen, lässt sich aber nicht durch entsprechende Attribute untermauern.

Die Zuordnung der Darstellung zu einem bestimmten Mythos und eine Identifizierung der dargestellten Personen sind schwierig, da das Bildthema einzigartig ist und kennzeichnende Attribute der Hauptfiguren fehlen. Die Darstellung wird unterschiedlich gedeutet[415]. Zum einen findet sich die Deutung als Geburt der Athena. In diesem Themenkomplex, der, wie im vorangegangenen Kapitel dargelegt wurde, ein stereotypes Bildschema mit nur wenigen Variationen wiedergibt, fiele die Darstellung allerdings völlig aus dem Rahmen. Gegen Athena spricht zudem das vollständige Fehlen von Rüstung oder Waffen, die in allen Bildern der

411 Ein solches Motiv findet sich in einer Darstellung aus einem anderen Themenbereich, die demselben Maler zugeordnet wird und die vermutlich Zeus und seinen Sohn Dionysos zeigt. Es handelt sich um die Darstellung der attisch-schwarzfigurigen Halsamphora des Diosphos-Malers in Paris, Cabinet des Médailles 219 (hier: D sV 1). Auch hier ist die Umsetzung des Themas ungewöhnlich und das Kind aufgrund atypischer Attribute schwer einzuordnen.
412 Vgl. das Bildmotiv des Stehens auf dem Schoß einer erwachsenen Figur in den vorhergehenden Kapiteln zu Dionysos und Athena, bzw. die Haltung des Götterkindes in den Bildern der Dionysosübergabe; vgl. auch das folgende Kapitel II. 8.2 zu Achill und die entsprechenden Darstellungen der Übergabe des Heros an den Kentauren Chiron.
413 CVA Goluchów (1) 16 Taf. 13, 1 a–b.
414 CVA Goluchów (1) Taf. 13, 2 a–b.
415 Zu den unterschiedlichen Deutungsvorschlägen s. CVA Berlin (5) 58.

Athenageburt eine entscheidende Rolle spielen. Auch die Deutung auf Zeus und Artemis ist schwer begründbar. Weder wird im Mythos ein besonderes Bindungsverhältnis zwischen Zeus und seiner Tochter thematisiert, noch lässt sich die Darstellung einem konkreten Ereignis im Mythos zuordnen. Ein dritter Deutungsvorschlag setzt die Darstellungen der Vor- und Rückseite zueinander in Relation. Seite B zeigt den Ringkampf zwischen Peleus und Atalante. Seite A wird entsprechend auf eine Begebenheit des Atalante-Mythos zurückgeführt. Die männliche Figur ist demnach König Iasios, der seine Tochter Atalante dem Mythos zufolge nach ihrer Geburt ausgesetzt hat[416]. Diese Deutung erscheint am plausibelsten, jedoch fehlt es an vergleichbaren Darstellungen[417], um das Bildthema eindeutig zuzuordnen. Die Deutung des Kindes als Artemis ist jedoch in jedem Fall auszuschließen.

In der rotfigurigen Vasenmalerei begegnet Artemis nur in einem Beispiel zusammen mit Apollon in Gestalt eines Kleinkindes im Arm ihrer Mutter. Es handelt sich um die Darstellung der an anderer Stelle bereits besprochenen verschollenen Halsamphora aus der Sammlung Hamilton (Ap rV 2 Taf. 1 b), deren Echtheit sich jedoch nicht sicher erweisen lässt. Selbst wenn man die Echtheit der Vase voraussetzt, ist sie aus stilistischen Gründen eher der unteritalischen Vasenmalerei des 4. Jahrhundert v. Chr. zuzuordnen. Für die attische Vasenmalerei sind also keine gesicherten Wiedergaben der Artemis in Gestalt eines kleinen Kindes belegt.

Gesicherte Darstellungen des Götterkindes Artemis finden sich in anderen Bildgattungen ausschließlich im mythologischen Kontext der Pythontötung oder des für die entsprechenden Kultorte bedeutenden mythischen Geburtsorts der Kinder. Hierzu gehören die bereits angesprochenen Statuen der Leto mit ihren Kindern. Über die beiden durch die schriftliche Überlieferung des Plinius (Ar S 2) und des Strabon (Ar S 1) bekannten Statuengruppen aus dem 4. Jahrhundert v. Chr. lassen sich aufgrund der kurzen, unpräzisen Angaben der Autoren keine konkreten Informationen zur Ikonographie der Dargestellten gewinnen. Aus beiden Texten[418] kann man jedoch Informationen bezüglich der Altersstufe der Kinder herauslesen. Beide Statuengruppen zeigten die Kinder im Arm einer erwachsenen Figur, entweder der Mutter oder der Amme Ortygia. Das Motiv des Getragenwerdens, das im Rahmen dieser Untersuchung schon mehrfach begegnete, kennzeichnet das Kleinkind vor Erreichen der Lauffähigkeit. Artemis und Apollon waren also im Alter von Babys beziehungsweise Kleinkindern wiedergegeben. Plinius spricht die Kinder der Statuengruppe in Rom darüber hinaus explizit als Kleinkinder an[419]. Über die Ikonographie der Götterkinder, ihren Habitus und die Ausstattung mit Götterattributen lassen sich jedoch keine Aussagen treffen.

416 CVA Berlin (5) 58. Die Autorin deutet die Gesten des Kindes und der Frau entsprechend als Abwehr; vgl. zu den Gesten Neumann 1965, 37 ff. mit Abb. 17 und 18.
417 Beazley ARV² 973, 3bis verweist auf ein Skyphosfragment des Lewis-Malers als Parallele, jedoch ist auch das Thema dieses Bildes nicht gesichert.
418 Strab. 14, 1, 20; Plin. nat. 34, 77.
419 Plin. nat. 34, 77: "item Latona puerpera Apollinem et Dianam infantis sustinens in aede Concordiae."

Außer in der Plastik ist der Bildtypus der Leto mit ihren Kindern auch auf Münzbildern belegt. Beispiele hierfür sind vor allem aus römischer Zeit bekannt[420].

II. 6.3 Auswertung

In der attischen Vasenmalerei lassen sich keine gesicherten Darstellungen der Göttin Artemis als kleines Kind nachweisen. In anderen Denkmälergruppen sind allerdings vereinzelt Darstellungen des Götterkindes belegt, die jedoch immer in direktem Zusammenhang mit dem apollinischen Kindheitsmythos beziehungsweise dem mythischen Geburtsort der Götterkinder stehen. So ist durch schriftlich überlieferte Statuen wie auch in Münzbildern ein Bildtypus der Leto oder aber der Ortspersonifikation Ortygia als Trägerin beider Kinder bezeugt.

Hinzu kommt ein weiterer Aspekt, der eine Zuordnung der Artemis zur Gruppe der Götterkinder rechtfertigt[421]. Ebenso wie Apollon, der in seiner kanonischen Gestalt als voll entwickelter Gott als bartloser junger Mann im Alter eines Epheben dargestellt wird, erscheint die Göttin Artemis, ihrer Rolle als *Parthenos* entsprechend in den Bildern in Gestalt eines jungen Mädchens vor dem Erreichen des Heiratsalters, beziehungsweise vor dem Übergang in die Lebensphase der verheirateten Frau und Mutter (*Gyne*)[422]. Artemis ist in Riten und Kulten entsprechend für die Initiation von Kindern beiderlei Geschlechts[423] zuständig ebenso wie für die Geburt von gesunden Nachkommen, ein Ereignis, durch das eine junge, verheiratete Frau den entscheidenden Schritt zur *Gyne* vollzieht.

In ihrer Ikonographie wie in ihrem Wirkungsbereich ist Artemis als Götterkind im Sinne einer Nicht-Erwachsenen anzusprechen, sie verkörpert als ewige *Parthenos* allerdings ein anderes Stadium von Kindheit als die zuvor besprochenen Götterkinder, das heißt nicht das Anfangsstadium, also die Stufe des Kleinkindalters, sondern das ‚Endstadium', unmittelbar vor dem Übergang zur erwachsenen, vollwertigen Frau[424].

420 Vgl. LIMC VI (1992) 258 f. Nr. 12*–21* s. v. Leto (L. Kahil).
421 In der Forschung wird z. T. fälschlicherweise das vollständige Fehlen von ikonographischen Kindheitszeugnissen für die Göttin Artemis postuliert und sie als von Geburt an erwachsen betrachtet: Beaumont 1992, 98; Beaumont 1995, 352 f. Die Suche beschränkt sich dabei jedoch in erster Linie auf Darstellungen der Gottheit als kleines Kind und greift daher zu kurz. Zudem widerspricht sich Beaumont 1995, 361, indem sie Artemis explizit als Ausnahme in Bezug auf die ‚fehlende Kindheit' anführt, stützt sich in ihrer Argumentation jedoch in erster Linie auf die oben genannten, ungesicherten Bildzeugnisse, die Artemis als kleines Kind wiedergeben.
422 Dieser Aspekt soll im nachfolgenden Kapitel III. 3. zum Phänomen der ‚Fehlenden Kindheit' weiter ausgeführt werden.
423 Vgl. DNP II (1997) 54 f. s. v. Artemis (F. Graf).
424 Vgl. hierzu die Ausführungen in Kapitel III. 3 Das Phänomen der fehlenden Kindheit; vgl. auch Stark (in Druckvorbereitung).

II. 7 HERAKLES

Die in bildlichen und schriftlichen Zeugnissen überlieferten mythologischen Begebenheiten rund um die Geburt und Kindheit des berühmtesten griechischen Heros lassen sich thematisch in zwei Bereiche gliedern: einmal Abenteuer, die der Heros schon in frühester Kindheit bestehen muss und zum anderen Ereignisse, mit denen Herakles als Heranwachsender konfrontiert wird.

Herakles schwierige Geburt, der im Mythos durch den Umstand besondere Bedeutung zukommt, dass sie ihn – durch Heras Einwirken verzögert – um die rechtmäßige Herrschaft über Mykene bringt[425] und so zugleich den Grundstein für die späteren mühevollen Dienste legt, die der Heros für Eurystheus ableisten muss, wird in der Kunst nicht thematisiert. Die früheste Bewährungsprobe für das Götterkind, die als Bildthema Eingang in die Vasenmalerei gefunden hat, findet jedoch bereits kurz nach seiner Geburt statt.

II. 7.1 Die erste Kraftprobe für den neugeborenen Heros: Herakles erwürgt die von Hera gesandten Schlangen – die literarische Überlieferung[426]

Die älteste schriftliche Fassung und zugleich die ausführlichste Schilderung des Mythos liefert die in klassischer Zeit verfasste erste nemeische Ode des Pindar[427]. Der Autor selbst nennt die Geschichte zu diesem Zeitpunkt allerdings bereits „altbekannt". Pindar beginnt seine Schilderung mit einer kurzen Erwähnung der schwierigen Geburt der Zwillinge Herakles und Iphikles. Herakles ist zu dem Zeitpunkt, an dem die sich anschließenden Ereignisse spielen, ein neugeborenes Baby. Die eifersüchtige Hera, der die Geburt nicht entgangen ist, sendet zwei Schlangen, um das Kind zu töten. Diese gleiten in das Schlafgemach der Kinder. Herakles erwacht jedoch rechtzeitig, packt mit jeder Hand eine Schlange und erwürgt die Tiere mit bloßen Händen. Die Mutter Alkmene und die Dienerinnen eilen entsetzt zum Ort des Geschehens. Amphitryon, der vermeintliche Vater des Kindes, stürmt bewaffnet und in Begleitung der kadmeischen Fürsten ebenfalls ins Schlafgemach. Amphitryon erkennt angesichts der übermenschlichen Tat des Kindes zugleich dessen wahre, göttliche Abstammung. Weitere antike Texte liefern, in Details abweichend, ein ähnliches Bild der Ereignisse[428]. Die Angaben

425 Hom. Il. 19, 95–133.
426 Eine Zusammenfassung der Schriftquellen und der Mythenvarianten findet sich in LIMC IV (1988) 827 f. s. v. Herakles (S. Woodford).
427 Pind. N. 1, 35–72; Zusammenhang: 1. Nemeische Ode auf Chromios aus Syrakus, Sieger im Wagenrennen bei den nemeischen Spielen (die Geschichte hat jedoch keine Parallele zu besagtem Sieger): Shapiro 1994, 105 mit ausführlichem Zitat der Schriftquelle.
428 Theokr. 24; Apollod. 2 (62) 4, 8; Philostr. iun. im. 5; Eur. Herc. 1266–1268; Plaut. Amph. 1102–1109; Diod. 4, 10, 1; Verg. Aen. 8, 287–289; Martialis 14, 177; Plin. nat. 35, 63; Hyg. fab. 30; Paus. 1, 24, 2; Cass. Dio 73, 7; Pherekydes (FgrH3F69): Mythograph des 5. Jh. v.

über das Alter des Kindes zum Zeitpunkt der Tat schwanken in den Schriftquellen zwischen neugeboren, nach der Version Pindars, und zehn Monaten bei Theokrit. Apollodors[429] Angaben zu Folge ist der Heros acht Monate alt. Übereinstimmend ist Herakles aber noch ein Wiegenkind, das – nach menschlichen Maßstäben – weder laufen gelernt noch ein wirklich eigenständiges Verhalten entwickelt haben kann.

II. 7.1.1 Leitmotive des Kindheitsmythos

Der Kindheitsmythos des Herakles zeigt ein typisches Motiv, das sich auch in den Mythen anderer Zeussöhne wie z. B. den Göttern Apollon und Dionysos wieder findet. Da das Kind einer außerehelichen Verbindung des Göttervaters – in diesem Falle mit einer Sterblichen – entstammt, zieht es unvermeidlich den Zorn der eifersüchtigen Hera auf sich. Sie trachtet danach das Kind zu vernichten. Anders als bei anderen Kindern des Zeus, die, um der Bedrohung zu entgehen, vor den Augen der eifersüchtigen Zeusgattin verborgen an einem entlegenen Ort aufwachsen, ist die göttliche Abstammung des Herakles zunächst weder der Mutter selbst noch deren sterblichem Ehemann bekannt und so lebt das Kind mit seinem menschlichen Zwillingsbruder im Palast der Eltern. Dadurch ist der kleine Herakles der Rachsucht der Hera vermeintlich schutzlos ausgesetzt und sie versucht in der Tat, ihn bereits kurz nach der Geburt durch die beiden ins Schlafgemach gesandten Schlangen zu ermorden[430]. Diese Begebenheit führt zugleich zu einem ‚Coming out' des Herakles als Götterkind. Dank seiner gewaltigen Körperkraft erwürgt er die beiden Angreifer mit bloßen Händen. Durch diese im wahrsten Sinne des Wortes übermenschliche Tat wird die Göttlichkeit des Kindes für die Eltern offenbar. Pindar[431] erwähnt explizit, dass Amphitryon einerseits von der Stärke des Kindes begeistert ist, zugleich aber auch erkennt, dass Herakles nicht sein Sohn ist.

Chr. andere Version der Sage: die Schlangen wurden nicht von Hera gesandt, sondern von Amphitryon, der herausfinden wollte, welches seiner Kinder in Wahrheit ein Sohn des Zeus sei: vgl. auch Oakley 2009, 67.

429 Apollod. 2 (62) 4, 8.

430 Der Zorn der Hera trifft im Mythos darüber hinaus bereits das ungeborene Kind: sie verzögert die Geburt des Herakles, um dessen Herrschaftsanspruch über die Argolis zunichte zu machen. Die von Pindar nur am Rande angesprochene schwierige Geburt des Kindes kann möglicherweise als Hinweis auf diese Begebenheit verstanden werden. Allgemein zum Zorn der Hera und vor allem zur Besonderheit der lebenslangen Feindschaft von Hera und Herakles im Mythos s. Kaeser 2003, 34 f. Das Motiv des Herazornes und der Verfolgung der unehelichen Zeuskinder ist hier keineswegs einzigartig, die Besonderheit besteht zum einen in dem anhaltenden Hass der Göttin auf den Heros und zum anderen in der Tatsache, dass ihr Zorn hier voll zur Entfaltung kommt, während andere Götterkinder ihm durch den Aufenthalt in einem Versteck entgehen konnten.

431 Pind. N. 1, 55 ff.

II. 7.1.2 Der schlangenwürgende Herakles in der Bilderwelt[432]

Die frühesten bildlichen Darstellungen des Kampfes gegen die Schlangen finden sich in der attisch rotfigurigen Vasenmalerei frühklassischer Zeit (He rV 1–He rV 4). Die Bilder geben das Geschehen in mehrfigurigen Szenen mit komplexer Erzählstruktur wieder, in denen neben dem Protagonisten und seinen beiden Kontrahenten auch der Zwillingsbruder Iphikles, die Eltern oder Hausbedienstete, sowie die Göttin Athena auftreten. Auch der Ort des Geschehens, der Palast des Amphitryon, wird durch architektonische Elemente oder durch Hausinventar, wie die Kline, die den Kindern als Schlafplatz dient, angedeutet. Auffallend ist, dass das Bildthema in der Kunst etwas früher aufkommt als die erste schriftliche Tradierung des Mythos[433].

Die früheste bekannte Darstellung findet sich auf einem attisch-rotfigurigen Stamnos des Berliner-Malers in Paris, Louvre G 192, der aus der Zeit um 480 v. Chr. stammt (He rV 1 Taf. 21 a). Die Szene setzt sich aus insgesamt sechs Figuren zusammen. Der Handlungsort, ein Raum im elterlichen Palast, ist durch eine mit reichen Schnitzereien verzierte, gepolsterte Kline angezeigt, die beiden Kindern als Schlafstatt dient. Die Kline flankieren auf jeder Seite zwei Personen. Auf der linken Seite, unmittelbar neben Herakles, steht die Göttin Athena, deren Körper einen Standpfosten der Bettstatt verdeckt. Hinter ihr folgt eine Frau, die vermutlich als Dienerin anzusprechen ist. Auf der gegenüber liegenden Seite steht Alkmene[434] hinter der Kline und versucht den sich verzweifelt in ihre Richtung streckenden Iphikles in die Arme zu nehmen und vor der Gefahr zu retten. Neben ihr steht Amphitryon im Himation, einen Knotenstock in der linken Hand.

Herakles und seine beiden Gegner stehen im Zentrum der Bildkomposition. Die Figuren, die die Kline flankieren lenken durch ihre antithetische Aufstellung und durch ihre Blickrichtung und Gestik den Blick des Betrachters auf die Mittelszene. Der Unterkörper des Heros ist unter der Bettdecke verborgen, so dass er nur vom Oberkörper aufwärts sichtbar ist. Sein Oberkörper ist frontal zum Betrachter gewandt, wodurch die auffallend breite, muskulös gestaltete Brust besonders deutlich hervortritt[435]. Er hält in jeder Faust eine der sich heftig windenden Schlangen kurz unterhalb des Kopfes gepackt. Die Bedrohlichkeit der Schlangen wird durch ihre wellenförmige Bewegung und die Umwickelung des Körpers des

432 Für eine umfassende Übersicht über die Darstellungsmedien, auf denen das Thema seit klassischer und bis in römische Zeit erscheint, sowie für die Herausbildung unterschiedlicher Typenvarianten in der Münzprägung verschiedener Städte s. Woodford 1983, 121 ff. und LIMC IV (1988) 827 ff. s. v. Herakles (S. Woodford).
433 Shapiro 1994, 107.
434 Deutung der Frau als Alkmene: LIMC IV (1988) 830 Nr. 1650 s. v. Herakles (S. Woodford) (= Alkmene 8* = Athena 522); Shapiro 1994, 105 f. Abb. 73–74.
435 Die Körperformen und Proportionen beider Kinder sind auf den ersten Blick atypisch für Neugeborene oder Babys. Diese Darstellungsweise ist jedoch dem Zeitstil des frühen 5. Jh. v. Chr. zuzurechnen und findet sich gleichermaßen in den zeitgleichen Bildern menschlicher wie göttlicher Kinder. Das relevante Unterscheidungskriterium ist die Charakterisierung beider Kinder durch Habitus und Körpersprache, die auf eine deutliche Kontrastwirkung abzielt.

Heros effektvoll ins Bild gesetzt. Die raumgreifende Bewegung des Herakles vergrößert seinen Aktionsradius ebenso wie seine Präsenz im Bild und zieht den Blick des Betrachters auf sich.

Herakles Haare sind blond, was in diesem Zusammenhang – die Haare aller übrigen Figuren und vor allem die seines Zwillingsbruders sind in schwarzer Farbe wiedergegeben – als spezifisches Merkmal und als Hinweis auf seine göttliche Herkunft interpretiert werden kann.

Iphikles verkörpert in seiner Haltung und Körpersprache das genaue Gegenteil seines unerschrocken agierenden göttlichen Zwillingsbruders. Während dieser bewusst in Frontalansicht erscheint ist Iphikles in Rückansicht wiedergegeben und sein Körper bis zur Gesäßpartie zu sehen. Er reagiert einem hilf- und schutzbedürftigen Menschenkind entsprechend panisch auf die unmittelbare Gefahrensituation. Er wendet seinen Kopf angstvoll zu dem ungeheuerlichen Geschehen um, während er seine Arme bereits Hilfe suchend nach der herbeigeeilten Mutter ausstreckt[436]. Diese umfasst ihn mit beiden Händen um die Brust, und ist dabei ihn – ganz einem Kind seines Alters entsprechend – schützend in ihre Arme zu nehmen. Die Anwesenheit Athenas hat kein konkretes Vorbild im Mythos[437]. Sie dient in diesem Zusammenhang dazu, den mythischen Charakter der Darstellung und den besonderen göttlichen Schutz hervorzuheben, unter dem das Götterkind steht. Die Funktion der Athena als Schutzgöttin ist im Bild zum einen durch ihre Stellung in unmittelbarer Nähe zu ihrem Schützling verdeutlicht und zum anderen durch die Geste[438] ihrer erhobenen linken Hand, die unmittelbar auf Herakles Bezug nimmt. Durch die Anwesenheit Athenas wird die Stellung des Herakles als Hauptperson des Bildes verdeutlicht und zugleich auf seinen Sonderstatus als göttliches Kind verwiesen. Die Lanze der Athena, der Stab in der Hand des Amphitryon und das parallel zum Schaft des Stabes nach links ausgestellte Bein der Alkmene bilden zudem ein auf der Spitze stehendes Dreieck, in dessen Zentrum wiederum der kämpfende Herakles steht.

Die früheste Heldentat des Herakles offenbart erstmals seine bis dato unbekannte göttliche Abstammung und kann somit in gewisser Weise als eine Art Epiphanie verstanden werden. Als Reaktion auf diese Offenbarung seiner übermenschlichen Natur sind auch die Gesten der umstehenden, die Szene betrachtenden Figuren zu deuten (Taf. 21 a). Der Vater Amphitryon, der am rechten Bildrand steht, erscheint in typisch attischer Bürgertracht mit über die Schulter gelegtem Himation und Knotenstock. Er hat den rechten Arm angewinkelt und den Unterarm erhoben, seine geöffnete Handfläche zeigt nach außen. Diese Geste kann entweder als Erschreckensgeste angesichts der Gefahrensituation verstanden werden[439]. Dem widerspricht jedoch die ansonsten sehr ruhige, fast statische Körper-

436 Zur Geste des Ausstreckens der Arme als Zeichen von Schutzbedürftigkeit s. auch McNiven 2007, 87 f.
437 Shapiro 1994, 107.
438 Vgl. hierzu die Erläuterungen Neumanns zu den Gesten, die göttlichen Beistand signalisieren: Neumann 1965, 90 f.
439 Knauß 2003b, 43 Text zu Abb. 6. 1.

haltung des Amphitryon. Dieselbe Geste begegnet zum einen als Zeichen der Adoration in Darstellungen, in denen Menschen vor eine Gottheit treten[440] und zum anderen in Bildern aus dem Themenkreis der Athenageburt[441] in einem Zusammenhang, der eindeutig eine Reaktion auf die Epiphanie einer Gottheit wiedergibt. In diesem Sinne ist die Geste des Amphitryon nicht als Reaktion auf die Bedrohung seiner Kinder durch die Schlangen zu verstehen, sondern auf die übermenschliche Tat seines vermeintlichen Sohnes zu beziehen.

Auch die Figur am linken Bildrand, die in der Literatur als eine zum Haushalt gehörige Dienerin interpretiert wird[442], reagiert mit auffallenden Gesten auf das Geschehen. Ihr rechter Arm ist angewinkelt und der Unterarm fast waagerecht ausgestreckt, die Hand ist geöffnet und – im selben Gestus wie die des Amphitryon – mit der Innenfläche nach außen gewandt[443]. Ihr linker Arm ist parallel zur Haltung des ihr gegenübergestellten Amphitryon ebenfalls angewinkelt, der Unterarm ist erhoben. Mit ihrer linken Hand macht sie dabei eine Geste mit eingeschlagenem kleinen Finger und Ringfinger, während Mittelfinger, Zeigefinger und Daumen ausgestreckt sind[444]. Auch diese beiden Gesten können als Reaktion auf die sich vor ihren Augen abspielende Offenbarung der göttlichen Natur des Herakles interpretiert werden.

Ein um 475 v. Chr. entstandener attisch-rotfiguriger Krater aus Umkreis des Mykonos-Malers in Perugia, Museo Nazionale 73 (He rV 2) gibt das Geschehen in vergleichbarer Weise wieder. Im Bildzentrum steht wiederum die Kline mit den beiden Kindern. Um die Kline herum gruppieren sich drei Figuren. Eine hinter der Kline aufgestellte Säule kennzeichnet wiederum den Plast des Amphytrion. Herakles erscheint in der schon zuvor gesehenen Körperhaltung und in Frontalansicht. Der Kampf mit den Schlangen ist gerade im Gange, die Gegner winden sich heftig im Griff des Götterkindes. Rechts von Herakles erscheint Iphikles wiederum in Rückansicht mit angstvoll umgewendetem Blick, die Arme Hilfe suchend nach rechts zu einer weiblichen Figur ausgestreckt, in der entweder Alkmene oder eine Dienerin zu erkennen ist. Diese weicht mit einer Geste des Erschreckens vor der Szene zurück. Links der Kline stehen in ruhiger, statischer Haltung Athena und Amphytrion, der im Himation und diesmal mit Zepter ausgestattet erscheint und

440 Neumann 1965, 77 ff. 79 mit Anm. 318.
441 Vgl. die Ausführungen zur Gestik der Beobachter der Athenageburt in Kapitel II. 5.3.3.
442 Vgl. Shapiro 1994, 107.
443 Vgl. die Handhaltung des Zeus in der Darstellung der attisch-rotfigurigen Schale des Makron in Athen, NM 325 (D rV 2): hier Kapitel II. 4.10 Exkurs: Die rotfigurige Schale des Makron von der Athener Akropolis.
444 Aufgrund des Kontextes und im Zusammenhang mit der Geste, die die Frau mit ihrer rechten Hand ausführt, ist die Handhaltung m. E. als Reaktion auf die sich offenbarende göttliche Natur des Kindes zu verstehen. Dieselbe Geste findet sich auch in einem Vasenbild aus dem Themenkreis der Athenageburt aus dem frühen 6. Jh. v. Chr.: attisch-schwarzfiguriges Dreifußexaleiptron des C-Malers in Paris, Louvre CA 616 (Ath sV 1 Taf. 16 a). Die Geste wird dort von Hephaistos ausgeführt und ist, ebenso wie die Gesten der übrigen Götter, als Reaktion auf die Epiphanie der Athena zu verstehen; ein weiteres Beispiel für diesen Gestus findet sich in der Darstellung einer um 510 v. Chr. datierenden attisch-rotfigurigen Amphora in München, Antikensammlungen 1562: Wünsche 2003, 101 f. 403 Kat. Nr. 52.

ruhig die Szene beobachtet. Athena zeigt durch ihre Aufstellung hinter der Kline in unmittelbarer Nähe des Herakles wiederum ihren göttlichen Beistand. Die Geste ihrer rechten Hand ist wiederum als Reaktion auf die Aktion des Götterkindes zu interpretieren[445].

Von der Hauptszene einer attisch-rotfigurigen Schale aus Cerveteri, die in der Sammlung der Universität in Leipzig T 3365[446] aufbewahrt wird und um 470 v. Chr. datiert (He rV 3), ist nur ein einzelnes Fragment erhalten. Aus diesem lässt sich erschließen, dass Herakles in vergleichbarer Körperhaltung wie in den zuvor gesehen Bildern wiedergegeben war. Erhalten sind ein Teil seines Unterkörpers mit dem linken Oberschenkel und ein Teil der Brust. Quer über die Brust verlief ein mit runden Anhängern versehenes Amulettband. Herakles war kniend gezeigt, mit frontal aus dem Bild gewandtem Oberkörper. Im unteren Bereich des Fragmentes ist noch ein Rest des Klinenpolsters sichtbar. Sein linker Arm ist teilweise erhalten, mit der Faust packt er den aufgeringelten Leib einer Schlange. Im Bereich seiner rechten Hüfte ist die Windung eines weiteren Schlangenleibes sichtbar. Quer über den Ansatz des rechten Oberschenkels verläuft ein Stab, der eventuell als Schaft der Lanze der Athena zu deuten ist. Von der Figur der Göttin selbst ist am äußersten Rand der Scherbe nur noch ein kleines Stück der Ägis sichtbar. Auf weiteren Fragmenten sind der Unterkörper und die rechte Hand einer männlichen Figur im Himation und mit Stab, sowie der Oberkörper einer Frauenfigur mit *Sakkos* und Ohrring erhalten, die beide Hände erhoben hat[447]. Hinter der Frau ist die linke Hand einer weiteren Figur sichtbar. Am rechten Rand der Scherbe sind Gewandreste erhalten. Ein weiteres Fragment zeigt den Haarschopf und den linken Arm einer weiteren Frauengestalt, die ihr Gewand nach oben zieht.

Die Darstellung einer um 450 v. Chr. entstandenen attisch-rotfigurigen Hydria des Nausikaa-Malers in New York, MMA 25.28 (He rV 4 Taf. 21 b) unterscheidet sich in ihrer Figurenkonstellation von den früheren Vasenbildern, die Grundelemente sind jedoch auch hier beibehalten. Beide Kinder sind auf der Kline kniend gezeigt, in der Mitte zwischen ihnen steht die Schutzgöttin Athena, zu beiden Seiten wird das Geschehen von den Figuren der Eltern flankiert. Die Kinder selbst sind deutlich kleiner als in den früheren Darstellungen.

Herakles ist trotz seiner unscheinbaren Größe durch die Bildkomposition in den Mittelpunkt der Szene gerückt. Zum einen nimmt die Mittelfigur Athena eindeutig auf Herakles Bezug. Sie ist deutlich näher zu Herakles gerückt als zu seinem Bruder und greift durch ihre Kopfwendung nach links, zum herbeieilenden Vater, die Blickrichtung des Kindes auf. In ihrer Körperhaltung mit dem erhobenen linken Arm, mit dem sie den Schaft ihrer Lanze umfasst und dem gesenkten

445 Vgl. hierzu die entsprechende Geste der Athena innerhalb der Götterprozession auf der attisch-rotfigurigen Schale des Makron in Athen, NM 325 (D rV 2).
446 Abgebildet in Philippart 1936, 20 f. Taf. 7.
447 Vgl. zur Geste die Handhaltung des Poseidon und des Hephaistos im Kontext der Athenageburt: Fragmente eines attisch-rotfigurigen Volutenkraters des Syleus-Malers, Reggio Calabria, Museo Nazionale 4379 (Ath rV 3).

rechten Arm kopiert sie die Haltung des Herakles und wirkt dadurch wie eine Art ‚vergrößernder Schatten' des relativ kleinen Kindes. Auch der herbeieilende Amphitryon weist in der Verlängerung seines zum Schlag erhobenen rechten Unterarmes auf Herakles hin. Insgesamt ist das Bildfeld in zwei unterschiedliche Bereiche aufgeteilt. Die Grenze zwischen beiden Bereichen bildet die Figur der Athena. Auf der einen Seite stehen sich Iphikles, der panisch vom Geschehen wegstrebt und in flehender Geste die Arme nach seiner Mutter ausstreckt[448] und Alkmene gegenüber, die in hilflosem Schrecken zurückweicht. Dagegen ist das Umfeld des Herakles von starker Aktion geprägt. Hier steht der Kampf des Heros mit den sich windenden Schlangen und die heftige Bewegung und Gestik des kampfbereit herbeieilenden Amphitryon im Vordergrund. Auch Athena ist in diesen Bereich integriert, da sie in Körperhaltung und Blickrichtung eindeutig auf die Sphäre des Herakles Bezug nimmt. Die starke Präsenz kriegerischer Attribute, der Helm und die Lanze der Athena sowie der Helm und das gezogenes Schwert des Amphitryon, unterstreicht die aktive, kämpferische Konnotation des linken Bildfeldes. Auf der einen Seite stehen die weibliche Sphäre von Mutter und Kind sowie die Hilflosigkeit und Schutzbedürftigkeit des sterblichen Kindes im Mittelpunkt, auf der anderen Seite die durch eine männliche Bezugsperson, Waffen und kämpferische Aktion charakterisierte und somit eher männlich geprägte Sphäre, der das Götterkind zugehört.

Die beiden Bereiche unterscheiden sich auch in der Bewegungsrichtung voneinander. So strebt die Figurengruppe der rechten Bildhälfte nach außen, vom Geschehen weg. Der Bewegungsimpuls richtet sich zum rechten Bildrand hin. Die Bewegung beginnt in den ausgestreckten Armen und der Körperdrehung des Iphikles und wird vom Körper der zurückweichenden Mutter aufgegriffen. Dagegen strebt im linken Bildfeld die Aktion zum Geschehen in der Bildmitte hin. Amphitryon eilt in stark bewegter Pose seinem Sohn zu Hilfe. Die gesamte Aktion konzentriert sich in der Figur des Herakles.

Auch in den Figuren der beiden Kinder zeigt sich deutlich der Kontrast zwischen göttlichem und sterblichem Kind. Die Körpergröße beider Kinder ist identisch, Körperbild und Habitus sind jedoch grundverschieden. Während die Körperformen des Iphikles sehr weich, strukturlos und undifferenziert wirken, sind die durch die starke körperliche Anstrengung angespannten Muskeln im Torsobereich des Herakles detailliert in Binnenzeichnung wiedergegeben. Dadurch wirkt die Gestalt des Heros wesentlich gedrungener und kompakter als die seines Bruders.

Iphikles reagiert auf das für beide Kinder lebensbedrohliche Geschehen mit Panik und Hilflosigkeit. Er wendet sich voller Angst ab und sucht bei seiner Mutter Zuflucht und Schutz. Herakles hat dagegen bereits den Kampf aufgenommen

448 Durch die flehentlich zur Mutter empor gestreckten Arme ist die Hilflosigkeit und Panik des Iphikles angesichts der bedrohlichen Situation eindringlich geschildert. Shapiro merkt zwar an, dass der Bittgestus als solcher recht unkindlich anmutet: Shapiro 1994, 107; die Intention der Darstellung – die Kontrastierung des hilflosen, Schutz suchenden Menschenkindes und des aktiv handelnden, furchtlosen Götterkindes – ist jedoch klar erkennbar.

und geht ganz in seiner Rolle als kämpferischer Heros auf. Er ist vollkommen in das Ringen mit seinen beiden Gegnern vertieft, die sich bedrohlich in seinem Griff winden und strahlt in seiner ganzen Körperhaltung Kraft und Entschlossenheit aus. Der Fokus des Bildes liegt klar auf der Offenbarung der göttlichen Natur und der übermenschlichen Körperkraft des neugeborenen Heros.

Die göttliche Natur des Herakles spiegelt sich in den Vasenbildern in der ungeheuerlichen Tat wie auch im Habitus des Heros. Die Schlangen winden sich in seinen Fäusten und ringeln sich bedrohlich und noch sehr lebendig um seine Gliedmaßen. Der Kampf ist noch nicht entschieden, doch die starke körperliche Präsenz des Heros lässt für den Betrachter keinen Zweifel aufkommen, wer aus diesem Kampf als Sieger hervorgehen wird. Die Vorgeschichte der Tat bleibt in den Bildern völlig außen vor. Es wird weder auf Hera als Urheberin der Gefahr, noch auf Zeus als Vater des Kindes verwiesen. Dagegen nimmt die Anwesenheit der Athena, die im Mythos nicht vorkommt, bereits eine für den erwachsenen Heros bedeutende Tatsache vorweg: Herakles steht unter dem besonderen Schutz der Athena, die ihm auf unterschiedliche Art und Weise bei seinen Aufgaben beisteht. Die Personen, die der Tat des Heros beiwohnen – Amphitryon, Alkmene, die Dienerin und natürlich der Bruder Iphikles – zitieren nicht nur eine konkrete Vorlage im Mythos, sondern werden im Bild auf unterschiedliche Weise dazu benutzt, Herakles in seiner Eigenschaft als Götterkind in den Mittelpunkt zu stellen. Die anwesenden Personen sind zugleich Zeugen der Offenbarung der göttlichen Natur des Kindes. Zudem lässt sich in den Bildern anhand eines direkten Vergleichs zwischen Herakles und seinem sterblichen Zwillingsbruder anschaulich der ikonographische Unterschied zwischen Götterkind und Menschenkind fassen. Die Bildkomposition baut dabei stets auf starken Kontrasten auf. Die Gegensatzpaare sind hierbei Götterkind – Menschenkind, Aktion – Reaktion bzw. aktiv – passiv und im Falle der Hydria des Nausikaa-Malers männliche Sphäre – weibliche Sphäre. Durch die Figur der in unmittelbarer Nähe zu Herakles stehenden Athena, die durch ihre Gesten anzeigt, dass der Heros unter ihrem besonderen Schutz steht, wird darüber hinaus eine Verbindung zur göttlichen Sphäre hergestellt.

In den untersuchten Vasenbildern ist Herakles nicht durch spezifische Attribute gekennzeichnet wie es in den Darstellungen der zuvor untersuchten olympischen Götterkinder der Fall war. Hier reichen einzig und allein die Einzigartigkeit des Bildthemas und der unverwechselbare Habitus des Herakles aus, das Kind zweifelsfrei zu identifizieren.

Ein weiteres Beispiel dieses Bildthemas fand sich in der Malerei, auf einem nur durch Schriftquellen überlieferten Gemälde des Zeuxis aus dem Ende des 5. Jh. v. Chr.[449]

Das Bildthema des Götterkindes Herakles im Kampf mit den beiden Schlangen erfreut sich auch in der Folgezeit über einen langen Zeitraum und auf unterschiedlichsten Darstellungsmedien großer Beliebtheit. Die Erzählstruktur wandelt sich jedoch im Laufe der Zeit grundlegend. Die mehrfigurigen Szenen verschwin-

449 Brendel 1932; vgl. hier He M 1.

den aus dem Bildrepertoire[450]. Das in der Vasenmalerei entwickelte Bildmotiv des Herakles in typischer Kampfpose, der mit jeder Faust eine Schlange unterhalb ihres Kopfes gepackt hat, wird aus dem Bildkontext herausgelöst und als Einzelmotiv seit dem 5. Jahrhundert v. Chr. zunächst in die Münzprägung verschiedener Städte übernommen[451]. In den frühen Münzbildern erscheint neben Herakles seltener auch sein Zwillingsbruder Iphikles und zuweilen die Figur der Alkmene[452], in der Mehrheit wird das Götterkind jedoch allein abgebildet. Das Bildthema findet Eingang in eine große Breite an Darstellungsmedien. Ein Beispiel dieses neuen Bildtypus in der Vasenmalerei zeigt das Innenbild einer um 370 v. Chr. entstandenen campanisch-rotfigurigen Schale in Würzburg, Martin von Wagner Museum L 885 (He rV 5). Die Tradition des neuen Darstellungstypus setzt sich in unterschiedlichen Variationen der Körperhaltung des Kindes kontinuierlich bis in die römische Zeit fort. Vor allem im Hellenismus werden der Ausprägung des Zeitstils entsprechend die kindlichen Proportionen des Götterkindes mit kurzen Gliedmaßen, gedrungenen Körperformen und in Relation zum Körper großem Kopf, stärker betont und in der Körperhaltung neben dem knienden auch ein sitzender Typus eingeführt[453]. Entsprechend der hellenistischen Vorliebe für die Wiedergabe kindlicher Ikonographie finden sich in dieser Zeit besonders häufig Statuen und Statuetten, die das Götterkind in einer für Kleinkinder charakteristischen Sitzhaltung zeigen. Die Bandbreite der Darstellungsmedien reicht von Münzbildern, Gemmen, Statuen und Statuetten über Öllampen bis hin zu Beispielen in der römischen Wandmalerei, die wiederum den mythologischen Kontext wiedergeben. Darüber hinaus ist der schlangenwürgende Herakliskos in römischer Zeit auch ein beliebtes Motiv für Porträtstatuen und Sarkophagreliefs[454].

II. 7.2 Herakles tötet Linos

Dem Mythos[455] zu Folge erhält Herakles von Linos, einem berühmten Musiker, Unterricht im Lyraspiel. Der junge Heros erweist sich jedoch als fauler und begriffsstutziger Schüler und wird von seinem Lehrmeister deshalb einmal mit

450 Woodford 1983, 122.
451 Zur typologischen Entwicklung der Münzen mit dem Bild des schlangenwürgenden Herakliskos s. Woodford 1983, 123 ff. und Vermeule 1998, 505–513.
452 Vgl. LIMC IV (1988) 831 Nr. 1663* u. 1664* s. v. Herakles (S. Woodford).
453 Vgl. Woodford 1983, 125.
454 Woodford 1983, 127 f.
455 Die früheste bekannte Bearbeitung des Themas ist ein Satyrspiel des Achaios von Eretria mit dem Titel „Linos": 2. Hälfte 5. Jh. v. Chr.; 4. Jh. v. Chr.: Komödie „Linos" des Alexis (beide Quellen sind nur fragmentarisch erhalten); Diod. 3, 67; Apollod. 2, 4, 9; Paus. 9, 29, 9 erwähnen einen Linos, Sohn des Ismenios, von dem die Thebaner berichten. Er sei der Musiklehrer des Herakles gewesen und dieser habe ihn als Knabe getötet. Die Ursachen und Umstände der Tat nennt er jedoch nicht; Theokr. 24, 103. 105: nach dieser Version unterrichtet Linos Herakles auch im Lesen und Schreiben; Hintergrund: Linos habe das phönizische Alphabet nach Griechenland gebracht vgl. Knauß 2003c, 48 mit Anm. 7.

Schlägen bestraft. In unbändigem Jähzorn erschlägt Herakles daraufhin seinen Lehrer. Die Schriftquellen nennen in der Regel die Lyra als Tatwerkzeug[456].

Nach der Version des Apollodor[457], wird Herakles traditionsgemäß von unterschiedlichen Lehrmeistern in den kanonischen Disziplinen unterrichtet, die für einen Fürstensohn von Bedeutung sind. Unter den Lehrmeistern ist auch sein (Stief)vater Amphitryon, der ihn im Wagenlenken unterweist. Bei dieser Grundausbildung darf, wie es sich für einen Aristokratensohn gehört, auch der Unterricht in Musik, also einem Bereich des kulturellen Lebens, nicht fehlen[458]. Apollodor zu Folge muss sich Herakles nach dem Mord an Linos vor Gericht verantworten, wird aber von der Schuld freigesprochen, da er sich lediglich gegen einen Angriff zur Wehr gesetzt habe. Sein Vater Amphitryon, der die potenzielle Gefahr, die von seinem Sohn ausgeht, erkennt, schickt ihn daraufhin aufs Land, wo er als Viehhirte tätig ist und weitere Heldentaten vollbringt.

II. 7.2.1 Die Vorgeschichte eines Mordes: Der Skyphos des Pistoxenos-Malers in Schwerin

Seite A des Skyphos in Schwerin, Staatliches Museum KG 708 (He rV 7 Taf. 22 a)[459], zeigt zwei Personen, die sich auf den linken Bildrand zu bewegen. Beide sind durch beigeschriebene Namen gekennzeichnet. Bei dem jungen Mann handelt es sich um Herakles, der sich in Begleitung einer alten Amme mit Namen Geropso auf dem Weg zum Musikunterricht befindet. Den Bezug zu Schule und Unterricht liefert Seite B der Vase, die eine Unterrichtsszene wiedergibt. Herakles ist in Profilansicht gezeigt. Er trägt einen knöchellangen Mantel, der die rechte Schulter und den rechten Arm unbedeckt lässt. In der Hand hält er einen kurzen Wurfspeer. Er trägt kurzes, auffallend gelocktes Haar und steht in relativ statischer, aufrechter Haltung. In der Forschung wird vor allem seine außergewöhnliche Physiognomie mit dem großen, weit geöffneten Auge hervorgehoben[460]. Dieser Zug kann auch tatsächlich als spezifisches Merkmal des Heros verstanden werden, da er in der Physiognomie der übrigen auf dem Gefäß dargestellten Personen nicht vorkommt. Die ihm nachfolgende Amme ist durch drastische Alterszüge gekennzeichnet. Sie geht in gebeugter Haltung an einem in der Mitte geknickten Stock. Sie ist durch schütteres weißes Haar und ein faltiges Gesicht mit Hakennase als alte Frau niederer Herkunft gekennzeichnet[461]. Durch die in Form von dicken Strichen angegebenen Tätowierungen an Hals, Unterarmen und Füßen

456 Abweichend davon nennt Ail. var. 3, 32 als Tatwaffe das Plektron, die Suda s. v. Embalonta nennt einen Stein: vgl. zu beiden Varianten: Knauß 2003c, 48 Anm. 9.
457 Apollod. 2, 4, 9.
458 Zu den Grundlagen der aristokratischen Erziehung Beck 1964, 79.
459 Beck 1975, 13 Kat. Nr. 37 Abb. 25; LIMC IV (1988) 833 Nr. 1666* s. v. Herakles (S. Woodford); Rühfel 1988, 46; Schulze 1998, 64 Kat. Nr. A V 28 Taf. 28, 1; Carpenter 2002, 119 Abb. 170; Knauß 2003c, 49 Abb. 7.3 a–b; Bundrick 2005, 71 f.; ARV² 862, 30.
460 Knauß 2003c, 49 und Beschreibung zur Abb. 7. 3 a–b.
461 Vgl. Pfisterer-Haas 1989; Moraw 2002b, 305 f.

ist sie als thrakische Sklavin kenntlich[462]. In ihrer linken Hand trägt die Alte die Lyra als Schulutensil ihres Schützlings.

Auf der Rückseite des Skyphos (Taf. 22 b) erteilt ein würdiger alter Lehrmeister, der durch Beischrift als Linos benannt ist dem Zwillingsbruder des Herakles, Iphikles, bereits eine Musiklektion. Beide sitzen sich in aufrechter Körperhaltung gegenüber. Linos sitzt auf dem *Klismos*, sein Schüler auf einem lehnenlosen *Diphros*. Sie scheinen beide auf den Unterricht konzentriert und Iphikles lauscht in unbewegter Haltung aufmerksam dem Spiel oder den Anweisungen des Meisters. Im Hintergrund hängen eine Kithara und zwei weitere Gegenstände, die in den Bereich des Musikunterrichts gehören, ein Flötenfutteral und ein Stimmschlüssel. Der mythologische Kontext des Bildes lässt sich durch die Namen der Personen eindeutig zuordnen. Die Darstellung lässt sich jedoch nicht auf ein konkretes Vorbild im Mythos zurückführen. Auch die Person der Amme Geropso hat kein Vorbild im Heraklesmythos, sondern muss als eine Zutat des Vasenmalers betrachtet werden. Die Darstellung des Linos und der Kontext des Musikunterrichtes lassen darauf schließen, dass das Geschehen dem eigentlichen Mord unmittelbar vorausgeht. Es handelt sich hier um eine einzigartige Variante der Linosthematik, deren Vorbilder nicht im mythologischen Bereich, sondern in anderen Bildthemen zu suchen sind und die an anderer Stelle ausführlich untersucht werden sollen[463].

II. 7.2.2 Tatort Klassenzimmer: Bilder eines Mordes

Eine verhältnismäßig kleine Gruppe rotfiguriger Vasen ausnahmslos attischer Provenienz aus der Zeit von etwa 490/80 v. Chr. bis zur Jahrhundertmitte[464], stellt den Mord an Linos dar. (He rV 8–He rV 17). Zu anderen Zeiten oder auf anderen Bildträgern ist das Thema dagegen nicht belegt.

Die berühmteste und zugleich eine der frühesten Darstellungen findet sich auf der Außenseite einer Schale des Duris in München, Antikensammlungen 2646 (He rV 8 Taf. 31 a). Die Szene spielt in einem Innenraum, im linken Bildfeld an der Wand hängt ein sorgfältig zusammengeklapptes und verschnürtes Diptychon. Im Bildzentrum stehen sich die beiden Kontrahenten in einem ungleichen Kampf gegenüber. Links steht der nackte junge Heros in breiter Schrittstellung. Mit der linken Hand packt er seinen unter der Wucht der Schläge bereits zu Boden gegangenen Lehrer an der Schulter und holt mit der weit nach hinten ausgreifenden Rechten zum vernichtenden Schlag aus. Als Waffe schwingt er einen zerbrochenen *Diphros*, von dem weitere Überreste hinter dem rechten Fuß des Linos am Boden liegen. Der Lehrer selbst erscheint in Rückansicht, nur mit einem Schultermantel bekleidet. Volles, dunkles Haar und Bart kennzeichnen ihn als reifen,

462 Schulze 1998, 64.
463 Das Bildthema lehnt sich an die zeitgleichen Schulwegszenen aus dem Themenkreis der Bürgerwelt an; vgl. hierzu das Kapitel III. 2.3.1 dieser Untersuchung.
464 Vgl. LIMC IV 1 (1988) 833 f. s. v. Herakles (J. Boardman); ebenso: Knauß 2003c, 48 f.

jedoch noch nicht alten Mann. Er kniet halb am Boden, das linke Bein weit nach vorne ausgestreckt, das rechte Bein angewinkelt. Sein Oberkörper ist leicht nach hinten geneigt. Mit der rechten Hand hat er das Requisit des Musikunterrichts, die Lyra, schützend über den Kopf gehoben, die linke Hand ist in flehender Geste zum Kinn des Herakles emporgehoben. Insgesamt wirkt seine Körperhaltung sehr labil, keiner seiner Füße hat festen Bodenkontakt und der Betrachter erwartet, dass er jeden Moment nach hinten überkippt. Im Bildhintergrund fliehen vier mit Mänteln bekleidete, junge Männer in panischem Entsetzen die Szene, die Hände in Erschreckensgesten in die Luft geworfen.

Die Darstellung eines attisch-rotfigurigen Stamnos des Tyszkiewicz-Malers in Boston, Museum of Fine Arts 66.206 (He rV 9 Taf. 23) konzentriert sich ausschließlich auf die beiden Protagonisten. Wiederum ist durch eine an der Wand hängende Schreibtafel sowie durch Sitzmöbel ein Innenraum angezeigt. Herakles steht in ähnlicher Pose wie auf der Münchener Schale, mit frontal zum Betrachter gedrehtem, auffallend muskulösem Oberkörper, die Beine in weit ausgreifender Schrittstellung. Er ist diesmal mit einem Schultermantel bekleidet, dessen zu beiden Seiten des Körpers herabhängende Zipfel den breiten, massigen Körper zusätzlich betonen. Auffallend ist hier die raumgreifende Pose des Heros, die die obere Bildbegrenzung leicht überschneidet. Mit seiner Linken hat er wiederum sein Opfer an der Schulter gepackt, mit der rechten Hand holt er weit über dem Kopf zum Schlag aus. Tatwaffe ist auch hier ein, diesmal kompletter, Stuhl. Linos sitzt auf einem Lehnstuhl mit Fußbänkchen, um seinen Unterkörper ist ein Himation geschlungen, in der kraftlos herabhängenden Linken hält er noch die Lyra, die rechte Hand ist im Bittgestus zum Kinn des Heros erhoben. Die Konstellation beider Figuren erweckt beim Betrachter den Eindruck, als sei der Musikunterricht vor einer Sekunde noch im Gange gewesen, als der unbeherrschte junge Held in einem plötzlichen Impuls des Jähzorns aufgesprungen ist und kurzerhand seinen Stuhl ergriffen hat, um auf den Lehrer einzuschlagen. So wirkt denn auch Linos von dem Ansturm völlig überrumpelt. Er hält die Lyra noch in der Hand, sein Oberkörper neigt sich weit nach hinten, das rechte Bein hat er vom Schemel erhoben und er droht jeden Moment mitsamt dem Stuhl nach hinten zu kippen. Auch wenn der noch sitzende Linos wie eine Vorstufe zum bereits gestürzten Lehrmeister der Münchener Durisschale erscheint, so hat der Tyszkiewicz-Maler in seiner Wiedergabe des Linos die Dramatik und Drastik der Situation noch einmal gesteigert: das Gesicht des Lehrers ist im Dreiviertelprofil gezeigt, auf der hohen Stirn sind bereits Blutspuren sichtbar, sein naher Tod ist damit unmittelbar vorweggenommen.

Das Innenbild einer um die Mitte des 5. Jahrhunderts entstandenen, attisch-rotfigurigen Schale des Stieglitz-Malers in Paris, Cabinet des Médailles 811 (He rV 11) kennzeichnet Herakles durch seine im Vergleich zu Linos etwas geringere Körpergröße und den schlanken Körperbau als Heranwachsenden. Er ist nackt und holt wie in den anderen Bildern mit hoch erhobenem Schemel zum Schlag gegen Linos aus, der in gewohnt labiler Haltung mit baumelnden Beinen auf ei-

nem ungewöhnlichen Sitzplatz in Form eines Altares[465] mit einstufiger Basis und rechteckigem, schmucklosem Aufbau sitzt. Dieses Element ist kein kanonischer Bestandteil der Linosbilder und lässt sich nur in dieser einen Darstellung nachweisen. Die Kombination des Altares mit einer an der Wand hängenden Schreibtafel und dem Schulmobiliar als Tatwaffe wirkt zudem befremdlich. Die Bildchiffre des auf dem Altar sitzenden alten Mannes ist vermutlich aus dem motivisch verwandten Themenkreis der Ermordung des Priamos[466] übernommen.

Der Lehrmeister ist in Chiton und Himation gekleidet, durch Barttracht und hohe Stirn ist er als alter Mann gekennzeichnet. Trotz seiner kleineren Statur dominiert Herakles die Szene. Seine geringe Körpergröße wird durch seine Positionierung im Bild wettgemacht. Herakles steht nicht auf einer vorgegebenen Bodenlinie auf. Er hat das rechte Bein nach hinten ausgestreckt und scheint sich gegen die kreisförmige Bildbegrenzung abzustützen. Mit dem linken Bein kniet er auf dem Oberschenkel seines Opfers und packt dieses zugleich mit seiner linken Hand an der Schulter. Die rechte Hand ist weit über den Kopf erhoben und hält einen kompletten Stuhl als Waffe. Durch das Haltungsmotiv erscheinen die Kontrahenten nicht auf Augenhöhe. Herakles überragt sein Gegenüber um ein gutes Stück, wodurch die körperliche Präsenz des Heros und die Bedrohung für den wehrlosen Greis, dessen linker Arm schlaff an seiner Seite herabhängt, gesteigert werden. Die Anisokephalie wird durch die leicht zurückgelehnte Haltung des Oberkörpers und den emporgehobenen Kopf des Linos noch verstärkt. Linos hat zwar den rechten Arm erhoben, er leistet jedoch keinerlei Widerstand und unternimmt auch keinen Versuch, sich vor dem nahenden Schlag zu schützen.

Eine ähnliche Lösung der Problematik des Größenunterschiedes zeigt ein attisch-rotfiguriges Schalenfragment des Brygos-Malers in Athen, III Ephoria A 5300 (He rV 14). Von dem Bild ist nur ein Teil des Oberkörpers, die Oberschenkel und der linke Arm des Herakles sowie Oberkörper, der rechte Arm, das rechte Bein und der linke Oberschenkel des Linos erhalten. Die Darstellung ist durch den erhaltenen Rest einer Namensbeischrift gesichert. Herakles erscheint wiederum nackt und in der gewohnten Körperstellung. Linos ist mit einem langen Chiton bekleidet, unter dem seine Körperformen durchscheinen. Herakles packt seinen Gegner mit dem ausgestreckten linken Arm. Linos erscheint in weit zurückgelehnter Haltung, durch die er wiederum eine im Vergleich zu Herakles niedrigere Position einnimmt. Er hat die rechte Hand in einem Bittgestus zu Herakles ausgestreckt. Sein rechtes Bein ist angewinkelt und stark angehoben. Durch dieses De-

[465] LIMC IV (1988) 833 Nr. 1668* s. v. Herakles (S. Woodford) spricht allgemein von einem „block"; Prag 1985, 93 nennt den Gegenstand „altar-like stool". Der Form und dem Aufbau des Blockes mit der einstufigen Basis und der vom Mittelteil abgesetzten Deckplatte nach handelt es sich eindeutig um einen Altar; vgl. zu Altarformen s. Aktseli 1996; durch die Zufluchtnahme beim Altar wäre Linos in diesem speziellen Fall als *Hiketes* gekennzeichnet: Schmidt 1995, 22; die Tat des Heros wäre somit aus sakralrechtlicher Sicht ein Frevel: vgl. DNP V (1998) 554 f. s. v. Hikesie (S. Gödde).

[466] Zu den entsprechenden Darstellungen des Priamos s. LIMC VII (1994) 516–520 Nr. 85–140* s. v. Priamos (J. Neils); Giuliani 2003a, 203 ff.

tail wird die labile Haltung des Lehrers, der jeden Moment nach hinten zu stürzen droht, besonders drastisch ins Bild gesetzt.

Die Bildkomposition der untersuchten Vasenbilder der Linostötung baut jeweils auf einander gegenübergestellten, kontrastierenden Paaren auf: Jung – Alt, Kraft – Schwäche, Aktion – Reaktion, Aggressives – defensives Verhalten. Auf der einen Seite steht der jugendlich schöne, vor Kraft und Aktivität strotzende Heros, auf der anderen Seite der greise Lehrmeister, der durch Hilflosigkeit und passives oder defensives Verhalten gekennzeichnet ist. Auf der einen Seite der Aggressor auf der anderen Seite das weitestgehend wehrlose Opfer, das dem heftigen Angriff so gut wie nichts entgegensetzen kann.

Herakles ist in den Bildern stets der klare Sieger der Auseinandersetzung. Linos dagegen ist durch seine Körperhaltung und Gestik eindeutig als Unterlegener beziehungsweise Besiegter charakterisiert. Auch die Körpersprache der Protagonisten spiegelt diesen Kontrast wider: auf der einen Seite der raumgreifende, sichere Stand des Herakles, der Tatkraft und Entschlossenheit spiegelt, auf der anderen das instabile Haltungsmotiv des Linos. Entweder kauert er bereits am Boden oder er sitzt in unsicherer Haltung auf einem Stuhl, der jeden Moment umzustürzen droht. Der feste Stand des Herakles bildet zudem einen Gegenpol zur chaotischen, planlosen Bewegung der in einigen Bildern vorkommenden Hintergrundfiguren, die vor dem ungeheuerlichen Geschehen fliehen.

Herakles erscheint in den Bildern entweder völlig nackt oder nur mit einem Schultertuch bekleidet. Dadurch wird zum einen sein muskulöser Oberkörper effektvoll ins Bild gesetzt, auf der anderen Seite ist er von seinem Umfeld, das aus zumeist züchtig und angemessen gekleideten Mitschülern besteht, abgehoben. In der Ikonographie des Herakles wird vor allem der Aspekt der übermenschlichen Körperkraft hervorgehoben. Dementsprechend ist sein Oberkörper – wie schon in den zuvor besprochenen Bildern des neugeborenen Heros – frontal zum Betrachter gedreht und eine besonders raumgreifende Pose gewählt. Die Kraft und die zugehörige Tätigkeit, der Kampf, sind zugleich Hauptcharakteristika des Heros. Obwohl er nicht mit den für den erwachsenen Heros typischen Attributen, Löwenfell und Keule, ausgestattet ist, ist er in den Bildern durch seinen besonderen Habitus klar zu identifizieren.

Die Vasenbilder stellen den dramatischen Höhepunkt des Geschehens, die Eskalation der Situation im Zornesausbruch des Heros als zentrales Bildelement heraus. Die Vorgeschichte der Tat, die Züchtigung des faulen und begriffsstutzigen Schülers, wird in den Bildern weitgehend ausgeklammert. Nur zwei Bilder zeigen den *Narthex*[467], das Attribut des Lehrers und die antike Version des neuzeitlichen Rohrstocks. In einem Fall lehnt er jedoch außerhalb des Geschehens an der Wand und kennzeichnet ebenso wie das übrige Schulinventar den Handlungsort (He rV 11). Nur in der Darstellung eines attisch-rotfigurigen Volutenkraters

[467] s. zum *Narthex*: DNP VIII (2000) 718 f. s. v. Narthex (C. Hünemörder); Beazley 1933, 401 zitiert ein Gedicht des Phanias aus dem frühen 1. Jh. v. Chr., in dem der *Narthex* unter anderem als Instrument zur Züchtigung kleiner Jungen erwähnt wird; s. auch Rühfel 1984b, 42 f.; vgl. Knauß 2003c, 48 f.

des Altamura-Malers in Bologna, Museo Civico 271 (He rV 10) hält der am Boden kniende Linos den Stock in der erhobenen rechten Hand. Dieses Element kann entweder als Hinweis auf die vorangegangene Züchtigung oder als Versuch einer schwachen Gegenwehr interpretiert werden. Die Spannung resultiert in den Bildern vor allem aus der Tatsache, dass die Tötungshandlung gerade im Gange ist, das heißt der Tod des Linos noch bevorsteht. Linos ist unter der Heftigkeit des Angriffs zwar bereits in arge Bedrängnis geraten, der vernichtende Schlag, der ihn niederstrecken wird, steht allerdings noch bevor[468]. Er hebt eine Hand in flehender Geste zum Kinn des Heros empor, doch für ihn gibt es keine Rettung mehr, denn Herakles holt bereits gnadenlos zum entscheidenden Schlag aus. Der Kampf ist zwar noch im Gange, über den Ausgang besteht jedoch keine Ungewissheit: Linos wird im nächsten Moment durch den gewaltigen Hieb des Herakles zu Tode kommen. Obwohl die in einigen Bildern anwesenden Mitschüler ebenso wie Herakles als bereits ausgewachsene, kräftige junge Männer charakterisiert werden[469], verhalten sie sich dem Geschehen gegenüber stets passiv. Niemand versucht einzugreifen oder dem Lehrer beizustehen. Stattdessen fliehen sie in heillosem Chaos. Vor der Folie ihrer kopflosen Flucht hebt sich das entschlossene Vorgehen des Herakles noch deutlicher ab. Der Schauplatz der Bilder ist häufig durch an der Wand hängende Inventargegenstände als Schulzimmer gekennzeichnet[470]. Als Tatwerkzeug verwendet Herakles in den Darstellungen übereinstimmend ein Stuhlbein oder einen vollständigen *Diphros*, also einen Bestandteil des Schulmobiliars. Dies widerspricht der schriftlichen Überlieferung, der zu Folge Herakles seinen Lehrmeister mit der Lyra erschlägt.

468 Zu diesem Stilmittel zur Erzeugung von Dramatik s. Giuliani 2003a, 288.

469 Vgl. z. B. die sorgfältig in Binnenzeichnung angegebene Brustmuskulatur des Schülers unmittelbar hinter Linos auf der Schale des Duris in München, Antikensammlungen 2646 (um 480 v. Chr.) (He rV 8 Taf. 31 a).

470 In drei der untersuchten Darstellungen (He rV 8 Taf. 31 a; He rV 9 Taf. 23; He rV 13) handelt es sich bei dem Inventargegenstand sicher um eine zusammengeklappte Schreibtafel, ein δελτίον δίπτυχον. Der Gegenstand, der auf dem Schaleninnenbild in Paris, Cabinet des Médailles 811 (He rV 11) über dem Kopf Linos an der Wand hängt, ist aufgrund der rechteckigen Form, der angedeuteten, dreifachen Schnürung und der waagerechten Mittellinie wohl ebenfalls als Schreibtafel zu identifizieren. Anders als in den anderen Darstellungen ist sie jedoch nicht in Aufsicht, sondern in Seitenansicht gezeigt. Die hier gezeigte Wandbefestigung an einem Riemen fehlt in den übrigen Darstellungen. Zur Schreibtafel und ihrer Verwendung im Schulunterricht s. DNP XI (2001) 230 f. s. v. Schreibtafel (R. Hurschmann). Parallelen für die Wiedergabe eines solchen Schreibgerätes im Zusammenhang mit einer Schulszene finden sich zum Beispiel auf Seite B einer Schale des Duris in Berlin, die eine ebensolche Tafel sowohl verschnürt an der Wand hängend, als auch in aufgeklapptem Zustand, also in Benutzung zeigt: Außenbild einer attisch-rotfigurigen Schale des Duris, Berlin, Antikensammlung F 2285 (um 480 v. Chr.), hier Taf. 31 b: Schulze 1998, Taf. 4, 1. Die Lyra, die der Lehrmeister noch in der Hand hält weist auf das konkrete Thema des Musikunterrichts hin.

II. 7.2.3 Moralische Kritik an der Tat?

Die Darstellungen deuten in ihrer Ausgestaltung m. E. weder moralische Kritik[471] noch unterschwellige Komik[472] an. Stattdessen folgen die Bilder immer einem klar strukturierten Schema, in dem zueinander kontrastierende Figurenkonstellationen in Szene gesetzt werden. Herakles selbst verkörpert in dieser Konstellation das Idealbild des überlegenen und siegreichen Kämpfers. Dafür spricht auch die Körperhaltung des jugendlichen Heros, die sich in vergleichbarer Form auch in Bildern des erwachsenen Herakles im Kampf gegen monströse Gegner[473] wiederfindet. Diese Ikonographie erscheint vielmehr positiv konnotiert, als dass sie Anlass zur Kritik an der Tat des Helden zuließe. Demgegenüber gestellt ist der passive, unter der Heftigkeit des Angriffes zum Teil schon zu Boden gegangene greise Linos. Durch einzelne Bildchiffren, wie die deutlichen Alterszüge, die flehenden Gesten oder das labile Kauer- oder Sitzmotiv wird dessen Macht- und Hilflosigkeit effektvoll ins Bild gesetzt. In diesen Bildern werden ikonographisch klar Sieger und Besiegter, Täter und Opfer ins Bild gesetzt – ohne jedoch in irgendeiner Form eine komische oder moralische Intention zu transportieren.

II. 7.3 Auswertung

Die bildlichen Darstellungen der Kindheitsmythen des Herakles sind für die Untersuchung göttlicher Kinder aus verschiedenen Gründen von besonderer Bedeutung. Herakles ist dem Mythos zu Folge der außereheliche Sohn des Göttervaters Zeus und der Sterblichen Alkmene. Da Zeus jedoch bei der Zeugung des Kindes Alkmene in der Gestalt ihres rechtmäßigen Gatten erschienen war, wissen zunächst weder die Mutter selbst noch der vermeintliche Vater Amphitryon von der göttlichen Abkunft ihres Nachwuchses. Herakles offenbart seine göttliche Abstammung und die damit verbundene übermenschliche Kraft kurz nach seiner Geburt im Kampf gegen die Schlangen. In den entsprechenden bildlichen Darstellungen werden nicht nur die Tat selbst, sondern zugleich auch die Reaktionen der anwesenden Familie und Dienerschaft auf die Tat des Kindes in Szene gesetzt. Eine Besonderheit des Heraklesmythos ist zudem die Existenz eines sterblichen Zwillingsbruders. Iphikles ist zwar der Zwilling des Herakles, jedoch fehlen ihm als reinem Menschenkind jegliche göttliche Eigenschaften. Die Tatsache, dass in den Bildern beide Kinder dargestellt werden, ermöglicht dem Künstler eine direk-

471 B. Kaeser stellt die Linostötung als Kehrseite der Herakleskraft mit der späteren Ermordung seiner Kinder in Zusammenhang, jedoch lassen sich rein ikonographisch aus den untersuchten Bildwerken meiner Meinung nach keine Hinweise auf eine ‚Verurteilung' der Tat finden. Kaeser 2003, 35. Gegen Hinweise auf eine Verurteilung der Tat spricht sich auch F. Knauß aus: Knauß 2003c, 49.
472 Vgl. Schmidt 1995, 20 f.
473 Vgl. z. B. Herakles im Kampf gegen einen geflügelten Dämon: attisch-rotfigurige Pelike, Berlin, Antikensammlung 3317 (um 480 v. Chr.): Schulze 2003a, 237 Abb. 38. 4; Herakles im Kampf gegen Nessos: attisch-rotfigurige Vase in London, BM: Grant – Hazel 1997, 200.

te Gegenüberstellung von göttlichem und sterblichem Kind, sowie eine effektvolle Kontrastierung im Hinblick auf ihre Ikonographie, Körpersprache und Habitus.

Eine weitere Kostprobe seiner Göttlichkeit gibt der heranwachsende Heros, als er im Jähzorn seinen Lehrmeister Linos erschlägt. Auch in den Bildern der Linostötung stellen die Vasenmaler Herakles zuweilen sterbliche Kinder – sei es in Gestalt des Iphikles oder namenloser Mitschüler – direkt gegenüber, anhand derer sich die besondere Charakterisierung des Götterkindes besonders gut nachvollziehen lässt.

Weder in den Darstellungen als Wiegenkind noch als Heranwachsender beziehungsweise junger Mann ist Herakles mit den kanonischen Attributen des erwachsenen Heros ausgestattet. Der den Darstellungen zugrunde liegende Mythos erschließt sich dem Betrachter jeweils durch den unverwechselbaren Bildkontext und die Aktion des Heros. Auffällig ist, dass Herakles in den Bildern der Linostötung in einer Kampfpose erscheint, die auch für den kämpfenden erwachsenen Heros typisch ist. In den beiden Bildthemen, der Tötung der Schlangen und dem Mord an Linos, wird in der Ikonographie des Herakles und der Bildkomposition jeweils die starke körperliche Präsenz und die übermenschliche Kraft des Heros herausgestellt. Die im wahrsten Sinne des Wortes unbändige Körperkraft ist ein Hauptcharakteristikum des Herakles, Kampf in jeder Form zählt zu den Hauptbeschäftigungen der erwachsenen Heros. Etwas überspitzt könnte man sagen, Herakles effektivste Problemlösungsstrategie für die meisten Gefahrensituationen ist der Kampf.

Im Zentrum der Darstellungen steht bezeichnenderweise immer eine Kampfgruppe. Im ersten Bildthema stehen sich der neugeborene Herakles und die beiden Schlangen gegenüber, im zweiten Fall der zum tödlichen Schlag ausholende Herakles und der bereits durch die Schläge in arge Bedrängnis geratene Linos. Diese Kerngruppe umgibt jeweils der Bildkontext, der durch Mobiliar oder Inventargegenstände nähere Informationen zum Handlungsschauplatz liefert und durch die Anwesenheit weiterer Personen die Wirkung, die der Halbgott in seinem rein menschlichen Umfeld hervorruft, widerspiegelt. Die Begleitfiguren sind dabei nicht in direkter Interaktion mit der Hauptgruppe verbunden. Die Hauptgruppe erscheint von ihrem Umfeld vollkommen losgelöst und agiert unabhängig von diesem. Die anwesenden Nebenfiguren nehmen in ihren Reaktionen und dargestellten Verhaltensmustern auf das Geschehen der Hauptgruppe Bezug und bilden so eine Folie, vor der sich das ungewöhnliche Ereignis abspielt. In den Gesten und der Körpersprache dieser Figuren spiegelt sich das Erstaunen oder Erschrecken angesichts der zu Tage tretenden göttlichen Eigenschaften des Herakles eindringlich wider.

II. 7.4 Anhang: Vereinzelte Wiedergaben anderer Mythen

Eine um 510 v. Chr. entstandene, attisch-schwarzfigurige Halsamphora in München, Antikensammlungen 1615 A (He sV 1 Taf. 24) zeigt den Heros vom Kopf bis zu den Unterschenkeln fest in ein Tuch eingeschlagen in den Armen des Her-

mes, der im Knielaufschema mit geflügelten Schuhen nach rechts eilt. Das Götterkind liegt in der linken Armbeuge des Hermes, im Haar trägt er eine rote Binde. Seine Arme sind unter dem Manteltuch nicht sichtbar. Seine Beine sind angewinkelt, der Blick ist leicht nach oben gerichtet. Insgesamt wirkt er passiv und nimmt nicht auf seine Umgebung Bezug. Hermes und Herakles sind durch Namensbeischriften sicher zu identifizieren. Auf Seite B der Amphora ist Chiron dargestellt, mit einem Mantel bekleidet, einen jungen Baum mit erlegten Tieren geschultert und in Begleitung eines Jagdhundes. Seine rechte Hand ist zum Gruß ausgestreckt und nimmt möglicherweise auf das Geschehen auf Seite A Bezug. Die Darstellung ist insofern als Übergabe des Herakles an Chiron zu interpretieren[474]. Die Darstellung ist einzigartig, es gibt keine weiteren, gesicherten Beispiele des Themas[475].

Eine um 360 v. Chr. entstandene rotfigurige Lekythos aus Apulien in London, BM F 107 (He rV 18) lehnt sich an eine Version des Kindheitsmythos an, der zu Folge Herakles kurz nach seiner Geburt ausgesetzt und von Hera gestillt wurde[476]. Im Zentrum der Darstellung sitzt Hera, das Götterzepter in der Armbeuge des linken Armes, auf einer Geländeerhebung. Ihre rechte Brust ist entblößt. Herakles, in Gestalt eines kleinen Jungen schmiegt sich eng an ihren Schoß und umfasst mit seiner rechten Hand ihre entblößte Brust. Das Götterkind ist in Rückansicht gezeigt, er ist nackt bis auf ein quer über seinen Rücken verlaufendes Amulettband. Links der Gruppe steht Athena, mit Lanze und Ägis, eine Blüte in der linken Hand. Dahinter folgen Aphrodite und Eros. Im rechten Bildfeld erscheinen die geflügelte Iris und eine weitere weibliche Figur (Alkmene?).

Die hier angeführten Darstellungen sind singuläre Erscheinungen und liefern keine neuen Erkenntnisse bezüglich der Ikonographie des Götterkindes Herakles. Die Übergabe an Chiron hat keine konkrete Vorlage im Kindheitsmythos des Heros und taucht nur vereinzelt in späten Überlieferungen auf, die Darstellung der ‚Milchadoption' ist dem Themenkreis der Apotheose der erwachsenen Heros entlehnt.

[474] CVA München (9) Taf. 29, 3; LIMC IV (1988) 832 Nr. 1665° s. v. Herakles (S. Woodford); eine Erziehung des Herakles durch Chiron ist nur vereinzelt durch späte Quellen überliefert: Schol. Theokr. 13, 7–9; Plut. de E 387d.

[475] In der Darstellung einer attisch-rotfigurigen Hydria in München, Antikensammlungen 2426 (um 470 v. Chr.) (hier H rV 3, Taf. 4; Taf. 5 a) ist das Götterkind plausibel als Hermes zu deuten: vgl. hier Kapitel II. 2.3; eine weitere, zuweilen als Herakles bei Chiron gedeutete Darstellung einer weißgrundigen Lekythos in Kopenhagen, NM 6328 (hier Ac Wgr 3) stellt die Übergabe des Achill an Chiron dar; zur Deutung des Kindes als Herakles: LIMC V (1990) 320 Nr. 384* s. v. Hermes (G. Siebert).

[476] Diod. 4, 9, 6; Paus. 9, 25, 2; Eratosth. Kataster 24; Schol. Arat. 469; andere Version: Aufnahme des erwachsenen Herakles in den Olymp: Diod. 4, 39, 2; vgl. zur schriftlichen Überlieferung und den Varianten des Mythos: Vollkommer 1988, 31 Nr. 212; zu etruskischen Vasendarstellungen mit dem erwachsenen Herakles: Schulze 2003b, 287 f.

II. 8 ACHILL

II. 8.1 Die Kindheit Achills in der literarischen Überlieferung

II. 8.1.1 Die vorhomerische Version des Kindheitsmythos

Nach heutigem Forschungsstand existieren im Wesentlichen zwei voneinander abweichende Versionen des Kindheitsmythos. Die frühere Version wird in der Forschung übereinstimmend als vorhomerisch angesehen[477] und lässt sich wie folgt rekonstruieren: Achills göttliche Mutter, die Nereide Thetis, verlässt nach dem gescheiterten Versuch, ihr Kind durch Feuer oder siedendes Wasser unsterblich zu machen, ihren Ehemann Peleus und den gerade erst geborenen Sohn und kehrt in ihre Heimat ins Meer zurück[478]. Peleus bringt seinen Sohn daraufhin ins Peliongebirge und übergibt ihn der Obhut seines alten Freundes, des Kentauren Chiron, der das Kind aufzieht und unterrichtet. Pindar[479] nennt einige Details der Ausbildung: so tut sich das Götterkind schon im zarten Alter durch außergewöhnliche Jagdfertigkeiten, Schnelligkeit und Geschick hervor. Die Textpassage in der Bibliotheca des Pseudo-Apollodor[480] erwähnt in Bezug auf die Pflege des Kindes nur die außergewöhnliche Speise, mit der Chiron sein Pflegekind ernährt: die Eingeweide und das Mark wilder Tiere. Die besondere Nahrung Achills wird auch in der Achilleis des Statius thematisiert, bei der unter anderem von den Eingeweiden einer noch lebenden Wölfin die Rede ist[481].

Das Leitmotiv der frühen Sagenversion ist die Abwesenheit der Mutter. Sie ist die Ursache dafür, dass das Kind an einem abgeschiedenen Ort fernab seiner Heimat aufwächst. Ein weiteres Motiv ist die Erziehung des Kindes durch einen nicht-menschlichen Lehrmeister. Chirons Lebensbereich ist die wilde, ungezähmte Natur, er sticht jedoch durch seine große Weisheit aus der Gruppe der unzivilisierten und rohen Kentauren hervor.

477 Friis Johansen 1939, 182 f.; LIMC I (1981) 40 ff. s. v. Achilleus (A. Kossatz-Deissmann); DNP I (1996) 77 f. s. v. Achilleus (D. Sigel). Der Mythos lässt sich aus Fragmenten früher Quellen, mehreren späten Quellen und den bildlichen Darstellungen rekonstruieren. Schriftquellen: Pind. N. 3, 43 ff.; Pyth. 6, 21; Apollod. 3, 13, 7; Statius, Achilleis (1. Jh. n. Chr.); Paus. 3, 18, 12; 9, 31, 5. Nur indirekt überliefert ist ein Hesiod zugeschriebenes Lehrgedicht, die sog. Cheironos Hypothekai. Fragmente des Gedichtes sind in den Scholien zu Pindars Pyhtischen Oden überliefert: Beazley 1948, 337 Nr. 1. Der Titel des Gedichtes ist darüber hinaus als Aufschrift einer Buchrolle auf einem attisch-rotfigurigen Kyathos des Onesimos, Berlin, Antikensammlung F 2322 (um 490 v. Chr.) wiedergegeben: Beck 1975, 20 Nr. 65 Taf. 14; 75 a–b.
478 Vgl. zur Beziehung Thetis–Achill im Kindheitsmythos des Heros und den unterschiedlichen Versionen der Sage: Waldner 2000, 86 ff.
479 Pind. N. 3, 43 ff.
480 Apollod. 3, 13, 7.
481 Stat. Achill. 2, 100; vgl. Robertson 1940, 177.

II. 8.1.2 Die homerische Version des Kindheitsmythos

Die Kindheit Achills ist in der Ilias, die einen zeitlich eng gefassten Ausschnitt aus den Ereignissen des trojanischen Krieges und dem Leben des erwachsenen Achill wiedergibt, kein zentrales Thema, somit liefert das Epos auch keine eigenständige Kindheitsgeschichte des Heros. Die Ilias nimmt jedoch an verschiedenen Stellen in Form von Rückblenden einzelner Personen auf das Aufwachsen und die Pflege Achills Bezug[482]. Die in den betreffenden Passagen geschilderten Gegebenheiten stehen jedoch im Widerspruch zur frühen Sagenversion. So findet die Erziehung des Kindes der homerischen Version zu Folge am Königshof des Peleus statt. Die fehlende Fürsorge der göttlichen Mutter Thetis und ihre Rückkehr in den Lebensbereich der Nereiden werden in dieser Version völlig ausgeklammert. Im Gegenteil erscheint Thetis in der Ilias als Musterbeispiel mütterlicher Sorgfalt und Pflege. Im 18. Gesang[483] wird kurz auf das Aufwachsen Achills im väterlichen Haus unter der Obhut der liebenden Mutter hingewiesen. Während Achill um den gefallenen Freund Patroklos trauert[484], eilt Thetis herbei, um ihm Trost zu spenden und sorgt sich in liebevoller Weise um das Wohlergehen ihres Sohnes. An anderer Stelle[485] erinnert der greise Phoinix, Freund und Vasall des Peleus und nun Teilnehmer der Delegation, die Achill mit Agamemnon versöhnen soll, in einem eindringlichen Appell an seine Rolle als Pädagoge des jungen Achill und erwähnt auch die liebevolle Pflege, die er seinem Schützling in dessen frühester Kindheit zukommen ließ. Eine Erziehung bei Chiron klingt in der Ilias nur am Rande an. Im 11. Gesang wird kurz darauf verwiesen, dass Achill seine Fertigkeiten in der Heilkunst bei Chiron erworben habe[486].

II. 8.2 Die Kindheit des Heros in der Bilderwelt[487]

In der griechischen Kunst existiert von dem Mythos nur ein Bildthema, nämlich die Übergabe des Achill an seinen Lehrmeister, den weisen Kentauren Chiron. Darstellungen der Achillübergabe finden sich fast ausschließlich in der Vasenmalerei zwischen dem 7. und dem frühen 5. Jahrhundert v. Chr. Um die Mitte des 5. Jahrhunderts verschwindet die Thematik aus dem Bildrepertoire. Bildliche Wie-

482 Zur homerischen Sagenversion s. LIMC I (1981) 41 s. v. Achilleus (A. Kossatz-Deissmann) (zur Herleitung von den Kyprien).
483 Hom. Il. 18, 57. 438.
484 Hom. Il. 18, 70–138.
485 Hom. Il. 9, 432 ff.; 485 ff.
486 Hom. Il. 11, 831 f.
487 Friis Johansen 1939, 181–205; LIMC I (1981) 45–47 Kat. Nr. 19*–45 s. v. Achilleus (A. Kossatz-Deissmann); Schäfer 2006, 19 ff.; Reichardt 2007, 30–34. 86 f. Kat. Nr. A 1–A 13 (behandelt nur die Bilder, in denen Thetis oder eine als Thetis gedeutete Frauenfigur in der Übergabe zugegen ist).

dergaben anderer Themen wie die Feiung des Kindes oder die eigentliche Ausbildung bei Chiron sind erst für die römische Zeit belegt[488].

Außerhalb der Vasenmalerei ist nur eine weitere Darstellung überliefert. So erwähnt Pausanias[489], dass er auf dem Thron des Apollon in Amyklai eine Darstellung des Peleus gesehen habe, der Achill an Chiron übergibt (Ac R 1).

II. 8.2.1 Die Übergabe des Kleinkindes an Chiron

Die früheste Darstellung des Götterkindes findet sich auf einer in fragmentarischem Zustand erhaltenen, protoattischen Halsamphora aus Ägina in Berlin, Antikensammlung 31 573 A 9 (Ac sV 1 Taf. 25, Taf. 26 a). Trotz des schlechten Erhaltungszustandes lässt sich die Szene, die sich über beide Seiten des Gefäßes erstreckt, rekonstruieren. Seite A (Taf. 26 a) füllt die Gestalt des Chiron aus, von dem der Hinterkopf, ein Teil des Rückens und der pferdegestaltige Hinterleib erhalten sind. Über der Schulter trägt er einen im oberen Drittel verästelten Baumstamm, an dem, an den Vordertatzen festgebunden, drei kleine Tiere aufgehängt sind. Aufgrund der differenzierten und individuellen Gestaltung ihrer Köpfe lassen sie sich unterschiedlichen Tierarten zuweisen. Bei den beiden ersten handelt es sich sicher um Löwe und Eber, das dritte Tier wird entweder als Wolf oder Bär gedeutet[490]. Die drei Tiere werden in der Forschung mit der bei Apollodor und Statius genannten Ernährung des Kindes in Verbindung gebracht, die demzufolge als Bestandteil einer älteren Mythenüberlieferung gedeutet wird[491]. Auf zwei weiteren, anpassenden Gefäßfragmenten sind ein Teil des rechten Oberarmes, der rechte Unterarm mit Hand und ein kleiner Rest der linken Hand des Chiron erhalten[492]. Die rechte Hand des Kentauren war ausgestreckt, um das ihm überbrachte Kind entgegenzunehmen.

Auf Seite B (Taf. 25) waren Peleus und Achill dargestellt. Von dieser Seite sind nur wenige Fragmente erhalten. Von Peleus selbst sind nur der in Umrisslinie gezeichnete, unbärtige Kopf und der linke Unterarm erhalten. Sein Arm ist angewinkelt und der Unterarm waagerecht ausgestreckt. Das Handgelenk ist noch sichtbar. Der kleine Achill saß ursprünglich auf der ausgebreiteten Handfläche des Peleus. Von der Figur des Kindes sind die Rückenpartie, der rechte Arm und ein Teil des Hinterkopfes, mit langen wellenförmigen Locken, die in Form einer Art Etagenperücke frisiert sind, erhalten. Sein Oberkörper ist weit nach hinten gelehnt, sein Rücken berührt den Oberarm des Peleus jedoch nicht. Sein Gesicht war ebenso wie das des Peleus in Umrisszeichnung wiedergegeben. Er trägt einen kurzärmeligen, punktverzierten Chiton. Sein rechter Arm ist ebenfalls angewin-

488 Zum Bildrepertoire des Kindheitsmythos des Achill in der römischen Kunst s. LIMC I (1981) 54 ff. s. v. Achilleus (A. Kossatz-Deissmann).
489 Paus. 3, 18, 12.
490 Deutung als Wolf: Rühfel 1984a, 59 ff.; LIMC I (1981) 45 Nr. 21* Taf. 58 s. v. Achilleus (A. Kossatz-Deissmann); als Bär: Friis Johansen 1939, 186; CVA Berlin (1) 12 f. Taf. 5 (51).
491 Friis Johansen 1939, 185 f.
492 Alle Fragmente sind abgebildet in: Schefold 1993, 133 Abb. 129 a–e.

kelt und war vermutlich dem ihn auf der anderen Gefäßseite erwartenden Kentauren entgegengestreckt. Die nächsten bekannten Darstellungen des Themas setzen erst rund 100 Jahre später ein.

Auf einer um 550 v. Chr. entstandenen Sianaschale des Heidelberg-Malers in Würzburg, Martin von Wagner Museum L 452 (Ac sV 3 Taf. 26 b)[493], die ein fast identisches Gegenstück in Palermo[494] besitzt, eilt ein nackter Chiron mit weit ausgreifendem Schritt und überschwänglicher Grußgeste seinem von rechts herannahenden Freund Peleus entgegen. Er hat den für ihn typischen Baum oder Ast geschultert, zwischen dessen blühenden Zweigen diesmal zwei Hasen als Zeichen seines Jagderfolgs hängen. Peleus ist in Rückansicht gezeigt und trägt einen kurzen Reisemantel. In seinen Armen hält er den kleinen Achill, von dem nur der Oberkörper und die unterhalb des rechten Armes des Peleus hervorlugenden Fußspitzen sichtbar sind. Achill ist in einen purpurfarbenen Mantel gehüllt, um seinen Kopf ist eine Binde geschlungen. Er liegt in vollkommen passiver Haltung in den Armen seines Trägers, sein Oberkörper ist leicht aufgerichtet und sein Blick ist Peleus zugewandt. Von dem Geschehen auf der linken Bildseite und dem auf sie zueilenden Kentauren scheint er keine Notiz zu nehmen. Hinter Peleus folgt eine Frau, die mit der erhobenen rechten Hand in ihren Mantel greift, mit dem sie ihr Haupt verhüllt hat. Auf der linken Bildseite hinter Chiron schließt das Bildfeld mit drei nahezu identischen verschleierten Frauenfiguren ab. Diese Figuren werden in der Forschung unterschiedlich interpretiert. Die ältere Forschung sieht in ihnen vor allem für die Geschichte belanglose, namenlose Begleitfiguren, die allgemein als Mantelfrauen[495] oder als Nymphen[496] angesprochen werden. Die neuere Forschung tendiert indes eher dazu, die Figuren mit konkreten Gestalten des Achilleusmythos in Verbindung zu bringen[497]. Die hinter Peleus stehende Frau wird demnach als Thetis, die Frauen hinter Chiron als dessen Familienangehörige, etwa seine Frau Chariklo, seine Mutter Philyra und eine Tochter benannt. Diese Deutung lässt sich im Bild jedoch durch keinerlei beweiskräftige Bildelemente stützen. In ihrem statischen, teilnahmslosen Habitus und ihrer fast identischen äußeren Gestalt sowie der Tatsache, dass sie nicht in das Geschehen eingreifen, spielen sie für den Erzählzusammenhang der Darstellung keine Rolle. Es handelt sich lediglich um Randfiguren, die das eigentliche Geschehen in ihrer antithetischen Aufstellung flankieren und mit der viel stärker bewegten Kerngruppe Chiron–Achill–Peleus kontrastieren. Das Gegenstück zu dieser Schale in Palermo (Ac sV 2) zeigt eine fast identische Darstellung, stellt hinter Chiron zusätzlich zu den Frauenfiguren jedoch auch den Götterboten Hermes dar, der mit erhobener linker Hand hinter Chiron her schreitet.

493 Die linke Seite des Gefäßes wurde 1945 bei einem Museumsbrand stark beschädigt. Den ursprünglichen Zustand des Vasenbildes gibt Langlotz 1932, 86 Nr. 452 Taf. 128 wieder.
494 Attisch-schwarzfigurige Sianaschale aus Selinus (Sizilien), Heiligtum der Demeter Malophoros; abgebildet in: Beazley 1951, 52 Taf. 20, 2 (hier Ac sV 2).
495 Friis Johansen 1939, 186 f. mit Anm. 9.
496 Langlotz 1932, 86.
497 Rühfel 1984a, 65 f; LIMC I (1981) 46. Nr. 35* Taf. 60 s. v. Achilleus (A. Kossatz-Deissmann).

Um 520 v. Chr. folgt eine Reihe von Vasenbildern, die das Übergabeschema in fast unveränderter Form fortführen. Auf einer attisch-schwarzfigurigen Amphora in Baltimore, Walters Art Gallery 48.18 (Ac sV 6) ist ein bereits weiter fortgeschrittenes Stadium der Übergabe gezeigt. Die Darstellung beschränkt sich auf die drei wesentlichen Figuren. Peleus und Chiron stehen sich gegenüber. Chiron ist mit einem verzierten Mantel bekleidet. Als Zutat und zugleich zur Kennzeichnung des Handlungsorts steht ein kleines Reh zu Füßen des Kentauren. Der sonst übliche Baumstamm fehlt in dieser Darstellung. Chirons rechter Arm ist angewinkelt und in Richtung des Peleus ausgestreckt. Dieser steht, wiederum in Reisekleidung und mit einem Stab ausgestattet, in aufrechter Haltung vor ihm. Zwischen beiden ist Achill dargestellt. Er befindet sich bereits in Chirons Armen, sein Vater umfasst ihn jedoch noch mit der rechten Hand um die Brust. Sein Oberkörper ist in ein Manteltuch gehüllt, seine Beine sind nackt und angewinkelt. Er wendet sich seinem Vater zu und streckt ihm beide Arme entgegen. Der Blick des Peleus ist auf seinen Sohn gerichtet, Chiron blickt ebenfalls mit leicht geneigtem Kopf auf das Kind in seinem Arm herab. Achill ist dadurch in den Mittelpunkt der Darstellung gerückt. Dasselbe Motiv des Kindes, das seine Arme nach dem Vater ausstreckt, gibt die Darstellung einer etwa zeitgleich entstandenen attisch-schwarzfigurigen Amphora in Boulogne, Musée Communal 572 (Ac sV 7) wieder. In diesem Bild fehlt das Reh als Begleiter des Kentauren, dafür hält er jedoch den Baum mit der Jagdbeute, diesmal Hase und Fuchs, in der Linken.

Auf einer attisch-rotfigurigen Amphora des Oltos in Paris, Louvre G 3 (Ac rV 1 Taf. 27) ist die Übergabe bereits abgeschlossen. Peleus fehlt in dieser Darstellung. Chiron, im sorgfältig nach attischer Bürgersitte drapierten Himation, den obligatorischen Baum mit erlegtem Hasen geschultert, hält auf der ausgebreiteten rechten Handfläche den kleinen Achill und blickt auf ihn herab. Dieser ist ihm zugewandt, blickt jedoch nicht zu ihm empor. Er sitzt in aufrechter Körperhaltung, seine Beine hängen unbewegt herab. Er ist vom Kopf bis zu den Knöcheln in einen Mantel gehüllt, unter dem sich die Arme nur schemenhaft abzeichnen. Beide Figuren sind mit einer Namensbeischrift versehen.

Achill erscheint in den Darstellungen der Übergabe als kleines, in ein Tuch gehülltes Kind, das entweder in aufrechter Körperhaltung auf der ausgestreckten Handfläche seines Vaters Peleus oder – wenn die Übergabe bereits erfolgt ist – des Kentauren sitzt. Er kann auch, von Peleus mit beiden Händen fest umfasst, in dessen Armen liegend dargestellt werden. In seiner Ikonographie entspricht er damit einem Kind der Altersstufe eines Babys bzw. Neugeborenen.

Achill ist entweder in passiver Haltung gezeigt und wird wie ein ‚Bündel' übergeben oder er reckt sich bereitwillig nach seinem künftigen Pfleger (Ac Wgr 3) oder streckt im Gegenteil flehentlich beide Arme nach seinem Vater aus (Ac sV 8; Ac sV 7; Ac sV 6). In vielen Darstellungen findet ein direkter Blickkontakt zwischen Achill und Peleus statt. Die Darstellungen folgen einem festen Bildschema, das der Dionysosübergabe vergleichbar ist. Entweder hält Peleus Achill noch im Arm, das heißt die eigentliche Übergabe steht noch bevor oder die Übergabe ist gerade im Gange beziehungsweise bereits abgeschlossen. Peleus ist meist im kurzen Reise- oder Jagdgewand, mit Stiefeln oder zwei Jagdspießen gezeigt.

II. 8 Achill

Nur selten erscheint er im Himation (Ac Wgr 1). Chiron verliert in den Bildern im Laufe der Zeit mehr und mehr seine wilden Züge, die ihn als mythisches Naturwesen kennzeichnen, zugunsten einer fortschreitenden ‚Zivilisierung'. In den frühesten Bildern erscheint er nackt, mit auffallend langem und strähnigem Bart (Ac sV 1–3). In den späteren Bildern wird dagegen der Charakter des weisen Lehrmeisters stärker hervorgehoben. Der Kentaur trägt nun ein sorgfältig drapiertes Himation, das zudem den in der Darstellung etwas problematischen Übergang von Menschenkörper zu Pferdeleib verschleiert (z. B. Ac rV 1 Taf. 27). In seiner Ikonographie ist Chiron durch die Wiedergabe eines kompletten menschlichen Vorderteils inklusive menschlichen Beinen von der gängigen Kentaurenikonographie[498] abgehoben. Einzige Ausnahme von diesem Schema ist die um 500 v. Chr. entstandene Darstellung eines Kantharos aus Olbia (Ac sV 18), die Chiron mit komplettem Pferdeleib zeigt.

Während einige Bilder Chiron zwar mit menschlichen Gesichtszügen, aber schmalen, langen Pferdeohren wiedergeben (Ac sV 3 Taf. 26 b, Ac sV 8), erscheint er in anderen Darstellungen mit vollkommen menschlicher Physiognomie und wohlfrisierter Haar- und Barttracht (Ac rV 1 Taf. 27; Ac Wgr 3) In diesen Bildern wirkt die Figur des Kentauren wie aus zwei separaten Teilen zusammengesetzt. Der Körper ist aufgeteilt in einen kompletten, in sich abgeschlossenen menschlichen Vorderteil, bei dem sogar Rücken und Gesäßpartie in komplett durchlaufender Konturlinie dargestellt sind, und einen übergangslos daran angesetzten pferdegestaltigen Hinterleib[499].

Einige Elemente seines ursprünglich ‚wilden' Charakters bewahrt sich die Figur des Chiron jedoch auch weiterhin. Dazu zählt der Ast oder Baumstamm, den er in den meisten Bildern geschultert hat und an dem häufig das zuvor erlegte Wildbret, meistens in Gestalt von Hasen oder Füchsen, aufgehängt ist.

Den Kern der Übergabeszenen bildet mit wenigen Ausnahmen[500] die Dreiergruppe Chiron-Achill-Peleus. Zu dieser Gruppe können weitere Figuren hinzukommen, die jedoch für die Handlung keine oder nur eine untergeordnete Rolle spielen und meistens als Beobachter am Rande bleiben. Hermes tritt des Öfteren in den Übergabeszenen auf, daneben einige weibliche Begleitfiguren, die nicht immer zweifelsfrei mythischen Persönlichkeiten zugeordnet werden können[501].

498 Zur Kentaurenikonographie vgl. die Darstellung einer attisch-schwarzfigurigen Halsamphora in München, Antikensammlungen 1480: LIMC VIII (1997) 691 Nr. 239 * s. v. Kentauroi et Kentaurides (M. Leventopoulou); attisch-rotfigurige Amphora, Manchester, Univ. III. 1.40 (41458): LIMC VIII 693 Nr. 258* s. v. Kentauroi et Kentaurides (L. Palaiokrassa).

499 Interessant sind in diesem Zusammenhang einige Bilder des im Folgenden noch zu besprechenden zweiten Darstellungstyps, die Chiron in der Bildkomposition so weit an den Rand rücken, dass nur sein menschengestaltiger Vorderkörper sichtbar und der Pferdeleib völlig dem Blick des Betrachters entzogen ist. Es handelt sich dabei um die Darstellungen der beiden Hydrien der sog. Leagrosgruppe in Berlin (hier Ac sV 13) und in Brüssel (hier Ac sV 14).

500 Ausnahmen sind die Amphora des Oltos, Paris, Louvre G 3 (Ac rV 1 Taf. 27), die Chiron mit seinem Pflegekind allein zeigt, und die attisch-weißgrundige Lekythos in Kopenhagen, NM 6328 (Ac Wgr 3), die Hermes als Überbringer des Kindes wiedergibt.

501 In wenigen Fällen ist in der Begleiterin des Peleus sicher Thetis zu erkennen: z. B. Fragmente eines attisch-rotfigurigen Skyphos in Malibu und Leipzig (Ac rV 3).

Eine außergewöhnliche Umsetzung der Übergabethematik zeigt eine um 490/80 v. Chr. zu datierende attisch-rotfigurige Schale des Makron (Ac rV 5), die wie die an anderer Stelle besprochene Schale desselben Künstlers[502] im Jahre 1880 im Zuge von Grabungsarbeiten auf der Athener Akropolis geborgen wurde und die sich heute unter der Inventarnummer 328 im Athener Nationalmuseum befindet[503]. In dieser Darstellung begleitet nicht nur Hermes als Vertreter der göttlichen Sphäre die Übergabe, sondern ein ganzes Aufgebot an zum Teil hochrangigen Olympiern. Die Darstellung war in einem umlaufenden Fries auf beiden Außenseiten der Schale dargestellt und ist leider stark beschädigt. Die Hauptfiguren der Darstellung, Peleus, Chiron und Achill, sind nur bruchstückhaft erhalten, das Bildthema lässt sich jedoch zweifelsfrei identifizieren. Am rechten Bildrand ist ein felsiger Höhleneingang sichtbar. Davor, zum Teil von der Höhlenwand verdeckt, steht der Kentaur Chiron, von dem ein Rest des Pferdeleibs mit dem rechten Hinterbein erhalten ist. Das linke Bein wird von der Höhlenwand überschnitten. Von den menschengestaltigen Vorderbeinen sind nur die Füße und ein Rest des knöchellangen, fein gefältelten Chitons sowie ein Zipfel des darüber liegenden Mantels sichtbar. Dicht vor den Kentauren hin tritt von links ein Mann, von dem nur die beiden Unterschenkel und Füße erhalten sind und der – den hohen Stiefeln nach zu urteilen – wie ein Jäger gekleidet war. Entsprechend dem kanonischen Darstellungsschema kann es sich bei dieser Figur nur um Peleus handeln. Sein linker Fuß wird von der Fußspitze des Chiron überschnitten. Hinter Peleus folgt der Götterbote Hermes, dessen Oberkörper verloren ist. Er trägt einen kurzen Chiton und einen Reisemantel, dazu die für ihn typischen Flügelschuhe. Aufgrund der Figurenkonstellation mit Chiron und Peleus ist das Bildthema eindeutig als Achillübergabe zu rekonstruieren. Das Götterkind selbst ist nicht erhalten. Aufgrund des festgelegten Darstellungsschemas kann man jedoch davon ausgehen, dass Peleus der Träger des Kindes war[504].

Unmittelbar hinter Hermes folgt gemessenen Schrittes eine ganze Götterdelegation, die sich auf die Gruppe im rechten Bildfeld zu bewegt. Anders als Peleus und Hermes, die in weit ausgreifender Schrittstellung gezeigt sind, wirkt diese Gruppe relativ starr und unbewegt. Die Figur hinter Hermes ist durch das Götterzepter und das Blitzbündel in der dicht an den Körper geführten rechten Hand eindeutig als der Göttervater Zeus zu identifizieren. Er trägt ein knöchellanges Untergewand und ein sorgfältig drapiertes Himation, von seinem Gesicht ist nur die Bartspitze erhalten. Hinter Zeus steht eine Gestalt in kurzem Chiton und darüber liegendem Mantel. Ihr Körper ist in Frontalansicht gezeigt. Ihr rechter Arm ist angewinkelt, die Finger der rechten Hand sind gespreizt. Der Oberkörper ist

502 Es handelt sich um die attisch-rotfigurige Schale des Makron mit einer Darstellung des Götterkindes Dionysos, Athen, NM 325 (hier D rV 2)
503 Kunisch 1997, Kat. Nr. 439 gibt ebenso wie für die Schale mit der Dionysosdarstellung (D rV 2) das Athener Akropolismuseum als Aufbewahrungsort an.
504 Graef – Langlotz 1933, Taf. 22 Nr. 328 rekonstruieren Hermes als Träger des Kindes. Peleus als Träger: Friis Johansen 1939, 190. Die von Friis Johansen angeführte Darstellung einer Lekythos in Kopenhagen, NM 6328 (Ac Wgr 3) zeigt Hermes allein als Überbringer des Kindes.

II. 8 Achill

verloren. Mit der linken Hand umfasste sie ein Zepter oder einen Stab, dessen Schaft noch erhalten ist. In der Forschung wird diese Figur zuweilen als Poseidon angesprochen[505], jedoch ist diese Art der Tracht für den Meeresgott untypisch[506]. Aufgrund fehlender spezifischer Attribute lässt sich die Figur nicht benennen. Daran anschließend folgt eine Gestalt, die wiederum mit langem Chiton und Himation bekleidet ist. Trotz der starken Beschädigung auch dieser Figur ist sie durch ihre Attribute, den noch deutlich erkennbaren Kantharos und den dicken Schaft eines Thyrsosstabes, als Dionysos identifizierbar. Dionysos bildet zugleich den Abschluss des Zuges auf dieser Gefäßseite. Die Darstellung der Rückseite ist aufgrund der starken Beschädigung nur noch sehr bruchstückhaft rekonstruierbar. Im rechten Bildfeld sind Apollon mit der Kithara und ein Rest von Gewand und Bogen der Artemis erhalten. Dann folgt eine große Fehlstelle. Im linken Bildfeld sind die Füße und Gewandsäume zweier weiterer Figuren sichtbar.

Die auf den ersten Blick frappierenden formalen Analogien zwischen dieser Darstellung und der Makronschale Athen, NM 325 (D rV 2), die das Götterkind Dionysos inmitten eines Götterzuges zeigt, wurden – ebenso wie die grundlegenden Unterschiede in der Bildintention beider Darstellungen – an anderer Stelle bereits ausführlich erläutert[507]. Die Achillübergabe der Makronschale ist in ihrer Art der Wiedergabe zwar ungewöhnlich, für die Interpretation des Bildes stellt sie jedoch keine Schwierigkeit dar, da mehrere Begleitfiguren, darunter auch Götter wie Hermes oder Athena, in Darstellungen der Achillübergabe durchaus vorkommen und die Darstellung zu den Ereignissen des Mythos in keinem Widerspruch steht. Friis Johansen[508] bringt die Darstellung mit einem göttlichen Ratschluss in Verbindung.

Ein bemerkenswertes Detail in den Bildern der Achillübergabe ist die Tatsache, dass – ebenso wie in den Darstellungen aus dem Themenkreis der Dionysosübergabe – *immer* eine männliche Figur, in den meisten Fällen der Vater Peleus selbst, als Träger des Kindes auftritt. Dies trifft auch auf solche Darstellungen zu, in denen weibliche Begleitfiguren zugegen sind. Ebenso übernimmt Chiron selbst stets die Rolle des Empfängers seines neuen Pflegesohnes[509]. Die mythische Erzählhandlung spielt sich nur zwischen den drei Protagonisten ab, alle übrigen Figuren haben lediglich die Rolle passiver Beobachter inne und bleiben als bloße Zuschauer des Geschehens am Rande. Die direkte Interaktion mit dem Götterkind ist hier ausschließlich den männlichen Hauptfiguren vorbehalten.

505 Beazley 1989, 92.
506 Vgl. die Tracht des Poseidon auf der attisch-rotfigurigen Schale in Athen, NM 325 (D rV 2).
507 s. hier Kapitel II. 4.10 Exkurs: Die rotfigurige Schale des Makron von der Athener Akropolis; siehe außerdem Stark 2007, 43.
508 Friis Johansen 1939, 190 f.
509 Die einzige Abweichung von diesem Schema stellt möglicherweise eine attisch-schwarzfigurige Amphora in Paris, Louvre F 21 dar, deren Darstellung allerdings umstritten ist: vgl. Friis Johansen 1939, 187 Anm. 11; CVA Paris, Louvre (3) III HE 10 f. Taf. 12, 2; hier: Ac sV 25.

II. 8.2.2 Achill kommt als Heranwachsender zu Chiron

Ab 520 v. Chr. setzt in den Bildern der Achillübergabe ein Wandel ein. Das früheste Beispiel, an dem die Veränderung fassbar wird, ist eine attisch-rotfigurige Schale des Oltos in Berlin, Antikensammlung F 4220 (Ac rV 2 Taf. 28 a)[510]. In dieser Darstellung ist allein die Figur des weisen Kentauren unverändert beibehalten. Er steht im linken Bildfeld, der menschliche Vorderteil ist in einen sorgsam drapierten Mantel gehüllt. Sein Haar fällt ihm in langen Strähnen über die Schultern. Mit der linken Hand umfasst er das Ende seines typischen Attributes, des geschulterten jungen Baumes. Seine rechte Hand hat er wie so oft zum Gruß ausgestreckt. Ihm steht jedoch nicht sein alter Freund Peleus gegenüber, sondern ein nackter Jugendlicher. Durch die geringere Körpergröße ist er als Heranwachsender charakterisiert. Er trägt das lange Haar zum *Korbylos*, dem Nackenschopf der Athleten, hochgebunden und wendet sich mit weit ausgebreiteten Armen seinem Gegenüber zu. Hinter ihm verlässt eine weibliche Gestalt in weit ausgreifenden Schritten die Szene. Sie wendet den Kopf zum Geschehen im linken Bildfeld zurück. Alle drei Personen sind durch Namensbeischriften gekennzeichnet. Chirons Gegenüber ist der junge Achill, die Forteilende dessen göttliche Mutter Thetis. Thetis hat hier augenscheinlich selbst ihren schon halbwüchsigen Sohn zu seinem Lehrmeister gebracht. Die Art und Weise, wie Thetis die Szene verlässt, hat jedoch nichts mit der gemessenen, zum Teil feierlich wirkenden Haltung gemeinsam, mit der Peleus üblicherweise dem weisen Chiron gegenübertritt und ihn in respektvoller Weise begrüßt. Die Darstellung des Oltos ist der früheste Vertreter eines neuen Bildtypus, der in der Folgezeit neben der ersten Version der Übergabe fortbesteht.

Auf einer um 490 v. Chr. entstandenen schwarzfigurigen Lekythos aus dem Kunsthandel (Ac sV 22)[511], die heute in Basel aufbewahrt wird, stehen sich wiederum in gewohnter Weise Peleus und Chiron gegenüber. Der Kentaur trägt einen in weißer Farbe angegebenen kurzen Chiton und darüber einen sorgfältig drapierten und verzierten Mantel. Haar und Bart sind auffallend lang. Das Haar fällt in einzelnen Strähnen über seine linke Schulter. Der linke Arm ist angewinkelt und nach hinten geführt, in der Hand hält er den schon bekannten – diesmal leeren – jungen Baum. Sein rechter Arm ist ausgestreckt, seine Hand im Handschlag mit der des Peleus verbunden. Diese Geste[512] symbolisiert zum einen die zwischen beiden getroffene Vereinbarung über die Erziehung des Kindes, zum anderen kommt in dem Gestus des Händedrucks die Verbundenheit beider als langjährige Freunde und Gefährten zum Ausdruck. Peleus erscheint im kurzen Mantel, mit Reisehut und zwei Speeren ausgestattet. In der Mitte zwischen beiden steht, Peleus zugewandt, dessen jugendlicher Sohn Achill. Durch seine Position unmittelbar unter den verschränkten Händen der beiden Erwachsenen wird er besonders

510 Friis Johansen 1939, 181 f.
511 Münzen und Medaillen. Kunstwerke der Antike. Auktionskatalog Basel Nr. 40 (Basel 1969) Taf. 27 Nr. 76.
512 Vgl. zur Bedeutung des Gestus Neumann 1965, 49 ff.; Himmelmann 1967, 96.

hervorgehoben. Achill steht in aufrechter, unbewegter Haltung. Er ist nackt, sein langes Haar trägt er zu einem Nackenschopf zusammengefasst. Er blickt starr geradeaus, sein Blick ist zu keiner der anwesenden Bezugspersonen emporgehoben. Mit der linken Hand umfasst er die Schäfte zweier Speere, in der gesenkten Rechten hält er einen Kranz. Hinter Peleus folgt die nur schlecht erhaltene Gestalt einer Frau in einem knöchellangen Mantel, die zwei lange Ranken in den Händen hält. Den Saum ihres Mantels scheint sie über den Kopf gezogen zu haben. In der Literatur wird die Begleiterin als Thetis angesprochen[513].

Eine vergleichbare Gestaltung der Mittelgruppe zeigt auch eine attisch-schwarzfigurige Lekythos in Eretria, AM 15298 (Ac sV 12). Hier stehen sich im Bildzentrum wiederum Peleus und Chiron gegenüber. Peleus trägt ein kurzes Reisegewand, den Petasos, einen Knotenstock und stützt sich mit der linken Hand auf zwei lange Speere. Chiron trägt ein Himation und ist mit dem schon bekannten Baumstamm ausgestattet. Achill steht, von Chiron abgewandt, in derselben aufrechten Haltung wie zuvor zwischen beiden. Er trägt diesmal einen kurzen Chiton und eine Binde im aufgesteckten Haar. In der leicht erhobenen rechten Hand hält er an einer langen Schnur einen kugelförmigen Aryballos, in der Linken wiederum zwei Speere. Hinter Peleus erscheinen diesmal der Götterbote Hermes und Athena als Begleiter.

Ein zeitlich um 490 v. Chr. einzuordnender attisch-rotfiguriger Stamnos des Berliner-Malers in Paris, Louvre G 186 (Ac rV 4 Taf. 28 b) zeigt Achill nackt und ohne Attribute. Er hat schulterlanges, offenes Haar und einen feingliedrigen, aber dennoch muskulösen Körperbau. Die einzelnen Muskelpartien sind in Binnenzeichnung detailreich wiedergegeben. Er tritt in hoch aufgerichteter, selbstbewusster Pose vor den Kentauren hin. Er steht in der Bildmitte zwischen Peleus und Chiron und ist in der Bildkomposition noch deutlicher als in den vorangegangenen Bildern ins Zentrum der Darstellung gerückt: so weisen Peleus und Chiron mit ihren ausgestreckten Armen, ebenso wie das Attribut des Chiron, der Baumstamm, und die beiden Jagdspeere, die Peleus trägt, in der Achsenverlängerung auf den jugendlichen Heros hin. Achill ist von seinem künftigen Erzieher durch einen hohen, früchtetragenden Baum getrennt, der – ebenso wie die Jagdbeute am geschulterten Baum des Kentauren – auf die freie Natur als Handlungsort verweist. Chiron und Peleus entsprechen in ihrer Ikonographie dem bereits bekannten Schema. Der Kentaur trägt wieder die zivilisierte Kleidung mit Chiton und Mantel, dazu den Baum mit den erlegten Beutetieren. Peleus ist in der praktischen Kleidung eines Jägers gezeigt[514]. Er trägt neben kurzem Chiton und Mantel, Petasos und Stiefeln diesmal zusätzlich ein umgegürtetes Tierfell. In der Hand hält er wiederum die beiden Jagdspieße.

Die Bilder des neuen Darstellungstyps zeigen Achill übereinstimmend in Gestalt eines Jugendlichen, der entweder vor seinen neuen Lehrmeister Chiron hintritt oder einem beziehungsweise beiden Eltern zugewandt vor dem Kentauren

513 LIMC I (1981) 46 Nr. 36* Taf. 60 s. v. Achilleus (A. Kossatz-Deissmann).
514 Vgl. zur Jägertracht die Darstellung einer attisch-rotfigurigen Lekythos des Pan-Malers in Boston, Museum of Fine Arts 13.198: Hull 1964, 211.

Aufstellung bezogen hat. Er ist trotz seiner ausgeprägten Muskulatur und den gut entwickelten Körperformen deutlich kleiner als die übrigen Figuren und durch diesen ikonographischen Zug als Heranwachsender gekennzeichnet. Meist tritt weiterhin Peleus als sein Begleiter auf. Mit diesem zusammen kann auch Thetis in den Bildern zugegen sein. Sie steht häufig hinter Peleus (Ac sV 21), zuweilen wendet sie sich mit in Trauer verhülltem Haupt vom Geschehen ab (Ac sV 10). In einigen Fällen hat sie die Hand zum Gruß erhoben (Ac sV 13). Als Einzelfigur ist sie nur auf der oben besprochenen Schale des Oltos (Ac rV 2 Taf. 28 a) belegt. Die Rahmenhandlung mit Peleus und Chiron, die sich im Handschlag verbunden oder mit grüßend erhobenen Händen gegenüberstehen, wird dem älteren Darstellungstyp entsprechend beibehalten.

Beide Darstellungsvarianten existieren in der Folgezeit nebeneinander und werden zum Teil miteinander vermischt. So kann seit 520 v. Chr. auch in Darstellungen der Übergabe des neugeborenen Achill eine einzelne Frauengestalt Peleus begleiten, die, z. T. durch Beischrift gesichert, als Thetis zu deuten ist (Ac sV 8; Ac rV 3; Ac sV 16; Ac sV 18). Durch die Hinzufügung der Thetis gerade in diesen Bildern ergibt sich allerdings ein inhaltliches Problem. Ihr Auftauchen steht im Widerspruch zur mythischen Erzählung, der zu Folge gerade die Abwesenheit der Mutter der Grund für die Erziehung des kleinen Achill in der Obhut des Kentauren ist[515].

Die Bilder des zweiten Darstellungstyps behalten das geläufige Übergabeschema weitgehend bei. Die einzige echte Neuerung ist die Ikonographie des Achill, der nicht mehr als schutzbedürftiges Neugeborenes in den Armen des Vaters liegt, sondern bereits zu stattlicher Größe herangewachsen ist. Er ist nun ein selbstbewusster Jugendlicher, der, obwohl er weiterhin von einem Erwachsenen begleitet wird, selbst die Initiative ergreift und ohne Scheu auf den für ihn fremden Kentauren zugeht, ihm eine zum Gruß erhobene Hand oder beide Arme entgegenstreckt (Ac sV 13) oder sich in aufrechter Haltung vor ihm aufgestellt hat.In der Bildkomposition ist Achill meist durch die Positionierung zwischen Vater und Pflegevater, die sich einander zuwenden bzw. durch Gesten interagieren, effektvoll ins Bildzentrum gerückt. Er ist die eigentliche Hauptfigur der Szene und hat nun eine wesentlich stärkere Präsenz im Bild als das Kleinkind des ersten Darstellungstyps.

II. 8.2.3 Ein Palästrit fernab der Palästra?

Achill erscheint in den Darstellungen des neuen Bildtypus als halbwüchsiger, zumeist nackter, muskulöser Knabe. Das Haar trägt er in langen Jugendlocken, die ihm offen in den Nacken fallen (Ac rV 4 Taf. 28 b) oder aber zum *Korbylos*, der typischen Athletenfrisur (Ac rV 2 Taf. 28 a) frisiert sind. Durch die Nacktheit und spezifische Attribute ist er als Sportler gekennzeichnet. Er trägt häufig zwei ge-

515 Der Deutungsvorschlag Beaumonts, diesen Widerspruch mit einer verlorenen dritten Variante der Sage in Verbindung zu bringen, kann nicht überzeugen: Beaumont 1992, 276.

bündelte Wurfspeere[516], die durch einen Schleuderriemen (*Ankyle*) eindeutig als Sportgeräte[517] – und nicht etwa als Jagdutensilien, wie die deutlich längeren Speere des Peleus – gekennzeichnet sind. Zusätzlich trägt er in einigen Bildern einen an einem langen Riemen befestigten Aryballos (Ac sV 12; Ac sV 20). Ein anderes Vasenbild zeigt ihn mit einem Kranz in der rechten Hand (Ac sV 22). Die Ikonographie des Achill und die Geräte aus dem Umkreis der bürgerlichen Sportstätte wirken vor der Kulisse der freien Natur auf den ersten Blick etwas deplaziert.

Der Kontext des früheren Darstellungstyps ist nämlich derweil fast unverändert beibehalten. Handlungsort ist noch immer das Peliongebirge, die mythische Heimat des Chiron. Weiterhin steht zudem die Jagd im Vordergrund. Peleus erscheint nicht – wie es für die Übergabe nach der homerischen Version passender wäre – in einer Tracht, wie sie für einen König angemessen wäre, das heißt entweder im sorgfältig drapierten Himation oder in Chiton und Mantel gekleidet, sondern trägt weiterhin die typische Jägertracht und ist mit zwei langen Jagdspeeren bewaffnet. Chiron führt an seinem Baumstamm Wildbret mit sich, und ein Jagdhund oder ein Reh treten als Begleitfiguren auf.

In der Forschung wird die neue Darstellungsweise übereinstimmend mit der homerischen Sagenversion in Verbindung gebracht[518], der zufolge Achill unter der Fürsorge seiner göttlichen Mutter Thetis und in der Obhut eines kundigen Pädagogen im Palast des Peleus aufwächst. Die Übergabe an Chiron wird dementsprechend als eine Zusatzausbildung des schon älteren Jungen verstanden[519]. Dabei ist jedoch zu beachten, dass die zweite Darstellungsvariante keine konkreten Übereinstimmungen mit der Sagenversion Homers aufweist. Bildthema bleibt weiterhin die Übergabe Achills an seinen Lehrmeister Chiron. Homer schildert aber keineswegs eine Übergabe des heranwachsenden Achill durch Peleus und Thetis an Chiron, noch weniger eine Art „Schulunterricht[520]" beim Kentauren.

516 Zum Speer als Sportgerät: DNP XI (2001) 88 s. v. Speerwurf (W. Decker); ebenda 856 f. s. v. Sportgeräte (R. Hurschmann); vgl. auch Friis Johansen 1939, 194 f.

517 Vgl. die Geräte der Speerwerfer in zeitgleichen nicht-mythologischen Bildkontexten: attisch-schwarzfigurige Amphora in Würzburg, Martin von Wagner Museum L 215: Sinn 1996, 18 Kat. Nr. 2 Abb. 4; vgl. die Wurfspeere der Mittelfigur auf dem Außenbild einer attisch-rotfigurigen Schale in Boston, Museum of Fine Arts 28.448: Beck 1975, 30 Nr. 3 Taf. 26, 143.

518 Friis Johansen 1939, 200 ff. bes. 203 f.; LIMC I (1981) 53 s .v. Achilleus (A. Kossatz-Deissmann): „Friis Johansen bringt die Änderung von der Erzählung der Kindheit des A. im alten Epos zu der homerischen Version und ihr Vorkommen in der spätarchaischen Bildniskunst mit einer Beliebtheit der homerischen Gedichte in der 2. Hälfte des 6. Jh. zusammen, die eine Folge der Einführung der Homerrezitationen bei den Panathenäen durch Hipparch sei. Zu dieser Argumentation kommt das Folgende: In der spätarchaischen Kunst waren Wiedergaben von Schulszenen beliebt, d. h. es war Interesse für solche Darstellungen wie überhaupt für alle Beschäftigungen der heranwachsenden Jugend vorhanden."

519 Die Deutung von Shapiro 1994, 105, der die Darstellung der attisch-weißgrundigen Lekythos in Athen, NM 550 (hier Ac Wgr 2) als Besuch des Peleus während der Ausbildung Achills interpretiert, scheint wenig plausibel, da die Darstellungen des heranwachsenden Achill eindeutig den Charakter einer Übergabe haben.

520 Rühfel 1984a, 68 f.

Homer erwähnt die Kindheit und das Aufwachsen des Heros nur indirekt, aus den Randbemerkungen ergibt sich folgendes Bild: Achill wächst im väterlichen Palast auf und wird von seiner Mutter umsorgt und von einem menschlichen Pädagogen erzogen. Chiron und die ‚unzivilisierte' Bergwelt des Peliongebirges spielen in der Ilias fast keine Rolle. Homer nimmt lediglich in einem Nebensatz auf eine Ausbildung Achills durch Chiron – und zwar auf dem Spezialgebiet der Heilkunst – Bezug[521]. Über Art und Dauer dieser Ausbildung, die Umstände unter denen er zu seinem Lehrmeister gelangt oder sein Alter zum entsprechenden Zeitpunkt erfahren wir indes nichts.

In den Bildern werden weder die Figur des Phoinix als Pädagoge des Kindes noch eine Erziehung im Umkreis des väterlichen Palastes thematisiert. Allein aufgrund des fortgeschritteneren Alters des Protagonisten und dessen Charakterisierung mit den typischen Sportlerattributen lässt sich eine vorangegangene Ausbildung in der ‚zivilisierten' Welt erahnen. Zum einen kann die Ikonographie Achills als spezifische Alterskennzeichnung verstanden werden. Sein Alter entspricht dem der Athener Jungen, die bereits mit dem Training in der Palästra begonnen haben. Seine Ausstaffierung mit Sportgeräten und -utensilien geht jedoch weit über eine bloße Alterskennzeichnung hinaus. Ikonographie und Ausstattung des Achill orientieren sich am gesellschaftlichen Idealbild des jugendlich schönen, in der Palästra tätigen Bürgersohnes[522]. Diese Ikonographie kann in der Kunst durchaus vom Kontext der eigentlichen sportlichen Betätigung losgelöst verwendet werden und repräsentiert ein allgemeines Standesideal[523] von Söhnen aus gutem Hause. Die Intention der Darstellungen ist eindeutig: hier soll auf Alter und Status des Heros verwiesen werden. Er ist ein Aristokratensohn und als solcher standesgemäß erzogen und ausgebildet worden. Seine Ausbildung beschränkt sich also keineswegs auf die unzivilisierten Jagdtechniken der wilden Kentauren[524]. Er hat eine ordentliche, bürgerliche Grundausbildung bereits absolviert und soll nun unter Aufsicht des Chiron seine Fertigkeiten auch auf anderen Gebieten verfeinern. Den Hauptaspekt der Ausbildung bildet in den Darstellungen jedoch weiterhin die Jagd. Die von Homer zitierte Heilkunst wird nicht thematisiert.

Hier wird kein vollkommen neues Bildthema eingeführt, sondern ein bestehendes Bildthema in seinen Grundzügen übernommen und so weit modifiziert, dass eine Bedeutungsverschiebung stattfindet. Der Wandel in der Bildintention ist jedoch beträchtlich. Beide Darstellungstypen zeichnen ein gänzlich verschiedenes, um nicht zu sagen gegensätzliches Bild von der Kindheit und Jugend des größten griechischen Helden.

Im ersten Darstellungstyp steht das von der Mutter im Stich gelassene ‚Waisenkind' im Vordergrund. Die Überbringung zu Chiron ist ein einschneidendes

521 Hom. Il. 11, 831 f.
522 Dickmann 2002, 310.
523 Bentz 2002, 247 ff. bes. 252; zur Palästritenikonographie auf Grabreliefs s. Bergemann 1997, 80 ff.; Schäfer 2006, 20. 22 ff. bringt die Darstellungen der Erziehung des heranwachsenden Achill mit dem zeitgenössischen päderastischen Erziehungsideal in Verbindung.
524 Zwar hat der weise Chiron Achill dem Mythos zufolge in vielfältigen Disziplinen unterwiesen, in den Bildern steht jedoch ausschließlich die Jagd im Vordergrund.

Erlebnis in seinem jungen Leben und geschieht sozusagen aus einer Notsituation heraus. Das Kind wird fernab der menschlichen Zivilisation aufwachsen und mit ungewöhnlicher Nahrung ernährt werden. Achill selbst begegnet uns als hilfloses, schutzbedürftiges Neugeborenes, dessen Zukunft noch ungewiss scheint.

Im zweiten Fall ist Achill ein wohlbehüteter Aristokratensohn und hoffnungsvoller Spross einer Königsfamilie, der, bereits selbstständig und wohlerzogen, das Privileg genießt, von einem weisen und berühmten Lehrmeister unterwiesen zu werden.

Im ersten Fall ist der Aufenthalt bei Chiron der einzige Ausweg, das Wohlergehen und die Aufzucht des Kindes zu gewährleisten, im zweiten Fall ist der Aufenthalt ein Privileg, im Sinne einer qualifizierenden Zusatzausbildung.

Auch auf die Figur der Thetis wirkt sich die Wahl des Darstellungstyps entscheidend aus. Im ersten Falle wird der Betrachter gerade durch ihr Fehlen an das vorhergehende Ereignis erinnert. Thetis hat Mann und Kind verlassen, sie sorgt sich nicht um das Wohlergehen ihres Kindes, das sie als sterblich erkannt und daher zurückgewiesen hat. Die Thetis des zweiten Darstellungstyps dagegen entspricht der liebenden Mutter und perfekten Gattin des Königs Peleus, die, ihrem Stand entsprechend züchtig verhüllt und höflich grüßend, Mann und Sohn begleitet oder sich über den bevorstehenden Verlust des Sohnes grämend von der Szene abwendet. Hier tritt dem Betrachter eine ideale, intakte Familie entgegen. Auf der einen Seite sehen wir also die ‚Rabenmutter', auf der anderen Seite das Musterbeispiel der um das Wohlergehen ihres Kindes besorgten Mutter und vorbildlichen Ehefrau. Letztgenannte Rolle kommt ihr auch in den späten Bildern des ersten Typus zu, zugunsten einer deutlichen Abweichung vom Mythos.

Die Darstellungen greifen jeweils ein bestimmtes Ereignis der Erzählung heraus. Dies ist einstimmig der Moment der Übergabe entweder des neugeborenen oder des bereits herangewachsenen Achill in die Obhut des Kentauren Chiron. Die Vorgeschichte des Kindheitsmythos, das heißt im ersten Fall die gescheiterten Versuche der Nereide Thetis, ihren Sohn unsterblich zu machen und die drastische Konsequenz ihres Scheiterns für die Familie, im zweiten Fall die vorangehende Erziehung des Kindes in der Obhut von Mutter oder Pädagoge wird in beiden Darstellungsvarianten ausgeklammert beziehungsweise beim Betrachter als bekannt vorausgesetzt. In der zweiten Darstellungsvariante ist der an den Betrachter gestellte Anspruch dabei ungleich größer, da der Anhaltspunkt für die Vorgeschichte nur in der Figur des Achill zu suchen ist.

Ebenso wenig wie die Vorgeschichte zeigen die Bilder die eigentlich entscheidenden Geschehnisse nach der Übergabe, das heißt die Lehrjahre Achills in der Obhut des Kentauren und die in der antiken Literatur gerühmten Wundertaten des jungen Helden. Vom Inhalt der Ausbildung klingt in den verschiedenen Bildelementen übereinstimmend nur die Jagd an.

Die göttliche Natur des Kindes tritt in der Ikonographie Achills selbst nicht zu Tage. Der Heros erscheint entweder im typischen Habitus zeitgleicher Babydarstellungen oder in der Ikonographie eines heranwachsenden Bürgersohnes, wie sie auch in den Bildern der so genannten Bürger- beziehungsweise Lebenswelt begegnet. Der mythologische Hintergrund der Bilder erschließt sich dem Betrachter

dagegen durch den Bildkontext. Dazu zählt die Figur des Chiron als Naturwesen, der Handlungsort in freier Natur und in einigen Bildern die Anwesenheit von Göttern bei der Übergabe. Auch die Interaktion des Kindes mit ausschließlich männlichen Bezugspersonen macht deutlich, dass es sich um eine mythologische Darstellung handelt[525].

II. 8.3 Auswertung

Ab 520 v. Chr. ist ein Wandel innerhalb des in der Kunst über einen langen Zeitraum etablierten Bildthemas der Achillübergabe fassbar. Das Thema selbst und die meisten Bildelemente werden unverändert beibehalten, dennoch wird durch die Modifizierung einzelner Bildelemente, vor allem der Figur Achills, die Bildintention grundlegend verändert. Während die früheren Bilder das Waisenkind Achill zeigen, das aus einer Notsituation heraus in die Obhut des Kentauren überbracht wird, wird das Götterkind dem Betrachter in der neuen Darstellungsvariante im Idealtypus des jugendlich-schönen Palästriten präsentiert. Die neue Darstellungsart löst die vorhergehende nicht ab, beide Varianten existieren in der Kunst in der Folgezeit nebeneinander und verschwinden um die Mitte des 5. Jahrhunderts aus dem Bildrepertoire der Vasenmalerei. Die neue Darstellungsvariante wird in der Forschung einstimmig auf einen verstärkten Einfluss der homerischen Dichtung zurückgeführt und das Thema mit der homerischen Sagenversion in Verbindung gebracht, die eine Erziehung Achills am Königshof des Peleus erwähnt. Es liegt jedoch keine direkte Übernahme der homerischen Sagenversion vor, da der Darstellungskontext, der die Quintessenz der alten Sagenversion widerspiegelt, in den Bildern weiterhin beibehalten wird. Denn obwohl eine Unterweisung des Heros durch Chiron bei Homer nur in einer Randbemerkung Erwähnung findet, ist sie weiterhin das einzige Bildthema der Darstellungen. Eine vorhergehende ‚normale' Erziehung des Kindes in einer intakten Familie wird in den Bildern zwar angedeutet, aber selbst nicht thematisiert. Zudem kommt es zu einer Vermischung beider Darstellungsvarianten, denn seit dem Ende des 6. Jahrhunderts taucht die Figur der Thetis – zum Teil inschriftlich gesichert – auch in den Darstellungen der älteren Variante als Begleitfigur auf.

Ein Faktor für den Wandel der Übergabeszenen könnte die Neuetablierung des Schul- und Erziehungssystems in Athen und der Einfluss dieser Neuerung auf die attische Vasenmalerei sein. So entspricht Achill in seiner Ikonographie den jungen Sportlern zeitgleicher Bilder aus dem Themenkreis der Erziehung attischer Bürgersöhne. Die Figur des Achill greift in ihrer Ikonographie damit einen geläufigen bürgerlichen Idealtypus auf. Er verkörpert gemäß dem Prinzip der *Kalokagathia* den Prototyp des jugendlich schönen Epheben. Die neue Darstellungsweise des aufrechten und selbstbewussten, aktiv handelnden, jugendlichen Achill eignet sich zudem besser zur Charakterisierung des größten griechischen Helden als das

525 zu diesem Aspekt s. die Ausführungen im Kapitel III. Mythos und Bürgerwelt.

hilflose und weitgehend passive Kleinkind, das Chiron im ersten Darstellungstyp ausgehändigt wird.

III. MYTHOS UND BÜRGERWELT

Aufbauend auf die Ergebnisse der im zweiten Teil der Untersuchung vorgenommenen ikonographischen Analyse der Bildwerke sollen im Folgenden die Bildkonzepte göttlicher und sterblicher Kinder einander im direkten Vergleich gegenübergestellt werden.

III. 1 KIND UND GOTT ALS DIVERGIERENDE BILDKONZEPTE

III. 1.1 Die Kindheit als Übergangsphase

Wie in den vorhergehenden Kapiteln dargelegt wurde, stellt die mythische Kindheit der Götter ebenso wie die menschlicher Kinder ein Übergangsstadium[526] dar, an dessen Ende der Eintritt in das Erwachsenenalter steht. Die Götter überwinden dieses Stadium außerordentlich schnell, Auslöser dafür ist im Mythos meist ein extremes Ereignis oder die Bedrohung durch einen übermächtigen Gegner, mit dem das Götterkind schon kurz nach seiner Geburt konfrontiert wird. Nach dem erfolgreichen Bestehen in dieser Konfrontation, die gewissermaßen ein Schlüsselerlebnis darstellt, nimmt das Götterkind Rang und Funktion des voll entwickelten erwachsenen Gottes ein und wird in seine spezifische Rolle innerhalb der Götterwelt eingesetzt. Dieses Schema lässt sich in erster Linie auf die Kindheitsmythen der männlichen Gottheiten übertragen. Der Moment der Überwindung der Kindheit steht auch im Fokus der Bilder. Die Konfrontation mit dem Gegner ist in den Bildern entweder bereits in vollem Gange oder sie steht unmittelbar bevor. So zeigen die Darstellungen das Götterkind Apollon, das gerade zum tödlichen Schuss auf den Pythondrachen anlegt und den in der Wiege verborgenen Gott Hermes, der sich selbst in Windeln gewickelt und so für die Konfrontation mit seinem Bruder Apollon gewappnet hat. Die Übergabe des ‚falschen' Kindes an Kronos, die in den Bildwerken zur Darstellung kommt und die geglückte Täuschung bilden die Grundlage für die spätere Rache des Zeus an seinem Vater und die Erlangung der Herrschaft im Olymp.

Die Ereignisse, die in den Kindheitsmythen der Götter geschildert werden, zeigen, dass der Aspekt der Kindheit stark in den Hintergrund gerückt ist. Das Hauptaugenmerk ist im Mythos vor allem auf die besonderen göttlichen Eigenschaften und Fähigkeiten des Kindes gerichtet. Der *Gott* und nicht das *Kind* steht im Vordergrund, nicht die Kindheit als solche ist das zentrale Element, sondern

[526] Götter, bei denen der Kindstatus ein dauerhafter Zustand ist, d.h. so genannte Kindgötter wie z. B. Eros oder Ploutos stellen eine Sondererscheinung göttlicher Kinder dar, die nicht Gegenstand dieser Untersuchung ist.

gerade deren Überwindung. In den homerischen Hymnen zur Geburt der Athena und im Proömium des Apollonhymnos wird die Geburt als Epiphanie der Gottheit geschildert, auf das die anwesenden Götter und der gesamte Kosmos mit Erschütterung und Ehrfurcht reagieren. In den entsprechenden Textpassagen werden die göttlichen Kinder nur vereinzelt mit einem spezifischen Vokabular benannt, das sie als Kinder kennzeichnet[527]. Weitaus häufiger findet sich dagegen die Nennung ihres Götternamens sowie typischer Beinamen, die den erwachsenen Gott in seinen spezifischen Funktionen bezeichnen[528] oder die unpersönliche Anrede als Gott[529] beziehungsweise Herrscher[530]. In den Texten wird vornehmlich der Gott in seinen charakteristischen göttlichen Eigenschaften vorgestellt, die Kindheitsgeschichte bildet die Folie, vor der sich der Gott in seiner ihm eigenen Wesensmacht[531] offenbart. Eine Ausnahme stellt Dionysos dar, der im Mythos eine wesentlich längere Kindheitsphase durchläuft, die sich stärker an den Kindheitsmythen der Heroen orientiert. Ebenfalls hiervon zu trennen ist der Kindheitsmythos des Zeus, der eine völlig andere Entstehungsgeschichte hat und im Hinblick auf die olympische Götterfolge einen Sukzessionsmythos mit den für diese Mythengattung typischen Eigenschaften darstellt.

III. 1.2 Gemeinsamkeiten in der Ikonographie göttlicher und sterblicher Kinder

In der Ikonographie der Götterkinder finden sich Elemente und Bildformeln, die auch für die Ikonographie sterblicher Kinder charakteristisch sind.

Neugeborene menschliche Kinder werden in der Vasenmalerei ebenso wie auf Grab- und Weihreliefs vollständig in Windeltücher eingewickelt dargestellt. Von den Kindern sind dabei nur der Kopf und eventuell die Hände oder Füße, nichts aber vom Körper sichtbar[532]. Die etwas fortgeschrittenere Altersstufe des Kleinkindes wird in der Ikonographie durch das Motiv des Getragenwerdens in den Armen einer erwachsenen Person verdeutlicht. Durch dieses Bildmotiv wird auf die fehlende Lauffähigkeit des Kindes verwiesen und somit sein spezifisches Le-

527 Eine explizite Benennung als „Kind" findet sich nur im Hom. h. 26, 3 ff.
528 Für Athena ist das z. B. *Pallas*; Hermes wird als Traumführer bezeichnet, Apollon als ἑκατηβόλος („Fernhintreffender").
529 Vgl. z. B. Hom. h. 3 (an Apollon) 137 (θεός).
530 Im Apollonhymnos findet sich häufig die Bezeichnung κρατερός (der Starke) oder ἄναξ (Herrscher); vgl. die Ausführungen zu den Schriftquellen der Apollongeburt in Kapitel II. 1.1 dieser Arbeit.
531 z. B. Apollon als Gott der Vorsehung und göttlicher Bogenschütze, Hermes als Gott der Herden und Gott der Diebe.
532 Vgl. z. B. die Darstellung einer attisch-weißgrundigen Lekythos mit einer Szene des Kriegerabschieds, Berlin, Antikensammlung F 2444: Reinsberg 1989, 76 Abb. 29; Darstellung des Neugeborenen auf dem Schoß der Mutter auf dem Grabrelief der Apollonie aus Ikaria (um 460 v. Chr.): Oakley 2003, 180 Abb. 20; Grabmal der Ampharete im Kerameikos, Naiskos Nr. 6, Grabbezirk C 3a, Athen, Kerameikosmuseum P 695, I 221 (um 420 v. Chr.): Bergemann 1997, 64 f; abgebildet bei Dierichs 2002, Taf. 15; Zwillinge auf einem Grabrelief in Paris, Louvre MA 2872: Oakley 2003, 185 Abb. 26.

III. 1 Kind und Gott als divergierende Bildkonzepte 167

bensalter visualisiert. Das dargestellte Kind ist kein Wickelkind mehr, hat aber noch nicht gelernt eigenständig zu laufen. Die Kinder erscheinen nackt oder in einen Mantel gehüllt[533]. Diese Bildformel findet sich seit geometrischer Zeit in der Vasenmalerei, in klassischer Zeit erscheint die Chiffre verstärkt auch auf Grabreliefs.

Die Kindheitsstadien, in denen göttliche Kinder dargestellt werden, rangieren von der des vollständig (Zeus)[534] beziehungsweise teilweise in Windeln gehüllten Neugeborenen (Hermes, Dionysos, Achill in den Darstellungen des 1. Typs) bis hin zur Phase des Kleinkindalters (Apollon, Dionysos, Hermes mit Iris).

Zum Teil finden sich in den mythologischen Bildern Attribute, die für die Ikonographie sterblicher Kinder typisch sind. Hierzu gehören zum Beispiel die genannten Windeltücher. Dieser Gegenstand kann jedoch nur in den Darstellungen des Götterkindes Dionysos als echtes kindliches Element verstanden werden. In den übrigen untersuchten Fällen ist es ein spezifischer Bestandteil der mythologischen Bilderzählung. So ist die Windel in den Bildern des Götterkindes Hermes Teil der ausgeklügelten Tarnung des Gottes, die zu keinem anderen Zweck dient als den bestohlenen Apollon zu überlisten[535]. Ebenso ist sie im Zeusmythos ein notwendiges Utensil, um Kronos zu täuschen und das Leben des echten Götterkindes zu retten[536].

Während die Götterkinder Zeus, Hermes und Apollon ausschließlich in der ikonographischen Alterskennzeichnung von Neugeborenen oder Kleinkindern erscheinen, werden die Heroen auch in der Ikonographie heranwachsender Knaben dargestellt[537]. Heranwachsende[538] sind im nicht mythologischen Bereich ikonographisch an der im Vergleich zu den erwachsenen Figuren geringeren Körpergröße erkennbar. Halbwüchsige Jungen erscheinen im bürgerlichen Bildkontext im knöchellangen, fest um den Körper geschlungenen Mantel, der ein sittlich korrektes, zurückhaltendes Auftreten in der Öffentlichkeit ermöglicht, oder mit Himation oder Schultermantel bekleidet. Sie begegnen in Bildern der idealisierten

533 Attisch-schwarzfiguriger Tonpinax des Exekias, Berlin, Antikensammlung F 1813 (um 540 v. Chr.): Rühfel 1984a, 43 Abb. 15; Seite B einer um 460 v. Chr. entstandenen attisch-rotfigurigen Amphora des Boreas-Malers in London, BM E 282 (hier Taf. 29 b): Beaumont 2003, 69 Abb. 8 b; attisch-weißgrundige Lekythos, Maler von Berlin 2451, Winterthur Privatsammlung (um 430 v. Chr.): Oakley 2003, 170 Abb. 11; attisch-weißgrundige Lekythos, Gotha, Schloss Friedenstein Ahv. 57 A.K. 333: Seifert 2006a, 73 Abb. 3.
534 Obwohl die erhaltenen Darstellungen zum Kindheitsmythos des Zeus in der Vasenmalerei nur den in Windeln gewickelten Stein zeigen, sind die Darstellungen ikonographisch dennoch von großer Bedeutung, da hier die ikonographische Visualisierung der Bildchiffre ‚Neugeborenes Kind' besonders klar vor Augen geführt wird, und die Art der Tarnung ein Zitat beziehungsweise eine Abwandlung des Bildmotivs ‚Neugeborenes' darstellen.
535 Hom. h. 4, 151 ff.
536 s. hierzu auch die Ausführungen zur Kindlichkeit als Instrument der Täuschung im Kapitel IV. 2.2.1 dieser Arbeit.
537 Dies konstatiert auch Beaumont 1995, 360.
538 Eine ausführliche Untersuchung der Darstellungen dieses Bildthemas sowie eine Gegenüberstellung menschlicher und göttlicher Jugendlicher wird im nachfolgenden Kapitel III. 2 Die Götterwelt als Gegenwelt, erfolgen.

Bürgerwelt in Schul- oder Sportszenen ebenso wie in Bildern aus dem Themenumkreis von Päderastie und Liebeswerbung[539]. Erscheinen Knaben aus gutem Hause nackt im Bild, so dient diese Bildchiffre zur Hervorhebung körperlicher Schönheit gemäß dem Ideal der *Kalokagathia* ebenso wie zur Charakterisierung der Dargestellten als Sportler[540]. Die Palästritenikonographie kann durch Attribute aus dem Bereich der Palästra, wie zum Beispiel den Aryballos, zusätzlich betont werden. Die Jungen tragen entweder kurzes oder im Nacken zusammengefasstes Haar oder schulterlange Locken, die zusätzlich einen Hinweis auf ihre Schönheit und ihr jugendliches Alter geben.

Der Heros Herakles erscheint in Bildern, die ihn im Alter eines Heranwachsenden zeigen, entweder nach der Art attischer Bürgersöhne bekleidet[541] oder nackt[542], Achill trägt zum Teil die schulterlangen Haarlocken[543] oder den hochgebundenen Haarschopf[544], der häufig in Bildern junger Palästriten[545] zu finden ist. Auch für den Gott Dionysos sind zwei Darstellungen belegt, die ihn als Heranwachsenden[546] zeigen und die seine Sonderstellung innerhalb der Ikonographie göttlicher Kinder hervorheben, auf die an späterer Stelle noch näher eingegangen wird.

III. 1.3 Ikonographische Unterschiede zwischen göttlichen und menschlichen Kindern

Auf den ersten Blick bestehen ikonographische Parallelen zwischen göttlichen und sterblichen Kindern. Es werden vergleichbare Bildchiffren verwendet, die die Dargestellten als Kinder einer bestimmten Altersstufe kennzeichnen. In der spezifischen Ikonographie der Götterkinder finden sich jedoch zahlreiche Elemente, die

539 In den Darstellungen homoerotischer Liebeswerbung begegnen Knaben unterschiedlicher Altersstufen: Jugendlicher Erastes und kindlicher Eromenos: Innenbild einer attisch-rotfigurigen Schale in München, Antikensammlungen 2655: Koch-Harnack 1983, 74 Abb. 11; Werbung bärtiger Männer um Jungen unterschiedlicher Altersstufen: Außenbild einer rotfigurigen Kylix, Rom, Museo Nazionale Etrusco di Villa Giulia 0.3960 fr/ Florenz 12B16 fr.: Koch-Harnack 1983, 73 Abb. 10.
540 Weihrelief an Herakles, Athen NM 2723: Shapiro 2003, 96 f. Abb. 13; vgl. die Nacktheit zur Charakterisierung von Athleten: Weihrelief an Bendis, London, BM 2155: Klöckner 2002, 323 Abb. 2.
541 Vgl. etwa die Bekleidung des Herakles in der Darstellung des Skyphos in Schwerin, Staatliches Museum KG 708 (He rV 7 Taf. 22 b).
542 Vgl. die Darstellungen aus dem Themenkreis der Linostötung (s. u.).
543 Attisch-rotfiguriger Stamnos des Berliner-Malers, Paris, Louvre G 186 (Ac rV 4 Taf. 28 b).
544 Attisch-rotfigurige Schale des Oltos, Berlin, Antikensammlung F 4220 (um 520 v. Chr.) (Ac rV 2 Taf. 28 a).
545 Zur Palästritenikonographie des Achill mit den zugehörigen Attributen soll im Folgenden noch gesondert Stellung genommen werden.
546 Fragment eines rotfigurigen Kelchkraters des Altamura-Malers Salonica AM 8.54 (um 460 v. Chr.) (D rV 42); attisch-rotfigurige Hydria des Niobiden-Malers, um 470 v. Chr. Privatsammlung (nur in Umzeichnung vorhanden) (D rV 41).

auf ihren Status als Götter hinweisen und sie deutlich von den Darstellungen sterblicher Kindern abgrenzen.

III. 1.3.1 Göttliche Epiphanie

Wie die ikonographische Untersuchung gezeigt hat, finden sich in vielen Darstellungen göttlicher Kindheitsmythen Bildformeln, die die Reaktion auf eine göttliche Epiphanie visualisieren. So wird die Reaktion der olympischen Götter und des gesamten Kosmos auf die Geburt der Athena, die der homerische Hymnos[547] eindrücklich und facettenreich schildert, auch in den bildlichen Darstellungen der Athenageburt effektvoll in Szene gesetzt. Die Bewohner des Olymp, die sich in den entsprechenden Bildern in einer beträchtlichen Schar versammelt haben um dem Ereignis beizuwohnen, reagieren mit Staunen auf die Erscheinung des voll gerüsteten Götterkindes. Die Gesten, die sie dabei ausführen, erinnern an Handhaltungen, die aus dem Bildkontext von Kulthandlungen belegt sind: In vergleichbarer Weise sind sterbliche Adoranten wiedergegeben, die sich ehrfurchtsvoll einer Gottheit oder einem Götterbild nähern[548]. Typische Gesten sind zum Beispiel die mit der Handfläche nach außen gewandte rechte Hand mit ausgestreckten, leicht geöffneten Fingern oder das Ausstrecken von Daumen, Zeige- und Mittelfinger, während die übrigen Finger eingeschlagen sind. Dieselbe Gestik findet sich in den Bildkontexten der Götterkinder Dionysos[549] und Hermes[550] sowie der Heroen Achill[551] und Herakles[552]. Durch solche Reaktionen der Begleitfiguren wird das dargestellte Kind als Hauptfigur einer Szene erkennbar. Zugleich wird auf dessen göttliche Natur verwiesen. Es handelt sich folglich um eine spezifische Bildformel zur Kennzeichnung von Götterkindern, die zugleich ausschließt, dass ein sterbliches Kind gemeint ist.

III. 1.3.2 Die Attribute der Götterkinder

Die Götter tragen bereits als Kinder die für sie typischen Attribute: Apollon legt schon im Arm der Mutter mit Pfeil und Bogen auf seinen Gegner, den Pythondrachen, an, Hermes trägt – noch in Windeln gewickelt – einen übergroßen Petasos und das Kerykeion als sein spezifisches Götterattribut. Auch Dionysos, der in den

547 Hom. h. 28, 6–16.
548 Vgl die Ausführungen zu den entsprechenden Gesten in den Einzelkapiteln.
549 Vgl. hierzu die Ausführungen in Kapitel II. 4.10 Exkurs: Die rotfigurige Schale des Makron von der Athener Akropolis.
550 Attisch-rotfigurige Schale des Brygos-Malers in Rom, Vatikan, Museo Gregoriano Etrusco (hier H rV 1 Taf. 3 a).
551 Vgl. die Geste der Athena auf der attisch-weißgrundigen Lekythos des Edinburgh-Malers, Athen, NM 550 (Ac Wgr 2).
552 Gesten der Randfiguren des attisch-rotfigurigen Stamnos des Berliner-Malers, Paris, Louvre G 192 (He rV 1 Taf. 21 a).

Bildern an seine mythischen Ammen, die Nymphen von Nysa übergeben wird, erscheint in den frühen Darstellungen in Tracht und Ausstattung des erwachsenen Weingottes. Er trägt Efeuranke, Weinrebe oder Kantharos als Attribut, in einigen Bildern ist er im für den erwachsenen Gott typischen langen Chiton gezeigt. Athena erscheint in voller Rüstung, mit Helm, Ägis und Lanze und in der typischen Kampfpose der *Promachos*. Die dargestellten Attribute der Götterkinder können entweder mit dem mythischen Erzählzusammenhang verknüpft sein, wie es etwa in dem Bildern der Pythontötung und der Athenageburt der Fall ist, oder vom Erzählkontext unabhängig als Erkennungszeichen des Götterkindes fungieren. In den Darstellungen des Hermes *Boukleps* begegnet der Gott mit den charakteristischen Erkennungszeichen des Götterboten, ohne dass irgendein Zusammenhang zwischen dieser Ausstaffierung und den Geschehnissen des Rinderraubs bestünde. Im Mythos steht Hermes in seiner Eigenschaft als Gott der Diebe und Gott der Herden im Mittelpunkt, seine Aufgabe als göttlicher Herold wird ihm erst später zuteil. Hier sind die Attribute in erster Linie Bildchiffren, die die zweifelsfreie Identifizierung des Götterkindes ermöglichen.

III. 1.3.3 Die Bildkompositionen: Götterkinder im Bildkontext

Die untersuchten Götterkinder sind immer Protagonisten[553] der Erzählhandlung und stehen als solche im Zentrum der Darstellung. Sie sind jeweils die zentrale Figur, auf die der Bildkontext Bezug nimmt. Dieser dient als Folie, vor der der Gott sich mit seinen spezifischen Eigenschaften entfaltet. Eine Interaktion zwischen dem göttlichen Kind und den Begleitfiguren findet in den untersuchten Fällen meist nicht statt, das Götterkind agiert vielmehr vom Bildkontext losgelöst. Die Nebenfiguren nehmen jedoch in ihrer Positionierung im Bild und in ihrer Gestik auf das Götterkind Bezug.

Menschliche Kinder hingegen treten in bildlichen Darstellungen zum Großteil nicht als Individuen in Erscheinung. Sie tauchen in unterschiedlichen Szenen als Begleitfiguren auf und spielen im Gesamtkontext eine untergeordnete Rolle. Auch in solchen Darstellungen, in denen Kinder als Protagonisten auftreten[554] oder in Einzeldarstellungen von Kindern, etwa auf Grabreliefs[555], tragen diese bei genauerer Betrachtung weder individuelle Züge, noch werden ‚realistische' oder einzigartige Szenen aus dem Lebensalltag des betreffenden Kindes wiedergegeben. Im

553 Vgl. hierzu auch Seifert 2011, 93 (bezogen auf die Positionierung im Bild). Die von Seifert 2011, 91 postulierte ambivalente Rolle der Götterkinder in den Bildern, wonach diese zwar für die Kernaussage der Bilder unerlässlich seien, jedoch nicht als Handlungsträger aufträten bzw. sich dem Kontext unterordneten, lässt sich jedoch m. E. anhand der Bildkomposition eindeutig widerlegen.

554 s. hier etwa die Darstellungen auf weißgrundigen Lekythen, die ein Kind als Verstorbenen zeigen oder die vor allem im späten 5. Jh. v. Chr. beliebten Darstellungen von Kindern auf den sog. Choenkännchen; vgl. die Bildbeispiele in Seifert 2006a, 74 ff.; Seifert 2008, 85–100; Dickmann 2008, 22–24; Seifert 2011, 107 ff.

555 Vgl. Dickmann 2002, 314 f.

Vordergrund stehen in den Bildern neben der Alterskennzeichnung des Kindes durch festgelegte Bildformeln vor allem die Visualisierung des sozialen Status der Familie oder der in das Kind gesetzten Hoffnungen, die sich im Falle des frühen Todes nicht mehr erfüllen können[556]. Wie in anderen Bereichen der bürgerlichen Ikonographie mit festen normativen Werten verbundene Bildkonzepte für Bürger, Ehefrauen oder Krieger existieren, ist für die Darstellungen von Kindern eine ebensolche Darstellungskonvention vorhanden, die nicht als individuelle oder ‚naturgetreue' Wiedergabe von Kindlichkeit verstanden werden kann[557].

III. 1.3.4 Sonderfall Dionysos

Die stärksten ikonographischen Parallelen zu den Darstellungen sterblicher Kinder weist Dionysos auf, der innerhalb der Gruppe der Götterkinder eine Sonderstellung einnimmt. Treffen die oben beschriebenen ikonographischen Besonderheiten, das heißt die fehlende Interaktion mit den Begleitfiguren und die Ausstattungen mit den spezifischen Götterattributen auf die frühen Darstellungen des Götterkindes Dionysos zu, ist ab 460 v. Chr. ein deutlicher Wandel festzustellen. Das Götterkind Dionysos interagiert in den nach 460 v. Chr. entstandenen Bildern viel stärker mit seinen Begleitfiguren als die übrigen Götterkinder. So finden sich in den Szenen der Übergabe des Götterkindes an seine mythischen Ammen bestimmte Gesten und Körperhaltungen, wie das verlangende Ausstrecken der Arme oder das Sich–Winden in den Armen des Trägers, die für Kinderdarstellungen aus

556 Dabei können der dargestellte Habitus und das tatsächliche Lebensalter des Kindes deutlich divergieren: Dickmann 2008, 19–24; bes. 19 f. stellt u. a. am Beispiel der Grabstele des im Kleinkindalter verstorbenen Knaben Philostratos in Athen, NM 3696, der dem Betrachter in Ikonographie und Habitus eines wohlhabenden Bürgersohnes und Palästriten vor Augen gestellt wird, heraus, dass die überlieferten Kinderdarstellungen, je nach Darstellungsmedium und Bildkontext, unterschiedliche Sichtweisen und Facetten von Kindheit wiedergeben. Diese sind jedoch nicht als Momentaufnahmen kindlichen Verhaltens zu interpretieren, sondern erfolgen stets aus dem Blickwinkel der Erwachsenen und sind immer an eine feste Bildintention geknüpft.
557 Vgl. Dickmann 2008, a. O.; des weiteren gibt zum Beispiel die auf Weihreliefs dargestellte Anzahl der Kinder nicht zwingend die reale Zahl der Kinder einer Familie wieder, sondern soll vor allem die Existenz legitimer Nachkommen und deren Repräsentation als Teil der *Oikos*-Gemeinschaft vor Augen führen: Dickmann 2002, 312; im Falle der Grabreliefs, auf denen Kinder als Begleitfiguren auftreten, soll vor allem die Trauer um die früh Verstorbene intensiviert werden, aber dem Betrachter auch das Erreichen eines wichtigen Lebenszieles der Toten, nämlich ihr Status als verheiratete Frau und Mutter, vor Augen gestellt werden: Dickmann 2001, 179; zur Visualisierung von Kindern als Teil des *Oikos*: Seifert 2006b, 471. Dieselbe Funktion erfüllen die nackten Babys, die auf Vasenbildern aus dem Themenkreis des Familienlebens und des Frauengemachs erscheinen: Moraw 2002a, 266; auch sie sind in den Bildern nicht in erster Linie Individuen, sondern versinnbildlichen die Existenz gesunder, männlicher Nachkommen, die für den Erhalt und Fortbestand einer Familie ausschlaggebend sind. Hierin sind sie ebenso Bestandteil des idealen Familienbildes wie die jugendlich schön dargestellten Eltern.

dem Themenkreis der Bürgerwelt[558] etwa in Darstellungen des Kriegerabschieds[559] oder Bildern des weiblichen Lebensumfelds typisch sind.

Dionysos erscheint als einziges Götterkind in den Bildern auch völlig ohne göttliche Attribute[560]. Die Identifizierung des Kindes ist in den entsprechenden Darstellungen nur durch indirekte Attribute im Bild oder den Bildkontext möglich. Auf der um 460 v. Chr. entstandenen, einzigartigen Darstellung des Dionysos auf der attisch-rotfigurigen Hydria des Hermonax[561] trägt das Götterkind ein quer über die Brust verlaufendes Amulettband. Das Tragen von Unheil abwehrenden Amulettbändern ist in der griechischen Antike typisch für Kinder bis zu einem Alter von etwa drei Jahren und tritt häufig in Darstellungen kleiner Kinder in Frauengemachszenen, aber auch auf den so genannten Choenkännchen auf[562]. Es handelt sich also um einen typischen Bestandteil der Ikonographie sterblicher Kinder. Dionysos kommt von allen untersuchten Gottheiten einem ‚kindlichen Gott' am nächsten. Die stärkere Anlehnung an die Ikonographie sterblicher Kinder hat er mit der Gruppe der Heroen gemeinsam.

III. 1.3.5 Die Ikonographie der Heroen

Obwohl sich die Ikonographie der Heroen in stärkerem Maße an der Kinderikonographie der nicht mythologischen Bilder orientiert als die der Götterkinder, lässt sich auch in diesem Bereich eine klare ikonographische Unterscheidung zwischen Heroen und menschlichen Kindern fassen. Diese Unterschiede werden besonders deutlich in den Bildbeispielen, in denen ein göttliches und ein sterbliches Kind einander unmittelbar gegenübergestellt sind.

So führt etwa die Darstellung des an anderer Stelle bereits besprochenen, attisch-rotfigurigen Stamnos des Berliner-Malers in Paris, Louvre G 192 (Taf. 21 a) den vom Künstler intendierten Kontrast zwischen Götterkind und Menschenkind anschaulich vor Augen. Hier werden das Götterkind Herakles und sein sterblicher Zwillingsbruder Iphikles in ihrem Schlafgemach von zwei Schlangen bedroht. Zwar haben die Körperformen und Proportionen beider Kinder nur wenig Ähn-

558 Vgl. die Ausführungen zu Gesten in Kinderdarstellungen in der Vasenmalerei in McNiven 2007, 85–99 (mit weiterer Literatur).

559 Die genannten ikonographischen Parallelen sind besonders deutlich in der Darstellung eines attisch-rotfigurigen Stamnos, Paris, Louvre G 188 (um 460 v. Chr.) (D rV 6 Taf. 10 a), der eine Übergabeszene mit Zeus und Dionysos zeigt. Vgl. hierzu eine zeitgleiche Darstellung aus dem Themenkreis des Kriegerabschieds auf einer attisch-rotfigurigen Amphora des Boreas-Malers in London, BM E 282 (hier Taf. 29 b): Beaumont 2003, 68 f. Abb. 8 a–b.

560 Dionysos ohne Attribute: attisch-rotfiguriger Stamnos, Paris, Louvre G 188 (D rV 6 Taf. 10 a); attisch-rotfigurige Pelike, Palermo, Museo Archeologico Regionale 1109 (D rV 9); zur Besonderheit der Entwicklung der Dionysosikonographie s. die Ausführungen im Kapitel II. 4.6.2 in dieser Arbeit.

561 Attisch-rotfigurige Hydria des Hermonax, Privatbesitz, Sammlung A. Kyrou 71, aus Atalanti (Lokris) um 460/50 v. Chr. (hier D rV 8 Taf. 8 a, b).

562 Vgl. Seifert 2006b, 470 f.; Seifert 2008, 91 ff.; s. auch die Ausführungen zur Hydria des Hermonax im Kapitel II. 4.6.3 in dieser Arbeit.

lichkeit mit den ‚realen' körperlichen Merkmalen neugeborener oder wenige Monate alter Babys und rufen beim modernen Betrachter Assoziationen an ‚verkleinerte Erwachsene' hervor. Dieser Umstand ist jedoch dem Zeitstil des 5. Jh. v. Chr. geschuldet und lässt sich auch in anderen zeitgleichen Kinderbildern – menschlicher wie auch göttlicher Kinder – feststellen. Entscheidendes Differenzierungsmerkmal ist die Haltung und Körpersprache beider Kinder, in der sich der Gegensatz zwischen beiden überdeutlich offenbart: auf der einen Seite das Menschenkind Iphikles, das angstvoll vom Geschehen wegstrebt und seine Arme hilfesuchend nach der herbeigeeilten Mutter ausstreckt, auf der anderen Seite das Götterkind Herakles, das sich in heroischer Pose dem Kampf gegen seine Gegner stellt. Die Frontalansicht des Herakles stellt zudem seinen besonders breiten, muskulösen Brustkorb effektvoll zur Schau und betont seine starke körperliche Präsenz im Bild, die auch in der Bildkomposition durch unterschiedliche Elemente hervorgehoben wird. Sein Bruder bleibt dagegen, wie auch die übrigen Personen, eine Randfigur.

III.1.4 Göttliche Kinder ≠ kindliche Götter

Die Götter werden in den Bildern in Kindgestalt wiedergegeben. Die Ikonographie bedient sich dabei eines festen Repertoires an Bildchiffren zur Kennzeichnung von Altersstufen. In ihrem Habitus und ihrer Körpersprache unterschieden sich die bildlichen Darstellungen der Götterkinder jedoch signifikant von den übrigen Kinderdarstellungen. Die Götter tragen bereits als Kinder die für sie typischen Attribute. Die Darstellung der spezifischen Götterattribute ist dabei nicht zwingend vom Erzählkontext abhängig, sondern dient der Charakterisierung und Hervorhebung der Göttlichkeit des dargestellten Kindes. Auch der Habitus des Götterkindes hat nichts Kindliches. Das dargestellte Kind agiert oder reagiert auf eine Art und Weise, die der Betrachter bei einem Kind nicht erwarten würde. Dabei weicht der Künstler in der Wiedergabe von Gestik und Körpersprache des Götterkindes bewusst von den typischen Merkmalen der Ikonographie sterblicher Kinder ab. Eine direkte Interaktion des Gottes mit den Begleitfiguren findet in der Mehrzahl der Darstellungen nicht statt. Der neugeborene Gott agiert vom Bildkontext losgelöst, während die Nebenfiguren in ihrem Verhalten und ihren Gesten auf ihn Bezug nehmen. Das Götterkind selbst verharrt in starrer Pose und hält seine Attribute wie präsentierend vor sich ausgestreckt. Auch innerhalb der Bildkomposition wird das Götterkind in besonderer Weise hervorgehoben. Es erscheint nicht attributiv oder tritt als Teil einer Gemeinschaft auf, sondern steht als unangefochtener Protagonist im Mittelpunkt der Darstellung. Die Götter sind in den untersuchten Bildern nicht als *Kinder* gezeigt, sondern erscheinen lediglich in *Kindgestalt*. Durch ihren Habitus und spezifische Götterattribute wird der göttliche Aspekt klar in den Vordergrund gestellt.

Die Gruppe der Heroen nähert sich in ihrer Ikonographie stärker dem Bereich der sterblichen Kinder an. Hier ist die Übernahme von Attributen der zeitgleichen Kinderikonographie stärker ausgeprägt und es finden sich darüber hinaus auch

Bildchiffren aus der Ikonographie heranwachsender Kinder und Jugendlicher. So erscheint Herakles in einigen Vasenbildern mit einem Amulettband ausgestattet, und sowohl Herakles als auch Achill werden als halbwüchsige Knaben dargestellt. Die direkte Gegenüberstellung des Heros Herakles und seines sterblichen Zwillingsbruders Iphikles führt jedoch auch in diesem Bereich die bewusste ikonographische Abgrenzung von göttlichem und sterblichem Kind vor Augen.

Dionysos, der ‚Gott der Gegensätze', stellt unter den untersuchten Göttern das Kind *par excellence* dar. Er ist nicht nur der Gott, von dem die meisten und variationsreichsten Kinderdarstellungen überliefert sind, sondern zeigt auch in seiner Ikonographie seit der Mitte des 5. Jahrhunderts v. Chr. einen Wandel hin zu einer deutlich stärkeren Angleichung an die Ikonographie menschlicher Kinder. Die Kennzeichnung des Dargestellten durch spezifische Götterattribute nimmt ab, dafür werden charakteristische Gesten der Kinderikonographie in die Bilder übernommen.

III. 2 DIE GÖTTERWELT ALS GEGENWELT

III. 2.1 Die Götterwelt als Spiegel der gesellschaftlichen Realität?

Auf den ersten Blick gibt es viele Übereinstimmungen zwischen der imaginierten Götterwelt und der Menschenwelt[563]. So ist von vielen Göttern eine Geburts- oder Entstehungsgeschichte überliefert. Götter werden trotz ihrer Unsterblichkeit von Eltern gezeugt und geboren. Darüber hinaus ist die Götterwelt hierarchisch gegliedert, die Götter sind in Familien organisiert oder in Ehegemeinschaften miteinander verbunden.

Zum Teil sind solche Parallelen bereits im Mythos fassbar, zum Teil werden die Überschneidungen zwischen Mythenwelt und Menschenwelt in den Bildern vor dem Hintergrund einer spezifischen Bildaussage bewusst konstruiert. Für einige mythologische Bildthemen lässt sich in der attisch rotfigurigen Vasenmalerei seit frühklassischer Zeit eine zunehmende ‚Verbürgerlichung' nachweisen[564]. Mythenbilder werden aus ihrem ursprünglichen Kontext herausgelöst und in die Bildsphäre der bürgerlichen Lebenswelt transferiert. Die mythologische Handlung spielt in den betreffenden Bildern gewissermaßen vor der Kulisse der Bürgerwelt. Diese Beobachtung lässt sich auch für einige bildliche Darstellungen mythischer Kindheitsepisoden machen. Die Bilder lehnen sich dabei bewusst an zeitgleiche Bilder der idealen Bürgerwelt an, grenzen sich in ihrer Bildaussage jedoch ebenso deutlich von ihrer bürgerlichen Vorlage ab und konstruieren ein drastisches Gegenbild zu dieser. Der Grund für diese Divergenzen liegt m. E. in den unterschiedlichen antiken Bildkonzepten von ‚Gott' und ‚Mensch' begründet.

Im Folgenden sollen die unterschiedlichen Konzeptionen von Götterwelt und Menschenwelt in den bildlichen Darstellungen anhand konkreter Beispiele analysiert werden. In den untersuchten Darstellungen steht der Aspekt ‚Kindheit' unter verschiedenen Gesichtspunkten im Vordergrund, das heißt die Kindheit der Götter und Heroen ist ebenso Thema wie die Interaktion zwischen erwachsenen Göttern und göttlichen wie auch sterblichen Kindern.

Ziel der Untersuchung ist es, die einzelnen Bildkonzepte zueinander in Relation zu setzen, um Berührungspunkte und Überschneidungen, Wechselwirkungen

563 Vgl. Zeitlin 2002, 195: "As anthropomorphic figures, gods have a life story, one that brings them into being, establishes their individual identities and prerogatives, and allots them a place in a sytem of divinities that is organized along family lines. Although gods, of course, are exempt from death and extinction, they resemble mortals in that they too are subject to rules of genealogy and laws of procreation. Like mortals they are engaged in matters of sex, parentage, and the processes of generation."

564 Man denke etwa an die ‚Verbürgerlichung' der Satyrn, die als Kultgefolge des Gottes Dionysos ursprünglich in den Bereich der ungezähmten Natur gehören, in klassischer Zeit aber zunehmend die bürgerlichen Bildthemen adaptieren und die typischen Tätigkeiten attischer Bürger ‚nachahmen' oder parodieren. Vgl. Krumeich – Pechstein – Seidensticker 1999, 65 ff.; Shapiro 2003, 104 f.

und Trennlinien herauszuarbeiten, die Rückschlüsse über das antike Verständnis von Göttern und deren Bedeutung für die antike Gesellschaft und deren Wertvorstellungen zulassen.

Hierbei ist grundsätzlich zu beachten, dass die zum Vergleich herangezogenen Bilder aus dem Themenkreis des menschlichen Alltagslebens keine historische Realität abbilden. Sie spiegeln ein zum Zeitpunkt ihrer Entstehung gültiges Lebensideal einer bestimmten Gesellschaftsschicht wider[565]. Sie richten sich jeweils an einen bestimmten Rezipientenkreis und sind mit einer spezifischen Bildintention verbunden. Die Bilder geben außerdem Aufschluss darüber, welche Themen Eingang in die Bilderwelt fanden und somit die Gesellschaft zu einer bestimmten Zeit in besonderem Maße beschäftigten. Umso bezeichnender ist in diesem Zusammenhang, dass die im folgenden analysierten Mythenbilder gerade solche bürgerliche Themen adaptieren, die zur gleichen Zeit oder kurz zuvor neu in das Bildrepertoire aufgenommen wurden, das heißt die gesellschaftliche Neuerungen widerspiegeln oder zum Zeitpunkt ihrer Entstehung in bestimmten gesellschaftlichen Kreisen besonders aktuell waren.

III. 2.2 Familie und Familiensystem

III. 2.2.1 Die ‚monströsen'[566] Göttergeburten

Trotz ihrer Unsterblichkeit haben die Götter in vielen Fällen eine mythologisch überlieferte Entstehungsgeschichte, das heißt sie werden von Eltern gezeugt und geboren. Für weibliche Gottheiten wie Leto finden sich im Mythos reale Elemente wie Schwangerschaft und eine – natürlich mythologisch, etwa durch den Zorn der Hera, begründete – problematische Geburt[567]. Für die Gottheiten sind im Zusammenhang mit der Geburt bestimmte Schutzgöttinnen, die Eileithyia[568] oder etwa Artemis[569] zuständig, die auch in der Realität von Frauen um Beistand für eine

565 Vgl. hierzu Hölscher 2000, 147. 151; vgl. auch Vazaki 2003, 11.
566 Zum Begriff der monströsen Geburt s. Motte 1996, 115 f.
567 Im homerischen Hymnos an Apollon verzögert die eifersüchtige Hera bewusst die Geburt des Götterkindes, indem sie Eileithyia zurückhält; erst nachdem diese durch eine List herbeigeholt wird, kann Leto ihren Sohn zur Welt bringen (Hom. h. 3, 91 ff.).
568 In den Darstellungen der Athenageburt sind sowohl in Bildern, die den eigentlichen Geburtsvorgang wiedergeben, als auch in solchen, die Zeus vor der Geburt zeigen, eine oder mehrere Eileithyien zugegen, die – ihre Hände zum Kopf des Göttervaters erhoben – den Geburtsvorgang unterstützen: vgl. z. B. die Darstellung einer tyrrhenischen Amphora des Kyllenios-Malers in Berlin, Antikensammlung F 1704 (hier Ath sV 3 Taf. 16 b): LIMC II (1984) 986 f. Nr. 346* s. v. Athena (H. Cassimatis).
569 Eine weitere Gottheit, in deren Zuständigkeitsbereich die Geburt und der Schutz der Gebärenden fällt, ist Artemis, die nach einer anderen Version des Apollonmythos kurz nach ihrer eigenen Geburt bereits bei der Geburt ihres Bruders als Hebamme mitwirkt: Laager 1957, 80 f. mit Anm. 1.

glückliche Geburt angerufen wurden, wie entsprechende Votive in Heiligtümern belegen[570].

Auf der anderen Seite finden sich gerade im Themenkreis der Göttergeburten Elemente, die nach menschlichen Maßstäben völlig aus dem Rahmen fallen und mit den realen Gegebenheiten unvereinbar sind. Es handelt sich um die übernatürlichen, in der Literatur als „monströs[571]" bezeichneten Geburtsvorgänge, wie beispielsweise die Geburt durch eine männliche Gottheit (Athenageburt, 2. Geburt des Dionysos), oder die Geburt aus bestimmten Körperteilen, etwa die Kopfgeburt der Athena, die Schenkelgeburt des Dionysos oder die Entstehung aus abgetrennten Genitalien (Aphrodite). Das Hauptmerkmal solcher Geburten ist das bewusste Abweichen vom biologisch ‚normalen' Geburtsvorgang. Wie die hier untersuchten Darstellungen der einzelnen Götterkinder und die bildlichen Darstellungen der Göttergeburten, die in der Dissertation von E. H. Loeb[572] zusammengestellt sind, belegen, finden in erster Linie diese außergewöhnlichen mythologischen Geburten Eingang in die Kunst.

‚Normale' Geburten göttlicher Kinder, das heißt die Geburt durch Frauen, werden dagegen in der Regel nicht dargestellt, selbst dann nicht, wenn sie für den Fortlauf des Mythos von Bedeutung sind. So wird zum Beispiel die langwierige, im Vorfeld mit verschiedenen Komplikationen verbundene, aber ansonsten ‚normale', d.h. nicht monströse Geburt des Apollon, die im homerischen Apollonhymnos sehr viel Raum einnimmt[573], in bildlichen Darstellungen nicht thematisiert. Ebenso verhält es sich mit der – dem Mythos zufolge von Hera verzögerten und daher beschwerlichen – Geburt des Herakles. Die einzige Abweichung von diesem Schema liefert eine singuläre Darstellung der Leto in den Wehen auf der Pyxis in Athen, NM 1635 (Ap rV 3), jedoch wird auch hier nicht die eigentliche Geburt, sondern ein der Geburt vorausgehender Moment gezeigt.

Die Kopfgeburt der Athena ist dagegen mit über neunzig Beispielen in der attischen Vasenmalerei bis in die frühe Klassik hinein ein beliebtes Thema, ebenso die Schenkelgeburt des Dionysos[574]. In beiden Fällen wird der eigentliche Geburtsvorgang in unterschiedlichen Stadien visualisiert[575]. Beide Götterkinder werden von Zeus selbst geboren. Beide sind durch die vorhergehende ‚Vernichtung' der Mutter Halbwaisen und haben eine besondere Beziehung zu ihrem göttlichen Vater, die sich in den Bildern im ikonographischen Motiv des Stehens auf den Oberschenkeln des Zeus[576] widerspiegelt. Bildliche Darstellungen existieren des

570 Neils 2003, 143 ff.; allgemein zum Thema s. Pingiatoglou 1981.
571 Vgl. Zeitlin 2002, 195 f.
572 Loeb 1979; bezüglich der Darstellung der außergewöhnlichen Göttergeburten ebd. 12 f.
573 Hom. h. 3, 91 ff.
574 D rV 24–D rV 27.
575 So ist z. B. in der Darstellung der attisch-rotfigurigen Lekythos des Alkimachos-Malers in Boston, Museum of Fine Arts 95.39 (D rV 24 Taf. 7) der Beginn der Dionysosgeburt gezeigt, nur der Kopf des Kindes bis unterhalb der Nase ist sichtbar.
576 Athena: attisch-schwarzfigurige Amphora, Würzburg, Martin von Wagner Museum L 250 (Ath sV 35 Taf. 18 b); attisch-rotfigurige Pelike Wien, Kunsthistorisches Museum 728 (Ath

Weiteren auch für die – hier nicht besprochenen – außergewöhnlichen Geburten der Aphrodite und des Erichthonios sowie für die Anodos der Pandora[577].

Die so genannten monströsen Geburten beinhalten zum Teil sehr drastische Elemente. So spaltet Hephaistos einigen Überlieferungen[578] zufolge in der Rolle eines Geburtshelfers Zeus mit einem Beil das Haupt. In vielen Bildern[579] der Athenageburt ist dieses Element zumindest angedeutet. Sie zeigen den Schmiedegott, der mit dem Beil in der Hand den Ort des Geschehens verlässt.

III. 2.2.2 Dionysos in der Obhut der Nymphen von Nysa

Seit dem Beginn des 5. Jahrhunderts v. Chr. ist die Übergabe des Dionysos in die Obhut seiner mythischen Ammen, der Nymphen von Nysa, ein beliebtes Bildthema in der attischen Kunst. Das im Mythos geschilderte Aufwachsen des Götterkindes in der Gemeinschaft von Frauen, an einem abgeschiedenen Ort und ohne Kontakt zum Vater, weist Parallelen zur historischen Lebensrealität von Kindern auf, die in den ersten Lebensjahren im Umfeld des Frauengemachs, des *Gynaikeion*, aufwuchsen und in begüterten Familien der Obhut einer Amme anvertraut waren[580]. Die Nymphen als Pflegerinnen des Dionysos werden in den antiken Texten explizit als Ammen, τιθῆναι, bezeichnet[581]. Als Naturwesen, die zwar eine lange Lebensspanne besitzen, aber nicht unsterblich sind[582], stehen die Nymphen im Mythos in ihrem Rang unter den Göttern, was wiederum als Parallele zur attischen Bürgerwelt verstanden werden kann, in der Ammendienste in der Regel von Sklaven und sozial niedriger gestellten Bediensteten geleistet wurden, deren Sozialstatus sich in den Bildern auch in ihrer Ikonographie niederschlägt[583].

In den Bildern der Dionysosübergabe tritt bis circa 460 v. Chr. der Göttervater Zeus[584] als Überbringer des Kindes auf, später wird Hermes[585] in seiner Funktion

rV 2); Dionysos: attisch-rotfiguriger Glockenkrater des Altamura-Malers, Ferrara, Museo Nazionale di Spina 2738 (D rV 5 Taf. 9 b).
577 Vgl. Loeb 1979, 60–98 (Aphrodite). 113 ff. (Kore, Pandora, Erichthonios).
578 Pind. O. 7, 35 ff. In bildlichen Darstellungen ist dieses Motiv bereits deutlich früher, ab ca. 550 v. Chr. belegt.
579 z. B. Ath R 2; Ath sV 1 Taf. 16 a; Ath rV 5 Taf. 18 a.
580 Zur Erziehung der Kinder und zur Rolle der Amme s. Schulze 1998, 13 ff.; Vazaki 2003, 20 f. mit Anm. 88.
581 Die Bezeichnung τιθῆναι für das spätere Kultgefolge des Gottes findet sich erstmals bei Homer: Hom. Il. 6, 130 ff. Im 26. homerischen Hymnos werden die Nymphen darüber hinaus in einer Funktion angesprochen, die der einer Stillamme entspricht: Hom. h. 26, 4 („...δεξάμεναι κόλποισι...").
582 Zur Bedeutung der Nymphen für sterbliche Kinder s. Loraux 1993, 48 mit Anm. 78.
583 Vgl. Schulze 1998, 13 ff. In bildlichen Darstellungen wird z. T. durch die Tracht auf die fremdländische Herkunft der Amme hingewiesen: vgl. die Darstellung der attisch-rotfigurigen Hydria in Cambridge (hier Taf. 30 b).
584 D rV 1–D rV 6.
585 z. B. D rV 9–D rV 16.

als Paidophoros oder ein Satyr[586] zum Träger des Kindes. Das ab 460 v. Chr. etablierte Darstellungsschema des Götterkindes als nacktes oder in einen Mantel gehülltes Kleinkind, das sich mit einer Körperdrehung einer vor ihm stehenden Bezugsperson zuwendet und dieser seine Arme entgegenstreckt (vgl. D rV 6 Taf. 10 a; D rV 11 Taf. 10 b, Taf. 29 a), zeigt deutliche ikonographische Parallelen zu den zeitgleichen Darstellungen der Kindesübergabe in Frauengemachszenen[587] beziehungsweise dem flehenden Ausstrecken der Arme sterblicher Kinder in Kriegerabschiedsszenen (Taf. 29 b). Die Parallelen werden dadurch verstärkt, dass Dionysos in den genannten Bildern ohne Götterattribute erscheint. Der mythologische Kontext ist in den Bildern der Dionysosübergabe durch die Attribute der Begleitfiguren oder die Anwesenheit von dionysischem Kultgefolge, wie den Satyrn, dennoch präsent. Einen klaren Unterschied zu den Bildern der Bürgerwelt stellt zudem die Interaktion des Götterkindes mit männlichen Begleitfiguren dar – ein Phänomen, das im Folgenden ausführlicher analysiert werden soll.

III. 2.2.3 Götter und Heroen als Familienväter

H. A. Shapiro[588] spricht im Hinblick auf die Vater-Sohn Beziehungen im Mythos vom „absent father syndrome". Tatsächlich ließe sich in den hier untersuchten mythologischen Beispielen noch treffender vom ‚absent mother syndrome' sprechen, denn ein immer wiederkehrendes Motiv der Mythen göttlicher Kinder ist das vollständige Fehlen der Mutter. So stirbt Semele, die Mutter des Dionysos, unter tragischen Umständen noch vor der Geburt des Kindes. Das Götterkind wird aus dem Leib der Sterbenden gerettet, von Zeus selbst zum zweiten Mal geboren und anschließend – um das Kind vor dem stets präsenten Zorn der Hera zu schützen – zu den Nymphen ins mythische Nysa gebracht, die das Kind aufziehen. In der vorhomerischen Mythenversion der Kindheit Achills[589] verlässt die göttliche Mutter Thetis kurz nach der Geburt des Kindes die Familie. Das Kind wird daraufhin von Peleus in die Obhut des Chiron gegeben. Auch Athena wird mutterlos geboren, da Zeus aus Furcht vor einem potenziellen männlichen Nachfolger, der seiner Herrschaft gefährlich werden könnte, Metis verschlungen hatte.

Die bildlichen Darstellungen geben die besondere Beziehung des jeweiligen Götterkindes zu seinem Vater, die aus den ungewöhnlichen Umständen seiner Geburt oder Kindheit resultiert, besonders akzentuiert wieder. So werden Athena und Dionysos während ihrer Geburt durch Zeus gezeigt oder sind unmittelbar nach der Geburt auf den Oberschenkeln des Zeus stehend wiedergegeben[590].

586 z. B. D rV 21.
587 Vgl. z. B. Die Darstellung der Hydria in Cambridge, hier Taf. 30 b.
588 Shapiro 2003, 85 f.
589 Vgl. hier S. Kapitel II. 8.1.1.
590 Athena: attisch-schwarzfigurige Amphora des Princeton-Malers, Genf, Musée d' Art et d' Histoire (jadis Fol) MF 154 (Ath sV 33); Dionysos: attisch-rotfiguriger Glockenkrater, Ferrara, Museo Nazionale di Spina 2738 (D rV 5 Taf. 9 b).

In den Vasenbildern der Dionysosübergabe, die Zeus als Überbringer des Götterkindes zeigen, findet eine direkte Interaktion zwischen Vater und Sohn statt. Zeus ist nicht nur passiver Beobachter, sondern hält seinen Sohn selbst in den Armen oder berührt ihn mit einer Hand und nimmt Blickkontakt zu ihm auf (z. B. D rV 1)[591]. In den Bildern, in denen das Götterkind bereits an eine Nymphe übergeben worden ist, streckt es seine Arme nach dem Vater aus oder nimmt durch Blickkontakt auf ihn Bezug (D rV 6 Taf. 10 a). Auch die Übergabeszenen mit Hermes zeigen eine direkte Interaktion zwischen dem erwachsenen, männlichen Gott und dem Götterkind[592] (vgl. D rV 11 Taf. 10 b, Taf. 29 a).

In den Darstellungen aus dem Themenkreis der Achillübergabe lässt sich dieselbe Beobachtung machen. Achill wird in den Übergabeszenen, die ihn im Kleinkindalter zeigen, immer von Peleus im Arm getragen[593]. Ist der eigentliche Moment der Übergabe schon vorbei, trägt Chiron das Kind auf dem Arm oder auf der Hand (z. B. Ac rV 1 Taf. 27). Bezeichnenderweise wird dieses Schema auch beibehalten, wenn Hermes als Begleitfigur auftritt[594], und selbst in den Darstellungen, in denen weibliche Begleitfiguren, wie etwa Thetis, die Mutter Achills, anwesend sind[595].

In den Bildern, die Achill im Alter eines Heranwachsenden zeigen, tritt Peleus weiterhin als dessen Begleiter auf. Die Mutter erscheint in den Bildern lediglich als passive Randfigur[596]. In einigen Fällen wendet sie sich sogar von der Übergabeszene ab. In der Literatur wird zwar des Öfteren die Rolle der Familie des Chiron bei der Erziehung des jungen Heros betont[597], in den Bildern klingt dieser Aspekt jedoch nirgendwo an. Hier stehen neben dem Protagonisten Achill vor

591 Weitere Beispiele für eine Interaktion zwischen Zeus und Dionysos in den Übergabeszenen sind u. a. die Darstellung einer attisch-rotfigurigen Kalpis des Syleus-Malers in Paris, Cabinet des Médailles 440 (D rV 3) und der attisch-rotfigurige Volutenkrater des Altamura-Malers in Ferrara Museo Nazionale di Spina 2737 (D rV 4 Taf. 9 a); vgl. auch: Ajootian 2006, 617–620; dagegen interpretiert Crelier 2008, 100 die Götter trotz einer – im Vergleich zum Mythos – stärkeren Präsenz in den Bildern, dennoch als passive Beobachter.
592 Ein besonders anschauliches Beispiel liefert die Darstellung der attisch-rotfigurigen Hydria des Hermonax, Privatsammlung A. Kyrou (D rV 8 Taf. 8 a, b), in der sich das Götterkind schutzsuchend an seinen Träger anschmiegt.
593 Hier sei aus den zahlreichen Vasenbilden nur ein Beispiel herausgegriffen: attisch-schwarzfigurige Amphora in Boulogne 572 (Ac sV 7). Die einzige Abweichung von diesem Schema ist die ungewöhnliche Darstellung einer attisch-weißgrundigen Lekythos des Malers von München 2774 in Kopenhagen, NM 6328 (Ac Wgr 3), die Hermes statt Peleus als Überbringer zeigt; vgl. auch hier Ajootian 2006, 617.
594 Vgl. die Darstellung der attisch-schwarzfigurigen Amphora in Neapel, NM Santangelo 160 (Ac sV 9).
595 s. z. B. die Darstellung der schwarzfigurigen Halsamphora in Essen, Folkwangmuseum A 166 (Ac sV 8) oder den fragmentierten attisch-rotfigurigen Skyphos in Malibu und Leipzig (Ac rV 3).
596 Die einzige Ausnahme ist die Darstellung der attisch-rotfigurigen Schale des Oltos (Ac rV 2 Taf. 28 a), in der Achill nur von Thetis begleitet wird. Diese wendet sich jedoch auch hier vom Geschehen ab und nimmt auf die Interaktion zwischen Achill und Chiron keinen Einfluss.
597 Shapiro 2003, 91.

allem die beiden langjährigen Gefährten und Freunde Peleus und Chiron im Mittelpunkt, die die künftige Erziehung des Heros per Handschlag[598] besiegeln. Die Erziehung Achills bleibt in den Bildern beider Darstellungsvarianten eine reine Männerangelegenheit[599]. Der Bildkontext verweist dabei durchweg auf die Jagdausbildung, in der der Heros seine außergewöhnlichen, von Pindar[600] gerühmten Fertigkeiten entwickeln soll. Andere Aspekte der Erziehung klingen – außer in der Palästritenikonographie des Achill im zweiten Darstellungstyp – in den Bildern nicht an, das weibliche Lebensumfeld bleibt außen vor.

Herakles als Familienvater – Eine mythologische Szene im bürgerlichen Gewand

Herakles erscheint seit dem Ende des 6. Jh. v. Chr. in der attischen Vasenmalerei in einigen wenigen Darstellungen zusammen mit seiner Familie, das heißt mit Frau, Kind und Schwiegervater. Herakles tritt in diesen Bildern buchstäblich im Gewand des attischen Bürgers und Familienvaters auf. Er ist zwar mit seinen charakteristischen Attributen, Keule und Löwenfell, ausgestattet, diese sind jedoch mit dem über die Schulter gelegten Himation kombiniert, der typischen Tracht des attischen Bürgers[601]. Die Darstellungen haben keinen inhaltlich fassbaren Bezug zu einem konkreten mythologischen Ereignis. Nur in einem Fall[602] lassen sich die Familienmitglieder durch Namensbeischriften benennen und dadurch in einen übergeordneten mythologischen Kontext einordnen, den der Hochzeit des Heros mit der kalydonischen Königstochter Deianeira. Abgesehen von den Attributen des Herakles und der als Begleitfigur auftretenden Schutzgöttin Athena[603], gibt es im Bild jedoch keine Hinweise auf eine mythologische Rahmenhandlung – etwa die Umstände, die zur Vermählung führten oder die noch folgenden schicksalhaften Begebenheiten[604].

598 z. B. attisch-schwarzfigurige Amphora, Essen, Folkwangmuseum A 166 (Ac sV 8); attisch-schwarzfigurige Lekythos in Basel (Ac sV 22).
599 Zur Betonung der männlichen Lebenssphäre im Achill-Mythos s. Waldner 2000, 92 ff.
600 Pind. N. 3, 43 ff.
601 Vgl. Shapiro 2003, 92 f.; LIMC IV (1988) 834 f. Nr. 1674*–1679* (J. Boardman); frühestes Beispiel: attisch-schwarzfigurige Vase um 500 v. Chr., spätestes Beispiel: attisch-rotfiguriger Glockenkrater um 380 v. Chr.
602 Die Darstellung einer attisch-rotfigurigen Pelike des Sirenen-Malers in Paris, Louvre G 229 kennzeichnet die Figuren durch Namensbeischriften als Herakles, Hyllos, Deianeira und Oineus. Am linken Bildrand ist zudem Athena, die Schutzgöttin des Heros dargestellt: CVA Paris, Louvre (6) Taf. 45, 5–7; LIMC IV (1988) 834 Nr. 1676* s. v. Herakles (J. Boardman); Shapiro 2003, 93 Abb. 6.
603 Es handelt sich um die genannte Pelike im Louvre G 229.
604 Der Kampf des Herakles mit dem Flussgott Acheloos oder dem Kentauren Nessos um Deianeira sind seit dem 7. Jh. v. Chr. verbreitete Bildthemen: Knauß 2003e, 271 ff.; vgl. LIMC V (1990) 114 s. v. Herakles (J. Boardman) (= Acheloos Nr. 213–267); LIMC VI (1992), 839–843 s. v. Nessos.

In der Forschung[605] wird die in diesen Bildwerken auffällige Zuwendung des Herakles zu seinem Sohn hervorgehoben. Er hat in den Darstellungen Blickkontakt mit seinem Kind und tritt durch Gesten und Berührungen direkt mit ihm in Interaktion.

Ein besonders anschauliches Beispiel, das zum einen deutlich in der Tradition der Darstellungen der attischen Bürgerwelt steht, an dem sich auf der anderen Seite aber auch eindeutig die ikonographischen Unterschiede zu dieser aufzeigen lassen, liefert eine attisch-rotfigurige Lekythos in Oxford[606] (Taf. 30 a): Herakles steht vor einer auf einem *Klismos* sitzenden Frau, die ein Kind auf dem Schoß hält. Der Heros ist mit einem kurzen, ärmellosen Chiton bekleidet, der ihm bis auf die Oberschenkel herabreicht, und trägt darüber das Löwenfell mit Löwenskalp, das vor seiner Brust geknotet ist. Als weitere Attribute trägt er Bogen und Köcher bei sich, neben seinem linken Bein ist die Keule sichtbar. Sein Körper erscheint in Frontalansicht, sein Kopf ist nach links zu der sitzenden Frau hin gewandt. Die Frau trägt einen Chiton und darüber einen um die Hüften geschlungenen Mantel, in ihrem Haar trägt sie ein Diadem. Ihr rechter Arm ist angewinkelt und die Hand geöffnet. Mit ihrer linken Hand umfasst sie den Unterkörper eines nackten kleinen Jungen, der sich nach rechts wendet und beide Arme nach dem vor ihm stehenden Vater ausstreckt. Herakles erwidert die Geste des Kindes und streckt seinerseits den rechten Arm nach diesem aus. Der im Hintergrund hängende Spiegel kennzeichnet den Innenraum eines Hauses, genauer gesagt das *Gynaikeion*.

Nur die Figur des Herakles mit den charakteristischen Attributen gibt einen Hinweis darauf, dass es sich um eine mythologische Darstellung handelt. Die Identität von Frau und Kind sind im Bild nicht näher erläutert: Herakles steht einer namenlosen Ehefrau und einem ebenso namenlosen kleinen Sohn gegenüber. Ob hier bestimmte mythologische Figuren gemeint sind, etwa die zweite Frau des Herakles, Deianeira, und der gemeinsame Sohn Hyllos[607], lässt sich nur spekulieren. Für die Bildintention ist diese Frage auch nicht von Belang, da hier Herakles in seiner Eigenschaft als Familienvater ins Bild gesetzt werden soll. Nur durch die Verbindung mit Herakles ist das nackte Kind als Heros ausgewiesen. Die Darstellung stellt auch unter den Bildern des Herakles im Kreise seiner Familie eine Besonderheit dar. Zwar ist auch in den anderen Bildern die innige Verbundenheit zwischen Herakles, seiner Frau und dem gemeinsamen Sohn ein zentrales Element, jedoch haben diese Bilder in ihrer Figurenkonstellation eine nicht näher

605 Shapiro 2003, 93 betont die Ungewöhnlichkeit der Interaktion zwischen Vater und Sohn im Vergleich zu anderen Bildwerken: "The intimacy of father and son that we see here is unparalleled in the art of the Classical period." Knauß 2003f, 280 f. hebt das innige Verhältnis zwischen Vater und Kind hervor, das in den Frauengemachsszenen fehlt; ders. 281 mit Anm. 3 und Anm. 4.
606 Attisch-rotfigurige Lekythos, Umkreis des Villa Giulia-Malers, Oxford, Ashmolean Museum 1890.26 (V 322) (um 450 v. Chr.); aus Gela: CVA Oxford (1) Taf. 37, 1–2; LIMC IV (1988) 834 Nr. 1678* s. v. Herakles (J. Boardman); Woodford 2003, 156 Abb. 119.
607 CVA Oxford (1) 28 Taf. 37, 1–2.

konkretisierte Abschiedsthematik[608] gemeinsam, die zeitgleichen Bildern des Kriegerabschieds entlehnt ist. In diesem Kontext lässt sich die Interaktion mit Frau und Kind als Mittel zur Steigerung der Emotionalität der Szene interpretieren. Während dort durch Säulen ein Außenbereich als Handlungsort angedeutet wird, spielt die Szene der Lekythos in Oxford im Inneren eines Hauses, genauer im Lebensbereich der Frau. Hier weist nichts nicht auf ein unmittelbar bevorstehendes Ereignis hin. Die Darstellung der Familie steht im Zentrum. Der Vasenmaler greift auf ein festes Bildrepertoire zur Visualisierung der *Oikos*-Gemeinschaft[609] zurück, das für die Frauengemachszenen der bürgerlichen Lebenswelt entwickelt wurde. Die Figur der auf dem *Klismos* sitzenden Frau und das auf ihrem Schoß sitzende Kind haben direkte Entsprechungen in den bürgerlichen Darstellungen. Die einzige Figur, die dem Bild eine mythologische Komponente verleiht, ist die Figur des Herakles. Dessen Gestus und Habitus sind in den zeitgleichen Alltagsdarstellungen ohne Parallele.

Eine typische Figurenkonstellation der Frauengemachszenen[610] zeigt die Ehefrau und Mutter, deren Status als Hausherrin durch das Sitzen im Lehnstuhl und die reiche Gewandung angezeigt ist, ein nacktes, männliches Kind und eine Dienerin. Das Kind ist entweder in den Armen der Dienerin oder auf dem Schoß der Mutter stehend beziehungsweise sitzend gezeigt. In der Regel zeigen die Bilder den Moment, in dem die Mutter das Kind aus den Armen der Amme in Empfang nimmt oder umgekehrt es der Amme übergibt.

Da es sich um Darstellungen aus dem Umfeld des *Gynaikeion* handelt, also dem Bereichs des antiken Haushalts, der der Hauptlebensbereich der Frauen ist, sind nur selten männliche Begleitpersonen dargestellt. In einigen Bildern erscheint der Ehemann und Vater des Kindes, jedoch ist er vor allem in der Rolle eines passiven Beobachters etwas abseits des Geschehens positioniert[611]. Ein anschauliches Beispiel für eine solche Figurenkonstellation liefert eine Hydria[612] aus dem Um-

608 Vgl. die Darstellungen der attisch-schwarzfigurigen Amphora in Neapel, NM H 3359: LIMC IV (1988) 834 Nr. 1674* s. v. Herakles (J. Boardman) und der attisch-rotfigurigen Amphora des Tyskiewicz-Malers in Basel, Collection H. Cahn HC 479: LIMC IV (1988) 834 Nr. 1675* (J. Boardman).
609 Der antike Familienverband, der *Oikos*, umfasst nach der gängigen Definition in der archäologischen Forschung die Kernfamilie, bestehend aus dem Ehemann, der zugleich der Familienvorstand (*Kyrios*) war, der Ehefrau, den Kindern und eventuell weiteren im Haus lebenden Familienangehörigen. Hinzu kommen in begüterten Familien das Dienstpersonal beziehungsweise die Sklaven: DNP IV (1998) 408–411 s. v. Familie (H-J. Gehrke); DNP VIII (2000) 1134–1136 s. v. Oikos (R. Osborne); die Familie war in gesellschaftlicher wie politischer Hinsicht ein wichtiger Bestandteil der Polis; zur Definition und zu den antiken Quellen, die in erster Linie Informationen über die Verhältnisse im Athen klassischer Zeit geben s. auch Lacey 1983; Reinsberg 1989, 28–34; Sutton 2004, 327 f.
610 Zu den Darstellungen aus dem Lebensumfeld des *Oikos* s. Kauffmann-Samaras 1988; Massar 1995; Sutton 2004, 327–350; Seifert 2006b, 470–472.
611 Shapiro 2003, 104.
612 Attisch-rotfigurige Hydria, Umkreis des Polygnot, Cambridge, Harvard University Art Museum, Arthur M. Sackler Museum 1960.342 (aus Vari): Reeder 1996, 218 Kat. Nr. 51; Neils 2003, 221. 230 Kat. Nr. 29. Ein weiteres Beispiel für eine Frauengemachdarstellung mit ver-

kreis des Polygnot, die um 440 v. Chr. datiert und in Cambridge aufbewahrt wird (Taf. 30 b). Das Bildfeld ist in zwei Szenen unterteilt. In der Mitte ist eine auf dem *Klismos* sitzende Frau in langem Chiton und um die Hüfte geschlungenem Mantel dargestellt. Ihr Haar ist von einer Haube bedeckt. Ihr reiches Gewand und das Sitzen im Lehnstuhl kennzeichnen ihren sozialen Status als Hausherrin. Auf ihrem Schoß hält sie einen nackten Jungen im Babyalter, der ein quer über die Brust verlaufendes Amulettband trägt. Das Kind ist in Profilansicht zu sehen, es steckt beide Arme nach einer vor ihm stehenden zweiten Frau aus. Diese Frauengestalt beugt sich zu dem Kind herab und fasst es mit der linken Hand um die Brust. Die rechte Hand hat sie ebenfalls ausgestreckt, um das Kind aus den Armen seiner Mutter in Empfang zu nehmen. Ihre Tätigkeit und Kleidung, vor allem das Obergewand mit der zinnenartigen Borte, kennzeichnen die Frau als Sklavin fremdländischer Herkunft[613]. Sie ist vermutlich als Amme des Kindes anzusprechen. Die Gegenstände im Hintergrund der Szene, ein an der Wand hängender Kranz und ein Webstuhl kennzeichnen einen Innenraum, durch den Webstuhl lässt er sich eindeutig als das *Gynaikeion* identifizieren. Die Gruppe Mutter – Amme ist durch ihre Interaktion mit dem Kind miteinander verbunden und bildet einen in sich abgeschlossenen Bereich. Am rechten Bildrand ist ein junger, unbärtiger Mann in sorgfältig drapiertem Himation zu sehen. Er steht auf einen Stock gestützt und beobachtet die Szene. Er hat den Habitus eines attischen Bürgers und kann als *Kyrios* und Vater des dargestellten Kindes gedeutet werden[614]. Seine Gestik ist auffallend sparsam und zurückgenommen. Sein rechtes Bein ist leicht angewinkelt und der Fuß nur mit den Zehen aufgesetzt. Sein linker Arm ist eng an den Körper geführt, angewinkelt und umfasst das obere Ende des Stabes. Sein rechter Arm ist ebenfalls angewinkelt und etwas unterhalb der Brust in das Gewand geschoben. Sein Kopf ist in Profilansicht wiedergegeben und nach links der Hauptszene zugewandt. Er erscheint als passive Randfigur und nimmt – von seinem Blick abgesehen – weder durch Gestik noch durch Körperhaltung an dem Geschehen teil.

Der entscheidende Unterschied zwischen mythologischer und bürgerlicher Darstellung liegt in der Interaktion der einzelnen Figuren. Ein direkter Kontakt beziehungsweise eine direkte Interaktion zwischen einer männlichen Figur und einem Kind findet ausschließlich in den mythologischen Darstellungen statt[615]. In

gleichbarer Figurenkonstellation zeigt eine attisch-rotfigurige Lebes Gamikos, Athen, NM 1250: Sutton 2004, 338 Abb. 17. 8.
613 Zu Gewand und Sklavenstatus der Frau s. Neils 2003, 230 Kat. Nr. 29.
614 Sutton 2004, 340.
615 Shapiro 2003, 93; ebenso Knauß 2003f, 281 mit Anm. 3 und 4. In diesen Kontext gehört auch die in klassischer Zeit vor allem auf Choenkannen aufkommende Übertragung der Familienthematik auf den Bereich der Naturwesen wie Satyrn und Mänaden: Shapiro 2003, 104 ff.; vgl. dagegen Woodford 2003, 156 f.; vgl. auch Beaumont 1995, 352 zu einer ungesicherten Darstellung der Artemis: „ But whatever or whoever she is, she is clearly very special, since in the vase-painters' preserved repertoire mortal children are always carried by women and only divine or heroic infants may be held in the arms of men."; vgl. auch van Keuren 1998, 15 ff.; Ajootian 2006, 617–620 nennt dagegen vereinzelte Ausnahmen der Interaktion von

III. 2 Die Götterwelt als Gegenwelt

185

den Bildern aus dem Bereich des bürgerlichen Lebensumfeldes findet der Kontakt dagegen nur zwischen dem Kind und den dargestellten Frauen statt[616].

Der Grund für die ikonographische Abweichung in den mythologischen Szenen erschließt sich bei einem Vergleich der Bildintention, die den unterschiedlichen Bildthemen zu Grunde liegt. In den Frauengemachszenen wird der Betrachter mit einer Idealvorstellung der attischen Bürgerfamilie konfrontiert. Der Vater ist als jugendlich schöner, bartloser Mann im sorgfältig drapierten Himation dargestellt, der sich auf seinen Stock – das Zeichen des attischen Bürgers – stützt und etwas abseits der Szene steht. Er steht in relativ sparsamer, verhaltener Gestik am Rande, beide Arme sind betont dicht am Körper gehalten. Er hat die Rolle eines passiven Beobachters inne. Der Blick des Mannes ist zu Frau und Kind hin gewendet, und er wird dadurch in den gesamten Kontext integriert. Der Vater entspricht in seiner Haltung völlig dem Ideal des gefühlsbeherrschten, ruhigen Mannes, der die ganze Szene im Blick hat und mit Wohlwollen die Mitglieder seiner Familie betrachtet, jedoch in das Miteinander der Frauen nicht eingreift. Die Frauen bilden innerhalb der Szene eine in sich abgeschlossene Gruppe, die ihre ganze Aufmerksamkeit dem nackten kleinen Jungen zuwendet. Zum gefühlsbetonten Verhalten der Frauen passt das intensivere Agieren mit dem Kind eher, als es zum Ehemann passen würde, für ihn ist solches Verhalten in diesem Kontext unangemessen. Zugleich zeigt das abgeschlossene, selbstvergessene Tun der Frauen, ebenso wie das spezifische Mobiliar, dass es sich um den Bereich des Hauses handelt, der der Lebenswelt der Frau zuzuordnen ist.

Die Bilder sind nicht als Wiedergabe historischer Lebenswirklichkeit zu verstehen, sondern geben eine Wunschvorstellung oder eine Art Vorbild[617] wieder. Die Eheleute entsprechen in ihrer Ikonographie dem zeitgenössischen Schönheitsideal. Die Frau erscheint als junge, aber voll entwickelte Frau, während antike Texte ein Heiratsalter attischer Mädchen von etwa 15 Jahren[618] überliefern. Ebenso erscheint der *Kyrios* als unbärtiger junger Mann, was im Widerspruch zum realen Heiratsalter der attischen Männer steht, die erst als reifere Bürger mit etwa 30 Jahren heirateten[619]. Bezeichnenderweise ist das in den Darstellungen gezeigte Kind immer ein aktives, zum Teil in starker Bewegung gezeigtes, männliches Kleinkind[620]. Es ist bewusst nicht mehr als Säugling gezeigt – der in der Iko-

 Vater und Kind im nichtmythologischen Bereich, allerdings finden sich diese in anderen Bildkontexten (Chous des Eretria-Malers, Athen NM) und -gattungen (Grab- und Weihereliefs).

616 Vgl. die Ausführungen und Vasenbeispiele in Sutton 2004, 327–350; Väter erscheinen mit etwas älteren Söhnen auch vereinzelt in Darstellungen des öffentlichen Lebens: Beispiele s. Shapiro 2003, 99 f. Kat. Nr. 43.
617 Vgl. Sutton 2004, 347.
618 Foley 2003, 114.
619 Sutton 2004, 329.
620 Ausgenommen sind Darstellungen in denen sich das Geschlecht des Kindes nicht eindeutig bestimmen lässt z. B. attisch-rotfigurige Lebes Gamikos, Athen NM 1250: Sutton 2004, 338 Abb. 17. 8. Lewis 2002, 17 ff. sieht darin ein Gegenargument für die bevorzugte Darstellung männlicher Kinder in diesem Themenkreis. Aufgrund der Evidenz derjenigen Vasenbilder, die eindeutig nackte, männliche Kinder zeigen und der generell in der Vasenmalerei äußerst

nographie als vollständig in Windeln gehülltes Bündel erscheint – das heißt es hat die kritische Lebensphase des frühen Kindesalters bereits hinter sich gelassen[621]. Es handelt sich um gesunden, viel versprechenden, männlichen Nachwuchs, der für den Fortbestand des väterlichen *Oikos* von großer Bedeutung ist.

Das Gegenbild der Idealfamilie: Herakles tötet im Wahn seine Kinder

Der thebanische König Kreon gibt Herakles dem Mythos[622] zu Folge nach dessen Sieg über Orchomenos seine Tochter Megara zur Frau. Herakles hat mit ihr mehrere Söhne. In einem Anfall von Wahnsinn – erst Euripides[623] nennt Hera als Urheberin des Wahnsinns – ermordet Herakles seine eigenen Kinder. Entweder wird berichtet, dass er sie ins Feuer wirft, oder er erschießt sie mit Pfeilen beziehungsweise erschlägt sie mit der Keule. Laut Euripides tötet er auch seine Frau Megara, anderen Überlieferungen zufolge gibt er sie nach der Tat Iolaos zur Frau. In einigen Fassungen tötet er noch weitere Kinder oder bedroht sogar Amphitryon, bevor Athena ihn durch einen Steinwurf aufhalten kann. Herakles geht nach der Tat in die Verbannung und muss als Sühne in der Folgezeit seine berühmten zwölf Aufgaben vollbringen. Einzig die Version des Euripides weicht von diesem Schema ab, da sie die Tat chronologisch nach den zwölf Arbeiten ansetzt.

Obwohl der Wahnsinn des Herakles schon in frühen Schriftquellen thematisiert wird, kommen bildliche Darstellungen erst relativ spät und auch dann nur sehr sporadisch und auffälligerweise auch nicht in der attischen Bildkunst, sondern ausschließlich in der unteritalischen Vasenmalerei auf[624]. Ein um 350 v. Chr. entstandener rotfiguriger Kelchkrater in Madrid zeigt die schreckliche Tat[625]. Hier ist Herakles zu sehen, der ein Kind in den Armen hält, das flehentlich seine Hand

seltenen Darstellung nackter weiblicher Babys ist jedoch zu vermuten, dass die Beispiele, in denen das Geschlecht des Kindes nicht erkennbar ist, ebenfalls männliche Kinder meinen. Auch kann die Nacktheit der Kinder nicht als unrealistischer Zug verstanden werden (wie dies von Lewis 2002, 18 interpretiert wird), sondern ist vielmehr ein Altersmerkmal, ebenso wie die Amulettbänder, die die Kinder tragen und die in einigen Darstellungen bereits vorhandene Fähigkeit eigenständig zu stehen. Es sind hier Kinder gemeint, die das – gemessen an der hohen Kindersterblichkeit – risikoreiche Stadium des neugeborenen Kindes bereits glücklich überstanden haben. Zur Darstellung stehender Kinder s. attisch-rotfigurige Lebes Gamikos, Athen NM 1250; Sutton 2004, 338 Abb. 17.8.

621 Sutton 2004, 344.
622 Für eine ausführliche Übersicht zur schriftlichen Überlieferung dieses Mythos s. Knauß 2003d, 54 mit Anm. 8 und 9. Die ausführlichste Schilderung des Wahnsinns findet sich im Drama des Euripides, allerdings weicht diese Version in vielen Punkten von den anderen Schriftquellen ab, etwa was das Schicksal der Megara betrifft.
623 Eur. Herc. 830–842; Knauß 2003d, a. O.
624 Knauß 2003d, 54.
625 Knauß 2003d, 54 Abb. 8. 2. Es handelt sich um die einzige Darstellung des Mordes. Andere Vasenbilder zeigen Megara mit ihren Kindern in der Unterwelt. Nur durch Schriftquellen ist ein Gemälde aus hellenistischer Zeit überliefert, weitere z. T. ungesicherte Beispiele stammen aus römischer Zeit: s. LIMC IV (1988) 835 f. Nr. 1684 ff. s. v. Herakles (J. Boardman).

nach dem Kinn des Vaters ausstreckt. Dieser ist jedoch gerade im Begriff, das Kind auf einen brennenden Haufen aus Hausmobiliar zu werfen. Das Kind trägt ein quer über die Brust verlaufendes Amulettband, dazu Arm- und Fußringe. Herakles ist mit einem Helm und einem reich verzierten Gewand ausgestattet. Eine als Megara benannte Frau flieht entsetzt die Szene, während in einem im oberen Bildfeld angebrachten Fenster Alkmene, Iolaos und die Personifikation des Wahnsinns, *Mania*, die Szene beobachten. Durch die Namensbeischriften ist die Szene eindeutig zu identifizieren.

Auch die Tötung seiner eigenen Söhne – ein krasses Gegenbild zur Lebenswelt, in der Kinder, besonders Söhne, für den Fortbestand der Familie von essentieller Bedeutung sind – zeigt, das Herakles aus dem idealen Verhaltensmuster der bürgerlichen Lebenswelt heraus fällt. Herakles verliert nicht nur seine Nachkommenschaft, ein Schicksalsschlag, der den Familienvater der realen Welt durch äußere Umstände wie Kriege oder Krankheiten ebenso treffen konnte, sondern er tötet sie von eigener Hand und in sinnloser Raserei.

Der Verlust der Nachkommenschaft ist ein Motiv, das häufig auch im Mythos und besonders in der antiken Tragödie vorkommt, die Auslöschung der Familie ist meist die härteste Strafe, die von Göttern für einen Frevel verhängt werden kann[626]. Besonders schrecklich ist hier, dass der Mord von Herakles selbst ausgeführt wird, er vernichtet damit seine eigene Existenzgrundlage.

Seine göttliche Abkunft zeigt sich gerade auch in solchen Extremtaten; jede seiner Taten geht weit über das menschliche Verhaltensmaß hinaus, dazu gehören auch sein Jähzorn oder das Ausmaß seiner Raserei. Herakles ist – wie H. A. Shapiro[627] es treffend formuliert hat – in jeder Hinsicht „larger than life".

III. 2.3 Gesellschaft und öffentlicher Raum

III. 2.3.1 Schule und Bildungssystem[628]

In der ersten Hälfte des 5. Jahrhunderts v. Chr. kommen in der attisch rotfigurigen Vasenmalerei bildliche Darstellungen[629] auf, die den Schulunterricht und den Schulweg heranwachsender Jungen zum Thema haben. In der Forschung werden diese Darstellungen mit entscheidenden Veränderungen im attischen Bildungssystem in Verbindung gebracht. Die Schule wird Ende des 6. Jahrhunderts v. Chr.[630]

626 Vgl. z. B. die Bestrafung des Pentheus durch Dionysos, bei der nicht nur dieser selbst sein Leben verliert, sondern indirekt das gesamte Königshaus des Kadmos ausgelöscht wird; s. Kapitel II. 4.9.4 in dieser Arbeit. Ebenso wird zum Beispiel die hochmütige Niobe von Apollon und Artemis mit dem Tod all ihrer Nachkommen bestraft.
627 Shapiro 2003, 92.
628 Zum klassischen Schulsystem in Abgrenzung zur aristokratischen Erziehung archaischer Zeit s. Beck 1964, 72 ff.; Beck 1975; ebenso Schulze 1998, 16 mit Anm. 52; Vazaki 2003, 19 ff.
629 Zu den bildlichen Darstellungen von Schulunterricht und Schulweg s. Schulze 1998, 23 ff.
630 Der exakte Zeitpunkt, zu dem diese Entwicklung einsetzt, lässt sich nicht festmachen, die Forschung geht im allgemeinen jedoch davon aus, dass das um 508 von Kleisthenes initiierte

zur staatlich institutionalisierten Bildungseinrichtung. Der Unterricht findet außer Haus, in öffentlichen Schulgebäuden statt, in denen freie, berufsmäßige Lehrer[631] (*Didaskaloi*) die Söhne attischer Bürgerfamilien in unterschiedlichen Disziplinen unterweisen. Die wichtigsten Disziplinen der neuen Schulform sind einerseits die körperliche Ertüchtigung in Form des Sportunterrichts in der Palästra, die unter der Aufsicht eines eigenen Sporttrainers, des Paidotriben, stattfindet, und der Schulunterricht, der sich wiederum in die Hauptdisziplinen musischer Unterricht (Musik) und Literatur gliedert. Die bildlichen Darstellungen des Unterrichts belegen, dass die Themen Ausbildung und Erziehung des männlichen Nachwuchses in dieser Zeit von gesteigertem gesellschaftlichem Interesse sind.

Schulweg

Die einzigartige Darstellung des bereits an anderer Stelle besprochenen attisch-rotfigurigen Skyphos des Pistoxenos-Malers in Schwerin, Staatliches Museum KG 708 (He rV 7 Taf. 22 a, b), die – durch die Namensbeischriften aller Personen gesichert – als mythologische Szene gedeutet werden kann, lehnt sich eng an die Schulwegthematik der Alltagsbilder an:

Seite A des Skyphos zeigt den jungen Herakles, der sich, in Begleitung einer alten Amme namens Geropso, auf dem Weg zur Schule befindet. Der Heros ist in einen knöchellangen Mantel gehüllt, der seine rechte Schulter und den Arm frei lässt. Sein linker Arm zeichnet sich nur in der Kontur unter dem Mantel ab. An anderer Stelle wurde bereits auf das auffallend große Auge des Heros hingewiesen[632]. Hinter ihm folgt die alte Amme. Ihre Körperhaltung ist gebeugt und sie stützt sich mit der rechten Hand auf einen Stock. Sie hat schütteres, weißes Haar. Ihre Physiognomie setzt durch Unebenmäßigkeit und Falten auf drastische Art und Weise ihr Alter und den niedrigen sozialen Status[633] ins Bild. An ihrem Hals, beiden Unterarmen und den Füßen sind mit dicken Pinselstrichen Tätowierungen angedeutet, die als Hinweis auf die thrakische Herkunft der Alten verstanden werden können[634]. In ihrer linken Hand trägt sie die Lyra ihres Schützlings, den sie – wie das Bild auf Seite B der Vase (Taf. 22 b) bestätigt – auf dem Weg zum Musikunterricht begleitet. Die Lyra und die Wiedergabe des mythischen Lehrmeisters

System des Ostrakismos die Fähigkeit zu Lesen und zu Schreiben und somit eine gewisse Schulbildung in der Bevölkerung voraussetzt; durch antike Texte sind Schulhäuser, in denen Jungen unterrichtet wurden, seit dem Beginn des 5. Jahrhunderts v. Chr. belegt: Beck 1964, 77.

631 Schulze 1998, 16.
632 Knauß 2003c, 49 und Text zu Abb. 7. 3 a–b; LIMC IV (1988) 833 Nr. 1666* s. v. Herakles (S. Woodford). Dieses physiognomische Merkmal lässt sich nicht als spezifische Eigenart des Vasenmalers erklären, da es bei den übrigen Personen, vor allem bei dem auf der anderen Seite dargestellten Zwillingsbruder des Heros, nicht vorkommt.
633 Vgl. zur Kennzeichnung von sozialem Status durch Altersmerkmale s. Pfisterer-Haas 1989; Moraw 2002b 305 f.
634 Schulze 1998, 64.

III. 2 Die Götterwelt als Gegenwelt 189

Linos, der auf der Gefäßrückseite dem Zwillingsbruder des Herakles bereits Musikunterricht erteilt, lassen darauf schließen, dass hier ein Moment vor der im Mythos geschilderten Linostötung wiedergegeben ist[635]. Während der eigentliche Mord an dem Lehrmeister jedoch in Bild- und Schriftquellen häufig thematisiert wird, ist der Schulweg des Heros kein Thema, das im Mythos von Bedeutung wäre. Hinzu kommt, dass eine Amme mit dem Namen Geropso in den Schriftquellen nirgendwo erwähnt wird. In seiner Tracht ist Herakles auf den ersten Blick nicht von der idealisierten Darstellung junger attischer Bürgersöhne zu unterscheiden. Erst im Vergleich mit seinem auf der Gefäßrückseite dargestellten sterblichen Zwillingsbruder Iphikles, der sich bereits mitten im Musikunterricht befindet, wird das übermenschliche Wesen des Heros offenbar, das sich in seinen Gesichtszügen wie dem übergroßen Auge widerspiegelt und das auch andere Darstellungen des jugendlichen Herakles im Zusammenhang mit dem Mord an Linos kennzeichnet. Die hier gezeigte Darstellung ist die einzige bildliche Wiedergabe der Vorgeschichte der Linostötung.

Wie eingangs erwähnt lehnt sich das Bild an zeitgleiche Vasenbilder aus dem Themenkreis der attischen Bürgerwelt an, die einen heranwachsenden Bürgersohn und seinen Pädagogen auf dem Weg zum Unterricht zeigen[636].

Eine attisch-rotfigurige Amphora in Baranello, Museo Civico 85[637] gibt eine ebensolche Szene wieder. Der dargestellte Junge ist vollständig in ein sorgfältig drapiertes Himation eingewickelt, das ihm bis auf die Unterschenkel hinabreicht und von dem ein langer Zipfel über seinen Rücken fällt. Er ist in aufrechter Haltung gezeigt, seine Arme sind eng an den Körper geführt und zeichnen sich nur in der Kontur unter dem Mantel ab. Mit der linken Hand rafft er seinen Mantel. Er ist in seiner Körpergröße deutlich kleiner als der hinter ihm folgende Pädagoge, ein ikonographischer Zug, der ihn als Heranwachsenden kennzeichnet. Er ist in weit ausgreifender Schrittstellung gezeigt und wendet sich nach rechts. Hinter ihm folgt in gemessenem Abstand der Pädagoge, der sich mit der rechten Hand auf einen gebogenen Stock stützt und in der Linken die Lyra trägt, die sein junger Herr für den Musikunterricht benötigt. Auch in diesem Fall kennzeichnen schütteres Haar und gebeugte Körperhaltung das hohe Alter des Mannes, sein kurzes, einfaches Gewand, das die Schulter unbedeckt lässt, charakterisiert zusätzlich seinen Sklavenstatus. Durch ein in der Mitte des Bildfeldes an der Wand hängendes Schulutensil wird der schulische Kontext der Szene ins Bild gesetzt.

Auf den ersten Blick zeigt die zuvor betrachtete mythologische Szene viele Bildelemente, die ein genaues Zitat der bürgerlichen Darstellung sind. In beiden Fällen wird ein in einen Mantel eingehüllter, junger Bürger auf dem Schulweg gezeigt. Er wird jeweils von einer alten Dienerfigur begleitet, die ihm in angemessenem Abstand folgt und ihm sein Schulutensil, die Lyra, hinterher trägt. Der Hin-

635 Bundrick 2005, 72.
636 Vgl. Schulze 1998, 23 f. 147 f. PV2–PV4; Taf. 4, 2. 4, 3. Darstellung einer attisch-rotfigurigen Lekythos in New York, Parke-Bernet Galleries: Beck 1975, 20 Nr. 58 Taf. 12 Abb. 68.
637 Schulze 1998, 24. 148 PV3 Taf. 4, 2.

tergrund beider Szenen ist der bevorstehende Schulunterricht, der einmal durch Gegenstände des Schulinventars, einmal durch eine Schulszene auf der Rückseite der Vase angedeutet wird.

Bei genauerem Hinsehen ergeben sich jedoch deutliche Unterschiede zwischen beiden Szenen. Zum einen weicht die Ikonographie des Herakles deutlich von der des kleinen, von seinem Mantel fast vollständig verhüllten Jungen der Amphora in Baranello ab. Der Heros ist wesentlich größer und breiter gebaut als dieser und erinnert in seinen Körperformen eher an einen bereits ausgewachsenen jungen Mann. Die hinter ihm folgende Amme wirkt deutlich kleiner als ihr Schützling, ein Eindruck, der durch ihre gebückte Haltung noch verstärkt wird. Auch die bereits beschriebene Physiognomie des Heros mit dem weit geöffneten Auge hebt ihn deutlich hervor. Der kurze Wurfspeer, den er in der rechten Hand hält, wirkt in einer Schulszene – zumal im Hinblick auf den anstehenden Musikunterricht – deplaziert. Die Haltung des rechten Armes bewirkt zudem, dass sein recht muskulös ausgebildeter Oberarm bis zur Schulter aus dem Gewand hervorschaut, was wiederum im Kontrast zur züchtigen Verhüllung des Bürgersohnes steht. Den deutlichsten Widerspruch bildet aber die Figur der Amme[638]. Auf der einen Seite stellt die Figur, sowie die explizite Kennzeichnung ihrer fremdländischen – wohl thrakischen – Herkunft ein Zitat bürgerlicher Darstellungen dar, die darauf schließen lassen, dass in der Oberschicht zu einem bestimmten Zeitpunkt mit Vorliebe thrakische Sklavinnen mit der Kinderaufzucht betraut wurden[639]. Auf der anderen Seite steht gerade die Wahl der Amme statt eines Pädagogen als Begleitfigur im Widerspruch zu den vergleichbaren bürgerlichen Darstellungen wie auch zur historischen Überlieferung, der zu Folge einem Bürgersohn bewusst ein männlicher Begleiter zur Seite gestellt wurde, der sowohl eine Schutz– als auch eine Aufsichtsfunktion erfüllte, die bei Bedarf auch die körperliche Züchtigung seines Schützlings mit einbezog[640].

Durch die Wahl einer alten Amme als Begleitfigur wird der Kontrast zu den bürgerlichen Darstellungen[641] im Bild hervorgehoben und die körperliche Präsenz des Herakles zusätzlich verstärkt. Während die Darstellungen der Bürgerwelt einen kleinen, züchtig verhüllten Jungen unter der Aufsicht seines alten Pädagogen

638 Schulze erklärt die Anwesenheit einer Amme an Stelle eines Pädagogen mit der Komposition beider Gefäßseiten, auf denen der Gegensatz zwischen freiem Lehrer auf der einen und unfreier Sklavin auf der anderen Seite visualisiert werden sollte: Schulze 1998, 64: „Bemerkenswert ist das von der Realität abweichende Phänomen, daß eine Amme die Rolle des Pädagogen übernimmt; es erklärt sich vermutlich aus der bewußt antithetischen Komposition des Skyphos, in der die barbarische alte Amme einen deutlicheren Gegenpart zum Lehrer Linos auf der anderen Skyphosseite bildet als dies etwa die Figur eines Pädagogen hätte leisten können."; vgl. dagegen Vazaki 2003, 21: „Auch wenn diese Darstellung sich im Rahmen eines mythischen Kontextes erklären lässt und nicht der Wirklichkeit entspricht, so kann man zumindest feststellen, dass die Begleitung eines Knaben von einer weiblichen Wärterin für die Gesellschaft des 5. Jhs. ideologisch akzeptabel war."
639 Ebenso Rühfel 1988, 45 f.; Schulze 1998, 17.
640 Schulze 1998, 16 f. 17 mit Anm. 61; zu den Aufgaben des Pädagogen s. auch Harten 1999, 19 ff.
641 Vgl. Bundrick 2005, 72.

zeigen, kann sich der Betrachter des Heraklesbildes kaum vorstellen, dass die gebrechliche Geropso ihren stattlichen Schützling in irgendeiner Form im Zaum halten könnte.

Die Kehrseite des Schweriner Skyphos: Iphikles als ‚Musterschüler'
der attischen Bürgerwelt

Die Darstellung auf Seite B des Schweriner Skyphos ist ebenso wie Seite A nur durch die Namensbeischriften der Dargestellten als mythologische Szene ausgewiesen, ikonographisch entspricht sie bis ins Detail der an der Wand hängenden Utensilien den bürgerlichen Schulbildern. Iphikles sitzt seinem Lehrer gegenüber, er ist in Ikonographie, Haltung und Körpersprache ein vollkommenes Abbild der gesitteten, zurückhaltenden Bürgersöhne der zeitgleichen Schuldarstellungen[642].

Die Darstellung des Herakles auf dem Schulweg macht zwei ikonographische Tendenzen deutlich. Zum einen übernimmt die Darstellung das Grundschema der Schulwegbilder der Bürgerwelt, unterscheidet sich jedoch in wesentlichen Details von diesen und verleiht der Darstellung so einen völlig anderen Charakter. Steht in einem Fall der vorbildliche und fügsame Schüler mit seinem männlichen ‚Aufpasser' im Vordergrund, werden im Heraklesbild die kämpferische Natur und die Unkontrollierbarkeit des Halbgottes in Szene gesetzt. Die Darstellung des Iphikles auf der Gefäßrückseite, deren mythologischer Charakter sich dem Betrachter nur aufgrund der Namensbeischriften erschließt, wirkt schon für sich genommen wie ein Gegenbild zur Heraklesszene und führt die ikonographische Unterscheidung von Götterkind und Menschenkind anschaulich vor Augen.

Schulunterricht

Der Mord an seinem Lehrer, den der jugendliche Herakles im Jähzorn begeht, wird in der griechischen Kunst nur in einem kurzen Zeitraum zwischen 490/80 v. Chr. und der Jahrhundertmitte und ausschließlich auf attisch-rotfigurigen Vasen thematisiert[643]. Die bildlichen Wiedergaben des Themas nehmen wiederum in verschiedenen Bildelementen auf die zeitgleichen Vasenbilder aus dem Themenkreis der Bürgerwelt Bezug. Die Folie der Darstellungen bildet auch hier der Innenraum einer öffentlichen Schule. Die Parallelen und Unterschiede zeigen sich besonders deutlich in einem direkten ikonographischen Vergleich beider Themenkreise.

642 Vgl. etwa die beim Musikunterricht gezeigte Lehrer–Schüler–Gruppe im linken Bildfeld der attisch-rotfigurigen Schale des Duris, Berlin, Antikensammlung F 2285 (um 480 v. Chr.), hier Taf. 31 b.
643 Für einen Überblick über die erhaltenen Darstellungen und die Ikonographie der Linostötung s. Kapitel II. 7.2.2 in dieser Arbeit.

Seite A einer attisch-rotfigurigen Schale des Duris in Berlin, Antikensammlung F 2285 (Taf. 31 b) zeigt von links nach rechts Lehrer und Schüler, auf *Diphroi* sitzend, beim Unterricht im Lyraspiel, einen im Lehnstuhl sitzenden Lehrer mit Schriftrolle und davor stehendem, rezitierendem Schüler und schließlich einen mit überkreuzten Beinen auf einem *Diphros* sitzenden bärtigen Mann mit gebogenem Stock. Diese Figur lässt sich, obwohl sie sich in Ikonographie und Bekleidung nicht von den Figuren der Lehrer unterscheidet, aufgrund des ‚unfeinen' Sitzmotivs als Pädagoge deuten[644]. Dieser ist also beim Unterricht anwesend, um die Fortschritte seines jungen Herrn zu überwachen. Seite B[645] der Schale zeigt analog zu Seite A einen sitzenden Lehrer und einen vor ihm stehenden Schüler beim Gesangsunterricht, den der Lehrer mit der Doppelflöte begleitet. Darauf folgt wieder ein Paar sitzender Lehrer und stehender Schüler, wobei der Lehrer mit Diptychon und Griffel einen Text des Schülers zu korrigieren scheint. Den Abschluss bildet wiederum ein bärtiger Mann mit gebogenem Stock, der der Szene den Rücken zugewandt hat und sich zu den Schülern umblickt. Diese Figur wird entsprechend der sitzenden Gestalt auf Seite A als Pädagoge zu deuten sein. Auf beiden Seiten sind an der Wand Schulutensilien[646] und Hausinventar aufgehängt.

Die Darstellung der etwa zeitgleich entstandenen Durisschale in München (He rV 8 Taf. 31 a) zeigt in der Mitte die Hauptgruppe Herakles–Linos. Der Lehrer ist unter dem Angriff des Herakles bereits in die Knie gesunken und erhebt mit der rechten Hand die Lyra schützend über seinen Kopf, die linke Hand hat er in einem Bittgestus zum Kinn des Heros ausgestreckt. Zu seinen Füßen sind noch die Überreste eines *Diphros* sichtbar. Herakles ist nackt dargestellt, sein Gesicht ist jugendlich bartlos. Er hat den zu Boden gegangenen Lehrmeister mit der linken Hand an der Schulter gepackt, in der anderen Hand hält er ein Stuhlbein und holt mit dem Arm weit zum Schlag aus. Im Hintergrund fliehen vier mit Mänteln bekleidete, junge Männer in panischem Entsetzen die Szene.

Die Darstellung weicht in einigen Punkten bewusst von der schriftlich tradierten Fassung des Mythos ab[647]. Herakles verwendet für seine Tat nicht die Lyra, die der Mythos als Tatwaffe überliefert, sondern einen Stuhl, also einen Teil des Schulmobiliars. Hier wird explizit nicht der Einzel- oder Privatunterricht gezeigt, wie er im Heraklesmythos begegnet, die Anwesenheit der Mitschüler ist eindeutig ein Zitat der in klassischer Zeit neu etablierten Schulform, in der Gruppenunterricht für mehrere Schüler stattfand[648]. Linos erscheint hier nicht als der berühmte mythische Lehrmeister, bei dem Herakles als Fürstensohn Privatunterricht erhält, sondern übernimmt die Rolle eines berufsmäßigen Lehrers, eines *Didaskalos*, genauer gesagt eines *Kitharistes*[649], der, wie in den Schulszenen klassischer Zeit

644 Schulze 1998, 24.
645 CVA Berlin (2) Taf. 77–78.
646 Auf Seite B der Schale hängen u. a. ein zusammengeklapptes Diptychon, eine Lyra und ein Stimmschlüssel an der Wand.
647 Zur schriftlichen Überlieferung der Linostötung s. Kapitel II. 7.2 in dieser Arbeit.
648 Vgl. Beck 1964, 72 f.
649 Beck 1964, 81. 126 ff.

üblich, mehrere Schüler gleichzeitig unterrichtet. Die Darstellung verweist außerdem auf die beiden in klassischer Zeit bedeutenden Disziplinen Musik und Literatur, wobei der Musikunterricht durch den Kontext der Szene selbst, durch die Lyra in der Hand des Lehrmeisters wiedergegeben ist, und auf den Literaturunterricht indirekt durch die an der Wand hängenden Schreibtafeln verwiesen wird. Schließlich findet der Unterricht in einem eigens dafür vorgesehenen Schulgebäude statt, was wiederum die an der Wand hängenden Inventargegenstände belegen.

Herakles selbst sticht in seiner Ikonographie deutlich aus der Menge der Schüler heraus. Er erscheint nackt, die Mitschüler und der Lehrer tragen Schultermäntel. Er ist zwar als Heranwachsender mit jugendlichen Zügen dargestellt, hat aber bereits den für den kämpfenden Herakles typischen Habitus[650]. Linos erscheint dagegen im Habitus eines im Kampf unterlegenen Gegners[651], was durch den Bittgestus zusätzlich intensiviert wird. Die vier Mitschüler fliehen mit Gesten des Entsetzens den Schauplatz der Tat. Niemand wagt es, sich dem übermenschlichen Zorn des Heros entgegenzustellen und die Tat zu verhindern, obwohl es sich bei den Mitschülern um kräftige junge Männer im selben Alter handelt.

Die Bildkomposition der zuvor betrachteten Berliner Durisschale (Taf. 31 b) ist in parallel aufgebaute Lehrer-Schüler-Gruppen untergliedert. Die in ihre Mäntel gehüllten Schüler, die in unbewegter Haltung vor ihrem jeweiligen Lehrmeister aufgestellt sind, sind in Größe, Bekleidung und Körperhaltung als fast identische Figuren wiedergegeben. Durch die im Verhältnis zu den Lehrern geringere Körpergröße sind sie als Heranwachsende gekennzeichnet. Die Personengruppen sind auf beiden Schalenseiten auffallend gleichförmig aufgebaut. Alle Figuren sind relativ starr und unbewegt wiedergegeben, zu Überschneidungen kommt es innerhalb der Komposition kaum, lediglich die Fußspitzen der Schüler werden von denen der sitzenden Lehrer überdeckt, aber auch dieses Element wiederholt sich regelmäßig in allen Gruppen. Die Schüler sind vor allem durch ihre geringe Körpergröße, ihren unbewegten Stand und ihre vollständige Verhüllung durch die um den Körper geschlungenen Mäntel charakterisiert.

Vergleicht man nun den Aufbau der Durisschale in München (Taf. 31 a) mit dieser Szene, so fällt auf, dass es sich hier in Ikonographie und Komposition um ein drastisches Gegenbild zum eben gesehenen, geordneten Schulbetrieb handelt. Die Gesamtkomposition spiegelt eindrucksvoll die Grundtendenz des Bildes und das Extreme der Darstellung wider. Hier finden sich sehr viele Überschneidungen, sowohl innerhalb der Hauptgruppe Herakles–Linos als auch bei den panisch flie-

650 Die Gegenüberstellung Sieger-Besiegter begegnet häufig in Darstellungen des erwachsenen Heros: vgl. Herakles im Kampf gegen einen geflügelten Dämon: attisch-rotfigurige Pelike, Berlin, Antikensammlung 3317 (um 480 v. Chr.): Schulze 2003a, 237 Abb. 38. 4; Herakles im Kampf gegen Nessos: attisch-rotfigurige Vase in London, BM: Grant – Hazel 1997, 200; siehe dazu ausführlich die Ausführungen im Kapitel II. 7.2.2 und II. 7.2.3 in dieser Arbeit.

651 Vgl. zur Ikonographie im Kampf Besiegter etwa die Kampfgruppe Ajax-Hektor auf Seite B einer attisch-rotfigurigen Schale in Paris, Louvre G 115: Buitron-Oliver 1995, 80 Kat. Nr. 119 Taf. 71; Darstellung eines besiegten Kriegers auf einer attisch-rotfigurigen Kylix des Onesimos, Boston, Museum of Fine Arts 01. 8021: Buitron–Oliver 1995, Taf. 142.

henden Hintergrundfiguren. Auf den ersten Blick fällt es schwer, die einzelnen Füße und sich überschneidenden Beinpaare den zugehörigen Figuren zuzuordnen. Die starke Bewegtheit zeigt sich auch in der Körperhaltung des Linos, denn bei genauerem Hinsehen wird seine instabile Haltung deutlich: er findet mit keinem seiner Füße festen Halt auf dem Untergrund. Die wilden, panischen Gesten der Mitschüler und ihr Davoneilen in unterschiedliche Richtungen unterstreichen den ungeordneten, chaotischen Eindruck des Bildes.

Am besten kann man die Gesamtkonzeption des Heraklesbildes als eine ‚Anti-Schulszene'[652] bezeichnen. Von dem ordnungsgemäßen Ablauf und dem gesitteten, selbstbeherrschten Verhalten der Schüler ist nichts mehr übrig geblieben. Herakles dominiert in seiner übermenschlichen Präsenz und Körperkraft die Szene, weder Mitschüler noch Lehrer können dem etwas entgegensetzen. Der Heros sprengt in diesem Bild regelrecht die Ordnung der Bürgerwelt. Dazu passt auch die Ikonographie des Herakles, die in der Wiedergabe seiner Körperformen und seiner Körperhaltung besonders seine große Körperkraft herausstellt. Herakles ist das genaue Gegenteil des in sich gekehrten, selbstbeherrschten, züchtig in seinen Mantel gehüllten und in seiner Körpersprache sehr zurückhaltenden Idealschülers, von dem uns die zuvor besprochene Berliner Durisschale (Taf. 31 b) eine klare Vorstellung vermittelt.

Die Tat des Herakles, der Mord an seinem Musiklehrer, stellt im Hinblick auf die attischen Gesellschaftsnormen und Idealvorstellungen eine klare Grenzüberschreitung und einen Tabubruch dar. Durch die Miteinbeziehung der genannten Elemente aus dem Bereich der bürgerlichen Alltagswelt sind die mythologischen Darstellungen der Linostötung bewusst als ein Gegenbild zu den kanonischen Schuldarstellungen, die ihrerseits ein gesellschaftliches Idealbild wiedergeben, konzipiert.

In den Bildern der Linostötung findet sich bezeichnenderweise fast nie ein Hinweis auf die vorangegangene Züchtigung[653] des Heros, die im Mythos erst der Auslöser für den Zornesausbruch ist. Ebenso wenig finden sich in den Bildern Anzeichen für eine Missbilligung oder Kritik an der Tat. Die Bilder stellen immer den übermenschlichen Zorn des jugendlich-schönen Halbgottes der Hilf- und Machtlosigkeit des greisen, sterblichen Lehrmeisters gegenüber.

Trotz der ikonographischen Annäherung an die Bilder der bürgerlichen Lebenswelt ist der mythologische Charakter der Heraklesbilder auf den ersten Blick unverkennbar. In der idealisierten Welt der attischen Schulszenen ist eine solche Tat undenkbar. Wer wie Herakles auf die dargestellte Art und Weise agiert, fällt aus dem Raster menschlicher Normen und Verhaltensreglements heraus und kann

652 Die Wiedergabe kontrastiert zudem deutlich mit den anderen bildlichen Darstellungen der Schale, die Szenen aus dem Umkreis der Palästra (Rückseite) und des Symposions (Innenbild), also der Lebenssphäre der gebildeten männlichen Oberschicht, wiedergeben: Bundrick 2005, 73 f. interpretiert dies als eine vom Vasenmaler intendierte Kennzeichnung des Heros als „amousikos"; vgl. zur Kontrastierung der Szenen auch Schmidt 1995, 15 f.

653 Nur in zwei Bildern ist Linos mit dem *Narthex* als Attribut versehen: attisch-rotfiguriger Volutenkrater des Altamura-Malers, Bologna, Museo Civico 271 (hier He rV 10); attisch-rotfigurige Schale des Stieglitz-Malers, Paris, Cabinet des Médailles 811 (hier He rV 11).

kein Normalsterblicher sein[654]. Gerade das Abweichen von der Norm und die Regelwidrigkeit der Handlung sind Bildchiffren, die Herakles aus dem Kontext der Alltagswelt herausheben und seine göttliche Natur kennzeichnen.

Zugleich liefert die Art der Reaktion einen Hinweis für die Identifikation des Dargestellten als Herakles. Die Unbeherrschtheit und Kampfeslust, die den Wutausbruch hervorrufen, sind gerade für diesen Heros symptomatisch, der die meisten seiner Herausforderungen im Zweikampf meistert. In gleichem Maße, wie die gezeigte Reaktion mit dem gesellschaftlichen Verhaltensideal inkompatibel ist, ist sie mit den typischen Wesensmerkmalen des Herakles kompatibel. Herakles agiert in den Bildern als Heranwachsender bereits auf dieselbe Art und Weise, die für den erwachsenen Heros typisch ist.

Die sportliche Ausbildung in der Palästra und der Wandel in der Ikonographie der Achillübergabe

Wie im Kapitel zur Ikonographie der Götterkindes Achill aufgezeigt wurde, zeichnet sich in spätarchaischer Zeit ein Wandel in den Darstellungen der Achillübergabe ab. Während die Vasenbilder der archaischen Zeit auf eine Sagenversion zurückgreifen, der zufolge Achill als kleines Kind, von seiner göttlichen Mutter Thetis verlassen, vom Vater in die Obhut des weisen Kentauren Chiron übergeben wird, bildet sich ab etwa 520 v. Chr. ein neuer Darstellungstyp heraus. Die Veränderung lässt sich in erster Linie an der Figur des Achill festmachen. Während die Bilder des ersten Darstellungstyps ihn ausnahmslos als Baby in den Armen seines Vaters oder des Erziehers Chiron wiedergeben, erscheint er in den Bildern des neuen Darstellungstyps als schon herangewachsener Knabe, der von Vater und Mutter begleitet, in selbstbewusster Pose vor seinen künftigen Lehrmeister tritt. In seiner Ikonographie entspricht Achill dem Idealbild des wohlerzogenen Aristokratensohnes. Die zweite Sagenversion setzt ein Aufwachsen des Kindes am Königshof des Peleus voraus, und dementsprechend hat der junge Achill bereits eine standesgemäße Erziehung absolviert. So finden sich in seiner Ikonographie viele Bildchiffren, die aus der zeitgleichen Palästritenikonographie[655] übernommen sind. Achill erscheint als halbwüchsiger, nackter Knabe mit langen Jugendlocken oder aber mit typischer Athletenfrisur[656]. Er trägt in einigen Darstellungen zwei gebündelte Wurfspeere[657], die sich als Sportgeräte in Palästra-

[654] Das Abweichen von der Norm als charakteristisches Merkmal von Heroen lässt sich auch in anderen mythologischen Bildthemen beobachten. So hat z. B. L. Giuliani in rotfigurigen Vasenbildern, die Achill und Priamos bei der Auslösung von Hektors Leichnam zeigen, eklatante und bewusst ins Bild gesetzte Tabubrüche nachgewiesen: Giuliani 2003a 176 ff. bes. 180.
[655] Dickmann 2002, 310.
[656] Achill mit Nackenschopf: attisch-rotfigurige Schale des Oltos, Berlin, Antikensammlung F 4220 (um 520 v. Chr.) (hier Ac rV 2 Taf. 28 a).
[657] z. B. attisch-weißgrundige Lekythos in Athen, NM 550 (hier Ac Wgr 2).

darstellungen[658] nachweisen lassen. In einer schwarzfigurigen Darstellung trägt er zusätzlich zu den Wurfspeeren einen an einem langen Riemen befestigten Aryballos[659], ein anderes Vasenbild zeigt ihn mit einem Kranz in der rechten Hand[660]. Alle genannten Bildelemente entstammen dem Themenkreis der sportlichen Ausbildung in der Palästra, die auf zeitgleichen Vasenbildern thematisiert wird. Die körperliche Ertüchtigung auf dem Sportplatz unter der Aufsicht eines *Paidotriben* war seit klassischer Zeit neben den oben genannten Unterrichtsdisziplinen ein wesentlicher Bestandteil der Erziehung attischer Bürgersöhne[661].

Die seit dem Ende des 6. Jahrhunderts aufkommende veränderte Ikonographie Achills zitiert also bewusst einen bürgerlichen Idealtypus der Alltagsbilder. Achill erscheint als der Prototyp des jugendlich-schönen, in der Palästra trainierenden Sohnes aus gutem Hause und orientiert sich somit an einem festen Ideal einer sozialen Elite.

Der mythologische Kontext der Vasenbilder bleibt indes von dieser Veränderung unberührt. Der Handlungsort ist nach wie vor die raue, unwirtliche Bergwelt des Peliongebirges. Peleus tritt weiterhin in der Tracht eines Jägers auf und auch Chirons Jagdutensilien und -begleiter bleiben festes Repertoire der Bilder. Anhand der ikonographischen Entwicklung der Bilder der Achillübergabe lässt sich ablesen, wie ein bestehendes mythologisches Bildthema von einer im Zuge von Neuerungen im attischen Bildungswesen in der Vasenmalerei neu etablierten bürgerweltlichen Darstellungsthematik beeinflusst wird.

III. 2.3.2 Päderastie und Liebeswerbung

Die Knabenliebe war in der antiken Gesellschaft einer genau vorgeschriebenen Etikette und festen Verhaltensregeln[662] unterworfen. So existierten spezielle Vorgaben, die das Alter beider Partner festlegten und die genauen Rituale der Liebeswerbung sowie das Verhalten der Partner innerhalb der Beziehung (vor allem auch den sexuellen Aspekt) regelten. Normwidriges Verhalten oder das Überschreiten der gesetzten Grenzen galten als gesellschaftlich inakzeptabel und konnten den guten Ruf der Beteiligten, vor allem des jüngeren Partners, unwiderruflich schädigen. Ein wichtiger Faktor war zum einen eine durch den Altersunterschied festgelegte Hierarchie. Entweder hatte ein erwachsener Mann einen Jugendlichen zum *Eromenos*, oder ein Jugendlicher einen jüngeren Knaben. Jeweils mit Erreichen des Erwachsenenalters des *Eromenos* endete die (sexuelle) Beziehung. Der Knabenliebe lag ein Erziehungsideal zugrunde. Der ältere Liebhaber sollte

658 Vgl. z. B. die Darstellung der Speerwerfer auf einer attisch-schwarzfigurigen Amphora in Würzburg, Martin von Wagner Museum L 215: Sinn 1996, 18 Kat. Nr. 2 Abb. 4.
659 Attisch-schwarzfiguriger Lekanisdeckel (Fragment), Paris, Cabinet des Médailles 212 (Ac sV 20).
660 Attisch-schwarzfigurige Lekythos in Basel (hier Ac sV 22).
661 Beck 1964, 129 ff.
662 Zum gesellschaftlichen Reglement s. Koch-Harnack 1983; Reinsberg 1989, 163 ff.; Winkler 1990, 45 ff.; Zum Ideal der Päderastie vgl. Baumgarten 1998, 167–189; Waldner 2000, 71 ff.

zugleich Vorbild und Mentor des Jüngeren sein, der ihm auf der anderen Seite Bewunderung, aber in sexueller Hinsicht unbedingt passives und sittsam zurückhaltendes Verhalten entgegenbrachte[663]. Die ideale Form der Päderastie war nur zwischen freien und gleichgestellten Bürgern möglich. Da die Etikette und der Aufwand der Liebeswerbung in der Praxis ein gewisses Maß an Zeit und finanziellen Mitteln für die kostbaren und teuren Geschenke erforderte, war die Knabenliebe einer kleinen, wohlhabenden Oberschicht vorbehalten[664]. Die strenge Reglementierung der Knabenliebe und die festgelegte Etikette waren nötig, um das Ansehen des *Eromenos* zu schützen – der sexuelle Aspekt der Partnerschaft war immer eine Gratwanderung[665] – und um Athener Bürgersöhne vor eventuellen sexuellen Übergriffen zu schützen.

Die Ikonographie der Knabenliebe in der Vasenmalerei

In den Darstellungen aus dem Themenkreis der Bürgerwelt begegnet die ideale Form der Päderastie vor allem in so genannten Werbeszenen[666], in denen ein oder mehrere reife Männer mit Geschenken die Gunst eines Knaben zu gewinnen suchen.

Der potenzielle *Erastes* ist in den Bildern in Aussehen und Habitus eines bärtigen, reifen Bürgers im sorgfältig drapierten Himation und Bürgerstab gezeigt. Er ist deutlich größer als der ihm gegenübergestellte Knabe, was diesen wiederum als Heranwachsenden kennzeichnet. Sind beide Partner noch jugendlich und bartlos, ist der *Erastes* dennoch deutlich größer als sein Gegenüber und dieses besonders klein dargestellt[667]. Der Knabe erscheint in den Darstellungen entweder züchtig in einen langen Mantel eingehüllt[668], so dass nur Kopf und Füße sichtbar sind, oder ist mit einem Schultermantel[669] bekleidet und seltener auch nackt im Habitus eines Palästriten[670] gezeigt. Er steht in unbewegter, gemessener Haltung vor seinem Gegenüber und reagiert nur verhalten auf dessen Werben. Eine erfolgreiche Werbung wird dadurch angezeigt, dass er ein dargebotenes Geschenk angenommen

663 Koch-Harnack 1983, 39 f.
664 Vgl. Reinsberg 1989, 179 f. 212 f.
665 Winkler 1990, 53 ff.
666 Zur Ikonographie der Werbe- und Schenkszenen s. Reinsberg 1989, 180 ff.; Koch-Harnack 1983, 59 ff.
667 s. z. B. die unterschiedlichen jugendlichen Paare in der Darstellung einer attisch-rotfigurigen Schale in Berlin, Antikensammlung F 2279: Reinsberg 1989, 168 Abb. 91 oder die Darstellung einer attisch-rotfigurigen Kylix in Brunswick, Bowdoin College Museum 1920.2: Koch-Harnack 1983, 135 Abb. 67.
668 Innenbild einer attisch-rotfigurigen Schale in Oxford, Ashmolean Museum 570 (470 v. Chr.): Reinsberg 1989, 175 Abb. 95; attisch-rotfigurige Pelike, Kopenhagen NM 3634 (um 470 v. Chr.): Reinsberg, 1989, 174 Abb. 94.
669 Innenbild einer attisch-rotfigurigen Kylix in München, Antikensammlungen 2655: Koch-Harnack 1983, 74 Abb. 11.
670 Vgl. die Darstellung eines attisch-rotfigurigen Kraters in Wien, Kunsthistorisches Museum 1102: Reinsberg 1989, 167 Abb. 90.

hat und es in der Hand hält. Als Liebesgeschenke[671] erscheinen Tiere wie Hasen und vor allem Hähne, Fleischstücke, Tierschenkel, in einigen Fällen auch Rehe oder Gegenstände wie Kränze oder seltener eine Lyra. Ein wichtiges Merkmal der Darstellungen ist der wohlgeordnete Ablauf der Werbung. Meist stehen sich die Partner gegenüber, und erst die Annahme eines dargebotenen Geschenkes erlaubt dem *Erastes* die körperliche Nähe des Knaben zu suchen. Auch in den drastischeren, sexuell konnotierten Darstellungen wird dennoch immer ein festgelegtes Schema beibehalten[672]. Besonders wichtig ist dabei immer der würdevolle, von fast gleichgültiger Zurückhaltung geprägte Habitus des *Eromenos*.

Götterverfolgungen[673]

Seit ca. 500 v. Chr. taucht in der Vasenmalerei das Thema der Liebesverfolgung Sterblicher durch eine Gottheit auf. Die Verfolgungsszenen auf attischen Vasen, vor allem in der attisch rotfigurigen Vasenmalerei, die einen männlichen Gott – hier vor allem Zeus, aber auch Hermes und andere olympische Götter können als Verfolger auftreten – und einen heranwachsenden Knaben darstellen, zeigen auf den ersten Blick auffallende ikonographische Parallelen zu den zeitgleichen Vasenbildern, die die Knabenliebe der attischen Bürgerwelt thematisieren.

Die mythologischen Bilder haben mit den zuvor beschriebenen bürgerlichen Darstellungen die Figurenkonstellation gemeinsam. Der jeweilige Gott erscheint in Gestalt eines erwachsenen, bärtigen Mannes im Habitus eines attischen Bürgers, jedoch zusätzlich mit seinen spezifischen Götterattributen ausgestattet. Das Objekt seiner Begierde erscheint als heranwachsender Knabe oder bartloser Jugendlicher, der häufig durch lange, bis in den Nacken oder auf die Schultern fallende Locken charakterisiert ist, die einerseits sein Alter, andererseits seine körperliche Schönheit kennzeichnen. In einigen Darstellungen wird durch Attribute wie Kreisel oder Spielreifen auf das jugendliche Alter des Knaben hingewiesen. Ebenso wie in den bürgerlichen Darstellungen werden zudem Liebesgeschenke, vor allem der Hahn, dargestellt, die als eindeutiges Zitat der bürgerlichen Werbeszenen verstanden werden können. Die Gesamtkonzeption der Verfolgungsszenen hat jedoch nur wenig mit der geordneten Liebeswerbung der vergleichbaren Szenen gemeinsam.

Nur selten wird im mythologischen Bereich die eigentliche Liebeswerbung dargestellt[674]. Der weitaus größere Teil der Bilder zeigt ein bereits deutlich fortge-

671 Vgl. Koch-Harnack 1983, 63–128.
672 Vgl. die Darstellung einer attisch-schwarzfigurigen Amphora in München, Antikensammlungen 1468: Reinsberg 1989, 169 f. Abb. 92 oder die Darstellung einer attisch-rotfigurigen Pelike in Mykonos, AM 7: Reinsberg 1989, 175 Abb. 96.
673 Allgemein zu diesem Thema und den entsprechenden Darstellungstypen s. Kaempf-Dimitriadou 1979a.
674 Als solche könnte man etwa die Darstellung einer schwarzfigurigen Amphora in München, Antikensammlungen 834 interpretieren: LIMC IV (1988) 158 f. Nr. 73* s. v. Ganymedes (H. Sichtermann).

schritteneres Stadium der Annäherung beziehungsweise ein regelrecht aggressives Vorgehen des Gottes[675]. Zeus – in einigen Darstellungen ist es auch der Gott Hermes, der einen Knaben verfolgt – eilt mit weit ausholenden Schritten dem fliehenden Knaben nach oder hat diesen bereits eingeholt, packt ihn an Arm oder Schulter und bedrängt ihn, während dieser versucht, sich aus dem Griff des Gottes zu befreien. Sein typisches Götterattribut hält der Gott dabei entweder in der Hand oder es ist ihm in der heftigen Bewegung aus der Hand geglitten und am Boden liegend dargestellt. Das Hahnengeschenk, das der Junge in vielen der Darstellungen in der Hand hält, weist dabei auf eine vorangegangene Werbung hin.

Eine besonders anschauliche Darstellung einer Götterverfolgung findet sich auf einer um 470 v. Chr. entstandenen attisch-rotfigurigen Pelike des Hermonax in Basel, BS 483 (Taf. 32). Die Darstellungen auf Vorder- und Rückseite des Gefäßes korrespondieren und sind als fortlaufende Szene zu verstehen. Seite A zeigt in der Mitte des Bildfeldes die Hauptgruppe der Darstellung, Zeus und Ganymed. Zeus ist in weit ausgreifender Schrittstellung und mit in Dreiviertelprofil nach rechts gedrehtem Oberkörper gezeigt. Er ist nackt bis auf einen Schultermantel, dessen diagonale Führung unter seiner rechten Achsel, ebenso wie die wellenförmige Aufbauschung im Nacken, die heftige Bewegung des Gottes verdeutlicht. Zeus Haar ist im Nacken zusammengefasst und wird von einer schmalen Binde gehalten. Er hält in seiner rechten Hand das Götterzepter fast waagerecht vor sich ausgestreckt, während er mit seiner linken Hand Ganymed an der linken Schulter gepackt hat.

Ganymed ist bis auf einen Schultermantel, der ihm bereits von der rechten Schulter geglitten ist, nackt (Taf. 32). Er trägt langes Haar, das ihm in einzelnen Strähnen auf beide Schultern fällt. Er ist deutlich kleiner dargestellt als der ihn bedrängende Gott. Sein Oberkörper ist in Frontalansicht gezeigt und wird durch die ruckartige Bewegung nach links, zu Zeus hin, geneigt. Sein Blick ist nicht zu seinem Angreifer gewandt, sondern verläuft nach links unten. Die Beine des Ganymed sind in Schrittstellung gezeigt, er bewegt sich nach rechts, um seinem Angreifer zu entkommen. Seine Arme sind nach beiden Seiten weit ausgestreckt. In der rechten Hand hält er noch das Stöckchen, das zum Antreiben des Spielreifens dient, in der erhobenen linken Hand hält er einen Hahn. Um die Hauptgruppe herum sind zwei in entgegengesetzte Richtungen davoneilende Spielkameraden des Ganymed gruppiert. Der Linke trägt ein ordentlich drapiertes Himation und hält einen Spielkreisel und eine Peitsche, der andere ist mit einem Schultermantel bekleidet. Beide sind bekränzt, haben jedoch im Nacken zusammengefasstes Haar, was sie von der Figur des Ganymed unterscheidet[676]. Beide fliehen mit weit ausgreifenden Gesten, der rechte Junge führt einen Erschreckensgestus aus. Pfeiler begrenzen auf jeder Seite das Bildfeld und können als Verweis auf die Palästra als Handlungsort verstanden werden[677].

675 Zur Aggression in den Verfolgungsszenen s. Koch-Harnack 1983, 228 ff.
676 Kaempf-Dimitriadou 1979b, 49 deutet die Haartracht als Schönheitsmerkmal, das die Figur des Ganymed von den übrigen Jungen abhebt.
677 Vgl. etwa LIMC IV (1988) 167 s. v. Ganymedes (H. Sichtermann).

Auf Seite B[678] setzt sich die Szene fort. Hier steht ein weißhaariger, bärtiger Mann im Zentrum der Darstellung. Er ist mit Chiton und Himation bekleidet und trägt ein Zepter in der linken Hand. Sein Oberkörper ist in Frontalansicht wiedergegeben, sein Kopf ist nach links gewandt. Von beiden Seiten eilen je zwei Jungen zu ihm. Sie sind analog zu Seite A durch ihre Körpergröße als Heranwachsende gekennzeichnet. Sie tragen Kränze im Haar und sind mit Schultermänteln bekleidet. Der Junge zur Linken des bärtigen Mannes ist vollständig in seinen Mantel gehüllt. Sie sind in weit ausgreifendem Laufschritt gezeigt und gestikulieren jeweils mit einer Hand. Die Gestalt in der Mitte wird in der Forschung als Tros, der Vater des Ganymed gedeutet[679].

Eine genauere Betrachtung der Bildkomposition der Verfolgungsszene auf Seite A ist in diesem Zusammenhang sehr aufschlussreich. Das Götterszepter überschneidet den gesamten Oberkörper des Jungen und den Unterkörper des Zeus und verbindet so die beiden Hauptfiguren zu einer abgeschlossenen, zusammengehörigen Bildgruppe. Auffällig ist die Betonung der Geschlechtsteile des Zeus durch die Position von Spielreifen und Götterzepter sowie durch Armhaltung und Blickrichtung des Ganymed, die eventuell den erotischen Aspekt der Szene hervorhebt. Durch die flatternden Mäntel der einzelnen Figuren wird die heftige Bewegung der Hauptgruppe deutlich in Szene gesetzt. Es finden sich zahlreiche Überschneidungen der unterschiedlichen Bildebenen, vor allem im Hinblick auf die einzelnen Beinpaare. Auf den ersten Blick fällt es schwer, die Beinpaare des Ganymed und des fliehenden Jungen hinter ihm korrekt zuzuordnen. S. Kaempf – Dimitriadou[680] weist zu Recht darauf hin, dass die Ikonographie des Ganymed keinerlei Hinweise auf seine königliche Abstammung und den mythologischen Hintergrund der Darstellung liefert. Auf der Rückseite der Vase erscheint zwar der Vater des Ganymed, spezifische Angaben zum mythologischen Kontext, etwa zum Berg Ida als Schauplatz der Entführung oder die Kennzeichnung des Ganymed als Hirte beziehungsweise als trojanischer Prinz fehlen jedoch. Ebenfalls auffällig ist, dass Zeus im Bild in Gestalt des erwachsenen, bärtigen Mannes auftritt, während im Mythos ein Adler beziehungsweise Zeus in Gestalt eines Adlers den schönen Knaben entführt[681]. Die Darstellung weicht also bewusst von der kanonischen Fassung des Mythos ab und transferiert die Handlung in das bürgerliche Umfeld mit der Palästra als Handlungsschauplatz.

Das Vorgehen des Zeus wie auch die Reaktion des Ganymed stehen im deutlichen Gegensatz zu den in ihrem Ablauf genau geregelten Werbeszenen aus dem Themenkreis der attischen Bürgerwelt. Weder wartet hier der Gott das Einverständnis des Knaben ab, noch willigt dieser in irgendeiner Form in die Verbindung ein. Die heftige Gegenwehr des Ganymed steht im überdeutlichen Gegen-

678 Zur Darstellung der Gefäßrückseite s. Kaempf-Dimitriadou 1979b, 50 Taf. 18–19; CVA Basel (2) 64 f. Taf. 52–53.
679 Kaempf-Dimitriadou 1979b, 50.
680 Kaempf-Dimitriadou 1979b, 49 mit Anm. 5.
681 In der schriftlichen Überlieferung findet sich kein Hinweis auf Zeus selbst in der Rolle des Entführers: LIMC IV (1988) 154 s. v. Ganymedes (H. Sichtermann).

satz zur ruhigen, verhaltenen, fast gleichgültigen Contenance der idealen attischen *Eromenoi* gleichzeitiger Vasenbilder. Während in den Darstellungen der Bürgerwelt der *Eromenos* durch die Annahme eines dargebotenen Geschenkes die eigentliche Entscheidung trifft und der *Erastes* seine Qualitäten erst durch ein besonders kostbares Geschenk unter Beweis stellen muss, hat der Knabe Ganymed in den mythologischen Darstellungen keinerlei Entscheidungsfreiheit. Dies entspricht in keiner Weise dem attischen Ideal, in dem der *Eromenos* eine zwar durch und durch passive Rolle einnimmt, jedoch in den Bildern und auch in den entsprechenden Schriftquellen immer wieder betont wird, dass sein Einverständnis notwendig ist und nichts gegen seinen Willen geschehen darf[682].

Ein anschauliches Beispiel für die Folgen eines unzulässigen Übergriffs auf einen Knaben durch einen Bürger liefert eine attisch-rotfigurige Pelike in Cambridge[683]. Hier reagiert der Knabe in einer heftigen Abwehrbewegung und droht den Angreifer mit seiner Lyra zu schlagen.

Die Bildsprache der Götterverfolgungen zeigt deutlich, dass Zeus als Gott nicht auf eine vorangehende Werbung angewiesen und der Hahn, den der Junge in vielen Darstellungen in der Hand hält, ein bloßer Bildtopos ist, der dazu dient, die Szene ikonographisch in den Themenbereich der Päderastie zu rücken. Insgesamt zeigen die mythologischen Verfolgungen ein deutliches Gegenbild zur idealen Form der Päderastie, wie sie in den Vasenbildern aus dem Themenbereich des Bürgerlebens begegnet[684]: zwar verweisen zahlreiche Bildelemente bewusst auf den Bereich der Lebenswelt, Darstellungsweise und Bildintention grenzen sich jedoch klar von der Vorlage ab[685].

Auch wenn in den mythologischen Darstellungen kein expliziter sexueller Übergriff durch den Gott dargestellt wird[686], inszenieren die Bilder dennoch einen klaren Verstoß gegen die bürgerlichen Gesellschaftsnormen und sind als Gegenbilder zu den bürgerlichen Werbeszenen konzipiert.

Ebenso wie in den Bildern der Linostötung ist es gerade die bewusst in Szene gesetzte Abweichung von der gesellschaftlichen Norm, die den mythologischen Charakter der Darstellungen kennzeichnet. Solches Verhalten kann sich nicht in der idealen Alltagswelt abspielen oder zumindest nicht ungestraft bleiben. In der mythologischen Darstellung fehlt jedoch jegliche Kritik oder moralische Verurtei-

682 Reinsberg 1989, 188. 216.
683 CVA Cambridge (2) 52 Taf. 12 Abb. 2 a.
684 Vgl. hierzu auch Koch-Harnack 1983, 234 f.
685 Kaempf-Dimitriadou 1979b, 52 erkennt ebenfalls die Elemente der attischen Bürgerwelt, sieht in der Darstellung jedoch fälschlicherweise eine Parallele zur realen Welt und deren Erziehungsideal „...im Gegenteil schmückte er [der Vasenmaler] den mythischen Stoff mit Personen und Gegenständen des attischen Alltags aus. Zeus ist nicht der Räuber, der Ganymed in außerirdische Bereiche entrückt, sondern der von Sehnsucht befallene Gott, der seinen Geliebten in der Palästra überrascht. Das altgriechische Erziehungsideal des Eros Paidikos findet im göttlichen Beispiel seine feinste Sublimierung. Es soll höchster Preis des jungen Verstorbenen sein und ihn dadurch, im Sinne Pindars, dem „ruchlosen Tod" entreißen."
686 Zum Fehlen solcher Darstellungen vgl. Reinsberg 1989, 219 mit Anm. 2.

lung des Tabubrüchigen[687]. Dadurch wird – auch unabhängig von der Hinzufügung der charakteristischen Götterattribute – klar, dass es sich hier um eine mythologische Darstellung handelt, und der auf solche Art und Weise Handelnde nur ein Gott sein kann.

III. 2.4 Die Konzeption der Götterwelt als Gegenwelt: Regelverstoß und Grenzüberschreitung als ikonographische Kennzeichen der Göttlichkeit

Wie die vorhergehende Analyse gezeigt hat, lassen sich in den untersuchten Mythenbildern zwei Tendenzen beobachten. Auf der einen Seite findet eine bewusste Annäherung an die Bilder der idealisierten bürgerlichen Lebenswelt statt. Das Mythenbild wird sozusagen in die Kulisse der Bürgerwelt transferiert und weicht dabei bewusst von einzelnen Begebenheiten des Mythos ab. Auf der anderen Seite wird gerade diese vordergründige Ähnlichkeit im Bild genutzt, um sich in Bildinhalt du Bildintention klar von den Bildern der Bürgerwelt und den darin reflektieren Idealvorstellungen abzugrenzen. In den mythologischen Darstellungen finden sich zum Beispiel Figurenkonstellationen, die in den entsprechenden Darstellungen der Bürgerwelt nicht nur fehlen, sondern der dort gezeigten Darstellungskonvention geradezu widersprechen. So werden in mythologischen Szenen männliche Figuren in direktem Kontakt oder Interaktion mit Kindern gezeigt. In Szenen aus dem Themenkreis des attischen *Oikos* ist dagegen gerade die Distanz des *Kyrios* zu Frau, Kind und Haushalt typisch.

Die untersuchten mythologischen Darstellungen sind zum Teil als regelrechte Gegen- oder Zerrbilder der idealen Bürgerwelt konzipiert. Die dargestellten Götter und Heroen begehen in den Bildern drastische Regelverstöße gegen die geltende gesellschaftliche Ordnung. Dennoch geben die Bilder keine Hinweise auf Ironie oder moralische Kritik an den auf solche Art und Weise handelnden mythologischen Figuren. Stattdessen wird in den Bildern die Überlegenheit des Gottes und die Hilflosigkeit und Unterlegenheit der Menschen, mit denen er in Interaktion tritt, klar in den Vordergrund gestellt.

Dem Betrachter wird unmissverständlich vor Augen geführt, dass jemand, der auf die im Bild gezeigte Art und Weise handelt, also aus dem Raster menschlicher Verhaltensnorm herausfällt, kein Mensch sein kann. Eine solche Szene kann sich nicht in der (idealen) alltäglichen Welt ereignen, sie stellt eine Ausnahmeerscheinung dar[688] und offenbar dadurch ihren mythologischen Charakter. Regelwidri-

687 G. Koch-Harnack interpretiert die Darstellungen aus dem Bereich der Götterpäderastie als Abbilder unterdrückter und aggressiver erotischer Wunschvorstellungen: Koch-Harnack 1983, 238. Eine solche Deutung ist insofern problematisch, als sie zwangsläufig eine moralische Bewertung der dargestellten Götter durch den Vasenmaler bzw. durch den antiken Betrachter impliziert; zu Platons Haltung zur Päderastie s. u. a. Reinsberg 1989, 213 f. 218.

688 Mit der Außergewöhnlichkeit oder Einmaligkeit der dargestellten Handlung erfüllen die Darstellungen die von Giuliani aufgestellten Kriterien narrativer Bilder in Abgrenzung von rein deskriptiven Darstellungen: Giuliani 2003a, 283: „Als narrativ wird man solche und nur sol-

ges Verhalten oder Verstöße gegen die menschliche Gesellschaftsordnung sind ikonographische Bildschemata, die den mythologischen Charakter der Szene hervorheben und die Gezeigten als (Halb-)Götter kennzeichnen. Die unterschiedlichen Bildkonzepte von ‚Gott' und ‚Mensch' treten in diesen Bildern besonders deutlich zu Tage.

Die Götter und Heroen stehen in ihrer Handlung und in ihrer Charakterisierung eindeutig außerhalb der menschlichen Ordnung. Götterwelt und Menschenwelt sind in ihrer Ikonographie klar voneinander getrennte Ebenen, für den Themenkreis der Menschenwelt geltende Maßstäbe und Kriterien haben für die Götterwelt keine Geltung. Dies wird in der mythologischen Überlieferung wie auch in der Ikonographie göttlicher Kinder besonders deutlich[689].

che Elemente bezeichnen, die *nicht* dem normalen Gang der Welt entsprechen. Nur Ausnahmen und Abweichungen verlangen nach einer besonderen Erklärung, die dann jeweils den Charakter einer Erzählung annimmt."

689 Diese Tatsache verkennt Beaumont 1992, 453: "And yet, the fact that the birth and childhood myths of the gods first become a leading theme in classical art...perhaps indicates that the popular attitude towards the divine had changed since the archaic period, so that the gods now seemed more accessible, less remote." Dagegen kommt N. Loraux in ihrer Untersuchung zum Aspekt des "Weiblichen" einer Göttin zu einer anderen Feststellung: Loraux 1993, 40: „...so spricht doch nichts dafür, daß in einer Göttin das Weibliche gegenüber dem Status des Göttlichen überwiegt."

III. 3 DAS PHÄNOMEN DER FEHLENDEN KINDHEIT

Lesley Beaumont[690] kam in ihrer Untersuchung zu mythologischen Kinderdarstellungen in der attisch rotfigurigen Vasenmalerei klassischer Zeit unter anderem zu dem Schluss, dass in dieser Denkmälergattung überproportional mehr Bilder existieren, die männliche Gottheiten in Gestalt von Kindern wiedergeben als weibliche. Diese Tatsache versuchte Beaumont mit dem äußerst geringen Stellenwert von Frauen und Kindern[691] in den Wertvorstellungen der attischen Polisgesellschaft des 5. Jahrhunderts v. Chr. zu begründen. Daraus folgerte sie, dass die sozusagen potenzierte Negativkonnotation der Kombination Frau *und* Kind mit dem göttlichen Wesen unvereinbar und weibliche Götterkinder daher in der Kunst als nicht darstellbar erachtet worden seien[692].

Dieser Deutungsversuch ist m. E. methodisch problematisch und kann aus mehreren Gründen widerlegt werden. Zum einen lässt sich ein solcher Ansatz mit dem Vorhandensein männlicher Götterkinder in der Kunst ebenso schwer in Einklang bringen. Warum sollten die Götter in irgendeiner Form mit dieser vermeintlich so entwürdigenden Lebensform des Kindes[693] in Verbindung gebracht werden, die, so Beaumont, nach antikem Verständnis auf einer Stufe mit Sklaven[694] rangierte? Auf der anderen Seite intendiert eine solche Interpretation, dass Kindheitsmythen weiblicher Götter zwar durchweg existent, jedoch nur aufgrund der geltenden Normen im 5. Jahrhundert nicht zur Darstellung gekommen seien.

Wie im vorhergehenden Kapitel anhand verschiedener Beispiele bereits aufgezeigt wurde, sind die menschlichen Normen und Werte, die in den bildlichen Darstellungen der Bürgerwelt ihren Niederschlag finden, weder als Wiedergaben einer antiken Lebensrealität zu verstehen, noch lassen sie sich ohne weiteres auf

690 Beaumont, 1995, 339–361; Beaumont 1998, 71 ff.; diese These greift, in Anlehnung an die Ausführungen Beaumonts, auch Cohen 2007, 257–261 auf; der These, dass in den entsprechenden Darstellungen des Geschlecht der Götterkinder der ausschlaggebende Faktor ist widerspricht dagegen zurecht Seifert 2011, 91 mit Anm. 246; 93 mit Anm. 253.
691 Beaumont 1995, 358 f. Sie stützt sich dabei vor allem auf literarische Zeugnisse des Platon und des Aristoteles; zur Problematik dieser Quellen gerade auch im Hinblick auf ihren Aussagewert für das 6. und 5. Jh. v. Chr. s. Stark (in Druckvorbereitung).
692 Beaumont 1995, 359 f.:"The female child ... possesses no innate significance because she embodies impotency and the inability ever to attain completeness. Given the state of utter powerlessness represented by the mortal female child figure, however, it seems well-nigh impossible to envisage ways in which an infant goddess might transcend, as well as embrace, her limitations...the female child conversely personifies and embodies a state of being incompatible with the nature of divinity." Ein anderer Erklärungsvorschlag von S. Woodford kann ebenso wenig überzeugen s. Beaumont 1995, 357 mit Anm. 84: „evidence of male mythmakers recalling their own helpless infancy and the adult competency of their mothers".
693 Beaumont 1995, 358.
694 Bereits diese Grundannahme ist m. E. aus den hier in Anm. 691 genannten Gründen problematisch.

die Darstellungskonzeption der Götterwelt[695] übertragen. Es existieren klar von einander unterschiedene Darstellungskonzepte für Götterwelt und Menschenwelt. Das Problem der fehlenden Kindheitsphase bestimmter Gottheiten ist zudem auch im schriftlich überlieferten Mythos fassbar. Die schriftliche Überlieferung eines Mythos reicht in vielen Fällen sehr viel weiter zurück als die vorhandenen bildlichen Darstellungen. Das Phänomen lässt sich vor diesem Hintergrund also nicht in das kleine Zeitfenster eines einzelnen Jahrhunderts pressen und somit auch nicht mit den Wertvorstellungen der klassischen Poliswelt begründen.

Ebenso wenig ist die pauschale Feststellung haltbar, dass männliche Gottheiten grundsätzlich als Kinder erscheinen, weibliche dagegen nicht. Auch einige männliche Götter, wie Poseidon oder Ares, sind in Literatur und bildender Kunst vom Phänomen der fehlenden Kindheit betroffen.

Die Gründe für die Darstellung einer Gottheit in Kindgestalt beziehungsweise für das Fehlen solcher Darstellungen sind m. E. vielmehr über zwei verschiedene Ansätze zu erklären. Zum einen lässt sich eine Beziehung zur Wirkungsmacht einer Gottheit herstellen. So scheinen sich in einigen Fällen der Wirkungsbereich einer Gottheit und Kindlichkeit von vornherein auszuschließen: Der Kriegsgott Ares zum Beispiel erscheint nicht als Kind, da kriegerisches Wesen und Kindlichkeit unvereinbar sind. Die Kindgestalt passt ebenfalls nicht recht zur Liebesgöttin Aphrodite, die das sexuelle Verlangen verkörpert.

Die bildlichen Darstellungen aus dem Themenkreis der Athenageburt sind ein deutlicher Gegenbeweis für die These vom gänzlichen Fehlen weiblicher Götterkinder. Gerade diese Bilder werden immer wieder als Musterbeispiel und als Stütze der These der von Geburt an erwachsenen Göttin ins Feld geführt[696]. Einem Vergleich mit der literarischen Überlieferung[697] der Athenageburt mag diese Behauptung noch standhalten, da hier jegliche Angaben bezüglich Größe, Gestalt und Altersmerkmalen der Göttin fehlen und einzig ihr Erscheinen in voller Bewaffnung und ihre Wirkung auf die anwesenden Götter hervorgehoben werden. Die bildlichen Darstellungen widersprechen jedoch klar dieser These. Wie die vorliegende Untersuchung aufgezeigt hat, zählt die Göttin Athena aus ikonographischer Sicht zweifelsfrei zu den Götterkindern. Sie ist – nach den in den ikonographischen Einzelanalysen dieser Untersuchung konstatierten Darstellungskriterien – sogar ein typischer Vertreter ihrer Art. Sie erscheint in verkleinerter Gestalt, einem Element dass in der griechischen Bildsprache unter anderem den Aspekt Kind umschreibt. Können Kritiker die Größe der Göttin in den Geburtsszenen noch mit dem zur Verfügung stehenden Raum des Bildfeldes begründen[698], so ist dieses Darstellungsmerkmal in den Szenen, die die Göttin nach der Geburt auf dem Schoß ihres Vaters zeigen (Ath sV 25; Ath sV 34–36; Ath sV 58

695 s. hierzu Stark (in Druckvorbereitung).
696 Beaumont 1995, 349 f.
697 Hom. h. 28.
698 Beaumont 1995, 351: "Indeed, where the birth of Athena is concerned, it seems highly probable that the artistic convention of the miniaturized Athena figure develops precisely because of the particular iconographical difficulties posed by the attempt to show one full-size adult figure emerging from the head of another."

Taf. 19 a; Ath rV 2) vom Künstler unmissverständlich beabsichtigt. Auch ist das Motiv des Stehens auf dem Schoß oder den Oberschenkeln einer erwachsenen Figur ein ikonographischer Zug, der die Zugehörigkeit und besondere Verbundenheit zwischen Elternteil und Kind verdeutlicht und der in vergleichbarer Form auch in der Ikonographie des Dionysos[699] zu finden ist. In diesen Darstellungen ist die verkleinerte Größe bewusst gewählt, um Athena als neugeborene Göttin beziehungsweise als Götterkind ins Bild zu setzen. Die Tatsache, dass eine andere Darstellungsart die Göttin kurz nach ihrer Geburt in voller Größe und im wahrsten Sinne des Wortes ‚erwachsen' wiedergibt (Ath sV 60 Taf. 19 b), hat ebenfalls Parallelen in den Darstellungen anderer Götter[700]. Auch die starke Anlehnung an die Ikonographie der erwachsenen Gottheit in Tracht, Attributen und Habitus ist ein typisches Merkmal der Ikonographie göttlicher Kinder und findet sich in vergleichbarer Form bei Apollon[701], Hermes[702] oder in den frühen Darstellungen des Götterkindes Dionysos[703]. Zur kanonischen Tracht der Göttin gehören die schwere Rüstung und die Waffen ebenso wie etwa das Kerykeion und die leichte Reisekleidung den Gott Hermes kennzeichnen. Athena ist also vom ikonographischen Standpunkt aus ebenso zu den Götterkindern zu rechnen wie die hier untersuchten männlichen Götterkinder. Die Tatsache, dass ihr Kindstatus nur auf die äußere Gestalt beschränkt ist, während sie in Tracht und Habitus wie eine ‚verkleinerte Version' der erwachsenen Gottheit erscheint, widerspricht dem keineswegs, sondern lässt sich vielmehr auch für die Ikonographie der männlichen Gottheiten konstatieren.

Ein weiteres Problem der Argumentation Beaumonts ist die Fokussierung auf eine bestimmte Altersstufe. Es gibt tatsächlich überdurchschnittlich mehr Darstellungen, die männliche Götter als Babys oder Kleinkinder wiedergeben als weibliche. Auf der anderen Seite gibt es jedoch Göttinnen, die eine fortgeschrittenere

699 Vgl. die Darstellungen des attisch-rotfigurigen Glockenkraters in Ferrara, Museo Nazionale di Spina 2738 (hier D rV 5 Taf. 9 b) und der attisch-rotfigurigen Pelike des Nausikaa-Malers, London, Market Christies 6306 (hier D rV 7); ein vergleichbares Motiv findet sich auch in nicht-mythologischen Bildkontexten: Vgl. Stark (in Druckvorbereitung).

700 So erscheinen sowohl Apollon, Hermes als auch Dionysos in bildlichen Darstellungen ihrer Kindheitsmythen zuweilen in erwachsener Gestalt: Apollon: attisch-weißgrundige Lekythos, Paris, Louvre CA 1915 (hier Ap Wgr 3); Hermes: attisch-rotfigurige Schale des Nikosthenes-Malers in London, BM E 815: Blatter 1971, 128 f. Taf. 40, 2; Dionysos: Innenbild einer attisch-schwarzfigurigen Schale des Exekias, München, Antikensammlungen 8729: CVA München (13) 14–19 Taf. 1.

701 Vgl. die Darstellungen des Apollon als Bogenschütze: attisch-weißgrundige Lekythos, Paris, Cabinet des Médailles 306 (hier Ap Wgr 1 Taf. 1 a); attisch-weißgrundige Lekythos, Bergen, Vestlandske Kunstindustrimuseum VK-62-115 (hier Ap Wgr 2); attisch-rotfigurige Lekythos, Berlin, Antikensammlung F 2212 (hier Ap rV 1).

702 Vgl. die attisch-rotfigurige Schale des Brygos-Malers, Rom, Vatikan, Museo Gregoriano Etrusco 16582 (hier H rV 1 Taf. 3 a) (Hermes mit Petasos) und Fragmente eines rotfigurigen Kraters, Bern, Privatbesitz (hier H rV 2) (Hermes mit Petasos und Kerykeion).

703 Vgl. hierzu die Darstellungen D rV 2–D rV 5, die Dionysos mit der Tracht und/oder den Attributen des erwachsenen Weingottes ausgestattet zeigen.

Phase von Kindheit verkörpern[704], nämlich die Altersstufe des jungen Mädchens vor Erreichen der Heiratsfähigkeit. Artemis zum Beispiel repräsentiert in ihrer Ikonographie und ihrem Wirkungsbereich den Prototyp der ungezähmten, wilden Parthenos in Abgrenzung zum würdevollen gemessenen Auftreten der verheirateten Frau und Mutter – wie sie etwa matronale Göttinnen wie Hera oder Demeter in ihrer Ikonographie darstellen. Andere Vertreter sind Kore/Persephone, die ihren Mädchenstatus bereits in ihrem Namen trägt und in gewisser Weise auch Athena, die ebenfalls als ewige Parthenos anzusprechen ist. Am Beispiel dieser Gottheiten wird die Verbindung zwischen Wirkungsmacht und Ikonographie besonders deutlich, denn Artemis wie auch Athena sind in spezifischen Kulten für die Initiation junger Mädchen und deren Vorbereitung auf den entscheidenden Übergang in den Status der *Gyne* zuständig[705]. Diese Feststellung leitet über zu meinem zweiten Lösungsansatz. Dieser gründet sich auf der Beobachtung, dass Götter, die in Kindgestalt erscheinen, in ihrer gesellschaftlichen Funktion auf unterschiedliche Art und Weise mit Kindern zu tun haben[706], entweder mit dem Aufwachsen und Gedeihen der Kinder an sich oder mit deren gesellschaftlicher Entwicklung, das heißt mit der erfolgreichen Integration in die Gesellschaft, die sich in verschiedenen Festen für bestimmte Altersstufen widerspiegelt. Artemis ist für die Initiation sowohl von Jungen als auch von Mädchen zuständig[707]. In unterschiedlichen Kultdiensten[708] für die Gottheit werden junge Mädchen auf ihr späteres Leben vorbereitet, also auf Hochzeit und Mutterrolle. Ebenso sind Initiationsriten und damit verbundene Kultdienste für Athena belegt[709]. Apollon, der Ephebengott, Athena und Zeus stehen als Gottheiten mit dem Apaturienfest[710] in Verbindung, ein Anlass zudem auch die *Koureotis*, das rituelle Abschneiden des langen Haars derjenigen jungen Männer stattfindet, die in die Altersstufe und den sozialen Rang eines erwachsenen Bürgers überwechseln. Hermes, das diebische Götterkind ist in

704 Vgl. Stark (in Druckvorbereitung).
705 Vgl. Vernant 1991a, 195 ff.; Vernant 1991b, 207 ff.; s. hierzu ausführlich Stark (in Druckvorbereitung).
706 Unabhängig von der Verf. stellt Martina Seifert in ihrer kürzlich erschienen Monographie zu den Sozialisationsstufen von Kindern auf antiken Denkmälern eine vergleichbare These auf: Seifert 2011, 91 f. mit Anm. 246. Sie führt ihre recht pauschale Beobachtung jedoch nicht weiter aus und konkretisiert die Parallelen zwischen der Wirkungsmacht einer Gottheit und ihrem Erscheinen in Kindgestalt nicht. Zudem lässt sie die Tatsache unberücksichtigt, dass der genannte Bezug zur Wirkungsmacht deutlich komplexer ist. So verkörpern etwa die Göttinnen Athena und Artemis, die beide für die soziale Integration und das Heranwachsen von Kindern zuständig sind und die beide als Kindgestalt erscheinen, vollkommen unterschiedliche Konzepte von Kindheit. Dementsprechend divergieren sie in ihren Zuständigkeitsbereichen wie auch in ihren bildlichen Wiedergaben: Stark (in Druckvorbereitung).
707 Vgl. etwa die Weihungen von Familienverbänden an Artemis Kourotrophos: Seifert 2006b, 471.
708 Vgl. Vernant 1991b, a. O.; zum Kult der Artemis in Brauron s. Sourvinou-Inwood 1988; Faraone 2003.
709 Vgl. u. a. den Dienst der Arrephoren im Kult der Athena Polias auf der Akropolis: Paus. 1, 27, 3; vgl. Brulé 1987, 302 ff. 317 ff.; DNP II (1997) 26 f. s. v. Arrephoroi (E. Kearns).
710 Vgl. Vidal-Naquet 1981, 149 f.; DNP I (1996) 826 s. v. Apaturia (F. Graf).

seiner erwachsenen Gestalt *der* Paidophoros der Götterwelt. Er spielt sowohl im Mythos eine zentrale Rolle für Heranwachsen und Übergang als auch in seiner Funktion als Schutzgott der Palästra[711], in der die wohlhabenden Bürgersöhne ihre standesgemäße sportliche Erziehung erhalten. Der Gott Dionysos, das göttliche Kind *par excellence* ist ebenfalls auf unterschiedliche Art und Weise in Kulten für Kinder und Heranwachsende und deren Übergang in das Stadium des vollwertigen erwachsenen Bürgers zuständig. Hierzu zählt das Anthesterienfest, an dem bereits Kinder in einem Alter von drei Jahren teilnahmen[712] wie die große Menge an erhaltenen Choenkännchen belegt. Ein anderes bedeutendes Kultfest sind die Oschophoria[713]. Beachtenswert sind in diesem Kontext auch die Darstellungen des Dionysos, die ihn zusammen mit einer Frau, die ein oder zwei kleine Kinder im Arm trägt, zeigen und die H. A. Shapiro[714] unter der Bezeichnung „Dionysos as Family Man" anführt. Für den Heros Herakles sind Votivstiftungen von Eltern für ihre kleinen oder heranwachsenden Kinder belegt, in denen das Gedeihen des Nachwuchses unter den Schutz des Heros gestellt wird[715]. Auf die Vorbildfunktion und Widerspiegelung bürgerlichen Standesideals in der Ikonographie des jugendlichen Heros Achill wurde an anderer Stelle bereits hingewiesen[716].

Für die aufgestellte These der Abhängigkeit zwischen Kindgestalt und Funktion einer Gottheit spricht auch die bereits festgestellte starke Betonung des Initiationsaspektes innerhalb der Kindheitsmythen der meisten der hier untersuchten Gottheiten. Das Hauptmotiv ist die Überwindung des Kindheitsstadiums mit dem Ziel der Übernahme der Rolle und Funktionen des erwachsenen Gottes. In diesen Mythen ist das Kindsein – wie bei den Menschen – nur ein Übergangsstadium, das der Entwicklung zum erwachsenen, vollendeten Gott vorausgeht.

Die Funktionen einer Gottheit sind sehr vielschichtig und nicht klar auf einen einzigen Bereich festgelegt. In spezifischen Kulten kann eine Gottheit unter ande-

711 DNP V (1998) 428 f. s. v. Hermes (G. Baudy); zum Haaropfer von Jugendlichen an Hermes s. Neils 2004, 35.

712 van Hoorn 1951; Hamilton 1992; Ham 1999, 201–218. In der Forschung besteht bis heute Uneinigkeit darüber, inwieweit die Choenkannen die Kultrealität des Anthesterienfestes wiedergeben und ob und in welchem Maße Kinder an diesem Fest tatsächlich beteiligt waren. Dickmann 2002, 311 ff. geht davon aus, dass die dargestellten Aktivitäten der Kinder im Sinne von kultischen Agonen in verschiedenen Disziplinen, wie choreographierten Tänzen, Wettläufen oder Trinkwettbewerben, zu deuten sind und sich in den Darstellungen Anspielungen auf den Bereich eines reinen Männerfestes, nämlich des Symposions und des damit verbundenen festlichen Umzuges (*Komos*) finden; vgl. hierzu auch Waldner 2000, 148 mit Anm. 218; Dickmann 2006, 466–469.

713 Zu Vasenbildern, die Dionysos zusammen mit Epheben und Jugendlichen zeigen und die mit dem Kultfest in Verbindung gebracht werden: Scheibler 1987, 57–188; vgl. Waldner 2000, 145 ff. Das Apaturienfest ist zudem aitiologisch mit Dionysos verknüpft: Waldner 2000, 147 mit Anm. 213.

714 Shapiro 1989a, 92 ff.; Vgl. auch die Ausführungen zur Amphora im Louvre F 226 in Kapitel II. 6.2 in dieser Arbeit; vgl. hierzu Waldner 2000, 148 mit Anm. 217.

715 Vgl. z. B. das Weihrelief an Herakles in Athen, NM 2723 (laut Shapiro um 375 v. Chr.): Shapiro 2003, 96 f. Abb. 13; ebd. 97 Abb. 14: Weihrelief eines Vaters für seinen kleinen Sohn an Athena, Athen, Akropolis Museum 3030 (um 350 v. Chr.).

716 Vgl. Kapitel II. 8.2.3 in dieser Arbeit.

rem Aspekt verehrt werden als in anderen. So vereinigt zum Beispiel Athena in ihrem Wirkungsbereich das kriegerische Wesen ebenso wie den Aspekt der *ratio* und der Staatsbildung, wie auch den der Initiation junger Mädchen in den athenischen Kultfesten. Dennoch spiegeln sich einige Aspekte und Elemente der Funktion einer Gottheit in ihrer Ikonographie wider.

So ist im Falle des Kriegsgottes Ares das Militärische und Kriegerische in seiner Ikonographie, die ihn stets in Waffen zeigt, verkörpert, Aphrodite, die Göttin der körperlichen Liebe wird in bildlichen Darstellungen mit entsprechenden körperlichen Reizen dargestellt und somit von Gottheiten wie Hera und Demeter, die in ihren bildlichen Darstellungen den matronalen Typus der Frau widerspiegeln, und somit einen anderen Aspekt weiblicher Schönheit repräsentieren, abgehoben. Dasselbe Prinzip gilt auch für Gottheiten, die unter anderem für das Aufwachsen und die Initiation von Kindern und Heranwachsenden zuständig sind.

Artemis ist für die Initiation junger Mädchen ebenso wie für die Geburt von Nachkommen zuständig. Sie selbst ist jedoch immerwährende Parthenos[717] und vollzieht nie den für heranwachsende Mädchen der realen Welt entscheidenden Schritt zur Frau, der eine grundlegende Veränderung ihres bisherigen Lebens[718] und zugleich das Erreichen ihres gesellschaftlich vorgegebenen Lebenszieles darstellt.

Artemis und Athena, sowie einige andere Gottheiten haben ihren Status als immerwährende Jungfrauen dem Mythos zu Folge selbst und bewusst gewählt. Diese Entscheidungsfreiheit besteht im Bereich der realen griechischen Gesellschaft auf beiden Seiten nicht[719]. Trotz Unterschieden im Verlauf der Jugend und dem Beginn des Heiratsalters[720], stellt die Hochzeit für Männer ebenso wie für Frauen ein entscheidendes gesellschaftliches Ziel dar. Das Lebensziel erreicht eine Frau in der Übernahme der Rolle als Ehefrau und Mutter, sie geht mit der Geburt ihres ersten Kindes in den Status der *Gyne* über[721]. Für den Mann auf der anderen Seite bedeutet die Hochzeit zugleich die Gründung eines eigenen Hausstandes, für den er als *Kyrios* die Verantwortung übernimmt und dessen Fortbestand er durch das Zeugen von Nachkommen sichert[722].

717 Vgl. Loraux 1993, 45: „...daß für die sterblichen Frauen die Jungfräulichkeit kein endgültiger Status bleiben kann, heißt nicht, daß die Entscheidung zur Jungfräulichkeit bei den Göttinnen den gleichen Nullpunkt der Weiblichkeit darstellt. Athena selbst ist der Beweis...die Geburt des Kindes Erichthonios und die immer noch jungfräuliche Athena, die den wundersamen Sprössling aufzieht."

718 Vgl. hierzu Vazaki 2003, 197.

719 Auch im Mythos bleibt die Entscheidung zur Ehelosigkeit allein den Göttern vorbehalten: für Menschen, die sich dem Einfluss der Aphrodite sperren führt dieser Weg dagegen stets ins Verderben. Ein Beispiel hierfür ist u. a. das Schicksal des Theseussohnes Hippolytos, das Euripides in seiner gleichnamigen Tragödie behandelt; vgl. Loraux 1993, 33 f. 43. Zur Bedeutung von Ehe und Familie im Mythos s. Lacey 1983, 38; Reinsberg 1989, 12 f.

720 Zum Heiratsalter der Mädchen s. Vazaki 2003, 15 mit Anm. 52.

721 Die Geburt des ersten Kindes markiert den Übergang der neuvermählten Frau in den Status der *Gyne*, vgl. Sutton 2004, 338 mit Anm. 46; 344.

722 Lacey 1983, 38; zur Bedeutung des *Oikos* in klassischer Zeit s. Reinsberg 1989, 31 ff.; DNP VIII (2000) 1134 ff. s. v. Oikos (R. Osborne); Seifert 2006b, 470–472; Seifert 2011, 257 ff.

IV. GESAMTERGEBNISSE

Die zu Beginn der Untersuchung gestellte Frage, ob in den Bildern der *Gott* oder das *Kind* im Mittelpunkt steht und wie die scheinbar gegensätzlichen Konzepte Kindlichkeit und Göttlichkeit miteinander vereinbar sind, lässt sich nach einer eingehenden ikonographischen Analyse der Bildzeugnisse und ihrer jeweils zugrunde liegenden Bildintention eindeutig beantworten. In der Charakterisierung der Götterkinder steht in den Bildern ebenso wie in den antiken Texten der Aspekt der Göttlichkeit deutlich im Vordergrund, während das Kindsein nur eine untergeordnete Rolle spielt.

IV. 1 DIE GÖTTERKINDER IN DER LITERARISCHEN ÜBERLIEFERUNG

In den untersuchten antiken Texten, besonders in den ausführlichen Schilderungen der göttlichen Geburts- und Kindheitsmythen der homerischen Hymnen sind für Anrede und Charakterisierung der Götterkinder überdurchschnittlich häufig Beinamen und Umschreibungen verwendet, die ihren Status als spezifische Gottheit hervorheben und die auch für die Benennung des erwachsen Gottes belegt sind. Weiterhin finden sich häufig Verweise auf die genealogische Abstammung der Götterkinder. Die Götter werden dagegen fast nie explizit als *Kind* angesprochen. Wenn vereinzelt Kinderbezeichnungen wie παῖς oder τέκνον verwendet werden, dann nur in Zusammenhang mit einem Abstammungsnachweis, das heißt etwa im Sinne von „Kinder der Leto"[723]. Die in den göttlichen Kindheitsmythen geschilderten Taten und Fähigkeiten ihrer Protagonisten sind als Rückprojektionen von Eigenschaften und Wesensmacht der erwachsenen Gottheit auf das Götterkind zu interpretieren.

IV. 1.1 Kindheitsüberwindung als Leitmotiv

In den Mythen stehen jeweils bestimmte Leitmotive im Vordergrund. Ein zentrales Motiv ist die Überwindung der Kindheit. Das Götterkind wird kurz nach seiner Geburt mit einer äußeren Bedrohung in Gestalt eines übermächtigen Gegners kon-

[723] Dass in dieser Formel nicht der Aspekt des Kindseins bzw. eine Umschreibung der Kindlichkeit im Vordergrund steht belegt die Tatsache, dass diese Bezeichnung sich auch in der Anrede erwachsener Gottheiten wieder findet: vgl. z. B. Hom. h. 25, 6, wo die Musen als τέκνα Διός angesprochen werden. Eine Ausnahme stellt der Gott Hermes dar, in dessen Mythos das vorgetäuschte Kindsein mit entsprechendem Vokabular thematisiert wird. Aber auch hier überwiegen deutlich die Götterbeinamen und Funktionsumschreibungen.

frontiert. In der Auseinandersetzung mit diesem Gegner und der Überwindung der Gefahr stellt der neugeborene Gott seine göttliche Macht unter Beweis und geht übergangslos in den Status des erwachsenen Gottes über. Die im Mythos geschilderten Begebenheiten sind Wendepunkte, die den Übergang vom Kind zum erwachsenen Gott markieren. Man kann jeweils von einem Schlüsselerlebnis oder einer Initiationstat sprechen. Der Kindheitsmythos des Gottes Dionysos unterscheidet sich grundlegend von dem der anderen olympischen Götter. Während die übrigen Götter nach einer sehr kurzen Kindheitsphase sprunghaft in den Erwachsenenstatus überwechseln, durchläuft Dionysos eine längere Entwicklungsphase, in der er sich schrittweise vom Kind zum erwachsenen, voll akzeptierten Gott entwickelt. Diese stufenweise Entwicklung weist Parallelen zur Heroenwelt auf. Die Heroen stehen dem Bereich der Menschenwelt näher als die Götter. Sie werden im Mythos zunächst als Menschenkinder geboren und unter Menschen aufgezogen. Ihre übernatürlichen Fähigkeiten, die sie ihrer göttlichen Abstammung verdanken, beweisen sie im Mythos erst nach und nach durch Taten und im Bestehen gefährlicher Abenteuer. Hier ist es nicht ein einziges Schlüsselerlebnis, das zur vollständigen Ausprägung der übermenschlichen Natur führt, sondern die Konfrontation mit unterschiedlichen Extremsituationen. Das Grundschema von Bedrohung und Überwindung der Gefahr ist jedoch auch hier vorhanden.

IV. 2 DIE GÖTTERKINDER IN DER BILDERWELT

Die Darstellungen der untersuchten Götter und Heroen in Kindgestalt sind in der Mehrzahl auf ein bestimmtes Bildmedium beschränkt. Am häufigsten finden sich Wiedergaben göttlicher Kindheitsmythen in der schwarz- und rotfigurigen Vasenmalerei des 6. bis 5. Jahrhunderts v. Chr. Die meisten Darstellungen sind – ebenso wie andere mythologische Bildthemen – in der attischen Vasenmalerei ab der 2. Hälfte des 5. Jahrhunderts rückläufig[724]. Obwohl die Geburts- und Kindheitslegenden der Götter auch in klassischer Zeit in bestimmten literarischen Gattungen ein beliebtes Thema bleiben und zum Beispiel als Gegenstand von Satyrspielen[725] belegt sind, setzten sich Darstellungen der meisten Götterkinder in der bildenden Kunst über die Mitte des 5. Jahrhunderts hinaus nicht fort. Nur wenige Bildthemen setzen sich über einen längeren Zeitraum durch und kommen auf einem breiteren Spektrum an Denkmälergattungen zur Darstellung. Dazu gehören vor allem Bilder aus dem Themenkreis der Geburt und Kindheit des Gottes Dionysos. Das Thema wird seit der 2. Hälfte des 5. Jahrhunderts in die Rundplastik übernommen und lebt seit dem ausgehenden 5. und im 4. Jahrhundert in der unteritalischen Vasenmalerei fort. Außer in der Vasenmalerei kommen Darstellungen

724 Vgl. Giuliani 2003a, 231.
725 Der Kindheitsmythos des Hermes ist zum Beispiel durch die „Ichneutai" des Sophokles bruchstückhaft überliefert, vom selben Autor ist der Titel eines weiteren Satyrspiels bekannt (Herakleiskos), das die Kindheit des Herakles zum Thema hatte; vgl. Krumeich – Pechstein – Seidensticker 1999, 266 ff. (Herakleiskos) 280 ff. (Ichneutai).

göttlicher Kinder und Gegebenheiten aus deren Kindheitsmythen vor allem in solchen Kontexten vor, die direkt an bestimmte lokale Kulte gebunden sind, etwa in Form von Kultstatuen oder auf dem Bauschmuck von Heiligtümern. Die entsprechenden Orte stehen meist direkt mit der Geburts- oder Kindheitslegende der jeweiligen Gottheit in Zusammenhang. In diesen Kontext gehört auch die Münzprägung bestimmter Städte, die durch das Abbilden eines Götterkindes oder einer Szene aus dessen Geburtsmythos ihren Anspruch, Geburtsort eines bestimmten Gottes oder Heros zu sein, untermauern.

In den bildlichen Darstellungen der göttlichen Kindheitsmythen wird jeweils das Schlüsselmoment des Mythos aufgegriffen. Für Apollon ist dies die Pythontötung, die ihn zum Kultinhaber in Delphi macht. Zeus kann durch die Täuschung des Kronos zum ‚Rächer' seiner Mutter und Geschwister heranwachsen und schließlich den Machtwechsel herbeiführen, Hermes wird nach überstandener Konfrontation mit Apollon in seine Funktionen als göttlicher Herold eingesetzt. Bezeichnenderweise lässt sich dieses Schema in erster Linie für die männlichen Gottheiten nachweisen, auf die Geburts- und Kindheitsmythen von Göttinnen wie Athena oder Artemis lässt es sich nicht übertragen. Athena wird im Kreise der Olympier geboren und ist von Geburt an voll akzeptierte Gottheit ohne dass eine Initiationstat vonstatten gehen muss. In der spärlichen Überlieferung zur Kindheit der Artemis spielt eine Bedrohung oder Herausforderung ebenso wenig eine Rolle.

IV. 2.1 Die Ikonographie der Götterkinder

Die untersuchten Götterkinder haben keine eigenständige Ikonographie, die sie nur als Kind besitzen. In die Bilder fließen vielmehr ikonographische Elemente aus unterschiedlichen Bildkontexten ein. Hierzu zählen Bildchiffren aus der zeitgleichen Kinderikonographie ebenso wie ikonographische Merkmale des erwachsenen Gottes. Die Ikonographie der Götterkinder bedient sich festgelegter Bildchiffren der Kinderikonographie, die bestimmte Altersstufen kennzeichnen. Hierzu gehören die kleine Körpergröße, die Einwickelung in Windeln, das Getragenwerden oder das Sitzen in einer Wiege. Die Kind*gestalt* ist allerdings das einzige ikonographische Merkmal, das Götterkinder und sterbliche Kinder in den Bildern gemeinsam haben. Im Habitus und in der Ausstattung der Dargestellten mit spezifischen Götterattributen tritt in den Bildern der göttliche Aspekt klar zu Tage. So werden die Götter in der überwiegenden Zahl der Darstellungen bereits als Kinder mit den für den erwachsenen Gott charakteristischen Attributen gezeigt[726]. Apollon legt bereits im Arm der Mutter mit Pfeil und Bogen auf seinen Gegner an,

[726] Die Ausnahme bilden vereinzelte Darstellungen, in denen das Götterkind nicht durch Attribute gekennzeichnet ist (z. B. die Darstellung von Iris und dem Götterkind Hermes [H rV 3]), die Attribute von den kanonischen Götterattributen abweichen (z. B. Fackeln(?) in der Darstellung des Diosphos-Malers D sV 1) oder deren Bildschema sich nicht zweifelsfrei mit einem bestimmten Mythos in Verbindung bringen lässt.

Hermes trägt – noch in Windeln gewickelt – bereits einen übergroßen Petasos und das Kerykeion als sein spezifisches Götterattribut. Auch Dionysos erscheint in den frühen Bildern seines Kindheitsmythos in Tracht und Ausstattung des erwachsenen Weingottes. Er hält Efeuranke, Weinrebe oder Kantharos als Attribut, in einigen Bildern trägt er den für den erwachsenen Gott typischen langen Chiton. Athena erscheint in ihren Geburtsdarstellungen in voller Rüstung und typischer Kampfpose.

Die dargestellten Attribute sind in einigen Fällen durch den mythischen Erzählzusammenhang vorgegeben. So sind Pfeil und Bogen die Waffen, mit denen Apollon dem Mythos zu Folge gegen den Pythondrachen antritt. Auch die literarische Überlieferung der Athenageburt hebt die waffenstarrende Erscheinung der neugeborenen Göttin hervor. In anderen Fällen werden die Götterattribute unabhängig vom Erzählkontext als ikonographisches Erkennungsmerkmal des Kindes eingesetzt. In den Darstellungen des Hermes *Boukleps* begegnet der Gott mit den charakteristischen ‚Insignien' des Götterboten, ohne dass irgendein inhaltlicher Zusammenhang zwischen dieser Ausstaffierung und den Geschehnissen des Rinderraubs bestünde. Im Gegenteil, denn ihm wird im Mythos seine Aufgabe als göttlicher Herold erst an deutlich späterer Stelle, nach der Lösung des Konfliktes mit Apollon, zuteil. Hier sind die Attribute vom Bildkontext losgelöste Chiffren, die dem Betrachter die zweifelsfreie Identifizierung des dargestellten Götterkindes ermöglichen. In solchen Darstellungen, in denen keine Attribute zur Kennzeichnung des Götterkindes im Bild vorhanden sind, sind die Dargestellten in der Regel durch den Bildkontext oder die Einmaligkeit der dargestellten Handlung dennoch klar identifizierbar. So lässt sich das Bild eines Kindes, das mit bloßen Händen zwei Schlangen erdrosselt, unschwer mit Herakles in Verbindung bringen[727]. In der besonderen Kennzeichnung des Götterkindes wird in diesem speziellen Fall nicht nur die Abgrenzung von sterblichen Kindern visualisiert, zugleich enthüllt der gezeigte Habitus eine spezifische Eigenheit des Heros. Herakles, dessen außergewöhnliche Körperkraft sprichwörtlich ist und der sich unter anderem gerade durch seine Kampferprobtheit auszeichnet, ist auch als Kind in typischer Kampfpose wiedergegeben.

In ihrem Habitus und ihrer Körpersprache weichen die Darstellungen der Götterkinder bewusst von den geläufigen ikonographischen Merkmalen sterblicher Kinder ab. Das Kind erscheint nicht in untergeordneter Position im Bild oder tritt als Teil einer Gemeinschaft auf, sondern ist der unangefochtene Protagonist und steht im Mittelpunkt der Darstellung, während die Begleitfiguren in ihrem Verhalten und Gesten auf das Götterkind Bezug nehmen und es dadurch als zentrale Figur aus dem Bildkontext herausheben. Auch das Auftreten von Schutzgottheiten oder Figuren, die göttlichen Beistand symbolisieren können im Bild auf den mythischen Charakter der Szene verweisen. So erscheint Athena in den Bildern des

[727] Ebenso kann es sich bei einem Kind, das mit Pfeil und Bogen einen mächtigen Drachen erlegt, nur um Apollon, bei einem Wiegenkind inmitten einer Rinderherde nur um Hermes handeln usw. Mit anderen Worten, es ist eine für einen bestimmten Gott spezifische und einzigartige Handlung wiedergegeben.

Schlangen würgenden Herakles[728] und signalisiert mit einer Geste ihren göttlichen Beistand. In derselben Funktion taucht sie zusammen mit Hermes auch in Bildern der Achillübergabe[729] auf. Ebenso stellen Hermes oder Iris in ihrer Funktion als Götterboten in einigen Bildern[730] eine Verbindung zur göttlichen Sphäre her. Darüber hinaus kann Zeus selbst als Vater des Götterkindes im Bild auftreten, etwa in Darstellungen der Dionysosübergabe und der Athenageburt, oder aber eine ganze Schar olympischer Götter[731] nimmt an dem Geschehen teil. In den Szenen der Übergabe der Götterkinder Dionysos und Achill verweist zudem die Anwesenheit von Naturwesen, im ersten Fall die der Mänaden und Satyrn, im anderen Fall der Kentaur Chiron, in die Welt des Mythos.

IV. 2.1.1 Erwachsene Götter als Protagonisten von Kindheitsmythen

Die These, dass in den Bildern göttlicher Kindheitsmythen der *Gott* und nicht das *Kind* im Vordergrund steht, wird durch eine Reihe von Darstellungen untermauert, die erwachsene Götter als Protagonisten von Kindheitsmythen wiedergeben. So treten die Götter Apollon, Hermes, Dionysos und Athena in Bildern, die Gegebenheiten aus ihrem Kindheitsmythos zum Thema haben, zuweilen in ihrer kanonischen, erwachsenen Erscheinungsform auf.

IV. 2.1.2 Die göttliche Epiphanie als ikonographisches Merkmal

In der schriftlichen Überlieferung der Kindheitsmythen tauchen immer wieder Hinweise auf eine göttliche Epiphanie auf. Für die Athenageburt ist dieser Aspekt besonders deutlich fassbar. Dort reagieren die anwesenden Gottheiten und der gesamte Kosmos mit Erschrecken und ehrfürchtigem Schaudern auf das Erscheinen der Göttin. Auch im Kontext anderer göttlicher Kindheitsmythen finden sich solche Züge, etwa im homerischen Apollonhymnos. In den untersuchten Darstellungen reagieren die im Bild anwesenden Figuren häufig mit charakteristischen Gesten auf die Erscheinung des Götterkindes oder – wie etwa in den Bildern des Herakles – auf die unvermittelte Offenbarung der göttlichen Natur eines vermeintlichen Menschenkindes. Vergleichbare Gesten sind in zeitgleichen Darstellungen aus dem kultischen Kontext belegt. Sie tauchen häufig bei Figuren auf, die sich in ehrfürchtiger Haltung einer Gottheit oder einem Götterbild nähern. Im hier untersuchten mythologischen Kontext können sie m. E. als Reaktionen auf die im Bild gezeigte Epiphanie des Götterkindes interpretiert werden. Das Vorhandensein

728 He rV 1 Taf. 21 a.
729 Ac Wgr 2.
730 H rV 3 Taf. 4; Taf. 5 a; H rV 4 Taf. 5 b.
731 Beispiele für letztere Konstellation sind wiederum die Bilder der Athenageburt, die im Olymp selbst stattfindet, daneben werden eine Darstellung der Achillübergabe (Ac rV 5) und die Dionysosszene der Makronschale Athen NM 325 (D rV 2 Taf. 12–14) von einer regelrechten Götterdelegation begleitet.

solcher Bildformeln hebt die Götterkinder deutlich vom Status eines ‚normalen' Kindes ab und verdeutlicht unmissverständlich, dass im jeweiligen Kontext der *Gott* und nicht das *Kind* im Vordergrund steht.

IV. 2.1.3 Der Wandel des Dionysos vom göttlichen Kind zum kindlichen Gott

Der Gott Dionysos ist eine Ausnahmeerscheinung unter den Götterkindern. Er kann zu Recht als das göttliche Kind *par excellence* bezeichnet werden. Es existieren überdurchschnittlich viele Darstellungen des Götterkindes. Die Darstellungen haben außerdem die längste Laufzeit. Bilder des Götterkindes setzen bereits im ausgehenden 6. Jahrhundert ein, erfreuen sich auf unterschiedlichen Bildträgern bis in hellenistische Zeit großer Beliebtheit und sind darüber hinaus auch im römischen Kulturkreis verbreitet. Die Ikonographie des Götterkindes Dionysos macht seit der Mitte des 5. Jahrhunderts v. Chr. – einer Zeit, in der Kinderdarstellungen im nicht-mythologischen Bereich generell zunehmen – zudem eine auffallende Wandlung durch. Nach 460 v. Chr. treten in seiner Ikonographie die kindlichen Züge immer stärker in den Vordergrund, während die ikonographischen Merkmale, die ihn als Gott kennzeichnen, mehr und mehr in den Hintergrund treten oder ganz verschwinden.

IV. 2.2 Narrative Aspekte der Wiedergabe göttlicher Kindheitsmythen

IV. 2.2.1 Kindgestalt als Instrument der Täuschung

In einigen göttlichen Kindheitsmythen spielt vorgetäuschte Kindlichkeit eine Rolle. Die Kindlichkeit ist in diesem Kontext eine Verkleidung, die bewusst eingesetzt wird, um einen Gegner oder Widersacher zu täuschen. Als Hilfsmittel der Täuschung dienen unter anderem kindliche Attribute. In diesen Bereich gehören etwa das Wiegenkörbchen und das Windeltuch des Hermes, ebenso wie die vollständige Einwickelung des Steines im Mythos des Götterkindes Zeus. Beide Elemente sind für die dargestellte Handlung von essentieller Bedeutung. Im Falle des Hermes sind Wiege und Windel Teil einer geschickten Tarnung, durch die er dem Streit mit seinem Bruder zu entgehen sucht, im Zeusmythos ist es die Täuschung des Kronos durch den als Neugeborenes verkleideten Stein, die das Götterkind vor dem Schicksal seiner Geschwister bewahrt. Es handelt sich beide Male um eine vorgetäuschte, nur scheinbare Kindlichkeit. Hermes ist zwar zur ‚Tatzeit' des Rinderraubes tatsächlich gerade erst geboren, jedoch überwiegt die göttliche Natur deutlich vor der kindlichen. Er setzt seine vermeintliche Kindlichkeit bewusst zum Erreichen seiner Ziele ein. In den entsprechenden Bildern erscheint Hermes nach Art eines Wickelkindes von Kopf bis Fuß fest in seine Windel eingeschlagen. Die im Bild überdeutlich präsenten Attribute des Götterboten verraten dem Betrachter jedoch die göttliche Natur dieses Neugeborenen. Die Darstellung des als Kind verkleideten Steines in Bildern des Zeusmythos lehnt sich ebenfalls be-

wusst an die die Darstellungen vollständig in Windeln verborgener Neugeborener an.

IV. 2.2.2 Die Wahl des Augenblicks und das Problem der zeitlichen Divergenz

In den untersuchten Mythenbildern der Geburt oder Kindheit von Göttern lassen sich zwei Erzählstrategien unterscheiden. Ein Teil der Darstellungen kombiniert mehrere zeitlich aufeinander folgende Stationen des Mythos in einem einzigen Bild[732]. Ein anschauliches Beispiel hierfür liefern die Darstellungen des Hermes *Boukleps*. Dort[733] treffen das *Corpus Delicti* des vorangegangenen Raubes in Form einer stattlichen Rinderherde, das im *Liknon* sitzende Götterkind, das die Verstellungskunst des diebischen Gottes anschaulich widerspiegelt, und der bestohlene Apollon, der im Bild auf die bevorstehende Konfrontation beider Götter anspielt, aufeinander. Diese Kombination zeitlich inkohärenter Ereignisse bringt einige inhaltliche Probleme mit sich. Im Bild wird die Rinderherde als Diebesbeute des Hermes unübersehbar in den Vordergrund gestellt. Im Mythos, wie ihn der homerische Hymnos an Hermes schildert, entwickelt sich der Disput jedoch gerade um den Verbleib der Rinder, die das Götterkind an einem geheimen Ort vor Apollon verborgen hält, während es hartnäckig seine Unschuld beteuert. Im Bild ist also für aller Augen offenbar, was das Götterkind im Hymnos während der 155 Verse umfassenden Auseinandersetzung[734] zu verleugnen sucht, nämlich dass es tatsächlich der gesuchte Dieb ist.

Das zweite narrative Konzept greift einen konkreten Ausschnitt aus der Erzählhandlung des Mythos heraus. Meist ist der Augenblick kurz vor dem Höhepunkt der Eskalation wiedergegeben beziehungsweise ein Wendepunkt, an dem sich der positive oder negative Ausgang einer Handlung entscheidet. Anders als die Bilder, die unterschiedliche Zeitebenen des Mythos nebeneinander stellen, zeichnen sich diese Darstellungen vor allem durch ein hohes Maß an Dramatik aus[735]. Kronos wird in den Bildern beispielsweise der verkleidete Stein dargebo-

732 Himmelmann 1967; diese Darstellungsart entspricht der von H. A. Shapiro in Anlehnung an die von A. Snodgrass aufgestellten Kategorien als *synoptic* und von L. Giuliani als *polychron* bezeichneten Darstellungskategorie: Shapiro 1994, 8: "Synoptic: a combination of several different moments or episodes from a story into a single picture. There is, therefore, no unity of time and often none of place either. The picture corresponds to an impossible moment that no photograph could capture, but no figure occurs more than once." Giuliani 2003a, 159 ff. bes. 162 f.: „Unter dieser Voraussetzung hat der Maler, der eine Geschichte ins Bild setzen will, die Wahl zwischen zwei Strategien. Die erste besteht darin, sich auf die Dramatik der Einzelsituation zu konzentrieren…Die zweite Option ist der ersten gewissermaßen entgegengesetzt; sie besteht darin, die Einengung auf die Einzelszene zu vermeiden und das Bild aus unterschiedlichen Elementen des Handlungsbogens zusammenzusetzen…die Kombination ungleichzeitiger Handlungselemente führt zu einer Polychronie des Bildes."
733 H rV 1 Taf. 3 a.
734 Hom. h. 4, 235–390.
735 Shapiro 1994, 8 bezeichnet eine solche Erzählstruktur als "monoscenic". Vgl. Giuliani 2003a, 162.

ten und der Betrachter weiß, dass es sich im nächsten Augenblick entscheiden wird, ob die List gelingt und das Kind damit gerettet wird. Herakles dringt auf seinen schon zu Boden gegangenen Lehrer ein und holt gerade zum tödlichen Schlag aus. Oder aber Herakles kämpft mit den Schlangen, er hat sie beide fest im Griff, sie winden sich jedoch – alles andere als leblos – bedrohlich um seine Gliedmaßen. Die Dienerschaft und die Eltern sind herbeigeeilt, und in diesem Moment wird ihnen die göttliche Natur des Kindes offenbar. Den beiden gezeigten Darstellungsarten liegt eine jeweils unterschiedliche Bildintention zugrunde. Im ersten Fall werden Ursache und Wirkung ins Zentrum gestellt. Die Hauptelemente des Mythos werden im Bild zusammengefasst und die Tat des Götterkindes dem Betrachter in all ihren Ausmaßen vor Augen gestellt. Zugleich wird das Schlüsselmoment, im Hermesmythos die sich anbahnende Konfrontation der göttlichen Brüder, im Bild angedeutet. Das Ziel der zweiten Darstellungsart ist vor allem die Erzeugung von Dramatik. Der alles entscheidende Moment wird ins Bildzentrum gerückt, ein einzelner Augenblick aus einer komplexen Erzählung herausgegriffen und fokussiert.

IV. 2.2.3 Von der Episode zum Motiv: Entwicklung und Veränderung der mythologischen Erzählstruktur

In den Darstellungen der Dionysosübergabe und des Schlangen würgenden Herakles lässt sich eine Entwicklungstendenz vom komplexen mythologischen Bild hin zum isolierten Einzelmotiv verfolgen[736]. Am Anfang dieser Entwicklung stehen detailreiche, mehrfigurige, Szenen, in denen der Bildkontext und die Figuren in einer komplexen Erzählstruktur miteinander verwoben sind. In der Weiterentwicklung löst sich die Kerngruppe der mythologischen Erzählhandlung vom Bildkontext, der seinerseits immer stärker in den Hintergrund tritt. Das Hauptmotiv wird zur eigenständigen Bildchiffre, die auch Eingang in andere Darstellungsmedien findet. Im den Bildern der Dionysosübergabe lässt sich die Loslösung der Hauptfigurengruppe vom Kontext als schrittweise Entwicklung schon in der Vasenmalerei nachvollziehen. Während die Figuren in den frühen Darstellungen durch Interaktion auf die Hauptfigur Bezug nehmen und die Einzelelemente im Laufe der Zeit zunächst zu einer homogenen Erzählstruktur miteinander verbunden werden, sondert sich die zentrale Gruppe des Dionysos und seines Trägers in der weiteren Entwicklung immer stärker vom Bildkontext ab und wird zum eigenständigen Bildmotiv. Der Bildkontext tritt immer stärker in den Hintergrund und wird auf eine rein erläuternde Funktion reduziert. Am Ende dieser Entwicklung stehen die rundplastischen Wiedergaben des Hermes Dionysophoros oder des Papposilen mit dem kleinen Gott[737]. Im Falle der Heraklesdarstellungen wird die

[736] s. auch die Ausführungen in den Einzelkapiteln zur Ikonographie des Dionysos bzw. des Herakles.
[737] z. B. Hermes des Praxiteles (hier D S 2) oder die lysippische Statuengruppe des Papposilen mit dem Götterkind Dionysos (hier D S 3).

in den mehrfigurigen Vasenbildern frühklassischer Zeit entwickelte zentrale Gruppe, die den Heros im Kampf mit den beiden Schlangen zeigt, ebenfalls aus dem Bildkontext herausgelöst. In der Folgezeit findet sie als emblematisches Motiv auf Münzbildern oder in der Rund- und Koroplastik Verwendung und besteht in zahlreichen Beispielen bis in die römische Zeit fort. Die mythische Handlung ist jeweils auf die Kerngruppe reduziert, auf Hintergrund oder Rahmenhandlung wird weitgehend verzichtet.

IV. 2.3 Das Phänomen der fehlenden Kindheit

Die in der Forschung bislang postulierte These vom gänzlichen Fehlen bildlicher Darstellungen weiblicher Götterkinder konnte auf ikonographischer Ebene widerlegt werden. So hat die Analyse der Bildzeugnisse ergeben, dass etwa die Göttin Athena in den Bildern ihres Geburtsmythos nach den in der Untersuchung aufgezeigten Kriterien eindeutig als Götterkind anzusprechen ist. Sie fügt sich in ihrer ikonographischen Kennzeichnung – der Wiedergabe in kleiner Körpergröße, in einigen Bildern auf dem Schoß des Göttervaters stehend, also in *Kindgestalt* auf der einen und der klaren Hervorhebung ihrer Göttlichkeit durch Attribute und Habitus der erwachsenen Gottheit auf der anderen Seite – nahtlos in die Reihe der anderen hier untersuchten Götterkinder ein. Das Phänomen einer ‚fehlenden Kindheit' ist indes nicht auf weibliche Gottheiten beschränkt, sondern betrifft auch einige männliche Gottheiten, wie etwa Poseidon oder Ares. Insofern ist eine Begründung, die ein Fehlen von Kindheit mit dem geringen Stellenwert von Frauen und Kindern, insbesondere von Mädchen in der antiken Gesellschaft postuliert, nicht haltbar. Ob eine Gottheit als Kind dargestellt wird oder nicht hängt m. E. von ganz anderen Faktoren ab. Dabei steht vor allem die Wirkungsmacht der einzelnen Gottheit im Blickpunkt. Während sich in einigen Fällen der Wirkungsbereich eines Gottes und Kindlichkeit von vornherein auszuschließen scheinen, wie etwa im Falle von des Kriegsgottes Ares oder der vor allem den sexuellen Aspekt der Liebe verkörpernden Aphrodite, sind die Götter, die in Kindgestalt auftreten, hinsichtlich ihrer Funktionen und Wirkungsmacht unter anderem mit dem Aufwachsen und Gedeihen der Kinder an sich oder mit deren gesellschaftlicher Integration betraut. Dies schlägt sich auch in entsprechenden Kulten nieder, in denen Kinder auf verschiedene Art und Weise unter den Schutz der betreffenden Gottheiten gestellt werden.

IV. 2.4 Die Götterwelt als Gegenwelt

IV. 2.4.1 Kontrastwirkung zur Hervorhebung der Göttlichkeit

In vielen der untersuchten Bilder baut die dargestellte Handlung auf einem wirkungsvoll inszenierten Kontrast auf. Der Ungeheuerlichkeit oder übermenschlichen Qualität der gezeigten Tat wird ihr vermeintlich kleiner und unscheinbarer

Urheber gegenübergestellt und so die Außergewöhnlichkeit des Götterkindes effektvoll ins Bild gesetzt. Dies lässt sich besonders anschaulich in einer Darstellung des Rinderraubes des Gottes Hermes[738] beobachten, die eine das gesamte Bildfeld füllende stattliche Herde von Stieren und – für den Betrachter erst auf den zweiten Blick sichtbar – den am Boden sitzenden kleinen Rinderdieb zeigt. Noch deutlicher kommt die Kontrastierung als ikonographisches Mittel in den Bildern des kämpfenden Götterkindes Herakles zum Einsatz. Hier spielen die Vasenmaler einerseits mit dem Gegensatz zwischen der geringen Größe des Kindes und der gewaltigen Größe seiner Tat. Eine noch deutlichere Kontrastwirkung wird in den Bildern durch die direkte Gegenüberstellung des göttlichen Kindes und seines menschlichen Zwillingsbruders erreicht. In den Bildern der Linostötung wird die Kontrastierung auf die Spitze getrieben. Hier stehen sich der kraftstrotzende, jugendlich-schöne, in seinem Zorn durch nichts aufzuhaltende Heros und ein hilfloser, schwacher Greis, der dem Angriff nichts entgegen setzen kann, gegenüber. Auf der einen Seite sehen wir den aktiven, das Bildgeschehen dominierenden Heros, auf der anderen Seite eine kopflos davoneilende Schulklasse. Der besondere Reiz dieser Bilder liegt nicht zuletzt in ihrer direkten Anlehnung an die zeitgleich entstandenen bürgerlichen Schulszenen. Gefäßübergreifend stehen sich hier auf der einen Seite der reglementierte und geordnete Schulalltag, auf der anderen Seite das pure Chaos und die Auflösung aller geltenden Regeln gegenüber. Das Mythenbild wird zur Anti-Schulszene.

IV. 2.4.2 Der Tabubruch als Bildmotiv – Visualisierung der Göttlichkeit vor bürgerlicher Kulisse

Die gezeigten mythologischen Darstellungen sind als Gegenbilder konzipiert. Sie greifen bewusst auf ein bereits vorhandenes oder zur gleichen Zeit neu etabliertes Bildrepertoire der Darstellungen der Bürgerwelt zurück, grenzen sich aber in Bildintention und Bildinhalt auf drastische Art und Weise von diesen ab. Der Tabubruch könnte nicht effektvoller ins Bild gesetzt werden als durch die in kopfloser Flucht und panischem Entsetzten gezeigten menschlichen Kinder und Jugendlichen in den Darstellungen von Herakles und Linos sowie Zeus und Ganymed. Dennoch finden sich in den Bildern keine Hinweise auf moralische Kritik an den auf diese Art und Weise handelnden Göttern. Der Regelverstoß wird vielmehr als ikonographisches Mittel eingesetzt, um die auf entsprechende Art und Weise agierenden Figuren im Bild als Götter und gerade nicht als Menschen[739] erkennbar zu machen. Das im wahrsten Sinne des Wortes *un*- oder vielmehr *über*menschliche

738 Es handelt sich um die an anderer Stelle ausführlich besprochene Darstellung auf der Brygosschale im Vatikan (hier H rV 1 Taf. 3 a).

739 L. Giuliani hat kürzlich in den Bildern des in Anwesenheit des Leichnams von Hektor mit dem Messer in der Hand speisenden Achilleus die eklatante Regelwidrigkeit des dadurch zur Schau gestellten Verhaltens thematisiert und das ambivalente Wesen des Heros und dessen Wirkung auf den antiken Betrachter eindrucksvoll vor Augen geführt: Giuliani, 2003a, 180; Giuliani 2003b, 135 ff. bes. 156 ff.

Verhalten ist zugleich auch ein Hinweis auf die göttliche Abkunft der Dargestellten und den mythologischen Charakters der Szene. Dem antiken Betrachter – der die entsprechenden Bilder der idealisierten Alltagswelt vor Augen hat – wird durch solche Darstellung zweifelsfrei klar, dass es sich bei dem Dargestellten nicht um einen Normalsterblichen handelt und die Szene nicht in der realen Welt angesiedelt ist.

Die Götterkinder sind in ihrer Ikonographie deutlich von der Darstellungskonvention sterblicher Kinder unterschieden. In den Bildern sind sie in erster Linie als *Götter* mit ihrem charakteristischen Habitus und ihren kanonischen Attributen ins Bild gesetzt. Sie sind nicht als *Kinder* gezeigt, sondern erscheinen lediglich in *Kindgestalt*, das heißt mit den äußeren Erscheinungsmerkmalen von Kindern. Man kann daher nicht von kindlichen Göttern und nur mit Vorsicht von göttlichen Kindern sprechen. Die korrekte Bezeichnung ist *Götterkinder*. Dieses Ergebnis lässt sich keineswegs mit einer Negativkonnotation der Konzepte ‚Kind' und ‚Kindheit' innerhalb der antiken Wertvorstellungen rechtfertigen, wie dies in der neueren Forschung zum Teil versucht wurde, sondern ist vielmehr in einer bewussten Visualisierung des Aspektes der ‚Göttlichkeit' in den Darstellungen begründet. Einzig der Gott Dionysos, dessen Ikonographie im Laufe der Zeit einem auffälligen Wandel unterworfen ist, fällt in den späteren Bildern aus diesem ikonographischen Raster heraus. Auf der Ebene der Kinderdarstellungen tritt die Unvereinbarkeit der Konzepte ‚Gott' und ‚Mensch' deutlich zu Tage. In den Bildern, in denen sich die Bildbereiche von Götterwelt und Bürgerwelt überschneiden, wird der mythologische Charakter der Darstellungen durch eine klare ikonographische Abgrenzung von den Bildern der Menschenwelt hervorgehoben. Dabei werden Regelverstoß und Grenzüberschreitung als ikonographische Mittel eingesetzt. Anhand des Themas ‚Götterkinder' lässt sich das in der Forschung momentan hochaktuelle Thema ‚Kindheit' von einem neuen Standpunkt aus betrachten. Die ‚Kindheit' eines Gottes ist weder als bloße mythologische Anekdote zu verstehen, noch als Versuch der visualisierten ‚Vermenschlichung', sondern ist untrennbar mit der Funktion einer Gottheit und ihrer gesellschaftlichen Bedeutung verknüpft.

V. KATALOG

HINWEISE ZUR BENUTZUNG DES KATALOGS

Im Katalog sind alle für die Untersuchung relevanten Bildwerke erfasst. Neben einer kurzen Beschreibung der Stücke sind Informationen über Datierung, Provenienz und Aufbewahrungsort, sowie die jeweils verwendete Forschungsliteratur aufgelistet. Die Gliederung des archäologischen Materials im Katalog entspricht der Aufteilung nach einzelnen Gottheiten, wie sie in Teil II der Arbeit vorgenommen ist. Die im Textteil zu den entsprechenden Denkmälern angegebene Abkürzung bezieht sich auf die jeweilige Katalognummer sowie auf die entsprechenden Tafeln und wird in der Legende zum Katalog aufgelöst und erläutert. Alle in Text und Fußnoten verwendeten Abkürzungen entsprechen, soweit dies die moderne Forschungsliteratur betrifft, den Abkürzungs- und Zitierregeln beziehungsweise Publikationsrichtlinien des Deutschen Archäologischen Instituts, die Abkürzungen der Werke lateinischer und griechischer Autoren richten sich nach dem Abkürzungsverzeichnis des Neuen Pauly, Enzyklopädie der Antike: DNP III (1997) S. XXXVI–XLIV.

Legende

Der Katalog ist thematisch nach ‚Göttern' und ‚Heroen' sortiert. Innerhalb einer Kategorie erfolgt die Auflistung wiederum nach Darstellungsmedien. Die Numerierung erfolgt jeweils chronologisch[740]. Die im Katalog verwendeten Abkürzungen sind wie folgt aufzuschlüsseln:

Personennamen

Götter:
Ap = Apollon
Ar = Artemis
Ath = Athena
D = Dionysos
H = Hermes
Z = Zeus

Heroen:
Ac = Achill
He = Herakles

Bildträger/Gattungen

Keramik:
sV = schwarzfigurige Vase
rV = rotfigurige Vase
Wgr = Vase in weißgrundiger Technik
Rk = Reliefkeramik

Plastik:
S = Statue
St= Statuette
R = Relief
B = Bauplastik

Sonstiges:
N = Numismatik
M = Wandmalerei/Gemälde

[740] Für eine Gliederung der Objekte nach ihrem Aufstellungsort s. den Index: Verzeichnis der Objekte in den Museen und Sammlungen.

APOLLON

Keramik

Vasen in weißgrundiger Technik

Katalognummer: Ap Wgr 1 Taf. 1 a
Bezeichnung: Attisch-weißgrundige Lekythos
Aufbewahrung: Paris, Cabinet des Médailles 306
Herkunft: Athen
Künstler: Umkreis des Pholos-Malers/ Haimongruppe
Datierung: 490/480 v. Chr.
Darstellung: Apollon tötet Python
Seite A: Leto im langen Chiton, mit Schultermantel, nach rechts gewandt, beide Arme angewinkelt. Apollon sitzt in der Armbeuge ihres linken Armes. Das Götterkind ist nackt und hat langes, im Nacken zu einem Schopf zusammengefasstes und hochgebundenes Haar. Er zielt mit dem Bogen ins rechte Bildfeld; rechts von beiden Figuren befindet sich eine kleinere, in einen Mantel gehüllte Frauengestalt (Artemis); 2 Palmen, Vegetation.
Seite B: Der Omphalos, neben den sich der Schlangenleib des Python windet, rechts davon eine steile Felswand.
Literatur: Kahil 1966, 481 ff. Taf. III; Beazley, Para. 294; Palagia 1980, 37 Nr. I. A; Schefold 1981, 43 Abb. 44/45; LIMC II (1984) 302 Nr. 993* s. v. Apollon (W. Lambrinudakis) und 720 Nr. 1266 s. v. Artemis (L. Kahil); LIMC VII (1994) 609 Nr. 3* s. v. Python (L. Kahil).

Katalognummer: Ap Wgr 2
Bezeichnung: Attisch-weißgrundige Lekythos
Aufbewahrung: Bergen, Vestlandske Kunstindustrimuseum VK-62-115
Herkunft: Attika
Künstler: Beldam-Python-Gruppe
Datierung: 1. Viertel des 5. Jh. v. Chr.
Darstellung: Apollon tötet Python (Darstellung identisch mit ApWgr 1)
Seite A: Leto im langen Chiton, mit Schultermantel, nach rechts gewandt, beide Arme angewinkelt. Apollon sitzt in der Armbeuge ihres linken Armes. Das Götterkind ist nackt und hat langes, im Nacken zu einem Schopf zusammengefasstes und hochgebundenes Haar. Er zielt mit dem Bogen ins rechte Bildfeld; rechts von beiden Figuren befindet sich eine kleinere, in einen Mantel gehüllte Frauengestalt (Artemis); 2 Palmen.
Seite B. Der Omphalosstein, neben den sich der Schlangenleib des Python windet, rechts davon eine steile Felswand.

Literatur: CVA Norwegen (1) Taf. 33; Beazley, Para. 294; LIMC II (1984) 302 Nr. 994 s. v. Apollon (W. Lambrinudakis).

Katalognummer: Ap Wgr 3
Bezeichnung: Attisch-weißgrundige Lekythos
Aufbewahrung: Paris, Louvre CA 1915
Herkunft: Attika
Künstler: Beldam-Python-Gruppe
Datierung: um 470 v. Chr.
Darstellung: Apollon tötet Python
Apollon erscheint als jugendlicher Gott, bekleidet mit dem Himation. Er sitzt in seinen Mantel eingehüllt und mit angewinkelten Beinen auf dem Omphalosstein. Neben dem Omphalos ist ein Dreifuß dargestellt. Das Haar des Gottes ist im Nacken zusammengefasst und hochgebunden. Er zielt mit dem gespannten Bogen nach links. Links erhebt sich Python, der mit menschlichem Oberkörper und aufgeringeltem Schlangenleib wiedergegeben ist.
Literatur: Kahil 1966, 481 ff. Taf.1–2; Beazley, Para. 294; LIMC II (1984) 303 Nr. 998* s. v. Apollon (W. Lambrinudakis); Beaumont 1992, 90; Carpenter 2002, Abb. 103.

Rotfigurige Vasen

Katalognummer: Ap rV 1
Bezeichnung: Attisch-rotfigurige Lekythos
Aufbewahrung: Berlin, Antikensammlung F 2212
Herkunft: Attika
Künstler: Leto-Maler
Datierung: 2. Viertel des 5. Jh. v. Chr.
Darstellung: Apollon tötet Python
Leto in knöchellangem Chiton und Mantel, ihr Haar ist unter einer Haube verborgen. Sie wendet sich in Schrittstellung nach rechts. In ihrer linken Armbeuge sitzt Apollon. Das Götterkind trägt langes, offenes Haar, sein Oberkörper ist nackt, der Unterkörper ist in einen Mantel gehüllt. Apollon zielt mit dem Bogen nach rechts. Python ist nicht dargestellt.
Literatur: Palagia 1980, 37 Nr. I. B; LIMC II (1984) 301 Nr. 988* s. v. Apollon (W. Lambrinudakis); Beaumont 1992, 88 ff.; Beaumont 1995, 343 f.; ARV² 730, 8.

Katalognummer: Ap rV 2 Taf. 1 b
Bezeichnung: Rotfigurige Halsamphora
Aufbewahrung: ehem. Sammlung Hamilton (heute verschollen)

Herkunft: unteritalisch?
Künstler: unbekannt
Datierung: 1. Hälfte des 4. Jh. v. Chr.
Darstellung: Leto flieht mit ihren Kindern Apollon und Artemis vor Python; Felslandschaft. Rechts Leto, die Apollon und Artemis in den Armen hält. Die Kinder sind bis auf einen Hüftmantel unbekleidet. Links windet sich der Schlangenleib des Python empor. Die Götterkinder strecken Python beide Arme entgegen. Links von Python ist eine Höhle im Felsen zu sehen.
Literatur: Palagia 1980, 37 Nr. I. C; LIMC II (1984) 302 Nr. 995° s. v. Apollon (W. Lambrinudakis) und 720 Nr. 1267 s. v. Artemis (L. Kahil); Beaumont 1992, 92; Beaumont 1995, 343 f. (mit weiterer Lit.); Abb. 3.

Katalognummer: Ap rV 3
Bezeichnung: Rotfigurige Pyxis
Aufbewahrung: Athen, NM 1635
Herkunft: Eretria, Euboia
Künstler: Kertscher Stil
Datierung: 340/330 v. Chr.
Darstellung: Geburt des Apollon?
Darstellung der Geburtsvorbereitung. Apollon selbst erscheint nicht im Bild. Leto sitzt auf einem lehnenlosen Stuhl (*Diphros*) und hält mit der linken Hand den Stamm einer Palme umklammert. weitere Figuren: Eileithyien, weitere Gottheiten.
Literatur: Roberts 1978, Taf. 84,2; Pingiatoglou 1981, Taf. 8.1–2; Schefold 1981, 45 Abb. 47 (Umzeichnung); LIMC II (1984) 720 Nr. 1273 s. v. Artemis (L. Kahil); Carpenter 2002, Abb. 102; Dierichs 2002, 39 f. Abb. 24.

Reliefkeramik

Katalognummer: Ap Rk 1
Bezeichnung: Reliefbecher
Aufbewahrung: Bergama, Museum 496
Herkunft: Pergamon
Datierung: späthellenistisch
Darstellung: Apollon tötet Python
Auf einer felsigen Erhebung sitzt eine Figur im langen Mantel, mit Untergewand. Diese Figur deutet Deubner (s. Lit.) als Gaia. Links der Figur steht ein Dreifuß. Im Vordergrund windet sich bedrohlich der Schlangenleib des Python empor. Der Schlangenkopf ist nach links gewandt, wo Reste einer männlichen Figur erhalten sind.
(bogenschießender Apollon?)

Literatur: Deubner 1939, 348 Abb. 11; Schäfer 1968, 77–78. 91. 96–97. E 12 Taf. 23–25; LIMC II (1984) 303 Nr. 999 s. v. Apollon (W. Lambrinudakis).

Statuen

Katalognummer: Ap S 1
Bezeichnung: Statuengruppe aus Bronze
Aufbewahrung: verloren
Künstler: Pythagoras aus Rhegion
Datierung: frühes 5. Jh. v. Chr.
Darstellung: Apollon tötet Python.
Laut Plinius war Apollon dargestellt, der den Drachen mit seinen Pfeilen tötet.
Quelle: Plin. nat. 34, 59: „item Apollinem serpentemque eius sagittis configi"
Literatur: Lacroix 1949, 249 f.; Overbeck 1959, 93 Nr. 499, 10; Lechat 1905, 27; Rackham 1968; LIMC II (1984) 303 Nr. 1002 s. v. Apollon (W. Lambrinudakis).

Katalognummer: Ap S 2
Bezeichnung: Statuengruppe aus Bronze
Aufbewahrung: verloren
Aufstellungsort: Ephesos, Ortygiahain
Künstler: Skopas von Paros
Datierung: 4. Jh. v. Chr.
Darstellung: Leto mit Zepter, in Begleitung der Ortspersonifikation Ortygia, die ein Kind auf jedem Arm trägt.
Quelle: Strab.14,1,20:
ὄντων δ' ἐν τῷ τόπῳ πλειόνων ναῶν, τῶν μὲν ἀρχαίων τῶν δὲ ὕστερον γενομένων, ἐν μὲν τοῖς ἀρχαίοις ἀρχαῖά ἐστι ξόανα, ἐν δὲ τοῖς ὕστερον Σκόπα ἔργα· ἡ μὲν Λητὼ σκῆπτρον ἔχουσα, ἡ δ' Ὀρτυγία παρέστηκεν ἑκατέρᾳ τῇ χειρὶ παιδίον ἔχουσα.
Literatur: Overbeck 1959, 226 Nr. 1171; Palagia 1980, 37 Nr. II. 2; LIMC II (1984) 301 Nr. 986 s. v. Apollon (W. Lambrinudakis); Beaumont 1995, 352 Anm. 54.

Katalognummer: Ap S 3
Bezeichnung: Bronzestatue
Aufbewahrung: verloren
Aufstellungsort: Delphi, bei der Platane im Heiligtum des Apollon
Künstler: unbekannt

Datierung: 4. Jh. v. Chr.
Darstellung: Leto mit dem Götterkind Apollon
erwähnt von Klearchos von Soloi in Athen. 15, 701c;
Der Beschreibung zufolge trug Leto nur ein Kind im Arm und stützte den Fuß auf einen Stein.
Literatur: Palagia 1980, 37 Nr. II 3; LIMC II (1984) 302 Nr. 991 s. v. Apollon (W. Lambrinudakis); Beaumont 1992, 93 mit Anm. 31.

Katalognummer: Ap S 4
Bezeichnung: Statuengruppe aus Bronze
Aufbewahrung: verloren
Aufstellungsort: zur Zeit des Plinius in Rom, im Concordia-Tempel
Künstler: Euphranor
Datierung: 4. Jh. v. Chr.
Darstellung: so genannte Leto puerpera
Leto trägt die Götterkinder Apollon und Artemis auf dem Arm
Quelle: Plin. nat. 34, 77: „Item Latona puerpera Apollinem et Dianam infantis sustinens in aede Concordiae."
Literatur: Jex-Blake 1896; Palagia 1980, 36–39; Ridgway 1981, 103; LIMC II (1984) 302 Nr. 992 s. v. Apollon (W. Lambrinudakis); Beaumont 1995, 352.

Reliefs

Katalognummer: Ap R 1
Bezeichnung: Säulenbild
Aufbewahrung: verloren
Aufstellungsort: Kyzikos, Tempel der Apollonis
Künstler: unbekannt
Datierung: Mitte 2. Jh. v. Chr.
Darstellung: Apollon und Artemis töten Python.
Beide Götter erscheinen als Erwachsene.
Quelle: Anth. Pal. 3,6.
Literatur: LIMC II (1984) 302 f. Nr. 996 s. v. Apollon (W. Lambrinudakis).

Münzen

Katalognummer: Ap N 1
Bezeichnung: Silberstater
Aufbewahrung: Kopenhagen
Herkunft: Kroton
Datierung: um 420 v. Chr. (Carpenter); 420–380 v. Chr. (Lambrinudakis)
Darstellung: Apollon tötet Python.
Der jugendliche Gott steht dem Pythondrachen mit gespanntem Bogen gegenüber. Python ist in Gestalt einer Schlange dargestellt. In der Mitte zwischen beiden Kontrahenten steht ein überdimensionaler Dreifuß.
VS: Herakles
Literatur: LIMC II (1984) 303 Nr. 1000* s. v. Apollon (W. Lambrinudakis); Carpenter 2002, Abb. 104.

HERMES

Keramik

Schwarzfigurige Vasen

Katalognummer: H sV 1 Taf. 2
Bezeichnung: Schwarzfigurige Hydria
Aufbewahrung: Paris, Louvre E 702
Herkunft: Caere
Datierung: um 530 v. Chr.:
Darstellung: Rinderraub des Hermes
Dargestellt sind 2 Höhlen. Rechts neben der Wiege stehen eine weibliche Gestalt (Maia) und eine männliche bärtige Gestalt (Zeus?). Vor der Wiege steht Apollon, den Mantel über den Kopf gezogen. Das Götterkind selbst liegt regungslos in seiner Wiege, die in Form einer Kline wiedergegeben ist. Er ist von Kopf bis Fuß in ein Tuch eingewickelt. In der zweiten Höhle links dieser Szene sind fünf der gestohlenen Rinder zu sehen.
Literatur: Schefold 1992, 17 Abb. 9–10; Carpenter 2002, 72 f. Abb. 105.

Rotfigurige Vasen

Der Rinderraub des Hermes

Katalognummer: H rV 1 Taf. 3 a, b
Bezeichnung: Attisch-rotfigurige Schale
Aufbewahrung: Rom, Vatikan, Museo Gregoriano Etrusco 16582
Herkunft: Vulci
Künstler: Brygos-Maler
Datierung: um 490 v. Chr.
Darstellung: Rinderraub des Hermes
Hermes ist vollständig in einen Mantel eingewickelt und sitzt aufrecht mit leicht angewinkelten Beinen in einem Wiegenkörbchen (*Liknon*), das am Boden, vor dem Eingang zur Höhle steht. Als Götterattribut trägt er den Petasos. Eine weibliche Figur (Maia), steht mit weit ausgestrecktem linkem Arm vor der Wiege zwischen den Rindern, die den gesamten übrigen Raum des Bildfeldes bedecken.
Seite B: Apollon mit Götterzepter, Rinderherde.
Literatur: Wegner 1973, 81 ff. Taf. 14–15; Schefold 1981, 46 f. Abb. 52/53; Kakridis 1986, 105 Abb. 34; LIMC V (1990) 309 f. Nr. 242* s. v. Hermes (G. Siebert); Beaumont 1992, 81; Carpenter 2002, 73 Abb. 106; ARV² 369, 6.

Katalognummer: H rV 2
Bezeichnung: 2 Fragmente eines rotfigurigen Kraters
Aufbewahrung: Bern, Privatbesitz
Herkunft: vermutlich Selinunt
Künstler: unbekannt
Datierung: 450/440 v. Chr.
Darstellung: Rinderraub des Hermes
Hermes sitzt in aufrechter Haltung in einer Wiege. In der Wiege steckt sein Kerykeion, auf dem Kopf trägt er den Petasos; er ist vollständig in ein Tuch eingewickelt. Rechts von Hermes, schräg unterhalb seiner Wiege ist ein weidendes Rind zu sehen; am linken Rand des zweiten Fragmentes ist der Rest eines Ohres eines weiteren Rindes zu erkennen.
Literatur: Blatter 1971, 128 f. Taf. 40, 1 a–b; Hornbostel 1979, 39 Abb. 6; Schefold 1981, 47; LIMC V (1990) 310 Nr. 242 b)* s. v. Hermes (G. Siebert); Beaumont 1992, 81.

Hermes mit der Götterbotin Iris

Katalognummer: H rV 3 Taf. 4; Taf. 5 a
Bezeichnung: Attisch-rotfigurige Hydria
Aufbewahrung: München, Antikensammlungen 2426
Herkunft: Vulci
Künstler: Kleophrades-Maler
Datierung: um 470 v. Chr.
Darstellung: Iris trägt das Götterkind Hermes
Iris ist in Reisekleidung mit Flügeln und Diadem dargestellt, in der rechten Hand hält sie ein Kerykeion. Sie hält mit beiden Armen den kleinen Hermes umfasst. Das Götterkind ist vom Kopf bis zu den Knöcheln in ein Tuch eingewickelt, seine Arme und Beine sind angewinkelt und zeichnen sich in der Kontur ab. Abweichende Deutung Iris mit Herakles (Knauß).
Literatur: Schefold 1981, 47 f. Abb. 54; LIMC V (1990) 347 Nr. 734* s. v. Hermes (G. Siebert); Knauß 2003a, 41 Abb. 5. 5 a–b; 398 Kat. Nr. 2; CVA München (5) Taf. 227,2; 228,2; 234,2; ARV² 189, 76.

Katalognummer: H rV 4 Taf. 5 b
Bezeichnung: Randfragmente eines attisch-rotfigurigen Skyphos
Aufbewahrung: Tübingen, Archäologische Sammlung 1600
Künstler: Lewis-Maler (Polygnotos II)
Datierung: um 450 v. Chr.
Darstellung: Iris mit Hermes vor Zeus
Nur der Oberkörper des Hermes ist erhalten. Er ist in aufrechter Haltung gezeigt. Er wird von Iris linker Hand im Brustbereich umfasst. Sein rechter Arm ist ausgestreckt, in der Hand hält er ein überdimensioniertes Kerykeion, das er Zeus entgegenstreckt. Iris, geflügelt, mit Kopfbedeckung; da nur ihr Oberkörper erhalten ist, wird nicht ersichtlich, ob sie steht oder sitzt; von Zeus ist am linken Bildrand nur die Spitze des Götterzepters erhalten. Künstlersignatur: ΠΟΛΥ]ΓΝΟΤΟΣ [ΕΓΡ]ΑΨΕΝ
Literatur: Schefold 1981, 47 f. Abb. 55; CVA Tübingen (5) 47 Taf. 19, 5–7 (S./10 1600); Díez de Velasco 1988, 39–54 Abb. 4; LIMC V (1990) 347 Nr. 735 (= Iris 82*) s. v. Hermes (G. Siebert); Beaumont 1992, 83; ARV² 972. 974, 27.

Katalognummer: H rV 5
Bezeichnung: Attisch-rotfigurige Lekythos
Aufbewahrung: ehem. Kunsthandel, London, Market, Christie's 25059
Herkunft: unbekannt
Datierung: 475–425 v. Chr.
Darstellung: Iris trägt das Götterkind Hermes

Literatur: Christie, Manson and Woods. Auktionskatalog London 8. Juli 1992 (London 1992) 48 Nr. 132.

ZEUS

Keramik

Rotfigurige Vasen

Katalognummer: Z rV 1 Taf. 6
Bezeichnung: Attisch-rotfigurige Pelike
Aufbewahrung: New York, MMA 06.1021.144
Herkunft: Rhodos
Künstler: Nausikaa-Maler
Datierung: um 460 v. Chr.
Darstellung: Täuschung des Kronos
Rhea und Kronos stehen sich in einer felsigen Landschaft gegenüber. Rhea übergibt Kronos den in Windeln gewickelten Stein. Kronos erscheint als bärtiger Mann im Himation und mit Götterzepter.
Zur Herkunft der Vase: auf Rhodos gibt es ein Kultfest für Kronos, die Kronia.
Literatur: Schefold 1981, 24 Abb. 11; Arafat 1990, 62 f. Taf. 18 B; Beaumont 1992, 86 f.; LIMC VI (1992) 145 Nr. 2 s. v. Kronos (E. D. Serbeti); Neils – Oakley 2003, 205 Kat. Nr. 4 Abb. 4a; ARV2 1107, 10.

Katalognummer: Z rV 2
Bezeichnung: Attisch-rotfiguriger Krater
Aufbewahrung: Paris, Louvre G 366
Herkunft: Vulci
Künstler: Frühe Manieristen (Beazley)
Datierung: um 450 v. Chr.
Darstellung: Täuschung des Kronos
Rhea trägt den als Zeus verkleideten Stein zu Kronos
Kronos, im langen Mantel und mit Zepter, Rhea mit dem in Windeln gehüllten Stein, 2 weibliche Begleiterinnen.
Literatur: Arafat 1990, 62 f. Taf. 18 A; Beaumont 1992, 86 f.; LIMC VI (1992) 145 Nr. 1 s. v. Kronos (E. D. Serbeti); Carpenter 2002, Abb. 94; ARV2 585, 28.

Statuen

Katalognummer: Z S 1
Bezeichnung: Bronzestatue
Aufbewahrung: verloren
Aufstellungsort: Aigion (Achaia)
Künstler: Ageladas aus Argos
Datierung: spätarchaisch oder frühklassisch
Darstellung: Bronzestatue eines jugendlichen Zeus
Quelle: Paus. 7, 24, 4:
„Die Aigieer haben noch weitere Statuen aus Bronze, einen jugendlichen Zeus und einen Herakles, auch dieser noch ohne Bart, ein Werk des Argivers Ageladas." (Übersetzung nach E. Meyer)
Literatur: Beaumont 1992, 88; Beaumont 1995, 342; Meyer 1967.

Katalognummer: Z S 2
Bezeichnung: Statue der Rhea oder Relief auf der Statuenbasis der Hera
Aufbewahrung: verloren
Aufstellungsort: Plataia (Boiotien), im Tempel der Hera Teleia
Künstler: Praxiteles
Datierung: 4. Jh. v. Chr.
Darstellung: Rhea überbringt Kronos den in Windeln gewickelten Stein:
Quelle: Paus. 9, 2, 7:
„Die Plataeer haben auch einen Heratempel...Wenn man eintritt, ist Rhea dargestellt, wie sie dem Kronos den in Windeln gewickelten Stein als das Kind bringt, das sie gebar; die Hera nennen sie Teleia, und sie ist als großes Standbild stehend dargestellt. Beide sind sie aus pentelischem Marmor und Werke des Praxiteles." (Übersetzung nach E. Meyer).
Literatur: Cook 1940, 932; Meyer 1967; Schefold 1981, 24; Beaumont 1992, 88; Bol 1989.

Reliefs

Katalognummer: Z R 1
Bezeichnung: Relief
Aufbewahrung: verloren
Aufstellungsort: Tegea, am Altar der Athena Alea von Tegea
Datierung: klassisch
Darstellung: Rhea und Oinoe mit Zeus
Quelle: Paus. 8, 47, 3:
„...an dem Altar sind dargestellt Rhea und die Nymphe Oinoe mit dem noch kleinen Zeus..." (Übersetzung nach E. Meyer)

Literatur: Schefold 1981, 25; Beaumont 1992, 88; Beaumont 1995, 342; Bol 1989.

Katalognummer: Z R 2
Bezeichnung: Ostgiebel des Heraion von Argos
Aufbewahrung: verloren
Aufstellungsort: Argos, Heratempel
Künstler: Polyklet
Datierung: um 420 v. Chr.
Darstellung: Geburt des Zeus
Quelle: Paus. 2, 17, 3:
„Der Baumeister des Tempels soll der Argiver Eupolemos gewesen sein, und was über den Säulen dargestellt ist bezieht sich auf der einen Seite auf die Geburt des Zeus und den Kampf der Götter und Giganten..."
(Übersetzung nach E. Meyer)
Literatur: Schefold 1981, 24; Beaumont 1992, 88; Beaumont 1995, 342; Eckstein 1986.

Katalognummer: Z R 3
Bezeichnung: Relief
Aufbewahrung: verloren
Aufstellungsort: Megalopolis
Künstler: unbekannt
Darstellung: Geburt und Rettung des Zeus
Quelle: Paus. 8, 31, 4:
„An dem Tisch sind auch Nymphen dargestellt: Neda ist da, die den kleinen Zeus trägt, und Anthrakia, auch sie eine arkadische Nymphe mit einer Fackel, Hagno aber hält mit der einen Hand einen Wasserkrug, in der anderen eine Schale..."
Literatur: Schefold 1981, 25.

Katalognummer: Z R 4
Bezeichnung: Relief
Aufbewahrung: Istanbul, AM
Aufstellungsort: Friesplatten am Ostfries des Hekatetempels von Lagina, Karien
Datierung: ca. 130–70 v. Chr. (Schefold)
Darstellung: Geburt und Verbergen des Zeus
Literatur: Schefold 1981, 24 f. Abb.12/13.

DIONYSOS

Keramik

Schwarzfigurige Vasen

Katalognummer: D sV 1
Bezeichnung: Attisch-schwarzfigurige Halsamphora
Aufbewahrung: Paris, Cabinet des Médailles 219
Herkunft: Capua
Künstler: Diosphos-Maler
Datierung: um 490/80 v. Chr.
Darstellung: Dionysos nach der Geburt auf den Oberschenkeln des Zeus (?) andere Deutung: Hephaistos (Beaumont u. a.). Zeus, in Chiton und Mantel gekleidet, auf einem Klappstuhl sitzend; er hält Zepter und Blitzbündel als Attribute in den Händen; vor Zeus steht eine Frau, die mit der linken Hand den unteren Saum ihres Gewandes anhebt und die rechte Hand in Richtung des Zeus ausstreckt. Auf den Oberschenkeln des Zeus steht ein nackter, nach rechts gewandter Junge, der zwei stabförmige Gegenstände in den Händen hält. Beischriften: HIRA, DIOSPHOS
Literatur: Jahn 1854, LXI Anm. 402; Trendall 1934, 177 Nr. 4; CVA Paris, Bibliothèque Nationale, Cabinet des Médailles (2) 55 ff. Taf. 75,6; 76,2; Haspels 1936, 238. 120; Becatti 1951, 8 Abb. 9; Fuhrmann 1950, 110 f. Abb. 4; Gallistl 1979, 32 ff. Taf. I; Loeb 1979, 34 f. Kat. Nr. D 6; LIMC III (1986) 481 Nr. 704 s. v. Dionysos (C. Gasparri); Beaumont 1992, 35 (Deutung als Hephaistos); ABV 509, 120.

Katalognummer: D sV 2
Bezeichnung: Attisch-schwarzfigurige Schale
Aufbewahrung: Vathy, AM K 2053
Herkunft: Heraion, Samos
Künstler: Oltos
Datierung: 520 v. Chr.
Darstellung: 4 anpassende Fragmente
Deutung unsicher: eine Frau in Chiton und Mantel, nach rechts gewandt, die einen nackten Jungen auf beiden Armen trägt. Das Kind wendet sich seiner Trägerin zu. Deutungsvorschläge: Kourotrophos-Typus (Shapiro); Nymphe mit Dionysoskind (Kreuzer). Da spezifische Attribute und der Bildkontext fehlen lässt sich die Darstellung nicht zuordnen. Die Deutung auf Dionysos lässt sich nicht durch ikonographische Belege verifizieren.
Literatur: Shapiro 1989a, 121 mit Anm. 25 Taf. 53 e; LIMC VIII (1997) 898 Nr. 96* s. v. Nymphai (M. Halm-Tisserand – G. Siebert); Kreuzer 1998, 77 f. 202 Kat. Nr. 377 Beil. 13 Taf. 53 Farbtafel II.

Vasen in weißgrundiger Technik

Katalognummer: D Wgr 1 Taf. 11 b
Bezeichnung: Attisch-weißgrundiger Kelchkrater
Aufbewahrung: Rom, Vatikan, Museo Gregoriano Etrusco 16586 (559)
Herkunft: Vulci
Künstler: Phiale-Maler
Datierung: um 430 v. Chr. (Carpenter)
Darstellung: Hermes bringt das Dionysoskind zum Papposilen.
Dionysos ist vollständig in einen Mantel eingehüllt; nur die Füße und der Kopf sind sichtbar; sein Kopf ist dem Silen zugewandt, der vor ihm auf einem Felsen sitzt und eine Hand nach ihm ausstreckt; Hermes hat das Kind mit beiden Händen umfasst und überreicht es dem Silen. Dieser sitzt auf einem mit Efeu bedeckten Felsen und hält einen Thyrsosstab in den Händen; neben ihm steht eine Nymphe, die ihn stützt; am linken Bildrand sitzt eine weitere Nymphe.
Literatur: Loeb 1979, 45 Kat. Nr. D 18; Schefold 1981, 34 Abb. 28; Kossatz-Deissmann 1990, 205; Beaumont 1992, 51 f.; Carpenter 2002, 73 Abb. 110; ARV² 1017, 54. 1678.

Rotfigurige Vasen

Zeus überbringt Dionysos

Katalognummer: D rV 1
Bezeichnung: Attisch-rotfigurige Amphora
Aufbewahrung: New York, MMA 1982.27.8
Künstler: Eucharides-Maler
Datierung: um 490/480 v. Chr.
Darstellung: Zeus mit dem Dionysoskind
Zeus wendet sich in weit ausgreifender Schrittstellung nach rechts, sein Götterzepter lehnt am rechten Bildrand. Er hält mit beiden Händen ein vollständig in Windeln gewickeltes Kind umfasst, das durch einen Efeukranz als Dionysos gekennzeichnet ist.
Seite B: Frauengestalt (Muse?) mit Lyra und Flötenfutteral, an der Wand ein Diptychon
Literatur: Kossatz-Deissmann 1990, 204 Anm. 4; Beaumont 1992, 43 f. Taf. 6; van Keuren 1998, 9 ff. Abb. 1; Burdrick 2005, 57 Abb. 33 (Seite B).

Katalognummer: D rV 2 Taf. 12–14
Bezeichnung: Attisch-rotfigurige Schale
Aufbewahrung: Athen, NM (Acr. Coll.) 325
Herkunft: Athen, Nordabhang der Akropolis
Künstler: Makron
Datierung: um 480 v. Chr.
Darstellung: Die Darstellungsthematik ist in der Kunst einzigartig und unterscheidet sich grundlegend vom kanonischen Schema der Dionysosübergabe: Eine Götterprozession trägt das Götterkind auf einen Altar zu, an dem zwei Nymphen ein Opfer darbringen. Die Darstellung erstreckt sich über beide Außenseiten der Schale, Seite B ist nur bruchstückhaft erhalten. Zeus erscheint als Träger des Götterkindes. Dionysos trägt Chiton und Mantel, in der Hand hält er eine große Weinrebe. Die Nymphen am Altar spenden mit der Nephalie ein Opfer, das ihnen selbst zukommt. Eine mögliche Deutung des Bildes ist die Einführung des Dionysos als Herr der Nymphen (s. Deutung Stark 2007 und hier Kapitel II. 4.10).
Literatur: Graef 1891, 43 ff. Taf. 1.; Frickenhaus 1912, 22 f.; Simon 1953, 48. 91; Aebli 1971, 118 f. 12; Loeb 1979, 39 f. Kat. Nr. D 9; Schefold 1981, 31 f. Abb. 24; Karousou 1983, 57–64 Taf. 19–22; LIMC III (1986) 482 Nr. 706° s. v. Dionysos (C. Gasparri); Beazley 1989, 92 f. Taf. 73.1–3; Beaumont 1992, 44 ff.; Carpenter 1997, 55 Taf. 20 A; Kunisch 1997, 7.8. 21.37. 38 Abb. 20; 57 Anm. 240; 60 Anm. 254; 61. 72 f. 73 f. 85. 95. 97. 99. 100. 102. 105. 137. 139. 149. 153; 207 Kat. Nr. 437; Taf. 149; Stark 2007, 41–48; ARV² 460, 20.

Katalognummer: D rV 3
Bezeichnung: Attisch-rotfigurige Kalpis
Aufbewahrung: Paris, Cabinet des Médailles 440
Herkunft: Agrigent
Künstler: Syleus-Maler
Datierung: 490–470 v. Chr.
Darstellung: Zeus bringt Dionysos zu den Nymphen.
Dionysos ist mit Chiton und Himation bekleidet. Er hält eine Efeuranke als Attribut in der Hand und ist mit Efeu bekränzt. Zeus, mit Götterzepter, steht vor einer weiblichen Figur, die auf einem *Diphros* sitzt, über den ein gepunktetes Tierfell gelegt ist. Die Frau hält eine Efeuranke in der linken Hand. Ihre rechte Hand streckt sie nach Dionysos aus. Eine Säule deutet einen Innenraum an. Hinter der Frau steht eine weitere weibliche Gestalt, die ein Zepter hält und einen Efeukranz im Haar trägt.
Literatur: Graef 1891, 47 (mit Umzeichnung); Loeb 1979, 40 f. Kat. Nr. D 10; Karousou 1983, 62; LIMC III (1986) 481 Nr. 701* s. v. Dionysos (C. Gasparri); Beaumont 1992, 42 f.; Carpenter 1997, 56 f. Taf. 22 A; ARV² 252, 51.

Katalognummer: D rV 4 Taf. 9 a
Bezeichnung: Attisch-rotfiguriger Volutenkrater
Aufbewahrung: Ferrara, Museo Nazionale di Spina 2737
Herkunft: Comacchio-Spina, etruskische Nekropole
Künstler: Altamura-Maler
Datierung: 470/460 v. Chr.
Darstellung: Zeus übergibt das Dionysoskind den Nymphen
Dionysos ist mit einem um die Hüften geschlungenen Tuch bekleidet. Er hält seine Attribute (Kantharos und Weinrebe) in den ausgestreckten Händen, sein Oberkörper erscheint in Frontalansicht. Dionysos ist umgeben von Zeus und einer Nymphe/Mänade. Die Szene flankieren zwei weitere Mänaden, eine trägt einen kleinen Panther. Die Vase stammt aus demselben Fundkontext (Grab) wie D rV 5.
Literatur: CVA Ferrara (1) 4 Taf. 4,1; Fuhrmann 1950, 118 Abb. 7; Loeb 1979, 42 Kat. Nr. D 12; LIMC III (1986) 481 Nr. 702* s. v. Dionysos (C. Gasparri); Beaumont 1992, 42 f.; Carpenter 1997, 54 Taf. 19 A; ARV² 589, 3. 1660.

Katalognummer: D rV 5 Taf. 9 b
Bezeichnung: Attisch-rotfiguriger Glockenkrater
Aufbewahrung: Ferrara, Museo Nazionale di Spina 2738
Herkunft: Comacchio-Spina, etruskische Nekropole
Künstler: Altamura-Maler
Datierung: um 470/460 v. Chr.
Darstellung: Zeus und Dionysos
Zeus sitzt auf einem *Klismos* über den ein Rehfell gebreitet ist. Er hält einen Thyrsosstab und trägt einen (Lorbeer?)kranz. Auf seinen Knien steht der nackte Dionysos mit Kantharos und Efeuranke. Er trägt einen Efeukranz. Die Szene wird flankiert von zwei Nymphen oder Mänaden. In der Forschung wird die Darstellung z. T. als Dionysos und Oinopion gedeutet (Beaumont). Die Vase stammt aus demselben Fundkontext (Grab) wie D rV 4.
Literatur: CVA Ferrara (1) 8 Taf. 14, 1; Fuhrmann 1950, 118 ff. Abb. 6; Aebli 1971, 115 ff.; Loeb 1979, 35 f. Kat. Nr. D 7; Gallistl 1979, 33; LIMC III (1986) 481 f. Nr. 705* s. v. Dionysos (C. Gasparri); Beaumont 1992, 40 f. (mit Interpretation als Dionysos und Oinopion); Isler-Kerény 1993, 9 Taf. 1, 7; Carpenter 1997, 54 f. Taf. 19 B; ARV² 593, 41.

Katalognummer: D rV 6 Taf. 10 a
Bezeichnung: Attisch-rotfiguriger Stamnos
Aufbewahrung: Paris, Louvre MNB 1695 (G 188)
Herkunft: Vulci
Künstler: Maler der Florentiner Stamnoi
Datierung: um 460 v. Chr.
Darstellung: Zeus übergibt das Dionysoskind den Nymphen. Dionysos wird von einer Nymphe im Arm gehalten. Er wendet sich zu Zeus um, der rechts von ihm steht. Sein linker Arm ist nach seinem Vater ausgestreckt. Zeus erscheint mit langem Bart und Haar, in Chiton und Mantel gekleidet. Hinter der Nymphe ist durch eine Säule und Gebälk ein Innenraum angedeutet, in dem eine weitere Frau sitzt. In der linken Hand hält sie einen Thyrsosstab, in der rechten Hand eine Phiale. Zeus und Dionysos sind durch Namensbeischriften gekennzeichnet.
Literatur: Philippaki 1967, 57–58 Taf. 29, 1–2; Loeb 1979, 41 f. Kat. Nr. D 11; LIMC III (1986) 481 Nr. 703* s. v. Dionysos (C. Gasparri); Arafat 1990, 49 Taf. 11 b; Beaumont 1992, 42 f.; Carpenter 1997, 56 f.; ARV² 508, 1.

Katalognummer: D rV 7
Bezeichnung: Attisch-rotfigurige Pelike
Aufbewahrung: ehem. Kunsthandel, London, Market Christie's 6306
Herkunft: unbekannt
Künstler: Nausikaa-Maler
Datierung: um 460/50 v. Chr.
Darstellung: Zeus mit Dionysos.
Dionysos steht auf den Oberschenkeln des sitzenden Zeus und hält Efeuranke und Kantharos als Attribute; weitere Figur: Frauengestalt (Ino oder eine Nymphe?), mit Kranz.
Literatur: Christie, Manson and Woods. Fine Antiquities. Auktionskatalog London 12. Juli 1977 (London 1977) Taf. 27, 125; Charles Ede. Pottery from Athens V. Auktionskatalog London (London 1979) Nr. 22; Beaumont 1992, 39 f. mit Taf. 2 B; Carpenter 1997, 54 f. mit Anm. 20.

Hermes überbringt Dionysos

Katalognummer: D rV 8 Taf. 8 a, b
Bezeichnung: Attisch-rotfigurige Hydria
Aufbewahrung: Privatbesitz, Sammlung A. Kyrou 71
Herkunft: Atalanti (Lokris)
Künstler: Hermonax
Datierung: um 460/450 v. Chr.
Darstellung: Hermes bringt Dionysos zu Athamas und Ino(?)
Hermes trägt Dionysos im Arm und tritt in leicht gebeugter Haltung vor einen durch Säulen markierten Innenraum hin. Dionysos ist in Rückansicht zu sehen und schmiegt sich eng an Hermes. Er ist nackt bis auf ein quer über den Rücken verlaufendes Amulettband. Das linke Bildfeld ist stark zerstört. Eine stehende Frauenfigur begrüßt die Ankommenden. Dahinter sind Reste einer sitzenden Figur mit Zepter und Phiale zu sehen. Das Geschlecht der Figur lässt sich nicht eindeutig bestimmen. Im Eingang ein niedriger Tisch mit zwei Kantharoi und Kuchen(?).
Literatur: Fuhrmann 1950, 103–134; Schefold 1981, 37 Abb. 31; Oakley 1982, 44 ff.; Pipili 1991, 147 Abb. 1–2; Beaumont 1992, 56 f.; Carpenter 1997, 56 f. Taf. 22 B; ARV² 80, 10.

Katalognummer: D rV 9
Bezeichnung: Attisch-rotfigurige Pelike
Aufbewahrung: Palermo, Museo Archeologico Regionale 1109
Herkunft: Agrigent, Sizilien
Künstler: Chicago-Maler
Datierung: um 460/50 v. Chr.
Darstellung: Hermes bringt Dionysos zu den Nymphen
Der Körper des Götterkindes erscheint im Dreiviertelprofil, er wendet den Oberkörper und den Kopf der vor ihm stehenden Nymphe zu und streckt beide Arme nach ihr aus. Ein jugendlicher Hermes mit Kerykeion, Flügelhut, Flügelschuhen und über die Schultern gelegtem Reisemantel steht einer Nymphe mit langem Chiton und Kopfbedeckung gegenüber, die das Kind entgegennimmt. Namensbeischriften: Hermes, Dionysos, Ariagne.
Literatur: Zanker 1965, Taf. 4; Walter 1971, 278 Abb. 253; Loeb 1979, 43 Kat. Nr. D 14; Franchi dell' Orto – Franchi 1988, 214–215 Kat. Nr. 69; Beaumont 1992, 50; Kossatz-Deissmann 1990, 204; Carpenter 1997, 58 f. Taf. 24 A; ARV² 630, 24.

Katalognummer: D rV 10
Bezeichnung: Attisch-rotfigurige Pelike
Aufbewahrung: Rom, Museo Nazionale Etrusco di Villa Giulia 49002
Herkunft: Cerveteri
Künstler: Barclay-Maler
Datierung: um 450 v. Chr.
Darstellung: Hermes bringt Dionysos zu den Nymphen von Nysa.
Dionysos ist vollständig in ein Tuch eingewickelt; Hermes trägt ihn in beiden Armen und hält zusätzlich seinen eigenen Mantel schützend um das Kind; von Dionysos ist nur der Kopf sichtbar; er blickt in Richtung der weiblichen Gestalt, die die Hand nach ihm ausstreckt.
Literatur: Beazley, Para. 447; Loeb 1979, 43 Kat. Nr. D 15; LIMC III (1986) 479 Nr. 683* s. v. Dionysos (C. Gasparri); Beaumont 1992, 50; Beaumont 1995, 342 Abb. 1; ARV² 1067, 8.

Katalognummer: D rV 11 Taf. 10 b, Taf. 29 a
Bezeichnung: Attisch-rotfiguriger Krater
Aufbewahrung: London, BM E 492
Herkunft: Nola
Künstler: Villa Giulia-Maler
Datierung: um 450/440 v. Chr.
Darstellung: Hermes übergibt das Dionysoskind an die Nymphen.
Hermes, auf einem Felsen sitzend, hält den nackten Dionysos im Arm. Die Gruppe wird flankiert von zwei Mänaden mit Thyrsosstäben. Namensbeischriften: Hermes, Dionysos, Mainas, (Me)thus(e)
Literatur: Richter 1946, Abb. 84; Loeb 1979, 44 Kat. Nr. D 16; LIMC V (1990) 319 Nr. 365* s. v. Hermes (G. Siebert); Beaumont 1992, 53 f.; Robertson 1992, 170 Abb. 179; Carpenter 1997, 57 f. Taf. 23 A; Oakley – Coulson – Palagia 1997, 312 Abb. 8; ARV² 619, 16.

Katalognummer: D rV 12
Bezeichnung: Attisch-rotfiguriger Kelchkrater
Aufbewahrung: Moskau, Puschkin Museum II 1 b 732
Herkunft: Nola
Künstler: Villa Giulia-Maler
Datierung: um 440 v. Chr.
Darstellung: Hermes bringt Dionysos zu den Nymphen
Hermes, mit Reisemantel, Petasos, Kerykeion und Sandalen, auf einem Felsen sitzend. Er hält das Dionysoskind in seinen Armen und blickt auf es hinab; die Szene wird flankiert von zwei bekränzten Nymphen; eine stützt sich auf einen Thyrsosstab, die andere blickt Dionysos an und erhebt eine Hand. Namensbeischrift der Nymphe/Mänade mit dem Thyrsosstab: ΜΕΘΥΣΕ

Literatur: CVA Moskau (4) 25 f. Taf. 22–23; Loeb 1979, 44 Kat. Nr. D 17; Schefold 1981, 32 ff. Abb. 27; Kossatz-Deissmann 1990, 205; Beaumont 1992, 53 f.; ARV² 618, 4.

Katalognummer: D rV 13 Taf. 11 a
Bezeichnung: Attisch-rotfiguriger Kelchkrater
Aufbewahrung: Paris, Louvre G 478 (ehem. G 755)
Künstler: Umkreis des Dinos-Malers
Datierung: um 420 v. Chr.
Darstellung: mehrere anpassende Fragmente erhalten. Hermes bringt Dionysos zu den Nymphen von Nysa. Hermes, mit Chlamys, Petasos, Kerykeion und Flügelschuhen, hält das in ein Tuch gehüllte Kind in seinem linken Arm. Die Szene flankieren eine Mänade und ein Silen. Hermes und Dionysos sind mit Lorbeer(?) bekränzt.
Literatur: Rizzo 1932, Taf. 105; CVA Paris, Louvre (5) III Id. 21 Taf. (372) 31.1.3–4. 6; Loeb 1979, 46 Kat. Nr. D 23 (mit weiterer Lit.); LIMC V (1990) 319 Kat. Nr. 367* s. v. Hermes (G. Siebert); Beaumont 1992, 54; Matheson 1995, 200 Taf. 154; ARV² 1156, 17.

Katalognummer: D rV 14
Bezeichnung: Rotfigurige Schale
Aufbewahrung: Athen, NM 1407
Herkunft: Boiotien
Künstler: Maler der Athener Argosschale
Datierung: um 420 v. Chr.
Darstellung: Hermes bringt das Dionysoskind zu den Nymphen
Hermes erscheint in weitausgreifender Schrittstellung. Dionysos ist vollständig in einen Mantel eingewickelt, mit Efeukranz (?). Eine auf einem Felsen sitzende Mänade nimmt das Kind entgegen. Hinter Hermes schließen sich zwei weitere Figuren an: eine stehende und eine sitzende Mänade, beide mit erhobener rechter Hand.
Literatur: Lullies 1940, 1 ff. 15 Kat. Nr. 1 Taf. 13,2; Loeb 1979, 46 Kat. Nr. D 24.

Katalognummer: D rV 15
Bezeichnung: Fragment eines rotfigurigen Kelchkraters
Aufbewahrung: Würzburg, Martin von Wagner Museum K 2279
Herkunft: Stiftung des Sammlers Alexander Kiseleff
Datierung: 390/380 v. Chr.
Darstellung: Hermes übergibt Dionysos den Nymphen von Nysa
Literatur: Kossatz-Deissmann 1990, 203 ff. Taf. 34,1.

Katalognummer: D rV 16
Bezeichnung: Rotfigurige Amphora
Aufbewahrung: Palermo, Museo Archeologico Regionale 2170
Herkunft: Agrigent
Künstler: Lokri-Maler
Datierung: 380–360 v. Chr.
Darstellung: Hermes bringt Dionysos zu den Nymphen
Jugendlicher Hermes, der den kleinen Dionysos auf dem Arm trägt und sich auf sein Kerykeion stützt. Vor ihm steht eine Mänade, die die Arm nach dem Kind ausstreckt; sie trägt einen Panther und hält Dionysos einen Efeukranz entgegen. Über ihrer Schulter liegt zusätzlich der Thyrsosstab; hinter Hermes folgen eine Mänade und ein Satyr mit Thyrsosstab; zwischen Hermes und der Mänade steht ein Altar.
Literatur: Schauenburg 1961, 83 n. 64 Taf. 9,18; Loeb 1979, 42 Kat. Nr. D 13; LIMC III (1986) 479 Nr. 684 s. v. Dionysos (C. Gasparri); Kossatz-Deissmann 1990, 207 Taf. 35,1–2.

Übergabe an Satyr oder Mänade

Katalognummer: D rV 17
Bezeichnung: Attisch-rotfigurige Pelike
Aufbewahrung: Rom, Museo Nazionale Etrusco di Villa Giulia 1296
Herkunft: Cerveteri
Künstler: Villa Giulia-Maler
Datierung: um 450 v. Chr.
Darstellung: Hermes bringt das Götterkind Dionysos zu einem auf einem Felsen sitzenden Satyr, der einen Thyrsosstab trägt. Hinter dem Satyr steht eine Mänade.
Literatur: Loeb 1979, 45 Kat. Nr. 19; Kossatz-Deissmann 1990, 205 mit Anm. 12; Beaumont, 1992, 51 f. Taf. 11 b.

Katalognummer: D rV 18
Bezeichnung: Drei Fragmente einer rotfigurigen Kylix
Aufbewahrung: Florenz, AM 11B45
Datierung: um 440 v. Chr.
Darstellung: Nymphe mit Dionysos?
Frauenfigur im Chiton, mit nacktem Kind im linken Arm. Das Kind blickt nach links und streckt den rechten Arm aus. Weitere zugehörige Fragmente zeigen davoneilende junge Frauen, die mit Zinnenborten verzierte Gewänder tragen. Die Darstellung ist aufgrund fehlender Attribute, die eine Deutung als Götterkind untermauern könnten, und aufgrund des schlechten Erhaltungszustandes des Gefäßes nicht sicher einzuordnen.
Literatur: CVA Florenz (1) III 1 19 Taf. 16 (Nr. 286).

Katalognummer: D rV 19
Bezeichnung: Rotfigurige Pelike
Aufbewahrung: verschollen
Herkunft: ehemals Besitz Liverpool
Datierung: um 440 v. Chr.
Darstellung: so genannte „Pelike Stackelberg"
Bildthema: Hermes bringt das Dionysoskind zum Papposilen.
Literatur: Zanker 1965, 79; Loeb 1979, 45 Kat. Nr. D 20 (mit weiterer Lit.).

Katalognummer: D rV 20
Bezeichnung: Attisch-rotfigurige Pelike
Aufbewahrung: verschollen
Herkunft: ehemals Sammlung des Prinzen Reuss (Wien)
Darstellung: Hermes bringt Dionysos zu einem Satyrn
Begleitfiguren: Mänade. Der Satyr hält ein Füllhorn, die Mänade Korb und Thyrsos.
Literatur: Loeb 1979, 46 Kat. Nr. D 25 (mit weiterer Lit.); Beaumont 1992, 54 mit Taf. 15 b.

Katalognummer: D rV 21
Bezeichnung: Attisch-rotfigurige Hydria
Aufbewahrung: New York, MMA X.313.I
Herkunft: Nola
Künstler: Villa Giulia-Maler
Datierung: 460–450 v. Chr.
Darstellung: Satyr bringt Dionysos zu einer Mänade
Dionysos ist nackt. Er ist dem Satyrn zugewandt, der ihn um die Taille und um die Unterschenkel umfasst hält und greift mit den Händen zu dessen Bart empor. Rechts sitzt eine Mänade mit Thyrsosstab und Nebris auf einem Felsen. Am linken Bildrand Frau in Chiton und Mantel.
Literatur: Loeb 1979, 45 Kat. Nr. D 22; LIMC III (1986) 480 Nr. 691* s. v. Dionysos (C. Gasparri); Schöne 1987, Taf. 13,2; Kossatz-Deissmann 1990, 205; Carpenter 1997, 58 Taf. 23 B.

Katalognummer: D rV 22
Bezeichnung: Rotfiguriger Kelchkrater
Aufbewahrung: Neapel, NM 283
Herkunft: Ischia
Künstler: Klio-Maler
Datierung: um 440 v. Chr.
Darstellung: Nymphen bringen Dionysos zu einem jugendlichen Satyrn

Dionysos ist in einen Mantel eingewickelt, der ihm bis über den Hinterkopf reicht; nur seine Füße und der Kopf sind sichtbar.
Literatur: Loeb 1979, 45 Kat. Nr. D 21; LIMC III (1986) 481 Nr. 697° s. v. Dionysos (C. Gasparri).

Katalognummer: D rV 23
Bezeichnung: Rotfigurige Lekanis
Aufbewahrung: St. Petersburg, Eremitage 2007
Herkunft: Kertsch
Künstler: Umkreis des Helena-Malers
Datierung: um 360 v. Chr.
Darstellung: Ein efeubekränzter Satyr bringt den in ein Tuch eingehüllten Dionysos, der als Attribut einen Thyrsos hält, zu einer auf einem Felsen sitzenden Mänade mit Thyrsosstab. Bildkontext: dionysischer Thiasos.
Literatur: Walter 1959, 21 Abb. 14 (Umzeichnung); Loeb 1979, 46 f. Kat. Nr. D 26.

Schenkelgeburt des Dionysos

Katalognummer: D rV 24 Taf. 7
Bezeichnung: Attisch-rotfigurige Lekythos
Aufbewahrung: Boston, Museum of Fine Arts 95.39
Herkunft: Eretria, Euboia
Künstler: Alkimachos-Maler
Datierung: um 460 v. Chr.
Darstellung: zweite Geburt des Dionysos aus dem Schenkel des Zeus
Zeus sitzt nackt auf einem Felsen, über den ein Mantel ausgebreitet ist. Er trägt einen Kranz im Haar. Rechts von ihm steht Hermes, bärtig, mit Petasos, Reisegewand und Flügelschuhen. In seiner rechten Hand hält er das Götterzepter des Zeus. Dionysos hat gerade begonnen, aus dem Oberschenkel des Zeus aufzusteigen, es ist nur der Kopf bis unterhalb der Nase sichtbar. Er ist Zeus zugewandt und schaut leicht zu ihm empor, sein Auge ist geöffnet.
Literatur: Beazley, Para. 384; Loeb 1979, 30 f. Kat. Nr. D1; Burn – Glynn 1982, 124; LIMC III (1986) 478 Nr. 666* s. v. Dionysos (C. Gasparri); Boardman 1989, Abb. 46; Hamdorf 1986, 73 Abb. 33; Arafat 1990, Taf. 10A; Beaumont 1992, 38 f.; Carpenter 2002, 73 Abb. 108; ARV² 533, 58; Beazley Addenda² 255.

Katalognummer: D rV 25
Bezeichnung: Attisch-rotfiguriges Kraterfragment
Aufbewahrung: Bonn, Akademisches Kunstmuseum 1216.19
Künstler: Maler des Athener Dinos
Datierung: um 430/20 v. Chr.
Darstellung: zweite Geburt des Dionysos
Zeus mit Mantel und Götterzepter in der linken Hand. Der nackte Dionysos ist bis knapp unterhalb des Bauchnabels aus dem Oberschenkel des sitzenden Zeus aufgestiegen. Er streckt beide Arme einer Zeus gegenüberstehenden Person entgegen, von der nur ein Arm mit Gewandrest erhalten ist.
Literatur: Philippart 1930, 19 Abb. 2 (Zeichnung); Trendall 1934, 175 ff. Abb. 1; CVA Bonn (1) 31–33. 39–40 Taf. 33.9 (33); Loeb 1979, 32 Kat. Nr. D2; Arafat 1990, Taf. 10 B; Beaumont 1992, 38 f.; ARV 796, 3.

Katalognummer: D rV 26
Bezeichnung: Rotfigurige Amphora
Aufbewahrung: ehem. G. Patierno, Neapel
Herkunft: Unteritalien (lukanisch)
Datierung: um 400 v. Chr.
Darstellung: zweite Geburt des Dionysos
Der neugeborene Dionysos steigt aus dem Oberschenkel des Zeus empor. Eine Frau (Eileithyia) mit über den Arm gelegtem Mantel nimmt das nackte Kind entgegen. Dionysos erscheint nackt, er streckt beide Arme nach der Eileithyia aus. Neben dem Thron des Zeus eine Frau und ein nackter junger Mann mit Thyrsos; im unteren Bildfeld: 3 Mänaden/Nymphen.
Literatur: Trendall 1934, 176; Cook 1940, 80 f. mit Anm. 2 Abb. 25 (Umzeichnung); Loeb 1979, 33 Kat. Nr. D 4; LIMC III (1986) 692 Nr. 71° s. v. Eileithyia (R. Olmos).

Katalognummer: D rV 27
Bezeichnung: Rotfiguriger Volutenkrater
Aufbewahrung: Tarent, NM IG 8264
Herkunft: Ceglie di Bari
Datierung: Wende 5./4. Jh. (H. Fuhrmann)
Darstellung: zweite Geburt des Dionysos aus dem Schenkel des Zeus. Das Götterkind ist bereits bis zum Bauchnabel aus dem Schenkel des Zeus aufgestiegen. Zeus sitzt während des Geburtsvorganges in würdevoller Haltung, leicht zurückgelehnt, auf einem Felsen. Er trägt Götterzepter und Mantel und ist bekränzt. Er stützt das Kind mit einer Hand. Eine Eileithyia nimmt das Kind entgegen. Anwesende Götter: Aphrodite mit Eros, Pan, Apollon, Artemis, drei Nymphen, Hermes, ein Satyr.

Literatur: Trendall 1934, 175 ff. Taf. VIII. IX; Fuhrmann 1950, 108 f. Abb. 3; Loeb 1979, 32 Kat. Nr. D 3; LIMC III (1986) 478 Nr. 667* s. v. Dionysos (C. Gasparri).

Katalognummer: D rV 28
Bezeichnung: Rotfigurige Vase
Aufbewahrung: verschollen; ehemals Sammlung Englefield
Herkunft: Unteritalien
Darstellung: zweite Geburt des Dionysos aus dem Schenkel des Zeus; Übergabe an die Nymphen.
Literatur: Loeb 1979, 33 f. Kat. Nr. D 5.

Hermes und Dionysos

Katalognummer: D rV 29
Bezeichnung: Fragment eines lukanischen Skyphos
Aufbewahrung: St. Petersburg, Eremitage 6521
Herkunft: unteritalisch, lukanisch
Künstler: Choephoroi-Maler
Datierung: um 350 v. Chr.
Darstellung: Hermes mit dem Götterkind Dionysos
Literatur: Kossatz-Deissmann 1990, 208 Taf. 35,3.

Erste Geburt des Dionysos

Katalognummer: D rV 30
Bezeichnung: Attisch-rotfigurige Hydria
Aufbewahrung: Berkeley, Lowie Museum 8. 3316
Künstler: Semele-Maler
Datierung: um 390 v. Chr.
Darstellung: Tod der Semele (erste Geburt des Dionysos).
Semele liegt auf einer von Efeu umrankten Kline, über ihr ist der Blitz des Zeus zu sehen; Von rechts kommt Iris, die von Hera (die rechts daneben dargestellt ist) gesandt wurde, in Reisekleidung und mit Heroldsstab an die Kline heran. Links ist Hermes zu sehen, der das Dionysoskind aus den Flammen gerettet hat und es in seinen Armen davonträgt; neben Hermes steht eine efeubekränzte Nymphe, die die Hand nach dem Dionysoskind ausstreckt. Über der Szene sitzen Zeus und Aphrodite mit zwei Eroten.

Literatur: CVA Berkeley (1) 48–49 Taf. (228, 229, 230, 231) 47.1A–C; 48.1, 49.1 A–B; 50. 1A–C; Loeb 1979, 36 ff. Kat. Nr. D 8; Schefold 1981, 27 f. Abb. 19; LIMC III (1986) 478 Nr. 664* s. v. Dionysos (C. Gasparri); Hamdorf 1986, 72 Taf. 32; Boardman 1989, Abb. 333; Carpenter 2002, Abb. 107; Beaumont 1992, 37; Reeder 1996, 69 Abb. 15–16; ARV² 1343, 1; 1681. 1691; Beazley Addenda² 367.

Katalognummer: D rV 31
Bezeichnung: Rotfiguriger Volutenkrater
Aufbewahrung: Tampa Bay, Tampa Museum of Art 87.36
Herkunft: Unteritalien
Künstler: Arpi-Maler
Datierung: 4. Jh. v. Chr.
Darstellung: erste Geburt des Dionysos; Tod der Semele
Das Bildfeld ist in zwei getrennte Bildzonen unterteilt. Oben: in der Mitte sitzt die nackte Semele auf ihrem Lager, von oben fährt der Blitz des Zeus auf sie herab. Zu beiden Seiten flankieren die Sterbende mehrere Figuren, die mit heftigen Gesten auf das Geschehen Bezug nehmen. Unten: in der Mitte sitzt das nackte Götterkind Dionysos unter einer großen Weinrebe. Links beugt sich Hermes zu ihm herab und erfasst es bei der Hand. Rechts eine weibliche Figur, die sich zu dem Kind herabbeugt und beide Arme nach ihm ausstreckt. links: drei Frauen (Nymphen?) rechts: Silen.
Literatur: Kossatz-Deissmann 1990, 208 Taf. 35,4.

Dionysos in der Obhut der Nymphen

Katalognummer: D rV 32
Bezeichnung: Attisch-rotfigurige Oinochoe
Aufbewahrung: Paris, Louvre CA 2961
Herkunft: Capua
Datierung: Anfang 4. Jh. v. Chr.
Darstellung: Bildthema: Dionysos bei den Nymphen.
Literatur: van Hoorn 1951, 173 Nr. 855 Abb. 42; LIMC III (1986) 481 Nr. 698 s. v. Dionysos (C. Gasparri).

Katalognummer: D rV 33
Bezeichnung: rotfigurige Lekythos
Aufbewahrung: Neapel, Collezione Castellani
Herkunft: lukanisch
Datierung: 350–320 v. Chr.
Darstellung: Dionysos bei den Nymphen
Literatur: LIMC III (1986) 481 Nr. 700 s. v. Dionysos (C. Gasparri).

Ungesicherte Darstellungen

Katalognummer: D rV 34
Bezeichnung: faliskisch-rotfiguriger Stamnos
Aufbewahrung: Rom, Museo Nazionale Etrusco di Villa Giulia 2350
Herkunft: Falerii
Datierung: 4. Jh. v. Chr.
Darstellung: Hermes bringt das Dionysoskind zu Athamas und Ino?
Hermes, in Reisekleidung, mit Petasos und Kerykeion. Er trägt das Götterkind im linken Arm. Dionysos erscheint mit nacktem Oberkörper, um seine Hüfte ist ein Mantel geschlungen, der bis auf seine Füße hinabreicht. Hermes tritt vor einen sitzenden, bärtigen Mann, der einen verzierten Hüftmantel trägt und in der rechten Hand ein Zepter hält (Athamas?). Links von ihm sitzt eine weibliche Figur, die ebenfalls ein Zepter hält. Die Szene umgeben mehrere Frauen, im linken Bildfeld ein Satyr oder Pan.
Literatur: Fuhrmann 1950, 112 Abb. 5; 113; 125; Oakley 1982, 45 mit Anm. 12.

Katalognummer: D rV 35
Bezeichnung: Attisch-rotfigurige Amphora
Aufbewahrung: Bologna
Datierung: 475/70 v. Chr.
Darstellung: ungesichert
Zeus übergibt Dionysos? männliche Figur mit Thyrsos und Efeukranz
andere Deutung: Dionysos und Oinopion (Beaumont).
Literatur: Beaumont 1992, 47. 343 f. Taf. 101.

Katalognummer: D rV 36
Bezeichnung: Attisch-rotfiguriger Stamnos
Aufbewahrung: Warschau, NM 142465 (ehem. Paris, Hotel Lambert 42)
Datierung: um 440 v. Chr.
Darstellung: Dionysos?
in der Literatur fälschlich als Dionysos interpretiert. Aufgrund der Physiognomie des Kindes in den Armen der Mänade handelt es sich jedoch sicher um ein Satyrkind (ebenso: Carpenter).
Literatur: Frickenhaus 1912, 13. 39 Kat. Nr. 28 mit Umzeichnung; LIMC III (1986) 482 Nr. 707 s. v. Dionysos (C. Gasparri); Carpenter 1997, 81 Taf. 32 A.

Katalognummer: D rV 37
Bezeichnung: Fragment eines sizilischen Kraters
Aufbewahrung: Princeton, The Art Museum 88-5
Herkunft: sizilisch
Künstler: Zugehörigkeit zur Lentini-Manfria Gruppe (Trendall)
Datierung: letztes Viertel des 4. Jh. v. Chr.
Darstellung: Deutung des Bildes unklar.
Übergabe des Dionysoskindes an eine Nymphe
andere Deutung: Geburt des Erichthonios
Literatur: Kossatz-Deissmann 1990, 207 f. Taf. 34, 2.

Katalognummer: D rV 38
Bezeichnung: Rotfigurige Vase
Aufbewahrung: verschollen
Herkunft: 1. Hamilton Collection
Darstellung: Deutung der Darstellung unsicher:
Sitzende Nymphe mit Dionysos, Hermes
Das Bild zeigt keine dionysischen Attribute, die die Deutung stützen könnten.
Literatur: Beaumont 1992, 50 f.

Katalognummer: D rV 40
Bezeichnung: Attisch-rotfiguriger Krater
Aufbewahrung: Athen, NM
Künstler: Kephalos-Maler
Datierung: um 470 v. Chr.
Darstellung: fragmentiert; Darstellung nicht mehr eindeutig nachvollziehbar. Reste eines Thrones und Unterkörper einer Figur in Chiton und Mantel, Reste einer Kinderfigur, hinter dem Thron weibliche Figur. laut Beaumont: thronender Zeus mit Dionysos, hinter dem Thron eine weibliche Figur; andere Deutung: Herakles wird von Hera gesäugt. Aufgrund des schlechten Erhaltungszustandes lassen sich die Personen nicht eindeutig benennen.
Literatur: Beaumont 1992, 41 f.

Dionysos als Heranwachsender

Katalognummer: D rV 41
Bezeichnung: Attisch-rotfigurige Hydria
Aufbewahrung: Privatsammlung
Künstler: Niobiden-Maler
Datierung: um 470 v. Chr.
Darstellung: jugendlicher Dionysos tanzt vor einem Altar
(nur in Umzeichnung vorhanden)
Dionysos ist mit einem langem Chiton und einem brustpanzerähnlichen Obergewand bekleidet, das bis zur Taille reicht; er bewegt sich mit weitausgreifendem Schritt auf einen Altar zu; in den Händen hält er Vorder- und Hinterteil eines zerrissenen Rehkitzes; er ist mit Efeu bekränzt; im Hinblick auf seine Körpergröße ist er deutlich kleiner als die beiden ihn umgebenden Mänaden.
Literatur: Carpenter 1993, 185–206 Abb. 7 (Umzeichnung).

Katalognummer: D rV 42
Bezeichnung: Fragment eines rotfigurigen Kraters
Aufbewahrung: Salonica, AM 8.54
Herkunft: Olynth
Künstler: Altamura-Maler
Datierung: um 470 v. Chr.
Darstellung: jugendlicher Dionysos (Dionysos im Kampf mit einem Giganten?) Dionysos ist nur vom Kopf bis zum Oberkörper erhalten; er ist jugendlich und unbärtig und hat langes Haar, das ihm bis über die Schultern hinabreicht. Sein linker Arm ist ausgestreckt und umgreift eine Weinranke; Er trägt ein brustpanzerähnliches Obergewand, das mit Delphinen verziert ist und darunter einen kurzärmeligen Chiton.
Literatur: Carpenter 1993, 185–206 Abb. 8.

Katalognummer: D rV 43
Bezeichnung: Attisch-rotfigurige Oinochoe
Aufbewahrung: Berlin, Antikensammlung 4982/31
Herkunft: Kertsch
Datierung: 1. Hälfte 4. Jh. v. Chr. (C. Gasparri)
Darstellung: Dionysos ist nackt dargestellt; er sitzt auf einem Felsen, über den ein Tierfell ausgebreitet ist; eine weibliche Gestalt, die eine Weintraube hält steht rechts von Dionysos, hinter dem Felsen steht eine zweite, die ebenfalls einen Gegenstand in der Hand hält.
Literatur: van Hoorn 1951, 107 Nr. 345 Abb. 45. LIMC III (1986) 481 Nr. 699* s. v. Dionysos (C. Gasparri).

Katalognummer: D rV 44
Bezeichnung: Attisch-rotfiguriger Chous mit Reliefverzierung
Aufbewahrung: Athen, NM 2150
Herkunft: Attika
Datierung: frühes 4. Jh. v. Chr.
Darstellung: Dionysos auf einer Kline
Literatur: van Hoorn 1951, 68 f. Nr. 74 Abb. 43.

Katalognummer: D rV 45
Bezeichnung: Rotfiguriger Glockenkrater
Herkunft: Comacchio
Darstellung: Dionysos steht nach seiner Geburt auf den Oberschenkeln des Zeus.
Literatur: Trendall 1934, 177, Nr. 5.

Reliefkeramik

Katalognummer: D Rk 1
Bezeichnung: Fragment eines homerischen Bechers
Aufbewahrung: Sammlung von Proben antiker Keramik im Besitz von Ludwig Curtius
Datierung: hellenistisch
Darstellung: Übergabe des Dionysoskindes an König Athamas
Literatur: Fuhrmann 1950, 103–134; LIMC III (1986) 479 Nr. 679 s. v. Dionysos (C. Gasparri).

Figurenvasen

Katalognummer: D K 1
Bezeichnung: Greifenkopfrhyton
Aufbewahrung: Wien, Kunsthistorisches Museum IV 736
Datierung: Ende 5. Jh. v. Chr. (C. Gasparri)
Darstellung: Silen spielt mit Dionysos
Literatur: CVA Wien (1) Taf. 47, 1–2; Hoffmann 1962, 22 Nr. 54 Taf. 11, 1–2: Sotadean Class; LIMC III (1986) 480 Nr. 692* s. v. Dionysos (C. Gasparri).

Katalognummer: D K 2
Bezeichnung: Figurenlekythos
Aufbewahrung: London, BM 94.12-4.4
Herkunft: Eretria

Datierung: um 350 v. Chr.
Darstellung: Der Papposilen trägt Dionysos
Literatur: LIMC III (1986) 480 Nr. 690* s. v. Dionysos (C. Gasparri).

Statuen

Katalognummer: D S 1
Bezeichnung: Statuengruppe aus Bronze
Aufbewahrung: verloren
Künstler: Kephisodot
Datierung: um 360 v. Chr.
Darstellung: Hermes mit dem Dionysoskind
erwähnt bei Plin. nat. 34, 87:
„…Cephisodoti duo fuere: prioris est Mercurius Liberum patrem in infantia…"
Literatur: Rizzo 1932, Taf. 12, 1 (Kupferstich); Loeb 1979, 47 f. Kat. Nr. D 27; Carpenter 2002, 73.

Katalognummer: D S 2
Bezeichnung: Hermes des Praxiteles
Aufbewahrung: Olympia, AM
Aufstellungsort: Heiligtum von Olympia
Künstler: Praxiteles
Datierung: um 340 v. Chr.
Darstellung: Hermes trägt Dionysos im Arm
Literatur: Loeb 1979, 47 f. Kat. Nr. D 28; Beaumont 1992, 55; Carpenter 2002, Abb. 109.

Katalognummer: D S 3
Bezeichnung: Statuengruppe
Aufbewahrung: Rom, Vatikan, Museo Gregoriano Etrusco 2292
Künstler: Lysipp
Datierung: 320–310 v. Chr.
Darstellung: Silen hält das Dionysoskind im Arm
Literatur: Loeb 1979, 49 Kat. Nr. D 32; Schefold 1981, 39 f. Abb. 35.

Katalognummer: D S 4
Bezeichnung: Statuengruppe
Aufbewahrung: Neapel, NM 155747
Aufstellungsort: Minturno (Theater)
Künstler: Kopie eines Originals des Kresilas

Datierung: Original: 5. Jh. v. Chr.
Darstellung: Hermes trägt das Dionysoskind
Literatur: Adriani 1938, 161–165 Nr. I Taf. 7; LIMC III (1986) 479 Nr. 674* s. v. Dionysos (C. Gasparri).

Katalognummer: D S 5
Bezeichnung: Statuengruppe
Aufbewahrung: Athen, NM 257
Herkunft: Athen, Dionysostheater
Datierung: Original: 4. Jh. v. Chr.
Darstellung: Papposilen trägt Dionysos
Literatur: LIMC III (1986) 480 Nr. 687* s. v. Dionysos (C. Gasparri).

Katalognummer: D S 7
Bezeichnung: Statuengruppe
Aufbewahrung: verloren
Aufstellungsort: Sparta, Agora
Darstellung: Hermes Agoraios mit Dionysos.
Hermes trägt den kleinen Dionysos.
Die Gruppe ist überliefert durch Paus. 3, 11, 11:
„Es sind da auch ein Hermes Agoraios, der den kleinen Dionysos trägt und die so genannten alten Ephorenamtshäuser und darin ein Grabmal des Kreters Epimenides..." (Übersetzung nach E. Meyer)
Der Statuentypus ist möglicherweise in Münzbildern römischer Zeit überliefert.
Literatur: LIMC III (1986) 479 Nr. 677 s. v. Dionysos (C. Gasparri).

Katalognummer: D S 8
Bezeichnung: Statuengruppe
Aufbewahrung: Rom, Villa Albani 148
Datierung: römische Kopie eines hellenistischen Originals
Darstellung: Ein Satyr trägt Dionysos auf seinen Schultern.
Literatur: Bieber 1961, 139 Abb. 569; LIMC III (1986) 480 Nr. 693 a)* s. v. Dionysos (C. Gasparri).

Katalognummer: D S 9
Bezeichnung: Statuengruppe
Aufbewahrung: Rom, Vatikan
Datierung: römische Kopie eines hellenistischen Originals
Darstellung: Ein Satyr trägt Dionysos auf seinen Schultern.
Literatur: LIMC III (1986) 480 Nr. 693 b) s. v. Dionysos (C. Gasparri).

Katalognummer: D S 10
Bezeichnung: Statuengruppe
Aufbewahrung: Kopenhagen, Ny Carlsberg Glyptothek 619
Datierung: römische Kopie eines hellenistischen Originals
Darstellung: Ein Satyr trägt Dionysos auf seinen Schultern.
Literatur: Poulsen 1951, 363 f. Kat. Nr. 521 (I. N. 619) ; LIMC III (1986) 480 Nr. 693 c) s. v. Dionysos (C. Gasparri).

Katalognummer: D S 11
Bezeichnung: Statuengruppe
Aufbewahrung: Baltimore, Walters Art Gallery 23.69
Datierung: römische Kopie eines hellenistischen Originals
Darstellung: Ein Satyr trägt Dionysos.
Literatur: LIMC III (1986) 480 Nr. 694* s. v. Dionysos (C. Gasparri).

Katalognummer: D S 12
Bezeichnung: Statuengruppe
Aufbewahrung: Rhodos, AM E 416
Datierung: späthellenistisch
Darstellung: Hermes trägt den kleinen Dionysos.
Literatur: LIMC III (1986) 479 Nr. 676* s. v. Dionysos (C. Gasparri).

Statuetten

Katalognummer: D St 1
Bezeichnung: Attische Terrakotta-Statuette
Aufbewahrung: London, BM TB 751 (213)
Herkunft: Melos
Datierung: 375–350 v. Chr.
Darstellung: Papposilen trägt Dionysos.
Literatur: LIMC III (1986) 480 Nr. 689* s. v. Dionysos (C. Gasparri).

Katalognummer: D St 2
Bezeichnung: Terrakotta-Statuette
Aufbewahrung: Paris, Louvre MYR 185
Herkunft: Myrina
Datierung: 2. Jh. v. Chr.
Darstellung: Ein Satyr trägt Dionysos.
Literatur: LIMC III (1986) 481 Nr. 695* s. v. Dionysos (C. Gasparri).

Katalognummer: D St 3
Bezeichnung: Figurengruppe aus Terrakotta
Aufbewahrung: Baltimore, Walters Art Gallery 48.302
Datierung: hellenistisch
Darstellung: Der Papposilen hält das Dionysoskind im Arm.
Literatur: Peredolskaja 1964, 29; Schmaltz 1974, 17–32; Bol 1986, 101–104; Reeder 1988, 83 Nr. 11; Neils – Oakley 2003, 209 Kat. Nr. 8. 210 Abb. 8.

Reliefs

Katalognummer: D R 1
Bezeichnung: Relief vom Thron des Apollon von Amyklai
Aufbewahrung: verloren
Aufstellungsort: Amyklai (in der Nähe von Sparta)
Künstler: Bathykles aus Magnesia
Datierung: letztes Viertel des 6. Jh. v. Chr.
Darstellung: Hermes als Träger des Dionysoskindes
Quelle: Paus. 3, 18, 12.
Der Bestimmungsort, an den Dionysos verbracht wird, wird in der Forschung unterschiedlich gedeutet:
-zu Athamas und Ino? (Pipili)
-in den Olymp (Gallistl)
Es handelt sich um die früheste Darstellung des Hermes als Überbringer des Dionysos.
Literatur: Loeb 1979, 43; Gallistl 1979, 21; E. Simon, Rez. zu Loeb 1979, Gnomon 54, 1982, 784 f.; LIMC III (1986) 478 Nr. 665 s. v. Dionysos (C. Gasparri); Pipili 1991, 143–147.

Katalognummer: D R 2
Bezeichnung: Weihrelief
Aufbewahrung: Athen, Agoramuseum I 7154
Herkunft: Athen
Datierung: 330 v. Chr. (Kossatz-Deissmann)
Darstellung: Hermes überbringt Dionysos
weitere Figuren: Apollon, Artemis, Zeus, Pan, Nymphen
Literatur: Froning 1981, 53 ff. Taf. 5.1.; Kossatz-Deissmann 1990, 206 mit Anm. 22; Beaumont 1992, 52 f.

Katalognummer: D R 3
Bezeichnung: Attisches Relief
Aufstellungsort: wohl Teil eines choregischen Weihgeschenks
Datierung: Original: um 330/320 v. Chr., in Kopien erhalten
Darstellung: Hermes bringt Dionysos zu den Nymphen.
Literatur: LIMC III (1986) 480 Nr. 685 s. v. Dionysos (C. Gasparri).

Katalognummer: D R 4
Bezeichnung: Neoattisches Relief
Aufbewahrung: Rom, Vatikan, Museo Pio Clementino, Sala delle Muse 493 (328)
Datierung: Kopie eines Originals aus der Mitte 4. Jh. v. Chr. (C. Gasparri)
Darstellung: Geburt des Dionysos aus dem Schenkel des Zeus.
Literatur: LIMC III (1986) 479 Nr. 668* s. v. Dionysos (C. Gasparri).

Münzen

Katalognummer: D N 1
Bezeichnung: Elektronstater
Herkunft: Kyzikos
Datierung: 5. Jh. v. Chr.
Darstellung: Götterkind Dionysos, nackt (ohne Begleitfiguren)
Literatur: LIMC III (1986) 479 Nr. 669* s. v. Dionysos (C. Gasparri).

Katalognummer: D N 2
Bezeichnung: Münze
Herkunft: Ophrynion (Troas)
Datierung: 350–300 v. Chr. (C. Gasparri)
Darstellung: Götterkind Dionysos (allein)
Literatur: LIMC III (1986) 479 Nr. 670* s. v. Dionysos (C. Gasparri).

ATHENA

Keramik

Schwarzfigurige Vasen

Katalognummer: Ath sV 1 Taf. 16 a
Bezeichnung: Attisch-schwarzfiguriges Dreifußexaleiptron
Aufbewahrung: Paris, Louvre CA 616
Herkunft: Theben
Künstler: C-Maler
Datierung: 580/70 v. Chr.
Darstellung: Geburt der Athena aus dem Haupt des Zeus.
Athena springt in voller Rüstung, mit stoßbereiter Lanze und abwehrbereitem Schild aus dem Haupt des thronenden Zeus. Die Geburt findet im Kreis der olympischen Götter statt: Eileithyien, Hephaistos mit dem Beil, Poseidon und 2 weibliche Gottheiten flankieren die Szene. An den Figuren zum Teil Spuren von Deckweiß, auch am Gesicht der Athena, Auftrag von Haaren und Gewanddetails der Figuren in Purpur aufgelegt.
Literatur: Beazley, Para. 23; LIMC II (1984) 986 Nr. 345* s. v. Athena (H. Cassimatis); Malagardis 1989, 111 Abb. 6; Shapiro 1989a, Taf. 19 D; Schefold 1993, 212. 290. 292 f. Abb. 219. 309. 311–312; Ellinghaus 1997, Abb. 3; ABV 58, 122; Beazley Addenda[2] 16.

Katalognummer: Ath sV 2
Bezeichnung: Fragmente eines attisch-schwarzfigurigen Skyphos oder Kantharos
Aufbewahrung: Athen, NM (Acr. Coll.) 1.597 A–E
Herkunft: Athen, Akropolis
Künstler: Kleitias
Datierung: um 570 v. Chr. (Schefold)
Darstellung: Geburt der Athena aus dem Haupt des Zeus
mehrere Fragmente: Athena steigt gerade in Kampfpose aus dem Haupt des Zeus (nicht erhalten) empor; Begleitfiguren: Hermes, drei Moiren, vermutlich Eileithyia. Namensbeischriften: ΗΕΡΜΕΣ ΜΟΙ [ΡΑΙ] ΑΘ
Literatur: LIMC VI (1992) 640 Nr. 13* s. v. Moirai (S. de Angeli); Schefold 1993, 214 Abb. 221; Manakidou 1997, 300 Abb. 4 (Umzeichnung); ABV 77, 3; Beazley Addenda[2] 21.

Katalognummer: Ath sV 3 Taf. 16 b
Bezeichnung: Attisch-schwarzfigurige Amphora
Aufbewahrung: Berlin, Antikensammlung F 1704
Herkunft: Cerveteri
Künstler: Kyllenios-Maler/ Tyrrhenische Gruppe (Holwerda)
Datierung: 570/560 v. Chr.
Darstellung: Geburt der Athena aus dem Haupt des Zeus.
Athena springt mit zum Stoß angelegter Lanze aus dem Haupt des Zeus. Begleitfiguren: 2 weibliche Gottheiten, Hephaistos, Dionysos; Demeter, Apollo, weitere weibliche Gottheiten. Namensbeischriften aller Personen.
Literatur: LIMC II (1984) 986 f. Nr. 346* s. v. Athena (H. Cassimatis); Schefold 1992, Abb. 1; ABV 96, 14. 683.

Katalognummer: Ath sV 4
Bezeichnung: Fragment einer korinthischen Tontafel
Aufbewahrung: Athen, NM (Acr. Coll.) 2578
Herkunft: Athen, Akropolis
Datierung: um 570 v. Chr.
Darstellung: Geburt der Athena aus dem Haupt des Zeus
Kopf des Zeus und Hände der hinter ihm stehenden Eileithyia sind erhalten, Ober- und Unterkörper der Athena. Athena ist bis zu den Knien aus dem Haupt des Zeus emporgestiegen, in ihrer linken Hand hält sie den Schild, der rechte Arm ist erhoben und hielt vermutlich die Lanze.
Literatur: LIMC II (1984) 986 Nr. 343* s. v. Athena (H. Cassimatis); Schefold 1993, 212 Abb. 218.

Katalognummer: Ath sV 5 Taf. 17 a
Bezeichnung: Attisch-schwarzfigurige Schale
Aufbewahrung: London, BM B 424
Herkunft: Vulci
Künstler: Phrynos-Maler
Datierung: um 560 v. Chr.
Darstellung: Geburt der Athena aus dem Haupt des Zeus
Athena steigt aus dem Haupt des Zeus empor. Nur der Oberkörper ist sichtbar; sie ist leicht nach vorne gebeugt und hat den Schild vor ihrem Körper erhoben. Ihre Haut ist in weißer Farbe angegeben. Zeus, auf einem Thron mit Lehne sitzend; der rechte Arm ist erhoben, in der Hand hält er das Blitzbündel, der linke Arm ist ebenfalls erhoben; davor Hephaistos, die Axt in der linken Hand und die andere Hand emporgehoben, der sich im Gehen zu der Szene umwendet.
Literatur: LIMC II (1984) 987 f. Nr. 347* s. v. Athena (H. Cassimatis); Schefold 1981, 11 Abb. 3; ABV 168. 169, 3.

Katalognummer: Ath sV 6
Bezeichnung: Attisch-schwarzfigurige Amphora
Aufbewahrung: Paris, Louvre E 861
Herkunft: Cerveteri
Künstler: Omaha-Maler
Datierung: 560/550 v. Chr.
Darstellung: Geburt der Athena aus dem Haupt des Zeus.
Beginn der Kopfgeburt: Athena steigt aus dem Haupt des Zeus empor; nur der behelmte Kopf ist sichtbar; weitere Figuren: 2 Eileithyien, die Zeus flankieren; links: Dionysos und Hera(?) mit Götterzepter, rechts: Poseidon, drei Frauenfiguren (Moiren?).
Literatur: CVA Paris, Louvre (1) III h d Taf. 6 (36) 5–12; Beazley, Para. 33, 1; LIMC II (1984) 987 Nr. 348* s. v. Athena (H. Cassimatis).

Katalognummer: Ath sV 7
Bezeichnung: Attisch-schwarzfigurige Amphora
Aufbewahrung: Berlin, Antikensammlung 586 (F 1703)
Datierung: um 560 v. Chr.
Darstellung: Athena steht nach ihrer Geburt in erwachsener Gestalt vor Zeus? Athena, erwachsen, voll gerüstet, steht vor einer sitzenden, männlichen Gestalt (Zeus?), eine Frauenfigur. Hermes und eine verhüllte Frauenfigur. Deutung der Darstellung unsicher.
Literatur: Clairmont 1951, 24 Nr. 21 Taf. 6a; LIMC II (1984) 989 Nr. 375 s. v. Athena (H. Cassimatis).

Katalognummer: Ath sV 8
Bezeichnung: Attisch-schwarzfigurige Amphora
Aufbewahrung: Basel, Antikenmuseum BS 496
Künstler: Gruppe E
Datierung: um 550 v. Chr.
Darstellung: Geburt der Athena aus dem Haupt des Zeus
Athena springt in voller Rüstung aus dem Haupt des thronenden Zeus; hinter ihm steht Eileithyia die Geburt unterstützend; Hephaistos mit der Axt, der sich abwendet; Poseidon, der die Arme emporhebt und die Szene betrachtet; eine weitere thronende Gestalt in Frontalansicht mit Zepter, die der Geburt beiwohnt: (Hera?) zwischen den beiden Thronenden steht eine weibliche Gestalt, deren Körper frontal dargestellt ist und die beide Arme emporhebt.
Literatur: LIMC II (1984) 987 Nr. 353* s. v. Athena (H. Cassimatis); Schefold 1992, 13 Abb. 4; de la Genière 1997, 104 Abb. 10–11.

Katalognummer: Ath sV 9
Bezeichnung: Attisch-schwarzfigurige Amphora
Aufbewahrung: London, BM B 147
Herkunft: Vulci
Künstler: Gruppe E
Datierung: 550 v. Chr.
Darstellung: Geburt der Athena aus dem Haupt des Zeus
Athena springt in kampfbereiter Pose aus dem Haupt des Zeus; sie ist voll gerüstet, mit vorgestrecktem Schild und Lanze. Sie trägt alle ihre kanonischen Götterattribute: Helm, Schild, Lanze und Ägis. weitere Figuren: Zeus, Eileithyia, Herakles, Ares; hinter Zeus: Apollon, Hera, Poseidon und Hephaistos.
Literatur: CVA London (3) III He. 4 Taf. 26. 3 A–D (146); LIMC II (1984) 987 Nr. 349* s. v. Athena (H. Cassimatis); Marx 1993, 242 Abb. 6; ABV 135, 44.

Katalognummer: Ath sV 10
Bezeichnung: Attisch-schwarzfigurige Amphora
Aufbewahrung: New Haven (CT), Yale University Art Gallery, L. C. Hanna, Jr. B.A. 1913 Fund 1983.22
Herkunft: Vulci(?)
Künstler: Gruppe E
Datierung: 550 v. Chr.
Darstellung: Geburt der Athena aus dem Haupt des Zeus
Zeus sitzt in der Mitte des Bildfeldes auf einem mit Schnitzereien verzierten Thron mit Rückenlehne. Er trägt Blitzbündel und Zepter als Attribute. Rechts von ihm stehen hintereinander gestaffelt zwei Eileithyien, die jeweils die rechte Hand zu seinem Haupt erheben. Aus seinem Haupt springt die gerüstete Athena in Kampfhaltung hervor. Rechts der Eileithyien Ares mit Schild und Speer, auf der linken Seite schließen sich Apollon mit Kithara und Dionysos an.
Literatur: Stansbury-O' Donell 1999, 97 Abb. 41; Neils – Oakley 2003, 116. 206 f. Kat. Nr. 5; ABV 135, 46

Katalognummer: Ath sV 11
Bezeichnung: Attisch-schwarzfigurige Halsamphora
Aufbewahrung: Tarquinia, Museo Nazionale Tarquiniese RC7453
Herkunft: Etruria, Tarquinia
Künstler: Antimenes-Maler
Datierung: 550–500 v. Chr.
Darstellung: Geburt der Athena aus dem Haupt des Zeus

Geburtsvorbereitung: Zeus sitzt auf einem lehnenlosen Stuhl, das Götterzepter in der linken Hand. Er wird jeweils von einer Eileithyia flankiert. Die rechte Eileithyia hat die Hände zum Kopf des Zeus erhoben, die Linke hat die Arme in seinen Rücken geführt. Die Mittelgruppe wird flankiert von einem gerüsteten Krieger (Ares?) und Hermes.
Literatur: Burow 1989, 83 Nr. 37 Taf. 37; ABV 270, 61.

Katalognummer: Ath sV 12 Taf. 17 b
Bezeichnung: Attisch-schwarzfigurige Halsamphora
Aufbewahrung: London, BM B 244
Herkunft: Vulci
Künstler: Antimenes-Maler
Datierung: 550–500 v. Chr.
Darstellung: Geburt der Athena aus dem Haupt des Zeus
Zeus sitzt in der Mitte auf einem lehnenlosen Stuhl, mit Götterzepter. Ihn flankieren zwei Eileithyien, die die Hände zu seinem Kopf emporgehoben haben. Athena springt in Kampfstellung mit erhobenem Schild und voll gerüstet aus dem Kopf des Zeus hervor. Auf der rechten Seite nackter Hephaistos mit Doppelaxt, auf der linken Seite nackter Hermes mit Petasos und Kerykeion.
Literatur: Burow 1989, Taf. 32 Nr. 32; CVA London (4) III He. 7 – III He. 8, Taf.(204) 59. 4 A–B; ABV 271, 74; Beazley Addenda[2] 71.

Katalognummer: Ath sV 13
Bezeichnung: Attisch-schwarzfigurige Halsamphora
Aufbewahrung: London, BM B 218
Herkunft: Vulci
Künstler: Antimenes-Maler
Datierung: 550–500 v. Chr.
Darstellung: Geburt der Athena aus dem Haupt des Zeus
Zeus sitzt in würdevoller Haltung auf einem mit Schnitzereien verzierten Thron. Er trägt ein Götterzepter als Attribut. Er wird von zwei Eileithyien flankiert, die jeweils eine Hand zu seinem Kopf emporheben. Athena springt in wehrhafter Pose aus seinem Haupt empor. Rechts verlässt Hephaistos mit dem Beil sich umwendend die Szene.
Literatur: Beazley, Para. 122; CVA London (4) III He. 5 Taf. (198) 53.2 A–B; LIMC VI (1992) 857 Nr. 64* s. v. Nike (A. Moustaka); ABV 277, 15.

Katalognummer: Ath sV 14
Bezeichnung: Attisch-schwarzfiguriger Kelchkrater
Aufbewahrung: Wien, Kunsthistorisches Museum 3618

Herkunft: Cerveteri
Künstler: Antimenes-Maler
Datierung: 550–500 v. Chr.
Darstellung: Geburt der Athena aus dem Haupt des Zeus
kleiner Fries im Bereich der Henkelzone: Geburtsvorbereitung: thronender Zeus mit Zepter, umgeben von zwei Eileithyien, die die Hände zu seinem Kopf emporheben. weitere Figuren: rechts: Hermes, eine weibliche Gottheit; links: nackte männliche Figur mit Speer (Ares?)
Literatur: Burow 1989, 27 f. mit Anm. 156; ABV 280, 56; Beazley Addenda[2] 73.

Katalognummer: Ath sV 15
Bezeichnung: Fragment einer attisch-schwarzfigurigen Amphora
Aufbewahrung: Athen, Agoramuseum P 26650
Herkunft: Athen, Agora
Künstler: Antimenes-Maler
Datierung: um 520 v. Chr.
Darstellung: Geburt der Athena aus dem Haupt des Zeus
1 Fragment: Haupt des Zeus, mit purpurfarbener Binde im Haar, Körper der Athena: der rechte Arm ist angewinkelt und erhoben: ursprüngliche Haltung: Kampfpose mit erhobener Lanze; links und rechts: Reste der erhobenen Hand je einer Eileithyia.
Literatur: Moore – Philippides 1986, 112 Nr. 90 Taf. 11.90.

Katalognummer: Ath sV 16
Bezeichnung: Attisch-schwarzfigurige Lekythos
Aufbewahrung: Athen, NM (Acr. Coll.) 1.2291
Herkunft: Athen, Akropolis
Datierung: 550–500 v. Chr.
Darstellung: Geburt der Athena aus dem Haupt des Zeus
Fragment: thronender Zeus, Eileithyia, junger Mann im Mantel
Literatur: Graef – Langlotz 1925, Taf. 96. 2291.

Katalognummer: Ath sV 17
Bezeichnung: Attisch-schwarzfigurige Amphora
Aufbewahrung: Bonn, Akademisches Kunstmuseum 2205
Künstler: Gruppe E
Datierung: 550 v. Chr.
Darstellung: Geburt der Athena aus dem Haupt des Zeus
Fragmente: thronender Zeus umgeben von zwei Eileithyiai
Begleitfiguren: Apollo mit Kithara, Ares

Literatur: Greifenhagen 1935, 421–22 Abb. 8–9; LIMC III (1986) 690 Nr. 41* s. v. Eileithyia (R. Olmos).

Katalognummer: Ath sV 18
Bezeichnung: Attisch-schwarzfigurige Pyxis
Aufbewahrung: New York, Shelby White & Leon Levy Collection 105
Künstler: Maler der Nicosia Olpe (von Bothmer)
Datierung: 550–500 v. Chr.
Darstellung: Geburt der Athena aus dem Haupt des Zeus
thronender Zeus, Götterversammlung: Apollon und Artemis, bewaffneter Ares, weibliche Gottheit, Hermes, Poseidon.
Literatur: Laurens – Lissarrague 1990, 69 Abb. 9 (Umzeichnungen); von Bothmer 1990, 137–138 Nr. 105; Shapiro 1992, 34 Abb. 1.

Katalognummer: Ath sV 19
Bezeichnung: Attisch-schwarzfigurige Amphora
Aufbewahrung: Palermo, Museo Archeologico Regionale 45073
Herkunft: Himera, Sizilien
Datierung: 550–500 v. Chr.
Darstellung: Geburt der Athena aus dem Haupt des Zeus
thronender Zeus; Begleitfiguren: Hermes, Eileithyia, Ares mit Schild, weibliche Gottheiten
Literatur: Costa o. J., 25.

Katalognummer: Ath sV 20
Bezeichnung: Attisch-schwarzfigurige Halsamphora
Aufbewahrung: Perugia, Museo Civico 91
Künstler: Affecter
Datierung: 550–500 v. Chr.
Darstellung: Geburt der Athena aus dem Haupt des Zeus
Fragment; thronender Zeus mit Zepter, Hermes, männliche Figuren in Mänteln mit Speeren; Deutung unsicher
Literatur: Shapiro 1989b, 37 Taf. 3 Abb. 5; ABV 241, 29; Beazley Addenda² 61.

Katalognummer: Ath sV 21
Bezeichnung: Attisch-schwarzfiguriger Teller
Aufbewahrung: Brauron, AM 1
Herkunft: Brauron, Attika
Künstler: Art des Exekias
Datierung: 550–500 v. Chr.

Darstellung: Geburt der Athena aus dem Haupt des Zeus
mehrere Fragmente: Zeus, mit Blitzbündel in der linken Hand, Rest einer weiblichen Figur, die vor Zeus aufgestellt ist, Beine und Flügelschuhe des Hermes. Athena ist nicht erhalten
Literatur: Callipolitis-Feytmans 1974, Taf. 11 Nr. 49.

Katalognummer: Ath sV 22
Bezeichnung: Attisch-schwarzfigurige Amphora
Aufbewahrung: Karlsruhe, Badisches Landesmuseum 161 B1
Herkunft: Agrigento, Sizilien
Künstler: Lysippides-Maler
Datierung: 550 v. Chr.
Darstellung: Geburt der Athena aus dem Haupt des Zeus
Geburtsvorbereitung: Zeus thront in der Mitte der Darstellung auf einem lehnenlosen Stuhl. In der linken Hand hält er das Götterzepter. Er trägt einen sorgfältig drapierten Mantel. Er wird von zwei Eileithyiai flankiert, die die Hände zu seinem Haupt erheben. Im linken Bildfeld Hermes in Reisekleidung.
Literatur: Welter 1920, Taf. 7 Nr. 23; CVA Karlsruhe (1) 15–16 Taf. 7.1–3 (305).

Katalognummer: Ath sV 23
Bezeichnung: Attisch-schwarzfigurige Schale
Aufbewahrung: Istanbul, AM 9417
Herkunft: Pitane (Türkei)
Datierung: 550–500 v. Chr.
Darstellung: Geburt der Athena aus dem Haupt des Zeus (?)
Deutung unsicher: männliche Sitzfigur im Mantel (Zeus?) zwischen zwei Mantelfiguren.
Literatur: Tuna-Nörling 1995, 60 Abb. 14. 28 Taf. 29.28.

Katalognummer: Ath sV 24
Bezeichnung: Attisch-schwarzfigurige Schale
Aufbewahrung: Izmir, AM 5654
Herkunft: Pitane (Türkei)
Datierung: 550–500 v. Chr.
Darstellung: Geburt der Athena aus dem Haupt des Zeus(?)
Deutung der Darstellung unsicher; männliche Figur im Mantel, sitzend (Zeus?) zwischen zwei Frauen, weitere Figuren: junge Männer.
Literatur: Tuna-Nörling 1995,Taf. 29.27.

Katalognummer: Ath sV 25
Bezeichnung: Attisch-schwarzfigurige Amphora
Aufbewahrung: Syrakus, Museo Archeologico Paolo Orsi 21952
Herkunft: Leontinoi, Sizilien
Künstler: Gruppe E
Datierung: 550–500 v. Chr.
Darstellung: Geburt der Athena
Fragment: Athena steht nach ihrer Geburt auf den Oberschenkeln des thronenden Zeus; weitere Figuren: Hermes, weibliche Gottheit, Ares, Hephaistos(?) Eileithyia.
Literatur: de La Genière 1997, 102 Abb. 8.

Katalognummer: Ath sV 26
Bezeichnung: Attisch-schwarzfigurige Amphora
Aufbewahrung: ehem. Kunsthandel, London, Market, Sotheby's 29025
Herkunft: unbekannt
Künstler: Princeton-Maler
Datierung: 550–500 v. Chr.
Darstellung: Geburt der Athena aus dem Haupt des Zeus
Zeus sitzt in der Mitte des Bildfeldes auf einem Thron, Blitzbündel und Götterzepter als Attribute, umgeben von zwei Eileithyien, die die Hände zu seinem Kopf emporheben. Athena springt in Kampfstellung mit Schild und Lanze aus dem Haupt des Zeus hervor. Die Figur der Athena ragt über das Bildfeld hinaus; weitere Figuren: rechts: Dionysos; links: Apollo und Artemis (hintereinander gestaffelt).
Literatur: Sotheby's. Auktionskatalog London 10. Dezember 1996 (London 1996) 105 Nr. 170; Sotheby's. Auktionskatalog London 23. Mai 1988 (London 1988) Nr. 288.

Katalognummer: Ath sV 27
Bezeichnung: Attisch-schwarzfigurige Halsamphora
Aufbewahrung: Rom, Vatikan, Museo Gregoriano Etrusco 402.1
Künstler: Edinburgh-Maler
Datierung: 550–500 v. Chr.
Darstellung: Geburt der Athena?
Geburtsvorbereitung? Deutung der Darstellung ungesichert; sitzende männliche Figur im Mantel (Zeus) zwischen zwei weiblichen Figuren (Eileithyien?)
Literatur: ABV 478, 3.

Katalognummer: Ath sV 28
Bezeichnung: Attisch-schwarzfigurige Pyxis
Aufbewahrung: unbekannt
Herkunft: Phokaia
Datierung: 550–500 v. Chr.
Darstellung: Geburt der Athena?
Deutung der Darstellung ungesichert; nur fragmentarisch erhalten: Unterkörper des Hermes (mit Namensbeischrift), Gewandfragment einer Frauenfigur und Reste eines Fußschemels.
Literatur: Tuna-Nörling 1997, 439–440 Abb. 8–11.

Katalognummer: Ath sV 29
Bezeichnung: Attisch-schwarzfigurige Schale
Aufbewahrung: Athen, NM (Acr.Coll.) 1.638
Herkunft: Athen, Akropolis
Datierung: 600–550 v. Chr.
Darstellung: Geburt der Athena aus dem Haupt des Zeus?
Deutung der Darstellung ungesichert; männliche Sitzfigur (Zeus?), weitere Figur im Mantel
Literatur: Graef–Langlotz 1925, Taf. 38.638.

Katalognummer: Ath sV 30
Bezeichnung: Attisch-schwarzfigurige Amphora
Aufbewahrung: Richmond (VA), Museum of Fine Arts 60.23
Künstler: Gruppe E
Datierung: um 540 v. Chr. (Carpenter)
Darstellung: Geburt der Athena aus dem Haupt des Zeus
ungewöhnliche Bildkomposition: der thronende Zeus und Athena erscheinen in Frontalansicht. Zeus sitzt auf einem reich verzierten Thron mit Fußschemel. Er hält Götterzepter und Blitzbündel als Attribut in den Händen. Die aus seinem Haupt aufsteigende Athena hält in der rechten Hand die Lanze, in der Linken den Schild; sie trägt Helm und Ägis. Sie ist etwa bis zu den Knien sichtbar. weitere Figuren: Eileithyia, weibliche Gottheit (Hera?), Hermes, Ares
Literatur: Beazley, Para. 56, 48ter; LIMC II (1984) 987 Nr. 351* s. v. Athena (H. Cassimatis); Carpenter 2002, Abb. 100; Schefold 1992, Abb. 6.

Katalognummer: Ath sV 31
Bezeichnung: Attisch-schwarzfigurige Amphora
Aufbewahrung: München, Antikensammlungen 1382
Herkunft: Vulci
Künstler: Gruppe E
Datierung: 540 v. Chr.
Darstellung: Geburt der Athena
Athena springt in typischer Kampfpose aus dem Haupt des Zeus hervor. Zeus, auf einem Thron mit Fußschemel sitzend. Auf der ausgestreckten Hand des Zeus sitzt eine kleine Eule; weitere Figuren: links: Apollon mit Kithara, Hermes, rechts: Eileithyia, hinter ihr Ares.
Literatur: CVA München (1) 16 Taf. (112,113) 18.1, 19.1–2.; LIMC II (1984) 987 Nr. 352* s. v. Athena (H. Cassimatis); ABV 135, 47; Beazley Addenda[2] 36.

Katalognummer: Ath sV 32
Bezeichnung: Fragment einer attisch-schwarzfigurigen Amphora
Aufbewahrung: Cambridge (Mass.), Fogg Art Museum 1960–326
Datierung: um 540 v. Chr.
Darstellung: Geburt der Athena
Athena springt in Kampfstellung aus dem Haupt des Zeus. Sie ist bis auf das rechte Bein vollständig zu sehen. Von der Figur des Zeus ist nur der Hinterkopf mit dem Ohr erhalten; Kopf im Profil; Hermes mit Petasos, steht unmittelbar hinter Zeus, dahinter folgt der Kopf einer Frauengestalt (Eileithyia); zugehöriges Fragment in Genf, Musée d' Art et d' Histoire MF 155.
Literatur: CVA Genf (2) 18 Beil. C 1, Taf. 49,1–3 (105); Balmuth 1963, 69 Taf. 15 Abb. 1; LIMC II (1984) 987 Nr. 354* s. v. Athena (H. Cassimatis); Geneva, Musée d' Art et d' histoire Genève 48 (2000) 128–131 Abb. 1–2; 4–5.

Katalognummer: Ath sV 33
Bezeichnung: Attisch-schwarzfigurige Amphora
Aufbewahrung: Genf, Musée d' Art et d' Histoire (jadis Fol) MF 154
Künstler: Princeton-Maler
Datierung: um 540 v. Chr.

Darstellung: Seite A: Geburt der Athena. Athena springt in wehrhafter Pose aus dem Haupt des Zeus. Zeus, thronend, mit dem Zepter in der linken und dem Blitzbündel in der erhobenen rechten Hand, links: Eileithyia, Apollon mit Kithara, rechts: 3 Frauen, Poseidon mit Dreizack; Seite B: Athena kurz nach der Geburt auf den Oberschenkeln des Zeus stehend. Zeus, das Blitzbündel in der gesenkten Rechten, Eileithyia, Apollon mit Kithara, zwei Frauengestalten, Poseidon mit Dreizack. Die Figuren beider Szenen sind bis auf wenige Variationen identisch.
Literatur: Deonna 1923, Abb. 36; CVA Genf (2) Taf. 48, 1–4 (104); LIMC II (1984) 987 Nr. 350 und 988 Nr. 365 s. v. Athena (H. Cassimatis); Shapiro 1989a, Taf. 14 c–d; Steiner 1993, 202 ff. mit Abb. 4; ABV 299, 18.

Katalognummer: Ath sV 34
Bezeichnung: Fragmente eines attisch-schwarzfigurigen Gefäßes
Aufbewahrung: Reggio Calabria, Museo Nazionale 4018
Herkunft: Locri
Künstler: Vatikan-Maler 342
Datierung: um 540–530 v. Chr.
Darstellung: aus mehreren Fragmenten zusammengesetzt
Athena steht nach der Geburt auf den Oberschenkeln des Zeus.
Von der kleinen Figur der Athena sind nur der Unterkörper und ein Stück der Taille sichtbar. Sie steht in breiter Schrittstellung, der untere Rand ihres Schildes ist sichtbar. Zeus, in Chiton und Mantel, sitzt mit dem Blitzbündel in der gesenkten rechten Hand auf einem *Diphros*. Vor ihm Eileithyia, hinter ihm Hephaistos mit dem Beil. Rechts schließen sich Hermes und Poseidon(?) an.
Literatur: Arias 1937, 103–111; Procopio 1952, 158–161 Taf. 30,2; LIMC II (1984) 988 Nr. 366* s. v. Athena (H. Cassimatis).

Katalognummer: Ath sV 35 Taf. 18 b
Bezeichnung: Attisch-schwarzfigurige Amphora
Aufbewahrung: Würzburg, Martin von Wagner Museum L 250 (früher coll. Feoli)
Herkunft: Vulci
Künstler: Gruppe E
Datierung: um 530 v. Chr.
Darstellung: Geburt der Athena
Athena steht nach ihrer Geburt auf den Oberschenkeln des Zeus.
Zeus, auf seinem Thron sitzend, eine Hand in Richtung der kleinen Athena erhoben; Athena steht in Kampfstellung und voller Rüstung auf seinen Oberschenkeln. Hinter dem Thron: Apollon mit Kithara, Hermes; vor dem Thron eine Eileithyia, sowie eine männliche Figur im Mantel.

Auf der anderen Gefäßseite eine Szene mit Dionysos zwischen Satyrn und Mänaden.
Literatur: LIMC II (1984) 989 Nr. 368* s. v. Athena (H. Cassimatis); Frontisi-Ducroux 1995, Taf. 66; ABV 136, 48; Beazley Addenda² 36.

Katalognummer: Ath sV 36
Bezeichnung: Attisch-schwarzfigurige Amphora
Aufbewahrung: Philadelphia, University of Pennsylvania Museum MS 3441
Herkunft: Orvieto
Künstler: Berliner-Maler 1686
Datierung: um 530–520 v. Chr.
Darstellung: Geburt der Athena
Athena steht nach ihrer Geburt auf den Oberschenkeln des Zeus. Die neugeborene Göttin ist voll gerüstet mit Helm, der geschuppten Ägis als Brustpanzer, Lanze und Schild. Zeus sitzt auf einem Lehnstuhl mit Fußschemel. Er trägt das Blitzbündel als Attribut. weitere Figuren: Eileithyia, Ares, Apollon mit Kithara, Poseidon.
Literatur: LIMC II (1984) 988 f. Nr. 367* s. v. Athena (H. Cassimatis); ABV 296, 3.

Katalognummer: Ath sV 37
Bezeichnung: Attisch-schwarzfigurige Amphora
Aufbewahrung: Tarquinia, Museo Nazionale Tarquiniese 626
Herkunft: Tarquinia, Etrurien
Künstler: Gruppe E
Datierung: 575–525 v. Chr.
Darstellung: Geburt der Athena aus dem Haupt des Zeus
Zeus auf einem Thron sitzend, Eileithyia; weitere Figuren: Hermes, Ares, zwei weitere Gottheiten.
Literatur: Tronchetti 1983, Taf. 15; LIMC III (1986) Nr. 22* s. v. Eileithyia (R. Olmos).

Katalognummer: Ath sV 38
Bezeichnung: Attisch-schwarzfigurige Amphora
Aufbewahrung: Philadelphia, Univ. of Pennsylvania MS 3440
Herkunft: Gruppe E
Datierung: 575–525 v. Chr.
Darstellung: Geburt der Athena aus dem Haupt des Zeus

An einigen Stellen ist das Gefäß beschädigt. Zeus thront in der Mitte. Athena springt in Kampfpose, mit angewinkeltem linken Bein, mit Lanze und Schild bewaffnet aus seinem Haupt hervor. Rechts vor Zeus zwei Eileithyien, die die Hände erheben, Ares mit Helm und Rundschild. links: Apollon mit Kithara, Poseidon mit Dreizack, weibliche Gottheit, Hermes.
Literatur: Museum Journal Philadelphia 3, 1912, 72 Abb. 36 F; Suhr 1963, Taf. 15 Abb. 2.

Katalognummer: Ath sV 39
Bezeichnung: Attisch-schwarzfigurige Amphora
Aufbewahrung: ehem. Kunsthandel, London, Market, Christie's 16979
Herkunft: unbekannt
Datierung: 575–525 v. Chr.
Darstellung: Geburt der Athena aus dem Haupt des Zeus
thronender Zeus, Eileithyia; weitere Figuren: Apollon mit Kithara, gerüsteter Ares, Dionysos.
Literatur: Christies. Review of the Year. Auktionskatalog London (London 1975) 252.

Katalognummer: Ath sV 40
Bezeichnung: Attisch-schwarzfigurige Amphora
Aufbewahrung: Palermo, Museo Archeologico Regionale 5523
Künstler: Gruppe E
Datierung: 575–525 v. Chr.
Darstellung: Geburt der Athena aus dem Haupt des Zeus
Zeus thront in der Mitte der Darstellung auf einem *Diphros*. Er trägt Götterzepter und Blitzbündel als Attribute. Aus seinem Haupt springt die voll gerüstete Athena in weiter Schrittstellung mit Lanze und Schild hervor. Im rechten Bildfeld zwei Eileithyien, die hintere trägt einen Kranz in der gesenkten linken Hand, beide erheben einen Arm zum Haupt des Zeus, daneben steht der gerüstete Kriegsgott Ares. links: eine Göttin mit Götterkrone (Hera?), die beide Arme emporhebt; Hermes.
Literatur: Cutroni Tusa 1966, Taf. 66–67; Paribeni 1996, 12 Abb. 6.

Katalognummer: Ath sV 41
Bezeichnung: Attisch-schwarzfigurige Amphora
Aufbewahrung: Basel, Collection H. Cahn HC 801
Künstler: Gruppe E
Datierung: um 550/540 v. Chr.
Darstellung: Geburt der Athena aus dem Haupt des Zeus

Fragment: sitzender Zeus mit Blitzbündel, flankiert von zwei Eileithyien, die sich dem Göttervater in antithetischer Aufstellung zuwenden und beide Arme zu seinem Haupt emporheben.
Literatur: Strocka 1992, 55 Nr. 52.

Katalognummer: Ath sV 42
Bezeichnung: Attisch-schwarzfigurige Amphora
Aufbewahrung: Beverly Hills (CA), Summa Galleries 23018
Herkunft: unbekannt
Datierung: 575–525 v. Chr.
Darstellung: Geburt der Athena aus dem Haupt des Zeus
Zeus sitzt auf einem Lehnstuhl mit Fußschemel in der Mitte des Bildfeldes. Er trägt Zepter und Blitzbündel als Attribute. Athena springt in weiter Schrittstellung und Kampfpose mit vorgehaltenem Schild aus seinem Haupt empor. Zeus wird von zwei Eileithyien flankiert, die je eine Hand zu seinem Haupt emporheben. weitere Figuren: links: nackter junger Mann; rechts: Ares in Schrittstellung und schwerer Rüstung.
Literatur: Sotheby's. Auktionskatalog London 11. Dezember 1989 (London 1989) Nr. 135.

Katalognummer: Ath sV 43
Bezeichnung: Attisch-schwarzfigurige Deckelfragmente
Aufbewahrung: Athen, NM (Acr. Coll.) 1.2119
Herkunft: Athen, Akropolis
Datierung: 575–525 v. Chr.
Darstellung: Geburt der Athena aus dem Haupt des Zeus?
Fragmente; Deutung ungesichert; junger Mann, männliche Figur mit Doppelaxt (Hephaistos?), Hermes, Herakles (Namensbeischrift).
Literatur: Graef – Langlotz 1925, Taf. 93.2119 A–C.

Katalognummer: Ath sV 44
Bezeichnung: Attisch-schwarzfigurige Lekanis
Aufbewahrung: Athen, NM (Acr. Coll.) 2112
Herkunft: Athen, Akropolis
Künstler: C-Maler (Beazley)
Datierung: 575–525 v. Chr.
Darstellung: Geburt der Athena aus dem Haupt des Zeus?
Deutung unsicher; Darstellung nur in Fragmenten erhalten.
Reste eines reich verzierten Stuhls, Beinpartie zweiter Frauen, Beine und Flügelschuhe des Hermes, Beine einer männlichen Figur mit Stiefeln, die sich nach links bewegt (davoneilender Hephaistos?); Schulterbild: Abschied des Amphiaraos, Einführung des Herakles in den Olymp.
Literatur: Lioutas 1987, Taf. 30,2; ABV 58, 120; Beazley Addenda[2] 13.

Katalognummer: Ath sV 45
Bezeichnung: Fragment einer attisch-schwarzfigurigen Schale
Aufbewahrung: Athen, Agoramuseum R 55
Herkunft: Athen, Agora
Künstler: C-Maler
Datierung: 575–525 v. Chr.
Darstellung: Geburt der Athena aus dem Haupt des Zeus?
Deutung der Darstellung unsicher; Fragment, sitzender Zeus mit Blitzbündel als Attribut.
Literatur: ABV 58, 125.

Katalognummer: Ath sV 46
Bezeichnung: Attisch-schwarzfigurige Hydria
Aufbewahrung: Athen, NM (Acr. Coll.) 1.601
Herkunft: Athen, Akropolis
Künstler: Maler Akropolis 601
Datierung: um 560 v. Chr.
Darstellung: Geburt der Athena aus dem Haupt des Zeus
Fragmente: Rest einer Beines mit Stiefel, Namensbeischrift: Hephaistos. Rechts schließt der Unterkörper einer Frauenfigur im knöchellangen Mantel an; links von Hephaistos Oberkörperfragment einer weiblichen Figur mit erhobenen Armen; thronender Zeus (Reste eines Throns mit Lehne Oberkörper des Zeus), hinter dem Thron Reste einer weiblichen Figur; Reste weiterer Figuren, Figur mit Flügelschuhen (Beischrift Ikaros).
Literatur: Beazley, Para. 30; Cabrera – Olmos 1980, 13 Abb. 5 (Umzeichnung); Olmos 1986, 113 Abb. 30; Morris 1992, Abb. 9 (Umzeichnung); ABV 80, 1; Beazley Addenda[2] 22.

Katalognummer: Ath sV 47
Bezeichnung: Attisch-schwarzfigurige Halsamphora
Aufbewahrung: Paris, Louvre E 852
Künstler: Prometheus-Maler
Datierung: 575–525 v. Chr.
Darstellung: Geburt der Athena aus dem Haupt des Zeus
Geburtsvorbereitung: Zeus sitzt auf einem gepolsterten Thron mit Rückenlehne, er trägt Götterzepter und Blitzbündel als Attribute. Er wird von je einer Eileithyia flankiert, die linke hat beide Hände an seinen Hinterkopf angelegt, die rechte hält einen Kranz in der erhobenen rechten Hand. Um die Szene herum gruppiert sich eine Götterversammlung; alle Figuren sind durch Namensbeischriften gekennzeichnet.
Literatur: CVA Paris, Louvre (1) III HD 6, III HD 7 Taf. (35,37) 5.6.14, 7.5; Kluiver 1995, 65 Nr. 1; 93–94, Abb. 27–31; Sakowski 1997, 368 Abb. 10; ABV 96, 13; Beazley Addenda[2] 25.

Katalognummer: Ath sV 48
Bezeichnung: Attisch-schwarzfigurige Halsamphora
Aufbewahrung: Berlin, Antikensammlung F 1709 (heute verloren)
Künstler: Tyrrhenische Gruppe
Datierung: 575–525 v. Chr.
Darstellung: Geburt der Athena aus dem Haupt des Zeus
Literatur: Staatliche Museen zu Berlin, Antikensammlung. Dokumentation der Verluste, V.1, Skulpturen, Vasen, Elfenbein und Knochen, Goldschmuck, Gemmen und Kameen (2005) 114 F 1709 (Umzeichnung); ABV 96, 15.

Katalognummer: Ath sV 49
Bezeichnung: Attisch-schwarzfigurige Amphora
Aufbewahrung: Athen, NM (Acr. Coll.) 1.776
Herkunft: Athen, Akropolis
Künstler: Tyrrhenische Gruppe
Datierung: 575–525 v. Chr.
Darstellung: Geburt der Athena aus dem Haupt des Zeus
Deutung der Darstellung unsicher
Fragmente: thronender Zeus, Götterversammlung
Literatur: ABV 105, 2; Beazley Addenda[2] 29.

Katalognummer: Ath sV 50
Bezeichnung: Attisch-schwarzfigurige Amphora
Aufbewahrung: Paris, Louvre F 32
Künstler: Gruppe E

Datierung: 575–525 v. Chr.
Darstellung: Geburt der Athena aus dem Haupt des Zeus
Zeus thront auf einem mit Schnitzereien verzierten Götterthron. Er trägt Blitzbündel und Zepter als Attribute. Seine Füße ruhen auf einem Schemel. Aus seinem Haupt springt die kleine Athena in Kampfstellung mit Helm, Schild und Lanze hervor. weitere Figuren: rechts: Eileithyia mit erhobener Hand, schwer gerüsteter Ares mit Lanze, Helm und Rundschild; links: Poseidon, der mit einer Geste der erhobenen linken Hand auf Athena Bezug nimmt, weibliche Figur.
Literatur: CVA Paris, Louvre (3) III He. 12, Taf. (151–153) 14.8, 15.2, 16.3; Beazley, Para. 55; Archaiologikon Deltion 47–48, 1992–1993, 1, Taf. 6 A; ABV 135, 43; Beazley Addenda² 36.

Katalognummer: Ath sV 51
Bezeichnung: Attisch-schwarzfigurige Amphora
Aufbewahrung: Boston, Museum of Fine Arts 00.330
Herkunft: Vulci
Künstler: Gruppe E (Beazley)
Datierung: 575–525 v. Chr.
Darstellung: Geburt der Athena aus dem Haupt des Zeus
Zeus thront in der Mitte auf einem Stuhl mit Löwenkopflehne, er trägt das Blitzbündel in der rechten Hand. Sein linker Arm ist erhoben. Athena springt in weiter Schrittstellung mit Schild und Lanze aus seinem Haupt empor. weitere Figuren: links: bärtiger Apollon mit Kithara, Hermes in Reisekleidung rechts: weibliche Figur, die den rechten Arm zu Athena emporhebt, Ares, voll gerüstet, Schild mit Gorgoneion.
Literatur: Beazley, Para. 55; CVA Boston (1) 3–4 Abb. 7 Taf. (627) 5. 1–3; Beazley Addenda² 36; Maas – Snyder 1989, 47 Abb. 11.

Katalognummer: Ath sV 52
Bezeichnung: Attisch-schwarzfigurige Amphora
Aufbewahrung: Athen, Agoramuseum P 26530
Herkunft: Athen, Agora
Künstler: Gruppe E
Datierung: um 550/40 v. Chr.
Darstellung: Geburt der Athena aus dem Haupt des Zeus.

1 Wandfragment erhalten. Erhalten sind ein Rest des im Profil gezeigten Kopfes des thronenden Zeus mit dem rechten Auge und dem Ohr und fast die gesamte Figur der Athena, die, mit erhobenem Schild und angelegter Lanze aus dessen Haupt hervorspringt. Das angewinkelte linke Bein ist schon komplett sichtbar. Um den Oberkörper trägt sie die Ägis, deren Schlangenköpfe neben dem erhobenen rechten Arm sichtbar sind. Ihr Helm ist bis knapp unterhalb des Helmbuschs erhalten. Neben dieser Szene ist links eine Kithara sichtbar. Auf der rechten Seite sind Reste von weißer Farbe erhalten, hier schloss sich vermutlich eine Eileithyia mit zum Kopf des Göttervaters erhobener Hand an.
Literatur: Beazley, Para. 56.52bis; Moore – Philippides 1986, 110 Kat. Nr. 74 Taf. 9; Beazley Addenda² 37.

Katalognummer: Ath sV 53
Bezeichnung: Attisch-schwarzfigurige Amphora
Aufbewahrung: Berlin, Antikensammlung F 1699 (verloren)
Künstler: Gruppe E
Datierung: 550 v. Chr.
Darstellung: Geburt der Athena aus dem Haupt des Zeus
Zeus sitzt in der Mitte des Bildfeldes auf einem reich verzierten Lehnstuhl mit Fußschemel. Er hält ein Zepter in der linken Hand. Aus seinem Haupt springt die gerüstete Athena in Kampfstellung hervor. Weitere Figuren: Rechts: Eileithyia, beide Hände zum Haupt des Zeus emporhebend, Ares in Waffen Links: Apollon mit Kithara, Poseidon.
Literatur: Beazley, Para. 55; Vollkommer 2000, 376 Abb. 2; Staatliche Museen zu Berlin, Antikensammlung, Dokumentation der Verluste. V.1. Skulpturen, Vasen, Elfenbein und Knochen, Goldschmuck, Gemmen und Kameen (Berlin 2005) 98; ABV 136, 53; Beazley Addenda² 37.

Katalognummer: Ath sV 54
Bezeichnung: Attisch-schwarzfigurige Amphora B
Aufbewahrung: Wien, Kunsthistorisches Museum 3596
Herkunft: Cerveteri
Künstler: Gruppe E
Datierung: 550 v. Chr.
Darstellung: Geburt der Athena aus dem Haupt des Zeus
Zeus sitzt auf einem reich verzierten Thron aus dessen Haupt die bewaffnete Athena hervorspringt. weitere Figuren: Apollon mit Kithara, Hermes, Ares mit Schild, Eileithyia.
Literatur: Beazley, Para. 56.48 bis, 57.1; Bernhard-Walcher 1991, 98 Nr. 42; ABV 138, 1; Beazley Addenda² 37.

Katalognummer: Ath sV 55
Bezeichnung: Attisch-schwarzfigurige Amphora
Aufbewahrung: Orvieto, Museo Civico 299
Herkunft: Orvieto
Künstler: Gruppe E
Datierung: um 540 v. Chr.
Darstellung: Geburt der Athena aus dem Haupt des Zeus
Zeus sitzt auf einem Thron, umgeben von zwei Eileithyien. Aus seinem Haupt springt die gerüstete Athena hervor; weitere Figuren: Götterversammlung, mehrere Götter, Apollon mit Kithara, Ares mit Rundschild, Dionysos(?)
Literatur: Beazley, Para. 57; ABV 138, 6.

Katalognummer: Ath sV 56
Bezeichnung: Attisch-schwarzfigurige Hydria
Aufbewahrung: Rom, Musei Capitolini 65
Datierung: 550 v. Chr.
Darstellung: Geburt der Athena aus dem Haupt des Zeus
Athena springt voll gerüstet aus dem Haupt des sitzenden Zeus; weitere Figuren: zwei Eileithyiai, die Zeus flankieren und ihre Arme zu seinem Haupt emporheben. rechts: Hephaistos mit Doppelaxt, links weitere männliche Figur.
Literatur: Brommer 1978, Taf. 13,2; CVA Rom, Musei Capitolini (1) III H 12 Taf. 26.2 (1626).

Katalognummer: Ath sV 57
Bezeichnung: Attisch-schwarzfigurige Amphora
Aufbewahrung: Rom, Vatikan, Museo Gregoriano Etrusco 353 (17701)
Herkunft: Cerveteri
Künstler: Gruppe Vatikan 347 E oder Gruppe E
Datierung: 550 v. Chr.
Darstellung: Geburt der Athena aus dem Haupt des Zeus
Geburtsvorbereitung
Zeus sitzt in der Mitte auf einem verzierten Thron mit Rückenlehne. Er hält einen Stab oder ein Zepter in der linken Hand. An dem Stab befindet sich eine kleine Eule. weitere Figuren: Rechts: Eileithyia, Zeus zugewandt und eine Hand erhoben, Ares in schwerer Rüstung und Rundschild, links: Poseidon, Hermes.
Literatur: Spiess 1992, Abb. 38; ABV 138, 2. 686; Beazley Addenda[2] 37.

Katalognummer: Ath sV 58 Taf. 19 a
Bezeichnung: Attisch-schwarzfigurige Schale
Aufbewahrung: New York, MMA 06.1097
Künstler: Maler Louvre F28 oder Maler der Nicosia Olpe
Datierung: um 520 v. Chr.
Darstellung: Athena steht nach ihrer Geburt auf den Knien des Zeus.
Athena steht in voller Rüstung und in Kampfstellung auf den Oberschenkeln des Zeus. Sitzender Zeus mit Götterzepter, flankiert von zwei Eileithyien. Zu beiden Seiten mehrere junge Männer, zum Teil nackt, mit langem Haar und mit Speeren ausgestattet, zum Teil mit kurzem Haar und mit einem Mantel bekleidet. Die Darstellung wiederholt sich auf beiden Außenseiten der Schale.
Literatur: Haspels 1936, 196.1, 31; CVA New York (2) 13 Taf. (512, 530) 22.36 A–F, 40.36; Beazley, Para. 80; LIMC II (1984) 989 Nr. 369* s. v. Athena (H. Cassimatis); Steiner 1993, 202 Abb. 3; ABV 199, 2.

Katalognummer: Ath sV 59
Bezeichnung: Attisch-schwarzfigurige Lekythos
Aufbewahrung: Kopenhagen, NM Chr. VIII 375 (B 102)
Herkunft: Vulci
Datierung: Ende des 6. Jh. v. Chr.
Darstellung: Geburt der Athena
Athena springt aus dem Haupt des Zeus. Zeus, in der Mitte der Szene auf einem Thron sitzend, zwei Eileithyien flankieren ihn mit erhobenen Armen und assistieren beim Geburtsvorgang, Hermes auf der rechten Bildseite auf der anderen Seite Hephaistos mit Axt, hinter diesen Figuren jeweils ein gerüsteter Krieger.
Literatur: CVA Kopenhagen, Nationalmuseum (3) 102 Taf. 123,6 (125); LIMC II (1984) 987 Nr. 355 s. v. Athena (H. Cassimatis).

Katalognummer: Ath sV 60 Taf. 19 b
Bezeichnung: Attisch-schwarzfigurige Hydria
Aufbewahrung: Würzburg, Martin von Wagner Museum L 309 (132)
Herkunft: Vulci
Künstler: Antimenes-Maler
Datierung: um 520/510 v. Chr.
Darstellung: Athena steht (kurz nach ihrer Geburt?) in erwachsener Form vor Zeus. Zeus, der mit dem Götterszepter ausgestattet auf seinem Thron sitzt; um Athena herum eine Götterversammlung mit Poseidon, Hermes und zwei weiblichen Gottheiten, die Athena anblicken.
andere Deutungsvorschläge: Parisurteil (M. Schmidt); Götterversammlung anlässlich des trojanischen Krieges (Shapiro).

Literatur: Beazley, Para. 118, 120; Simon 1975, 117; LIMC II (1984) 989 Nr. 371* s. v. Athena (H. Cassimatis); Schefold 1992, Abb. 7; ABV 268, 28.
andere Deutung der Darstellung: Brommer 1961, 82; Schmidt 1988, 320 ff.; Burow 1989, Taf. 126 Nr. 128; Shapiro 1990, 83 ff. Taf. 17,1–2.

Katalognummer: Ath sV 61
Bezeichnung: Attisch-schwarzfigurige Halsamphora
Aufbewahrung: Rom, Collezione Candelori 1574; München, Antikensammlungen J101/1545
Herkunft: Vulci, Etrurien
Künstler: Leagrosgruppe
Datierung: 510 v. Chr.
Darstellung: Seite B: Geburt der Athena aus dem Haupt des Zeus
Geburtsvorbereitung: zwei Eileithyien flankieren den sitzenden Zeus und heben beide Hände zu dessen Haupt empor. Zeus hält ein Zepter in der linken Hand.
Seite A: Parisurteil
Literatur: CVA München (8) 85–86, Beilage F 8 Taf. 424.4; 427.1–2; 430.4.

Katalognummer: Ath sV 62
Bezeichnung: Attisch-schwarzfigurige Halsamphora
Aufbewahrung: Oldenburg, Stadtmuseum XII.8249.1
Herkunft: Etrurien?
Datierung: um 540 v. Chr.
Darstellung: Geburt der Athena aus dem Haupt des Zeus
sitzender Zeus, umgeben von zwei Eileithyien
weitere Figuren: Poseidon, Ares
Literatur: Brommer 1961, Taf. 30; LIMC III (1986) 688 Nr. 21* s. v. Eileithyia (R. Olmos); Gilly 1978, 26, 27.7.

Katalognummer: Ath sV 63
Bezeichnung: Attisch-schwarzfigurige Hydria
Aufbewahrung: Basel, Privatsammlung 30410
Herkunft: unbekannt
Datierung: um 520 v. Chr.
Darstellung: Geburt der Athena aus dem Haupt des Zeus
Geburtsvorbereitung: Zeus sitzend, mit Zepter, zwei Eileithyien, die ihn mit erhobenen Händen flankieren, eine davon mit kappenartiger Kopfbedeckung, weitere Figur mit Speer, Poseidon mit Dreizack.

Literatur: Münzen und Medaillen. Kunstwerke der Antike. Auktionskatalog Basel (Basel 1983) Abb. P4; LIMC III (1986) 689 Nr. 27* s. v. Eileithyia (R. Olmos).

Katalognummer: Ath sV 64
Bezeichnung: Attisch-schwarzfigurige Amphora
Aufbewahrung: New London (CT), Lyman Allyn Museum 1935.4.172
Datierung: um 510 v. Chr.
Darstellung: Geburt der Athena aus dem Haupt des Zeus
Zeus sitzt auf einem Stuhl in der Mitte der Szene. Er trägt ein Götterzepter in der linken Hand. Aus seinem Haupt springt in weiter Schrittstellung die voll gerüstete und bewaffnete Athena hervor. Links unmittelbar hinter Zeus steht eine Eileithyia, die beide Hände zu seinem Haupt emporhebt. rechts Hephaistos mit der Axt.
Literatur: Brommer 1961, Taf. 22; Brommer 1978, 18 Taf. 13,3.

Katalognummer: Ath sV 65
Bezeichnung: Attisch-schwarzfiguriger Pinax
Aufbewahrung: Athen, Akropolismuseum 2521
Herkunft: Athen, Akropolis
Datierung: um 575 v. Chr.
Darstellung: Geburt der Athena ?
Deutung der Darstellung unsicher
Literatur: LIMC II (1984) 989 Nr. 374 s. v. Athena (H. Cassimatis).

Katalognummer: Ath sV 66
Bezeichnung: Attisch-schwarzfigurige Halsamphora
Aufbewahrung: Orvieto, Duomo 333
Herkunft: Orvieto
Datierung: um 540 v. Chr.
Darstellung: Geburt der Athena
Seite A: Zeus, auf einem Thron, zwischen 2 Eileithyien; in der Mitte des Bildfeldes eine große Fehlstelle: nur die Beine und ein Rest des Kopfes sowie das Zepter des Göttervaters und der Helm der aus seinem Haupt hervorspringenden Athena und ein Rest der rechten Hand mit der Lanze sind erhalten. Vor der ausgestreckten Hand der rechten Eileithyia ist zudem ein Rest des erhobenen Schildes der Athena sichtbar.
Seite B: Apollo mit Kithara, Artemis mit Bogen und Leto mit Blüte in der Hand.
Schulter: Fries mit Reitern und Kriegern
unter dem Hauptbild: Fries mit Reitern und Hirschen

Literatur: Shapiro 1989a, Taf. 27 c (Detail Seite B); Himmelmann 1998, 147 f. Abb. 53 a–b.

Katalognummer: Ath sV 67
Bezeichnung: Attisch-schwarzfigurige Dreifußpyxis
Aufbewahrung: Athen, Kerameikosmuseum 1590
Herkunft: Kerameikos, Grabfund (zum Fundkontext s. Kunze-Götte – Tancke – Vierneisel 1999)
Datierung: um 510 v. Chr.
Darstellung: Geburt der Athena aus dem Haupt des Zeus.
In der Mitte thront Zeus auf einem *Klismos*, er trägt ein Zepter in der linken Hand. Aus seinem Haupt steigt Athena empor, sie ist bis auf Schulterhöhe sichtbar. Die Gruppe wird flankiert von je einer Eileithyia, die beide Hände zu seinem Haupt emporhebt. Hinter diesen folgt auf beiden Seiten jeweils eine weitere Frauenfigur, die sich Zeus zuwendet und einen Arm erhoben und einen gesenkt hält. Auf der rechten Seite schließt die Szene mit der Figur des Hephaistos ab, der sich zum gehen wendet und zur Geburtsszene zurückblickt.
Darstellungen der anderen Seiten: Parisurteil, Peleus und Thetis
Literatur: Kunze-Götte – Tancke – Vierneisel 1999, 66 f. Kat. Nr. 242 Taf. 40, 1–5; Beilage 5.

Rotfigurige Vasen

Katalognummer: Ath rV 1
Bezeichnung: Attisch-rotfigurige Schale
Aufbewahrung: London, BM E 15
Herkunft: Vulci
Künstler: Poseidon-Maler
Datierung: 500/490 v. Chr.
Darstellung: Geburt der Athena aus dem Haupt des Zeus
Athena ist bis zum Oberkörper aus dem Haupt des Zeus emporgestiegen, sie hat Lanze und Schild vorgestreckt. Götterversammlung: Zeus, in der Mitte auf seinem Thron, mit Zepter und Blitz ausgestattet, Eileithyien und mehrere weibliche und männliche Gottheiten: u. a. Ares und Hephaistos.
Literatur: Schefold 1978, Abb. 8; Brommer 1978, Taf. 14.1; LIMC II (1984) 987 Nr. 356* s. v. Athena (H. Cassimatis) (= Aphrodite 1391); de la Genière 1997, 103 Abb. 10; ARV^2 136, 1; 1705.

Katalognummer: Ath rV 2
Bezeichnung: Attisch-rotfigurige Pelike
Aufbewahrung: Wien, Kunsthistorisches Museum 728
Herkunft: Nola
Künstler: Geras-Maler
Datierung: um 480 v. Chr.
Darstellung: Athena steht nach der Geburt auf den Oberschenkeln des Zeus Athena steht in kampfbereiter Pose mit Helm, Lanze und Ägis kurz nach ihrer Geburt auf den Knien des Zeus; vor Zeus eine weibliche Figur: Eileithyia?
Literatur: CVA Wien (2) Taf. 73 (73) 2; LIMC II (1984) 989 Nr. 370* s. v. Athena (H. Cassimatis); Arafat 1990, Taf. 7B; Beaumont 1998, 77 Abb. 5.3; ARV² 286, 11.

Katalognummer: Ath rV 3
Bezeichnung: Attisch-rotfiguriger Volutenkrater
Aufbewahrung: Reggio Calabria, Museo Nazionale 4379
Herkunft: Lokri
Künstler: Syleus-Maler
Datierung: nach 480 v. Chr.
Darstellung: Geburt der Athena aus dem Haupt des Zeus
mehrere Fragmente: Athena steigt gerade aus dem Kopf des (nicht erhaltenen) Zeus auf; sie hat den Speer in der rechten Hand zum Stoß erhoben, ebenso ist der Schild in ihrer Linken erhoben; sie trägt Helm und Ägis; weiter Figuren: Hephaistos, Poseidon: nur die erhobenen Hände und der Schaft des Dreizacks erhalten; rechts: (weiteres Einzelfragment) eine Göttin mit zum Kinn erhobener Hand; daneben rechter Arm einer weiteren weiblichen Gestalt.
Literatur: Beazley, Para. 350; Schefold 1981, 22 Abb. 8; ARV² 251, 27; Beazley Addenda² 203.

Katalognummer: Ath rV 4
Bezeichnung: Attisch-rotfigurige Hydria
Aufbewahrung: Paris, Cabinet des Médailles 444
Herkunft: Nola
Künstler: Maler von Tarquinia 707
Datierung: um 470 v. Chr.
Darstellung: Geburt der Athena aus dem Haupt des Zeus
Athena ist bereits vollständig sichtbar; sie springt in weitausgreifendem Schritt mit vorgestreckter Lanze aus dem Haupt ihres Vaters hervor. Zeus, auf einem *Diphros* sitzend, mit Szepter und Schale; Hephaistos, Frauengestalt (Hera?), Eileithyia (hinter Zeus), Iris.

Literatur: LIMC II (1984) 988 Nr. 357* s. v. Athena (H. Cassimatis); Boardman 1989, Abb. 199; Arafat 1990, Taf. 8; Mannack 2001, Taf. 2; ARV² 1112, 3; Beazley Addenda² 330.

Katalognummer: Ath rV 5 Taf. 18 a
Bezeichnung: Attisch-rotfigurige Pelike
Aufbewahrung: London, BM E 410
Herkunft: Vulci, Etrurien
Künstler: Maler der Athena-Geburt (Beazley)
Datierung: um 470/60 v. Chr.
Darstellung: Geburt der Athena aus dem Haupt des Zeus
Athena springt mit stoßbereiter Lanze aus dem Kopf des Zeus empor. Über ihren ausgestreckten linken Arm ist die Ägis gebreitet. Zeus, bekränzt und mit Götterzepter, sitzt, den Körper in Frontalansicht, das Gesicht im Profil, auf seinem Thron; Hephaistos, das Beil in der linken Hand, wendet sich zum Gehen; hinter ihm folgt eine weitere männliche Gestalt (Poseidon); eine weitere Göttin (Aphrodite?) wendet sich mit zum Gesicht erhobener rechter Hand ab; Artemis eilt von rechts herbei.
Literatur: Beazley, Para. 380; Schefold 1981, 21 f. Abb. 7; LIMC II (1984) 988 Nr. 358* s. v. Athena (H. Cassimatis); Arafat 1990, Taf. 8B; ARV² 494, 1. 1656; Beazley Addenda² 250.

Katalognummer: Ath rV 6
Bezeichnung: Attisch-rotfiguriger Stamnos
Aufbewahrung: Rom, Vatikan, Museo Gregoriano Etrusco
Herkunft: Vulci
Künstler: Berliner-Maler
Datierung: um 465 v. Chr.
Darstellung: Geburt der Athena? Deutung unsicher.
Literatur: Loeb 1979, 24 f.; LIMC II (1984) 989 Nr. 376 s. v. Athena (H. Cassimatis); ARV² 208, 148.

Katalognummer: Ath rV 7
Bezeichnung: Attisch-rotfigurige Schale
Aufbewahrung: Florenz, Museo Archeologico Etrusco 24B6; 13B15; 7B3; 7B2
Künstler: Euthymides (Künstlersignatur)
Datierung: 510/500 v. Chr.
Darstellung: Geburt der Athena? Götterversammlung
mehrere Fragmente erhalten; Deutung der Darstellung unsicher

Aufbewahrung weiterer Fragmente: New York, MMA 0.124; Rom, Vatikan, Museo Gregoriano Etrusco AST 121;London, BM 1952.12-2.7; Boston, Museum of Fine Arts 10.203
Literatur: CVA Florenz (1) III.I 8, III.I 15, III.I 24 Taf. 7.2–3; 13.15; 14.6; Beazley, Para. 324 (falsche Nummer); Pingiatoglou 1981, 26 f. Taf. 6.1; ARV 29, 19; Beazley Addenda² 156.

Katalognummer: Ath rV 8
Bezeichnung: Attisch-rotfiguriger Krater
Aufbewahrung: Rom, Museo Nazionale Etrusco di Villa Giulia 2382
Herkunft: Falerii
Künstler: Umkreis des Talos-Malers
Datierung: um 400/390 v. Chr.
Darstellung: Geburt der Athena? Deutung der Darstellung unsicher. andere Deutung: Einführung des Herakles in den Olymp.
Literatur: Smith 1907, 242; CVA Rom, Villa Giulia (2) Taf. 1 (79); LIMC II (1984) 989 Nr. 377 s. v. Athena (H. Cassimatis); ARV² 1339, 4.

Reliefkeramik

Katalognummer: Ath Rk 1 Taf. 15 b
Bezeichnung: Reliefamphora
Aufbewahrung: Tenos, Archäologisches Museum
Herkunft: Tenos, Xoburgo
Datierung: um 680 v. Chr.
Darstellung: Geburt der Athena?
Geflügelte Figur auf einem Thron mit Fußschemel. Aus ihrem Haupt steigt eine kleine behelmte und bewaffnete Flügelgestalt mit stoßbereit erhobener Lanze hervor. Die Szene flankieren zu beiden Seiten kleinere, geflügelte Begleitfiguren. Links eine Figur mit langem Gewand, einen sichelförmigen Gegenstand in der rechten Hand, rechts eine nackte kniende Figur an einem Dreifußkessel. Im rechten oberen Bildfeld Reste einer weiteren Figur.
Literatur: Courbin 1954, 145; N. Kontoléon, KretChron. 1961–1962, I, 283; Fittschen 1969, 129; Caskey 1976, 33; Simon 1982, 35–38; LIMC II (1984) 988 Nr. 360* s. v. Athena (H. Cassimatis); Schefold 1993, 52 f. Abb. 26.

Statuen

Katalognummer: Ath S 1
Bezeichnung: Bronzene Statuengruppe
Aufbewahrung: verloren
Aufstellungsort: Sparta, Tempel der Athena Chalkioikos
Künstler: Gitiadas
Datierung: 6. Jh. v. Chr.
Darstellung: Geburt der Athena aus dem Haupt des Zeus
Quelle: Paus. 3, 17, 3:
„In Bronzereliefs dargestellt sind hier viele Taten des Herakles...auch die Geburt der Athena ist dargestellt..." (Übersetzung nach E. Meyer)
Dem Bericht des Pausanias zu Folge handelt es sich bei dem Werk eher um ein Bronzerelief als um eine Statuengruppe (Cassimatis).
Literatur: LIMC II (1984) 988 Nr. 364 s. v. Athena (H. Cassimatis); Eckstein 1986.

Katalognummer: Ath S 2
Bezeichnung: Statuengruppe
Aufbewahrung: verloren
Aufstellungsort: Athen, Akropolis
Darstellung: Geburt der Athena aus dem Haupt des Zeus
Quelle: Paus. 1, 24, 2:
„Dann stehen da weiter andere Statuen...und eine Athena, aus dem Haupt des Zeus entspringend." (Übersetzung nach E. Meyer)
Literatur: LIMC II (1984) 988 Nr. 363 s. v. Athena (H. Cassimatis); Eckstein 1986.

Reliefs

Katalognummer: Ath R 1
Bezeichnung: bronzenes Schildbandrelief
Aufbewahrung: Olympia, AM B 1911
Herkunft: Heiligtum von Olympia
Datierung: letztes Drittel 7. Jh. v. Chr.
Darstellung: Geburt der Athena aus dem Haupt des Zeus.
Athena ist bis zur Brust aus dem Haupt des Zeus emporgestiegen; sie hat die Lanze stoßbereit in der einen und den Schild in der anderen Hand. Zeus, mit dem Zepter in der rechten Hand, auf seinem Thron sitzend. Eileithyia, die ihre Hände dem sitzenden Zeus auf die Schultern gelegt hat, um ihn während des Geburtsvorganges zu unterstützen, Hephaistos (nackt dargestellt), der sich mit der Axt in der Hand von der Szene abwendet.
Literatur: LIMC II (1984) 988 Nr. 361° s. v. Athena (H. Cassimatis).

Katalognummer: Ath R 2
Bezeichnung: bronzenes Schildbandrelief
Aufbewahrung: Olympia, AM B 7790
Herkunft: Heiligtum von Olympia
Datierung: um 600 v. Chr.
Darstellung: Geburt der Athena aus dem Haupt des Zeus
Athena steigt mit erhobenem Schild und Lanze aus dem Kopf des sitzenden Zeus auf; Zeus, auf einem Thronsessel mit Lehne und sitzend; er hat einen Arm erhoben, der andere ist nach hinten geführt und wird von einer hinter ihm stehenden Eileithyia umfasst; vor ihm wendet sich Hephaistos, die Axt noch in der Hand haltend, zum Gehen und blickt dabei über die Schulter zurück.
Literatur: Schefold 1993, Abb. 216.

Katalognummer: Ath R 3
Bezeichnung: bronzenes Schildbandrelief
Aufbewahrung: Olympia, AM B 847
Herkunft: Heiligtum von Olympia
Datierung: um 580–570 v. Chr.
Darstellung: Geburt der Athena aus dem Haupt des Zeus
Athena steigt mit erhobenem Schild und Lanze aus dem Kopf des sitzenden Zeus auf; sie ist bereits bis knapp oberhalb der Hüfte zu sehen. Zeus, auf einem Thronsessel mit Lehne und Fußschemel sitzend, in der rechten Hand das Szepter haltend, das er auf den Boden aufstützt; vor ihm wendet sich Hephaistos, die Axt noch in der Hand haltend zum Gehen und blickt über die Schulter zurück; hinter Zeus steht Eileithyia, eine Hand zum Haupt des Zeus erhoben.
Literatur: Schefold 1993, Abb. 215 a–b.

Katalognummer: Ath R 4
Bezeichnung: bronzenes Schildbandrelief
Aufbewahrung: Delphi, AM 4479
Herkunft: Heiligtum von Delphi
Datierung: um 570 v. Chr.
Darstellung: Geburt der Athena: Geburtsvorbereitung, thronender Zeus, hinter ihm Eileithyia, die die Hände zu seinem Kopf erhebt, vor ihm sich umwendender Hephaistos.
Literatur: Schefold 1993, Abb. 217.

Katalognummer: Ath R 5 Taf. 15 a
Bezeichnung: bronzenes Schildbandrelief
Aufbewahrung: Olympia, AM B 1975 d
Herkunft: Heiligtum von Olympia
Datierung: 1. Hälfte des 6. Jh. v. Chr.
Darstellung: Geburt der Athena aus dem Haupt des Zeus:
Zeus thront in der Mitte, das Blitzbündel in der linken Hand; hinter ihm steht Eileithyia, die beide Hände zu seinem Kopf emporhebt. Athena steigt mit stoßbereit erhobener Lanze und Schild aus dem Haupt des Zeus hervor. Hephaistos, wendet sich mit der Doppelaxt in der rechten Hand zum Gehen und blickt auf die Szene zurück.
Literatur: Carpenter 2002, Abb. 98; LIMC II (1984) 988 Nr. 362° s. v. Athena (H. Cassimatis).

Katalognummer: Ath R 6
Bezeichnung: Marmorplakette
Aufbewahrung: Istanbul, AM
Herkunft: Haidar-Pasa (Chalcédoine)
Datierung: 2. Hälfte 6. Jh. v. Chr.
Darstellung: Geburt der Athena? Deutung unsicher.
Literatur: LIMC II (1984) 990 Nr. 380 s. v. Athena (H. Cassimatis).

Bauplastik

Katalognummer: Ath B 1
Bezeichnung: Ostgiebel des Parthenon
Baukontext: Parthenon, Athen, Akropolis
Datierung: um 438 v. Chr.
Darstellung: Geburt der Athena
Paus. 1, 24, 5:
„...so bezieht sich die ganze Darstellung im Giebel auf die Geburt der Athene, der rückwärtige Giebel aber enthält den Streit des Poseidon mit Athene um den Besitz des Landes." (Übersetzung nach E. H. Loeb)
Literatur: Brommer 1963; Harrison 1967, 27–58; Berger 1974, 36; Berger 1977, 134–140 Taf. 30–35; Brommer 1979, 44–50; Loeb 1979, 25 f.; LIMC II (1984) 989 Nr. 372° s. v. Athena (H. Cassimatis); Blundell 1998, 60 f.; Knell 1990, 119 ff.

Malerei

Katalognummer: Ath M 1
Bezeichnung: Wandgemälde
Aufbewahrung: verloren
Herkunft: Elis, Tempel der Athena Alphioussa
Künstler: Kleanthes
Datierung: 6. Jh. v. Chr.(?)
Darstellung: Geburt der Athena
Quellen:
Strab. 8, 3, 12
Athen. 8, 346 b
Literatur: LIMC II (1984) 986 Nr. 344 s. v. Athena (H. Cassimatis).

Katalognummer: Ath M 2
Bezeichnung: Gemälde
Aufbewahrung: verloren
Darstellung: Geburt der Athena aus dem Haupt des Zeus, Hephaistos als Geburtshelfer.
Quelle: Philostr. maior, im. 227
Literatur: LIMC II (1984) 988 Nr. 359 s. v. Athena (H. Cassimatis).

ARTEMIS

Keramik

Schwarzfigurige Vasen

Katalognummer: Ar sV 1
Bezeichnung: Attisch-schwarzfigurige Pyxis
Aufbewahrung: Brauron, AM 531
Herkunft: Brauron
Künstler: Art des Lydos
Datierung: 550 v. Chr. (Kahil)
Darstellung: Leto trägt Artemis im Arm?
Rest von Oberkörper und Hinterkopf einer stehenden Frauenfigur im gegürteten Chiton, die ein Kind in ihrem rechten Arm trägt. Das Kind trägt einen kurzen Chiton mit Fransensaum: die Gruppe flankieren zwei geflügelte Gestalten. Es sind keine das Kind kennzeichnenden Attribute erhalten, der Bildkontext lässt sich aufgrund des Erhaltungszustandes nicht zweifelsfrei rekonstruieren.
Literatur: LIMC II (1984) 719 Nr. 1263 s. v. Artemis (L. Kahil) und LIMC VI (1992) 259 Nr. 27* s. v. Leto (L. Kahil); Beaumont 1995, 352 mit Anm. 57.

Katalognummer: Ar sV 2
Bezeichnung: Attisch-schwarzfigurige Amphora
Aufbewahrung: Paris, Louvre F 226
Herkunft: Vulci
Datierung: 540–520 v. Chr.
Darstellung: stehende Frauenfigur im langen, verzierten Untergewand und Schultermantel. Sie hat beide Arme angewinkelt und hält in jeder Armbeuge ein Kind. Beide Kinder sind in einen Mantel gehüllt, Oberkörper und Arme zeichnen sich nur undeutlich ab. Der Mantelstoff ist in flüchtiger Ritzung wiedergegeben. Beide Kinder tragen kurzes Haar. Links und rechts der Gruppe eine Säule mit kleiner Eule auf dem oberen Abschluss. m. E. plausibelste Deutung: Kourotrophos (Shapiro).
andere Deutungsvorschläge:
Leto mit Apollon und Artemis (Kahil)
Ariadne mit Oinopion und Staphylos (Böhr)
Aphrodite mit zwei männlichen Kindern (Palagia)
Literatur: CVA Paris, Louvre (4) Taf. 42, 1–4; Simon 1963, 13 f. mit Anm. 45; Palagia 1980, 37 Anm. 180; Böhr 1982, 94 Kat. Nr. 99 Taf. 101; LIMC II (1984) 719 Nr. 1261 s. v. Artemis (L. Kahil); LIMC VI (1992) 258 Nr. 10* s. v. Leto (L. Kahil); ABV 308, 66.

Zur Darstellung von Kourotrophos-Göttinnen in vergleichbarer Ikonographie s. Shapiro 1989a, 94, 121 ff.

Katalognummer: Ar sV 3 Taf. 20
Bezeichnung: Attisch-schwarzfigurige Halsamphora
Aufbewahrung: Berlin, Antikensammlung F 1837
Herkunft: Nola
Künstler: Diosphos-Maler
Datierung: um 490 v. Chr. (Schefold)
Darstellung: Deutung unsicher
Ein bärtiger Mann in Chiton und Himation, einen Stock an die linke Schulter gelehnt, hält eine kleine, statuenhafte Mädchenfigur im langen Chiton bei den Schultern gepackt und hebt sie empor. Die kleine Figur erhebt beide Arme zum Gesicht des Mannes. Rechts eine Frau, die beide Arme nach der Gruppe ausstreckt und Binden(?) in den Händen hält. Hinter ihr wendet sich Hermes zum Gehen. In der Mitte: Klappstuhl; unleserliche Inschriften. Deutung: Zeus und Artemis; Geburt der Athena; Geburt der Pandora; Aussetzung der Atalante (zu allen Deutungsvorschlägen vgl. CVA Berlin [5] 56–58).
Darstellung auf Seite B: Ringkampf zwischen Peleus und Atalante.
Literatur: Haspels 1936, 238.121; CVA Berlin (5) 56–58, Beilage F4 Taf. (2188, 2192, 2200) 43.3–4, 47.6, 55.3; Schefold 1981, 29 Abb. 21; LIMC II (1984) 719 Nr. 1264* s. v. Artemis (L. Kahil); Heilmeyer 1988, 102 Nr. 2; Beaumont 1995, 352; ABV 509, 121; 702.

Vasen in weißgrundiger Technik

Katalognummer: Ar Wgr 1
Bezeichnung: Attisch-weißgrundige Lekythos
Aufbewahrung: Paris, Cabinet des Médailles 306
Herkunft: Athen
Künstler: Umkreis des Pholos-Malers/Haimongruppe
Datierung: 490–480 v. Chr.
Darstellung: entspricht Ap Wgr 1 Taf. 1 a
Apollon tötet Python
Seite A: Leto im langen Chiton und Schultermantel, nach rechts gewandt, beide Arme angewinkelt. Apollon sitzt in der Armbeuge ihres linken Armes. Er zielt mit dem Bogen ins rechte Bildfeld; rechts von beiden eine kleinere, vollständig in einen Mantel gehüllte Frauengestalt, Artemis; sie steht nach rechts gewandt und blickt ins rechte Bildfeld; 2 Palmen, Vegetation.
Seite B: der Omphalos, Schlangenleib des Python, steile Felswand.

Literatur: Kahil, 1966, 481 ff. Taf. III; Palagia 1980, 37 Nr. I. A; Schefold 1981, 43 Abb. 44/45; LIMC II (1984) 302 Nr. 993* s. v. Apollon (W. Lambrinudakis) und 720 Nr. 1266 s. v. Artemis (L. Kahil); LIMC VII (1994) 609 Nr. 3* s. v. Python (L. Kahil).

Katalognummer: Ar Wgr 2
Bezeichnung: Attisch-weißgrundige Lekythos
Aufbewahrung: Bergen, Vestlandske Kunstindustrimuseum VK-62-115
Herkunft: Athen
Künstler: Beldam-Python-Gruppe
Datierung: 1.–2. Viertel des 5. Jh. v. Chr.
Darstellung: entspricht Ap Wgr 2
Apollon tötet Python
Seite A: Leto im langen Chiton und Schultermantel, beide Arme angewinkelt. Apollon sitzt in der Armbeuge ihres linken Armes. Das Götterkind ist nackt und hat langes, im Nacken zusammengefasstes und hochgebundenes Haar. Er zielt mit dem Bogen ins rechte Bildfeld; rechts von beiden steht eine kleinere, vollständig in einen Mantel gehüllte Frauengestalt, die sich nach rechts wendet: Artemis; 2 Palmen.
Seite B: Omphalosstein, Schlangenleib des Python, steile Felswand.
Literatur: CVA Norwegen (1) Taf. 33; LIMC II (1984) 302 Nr. 994 s. v. Apollon (W. Lambrinudakis).

Rotfigurige Vasen

Katalognummer: Ar rV 1
Bezeichnung: Rotfigurige Halsamphora
Aufbewahrung: ehem. Sammlung Hamilton, heute verschollen
Herkunft: unteritalisch?
Künstler: unbekannt
Datierung: 1. Hälfte 4. Jh. v. Chr.
Darstellung: entspricht Ap rV 2 Taf. 1 b
Leto flieht mit ihren Kindern Apollon und Artemis vor Python
Felslandschaft. Rechts Leto mit Apollon und Artemis in den Armen. Die Kinder sind bis auf einen Hüftmantel nackt. Sie strecken Python beide Arme entgegen. Links windet sich der Schlangenleib des Python empor. Links von ihm eine Höhle im Felsen.
Literatur: Palagia 1980, 37 Nr. I. C; LIMC II (1984) 302 Nr. 995° s. v. Apollon (W. Lambrinudakis) und 720 Nr. 1267 s. v. Artemis (L. Kahil); Beaumont 1992, 92; Beaumont 1995, 343 f. Abb. 3 (mit weiterer Lit.).

Statuen

Katalognummer: Ar S 1
Bezeichnung: Statuengruppe des Skopas
Aufbewahrung: verloren
Aufstellungsort: Ephesos, Ortygiahain
Künstler: Skopas von Paros
Datierung: 4. Jh. v. Chr.
Darstellung: entspricht Ap S 2
Leto mit Zepter in Begleitung der Ortspersonifikation Ortygia, die ein Kind in jedem Arm trägt.
Quelle: Strabon 14, 1, 20:
ὄντων δ' ἐν τῷ τόπῳ πλειόνων ναῶν, τῶν μὲν ἀρχαίων τῶν δὲ ὕστερον γενομένων, ἐν μὲν τοῖς ἀρχαίοις ἀρχαῖά ἐστι ξόανα, ἐν δὲ τοῖς ὕστερον Σκόπα ἔργα· ἡ μὲν Λητὼ σκῆπτρον ἔχουσα, ἡ δ' Ὀρτυγία παρέστηκεν ἑκατέρᾳ τῇ χειρὶ παιδίον ἔχουσα.
Literatur: Overbeck 1959, 226 Nr. 1171; LIMC II (1984) 301 Nr. 986 s. v. Apollon (W. Lambrinudakis); Beaumont 1995, 352 Anm. 54.

Katalognummer: Ar S 2
Bezeichnung: Statuengruppe aus Bronze
Aufbewahrung: verloren
Aufstellungsort: zur Zeit des Plinius in Rom, im Concordia-Tempel
Künstler: Euphranor
Datierung: 4. Jh. v. Chr.
Darstellung: entspricht Ap S 4
so genannte Leto puerpera
Leto mit Apollon und Artemis auf dem Arm
Quelle: Plin. nat. 34, 77:
„item Latona puerpera Apollinem et Dianam infantis sustinens in aede Concordiae."
Literatur: Jex-Blake 1896; Palagia 1980, 36–39; LIMC II (1984) 302 Nr. 992 s. v. Apollon (W. Lambrinudakis); Beaumont 1995, 352.

Reliefs

Katalognummer: Ar R 1
Bezeichnung: Säulenbild
Aufbewahrung: verloren
Aufstellungsort: Kyzikos, Tempel der Apollonis
Datierung: Mitte 2. Jh. v. Chr.
Darstellung: entspricht Ap R 1
Apollon und Artemis töten Python

(beide Götter erscheinen als Erwachsene)
Quelle: Anth. Pal. 3, 6.
Literatur: LIMC II (1984) 302 f. Nr. 996 s. v. Apollon (W. Lambrinudakis).

Münzen

Katalognummer: Ar N 1
Bezeichnung: Aes (AE)
Herkunft: Tripolis/ Lydien
Datierung: 3. Jh. v. Chr.
Darstellung: sitzende Figur (Leto?) ein Kind in jedem Arm haltend.
Literatur: LIMC VI (1992) 259 Nr. 28* s. v. Leto (L. Kahil).

HERAKLES

Keramik

Schwarzfigurige Vasen

Katalognummer: He sV 1 Taf. 24
Bezeichnung: Attisch-schwarzfigurige Halsamphora
Aufbewahrung: München, Antikensammlungen 1615 A
Herkunft: Vulci
Künstler: Dot-Band-Klasse
Datierung: 510–500 v. Chr.
Darstellung: Hermes als Paidophoros mit Herakles.
Hermes im Knielaufschema, das Götterkind in der linken Armbeuge. Hermes bringt Herakles möglicherweise zu Chiron, der auf Seite B der Amphora mit zum Gruß erhobener Hand dargestellt ist. Der Kentaur ist mit Baumstamm und Jagdhund als Begleiter ausgestattet.
Namensbeischriften: Hermes, Herakles; weitere Inschriften ΧΑΙΡΕ ΣΥ ΚΑΛΟΣ ΗΟ ΠΑΙΣ
Literatur: CVA München (9) Taf. 29,3; LIMC IV (1988) 832 Nr. 1665° s. v. Herakles (S. Woodford); Knauß 2003a, 38 f. Abb. 5.1/2; 398 Kat. Nr. 1; Oakley 2009, 68 f. Abb. 34; ABV 484, 6.

Rotfigurige Vasen

Herakles kämpft gegen die Schlangen

Katalognummer: He rV 1 Taf. 21 a
Bezeichnung: Attisch-rotfiguriger Stamnos
Aufbewahrung: Paris, Louvre G 192
Herkunft: Vulci, Etrurien
Künstler: Berliner-Maler
Datierung: um 480 v. Chr.
Darstellung: Schlangenwürgender Herakles
Herakles und Iphikles sind beide auf einer Kline dargestellt; Der Oberkörper des Herakles erscheint in Frontalansicht. Er hat mit jeder Hand eine Schlange unterhalb des Kopfes gepackt und würgt sie. Iphikles erscheint in Rückansicht und wird von der rechts der Kline stehenden Alkmene in die Arme genommen. Rechts von Alkmene steht Amphitryon. Auf der linken Seite, unmittelbar neben der Kline, steht Athena mit Lanze und Ägis. Mit einer Geste ihrer linken Hand nimmt sie auf Herakles Bezug. Im linken Bildfeld schließt sich eine Dienerfigur an.
Literatur: Brendel 1932, 195 f.; LIMC IV (1988) 830 Nr. 1650 s. v. Herakles (S. Woodford) (= Alkmene 8* = Athena 522); Schefold 1988, 129 ff. Abb. 156; Shapiro 1994, 105 f. Abb. 73–74; Knauß 2003b, 43 Abb. 6.1; ARV² 208, 160.

Katalognummer: He rV 2
Bezeichnung: Attisch-rotfiguriger Krater
Aufbewahrung: Perugia, NM 73
Künstler: Umkreis des Mykonos-Malers
Datierung: um 475 v. Chr.
Darstellung: Schlangenwürgender Herakles
Die Darstellung zeigt fünf Figuren: Herakles und Iphikles sind auf einer Kline im Bildzentrum positioniert. Herakles hat mit jeder Hand eine Schlange gepackt. Iphikles erscheint in Rückansicht mit angstvoll umgewandtem Blick, die Arme hat er bereits nach rechts zur Mutter ausgestreckt. Durch eine hinter der Kline dargestellte Säule ist ein Innenraum angedeutet. Links der Kline: Athena und Amphitryon. Rechts flieht eine Frauengestalt (Alkmene). Sie erhebt die Arme in einer Geste des Erschreckens.
Literatur: Brendel 1932, 198 Abb. 1; LIMC IV (1988) 830 Nr. 1651* s. v. Herakles (S. Woodford); ARV² 516.

Katalognummer: He rV 3
Bezeichnung: Attisch-rotfigurige Schale
Aufbewahrung: Leipzig, Antikenmuseum der Universität T 3365
Künstler: Pan-Maler
Datierung: um 470 v. Chr.
Darstellung: Schlangenwürgender Herakles
mehrere Fragmente. nackter Herakles, mit Amulettband, er hält in der erhaltenen Hand eine Schlange gepackt; Reste von Ägis und Lanzenschaft der daneben stehenden Athena. weitere Figuren: Unterkörper und rechte Hand einer männlichen Figur im Himation und mit Stab, Oberkörper einer Frauenfigur mit Sakkos und Ohrring, die beide Hände erhoben hat; Hinter der Frau ist die linke Hand einer weiteren Figur sichtbar. Haarschopf und linker Arm einer weiteren Frauengestalt, die ihr Gewand nach oben zieht. Innenbild: (weißgrundig) Reste von zwei Frauenfiguren.
Literatur: Philippart 1936, 20 f. Taf. 7; LIMC IV (1988) 830 Nr. 1652 s. v. Herakles (S. Woodford).(= Alkmene 10 mit weiterer Lit.); CVA Leipzig (3) 88 f. Beilage 10, 3 Taf. (4121, 4122) 50, 1-4; 51, 1; ARV² 559, 151.

Katalognummer: He rV 4 Taf. 21 b
Bezeichnung: Attisch-rotfigurige Hydria
Aufbewahrung: New York, MMA 25.28
Herkunft: Capua
Künstler: Nausikaa-Maler
Datierung: um 450 v. Chr.
Darstellung: Schlangenwürgender Herakles
Herakles Körper ist in Frontalansicht gezeigt, sein Kopf ist nach links gewandt. Er kniet im Bildzentrum auf der Kline und packt mit jeder Hand eine Schlange. Rechts neben Herakles kniet sein Bruder Iphikles und streckt hilfesuchend seine Arme nach Alkmene aus, die ihrerseits nach rechts zurückweicht und erschrocken beide Arme emporhebt. Von links nähert sich Amphitryon der Szene mit zum Schlag erhobenem Schwert. Athena steht in voller Rüstung hinter der Kline.
Literatur: LIMC IV (1988) 830 Nr. 1653 s. v. Herakles (S. Woodford) (= Alkmene 11* mit weiterer Lit.); Carpenter 2002, 118 f. 135 Abb. 168; Neils – Oakley 2003, 71. 212 Kat. Nr. 10; Oakley 2009, 67; ARV² 1110, 41.

Katalognummer: He rV 5
Bezeichnung: Campanisch-rotfigurige Schale
Aufbewahrung: Würzburg, Martin von Wagner Museum L 885
Herkunft: Capua
Datierung: um 370 v. Chr.
Darstellung: Schlangenwürgender Herakles
Innenbild: Herakles kniet am Boden, er hat ein Bein auf den Boden aufgesetzt, das andere angewinkelt; er hat mit jeder Hand eine Schlange gepackt; er ist nackt und trägt nur eine Kopfbinde und ein Amulettband mit runden Anhängern, das quer über seine Brust verläuft.
Literatur: Langlotz 1932, Taf. 249; LIMC IV (1988) 828 Nr. 1598* s. v. Herakles (S. Woodford).

Katalognummer: He rV 6
Bezeichnung: etruskisch-rotfiguriger Stamnos
Aufbewahrung: Florenz
Herkunft: Orvieto
Datierung: 330 v. Chr.
Darstellung: Schlangenwürgender Herakles
Herakles ist nackt; er kniet am Boden und wendet sich der ihn angreifenden Schlange zu. Er hält sie mit seiner linken Hand um den Hals gepackt und drückt ihren Kopf nach unten. Den rechten Arm hat er erhoben und die Hand zur Faust geballt, um die Schlange zu schlagen. Die zweite Schlange befindet sich zwischen Herakles und Iphikles. Iphikles flüchtet sich eigenständig laufend in die Arme einer stehenden Frau. Rechts der Szene steht eine weitere Frau mit Spindel und Spinnwirtel (Alkmene?), die ihre rechte Hand über der Kopf des Herakles hält; Zeus und Hera beobachten von einem abgegrenzten Bereich aus die Szene.
Literatur: Watzinger 1913, 167 Abb. 4; Knauß 2003b, 44 Abb. 6.3.

Herakles auf dem Schulweg

Katalognummer: He rV 7 Taf. 22 a, b
Bezeichnung: Attisch-rotfiguriger Skyphos
Aufbewahrung: Schwerin, Staatliches Museum KG 708
Herkunft: Cerveteri
Künstler: Pistoxenos-Maler
Datierung: um 470 v. Chr.
Darstellung: Vorgeschichte der Linostötung: Herakles auf dem Weg zum Musikunterricht.
Herakles ist in einen Mantel gehüllt und trägt einen kurzen Wurfspeer. Hinter Herakles folgt eine alte Amme, die durch Beischrift als „Geropso" benannt ist. Sie stützt sich mit der rechten Hand auf einen Stock und hält in der linken Hand die Lyra ihres jungen Schützlings. Seite B: Linos und Iphikles beim Musikunterricht. Namensbeischriften kennzeichnen alle dargestellten Personen.
Literatur: Beck 1975, 13 Kat. Nr. 37 Abb. 25 (mit weiterer Lit.); LIMC IV (1988) 833 Nr. 1666* s. v. Herakles (S. Woodford); Rühfel 1988, 46; Schulze 1998, 64. 127 f. Kat. Nr. A V 28 Taf. 28,1; Carpenter 2002, 119. 136 Abb. 170; Knauß 2003c, 49 Abb. 7.3 a–b; Oakley 2009, 69 Abb. 35 A–B; ARV² 862, 30.

Herakles erschlägt Linos

Katalognummer: He rV 8 Taf. 31 a
Bezeichnung: Attisch-rotfigurige Schale
Aufbewahrung: München, Antikensammlungen 2646
Herkunft: Vulci
Künstler: Duris
Datierung: um 480 v. Chr.
Darstellung: Herakles tötet Linos
Schulraum mit an der Wand hängendem Schulinventar. Herakles hat den am Boden kauernden Linos gepackt. Er steht in weit ausgreifender Schrittstellung vor ihm und holt mit der rechten Hand, in der er ein Stuhlbein hält, zum tödlichen Schlag aus. Linos ist bereits in die Knie gesunken und versucht, sich mit seiner über den Kopf erhobenen Lyra zu verteidigen. Die linke Hand hat er im Bittgestus zum Kinn des Herakles erhoben. Im Hintergrund fliehen vier Mitschüler.
Literatur: Beck 1975, 13 Kat. Nr. 38 Abb. 26; LIMC IV (1988) 833 Nr. 1671* s. v. Herakles (S. Woodford); Buitron-Oliver 1995, Nr. 173 Taf. 96; Carpenter 2002, 119 Abb. 171; Knauß 2003c, 47 f. Abb. 7.1; 51 Abb. 7.5; 398 Kat. Nr. 4; Bundrick 2005, 72–74 Abb. 44; Oakley 2009, 69 f. Abb. 36; ARV² 437, 128.

Katalognummer: He rV 9 Taf. 23
Bezeichnung: Attisch-rotfiguriger Stamnos
Aufbewahrung: Boston, Museum of Fine Arts 66.206
Herkunft: unbekannt
Künstler: Tyszkiewicz-Maler
Datierung: um 480 v. Chr.
Darstellung: Herakles tötet Linos
Herakles muskulöser Oberkörper ist in Frontalansicht wiedergegeben, sein Kopf zur Seite gedreht. Er ist nackt bis auf einen kurzen Schultermantel. Mit der ausgestreckten linken Hand packt er den sitzenden Linos im Nacken, mit der anderen hat er das Stuhlbein zum Schlag weit über den Kopf gehoben. Linos sitzt auf einem *Klismos*. Sein Oberkörper ist nackt, um die Beine ist ein Himation geschlungen. Der rechte Fuß ist vom Boden erhoben und das Knie angewinkelt. In der linken Hand hält er die Lyra, die andere Hand ist bittend (oder abwehrend) erhoben. Sein Gesicht ist in Dreiviertelansicht wiedergegeben. Auf der Stirn sind Blutspuren sichtbar.
Literatur: Münzen und Medaillen. Auktionskatalog Basel Nr. 16 (Basel 1956) Nr. 124 Taf. 30; Vermeule 1966, Taf. 6 Abb. 18; Beck 1975, 13 Kat. Nr. 39 Abb. 27; Blatter 1975, 17 Abb. 4; Prag 1985, 93 f. Taf. 44 A; Blatter 1985, 56 Abb. 2; LIMC IV (1988) 833 Nr. 1667* s. v. Herakles (S. Woodford); Schefold 1988, 132 Abb. 158; ARV² 291, 18.

Katalognummer: He rV 10
Bezeichnung: Attisch-rotfiguriger Volutenkrater
Aufbewahrung: Bologna, Museo Civico 271
Herkunft: Bologna
Künstler: Altamura-Maler
Datierung: um 465 v. Chr.
Darstellung: Herakles tötet Linos
Herakles steht vor seinem Lehrer. Sein muskulöser Oberkörper ist in Frontalansicht wiedergegeben, sein Kopf ist zur Seite gedreht. Sein Gesicht ist aufgrund einer Beschädigung nicht erhalten. Der Heros ist nackt, seinen kurzen Schultermantel hat er über den linken Arm gelegt. Mit der ausgestreckten linken Hand packt er seinen Kontrahenten, die andere hat er zum Schlag weit nach hinten ausgestreckt. Die Tatwaffe fehlt in dieser Darstellung. Linos, im Himation, kauert vor ihm am Boden. Er hält einen Stock (*Narthex*) in der erhobenen rechten Hand. Hinter Herakles flieht ein Mitschüler.
Literatur: CVA Bologna (4) III 1 Taf. 60 (1214); Beck 1975, 13 Kat. Nr. 39 Abb. 27; LIMC IV (1988) 833 Nr. 1673* s. v. Herakles (S. Woodford); ARV² 590, 7.

Katalognummer: He rV 11
Bezeichnung: Attisch-rotfigurige Schale
Aufbewahrung: Paris, Cabinet des Médailles 811
Künstler: Stieglitz-Maler
Datierung: 460/50 v. Chr.
Darstellung: Herakles tötet Linos
Herakles ist nackt dargestellt. Anders als in den übrigen Darstellungen ist er hier aufgrund seiner Körpergröße und seines vergleichsweise grazilen Körperbaus deutlich als Knabe zu erkennen. Er kniet mit dem linken Bein auf den Oberschenkeln seines Lehrers, das rechte Bein greift weit nach hinten aus; mit der linken Hand hat er Linos am Hals gepackt, in der anderen Hand hält er den Stuhl, mit dem er gerade zum Schlag ausholt. Linos, der, mit Chiton und Mantel bekleidet, auf einem Altar sitzt hat die rechte Hand abwehrend? erhoben, mit der anderen Hand umklammert er die Deckplatte des Altars. Im Hintergrund lehnt ein *Narthex*.
Variante: Linos sitzt auf einem Altar oder altarförmigen Block.
Literatur: Beazley 1933, 403 Abb. 7; Beck 1975, 13 Kat. Nr. 41 Abb. 29; LIMC IV (1988) 833 Nr. 1668* s. v. Herakles (S. Woodford) (mit weiterer Lit.); Knauß 2003c, 48 f. Abb. 7.2; ARV² 829, 45.

Katalognummer: He rV 12
Bezeichnung: Attisch-rotfigurige Schale
Aufbewahrung: ehem. New York, MMA 06.1021.165
Künstler: Briseis-Maler
Datierung: 500–475 v. Chr.
Darstellung: Herakles tötet Linos
Herakles, in sehr weit ausgreifender Schrittstellung, holt gerade zum Schlag aus. Linos sitzt noch auf seinem Stuhl (*Klismos*). Er streckt den rechten Arm flehend aus, seine Beine sind fast waagerecht erhoben. im Hintergrund: fliehender Schüler.
Literatur: Beck 1975, 13 Kat. Nr. 45; vgl. LIMC IV (1988) 833 Nr. 1670 s. v. Herakles (S. Woodford); ARV² 1651.

Katalognummer: He rV 13
Bezeichnung: Attisch-rotfigurige Schale
Aufbewahrung: Boston (MA), Herrmann Collection 14853
Herkunft: Sammlung. J. und A. Herrmann
Künstler: Briseis-Maler (Schmidt)
Datierung: 490/80 v. Chr.
Darstellung: Herakles tötet Linos

Das Gefäß ist unvollständig, die Szene ist aus mehreren Fragmenten zusammengesetzt. Die Darstellung ist durch weitere anpassende Fragmente aus dem Antikenmuseum Basel (inkl. einem Fragment mit der Figur des Herakles) gesichert. Herakles ist nackt, sein Oberkörper ist frontal dem Betrachter zugewandt. Sein rechter Arm ist in weit ausholender Bewegung nach hinten geführt, als Tatwaffe hält er einen vollständigen Stuhl (*Diphros*). Sein linker Arm ist angewinkelt, der Unterarm, um den ein Mantel geschlungen ist, ist nach vorne gestreckt. Linos, in Chiton und Mantel, kniet bereits am Boden und streckt seine rechte Hand in einem bittenden Gestus in Richtung seines Kontrahenten aus. Sein linker Arm ist leicht erhoben, die linke Hand hält die Lyra; zwei Mitschüler eilen mit Entsetzens- oder Bittgesten von rechts herbei.
Literatur: Schmidt 1973, 97 f. Taf. 36,3; LIMC IV (1988) 833 Nr. 1670 s. v. Herakles (S. Woodford); Prag 1985, Taf. 44 E.

Katalognummer: He rV 14
Bezeichnung: Attisch-rotfigurige Schale
Aufbewahrung: Athen, III Ephoria A 5300
Herkunft: Attika
Künstler: Brygos-Maler
Datierung: um 480 v. Chr.
Darstellung: Herakles tötet Linos
nur 1 Fragment erhalten. Erkennbar sind der Oberkörper, der rechte Arm, das rechte Bein und ein Teil des linken Oberschenkels des Linos, sowie der Torso, die Oberschenkel und der linke Arm des Herakles. Die Darstellung ist durch den Rest einer Inschrift im oberen Bereich der Scherbe gesichert: ΑΚΕΣ= [Her]ak(l)es
Literatur: Maffre 1982, 208 Abb. 8; LIMC IV (1988) 833 Nr. 1672 s. v. Herakles (S. Woodford).

Katalognummer: He rV 15
Bezeichnung: Attisch-rotfigurige Schale
Aufbewahrung: Heidelberg, Universität 79
Künstler: Duris
Datierung: 500–475 v. Chr.
Darstellung: fragmentiert. Herakles tötet Linos
Literatur: Beck 1975, 13 Kat. Nr. 44; LIMC IV (1988) 833 Nr. 1671* s. v. Herakles (S. Woodford); Buitron-Oliver 1995, Taf. 105 Nr. 189; ARV2 439, 145.

Katalognummer: He rV 16
Bezeichnung: Attisch-rotfigurige Schale
Aufbewahrung: Oxford, Ashmolean Museum 1929.166
Künstler: Duris
Datierung: 500–475 v. Chr.
Darstellung: fragmentiert. Herakles tötet Linos (nicht gesichert).
Literatur: CVA Oxford (2) III I Taf. 57,2 und 11 (42); Beck 1975, 13 Kat. Nr. 42; vgl. LIMC IV (1988) 833 Nr. 1671* s. v. Herakles (S. Woodford); Buitron-Oliver 1995, Taf. 105 Nr. 188; ARV² 439, 144.

Katalognummer: He rV 17
Bezeichnung: Attisch-rotfiguriger Skyphos
Aufbewahrung: Ferrara, NM 26436 (T 961)
Herkunft: Spina
Künstler: Penthesilea-Maler
Datierung: 475–450 v. Chr.
Darstellung: Fragment. Herakles tötet Linos? Darstellung nicht gesichert, es könnte sich auch um Orestes und Aigisthos handeln.
Literatur: Beazley, Para. 428; Beck 1975, 13 Kat. Nr. 43; LIMC IV (1988) 833 Nr. 1669 s. v. Herakles (S. Woodford); ARV² 889, 161; Beazley Addenda² 302.

Herakles Milchadoption durch Hera

Katalognummer: He rV 18
Bezeichnung: Rotfigurige Lekythos
Aufbewahrung: London, BM F 107
Herkunft: Anxia, Apulien
Datierung: um 360 v. Chr.
Darstellung: Herakles wird von Hera gestillt.
Hera ist sitzend dargestellt und trägt ihr Götterszepter im linken Arm. Links von ihr steht Athena, eine Blüte in der linken Hand; Eros krönt Aphrodite. Hinter Hera ist Iris zu sehen, die mit einer weiteren weiblichen Gestalt spricht (Alkmene?). Herakles ist bis auf ein Amulettband nackt. Er hat sich zwischen Heras Knie geschmiegt und umfasst mit seiner rechten Hand deren entblößte Brust.
Literatur: Schefold 1988, 129 ff. Abb. 157; Vollkommer 1988, 31 Nr. 212 Abb. 40; Knauß 2003a, 42 Abb. 5. 6.

Statuen

Katalognummer: He S 1
Bezeichnung: Statue
Aufbewahrung: verloren
Aufstellungsort: Athen, Akropolis
Darstellung: Schlangenwürgender Herakles
Literatur: LIMC IV (1988) 830 Nr. 1648 s. v. Herakles (S. Woodford).

Münzen

Katalognummer: He N 1
Bezeichnung: Stater
Herkunft: Kyzikos
Datierung: 450–400 v. Chr.
Darstellung: Schlangenwürgender Herakles
Literatur: LIMC IV (1988) 831 Nr. 1663* s. v. Herakles (S. Woodford).

Katalognummer: He N 2
Bezeichnung: Stater
Aufbewahrung: Theben, Privatsammlung
Herkunft: Theben
Datierung: um 390 v. Chr.
Darstellung: Schlangenwürgender Herakles
Literatur: Knauß 2003b, 44 f. Abb. 6. 2; BMC Greek Coins. Thessaly to Aetolia (1883) Taf. VII 9.

Katalognummer: He N 3
Bezeichnung: Silberstater
Aufbewahrung: London
Herkunft: Kyzikos
Datierung: um 390 v. Chr. (Carpenter)
Darstellung: Schlangenwürgender Herakles
Herakles kniet am Boden. Er hat beide Knie auf dem Boden aufgesetzt; seine Haltung ist etwas nach vorne geneigt; er hält mit jeder Hand eine Schlange kurz unterhalb des Kopfes gepackt; die Schlangen winden sich um seine Arme.
Literatur: Carpenter 2002, 119 Abb. 169; Knauß 2003b, 45 Abb. 6. 5.

Katalognummer: He N 4
Bezeichnung: Diobol
Aufbewahrung: München, Staatliche Münzsammlung
Herkunft: Tarent
Datierung: 302–228 v. Chr.
Darstellung: Schlangenwürgender Herakles
Literatur: Knauß 2003b, 44 f. Abb. 6.4; SNG München 762.

Malerei

Katalognummer: He M 1
Bezeichnung: Gemälde
Aufbewahrung: nicht erhalten
Künstler: Zeuxis
Datierung: spätes 5./frühes 4. Jh. v. Chr.
Darstellung: Schlangenwürgender Herakles, zitternde Alkmene, Amphytrion.
Quelle: Plin. nat. 35, 63:
„Magnificus est et Iuppiter eius in throno adstantibus diis et Hercules infans dracones strangulans Alcmena matre coram pavente et Amphitryone."
Literatur: Brendel 1932; LIMC IV (1988) 831 Nr. 1654 s. v. Herakles (S. Woodford).

ACHILL

Keramik

Schwarzfigurige Vasen

Katalognummer: Ac sV 1 Taf. 25; Taf. 26 a
Bezeichnung: Protoattische Halsamphora
Aufbewahrung: Berlin, Antikensammlung 31 573 A 9
Herkunft: Ägina
Datierung: 650/30 v. Chr.
Darstellung: Früheste Darstellung der Achillübergabe; Darstellungstyp 1
Die Darstellung erstreckt sich über beide Gefäßseiten: Seite A: Kopf und linker Arm des Peleus; ein Teil des Oberkörpers, der rechte Arm und der Hinterkopf des kleinen Achill, der auf der ausgestreckten Hand des Peleus sitzt. Seite B: Chiron, der den Beiden entgegentritt, der Hinterkopf und die Schulter, ein Teil des Pferdeleibes mit den Hinterbeinen, sowie der rechte Arm sind erhalten. Über der Schulter trägt Chiron einen Baumstamm, an dem drei erbeutete Tiere hängen (Löwe, Eber, Wolf/ Bär?). Dies kann als ein Hinweis auf die außergewöhnliche Ernährung des Götterkindes verstanden werden, die in den Schriftquellen erwähnt wird.
Literatur: CVA Berlin (1) 12 f. Taf. 5 (51); Friis Johansen 1939, 184 ff. Abb. 2; Robertson 1940, 177–180; Beazley 1951, Taf. 4; Beck 1975, 11 Nr. b 1; LIMC I (1981) 45 Nr. 21* s. v. Achilleus (A. Kossatz-Deissmann); Rühfel 1984a, 59 ff. Abb. 23/24; Schefold 1993, 133 Abb. 129 a–e.

Katalognummer: Ac sV 2
Bezeichnung: Attisch-schwarzfigurige Sianaschale
Aufbewahrung: Palermo, Museo Archeologico Regionale 1856
Herkunft: Selinus, Sizilien, Heiligtum der Demeter Malophoros
Künstler: Heidelberg-Maler
Datierung: um 560 v. Chr.
Darstellung: Achillübergabe Darstellungstyp 1
Peleus bringt Achill zu Chiron
Chiron ist nackt dargestellt, mit menschlichen Vorderbeinen, er trägt einen Baumstamm über der rechten Schulter und hat die linke Hand zum Gruß erhoben. Hinter ihm folgen Hermes und eine Frauengestalt. Von rechts tritt der ebenfalls nackte Peleus an Chiron heran. Das Götterkind Achill ist in einen Mantel gehüllt und wird von Peleus im rechten Arm getragen. Hinter Peleus ist der Rest einer weiteren weiblichen Gestalt erhalten.

Literatur: Friis Johansen 1939, 187 mit Anm. 10; Beazley 1951, 52 Taf. 20, 2; Beck 1975, 11 Nr. b 4; LIMC I (1981) 46 Nr. 30 s. v. Achilleus (A. Kossatz-Deissmann) vgl. ebd. Nr. 35*; Schefold 1992, 212 Anm. 467; Reichardt 2007, 86 Kat. Nr. A 1; ABV 65, 45; Beazley Addenda[2] 17.

Katalognummer: Ac sV 3 Taf. 26 b
Bezeichnung: Attisch-schwarzfigurige Sianaschale
Aufbewahrung: Würzburg, Martin von Wagner Museum L 452
Herkunft: Vulci
Künstler: Heidelberg-Maler
Datierung: um 550 v. Chr.
Darstellung: Achillübergabe Darstellungstyp 1
Peleus, in Rückansicht, in Reisekleidung, hält das Götterkind Achill in seinen Armen; unmittelbar vor ihm steht Chiron, mit einem Baumstamm in der rechten Hand; die linke Hand ist zum Gruß erhoben; hinter Chiron (heute zerstört) folgen drei verschleierte Frauengestalten; hinter Peleus erscheint eine weitere verschleierte Frauengestalt (Thetis?). Abschluss: Schwan. rezente Beschädigung des Gefäßes durch einen Museumsbrand im Jahre 1945.
Literatur: Langlotz 1932, 86 Nr. 452 Taf. 128; Friis Johansen 1939, 186 ff. Abb. 3; Beck 1975, 11 Nr. b 8 Abb. 4; LIMC I (1981) 46 Nr. 35* s. v. Achilleus (A. Kossatz-Deissmann); Rühfel 1984a, 64 mit Anm. 100 Abb. 25; Schefold 1992, 212 Abb. 262; Reichardt 2007, 86 Kat. Nr. A 2 Taf. 2, 1; ABV 63, 6.

Katalognummer: Ac sV 4
Bezeichnung: Attisch-schwarzfigurige Amphora
Aufbewahrung: Florenz, AM 256172
Künstler: Schaukel-Maler
Datierung: 550 v. Chr.
Darstellung: Achillübergabe Darstellungstyp 1
nur Fragmente erhalten: Chiron, Achill als Kleinkind, Frauenfigur (Thetis?)
Literatur: Beazley 1931, 16 Nr. 65; Beck 1975, 11 Nr. b 3; LIMC I (1981) 45 Nr. 24 s. v. Achilleus (A. Kossatz-Deissmann); Reichardt 2007, 87 Kat. Nr. A 9 (verwechselt die Darstellung mit einer weiteren Amphora in Florenz, AM: hier Ac SV 16); ABV 309, 84.

Katalognummer: Ac sV 5
Bezeichnung: Attisch-schwarzfigurige Halsamphora
Aufbewahrung: Melbourne, Collection Graham Geddes Gp A 1.3
Herkunft: unbekannt
Künstler: Antimenes-Maler
Datierung: 520/510 v. Chr.
Darstellung: Achillübergabe Darstellungstyp 1
Chiron mit geschultertem Baumstamm und Jagdbeute, Peleus mit dem neugeborenen Achill, Frau (Thetis?), Jagdhund
Literatur: MedA 9/10, 1996/97 Taf. 16–17; Reichardt 2007, 87 Kat. Nr. A 5.

Katalognummer: Ac sV 6
Bezeichnung: Attisch-schwarzfigurige Amphora
Aufbewahrung: Baltimore, Walters Art Gallery 48.18
Herkunft: aus der Sammlung Massarenti
Künstler: Gruppe von Würzburg 199
Datierung: um 520 v. Chr.
Darstellung: Achillübergabe Darstellungstyp 1
Achill ist in einen Mantel gehüllt, der die Beine bis zu den Oberschenkeln unbedeckt lässt. Seine Beine sind angewinkelt. Er wird von Chiron im Arm gehalten, während Peleus den Oberkörper des Kindes mit seiner rechten Hand stützt. Achill streckt seinem Vater beide Arme entgegen. Chiron trägt einen reich mit Ornamenten verzierten Mantel, Peleus erscheint im kurzen Reisemantel und mit Stab, zu Chirons Füßen ist ein kleines Reh dargestellt.
Literatur: Beck 1975, 11 Nr. b 12 Abb. 9; LIMC I (1981) 45 Nr. 20* s. v. Achilleus (A. Kossatz-Deissmann); Carpenter 2002, Abb. 289; Shapiro 2003, 90 f. 214 Kat. Nr. 14. Abb. 14 a; Oakley 2009, 66. 70 f. Kat. Nr. 6; ABV 288, 13; Beazley Addenda[2] 75.

Katalognummer: Ac sV 7
Bezeichnung: Attisch-schwarzfigurige Amphora
Aufbewahrung: Boulogne, Musée Communal 572
Datierung: um 520 v. Chr.
Darstellung: Achillübergabe Darstellungstyp 1
Chiron, Achill, Peleus. Moment der Übergabe: Achill ist in ein großes Tuch eingewickelt, aus dem nur Kopf und Hände hervorschauen. Er sitzt auf der Handfläche des Chiron. Er blickt Peleus an und streckt ihm beide Arme entgegen. Peleus trägt ein kurzes Reisegewand. Chiron erscheint im Mantel und mit seinen typischen Utensilien: Baumstamm und Jagdbeute.
Literatur: Beck 1975, 12 Nr. b 18 Abb. 11; LIMC I (1981) 45 Nr. 23* s. v. Achilleus (A. Kossatz-Deissmann).

Katalognummer: Ac sV 8
Bezeichnung: Attisch-schwarzfigurige Halsamphora
Aufbewahrung: Essen, Folkwangmuseum A 166
Künstler: Antimenes-Maler
Datierung: um 520 v. Chr.
Darstellung: Achillübergabe Darstellungstyp 1
Achill sitzt auf der ausgebreiteten linken Handfläche des Peleus und ist seinem Vater zugewandt. Er hebt die Arme zu dessen Kinn empor. Links im Bild erscheint Chiron, im Mantel, mit einem geschulterten Ast, an dem Jagdbeute hängt (Fuchs, Hase). Zu seinen Füßen steht ein Reh. Peleus und Chiron reichen sich die rechte Hand zum Handschlag. Unmittelbar hinter Peleus, von diesem z. T. verdeckt, steht eine verhüllte Frauengestalt (Thetis?).
Literatur: Froning 1982, 130–134 Nr. 55 mit Abb.; Burow 1989, 63 f. 87 Nr. 69 Taf. 69; LIMC VII (1994) 268 Nr. 219* s. v. Peleus (R. Vollkommer); Reichardt 2007, 86 Kat. Nr. A 4.

Katalognummer: Ac sV 9
Bezeichnung: Attisch-schwarzfigurige Amphora
Aufbewahrung: Neapel, NM Santangelo 160
Künstler: Antimenes-Maler
Datierung: um 520 v. Chr.
Darstellung: Achillübergabe Darstellungstyp 1
Peleus trägt Achill auf der linken Hand; Hermes steht hinter Peleus und wendet sich mit Schulterblick zum Gehen. Chiron trägt einen Baumstamm mit erlegten Beutetieren über der Schulter. Seine rechte Hand berührt den kleinen Achill bereits, er wird ihn im nächsten Moment von Peleus entgegennehmen. Zu Chirons Füßen steht ein Jagdhund.
Literatur: Beazley 1927, 71 f. Abb. 6; Friis Johansen 1939, 187 f.; Beck 1975, 11 Nr. b 7 Abb. 3; LIMC I (1981) 46 Nr. 28 s. v. Achilleus (A. Kossatz-Deissmann); Rühfel 1984a, 66 Anm. 105; Herman 1987, 25 Abb. 1 c; Burow 1989, Taf. 56 Nr. 56; Beazley Addenda[2] 71; Schnapp 1997, 444 Nr. 535; ABV 271, 68.

Katalognummer: Ac sV 10
Bezeichnung: Attisch-schwarzfigurige Lekythos
Aufbewahrung: Palermo, Museo Archeologico Regionale 2792
Künstler: Art des Athena-Malers
Datierung: um 520 v. Chr.; anderer Datierungsvorschlag: nach 500 v. Chr. (Beck)
Darstellung: Achillübergabe Darstellungstyp 2

Peleus, im Himation, mit Reisehut und Stiefeln bekleidet, zwei Speere in der linken Hand. Chiron, im Himation, mit geschultertem Baumstamm über der linken Schulter, reicht Peleus die Hand. Der halbwüchsige Achill steht zwischen beiden. Er tritt zu Chiron hin und hebt seine linke Hand zum Gruß. Tiere: Hund, an der Seite des Peleus, dem gegenüber ein Reh auf der Seite des Chiron. Am linken Bildrand eine verschleierte Frauengestalt, die sich im Trauergestus von der Szene abwendet (Thetis?).
Literatur: Haspels 1936, 262.2; Friis Johansen 1939, 196–197 Abb. 7; Beck 1975, 12 Nr. c 25 Abb. 18; LIMC I (1981) 46 Nr. 31 s. v. Achilleus (A. Kossatz-Deissmann); Reichardt 2007, 86 Kat. Nr. A 3 Taf. 2, 2; ABV 523.

Katalognummer: Ac sV 11
Bezeichnung: Attisch-schwarzfigurige Lekythos
Aufbewahrung: Beverly Hills (CA), Summa Galleries/New York, ehem. Kunsthandel, Market Christie's
Herkunft: unbekannt
Künstler: Edinburgh-Maler
Datierung: 525–475 v. Chr.
Darstellung: Achillübergabe Darstellungstyp 1
dargestellte Personen: Chiron in Chiton und Mantel, mit dem geschulterten Baumstamm, Peleus mit Petasos, Reisegewand und Jagdspießen, Achill.
Literatur: Christie, Manson and Woods. Auktionskatalog New York 7. Dezember 2001 (New York 2001) 78, Nr. 440.

Katalognummer: Ac sV 12
Bezeichnung: Attisch-schwarzfigurige Lekythos
Aufbewahrung: Eretria, AM 15298
Herkunft: Eretria, Euboia
Datierung: 525–475 v. Chr.
Darstellung: Achillübergabe Darstellungstyp 2
Achill steht zwischen Peleus und Chiron. Achill erscheint als Heranwachsender. Er trägt einen kurzen Chiton und eine Binde im hochgebundenen Haar. Er steht vor Chiron und wendet sich nach links seinem Vater zu. Als Attribute trägt er ein an einer langen Schnur herabhängendes Salbölgefäß und zwei Speere. Peleus und Chiron erscheinen in ihrer üblichen Tracht, hinter Peleus wendet sich Hermes zum Gehen; dahinter Athena, Baum.
Literatur: Kalligas 1981a, 33 Abb. 3; Kalligas 1981b, 201 Taf. 124 a.

Katalognummer: Ac sV 13
Bezeichnung: Attisch-schwarzfigurige Hydria
Aufbewahrung: Berlin, Antikensammlung F 1901
Herkunft: Vulci
Künstler: Leagrosgruppe
Datierung: um 510 v. Chr.
Darstellung: Achillübergabe Darstellungstyp 2
Achill erscheint als nackter Knabe mit schulterlangem Haar. Er tritt vor Chiron hin und streckt ihm beide Arme entgegen. Peleus, in Reisekleidung und mit zwei Speeren, begleitet seinen Sohn zu Chiron und streckt diesem grüßend die rechte Hand entgegen. Chiron trägt ein Himation. Nur seine menschlichen Vorderbeine sind sichtbar. Der Pferdekörper wird durch die Bildfeldbegrenzung abgeschnitten. Er umfasst mit der rechten Hand einen Baum. In der Bildmitte ein Pferdegespann mit Wagenlenker. Am linken Bildrand ist Thetis zu sehen, die sich mit erhobener linker Hand zu Achill umwendet.
Literatur: Friis Johansen 1939, 192 ff. Abb. 5; Beck 1975, 12 Nr. c 21 Abb. 14; LIMC I (1981) 45 Nr. 22* s. v. Achilleus (A. Kossatz-Deissmann) (mit weiterer Lit.); Beazley Addenda[2] 96; Schefold 1992, 213 f. Abb. 266; Annali del Seminario di Studi del Mondo Classico NS 2,1995, 115 Abb. 5; Reichardt 2007, 87 Kat. Nr. A 6; ABV 361, 22.

Katalognummer: Ac sV 14
Bezeichnung: Attisch-schwarzfigurige Hydria
Aufbewahrung: ehemals Rom (Basseggio); heute in Brüssel
Herkunft: Vulci
Künstler: Leagrosgruppe
Datierung: um 510 v. Chr.
Darstellung: Achillübergabe Darstellungstyp 2
Achill erscheint als nackter, halbwüchsiger Knabe. weitere Figuren: Chiron, Peleus, Viergespann mit Wagenlenker, Thetis.
Das Vasenbild entspricht im Wesentlichen der Darstellung Ac sV 13.
Literatur: Friis Johansen 1939, 192 ff.; Beck 1975, 12 Nr. c 29; LIMC I (1981) 46 Nr. 37 s. v. Achilleus (A. Kossatz-Deissmann) (= Chiron 47*); Beazley Addenda[2] 96; Reichardt 2007, 87 Kat. Nr. A 7; ABV 361, 23.

Katalognummer: Ac sV 15
Bezeichnung: Attisch-schwarzfigurige Hydria
Aufbewahrung: Berlin, Antikensammlung F 1900
Herkunft: Vulci
Künstler: Acheloos-Maler
Datierung: 520–500 v. Chr.
Darstellung: Achillübergabe Darstellungstyp 2

Achill wird als Knabe zu Chiron gebracht. Hermes, Peleus, Thetis, Chiron. In der entsprechenden Abbildung bei Beck sind nur Chiron, Peleus, Thetis, ein Wagengespann und ein bärtiger Mann zu erkennen.
Literatur: Beck 1975, 12 Nr. c 22 Abb. 15; ABV 385, 27.

Katalognummer: Ac sV 16
Bezeichnung: Schwarzfigurige Amphora
Aufbewahrung: Florenz, AM
Datierung: um 500 v. Chr.
Darstellung: Achillübergabe Darstellungstyp 1
Die Vase ist stark beschädigt. Dargestellte Personen: Peleus, Chiron, mit Jagdhund, Baumstamm und Jagdbeute, der Achill bereits in Empfang genommen hat, die davoneilende Thetis.
Literatur: Friis Johansen 1939, 196–198 Abb. 8; Beck 1975, 11 Nr. b 15; LIMC I (1981) 45 Nr. 25 s. v. Achilleus (A. Kossatz-Deissmann); Reichardt 2007, 87 Kat. Nr. A 9 (verwechselt die Darstellung mit einer weiteren Amphora in Florenz, AM 256172: hier Ac SV 04).

Katalognummer: Ac sV 17
Bezeichnung: Attisch-schwarzfigurige Amphora
Aufbewahrung: Korinth, AM C 31.80
Herkunft: Korinth
Künstler: Eucharides-Maler
Datierung: um 500 v. Chr.
Darstellung: Achillübergabe Darstellungstyp 1
Peleus übergibt Achill an Chiron. Darstellung auf beide Gefäßseiten verteilt: A: Peleus, Achill als Kleinkind. B: Chiron.
Literatur: Beazley, Para. 347, 174; Beck 1975, 11 Nr. b 14; LIMC I (1981) 45 Nr. 26 s. v. Achilleus (A. Kossatz-Deissmann); Beazley Addenda² 199; ARV² 1637, 9.

Katalognummer: Ac sV 18
Bezeichnung: Schwarzfiguriger Kantharos
Aufbewahrung: Odessa, Museum 26650
Herkunft: aus einer Nekropole in Olbia
Künstler: Pholos-Maler
Datierung: um 500 v. Chr.
Darstellung: Achillübergabe Darstellungstyp 1

Peleus, im Reisegewand und mit zwei Speeren, Chiron, Kopf nicht erhalten, er ist nackt, mit vollständigem Pferdeleib, im linken Arm trägt er einen Baumstamm mit erlegten Tieren. Thetis steht hinter Peleus und erhebt ihre Hand zum Gruß. Achill liegt in den Armen seines Vaters. Sein Oberkörper ist nackt, sein Unterkörper ist in ein Tuch eingehüllt. Chiron hat gerade eine Hand auf seine Schulter gelegt, um ihn entgegenzunehmen. Achill wendet sich nach Peleus um.
Literatur: Haspels 1936, 248; Friis Johansen 1939, 198; Beck 1975, 11 Nr. b 9 Abb. 5; LIMC I (1981) 45 Nr. 29* s. v. Achilleus (A. Kossatz-Deissmann); Beazley Addenda[2] 137; Reichardt 2007, 87 Kat. Nr. A 10; ABV 708.

Katalognummer: Ac sV 19
Bezeichnung: Attisch-schwarzfigurige Amphora
Aufbewahrung: Warschau, NM 142328 (ehem. Gołuchów 15)
Künstler: Diosphos-Maler
Datierung: um 500 v. Chr.
Darstellung: Achillübergabe Darstellungstyp 1
Chiron und Peleus stehen sich gegenüber. Chiron, im Himation, trägt über seiner linken Schulter ein Baumstamm mit zwei erbeuteten Tieren. Peleus erscheint in Jägertracht mit 2 Speeren. Zwischen ihnen der neugeborene Achill. Er sitzt auf der Hand des Peleus und blickt zu seinem Vater empor. Zu Peleus Füßen steht ein weißer Jagdhund. Namensbeischriften: ΧΕΡΟΝ ΠΕΛΕΥΣ
Literatur: CVA Gołuchów (1) 15–16 Taf. 12, 3 a. 3 b; Friis Johansen 1939, 188; Beck 1975, 11 Nr. b 6 Taf. 1,2; LIMC I (1981) 46 Nr. 34* s. v. Achilleus (A. Kossatz-Deissmann).

Katalognummer: Ac sV 20
Bezeichnung: Schwarzfiguriger Lekanisdeckel
Aufbewahrung: Paris, Cabinet des Médailles 212
Künstler: Edinburgh-Maler
Datierung: um 500 v. Chr.
Darstellung: Achillübergabe Darstellungstyp 2
Fragmentiert. Achill erscheint als nackter Heranwachsender, in der rechten Hand hält er zwei Speere, in der erhobenen linken Hand hält er einen Aryballos an einem langen Band. weitere Figuren: Chiron, von dem die menschlichen Vorderbeine, der Mantel, die erhobene rechte Hand und Teile des Pferdekörpers erhalten sind. Hinter Achill sind zwei Lanzen sichtbar (zu Peleus gehörig?); Auf einem weiteren Fragment der Kopf eines Mannes mit Reisehut und Reste einer weiblichen Gestalt: Thetis(?).

Literatur: CVA Paris, Bibliothèque Nationale, Cabinet des Médailles (2) Taf. 83 (469) 22; Beazley 1932, 141; Haspels 1936, 219, 60; Friis Johansen 1939, 194; Beck 1975, 12 Nr. c 30; LIMC I (1981) 46 Nr. 32 s. v. Achilleus (A. Kossatz-Deissmann).

Katalognummer: Ac sV 21
Bezeichnung: Attisch-schwarzfigurige Lekythos
Aufbewahrung: Syrakus Museo Archeologico Regionale 18418
Herkunft: Camarina
Künstler: Edinburgh-Maler
Datierung: um 500 v. Chr.
Darstellung: Achillübergabe Darstellungstyp 2
Rechts: Chiron mit Baumstamm mit erlegter Jagbeute; links: Der jugendliche Achill, mit 2 Wurfspeeren, steht in aufrechter Haltung vor Chiron; hinter Achill folgen Peleus, in Jägertracht, und Thetis.
Literatur: Benndorf 1883, Taf. 41,1; Haspels 1936, 217.38; Friis Johansen 1939, 195; Beck 1975, 12 Nr. c 20 Abb. 3, 13; LIMC I (1981) 46 Nr. 33 s. v. Achilleus (A. Kossatz-Deissmann); Reichardt 2007, 87 Kat. Nr. A 8; ABV 476.

Katalognummer: Ac sV 22
Bezeichnung: Attisch-schwarzfigurige Lekythos
Aufbewahrung: Basel? laut Reichardt 2007 in Kalifornien, Privatsammlung (ehem. Basel, Kunsthandel)
Herkunft: unbekannt
Datierung: um 490 v. Chr.
Darstellung: Achillübergabe Darstellungstyp 2
Peleus und Chiron stehen im Handschlag verbunden einander gegenüber. Peleus erscheint in Reisekleidung mit Jagdspeeren. Chiron ist mit einem weißen Chiton und einem Mantel bekleidet. Zwischen beiden steht der nackte, jugendliche Achill. Er hat die Haare im Nacken zu einem Schopf hochgebunden und hält zwei Speere und einen Kranz in den Händen. Hinter Peleus folgt Thetis.
Literatur: Münzen und Medaillen. Kunstwerke der Antike. Auktionskatalog Basel 13. Dezember 1969 (Basel 1969) Taf. 27 Nr. 76; LIMC I (1981) 46 Nr. 36* s. v. Achilleus (A. Kossatz-Deissmann); Reichardt 2007, 87 Kat. Nr. A 11.

Katalognummer: Ac sV 23
Bezeichnung: Attisch-schwarzfigurige Halsamphora
Aufbewahrung: London, ehem. Kunsthandel, London Sotheby's 46213
Herkunft: unbekannt
Künstler: Umkreis des Antimenes-Malers
Datierung: um 510 v. Chr.
Darstellung: Achillübergabe, Darstellungstyp 1?
Peleus bringt Achill zu Chiron. Achill, Chiron, Peleus, weibliche Gestalt (Thetis?).
Literatur: Sotheby's. Auktionskatalog London 13–14. Juli 1987 (London 1987) 128–129, Nr. 385 (Seite A, B Farbabbildung); LIMC VII (1994) 962 Nr. 82* s. v. Kassandra I (O. Paoletti) (Abbildung der Rückseite).

Katalognummer: Ac sV 24
Bezeichnung: Schwarzfiguriger Skyphos
Aufbewahrung: London, BM B 77
Herkunft: Theben, Kabirenheiligtum
Datierung: 450/430 v. Chr.
Darstellung: Achillübergabe Darstellungstyp 2
Parodie der Achillübergabe. Dargestellte Personen: Chiron, Peleus, jugendlicher Achill.
Literatur: Friis Johansen 1939, 204 f. mit Abb. 9; Beck 1975, 12 Nr. c 19 Abb. 12; LIMC I (1981) 47 Nr. 43* s. v. Achilleus (A. Kossatz-Deissmann).

Katalognummer: Ac sV 25
Bezeichnung: Attisch-schwarzfigurige Halsamphora
Aufbewahrung: Paris, Louvre F 21
Künstler: Affecter
Datierung: um 520 v. Chr.
Darstellung: Achillübergabe? Darstellungstyp 1?
Darstellung stark beschädigt, zudem starke neuzeitliche Überarbeitung.
Deutung des Bildes unsicher. Darstellung: fünf männliche Figuren im Himation. Im Zentrum stehen sich zwei Figuren gegenüber, die rechte Figur trägt einen nackten Knaben in den Armen. Hinter dem Empfänger des Kindes ist ein Baum dargestellt, an dem ein Beutetier aufgehängt ist. Chiron fehlt in dieser Darstellung.
Literatur: CVA Paris, Louvre (3) III HE 10 f. Taf. 12, 2; Friis Johansen 1939, 187 Anm. 11; Beck 1975, 11 Nr. b 5 Abb. 1; ABV 244, 48.

Katalognummer: Ac sV 26
Bezeichnung: Attisch-schwarzfiguriger Skyphos
Aufbewahrung: Berlin, Humboldt Universität, Archäologische Sammlung des Winckelmann-Insituts D 187
Herkunft: vermutlich Böotien
Künstler: Krokotos-White-Heron-Werkstatt
Datierung: um 500 v. Chr.
Darstellung: Achillübergabe Darstellungstyp 2
Seite B: im Zentrum stehen sich Peleus und Chiron gegenüber. Beide sind mit dem Himation bekleidet. Zwischen ihnen steht Achill, der eng in seinen Mantel gehüllt ist. Er ist als Knabe dargestellt, jedoch deutlich kleiner als die ihn umgeben erwachsenen Figuren. Auffällig ist die Orientierung der Mittelgruppe: die drei Figuren blicken einander nicht an, sondern wenden den Blick ins linke Bildfeld in Richtung eines werbenden homoerotischen Liebespaares. Rechts von Peleus ist eines weitere Gruppe aus Erastes und Eromenos einander gegenüber gestellt.
Seite A: Liebeswerbung: im Zentrum steht das jugendliche Liebespaar, der bartlose Erastes ist etwas größer als sein knabenhaftes Gegenüber; die Gruppe ist umgeben von 5 weiteren nackten jungen Männern, die in raumgreifender Bewegung gezeigt sind.
Literatur: Schäfer 2006, mit Abb. 14–18.

Vasen in weißgrundiger Technik

Katalognummer: Ac Wgr 1
Bezeichnung: Attisch-weißgrundige Oinochoe
Aufbewahrung: London, BM B 620
Herkunft: Vulci
Künstler: Maler von London B 620
Datierung: 510/500 v. Chr.
Darstellung: Achillübergabe Darstellungstyp 1
A: Peleus, Achill auf der linken Hand tragend, davor der Jagdhund des Chiron. Achill ist vollständig in einen Mantel eingehüllt, der eng um seinen Körper gewickelt ist, nur der Kopf und die Füße sind unbedeckt. Er hat beide Beine angewinkelt und dicht an den Körper gezogen. Seine Arme sind nicht sichtbar. Er blickt in Richtung des Kentauren. B: Chiron, einen Mantel um den Oberkörper geschlungen, mit menschlichen Vorderbeinen; er hat einen jungen Baum geschultert; zwischen beiden Szenen ein Baum.
Literatur: Friis Johansen 1939, 188 f. Abb. 4; Beazley, Para. 187; Beck 1975, 11 Nr. b 10 Abb. 6–7; LIMC I (1981) 45 f. Nr. 27 * s. v. Achilleus (A. Kossatz-Deissmann); Rühfel 1984a, 66 Abb. 26 a–b; Herman 1987, 24 Abb. 1 B; Beazley Addenda² 111; Schefold 1992, 212 Abb. 263; ABV 434, 1.

Katalognummer: Ac Wgr 2
Bezeichnung: Attisch-weißgrundige Lekythos
Aufbewahrung: Athen, NM 550
Herkunft: Eretria
Künstler: Edinburgh-Maler
Datierung: um 500 v. Chr.
Darstellung: Achillübergabe Darstellungstyp 2
Peleus und Chiron stehen sich gegenüber, zwischen ihnen der nackte, halbwüchsige Achill mit 2 Speeren, neben ihm ein Reh. Achill wendet sich Peleus zu und wird von Chiron an der Schulter berührt; hinter Peleus: Athena, Hermes.
Literatur: Haspels 1936, 217, 28, 88–89 Taf. 28; Friis Johansen 1939, 194 f. Abb. 6; Beck 1975, 12 Nr. c 26 Abb. 19; LIMC I (1981) 45 Nr. 19 * s. v. Achilleus (A. Kossatz-Deissmann); Rühfel 1984a, 70 f. Abb. 28; Shapiro 1994, 105 Abb. 70–72; ABV 476, 1.

Katalognummer: Ac Wgr 3
Bezeichnung: Attisch-weißgrundige Lekythos
Aufbewahrung: Kopenhagen, NM 6328
Herkunft: Terranova, Sizilien (laut Beck: Gela)
Künstler: Maler von München 2774
Datierung: um 470 v. Chr.
Darstellung: Achillübergabe Darstellungstyp 1
Hermes in Reisekleidung, mit Kerykeion, bringt den neugeborenen Achill zu Chiron. Achill streckt Chiron beide Arme entgegen. Chiron ist in Chiton und Mantel gekleidet und bekränzt. In seiner linken Hand hält er eine Keule, die auf dem Boden aufgesetzt ist. Die rechte Hand ist zum Gruß erhoben. Andere Deutung des Götterkindes: Herakles (LIMC).
Literatur: CVA Kopenhagen, Nationalmuseum (4) III J 132 Taf. 170,1 (172); Friis Johansen 1939, 190; Beck 1975, 11 Nr. b 13 Abb. 10 a–b; LIMC I (1981) 47 Nr. 40* s. v. Achilleus (A. Kossatz-Deissmann) (vgl. andere Deutung des Kindes als Herakles: LIMC V [1990] Nr. 384* s. v. Hermes [G. Siebert]); Burn – Glynn 1982, 104; Beazley Addenda[2] 208; Schnapp 1997, 445 Nr. 537; Panvini – Giudice 2003, 310.G 38; ARV[2] 283, 4.

Rotfigurige Vasen

Katalognummer: Ac rV 1 Taf. 27
Bezeichnung: Attisch-rotfigurige Amphora
Aufbewahrung: Paris, Louvre G 3
Künstler: Oltos (Beazley); Pamphaios-Maler
Datierung: um 520 v. Chr.
Darstellung: Achillübergabe Darstellungstyp 1
nur Chiron und Achill. Chiron, in ein Himation gehüllt; Er trägt einen Baumstamm über der linken Schulter, an dem ein erlegter Hase hängt; er hält Achill auf seiner ausgestreckten rechten Hand und blickt ihn direkt an. Achill hat kurzes Haar und trägt eine Haarbinde; er ist vollständig in einen Mantel eingewickelt, nur der Kopf und die Füße sind sichtbar. Die Arme sind vollständig unter dem Mantel verborgen.
Literatur: Friis Johansen 1939, 190–191; CVA Paris, Louvre (5) III I c 18 Taf. 27 (365); Beck 1975, 11 Nr. b 11 Abb. 8; LIMC I (1981) 47 Nr. 42* s. v. Achilleus (A. Kossatz-Deissmann); Herman 1987, 25 Abb. 1 D; Schefold 1992, 213 Abb. 265; ARV² 53, 1.

Katalognummer: Ac rV 2 Taf. 28 a
Bezeichnung: Attisch-rotfigurige Schale
Aufbewahrung: Berlin, Antikensammlung F 4220
Künstler: Oltos
Datierung: um 520 v. Chr.
Darstellung: Achillübergabe Darstellungstyp 2
Achill steht als nackter halbwüchsiger Knabe mit hochgebundenem langem Haarschopf vor Chiron. Links im Bild erscheint Chiron mit zum Gruß erhobener Hand. Im rechten Bildfeld eilt Thetis mit weit ausgreifender Bewegung davon. Sie wendet den Kopf zu Achill und Chiron zurück. Früheste Wiedergabe des Themas nach dem 2. Darstellungstyp.
Literatur: CVA Berlin (2) 9–10, Taf. 52.1–4, 65.2, 123.2.6; Friis Johansen 1939, 181–205 Abb. 1; Beck 1975, 12 Nr. c 23 Abb. 16; LIMC I (1981) 47 Nr. 39 * s. v. Achilleus (A. Kossatz-Deissmann); Rühfel 1984a, 68 Abb. 27; Schefold 1992, 212 f. Abb. 264; Reichardt 2007, 87 Kat. Nr. A 12 Taf. 2, 3; ARV² 61, 76.

Katalognummer: Ac rV 3
Bezeichnung: Attisch-rotfiguriger Skyphos (Fragmente)
Aufbewahrung: Leipzig, Antikenmuseum der Universität T 3840/ New York / Malibu, Getty Museum 93.AE.54,86.AE.224;86.AE.271;86.AE.
Künstler: Kleophrades-Maler
Datierung: um 490 v. Chr.
Darstellung: Achillübergabe Darstellungstyp 1

Nur Fragmente erhalten: Chiron, Peleus, Rest vom Kopf des neugeborenen Achill (er liegt in den Armen seines Vaters) Thetis, Apollon, Rest einer weiteren Figur. Besonderheit der Darstellung: die Deutung der Frau als Thetis ist durch Namensbeischrift gesichert.
Literatur: Williams 1997, 197–199 Abb. 2–4; Reichardt 2007, 87 Kat. Nr. A 13 Taf. 2, 4; ARV² 193.

Katalognummer: Ac rV 4 Taf. 28 b
Bezeichnung: Attisch-rotfiguriger Stamnos
Aufbewahrung: Paris, Louvre G 186
Herkunft: Chiusi
Künstler: Berliner-Maler
Datierung: um 490 v. Chr.
Darstellung: Achillübergabe Darstellungstyp 2
Peleus und Chiron stehen sich gegenüber. Zwischen ihnen steht der nackte Achill. Er trägt sein langes Haar offen. Zwischen Achill und Chiron ist ein Baum dargestellt. Achill ist in der Bildkomposition ins Zentrum gerückt. Beide erwachsenen Figuren weisen mit ausgestrecktem Arm auf das Kind hin. Chiron erscheint wie ein attischer Bürger in Chiton und Himation. Er trägt einen Baumstamm mit erbeuteten Jagdtieren über der Schulter, Peleus ist wie ein Jäger gekleidet und trägt 2 Speere.
Literatur: Friis Johansen 1939, 196; Beck 1975, 12 Nr. c 24 Abb. 17 (mit weiterer Lit.); LIMC I (1981) 47 Nr. 41* s. v. Achilleus (A. Kossatz-Deissmann) (mit weiterer Lit.); Rühfel 1984a, 72 f. Abb. 29; Herman 1987, 24 Abb. 1 A.; Schefold – Jung 1989, 133 Abb. 114; Schnapp 1997, 447 Nr. 542; Dickmann 2002, 310. 315 Kat. Nr. 204; ARV² 207, 140.

Katalognummer: Ac rV 5
Bezeichnung: Attisch-rotfigurige Schale
Aufbewahrung: Athen, NM (Acr. Coll.) 328
Herkunft: Athen, Akropolis
Künstler: Makron
Datierung: um 490/80 v. Chr.
Darstellung: Achillübergabe Darstellungstyp 1
fortlaufende Darstellung auf beiden Schalenaußenseiten:
A: am rechten Bildrand: Chiron vor seiner Höhle, von links nähern sich Peleus (nur Stiefel erhalten) mit Achill (Achill selbst ist nicht erhalten), Hermes, Zeus, nicht benennbare Figur in kurzem Chiton, Dionysos. B: rechts: Apollon, Artemis, größere Fehlstelle, am linken Bildrand Reste von Gewandsaum und Füßen von mindestens 2 weiteren Figuren.

Literatur: Graef – Langlotz 1933, Taf. 22 Nr. 328; Friis Johansen 1939, 190; Beck 1975, 11 Nr. b 16; LIMC I (1981) 46 f. Nr. 38* s. v. Achilleus (A. Kossatz-Deissmann); Beazley 1989, 92 Taf. 72; Kunisch 1997, Abb. 20; Taf. 150; S. 19. 21. 37. 57 Anm. 240; 60 Anm. 254; 60. 61. 72 f. 77. 80. 85. 95. 97. 136. 137 ff. 153. 208 Kat. Nr. 439; Schäfer 2006, 25 f. Abb. 22; ARV2 460, 19.

Katalognummer: Ac rV 6
Bezeichnung: Rotfigurige Amphora
Aufbewahrung: Paris, Cabinet des Médailles 913
Herkunft: Vulci
Künstler: Praxias
Datierung: 480–460 v. Chr.
Darstellung: Achillübergabe Darstellungstyp 1
Die Darstellung ist auf beide Gefäßseiten verteilt. Achill kommt in beiden Bildern vor: A: Peleus als Jäger gekleidet, mit Jagdspiessen trägt Achill als Wickelkind in den Armen. B: Chiron mit Achill als Wickelkind. Auf beiden Seiten: Namensbeischriften; Künstlersignatur.
Literatur: Rumpf 1923, 24–30; Rumpf 1925, 276 f.; Dohrn 1936, 76–88 Abb. 1–2; Friis Johansen 1939, 191 mit Anm. 21; Beck 1975, 12 Nr. b 17.

Reliefs

Katalognummer: Ac R 1
Bezeichnung: Relief vom Thron des Apollon von Amyklai
Aufbewahrung: verloren
Aufstellungsort: Amyklai (in der Nähe von Sparta)
Künstler: Bathykles aus Magnesia
Datierung: letztes Viertel des 6. Jh. v. Chr.
Darstellung: Achillübergabe, Darstellungstyp 1?
Peleus bringt Achill zur Erziehung zu Chiron.
Quelle: Paus. 3, 18, 12:
„Auch übergibt Peleus den Achill an Chiron zur Erziehung, der ihn auch unterrichtet haben soll." (Übersetzung nach E. Meyer)
Literatur: Fiechter 1918, 166 f.; Friis Johansen 1939, 190 f.; LIMC I (1981) 47 Nr. 45 s. v. Achilleus (A. Kossatz-Deissmann); Eckstein 1986.

BIBLIOGRAPHIE

Adriani 1938 = A. Adriani, Scavi di Minturno 1931–1933. Catalogo di Sculture, NotSc 14, 1938, 159–226.
Aebli 1971 = D. Aebli, Klassischer Zeus. Ikonologische Probleme der Darstellung von Mythen im 5. Jahrhundert v. Chr. (Diss. Ludwig-Maximilians-Universität München 1970) (München 1971).
Ajootian 2006 = A. Ajootian, Male Kourotrophoi, in: C. Mattusch – A. A. Donohue – A. Brauer (Hrsg.), Common Ground. Archaeology, Art, Science and Humanities. Proceedings of the XVIth International Congress of Classical Archaeology, Boston, August 23–26, 2003 (Oxford 2006) 617–620.
Aktseli 1996 = D. Aktseli, Altäre in der archaischen und klassischen Kunst. Untersuchungen zu Typologie und Ikonographie (Espelkamp 1996).
Arafat 1990 = K. W. Arafat, Classical Zeus. A Study in Art and Literature (Oxford 1990).
Arias 1937 = P. E. Arias, Note di ceramica, RendNap 17, 1937, 103–111.

Backe-Dahmen 2008 = A. Backe-Dahmen, Die Welt der Kinder in der Antike (Mainz 2008).
Balmuth 1963 = M. S. Balmuth, The Birth of Athena on a Fragment in the Fogg Art Museum, AJA 67, 1963, 69.
Baumgarten 1998 = R. Baumgarten, Päderastie und Pädagogik im antiken Griechenland, in: K. P. Horn u. a. (Hrsg.), Jugend in der Vormoderne. Annäherung an ein bildungshistorisches Thema (Köln 1998) 167–189.
Beaumont 1992 = L. Beaumont, The Iconography of Divine and Heroic Children in Attic Red-Figure Vase-Painting of the Fifth Century BC (Diss. University of London 1992).
Beaumont 1994 = Beaumont, Constructing a Methodology for the Interpretation of Childhood Age in Classical Iconography, Archaeological Review from Cambridge 13, 1994, 81–96.
Beaumont 1995 = L. Beaumont, Mythological Childhood: a Male Preserve? BSA 90, 1995, 339–361.
Beaumont 1998 = L. Beaumont, Born Old or Never Young? Femininity, Childhood and the Goddesses of Ancient Greece, in: S. Blundell – M. Williamson (Hrsg.) The Sacred and the Feminine in Ancient Greece (London 1998) 71–95.
Beaumont 2003 = L. Beaumont, The Changing Face of Childhood, in: J. Neils – J.H. Oakley (Hrsg.), Coming of Age in Ancient Greece. Images of Childhood from the Classical Past. Ausstellungskatalog Hanover (New Haven 2003) 59–83.
Beazley 1927 = J. D. Beazley, The Antimenes Painter, JHS 47, 1927, 63–92.
Beazley 1931 = J. D. Beazley, Groups of Mid-Sixth-Century Black-Figure, BSA 32, 1931/32, 1–22.
Beazley 1932 = J. D. Beazley, Notices of Books, CVA France 10, Paris, Bibliothèque Nationale (Cabinet des Médailles) 2, JHS 1932, 140–142.
Beazley 1933 = J. D. Beazley, Narthex, AJA 37, 1933, 400–403.
Beazley 1948 = J. D. Beazley, Hymn to Hermes, AJA 52, 1948, 336–340.
Beazley 1951 = J. D. Beazley The Development of Attic Black-Figure (Berkeley 1951).
Beazley 1989 = J. D. Beazley, Makron, in: D. C. Kurtz (Hrsg.), Greek Vases. Lectures by J. D. Beazley (Oxford 1989) 84–97.
Becatti 1951 = G. Becatti, Rilievo con la nascita di Dioniso e aspetti mistici die Ostia pagana, BdA 36, 1951, 1–14.
Beck 1964 = F. A. G Beck, Greek Education 450–350 B.C. (London 1964).

Beck 1975 = F. A. G Beck, Album of Greek Education. The Greeks at School and at Play (Sydney 1975).
Benndorf 1883 = O. Benndorf, Griechische und sicilische Vasenbilder (Berlin 1883).
Bentz 2002 = M. Bentz, Sport in der Klassischen Polis, in: Die griechische Klassik. Idee oder Wirklichkeit. Ausstellungskatalog Berlin (Mainz 2002) 247–259.
Bergemann 1997 = J. Bergemann, Demos und Thanatos. Untersuchungen zum Wertsystem der Polis im Spiegel der attischen Grabreliefs des 4. Jahrhunderts v. Chr. und zur Funktion der gleichzeitigen Grabbauten (München 1997).
Berger 1974 = E. Berger, Die Geburt der Athena im Ostgiebel des Parthenon (Basel 1974).
Berger 1977 = E. Berger und Mitarbeiter, Parthenon Studien: Zweiter Zwischenbericht, AntK 20, 1977, 124–141.
Bernhard-Walcher 1991 = A. Bernhard-Walcher, Alltag-Feste-Religion, Antikes Leben auf griechischen Vasen, eine Ausstellung des Kunsthistorischen Museums. Ausstellungskatalog Wien (Wien 1991).
Bieber 1961 = M. Bieber, The Sculpture of the Hellenistic Age ²(New York 1961).
Blatter 1971 = R. Blatter, Hermes, der Rinderdieb, AntK 14, 1971, 128–129.
Blatter 1975 = R. Blatter, Neue Fragmente des Tyskiewicz-Malers, AA 1975, 13–19.
Blatter 1985 = R. Blatter, Tod und Schlaf. Zu einem Fragment des Onesimos, AW 16/2, 1985, 55–56.
Blundell 1998 = S. Blundell, Marriage and the Maiden. Narratives on the Parthenon, in: S. Blundell – M. Williamson (Hrsg.), The Sacred and the Feminine in Ancient Greece (London 1998) 47–70.
Boardman 1989 = J. Boardman, Athenian Red-figure Vases. The Classical Period. A Handbook (New York 1989).
Böhr 1982 = E. Böhr, Der Schaukelmaler, Kerameus 4 (Mainz 1982).
Bol 1986 = P. C. Bol, Bildwerke aus Terrakotta aus Mykenischer bis Römischer Zeit, Liebighaus Museum Alter Plastik, Antike Bildwerke 3 (Melsungen 1986).
Bol 1989 = P. C. Bol (Hrsg.), Pausanias Reisen in Griechenland 3 (Zürich 1989).
von Bothmer 1990 = D. von Bothmer (Hrsg.), Glories of the Past, Ancient Art from the Shelby White and Leon Levy Collection. Ausstellungskatalog New York (New York 1990).
Brendel 1932 = O. Brendel, Der Schlangenwürgende Herakliskos, JdI 47, 1932, 191–238.
Brommer 1961 = F. Brommer, Die Geburt der Athena, JbRGZM 8, 1961, 66–83 Taf. 20–37.
Brommer 1963 = F. Brommer, Die Skulpturen der Parthenon-Giebel (Mainz 1963).
Brommer 1978 = F. Brommer, Hephaistos (Mainz 1978).
Brommer 1979 = F. Brommer, Die Parthenon-Skulpturen: Metopen, Fries, Giebel, Kultbild (Mainz 1979).
Brulé 1987 = P. Brulé, La fille d' Athènes. La religion des filles à Athènes à l' époque classique. Mythes, cultes et société (Paris 1987).
Buitron-Oliver 1995 = D. Buitron-Oliver, Douris. A Master- Painter of Athenian Red-Figure Vases, Kerameus 9 (Mainz 1995).
Bundrick 2005 = S. D. Bundrick, Music and Image in Classical Athens (New York 2005).
Burn – Glynn 1982 = L. Burn – R. Glynn, Beazley Addenda. Additional references to ABV, ARV² & Paralipomena (Oxford 1982).
Burow 1989 = J. Burow, Der Antimenesmaler, Kerameus 7 (Mainz 1989).

Cabrera – Olmos 1980 = P. Cabrera – R. Olmos, Un nuevo fragmento de Clitias en Huelva, Archivo español de Arqueología 53, 1980, 5–14.
Callipolitis-Feytmans 1974 = D. Callipolitis-Feytmans, Les plats attiques à figures noires II (Paris 1974).
Carpenter 1993 = T. H. Carpenter, On the Beardless Dionysus, in: T. H. Carpenter – C.A. Faraone (Hrsg.), Masks of Dionysus (Ithaca 1993) 185–206.
Carpenter 1997 = T. H. Carpenter, Dionysian Imagery in Fifth Century Athens (Oxford 1997).

Carpenter 2002 = T. H. Carpenter, Art and Myth in Ancient Greece ²(London 2002).
Caskey 1976 = M. E. Caskey, Notes on Relief Pithoi of the Tenian-Boiotian Group, AJA 80, 1976, 19–41.
Clairmont 1951 = C. W. Clairmont, Das Parisurteil in der antiken Kunst (Zürich 1951).
Cohen 2007 = A. Cohen, Gendering the Age Gap: Boys, Girls and Abduction in Ancient Greek Art, in: A. Cohen – J. B. Rutter (Hrsg.), Constructions of Childhood in Ancient Greece and Italy, Hesperia Supplement 41 (Princeton 2007) 257–278.
Cohen – Rutter 2007 = A. Cohen – J. B. Rutter (Hrsg.), Constructions of Childhood in Ancient Greece and Italy, Hesperia Supplement 41 (Princeton 2007) 257–278.
Cook 1940 = Zeus. A Study in Ancient Religion 3. Zeus, 3. God of the Dark Sky (Earthquakes, Clouds, Wind, Dew, Rain, Meteorites) (Cambridge 1940).
Costa o. J. = E. Costa (Hrsg.), The Archaeological Museum of Palermo (Palermo o. J.).
Courbin 1954 = P. Courbin, Chronique des fouilles et découvertes archéologiques en Grèce en 1953, BCH 78, 1954, 95–157.
Crelier 2008 = M.-C. Crelier, Kinder in Athen im gesellschaftlichen Wandel des 5. Jahrhunderts v. Chr. Eine archäologische Annäherung (Remshalden 2008).
Cutroni Tusa 1966 = A. Cutroni Tusa, Anfora a figure nere del Museo Nazionale di Palermo. Vicende e restauro, ArchCl 18, 1966, 186–190.

Deonna 1923 = W. Deonna, Choix des monuments de l' art antique (Genf 1923).
Deubner 1939 = O. Deubner, Griechische Reliefkeramik in hellenistischer Zeit, AA 1939, 340–350.
Dickmann 2001 = J.-A. Dickmann, Das Kind am Rande. Konstruktionen des Nicht-Erwachsenen in der attischen Gesellschaft, in: R. von den Hoff – S. Schmidt (Hrsg.), Konstruktionen von Wirklichkeit. Bilder im Griechenland des 5. und 4. Jahrhunderts v. Chr. (Stuttgart 2001) 173–181.
Dickmann 2002 = J.-A. Dickmann, Bilder vom Kind im klassischen Athen, in: Die griechische Klassik. Idee oder Wirklichkeit. Ausstellungskatalog Berlin (Mainz 2002) 310–320.
Dickmann 2006 = J.-A. Dickmann, Adult's Children or Children Genered Twice, in: C. Mattusch – A. A. Donohue – A. Brauer (Hrsg.), Common Ground. Archaeology, Art, Science and Humanities. Proceedings of the XVIth International Congress of Classical Archaeology, Boston, August 23–26, 2003 (Oxford 2006) 466-469.
Dickmann 2008 = J.-A. Dickmann, Der Mann im Knaben. Das Entschwinden des Kindes im klassischen Athen, AW 39/6, 2008, 19–24.
Dierichs 2002 = A. Dierichs, Von der Götter Geburt und der Frauen Niederkunft (Mainz 2002).
Díez de Velasco 1988 = F. d. P. Díez de Velasco, Un Aspecto del Simbolismo del Kerykeion de Hermes, Gerión 6, 1988, 39–54.
Dohrn 1936 = T. Dohrn, Der Praxiasmaler und der Meister der Caeretaner Hydrien, AA 1936, 76–88.

Eckstein 1986 = F. Eckstein (Hrsg.), Pausanias Reisen in Griechenland 1 (Zürich 1986).
Eitrem 1906 = S. Eitrem, Der Homerische Hymnos an Hermes, Philologus 65, 1906, 248–282.
Ellinghaus 1997 = C. Ellinghaus, Aristokratische Leitbilder, Demokratische Leitbilder, Kampfdarstellungen auf athenischen Vasen in archaischer und frühklassischer Zeit (Münster 1997).

Faraone 2003 = C. A. Faraone, Playing the Bear and the Fawn for Artemis: Female Initiation or Substitute Sacrifice? in: D.B. Dodd – C.A. Faraone (Hrsg.), Initiation in Ancient Greek Rituals and Narratives. New Critical Perspectives (London 2003) 43–68.
Fiechter 1918 = E. Fiechter, Amyklae. Der Thron des Apollon, JdI 33, 1918, 107–245.
Fittschen 1969 = K. Fittschen, Untersuchungen zum Beginn der Sagendarstellungen bei den Griechen (Berlin 1969).

Foley 2003 = H. Foley, Mothers and Daughters, in: J. Neils – J.H. Oakley (Hrsg.), Coming of Age in Ancient Greece. Images of Childhood from the Classical Past. Ausstellungskatalog Hanover (New Haven 2003) 113–137.

Fontenrose 1959 = J. E. Fontenrose, Python. A Study of Delphic Myth and its Origins (Berkeley 1959).

Franchi dell' Orto – Franchi 1988 = L. Franchi Dell'Orto – R. Franchi (Hrsg.), Veder Greco. Le necropoli di Agrigento, Mostra Internazionale, Agrigento, 2. maggio – 31. iuglio 1988 (Rom 1988).

Frickenhaus 1912 = A. Frickenhaus, Lenäenvasen (Winckelmannsprogramm der Archäologischen Gesellschaft zu Berlin 72) (Berlin 1912).

Friis Johansen 1939 = K. Friis Johansen, Achill bei Chiron. In: Drágma, Festschrift M.P. Nilsson (Lund 1939) 181–205.

Froning 1981 = H. Froning, Marmor-Schmuckreliefs mit griechischen Mythen im 1. Jh. v. Chr. (Mainz 1981).

Froning 1982 = H. Froning, Katalog der griechischen und italischen Vasen. Museum Folkwang, Essen (Essen 1982).

Frontisi-Ducroux 1995 = F. Frontisi-Ducroux, Du masque au Visage. Aspects de l' identité en Grèce ancienne (Paris 1995).

Fuhrmann 1950 = H. Fuhrmann, Athamas – Nachklang einer verlorenen Tragödie des Sophokles auf dem Bruchstück eines ‚homerischen' Bechers, JdI 65/66, 1950/51, 103–134.

Gallistl 1979 = B. Gallistl, Teiresias in den Backchen des Euripides (Zürich 1979).

de la Genière 1997 = J. de la Genière (Hrsg.), Héra: images, espaces, cultes. Actes du Colloque international du Centre de recherches archéologiques de l' université de Lille III et de l' assocoation P.R.A.C, Lille 29–30 novembre 1993, Collection du Centre Jean Bérard 15 (Neapel 1997).

Gilly 1978 = W. Gilly, Oldenburger Stadtmuseum, Städtische Kunstsammlungen. Antike Vasen und Terrakotten, 7. vorchristliches bis 1. nachchristliches Jahrhundert (Oldenburg 1978).

Giuliani 2003a = L. Giuliani, Bild und Mythos. Geschichte der Bilderzählung in der griechischen Kunst (München 2003).

Giuliani 2003b = L. Giuliani, Kriegers' Tischsitten oder: Die Grenzen der Menschlichkeit. Achill als Problemfigur, in: K.-J. Hölkeskamp – J. Rüsen u. a. (Hrsg.), Sinn (in) der Antike. Orientierungssysteme, Leitbilder und Wertkonzepte im Altertum (Mainz 2003) 135–161.

Golden 1990 = M. Golden, Children and Childhood in Classical Athens (1990).

Golden 2003 = M. Golden, Childhood in Ancient Greece, in: J. Neils – J.H. Oakley (Hrsg.), Coming of Age in Ancient Greece. Images of Childhood from the Classical Past. Ausstellungskatalog Hanover (New Haven 2003) 13–29.

Gordon 1981 = R. L. Gordon (Hrsg.), Myth, Religion and Society. Structuralist Essays by M. Detienne, L. Gernet, J.-P. Vernant and P. Vidal-Naquet (Cambridge 1981).

Graef 1891 = B. Graef, Bruchstücke einer Schale von der Akropolis, JdI 6,1891, 43–48.

Graef – Langlotz 1925 = B. Graef – E. Langlotz, Die antiken Vasen von der Akropolis zu Athen I (Berlin 1925).

Graef – Langlotz 1929 = B. Graef – E. Langlotz, Die antiken Vasen von der Akropolis zu Athen II 1 (1929).

Graef – Langlotz 1933 = B. Graef – E. Langlotz, Die antiken Vasen von der Akropolis zu Athen II (Berlin 1933).

Grant – Hazel 1997 = M. Grant – J. Hazel, Lexikon der antiken Mythen und Gestalten [13](München 1997).

Greifenhagen 1935 = A. Greifenhagen, Attische schwarzfigurige Vasen im Akademischen Kunstmuseum zu Bonn, AA 1935, 407–491.

Ham 1999 = G. L. Ham, The Choes and Anthesteria Reconsidered: Male Maturation Rites and the Peloponnesian Wars, in: M. W. Padilla (Hrsg.), Rites of Passage in Ancient Greece: Literature, Religion, Society (Lewisburg 1999) 201–218.

Ham 2006 = G. Ham, Representations of Child Development in Ancient Athens, in: C. Mattusch – A. A. Donohue – A. Brauer (Hrsg.), Common Ground. Archaeology, Art, Science and Humanities. Proceedings of the XVIth International Congress of Classical Archaeology, Boston, August 23–26, 2003 (Oxford 2006) 465.

Hamdorf 1986 = F.W. Hamdorf, Dionysos-Bacchus. Kult und Wandlungen des Weingottes (München 1986)

Hamilton 1992 = R. Hamilton, Choes and Anthesteria. Athenian Iconography and Ritual (Ann Arbor 1992).

Harrison 1967 = E. B. Harrison, Athena and Athens in the East Pediment of the Parthenon, AJA 71, 1967, 27–58.

Harten 1999 = T. Harten, Paidagogos. Der Pädagoge in der griechischen Kunst (Kiel 1999).

Haspels 1936 = C. H. E. Haspels, Attic Black-Figured Lekythoi (Paris 1936).

Heilmeyer 1988 = W.-D. Heilmeyer, Antikenmuseum Berlin. Die ausgestellten Werke (Berlin 1988).

Herman 1987 = G. Herman, Ritualised Friendship in the Greek City (Cambridge 1987).

Himmelmann 1959 = N. Himmelmann, Zur Eigenart des klassischen Götterbildes (München 1959).

Himmelmann 1967 = N. Himmelmann, Erzählung und Figur in der archaischen Kunst (Wiesbaden 1967).

Himmelmann 1996a = N. Himmelmann, Spendende Götter, in: N. Himmelmann (Hrsg.), Minima Archaeologica. Utopie und Wirklichkeit der Antike, Kulturgeschichte der Antiken Welt 68 (München 1996) 54–61.

Himmelmann 1996b = N. Himmelmann, Parthenonfries und Demokratie, in: N. Himmelmann (Hrsg.), Minima Archaeologica. Utopie und Wirklichkeit der Antike, Kulturgeschichte der Antiken Welt 68 (München 1996) 62–66.

Himmelmann 1997 = N. Himmelmann, Tieropfer in der griechischen Kunst (Opladen 1997).

Himmelmann 1998 = N. Himmelmann, Some Characteristics of the Representation of Gods in Classical Art, in: W. Childs (Hrsg.), Reading Greek Art. Essays by Nikolaus Himmelmann (Princeton 1998) 103–138.

Himmelmann 2003 = N. Himmelmann, Alltag der Götter (Paderborn 2003).

Hölscher 2000 = T. Hölscher, Bildwerke: Darstellungen, Funktionen, Botschaften, in: A.H. Borbein – T. Hölscher – P. Zanker (Hrsg.), Klassische Archäologie. Eine Einführung (Darmstadt 2000) 147–165.

Hoffmann 1962 = H. Hoffmann, Attic Red-Figured Rhyta (Mainz 1962).

van Hoorn 1951 = G. van Hoorn, Choes and Anthesteria (Leiden 1951).

Hornbostel 1979 = W. Hornbostel, Syrakosion Damosion. Zu einem bronzenen Heroldstab, JbHambKuSamml 24, 1979, 33–62.

Hull 1964 = D. B. Hull, Hounds and Hunting in Ancient Greece (Chicago 1964).

Isler-Kerény 1993 = C. Isler-Kerényi, Dionysos und Solon. Dionysische Ikonographie 5, AntK 36, 1993, 3–10.

Jahn 1854 = O. Jahn, Beschreibung der Vasensammlung König Ludwigs in der Pinakothek zu München (München 1854).

Jex-Blake 1896 = K. Jex-Blake, The Elder Pliny's Chapters on the History of Art (London 1896).

Jung – Kerenyi 1941 = C. G. Jung – K. Kerényi, Einführung in das Wesen der Mythologie. Der Mythos vom göttlichen Kind und Eleusinische Mysterien (Leipzig 1941).

Kadletz 1976 = E. Kadletz, Animal Sacrifice in Greek and Roman Religion (Diss. University of Washington 1976).

Kaempf-Dimitriadou 1979a = S. Kaempf-Dimitriadou, Die Liebe der Götter in der attischen Kunst des 5. Jahrhunderts v. Chr., AntK Beiheft 11, 1979.
Kaempf-Dimitriadou 1979b = S. Kaempf-Dimitriadou, Zeus und Ganymed auf einer Pelike des Hermonax, AntK 22, 1979, 49–54.
Kaeser 2003 = B. Kaeser, Jungherakles. Einführung, in: R. Wünsche (Hrsg.), Herakles – Herkules. Ausstellungskatalog München (München 2003) 34–37.
Kahil 1966 = L. Kahil, Apollon et Python, in: Mélanges offerts à Kazimierz Michalowski (Warschau 1966) 481–490.
Kakridis 1986 = I. Th. Kakridis, ΕΛΛΗΝΙΚΗ ΜΥΘΟΛΟΓΙΑ, Bd. 1 (Athen 1986).
Kalligas 1981a = P. Kalligas, Αρχαιολογικές ειδήσεις από την Εύβοια, AAA 14, 1981, 29–36.
Kalligas 1981b = P. Kalligas, ΙΑ Εφορεια Προϊστορικων και Κλασικων Αρχαιοτητων, ADelt 36, 1981 B, 197–203.
Karousou 1983 = S. Karousou, Zur Makron- Schale von der Akropolis, AM 98, 1983, 57–64.
Karras 1981 = M. Karras, Kindheit und Jugend in der Antike. Eine Bibliographie (Bonn 1981).
Kauffmann-Samaras 1988 = A. Kauffmann-Samaras, «Mère» et enfant sur les lébétès nuptiaux à figures rouges attiques du Ve s. av. J. C., in: J. Christiansen – T. Melander (Hrsg.), Proceedings of the 3rd Symposium on Ancient Greek and Related Pottery, Copenhagen August 31 – September 4, 1987 (Kopenhagen 1988) 286–299.
van Keuren 1998 = F. van Keuren, The Upbringing of Dionysos on an Unpublished Neck-Amphora by the Eucharides Painter, in: ders., (Hrsg.) Myth, Sexuality and Power. Images of Jupiter in Western Art, Papers Delivered at the Georgia Museum of Art in Connection with the Exhibition Jupiter's Lovers and his Children, Archaeologia Transatlantica 16 (Providence 1998) 9–27.
Klein 1932 = A. Klein, Child Life in Greek Art (New York 1932).
Klöckner 2001 = A. Klöckner, Menschlicher Gott und göttlicher Mensch? in: R. von den Hoff – S. Schmidt (Hrsg.), Konstruktionen von Wirklichkeit. Bilder im Griechenland des 5. und 4. Jahrhunderts v. Chr. (Stuttgart 2001).
Klöckner 2002 = A. Klöckner, Habitus und Status. Geschlechtsspezifisches Rollenverhalten auf griechischen Weihreliefs, in: Die griechische Klassik. Idee oder Wirklichkeit. Ausstellungskatalog Berlin (Mainz 2002) 321–330.
Kluiver 1995 = J. Kluiver, Early „Tyrrhenian": Prometheus Painter, Timiades Painter, Goltyr Painer, BaBesch 70, 1995, 55–103.
Knauß 2003a = F. Knauß, Der Sohn des Zeus – Zeugung und Geburt, in: R. Wünsche (Hrsg.), Herakles – Herkules. Ausstellungskatalog München (München 2003) 38–42.
Knauß 2003b = F, Knauß, Früh zeigt sich, was ein echter Held sein will, in: R. Wünsche (Hrsg.), Herakles – Herkules. Ausstellungskatalog München (München 2003) 43–46.
Knauß 2003c = F. Knauß, Lehrer tot – Schule aus: Herakles und Linos, in: R. Wünsche (Hrsg.), Herakles – Herkules. Ausstellungskatalog München (München 2003) 47–51.
Knauß 2003d = F. Knauß, Wen die Götter strafen, den schlagen sie mit Blindheit. Herakles tötet seine Kinder, in: R. Wünsche (Hrsg.), Herakles – Herkules. Ausstellungskatalog München (München 2003) 52–55.
Knauß 2003e = F. Knauß, Herakles und Acheloos freien um Deianeira, in: R. Wünsche (Hrsg.), Herakles – Herkules. Ausstellungskatalog München (München 2003) 271–273.
Knauß 2003f = F. Knauß, Familienglück mit Deianeira, in: R. Wünsche (Hrsg.), Herakles – Herkules. Ausstellungskatalog München (München 2003) 280 f.
Knell 1990 = H. Knell, Mythos und Polis. Bildprogramme griechischer Bauskulptur (Darmstadt1990).
Koch-Harnack 1983 = G. Koch-Harnack, Knabenliebe und Tiergeschenke. Ihre Bedeutung im päderastischen Erziehungssystem Athens (Berlin 1983).
Kossatz-Deissmann 1990 = A. Kossatz-Deissmann, Die Übergabe des Dionysoskindes in der unteritalischen Vasenmalerei, in: J.-P Descoeudres (Hrsg.), Eumousia. Ceramic and Iconographic Studies in Honour of Alexander Cambitoglou (Sydney 1990) 203–210.

Kreuzer 1998 = B. Kreuzer, Die attisch schwarzfigurige Keramik aus dem Heraion von Samos, Samos 22 (Bonn 1998).
Kron 1976 = U. Kron, Die zehn attischen Phylenheroen. Geschichte, Mythos, Kult und Darstellungen, AM Beih. 5 (Berlin 1976).
Krumeich – Pechstein – Seidensticker 1999 = R. Krumeich – N. Pechstein – B. Seidensticker (Hrsg.), Das Griechische Satyrspiel, Texte zur Forschung 72 (Darmstadt 1999).
Kunisch 1997 = N. Kunisch, Makron, Kerameus 10 (Mainz 1997).
Kunze-Götte – Tancke – Vierneisel 1999 = E. Kunze-Götte – K. Tancke – K. Vierneisel, Die Nekorpole von der Mitte des 6. bis zum Ende des 5. Jahrhunderts. Die Beigaben, Kerameikos 7, 2 (München 1999).

Laager 1957 = J. Laager, Geburt und Kindheit des Gottes in der griechischen Mythologie (Winterthur 1957).
Lacey 1983 = W.K. Lacey, Die Familie im Antiken Griechenland, Kulturgeschichte der Antiken Welt 14 (Mainz 1983).
Lacroix 1949 = L. Lacroix, Les reproductions de statues sur les monnaies grecques: la statuaire archaïque et classique (Liège 1949).
Langlotz 1932 = E. Langlotz, Martin von Wagner-Museum der Universität Würzburg. Griechische Vasen (München 1932).
Laurens – Lissarrague 1990 = A. F. Laurens – F. Lissarrague, Entre dieux, Métis 5, 1–2, 1990, 53–73.
Lechat 1905 = H. Lechat, Pythagoras de Rhégion (Lyon 1905).
Lewis 2002 = S. Lewis, The Athenian Woman. An Iconographic Handbook (London 2002).
Licht 1985 = F. Licht, Goya. Beginn der modernen Malerei (Düsseldorf 1985).
Lioutas 1987 = A. Lioutas, Attische schwarzfigurige Lekanai und Lekanides, Beiträge zur Archäologie 18 (Würzburg 1987).
Loeb 1979 = E. H. Loeb, Die Geburt der Götter in der griechischen Kunst der klassischen Zeit (Jerusalem 1979).
Loraux 1993 = N. Loraux, Was ist eine Göttin? In: G. Duby – M. Perrot, Geschichte der Frauen. 1. Antike (Frankfurt a. M. 1993). 33–64.
Lullies 1940 = R. Lullies, Zur boiotisch rotfigurigen Vasenmalerei, AM 65, 1940, 1–27.

Maas – Snyder 1989 = M. Maas – J. M. Snyder, Stringed Instruments of Ancient Greece (New Haven 1989).
Maffre 1982 = J.J. Maffre, Quelques scènes mythologiques sur des fragments de coupes attiques de la fin du style sévère, RA 1982, 195–222.
Malagardis 1989 = N. Malagardis, Note sur un peintre athénien novateur ou du bon usage de la passion chez les dieux, AEphem 128, 1989, 105–114.
Manakidou 1997 = E. P. Manakidou, Ιστορημένα υφάσματα: μια κατηγορία μικρογραφικών παραστάσεων πάνω σε ττικά αγγεία, in: J.H. Oakley – D.E. Coulson – O. Palagia (Hrsg.) Athenian Potters and Painters, The Conference Proceedings, American School of Classical Studies, Athens december 1–4 1994, Oxbow monograph 67 (Oxford 1997).
Mannack 2001 = T. Mannack, The Late Mannerists in Athenian Vase Painting (Oxford 2001).
Martin 1976 = R. Martin, Bathyclès de Magnésie et le trône' d' Apollon à Amyklae, RA 1976, 205–218.
Marx 1993 = P. A. Marx, The Introduction of the Gorgoneion to the Shield and Aegis of Athena and the Question of Endoios, RA 1993, 227–268.
Massar 1995 = N. Massar, Images de la famille sur les vases attiques à figures rouges à l'epoque classique (480–430 av. J.-C.), Annales d' histoire de l' art et d' archéologie 17, 1995, 27–38.
Matheson 1995 = S. B. Matheson, Polygnotos and Vase Painting in Classical Athens (Madison 1995).

McNiven 2007 = T. J. NcNiven, Behaving like a Child: Immature Gestures in Athenian Vase Painting, in: A. Cohen – J. B. Rutter (Hrsg.), Constructions of Childhood in Ancient Greece and Italy, Hesperia Supplement 41 (Princeton 2007) 85–99.

Meyer 1967 = E. Meyer (Hrsg.), Pausanias Beschreibung Griechenlands, Bibliothek der Alten Welt. Griechische Reihe (Zürich 1967).

Moore – Philippides 1986 = M. B. Moore – M. Z. P. Philippides, Attic Black-Figured Pottery, The Athenian Agora 23 (Princeton 1986).

Moraw 1998 = S. Moraw, Die Mänade in der attischen Vasenmalerei des 6. und 5. Jahrhunderts v. Chr. Rezeptionsästhetische Analyse eines antiken Weiblichkeitsentwurfs (Mainz 1998).

Moraw 2002a = S. Moraw, Die klassische Bilderwelt, in: Die griechische Klassik. Idee oder Wirklichkeit. Ausstellungskatalog Berlin (Mainz 2002) 266–271.

Moraw 2002 b = S. Moraw, Was sind Frauen? Bilder bürgerlicher Frauen im klassischen Athen, in: Die griechische Klassik. Idee oder Wirklichkeit. Ausstellungskatalog Berlin (Mainz 2002) 300–309.

Morris 1992 = S. P. Morris, Daidalos and the Origins of Greek Art (Princeton 1992).

Motte 1996 = A. Motte, Le thème des enfances divines dans le mythe grec, EtCl 64, 1996, 109–125.

Neils – Oakley 2003 = J. Neils – J.H. Oakley (Hrsg.), Coming of Age in Ancient Greece. Images of Childhood from the Classical Past. Ausstellungskatalog Hanover (New Haven 2003).

Neils – Oakley 2004 = J. Neils – J. H. Oakley (Hrsg.), Striving for Excellence: Ancient Greek Childhood and the Olympic Spirit. A Special Supplement to the Exhibition Organized by the Hood Museum of Art, Darthmouth College. Coming of Age in Ancient Greece. Images of Childhood from the Classical Past (New York 2004).

Neils 2003 = J. Neils, Children and Greek Religion, in: J. Neils – J. H. Oakley (Hrsg.), Coming of Age in Ancient Greece. Images of Childhood from the Classical Past. Ausstellungskatalog Hanover (New Haven 2003) 139–161.

Neils 2004 = J. Neils, A Boy's Life in Ancient Greece, in: J. Neils – J. H. Oakley (Hrsg.), Striving for Excellence: Ancient Greek Childhood and the Olympic Spirit. A Special Supplement to the Exhibition Organized by the Hood Museum of Art, Darthmouth College. Coming of Age in Ancient Greece. Images of Childhood from the Classical Past (New York 2004) 27 ff.

Neumann 1965 = G. Neumann, Gesten und Gebärden in der griechischen Kunst (Berlin 1965).

Oakley 1982 = J. H. Oakley, Athamas, Ino, Hermes, and the Infant Dionysos. A Hydria by Hermonax, AntK 25, 1982, 44–47.

Oakley – Coulson – Palagia 1997 = J. H. Oakley – D. E. Coulson – O. Palagia (Hrsg.) Athenian Potters and Painters, The Conference Proceedings, American School of Classical Studies, Athens december 1–4 1994, Oxbow monograph 67 (Oxford 1997).

Oakley 2003 = J. H. Oakley, Death and the Child, in: J. Neils – J.H. Oakley (Hrsg.), Coming of Age in Ancient Greece. Images of Childhood from the Classical Past. Ausstellungskatalog Hanover (New Haven 2003) 163–194.

Oakley 2004 = J. H. Oakley, A Girl's Life in Ancient Greece, in: J. H. Oakley – J. Neils, Striving for Excellence: Ancient Greek Childhood and the Olympic Spirit. A Special Supplement to the Exhibition Organized by the Hood Museum of Art, Darthmouth College. Coming of Age in Ancient Greece. Images of Childhood from the Classical Past (New York 2004) 13 ff.

Oakley 2009 = J. H. Oakley, Child Heroes in Greek Art, in: S. Albersmeier (Hrsg.), Heroes, Mortals and Myths in Ancient Greece. Ausstellungskatalog Baltimore (Baltimore 2009) 66–87.

Olmos 1986 = R. Olmos (Hrsg.), Coloquio sobre el Puteal de la Monocla, Estudios de Iconografia II (Madrid 1986).

Overbeck 1959 = J. Overbeck, Die antiken Schriftquellen zur Geschichte der bildenden Künste bei den Griechen (Hildesheim 1959).

Pache 2004 = C. O. Pache, Baby and Child Heroes in Ancient Greece (Urbana 2004).
Palagia 1980 = O. Palagia, Euphranor, Monumenta Graeca et Romana 3 (Leiden 1980).
Panvini – Giudice 2003 = R. Panvini – F. Giudice (Hrsg.), Ta Attika. Veder Greco a Gela. Ceramiche attiche figurate dall' antica colonia (Rom 2003).
Paribeni 1996 = E. Paribeni (Hrsg.), La Collezione Casuccini, Ceramica Attica, Ceramica Etrusca, Ceramica Falisca. Museo archeologico regionale di Palermo, Monumenta Antiqua Etruriae 2 (Rom 1996).
Peifer 1989 = E. Peifer, Eidola und andere mit dem Sterben verbundene Flügelwesen in der attischen Vasenmalerei in spätarchaischer und klassischer Zeit (Diss. Münster 1989).
Peredolskaja 1964 = A. Peredolskaja, Attische Tonfiguren aus einem südrussischen Grab, AntK Beih. 2 (Olten 1964).
Pfisterer-Haas 1989 = S. Pfisterer-Haas, Darstellungen alter Frauen in der griechischen Kunst (Frankfurt a. M. 1989).
Philippaki 1967 = B. Philippaki, The Attic Stamnos (Oxford 1967)
Philippart 1930 = H. Philippart, Iconographie des Bacchantes d' Euripide (Paris 1930).
Philippart 1936 = H. Philippart, Les coupes attiques à fond blanc (Paris 1936)
Pingiatoglou 1981 = S. Pingiatoglou, Eileithyia (Würzburg 1981).
Pipili 1991 = M. Pipili, Hermes and the Child Dionysos. What Did Pausanias See on the Amyklai throne? in: M. Gnade (Hrsg.), Stips Votiva. Papers presented to C. M. Stibbe (Amsterdam 1991) 143–147.
Poulsen 1951 = F. Poulsen, Catalogue of Ancient Sculpture in the Ny Carlsberg Glyptothek (Kopenhagen 1951).
Prag 1985 = A. J. N. W. Prag, The Oresteia. Iconographic and Narrative Tradition (Chicago 1985).
Procopio 1952 = G. Procopio, Vasi a figure nere nel museo nazionale di Reggio Calabria, ArchCl 4, 1952, 153–161.

Rackham 1968 = H. Rackham, Pliny: Natural History in Ten Volumes, Vol. IX (London 1968)
Radermacher 1931 = L. Radermacher, Der homerische Hermeshymnos, Sitzungsberichte der kaiserlichen Akademie der Wissenschaften in 213,1 (Wien 1931).
Raubitschek 1984 = A. E. Raubitschek, Die historisch-politische Bedeutung des Parthenon und seines Skulpturenschmuckes, in: E. Berger (Hrsg.), Parthenon-Kongreß Basel. Referate und Berichte, 4. bis 8. April 1982 (Mainz 1984) 19.
Reeder 1988 = E. D. Reeder, Hellenistic Art in the Walters Art Gallery (Princeton 1988).
Reeder 1996 = E. Reeder (Hrsg.), Pandora. Frauen im klassischen Griechenland. Ausstellungskatalog Basel (Mainz 1996).
Reichardt 2007 = B. Reichardt, Mythische Mütter. Thetis und Eos in der attischen Bilderwelt des 6. und 5. Jahrhunderts v. Chr., in: M. Meyer (Hrsg.), Besorgte Mütter und sorglose Zecher. Mythische Exempel in der Bilderwelt Athens (Wien 2007) 13–98.
Reinsberg 1989 = C. Reinsberg, Ehe, Hetärentum und Knabenliebe im antiken Griechenland (München 1989).
Richter 1946 = G. M. A. Richter, Attic Red-Figured Vases. A Survey (New Haven 1946).
Ridgway 1981 = B. S. Ridgway, Leto and the Children, Anadolou 22, 1981–1983, 99–109.
Rizzo 1932 = G. E. Rizzo, Prassitele, I geni e le opere (Mailand 1932)
Robert 1906 = C. Robert, Zum homerischen Hermeshymnos, Hermes 41, 1906, 389–425;
Roberts 1978 = S. R. Roberts, The Attic Pyxis (Chicago 1978).
Robertson 1940 = D. S. Robertson, The Food of Achilleus, ClR 54, 1940, 177–180.
Robertson 1992 = C. M. Robertson, The Art of Vase-Painting in Classical Athens (Cambridge 1992).
Rotroff – Lamberton 2006 = S. I. Rotroff – R. D. Lamberton, Women in the Athenian Agora (Athen 2006).
Rühfel 1984a = H. Rühfel, Das Kind in der griechischen Kunst. Von der minoisch- mykenischen Zeit bis zum Hellenismus, Kulturgeschichte der Antiken Welt 18 (Mainz 1984).

Rühfel 1984b = H. Rühfel, Kinderleben im klassischen Athen. Bilder auf klassischen Vasen, Kulturgeschichte der Antiken Welt 19 (Mainz 1984).
Rühfel 1988 = H. Rühfel, Ammen und Kinderfrauen im klassischen Athen, AW 18/4, 1988, 43–57.
Rumpf 1923 = A. Rumpf, Praxias, AM 48, 1923, 24–30.
Rumpf 1925 = A. Rumpf, Zu zwei Vasen des Cabinet des Médailles, AA 1925, 276–278.

Sakowski 1997 = A. Sakowski, Darstellungen von Dreifußkesseln in der griechischen Kunst bis zum Beginn der klassischen Zeit (Frankfurt a. M. 1997).
Schäfer 1968 = J. Schäfer, Hellenistische Reliefkeramik aus Pergamon, Pergamenische Forschungen 2 (Berlin 1968).
Schäfer 2006 = A. Schäfer, Achill und Chiron. Ein mythologisches Paradigma zur Unterweisung der männlichen Jugend Athens, Winckelmann-Institut der Humboldt-Universität zu Berlin 5 (Berlin 2006).
Schauenburg 1961 = K. Schauenburg, Göttergeliebte auf unteritalischen Vasen, AuA 10, 1961, 77–101.
von Scheffer 1947 = T. von Scheffer, Apollonios Rhodios, Die Argonauten (Wiesbaden 1947).
Schefold 1978 = K. Schefold, Götter und Heldensagen der Griechen in der spätarchaischen Kunst (München 1978).
Schefold 1981 = K. Schefold, Die Göttersage in der klassischen und hellenistischen Kunst (München 1981).
Schefold 1988 = K. Schefold, Die Urkönige, Perseus, Bellerophon, Herakles und Theseus in der klassischen und hellenistischen Kunst (München 1988).
Schefold 1992 = K. Schefold, Gods and Heroes in Late Archaic Greek Art (Cambridge 1992).
Schefold 1993 = K. Schefold, Götter- und Heldensagen der Griechen in der Früh- und Hocharchaischen Kunst (München 1993).
Schefold – Jung 1989 = K. Schefold – F. Jung, Die Sagen von den Argonauten, von Theben und Troia in der klassischen und hellenistischen Kunst (München 1989).
Scheibler 1987 = I. Scheibler, Bild und Gefäß. Zur ikonographischen und funktionellen Bedeutung der attischen Bildfeldamphoren, JdI 102, 1987, 57–118.
Schmaltz 1974 = B. Schmaltz, Terrakotten aus dem Kabirenheiligtum bei Theben: menschenähnliche Figuren, menschliche Figuren und Gerät, Das Kabirenheiligtum bei Theben 5 (Berlin 1974).
Schmidt 1973 = M. Schmidt, Der Tod des Orpheus in Vasendarstellungen aus Schweizer Sammlungen, in: H.P. Isler – G. Seiterle (Hrsg.), Zur griechischen Kunst: Hansjörg Bloesch zum 60. Geburtstag am 5. Juli 1972, Beiheft zur Halbjahresschrift Antike Kunst 9 (Bern 1973) 95–1905.
Schmidt 1988 = M. Schmidt, More Than Meets the Eye, in: dies. (Hrsg.), Kanon. Festschrift Ernst Berger zum 60. Geburtstag am 26. Februar 1988, Beiheft zur Halbjahresschrift Antike Kunst 15 (Basel 1988) 317–323.
Schmidt 1995 = M. Schmidt, Linos, Eracle, ed altri ragazzi: Problemi di lettura, in: Modi e funzioni del racconto mitico nella ceramica greca, italiota, ed etrusca dal VI al IV secolo a C. (Salerno 1995) 13–31.
Schnapp 1997 = A. Schnapp, Le chasseur et la cité: chasse et érotique en Grèce ancienne (Paris 1997).
Schöne 1987 = A. Schöne, Der Thiasos. Eine ikonographische Untersuchung über das Gefolge des Dionysos in der attischen Vasenmalerei des 6. und 5. Jhs. v. Chr., Studies in Mediterranean Archaeology and Literature 55 (Göteborg 1987).
Schreiber 1879 = T. Schreiber, Apollon Pythoktonos. Ein Beitrag zur griechischen Religions- und Kunstgeschichte (Leipzig 1879).
Schulze 1998 = H. Schulze, Ammen und Pädagogen. Sklavinnen und Sklaven als Erzieher in der antiken Kunst und Gesellschaft (Mainz 1998).

Schulze 2003a = H. Schulze, Herakles bedroht das Ater, oder das Alter bedroht Herakles. Ein Bilderrätsel, in: R. Wünsche (Hrsg.), Herakles – Herkules. Ausstellungskatalog München (München 2003) 234–237.

Schulze 2003b = H. Schulze, Milchadoption – Herakles wird von Hera als Sohn angenommen, in: R. Wünsche (Hrsg.), Herakles – Herkules. Ausstellungskatalog München (München 2003) 287 f.

Seidensticker 2005 = B. Seidensticker, Mythenkorrekturen in der griechischen Tragödie, in: M. Vöhler – B. Seidensticker (Hrsg.), Mythenkorrekturen. Zu einer paradoxalen Form der Mythenrezeption (Berlin 2005) 37–50.

Shapiro 1989a = H. A. Shapiro, Art and Cult under the Tyrants in Athens (Mainz 1989).

Shapiro 1989b = H. A. Shapiro, Poseidon and the Tuna, AntCl 58, 1989, 32–43.

Shapiro 1990 = H. A. Shapiro, The Eye of the Beholder: Würzburg 309 again, AntK 33, 1990, 83–92.

Shapiro 1992= H. A. Shapiro, Theseus in Kimonian Athens. The Iconography of Empire, MedHistR 7,1. 1992, 29–49.

Shapiro 1994 = H. A. Shapiro, Myth into Art. Poet and Painter in Classical Greece (London 1994).

Shapiro 2003 = H. A. Shapiro, Fathers and Sons, Men and Boys, in: J. Neils – J.H. Oakley (Hrsg.), Coming of Age in Ancient Greece. Images of Childhood from the Classical Past. Ausstellungskatalog Hanover (New Haven 2003) 85–111.

Seifert 2006a = M. Seifert, Auf dem Weg zum Erwachsenwerden. Welche Rolle spielten die Kinder in attischen Kulten und Festen? AW 37/3, 2006. 71–79.

Seifert 2006b = M. Seifert, Children Without Childhood? Social Status and Child Representation on Attic Vases and Votive Reliefs (Sixth–Fourth Century B.C.), in: C. Mattusch – A. A. Donohue – A. Brauer (Hrsg.), Common Ground. Archaeology, Art, Science and Humanities, Proceedings of the XVIth International Congress of Classical Archaeology, Boston, August 23–26, 2003 (Oxford 2006) 470–472.

Seifert 2008 = M. Seifert, Choes, Anthesteria und die Sozialisationsstufen der Phratrien, in: dies. (Hrsg.), Komplexe Bilder, HASB Beiheft 5 (Berlin 2008) 85–100.

Seifert 2009a = M. Seifert, Norm und Funktion. Kinder auf attischen Bilddarstellungen, in: S. Schmidt – J.H. Oakley (Hrsg.), Hermeneutik der Bilder. Beiträge zur Ikonographie und Interpretation griechischer Vasenmalerei, Beihefte zum Corpus Vasorum Antiquorum 4 (München 2009), 93–101.

Seifert 2009b = M. Seifert, Norm and Function. Children on Attic Vase Imagery, HASB 21, 2009, 121–130.

Seifert 2011 = Dazugehören. Kinder in Kulten und Festen von Oikos und Phratrie. Bildanalysen zu attischen Sozialisationsstufen des 6. bis 4. Jahrhunderts v. Chr. (Stuttgart 2011).

Simon 1953 = E. Simon, Opfernde Götter (Berlin 1953).

Simon 1963 = E. Simon, Ein Anthesterien-Skyphos des Polygnotos, AntK 6, 1963, 6–22.

Simon 1975 = E. Simon (Hrsg.), Führer durch die Antikenabteilung des Martin von Wagner Museums der Universität Würzburg (Würzburg 1975).

Simon 1982 = E. Simon, Die Geburt der Athena auf der Reliefamphora in Tenos, AntK 25, 1982, 35–38.

Sinn 1996 = U. Sinn (Hrsg.), Sport in der Antike. Wettkampf, Spiel und Erziehung im Altertum, Nachrichten aus dem Martin von Wagner Museum der Universität Würzburg Reihe A, Antikensammlung 1 (Würzburg 1996).

Smith 1907 = C. Smith, The Central Groups of the Parthenon Pediments, JHS 27, 1907, 242–248.

Sourvinou-Inwood 1988 = C. Sourvinou-Inwood, Studies in Girl's Transitions. Aspects of the Arkteia and Age Representation in Attic Iconography (Athen 1988).

Spiess 1992 = A. Spiess, Der Kriegerabschied auf attischen Vasen der archaischen Zeit (Frankfurt a. M. 1992).

Stansbury-O' Donell 1999 = M. D. Stansbury-O' Donell, Pictorial Narrative in Ancient Greek Art (Cambridge 1999).

Stark 2007 = M. Stark, Ein weinloses Opfer für Dionysos? Unstimmigkeiten in der Ikonographie einer bekannten Schale des Makron, Thetis, Mannheimer Beiträge zur klassischen Archäologie und Geschichte Griechenlands und Zyperns 13/14, 2007, 41–48.

Stark (in Druckvorbereitung) = M. Stark, Never young? Zum Phänomen der ‚fehlenden Kindheit' weiblicher Gottheiten im antiken Griechenland. Der Aufsatz wird in dem Tagungsband S. Moraw/ A. Kieburg (Hrsg.), Mädchen im Altertum- Girls in Antiquity (im Waxmann-Verlag Münster) publiziert werden.

Steiner 1993 = A. Steiner, The Meaning of Repetition. Visual Redundancy on Archaic Athenian Vases, JdI 108, 1993, 197–219.

van Straten 1995 = F. T. van Straten, Hierà kalá. Images of Animal Sacrifice in Archaic and Classical Greece, Religions in the Graeco-Roman World 127 (Leiden 1995).

Strocka 1992 = V. M. Strocka (Hrsg.), Frühe Zeichner 1500–500 v. Chr. Ägyptische, griechische und etruskische Vasenfragmente der Sammlung H.A. Cahn, Basel. Ausstellungskatalog Freiburg (Freiburg 1992).

Suhr 1963 = E.G. Suhr, The Spinning Aphrodite in the Minor Arts, AJA 67, 1963, 63–68.

Sutton 2004 = R. F. Sutton, Family Portraits: Recognizing the Oikos on Attic Red-Figure Pottery, in: A. Chapin (Hrsg.), Charis: Essays in Honor of Sara A. Immerwahr, Hesperia Supplement 33 (Princeton 2004) 327–350.

Trendall 1934 = A. D. Trendall, A Volute Krater at Taranto, JHS 54, 1934, 176–179.

Tronchetti 1983 = C. Tronchetti, Ceramica attica a figure nere: grandi vasi, anfore, pelikai, crateri, Materiali del Museo archeologico Nazionale di Tarquinia 5 (Rom 1983).

Tuna-Nörling 1995 = Y. Tuna-Nörling, Die attisch-schwarzfigurige Keramik und der attische Keramikexport nach Kleinasien. Die Ausgrabungen von Alt-Smyrna und Pitane, IstForsch 41 Tübingen 1995) (Diss. Ruprecht-Karls-Universität Heidelberg 1991).

Tuna-Nörling 1997 = Y. Tuna-Nörling, Attic Black-Figure Export to the East: The „Thyrrhenian Group" in Ionia, in: J.H. Oakley – D.E. Coulson – O. Palagia (Hrsg.) Athenian Potters and Painters, The Conference Proceedings, American School of Classical Studies, Athens december 1–4 1994, Oxbow monograph 67 (Oxford 1997), 435–446.

Vazaki 2003 = A. Vazaki, Mousike Gyne. Die musisch-literarische Erziehung und Bildung von Frauen im Athen der klassischen Zeit (Diss. Universität des Saarlandes, Saarbrücken 2002) (Möhnesee 2003).

Vermeule 1966 = E. Vermeule, The Boston Orestia Krater, AJA 70, 1966, 1–22.

Vermeule 1998 = C. C. Vermeule, Baby Herakles and the Snakes: Three Phases of his Development, in: G. Capecchi u.a. (Hrsg.), In memoria di Enrico Paribeni, 2 (Roma 1998) 505–513.

Vernant 1985 = J.-P. Vernant, Hestia-Hermes. Sur l' expression religieuse de l' espace et du mouvement chez les Grecs, in: J.-P. Vernant, Mythe et pensée chez les Grecs. Études de psychologie historique (Paris 1985) 155 ff.

Vernant 1991a = J.-P. Vernant, The Figure and Functions of Artemis in Myth and Cult, in: F. I. Zeitlin (Hrsg.), Mortals and Immortals. Collected Essays J.-P. Vernant (Oxford 1991) 195–206.

Vernant 1991b= J.-P. Vernant, Artemis and Rites of Sacrifice, Initiation, and Marriage, in: F. I. Zeitlin (Hrsg.), Mortals and Immortals. Collected Essays J.-P. Vernant (Oxford 1991) 207–219.

Vernant 1995 = J.-P. Vernant, Mythos und Religion im Antiken Griechenland (Frankfurt a. M. 1995).

Vidal-Naquet 1981 = P. Vidal-Naquet, The Black Hunter and the Origin of the Athenian Ephebeia, in: R. L. Gordon (Hrsg.), Myth, Religion and Society. Structuralist Essays by M. Detienne, L. Gernet, J.-P. Vernant and P. Vidal-Naquet (Cambridge 1981) 147–162.

Vollkommer 1988 = R. Vollkommer, Herakles in the Art of Classical Greece, Oxford University Committee for Archaeology, Monographs 25 (Oxford 1988).

Vollkommer 2000 = R. Vollkommer, Mythological Children in Archaic Art. On the Problem of Age Differentation for Small Children, in: G. R. Tsetskhladze – A. J. N. W. Prag – A. M. Snodgrass (Hrsg.), Periplous. Papers on Classical Art and Archaeology presented to Sir J. Boardman (London 2000) 371–382.

Waldner 2000 = K. Waldner, Geburt und Hochzeit des Kriegers. Geschlechterdifferenz und Initiation in Mythos und Ritual der griechischen Polis, Religionsgeschichtliche Versuche und Vorarbeiten 46 (Berlin 2000).
Walter 1959 = H. Walter, Vom Sinnwandel griechischer Mythen (Waldsassen 1959).
Walter 1971 = H. Walter, Griechische Götter. Ihr Gestaltwandel aus den Bewusstseinsstufen des Menschen dargestellt an den Bildwerken (München 1971).
Watzinger 1913 = C. Watzinger, Zur jüngeren attischen Vasenmalerei, ÖJh 16, 1913, 141–177.
Webster 1935 = T. B. L. Webster, Der Niobidenmaler, Bilder griechischer Vasen 8 (Leipzig 1935).
Wegner 1973 = M. Wegner, Brygosmaler (Berlin 1973).
Weiher 1986 = A. Weiher (Hrsg.), Homerische Hymnen [5](München 1986).
Welter 1920 = F. Welter, Aus der Karlsruher Vasensammlung (Offenburg 1920).
Williams 1997 = D. Williams, From Pelion to Troy: Two Skyphoi by the Kleophrades Painter, in: J.H. Oakley – D.E. Coulson – O. Palagia (Hrsg.) Athenian Potters and Painters, The Conference Proceedings, American School of Classical Studies, Athens december 1–4 1994, Oxbow monograph 67 (Oxford 1997)195–201.
Winkler 1990 = J. J. Winkler, The Contsraints of Desire. The Anthropology of Sex and Gender in Ancient Greece (New York 1990).
Woodford 1983 = S. Woodford, The Iconography of the Infant Herakles Strangling Snakes, in: F. Lissarague – F. Thelamon (Hrsg.), Image et céramique grecque. Actes du Colloque de Rouen, 25–26 novembre 1982, Publications de l' Université de Rouen 96 (Rouen 1983) 121–129.
Woodford 2003 = S. Woodford, Images of Myths in Classical Antiquity (Cambridge 2003).
Wünsche 2003 = R. Wünsche (Hrsg.), Herakles – Herkules. Ausstellungskatalog München (München 2003).

Yalouris 1958 = N. Yalouris, ΕΡΜΗΣ ΒΟΥΚΛΕΨ, AEphem 1953-54,2, 1958,162–184.

Zanker 1965 = P. Zanker, Wandel der Hermesgestalt in der attischen Vasenmalerei, Antiquitas 3,2 (Bonn 1965).
Zeitlin 2002 = F. I. Zeitlin, Apollo and Dionysos. Starting from Birth, in: H. F. J. Horstmanshoff – H. W. Singor – F.T. van Straten – J. H. M. Strubbe (Hrsg.), Kykeon. Studies in Honour of H. S. Versnel, Religions in the Graeco-Roman World 142 (Leiden 2002) 193–218.

INDICES

1. VERZEICHNIS DER OBJEKTE

Ort	Sammlung	Inventar-nummer	Beazley-Konkordanz	Seite, Katalognr., Taf.
Athen,	Agoramuseum			
	Att.-rf. Schale (Fragment)	P 13363		115 Anm. 371
	Att.-sf. Amphora	P 26530	Beazley, Para. 56.52bis	276 (Ath sV 52)
	Att.-sf. Amphora (Fragment)	P 26650		264 (Ath sV 15)
	Att.-sf. Schale (Fragment)	R 55	ABV 58, 125	274 (Ath sV 45)
	Weihrelief	I 7154		257 (D R 2)
–	Akropolismuseum			
	Att.-sf. Pinax	2521		281 (Ath sV 65)
	Weihrelief	3030		208 Anm. 715
–	Nationalmuseum, Acropolis Collection			
	Att.-rf. Schale	325	ARV² 460, 20	69; 76 Anm. 232; 77 Anm. 233; 94 ff. 134 Anm. 443; 135 Anm. 445; 154 Anm. 502; 155. 215 Anm. 731; 238 (D rV 2) Taf. 12–14
	Att.-rf. Schale	328	ARV² 460, 19	96 Anm. 291; 154 f. 215 Anm. 731; 318 (Ac rV 5)
	Att.-sf. Skyphos oder Kantharos	1.597 A–E	ABV 77, 3	259 (Ath sV 2)
	Att.-sf. Hydria	1.601	ABV 80, 1	274 (Ath sV 46)
	Att.-sf. Schale	1.638		268 (Ath sV 29)
	Att.-sf. Amphora	1.776	ABV 105, 2	275 (Ath sV 49)
	Att.-sf. Lekanis	2112	ABV 58, 120	274 (Ath sV 44)
	Tonpinax	2578	korinthisch	260 (Ath sV 4)
	Att.-sf. Deckel (Fragmente)	1.2119		273 f. (Ath sV 43)
	Att.-sf. Lekythos	1.2291		264 (Ath sV 16)
–	Nationalmuseum			
	Att.-wgr. Lekythos	550	ABV 476, 1	159 Anm. 519; 169 Anm. 551; 195 Anm. 657; 215 Anm. 729;

	Att.-rf. Lebes Gamikos	1250	ARV² 1102, 5	316 (Ac Wgr 2) 183 f. Anm. 612; 185 Anm. 620
	Rf. Schale	1407	aus Boiotien	243 (D rV 14)
	Rf. Pyxis	1635	aus Eretria	24. 177. 227 (Ap rV 3)
	Att.-rf. Krater	-		251 (D rV 40)
	Att.-rf. Chous	2150		253 (D rV 44)
	Att.-sf. Tonpinax	2526		125 Anm. 405
	Weihrelief	2723		168 Anm. 540; 208 Anm. 715
	Grabstele	3696		171 Anm. 556
	Statuengruppe	257		255 (D S 5)

– Kerameikosmuseum

Att.-sf. Pyxis	1590	282 (Ath sV 67)
Att. Marmorlekythos	MG 51	54 Anm. 143
Grabmal der Ampharete	P 695, I 221	166 Anm. 532

– III. Ephorie

Att.-rf. Schale (Fragment)	A 5300	142 f. 301 (He rV 14)

– Sammlung A. Kyrou

Att.-rf. Hydria	71	ARV² 80,10	70. 83 f. 86 f. 90 f. 97 Anm. 294; 172 Anm. 561; 180 Anm. 592; 241 (D rV 8) Taf. 8 a, b

Baltimore, The Walters Art Gallery

Att.-sf. Amphora	48.18	ABV 288, 13	152. 307 (Ac sV 6)
Statuengruppe	23.69		256 (D S 11)
Terrakotta-Statuette	48.302		257 (D St 3)

Baranello, Museo Civico

Att.-rf. Amphora	85	189 f. mit Anm. 637

Basel, Antikenmuseum und Sammlung Ludwig

Att.-rf. Pelike	BS 483	ARV² 485, 26	55 Anm. 145; 199 Taf. 32
Att.-sf. Amphora	BS 496		116. 117. 261 (Ath sV 8)
Att.-rf. Pelike	LU 49	Beazley, Para. 399, 48bis	118 Anm. 377

–	Collection H. Cahn			
	Att.-rf. Amphora	HC 479		183 Anm. 608
	Att.-sf. Amphora	HC 801		272 f. (Ath sV 41)
–	Privatsammlung			
	Att.-sf. Hydria	30410		280 f. (Ath sV 63)
Bergama,	Archäologisches Museum			
	Reliefbecher	496		227 f. (Ap Rk 1)
Bergen,	Vestlandske Kunstindustrimuseum			
	Att.-wgr. Lekythos	VK-62-115		25. 206 Anm. 701. 225 f. (Ap Wgr 2); 292 (Ar Wgr 2)
Berkeley,	Lowie Museum			
	Att.-rf. Hydria	8. 3316	ARV² 1343, 1; 1681. 1691	71 f. 90 f. 248 f. (D rV 30)
Berlin,	Antikensammlung			
	Protoattische Halsamphora	31 573 A 9	aus Ägina	150 f. 153. 305 (Ac sV 1) Taf. 25, Taf. 26 a
	Att.-sf. Amphora	F 1699	ABV 136, 53	277 (Ath sV 53)
	Att.-sf. Amphora	F 1703 (586)	–	261 (Ath sV 7)
	Att.-sf. Amphora	F 1704	ABV 96, 14. 683	176 mit Anm. 568. 260 (Ath sV 3) Taf. 16 b
	Att.-sf. Halsamphora	F 1709	ABV 96, 15	275 (Ath sV 48)
	Att.-sf. Tonpinax	F 1813	ABV 146, 22–23	26 Anm. 55. 167 Anm. 533
	Att.-sf. Halsamphora	F 1831	ABV 274, 123. 691	114 Anm. 369
	Att.-sf. Halsamphora	F 1837	ABV 509, 121; 703	126 f. 291 (Ar sV 3) Taf. 20
	Att.-sf. Hydria	F 1900	ABV 385, 27	310 f. (Ac sV 15)
	Att.-sf. Hydria	F 1901	ABV 361, 22	153 Anm. 499; 158. 310 (Ac sV 13)
	Att.-rf. Lekythos	F 2212	ARV² 730, 8	25 f. 126. 206 Anm. 701; 226 (Ap rV 1)
	Att.-rf. Schale	F 2279	ARV² 115, 2. 1626. 1567	197 Anm. 667
	Att.-rf. Schale	F 2285	ARV² 1585	144 Anm. 470; 191 Anm. 642. 192 ff.Taf. 31 b
	Att.-rf. Kyathos	F 2322	ARV² 329, 134.	148 Anm. 477

	Att.-wgr. Lekythos	F 2444	1645 ARV² 746, 14	52 Anm. 141; 166 Anm. 532
	Att.-rf. Schale	F 4220	ARV² 61, 76	100 Anm. 306; 156. 158. 168 Anm. 544; 180 Anm. 596; 195 Anm. 656; 317 (Ac rV 2) Taf. 28 a
	Att.-rf. Pelike	3317		145 Anm. 473; 193 Anm. 650
	Att.-rf. Oinochoe	4982/31	aus Kertsch	252 (D rV 43)
–	Humboldt Universität			
	Att.-sf. Skyphos	D 187	aus Böotien	315 (Ac sV 26)
Bern,	Privatsammlung			
	Rf. Krater (Fragmente)	-		35. 39 f. 41. 206 Anm. 702; 231(H rV 2)

Beverly Hills (CA), Summa Galleries

Att.-sf. Amphora	23018		273 (Ath sV 42)
Att.-sf. Lekythos	-		309 (Ac sV 11)

Bologna,	Museo Civico			
	Att.-rf. Volutenkrater	271	ARV² 590, 7	144. 194 Anm. 653; 299 (He rV 10)
	Att.-rf. Amphora	-		250 (D rV 35)
Bonn,	Akademisches Kunstmuseum			
	Att.-rf. Krater (Fragment)	1216.19	ARV 796, 3	71. 118 Anm. 379; 247 (D rV 25)
	Att.-sf. Amphora	2205		264 f. (Ath sV 17)
Boston,	Museum of Fine Arts			
	Att.-sf. Amphora	00.330	Beazley, Para. 55	62 Anm. 177; 114. 276 (Ath sV 51)
	Att.-rf. Kylix	01. 8021	ARV² 320, 14	193 Anm. 651
	Att.-rf. Schale (Fragmente)	10.203	ARV 29, 19	284 f. (Ath rV 7)
	Att.-rf. Lekythos	13.198	ARV² 557, 113. 1659	157 Anm. 514
	Att.-rf. Stamnos	66.206	ARV² 291, 18	141. 144 Anm. 470; 299 (He rV 9) Taf. 23
	Att.-rf. Schale	28.448		159 Anm. 517
	Att.-rf. Lekythos	95.39	ARV² 533, 58	71. 90. 116 Anm. 372; 177 Anm. 574; 246 (D rV 24) Taf. 7

Boston, Herrmann Collection

 Att.-rf. Schale 14853 144 Anm. 470; 300 f. (He rV 13)

Boulogne, Musée Communal

 Att.-sf. Amphora 572 152. 180 Anm. 593; 307 (Ac sV 7)

Brauron, Archäologisches Museum

 Att.-sf. Teller (Fragmente) 1 265 f. (Ath sV 21)
 Att.-sf. Pyxis 531 124. 290 (Ar sV 1)

Brüssel, ohne Angabe

 Att.-sf. Hydria ABV 361, 23 153 Anm. 499; 310 (Ac sV 14)

Brunswick (ME), Bowdoin College Museum

 Att.-rf. Kylix 1920.2 ARV² 407, 22 197 Anm. 667

Cambridge, Harvard University Art Museum, Arthur M. Sackler Museum

 Att.-rf. Hydria 1960.342 178 Anm. 583; 179 Anm. 587; 183 ff. mit Anm. 612

 Att.-rf. Pelike - 201 Anm. 683.

– Fogg Art Museum

 Att.-sf. Amphora 1960–326 269 (Ath sV 32)

Compiègne, Musée Vivenel

 Att.-rf. Glockenkrater 1025 ARV² 1055, 76. 1680 77 Anm. 234; 102 Anm. 322

Delphi, Archäologisches Museum

 Bronzenes Schildbandrelief 4479 287 (Ath R 4)

Eretria, Archäologisches Museum

 Att.-sf. Lekythos 15298 157. 159. 309 (Ac sV 12)

Verzeichnis der Objekte und Sammlungen

Essen,	Folkwangmuseum			
	Att.-sf. Halsamphora	A 166		152. 153. 158. 180 Anm. 595; 181 Anm. 598; 308 (Ac sV 8)
Ferrara,	Museo Nazionale di Spina			
	Att.-rf. Volutenkrater	2680	ARV² 590, 10	77 Anm. 233
	Att.-rf. Volutenkrater	2737	ARV² 589, 3. 1660	74 f. 76 f. 98 Anm. 298; 100 Anm. 305; 118 Anm. 379; 180 Anm. 591; 239 (D rV 4) Taf. 9 a
	Att.-rf. Glockenkrater	2738	ARV² 593, 41.	67 f. 75 ff. 82. 85; 91. 99 Anm. 300; 115 Anm. 370; 177 f. Anm. 576; 179 Anm. 590; 206 Anm. 699. 703; 239 (D rV 5) Taf. 9 b
	Att.-rf. Skyphos	26436 (T 961)	ARV² 889, 161	140. 302 (He rV 17)
Florenz,	Museo Archeologico Etrusco			
	Att.-sf. Volutenkrater	4209	ABV 76, 1. 682	62 Anm. 178
	Att.-sf. Amphora	256172	ABV 309, 84	306 (Ac sV 4)
	Rf. Kylix (Fragmente)	11B45		244 (D rV 18)
	Rf. Kylix (Fragment)	12B16	ARV² 374, 62	168 Anm. 539
	Att.-rf. Schale (Fragmente)	24B6; 13B15; 7B3; 7B2	ARV 29, 19	284 f. Ath rV 7
	Sf. Amphora	-		158. 311 (Ac sV 16)
	Rf. Stamnos	-	etruskisch	297 (He rV 6)
Genf,	Musée d'art et d'Histoire (jadis Fol)			
	Att.-sf. Amphora	MF 154		179 Anm. 590; 269 f. (Ath sV 33)
	Att.-sf. Amphora (Fragment)	MF 155		269 (Ath sV 32)
Gotha,	Schlossmuseum			
	Att.-wgr. Lekythos	Ahv. 57 A.K. 333	ARV² 1242, 4	167 Anm. 533
Hamburg,	Museum für Kunst und Gewerbe			
	Att.-rf. Krater	1960.34	ARV² 591, 22. 1660	26 f. Anm 58

Heidelberg,	Universität			
	Att.-rf. Schale	79	ARV² 439, 145	301 (He rV 15)
Indianapolis (IN), Museum of Art				
	Att.-rf. Lekythos	47.35	ARV² 1003, 21	55 Anm. 146
Istanbul,	Archäologisches Museum			
	Att.-sf. Schale	9417		266 (Ath sV 23)
	Relief (Friesplatten des Hekatetempels von Lagina)			51. 235 (Z R 4)
	Marmorplakette	-		288 (Ath R 6)
Izmir,	Archäologisches Museum			
	Att.-sf. Schale	5654		266 (Ath sV 24)
Karlsruhe,	Badisches Landesmuseum			
	Att.-sf. Amphora	161 B1		266 (Ath sV 22)
Kopenhagen, National Museum				
	Att.–rf. Pelike	3634	ARV² 293, 51	192 Anm. 668
	Att.-wgr. Lekythos	6328	ARV² 283, 4	44 Anm. 118; 147 Anm. 475; 152. 153 Anm. 500; 154 Anm. 504; 180 Anm. 593; 316 (Ac Wgr 3)
	Att.-sf. Lekythos	Chr. VIII 375 (B 102)		279 (Ath sV 59)
–	Ny Carlsberg Glyptothek			
	Statuengruppe	619		256 (D S 10)
Korinth,	Archäologisches Museum			
	Att.-sf. Amphora	C 31.80	ARV² 1637, 9	311 (Ac sV 17)
Leipzig,	Antikenmuseum der Universität			
	Att.-rf. Schale	T 3365	ARV² 559, 151	135. 296 (He rV 3)
	Att.-rf. Skyphos	T 3840	ARV² 193	158. 180 Anm. 595; 317 f. (Ac rV 3)

Verzeichnis der Objekte und Sammlungen 341

London,	British Museum			
	Sf. Skyphos	B 77	aus Theben	314 (Ac sV 24)
	Att.-sf. Amphora	B 147	ABV 135, 44	262 (Ath sV 9)
	Att.-sf. Amphora	B 168	ABV 142, 3	125 mit Anm. 400
	Att.-sf. Amphora	B 210	ABV 144, 7. 672, 2. 686	77 Anm. 235
	Att.-sf. Amphora	B 213	ABV 143, 1	125 Anm. 401
	Att.-sf. Halsamphora	B 218	ABV 277, 15	263 (Ath sV 13)
	Att.-sf. Halsamphora	B 244	ABV 271, 74	109. 112 Anm. 361; 263 (Ath sV 12) Taf. 17 b
	Att.-sf. Schale	B 424	ABV 168. 169, 3	108 f. 115. 260 (Ath sV 5) Taf. 17 a
	Att.-wgr. Oinochoe	B 620	ABV 434, 1	153. 315 (Ac Wgr 1)
	Att.-rf. Schale	E 15	ARV² 136, 1; 1705	116 Anm. 373; 282 (Ath rV 1)
	Att.-rf. Hydria	E 182	ARV² 580, 2. 1615	118 Anm. 379
	Att.-rf. Amphora	E 278	ARV² 1637	27 Anm. 60
	Att.-rf. Amphora	E 279	ARV² 1634	64 Anm. 185; 98 Anm. 299
	Att.-rf. Amphora	E 282	ARV² 538, 39	167 Anm. 533; 172 Anm. 559; Taf. 29 b
	Att.-rf. Pelike	E 410	ARV² 494, 1. 1656	109. 118 Anm. 379; 178 Anm. 579; 284 (Ath rV 5) Taf. 18 a
	Att.-rf. Stamnos	E 439	ARV² 298, 1643	64 Anm. 184
	Att.-rf. Krater	E 492	ARV² 619, 16	80 f. 83. 90. 91. 179. 180. 241 (D rV 11) Taf. 10 b; Taf. 29 a
	Att.-rf. Schale	E 815	ARV² 125, 15. 128	35 Anm. 101; 41 Anm. 110; 206 Anm. 700
	Rf. Lekythos	F 107	apulisch	147. 302 (He rV 18)
	Att.-rf. Schale (Fragmente)	1952.12-2.7	ARV 29, 19	284 f. (Ath rV 7)
	Figurenlekythos	94.12-4.4		253 f. (D K 2)
	Terrakotta-Statuette	TB 751 (213)		256 (D St 1)
	Weihrelief an Bendis	2155		168 Anm. 540
Malibu,	J. Paul Getty Museum			
	Att.-rf- Skyphos (Fragmente)	93.AE.54, 86.AE.22 4;86.AE.2 71;86.AE	ARV² 193	317 f. (Ac rV 3)
Melbourne, Collection Graham Geddes				
	Att.-sf. Halsamphora	Gp A 1.3		307 (Ac sV 5)

Moskau,	Puschkin Museum			
	Att.-rf. Kelchkrater	II 1 b 732	ARV² 618, 4	44 Anm. 115; 79. 83. 98 Anm. 298; 242 f. (D rV 12)
München,	Antikensammlungen			
	Sf. Amphora	834		198 Anm. 674
	Att.-sf. Amphora	1382	ABV 135, 47	114. 269 (Ath sV 31)
	Att.-sf. Amphora	1468	ABV 315, 3. 326, 5	198 Anm. 672
	Att.-sf. Halsamphora	1480	ABV 288, 11	153 Anm. 498
	Att.-rf. Amphora	1562		134 Anm. 444
	Att.-sf. Halsamphora	1615 A	ABV 484, 6	44 mit Anm. 117; 146 f. 294 (He sV 1) Taf. 24
	Att.-sf. Hydria	1719	ABV 361, 13	113 Anm. 366
	Att.-rf. Hydria	2426	ARV² 189, 76	43 f. 46. 147 mit Anm. 475; 213 Anm. 726; 215 Anm. 730; 232 (H rV 3) Taf. 4; Taf. 5 a
	Att.-rf. Schale	2606	ARV² 64, 102. 1622	74 Anm. 224
	Att.-rf. Schale	2646	ARV² 437, 128	140 f. 144 Anm. 469; 192 ff. 298 (He rV 8) Taf. 31 a
	Att.-rf. Schale	2655	ARV² 471, 196. 482, 1585	168 Anm. 539; 197 Anm. 669
	Att.-sf. Schale	8729	ABV 146, 21. 686	63 mit Anm. 181; 206 Anm. 700
	Att.-sf. Halsamphora	J101/1545		280 (Ath sV 61)
–	Staatliche Münzsammlung			
	Diobol	-	aus Tarent	304 (He N 4)
Mykonos,	Archäologisches Museum			
	Att.-rf. Pelike	7	ARV² 280, 18. 362, 21	198 Anm. 672
Neapel,	Museo Nazionale			
	Att.-sf. Amphora	Santangelo 160	ABV 271, 68	180 Anm. 594; 308 (Ac sV 9)
	Rf. Kelchkrater	283		245 f. (D rV 22)
	Att.-rf. Stamnos	2419		87 Anm. 261
	Att.-rf. Hydria	H 2422	ARV² 189, 74. 1632	111 Anm. 355
	Att.-sf. Amphora	H 3359		183 Anm. 608
	Statuengruppe	155747		254 f. (D S 4)

Verzeichnis der Objekte und Sammlungen

–	G. Patierno			
	Rf. Amphora	–	lukanisch	71. 247 (D rV 26)
–	Collezione Castellani			
	Rf. Lekythos	–	lukanisch	249 (D rV 33)

New Haven, Yale University Art Gallery

Att.-sf. Amphora	1983.22	ABV 135, 46	262 (Ath sV 10)

New London (CT), Lyman Allyn Museum

Att.-sf. Amphora	1935.4.172	281 (Ath sV 64)

New York, Metropolitan Museum of Art

Att.-rf. Schale	0.124	ARV 29, 19	284 f. (Ath rV 7)
Att.-rf. Hydria	25.28	ARV² 1110, 41	132. 135 ff. 296 (He rV 4) Taf. 21 b
Att.-sf. Schale	06.1097	ABV 199, 2	110. 205 f. 279 (Ath sV 58) Taf. 19 a
Att.-rf. Amphora	1982.27.8		68 f. 84 Anm. 250; 85; 89 Anm. 271; 178 Anm. 584; 180. 237 (D rV 1)
Att.-rf. Pelike	06.1021.144	ARV² 1107, 10	52 f. 54. 233 (Z rV 1) Taf. 6
Att.-rf. Schale	06.1021.165	ARV² 1651	300 (He rV 12)
Att.-rf. Hydria	X.313.I		44 Anm. 119; 70. 81. 83. 98 Anm. 298; 179 Anm. 586; 245 (D rV 21)
Att.-rf. Skyphos	–	ARV² 193	317 f. (Ac rV 3)

– Shelby White & Leon Levy Collection

Att.-sf. Pyxis	105		265 (Ath sV 18)

– Parke-Bernet Galleries

Att.-rf. Lekythos	–		189 Anm. 636

Odessa, Museum

Sf. Kantharos	26650	ABV 708	153. 158. 311 f. (Ac sV 18)

Oldenburg, Stadtmuseum

	Att.-sf. Halsamphora	XII.8249.1	280 (Ath sV 62)

Olympia, Archäologisches Museum

	Bronzenes Schildbandrelief	B 847	107. 287 (Ath R 3)
	Bronzenes Schildbandrelief	B 1911	107. 286 (Ath R 1)
	Bronzenes Schildbandrelief	B 1975 d	107. 288 (Ath R 5) Taf. 15 a
	Bronzenes Schildbandrelief	B 7790	107. 287 (Ath R 2)
	Statue (Hermes des Praxiteles)		73. 254 (D S 1)

Orvieto, Museo Civico

	Att.-sf. Amphora	299	ABV 138, 6	278 (Ath sV 55)

– Duomo

	Att.-sf. Halsamphora	333	281 f. (Ath sV 66)

Oxford, Ashmolean Museum

	Att.-rf. Schale	570	ARV² 785, 8	197 Anm. 668
	Att.-rf. Lekythos	1890.26	ARV² 627, 1	182 mit Anm. 606 Taf. 30 a
	Att.-rf. Schale	1929.166	ARV² 439, 144	302 (He rV 16)

Oxford (MS), University of Mississippi

	Att.-sf. Amphora	1977.3.61	125 Anm. 403

Palermo, Museo Archeologico Regionale

	Att.-rf. Pelike	1109	ARV² 630, 24	44 Anm. 115. 119; 78 f. 80 Anm. 242; 83. 97 Anm. 294; 98 Anm. 298; 172 Anm. 560; 178 Anm. 585; 241 (D rV 9)
	Att.-sf. Schale	1856	ABV 65, 45	151. 305 f. (Ac sV 2)
	Rf. Amphora	2170		178 Anm. 585; 244 (D rV 16)
	Att.-sf. Lekythos	2792	ABV 523	158. 308 f. (Ac sV 10)
	Att.-sf. Amphora	5523		272 (Ath sV 40)
	Att.-sf. Amphora	45073		265 (Ath sV 19)
	Att.-rf. Krater	V 788	ARV² 551, 14	98 Anm. 299

Paris, Musée du Louvre

Att.-sf. Dreifußexaleiptron	CA 616	ABV 58, 122	107 f. 114 Anm. 368; 117. 134 Anm. 444; 178 Anm. 579; 259 (Ath sV 1) Taf. 16 a
Att.-wgr. Lekythos	CA 1915	Beazley, Para. 294	27 f. 206 Anm. 700: 226 (Ap Wgr 3)
Att.-rf. Oinochoe	CA 2961		249 D rV 32
Sf. Hydria	E 702	aus Caere	35 f. 41. 230 (H sV 1) Taf. 2
Att.-sf. Halsamphora	E 852	ABV 96, 13	275 (Ath sV 47)
Att.-sf. Amphora	E 861	Beazley, Para. 33,1	109. 112 Anm. 361; 261 (Ath sV 6)
Att.-sf. Halsamphora	F 21	ABV 244, 48	155 Anm. 509; 314 (Ac sV 25)
Att.-sf. Amphora	F 32	ABV 135, 43	275 f. (Ath sV 50)
Att.-sf. Amphora	F 226	ABV 308, 66	124 ff. 208 Anm. 714; 290 f. (Ar sV 2)
Att.-rf. Amphora	G 3	ARV² 53, 1	152. 153 mit Anm. 500; 180. 317 (Ac rV 1) Taf. 27
Att.-rf. Schale	G 115	ARV² 1583	193 Anm. 651
Att.-rf. Schale	G 138	ARV² 1580. 1606. 1648	77 Anm. 235
Att.-rf. Stamnos	G 186	ARV² 207, 140	100 Anm. 306; 157. 168 Anm. 543; 318 (Ac rV 4) Taf. 28 b
Att.-rf. Stamnos	G 188	ARV² 508, 1	77 f. 86. 98 Anm. 298; 100 Anm. 305; 118 Anm. 379; 172 Anm. 559. 560; 240 (D rV 6) Taf. 10 a
Att.-rf. Stamnos	G 192	ARV² 208, 160	80 Anm. 243; 132 f. 169 Anm. 552; 172 f. 295 (He rV 1) Taf. 21 a
Att.-rf. Pelike	G 229	ARV² 254, 4	84 Anm. 248; 181 Anm. 602
Att.-rf. Krater	G 366	ARV² 585, 28	53 f. 233 f. (Z rV 2)
Att.-rf. Kelchkrater	G 478	ARV² 1156, 17	81 f. 85. 90. 90 Anm. 273; 243 (D rV 13) Taf. 11 a
Grabrelief in Paris, Louvre	MA 2872		166 Anm. 532
Terrakotta-Statuette	MYR 185		256 (D St 2)

— Bibliothèque Nationale, Cabinet des Médailles

Att.-sf. Lekanisdeckel (Fragment)	212		159. 196 Anm. 659; 312 f. (Ac sV 20)
Att.-sf. Halsamphora	219	ABV 509, 120	66 f. 127 mit. Anm. 411; 213 Anm. 726; 236 (D sV 1)
Att.-wgr. Lekythos	306	Beazley, Para.	25. 126. 206 Anm.

Verzeichnis der Objekte und Sammlungen 345

			294	701; 225 (Ap Wgr 1) Taf. 1 a
	Att.-rf. Amphora	372	ARV² 987, 4	84 Anm. 249
	Att.-rf. Kalpis	440	ARV² 252, 51	68. 70 Anm. 218; 73 f. 78. 83. 85. 86. f. 98 Anm. 297; 180 Anm. 591; 180 Anm. 591; 238 (D rV 3)
	Att.-rf. Hydria	444	ARV² 1112, 3	113 Anm. 364; 117. 118 Anm. 379; 283 f. (Ath rV 4)
	Att.-rf, Schale	811	ARV² 829, 45	141 f. 144 Anm. 470; 194 Anm. 653; 300 (He rV 11)
	Rf. Amphora	913		319 (Ac rV 6)

– Collection Seillière

	Att.-rf. Amphora		ARV 604, 51. 1661.	31 mit Anm. 71

Perugia, Museo Civico

	Att.-sf. Halsamphora	91	ABV 241, 29	265 (Ath sV 20)

– Museo Nazionale

	Att.-rf. Krater	73	ARV² 516	134 f. 295 (He rV 2)

Philadelphia, University of Pennsylvania Museum

	Att.-sf. Amphora	MS 3440		271 f. (Ath sV 38)
	Att.-sf. Amphora	MS 3441	ABV 296, 3	67 Anm. 199; 110. 271 (Ath sV 36)

Princeton, The Art Museum

	Krater (Fragment)	88-5	Sizilien	251 (D rV 37)

Providence, Rhode Island School of Design

	Att.-rf. Alabastron	25.088	ARV² 624, 88	84 Anm. 249

Reggio Calabria, Museo Nazionale

	Att.-sf. Vase (Fragment)	4018		205. 270 (Ath sV 34)
	Att.-rf. Volutenkrater	4379	ARV² 251, 27	38 Anm. 108; 80 Anm. 243; 113. 117. 135 Anm. 447; 283 (Ath rV 3)

Richmond (VA), Museum of Fine Arts

Att.-sf. Amphora	60.23	Beazley, Para. 56, 48ter	113. 268 (Ath sV 30)

Rom, Vatikan, Museo Gregoriano Etrusco

Att.-sf. Amphora	353 (17701)	ABV 138, 2. 686	114. 278 (Ath sV 57)
Att.-sf. Amphora	359	ABV 142	125 Anm. 402. 403
Att.-sf. Halsamphora	402.1	ABV 478, 3.	267 (Ath sV 27)
Att.-rf. Schale	16582	ARV² 369, 6	37 ff. 41. 48 Anm. 133; 120. 169 Anm. 550; 206 Anm. 702; 217 Anm. 733; 220 Anm. 738; 231 (H rV 1) Taf. 3 a, b
Att.-wgr. Kelchkrater	16586 (559)	ARV² 1017, 54. 1678	69. 88 Anm. 266. 237 (D Wgr 1) Taf. 11 b
Att.-rf. Stamnos	-	ARV² 208, 148	284 (Ath rV 6)
Att.-rf. Schale (Fragment)	AST 121	ARV 29, 19	284 f. (Ath rV 7)
Statuengruppe	2292		73. 218 Anm. 737; 254 (D S 3)

– Vatikan, Museo Pio Clementino, Sala delle Muse

Neoattisches Relief	493 (328)	258 (D R 4)

– Vatikan (ohne Angabe der Sammlung)

Statuengruppe	-	255 f. (D S 9)

– Villa Albani

Statuengruppe	148	255 (D S 8)

– Museo Nazionale Etrusco di Villa Giulia

Att.-sf. Halsamphora	60		26 Anm. 58
Att.-rf. Pelike	1296		244 (D rV 17)
Att.-rf. Krater	2382	ARV² 1339, 4	285 (Ath rV 8)
Rf. Stamnos	2350	etruskisch	70 f. 250 (D rV 34)
Att.-rf. Pelike	49002	ARV² 1067, 8	54 Anm. 143; 81. 98 Anm. 298; 242 (D rV 10)
Rf. Kylix (Fragment)	0.3960	ARV² 374, 62	168 Anm. 539

– Musei Capitolini

Att.-sf. Hydria	65	278 (Ath sV 56)

–	Collezione Candelori			
	Att.-sf. Halsamphora	1574		280 (Ath sV 61)
Salonica,	Archäologisches Museum			
	Rf. Krater (Fragment)	8.54		64. 91. 168 Anm. 546; 252 (D rV 42)

Schwerin, Staatliches Museum – Kunstsammlungen, Schlösser und Gärten

Att.-rf. Skyphos	708	ARV² 862, 30	139 f. 168 Anm. 541; 188 ff. 298 (He rV 7) Taf. 22 a, b

St. Petersburg, Eremitage

Att.-rf. Schale	649	ARV² 460, 13. 481. 1654	111 Anm. 354
Rf. Lekanis	2007	Kertsch	70. 246 (D rV 23)
Rf. Skyphos (Fragment)	6521	lukanisch	248 (D rV 29)

Syrakus,	Museo Archeologico Paolo Orsi			
	Att.-sf. Amphora	21952		205. 267 (Ath sV 25)
–	Museo Archeologico Regionale			
	Att.-sf. Lekythos	18418	ABV 476	158. 313 (Ac sV 21)

Tampa Bay, Tampa Museum of Art

Rf. Volutenkrater	87.36	unteritalisch	72. 88 Anm. 266; 90. 249 (D rV 31)

Tarent,	Museo Archeologico Nazionale			
	Rf. Volutenkrater	IG 8264	apulisch	83. 177 Anm. 574; 247 f. (D rV 27)
Tarquinia,	Museo Nazionale Tarquiniese			
	Att.-sf. Amphora	626		271 (Ath sV 37)
	Att.-sf. Halsamphora	RC7453	ABV 270, 61	262 f. (Ath sV 11)
	Att.-rf. Schale	RC6848	ARV² 60, 66.1622	74 Anm. 224
Tenos,	Archäologisches Museum			
	Reliefamphora	-		107. 285 (Ath Rk 1) Taf. 15 b

Verzeichnis der Objekte und Sammlungen 349

Toronto,	Royal Ontario Museum			
	Sf. Halsamphora	916.3.15		26 Anm. 58
Tübingen,	Eberhard-Karls-Universität, Sammlung des Archäologischen Instituts			
	Att.-rf. Skyphos (Fragmente)	1600	ARV² 972. 974, 27	44 ff. 215 Anm. 730; 232 (H rV 4) Taf. 5 b
Warschau,	Nationalmuseum			
	Att.-sf. Amphora	142328 (ehem. Goluchów 15)		312 (Ac sV 19)
	Att.-rf. Stamnos	142465		250 (D rV 36)
Wien,	Kunsthistorisches Museum			
	Att.-rf. Pelike	728	ARV² 286, 11	111. 118 f. 206. 283 (Ath rV 2)
	Att.-rf. Krater	1102	ARV² 504, 5	197 Anm. 670
	Att.-sf. Amphora	3596	ABV 138, 1	277 (Ath sV 54)
	Att.-sf. Kelchkrater	3618	ABV 280, 56	263 f. (Ath sV 14)
	Greifenkopfrhyton	IV 736		68 Anm. 207; 253 (D K 1)
Winterthur,	Privatsammlung			
	Att.-wgr. Lekythos	-	ARV² 1243, 2	167 Anm. 533
Würzburg,	Martin von Wagner Museum			
	Rf. Kelchkrater (Fragment)	K 2279		243 (D rV 15)
	Att.-sf. Amphora	L 215	ABV 375, 213	159 Anm. 517; 196 Anm. 658
	Att.-sf. Amphora	L 250	ABV 136, 48	109 f. 115. 177 Anm. 576; 270 f. (Ath sV 35) Taf. 18 b
	Att.-sf. Hydria	L 309 (132)	ABV 268, 28	111 ff. 115. 120. 206. 279 f. (Ath sV 60) Taf. 19 b
	Att.-sf. Schale	L 452	ABV 63, 6	151. 153. 306 (Ac sV 3) Taf. 26 b
	Rf. Schale	L 885	campanisch	138. 297 (He rV 5)
Vathy,	Archäologisches Museum			
	Att.-sf. Schale	K 2053		236 (D sV 2)
Unbekannt,	Privatsammlung			
	Att.-rf. Hydria			63 f. 91. 168 Anm. 546; 252 (D rV 41)

— Kunsthandel:
London, Christie's

Att.-sf. Amphora	1697	272 (Ath sV 39)
Att.-rf. Pelike	6306	67. 74. 77. 115 Anm. 370; 206 Anm. 699; 240 (D rV 7)
Att.-rf. Lekythos	25059	44 Anm. 121; 232 f. (H rV 5)

London, Sotheby's

| Att.-sf. Amphora | 29025 | 267 (Ath sV 26) |
| Att.-sf. Halsamphora | 46213 | 314 (Ac sV 23) |

2. VERZEICHNIS DER ANTIKEN AUTOREN UND WERKE

Achaios von Eretria, Linos	138 Anm. 455	**Diod. 4, 10, 1**	130 Anm. 428
		Diod. 4, 39, 2	147 Anm. 476
Ail. var. 3, 32	139 Anm. 456	**Eur. Bacch. 6 ff.**	60 Anm. 168
		Eur. Bacch. 39–48	59 Anm. 158
Aischyl. Athamas	60 Anm. 170	**Eur. Bacch. 116–118**	59 Anm. 159
Aischyl. Eum. 9–14	21 Anm. 32	**Eur. Bacch. 215–262**	59 Anm. 158
Aischyl. Semele	60	**Eur. Bacch. 288 ff.**	61 Anm. 172
Aischyl. Hydrophoroi	60	**Eur. Bacch. 597 ff.**	60 Anm. 168
		Eur. Bacch. 680–683	59 Anm. 159
Aischyl. Trophoi	60	**Eur. Bacch. 1114 ff.**	59 Anm. 160
		Eur. Herc. 1266–1268	130 Anm. 428
Alexis, Linos	138 Anm. 455	**Eur. Herc. 830–842**	186 Anm. 623
Alkaios nach Paus. 7, 20, 4	32 Anm. 75; 34 Anm. 9	**Eur. Hipp.**	209 Anm. 719
		Eur. Iph. T. 1234	22 Anm. 39
		Eur. Iph. T. 1235 ff.	22 Anm. 38; 26 Anm. 54
Apollod. 1, 3, 6	104 Anm. 331	**Eur. Iph. T. 1245–1252**	21 Anm. 32
Apollod. 1, 4, 1	21 Anm. 32; 22 Anm. 36		
Apollod. 1, 9, 2	60 Anm. 171	**Eratosth. Kataster 24**	147 Anm. 476
Apollod. 2 (62) 4, 8	130 Anm. 428; 131 Anm. 429		
Apollod. 2, 4, 9	138 Anm. 455; 139 Anm. 457	**Hdt. 2, 146**	59 f. Anm. 167
Apollod. 3, 4, 3	60 Anm. 170; 93 Anm. 280	**Galien, De Hipp. et Plat. plac. 3, 8, 1–28**	104 Anm. 331
Apollod. 3, 10, 2	32 Anm. 75; 34 Anm. 100		
Apollod. 3, 12, 3	106 Anm. 347	**Hes. Ehoien**	34 Anm. 98
Apollod. 3, 13, 7	148 Anm. 477. 480; S. 150	**Hes. theog. 453–506**	50 Anm. 136
		Hes. theog. 494 ff.	50 Anm. 137
Apoll. Rhod. 2, 706	21 Anm. 32	**Hes. theog. 886–900**	50 Anm. 138; 104 Anm. 332
Apoll. Rhod. 2, 707	21 Anm. 32; 22 Anm. 40; 23	**Hes. theog. 886–926**	59 Anm. 163; 104 Anm. 331
Apoll. Rhod. 4, 1310	104 Anm. 331	**Hes. theog. 924–926**	104 Anm. 334
		Hes. theog. 940–2	104 Anm. 331
Aristoteles	204		
		Hes. Cheironos Hypothekai	148 Anm. 477
Athen. 8, 346b	289 (Ath M1)		
Athen. 15, 701c	21 Anm. 32; 229 (Ap S 3)	**Hom. h. 1**	59 Anm. 164
		Hom. h. 1, 6 f.	59 Anm. 165
Cass. Dio 73, 7	130 Anm. 428	**Hom. h. 3, 2–12**	19 Anm. 13
		Hom. h. 3, 16	123 Anm. 386; 123 Anm. 386
Diod. 3, 67	138 Anm. 455		
Diod. 4, 9, 6	147 Anm. 476	**Hom. h. 3, 45–90**	19 Anm. 15

Hom. h. 3, 63	20 Anm. 27	Hom. Il. 9, 485 ff.	149 Anm. 485
Hom. h. 3, 91 ff.	19 Anm. 16; 176 Anm. 567; 177 Anm. 573	Hom. Il. 11, 831 f.	149 Anm. 486; 160 Anm. 521
Hom. h. 3, 119	20 Anm. 19	Hom. Il. 14, 325 ff.	59 Anm. 162
Hom. h. 3, 120 ff.	20 Anm. 20	Hom. Il 18, 57. 438	149 Anm. 483
Hom. h. 3, 126	20 Anm. 25; 21 Anm. 30	Hom. Il 18, 70–138	149 Anm. 484
Hom. h. 3, 127 ff.	20 Anm. 21; 34 Anm. 97	Hom. Il. 19, 95–133	130 Anm. 425
		Hyg. fab. 30	130 Anm. 428
Hom. h. 3, 130–132	20 Anm. 22	Hyg. fab. 140	21 Anm. 32
Hom. h. 3, 137	20 Anm. 24; 166 Anm. 529	**Kallimachos**	
		Zeushymnos	50 Anm. 135
Hom. h. 3, 300 ff.	21 Anm. 32. 33; 22 Anm. 35	**Deloshymnos**	21 Anm. 32
		Kall. h. 4–40, 72–86	123 Anm. 388
Hom. h. 4	32 Anm. 75	Kall. aet. 3 fr. 79	124 Anm. 393
Hom. h. 4, 12 ff.	32 Anm. 79.80. 81. 82		
		Klearchos von Soloi	229 (Ap S3)
Hom. h. 4, 24 ff.	32 Anm. 77		
Hom. h. 4, 73 ff.	32 Anm. 78	**Martialis 14, 177**	130 Anm. 428
Hom. h. 4, 105 f.	37 Anm. 103		
Hom. h. 4, 116	37 Anm. 103	**Nonn. Dion.**	60 Anm. 169
Hom. h. 4, 117	33 Anm. 83	Nonn. Dion.13, 28	21 Anm. 32
Hom. h. 4, 145	33 Anm. 86	Nonn. Dion. 9, 53–110	60 Anm. 170
Hom. h. 4, 150 ff.	33 Anm. 85. 91; 47 Anm. 128; 167 Anm. 535		
		Paus. 1, 24, 2	130 Anm. 428; 286 (Ath S 2)
Hom. h. 4, 170 ff.	33 Anm. 90		
Hom. h. 4, 235 ff.	33 Anm. 84. 92; 217 Anm. 734	Paus. 1, 24, 5	288 (Ath B 1)
		Paus. 1, 27, 3	207 Anm. 709
Hom. h. 4, 244 ff.	33 Anm. 93	Paus. 2, 7, 7	21 Anm. 32; 22 Anm. 37
Hom. h. 4, 256 ff.	33 Anm. 94		
Hom. h. 4, 260 ff.	47 Anm. 128	Paus. 2, 17, 3	235 (Z R 2)
Hom. h. 4, 388	34 Anm. 96	Paus. 3, 11, 11	255 (D S 7)
Hom. h. 7	92 Anm. 276	Paus. 3, 17, 3	286 (Ath S 1)
Hom. h. 7, 3	63 Anm. 182	Paus. 3, 18, 11	65 Anm. 189
Hom. h. 25, 6	211 Anm. 723	Paus. 3, 18, 12	148 Anm. 477; 150 Anm. 489; 257 (D R 1); 319 (Ac R 1)
Hom. h. 26, 3 ff.	59 Anm. 166; 166 Anm. 527; 178 Anm. 581		
		Paus. 3, 24 3 ff.	61 Anm. 175; 93 Anm. 280
Hom. h. 28	104 Anm. 331; 205 Anm. 697		
		Paus. 5, 15, 10	102 Anm. 327
Hom. h. 28, 1 ff.	105 Anm. 337. 338	Paus. 7, 20, 4	32 Anm. 75
Hom. h. 28, 5 ff.	19 Anm. 14	Paus. 7, 24, 4	234 (Z S 1)
Hom. h. 28, 6 ff.	105 Anm. 336.339. 340; 118 Anm. 378; 168 Anm. 547	Paus. 8, 26, 6	106 Anm. 347
		Paus. 8, 31, 4	235 (Z R 3)
		Paus. 8, 47, 3	234 (Z R 1)
Hom. h. 28, 10 ff.	105 Anm. 341	Paus. 9, 2, 7	234 (Z S 2)
Hom. h. 28, 14 f.	105 Anm. 345	Paus. 9, 25, 2	147 Anm. 476
		Paus. 9, 29, 9	138 Anm. 455
Hom. Il. 5, 875–880	104 Anm. 331	Paus. 9, 33, 4 f.	106 Anm. 347
Hom. Il. 6, 130 ff.	58 Anm. 153; 178 Anm. 581		
		Pherekydes (FgrH3F69)	131 Anm. 428
Hom. Il. 9, 432 ff.	149 Anm. 485		

Philochoros, FGrH 328	102 Anm. 325
Philostr. imag. 26	32 Anm.75
Philostr. iun. im. 5	130 Anm. 428
Philostr. maior, im. 227	289 (Ath M 2)
Pind. N. 1, 35–72	130 Anm. 427
Pind. N. 1, 55 ff.	131 Anm. 431
Pind. N. 3, 43 ff.	148 Anm. 477. 479; 181 Anm. 600
Pind. O. 7, 35 ff.	104 Anm. 331; 105 Anm. 343; 178 Anm. 578
Pind. O. 7, 36 f.	105 Anm. 344
Pind. P. 6, 21	148 Anm. 477
Platon	202 Anm. 687; 204 Anm. 691
Plaut. Amph. 1102–1109	130 Anm. 428
Plin. nat. 34, 59	228 (Ap S 1)
Plin. nat. 34, 77	128 Anm. 418. 419; 229 (Ap S 4); 293 (Ar S 2)
Plin. nat. 34,87	254 (D S 1)
Plin. nat. 35, 63	130 Anm. 428; 304 (He M 1)
Plut. de E 387d	147 Anm. 474
Plut. mor.132 F	102 Anm. 325
Plut. Pelopidas 16, 375c	21 Anm. 32
Polemon, Scholion	102 Anm. 327
zu Soph. Oid. K. 100	
Porphyr. Ad Horat. Carm. 1, 10, 9	32 Anm. 75
Schol. Arat. 469	147 Anm. 476
Schol. Eur. Phoen. 232 f.	21 Anm. 32
Schol. Il. 15, 256	32 Anm. 75
Schol. Il. 24, 24	32 Anm. 75
Schol. Theokr. 13, 7–9	147 Anm. 474
Soph. Athamas A	60 Anm. 170; 71
Soph. Dionysiskos	60
Soph. Dionysiskos Fr. F 171	88
Soph. Ichn.	32 Anm. 75; 34; 212 Anm. 725
Soph. Ichn. 279 f.	34 Anm. 99
Soph. Herakleiskos	212 Anm. 725
Soph. Hydrophoroi	60
Stat. Achill. 2, 100	148 Anm. 477. 481
Strab. 8, 413	289 (Ath M 1)
Strab. 14, 1, 20	123 Anm. 390; 128. 293 (Ar S 1)
Suda	139 Anm. 456
Tac. ann. 3, 61	123 Anm. 391
Theokr. 5, 54 f	102 Anm. 327;
Theokr. 24	130 Anm. 428
Theokr. 24, 103. 105	138 Anm. 455
Verg. Aen. 8, 287–289	130 Anm. 428

ABBILDUNGSNACHWEIS

Tafel 1:
a) Ap Wgr 1: Attisch-weißgrundige Lekythos, Paris, Cabinet des Médailles 306 (Seite A und B)
nach: Schefold 1981, 43 Abb. 44/45.

b) Ap rV 2: Umzeichnung einer rotfigurigen Halsamphora aus der Sammlung Hamilton (Original verschollen)
Zeichnung: Mathias Kunzler, Gießen

Tafel 2:
H sV 1: Schwarzfigurige Hydria aus Caere, Paris, Louvre E 702
Foto: © bpk/RMN/les frères Chuzeville

Tafel 3:
a) H rV 1: Attisch-rotfigurige Schale, Rom, Vatikan, Museo Gregoriano Etrusco 16582 (Seite A)
nach: Kakridis 1986, 105 Abb. 34.

b) H rV 1: Attisch-rotfigurige Schale, Rom, Vatikan, Museo Gregoriano Etrusco 16582 (Detail)
nach: Schefold 1981, 47 Abb. 53.

Tafel 4:
H rV 3: Attisch-rotfigurige Hydria, München, Antikensammlungen 2426
Foto: © München, Staatliche Antikensammlungen

Tafel 5:
a) H rV 3: Attisch-rotfigurige Hydria, München, Antikensammlungen 2426 (Detail Bildfeld)
Foto: © München, Staatliche Antikensammlungen

b) H rV 4: Attisch-rotfiguriges Skyphosfragment, Tübingen, Archäologische Sammlung 1600
Foto: © Tübingen, Institut für Klassische Archäologie, Inv. S./10 1600.

Tafel 6:
Z rV 1: Attisch-rotfigurige Pelike, New York, MMA 06.1021.144 (Seite A)
Foto: © bpk/The Metropolitan Museum of Art

Tafel 7:
D rV 24: Attisch-rotfigurige Lekythos, Boston, Museum of Fine Arts 95.39
Foto: Photograph © [2012] Museum of Fine Arts, Boston

Tafel 8:
a) D rV 8: Attisch-rotfigurige Hydria, Privatbesitz, Sammlung A. Kyrou 71
Foto: Hellner, DAI Neg. Nr. D-DAI-ATH-1980/392

b) D rV 8: Attisch-rotfigurige Hydria, Privatbesitz, Sammlung A. Kyrou 71
Foto: Hellner, DAI Neg. Nr: D-DAI-ATH-1980/393

Abbildungsnachweis

Tafel 9:
a) D rV 4: Attisch-rotfiguriger Volutenkrater, Ferrara, Museo Nazionale di Spina 2737
nach: Schefold 1981, 31 Abb. 23 (Foto: Hirmer Fotoarchiv).

b) D rV 5: Attisch-rotfiguriger Glockenkrater, Ferrara, Museo Nazionale di Spina 2738
nach: Schefold 1981, 30 Abb. 22 (Foto: Hirmer Fotoarchiv).

Tafel 10:
a) D rV 6: Attisch-rotfiguriger Stamnos, Paris, Louvre MNB 1695 (G 188)
Foto: © bpk/RMN/Hervé Lewandowski

b) D rV 11: Attisch-rotfiguriger Krater, London, BM E 492
© Trustees of the British Museum

Tafel 11:
a) D rV 13: Attisch-rotfiguriger Kelchkrater, Paris, Louvre G 478 (ehem. G 755)
Foto: © bpk/RMN/Hervé Lewandowski

b) D Wgr 1: Attisch-weißgrundiger Krater, Rom, Vatikan, Museo Gregoriano Etrusco 16586 (559)
Foto: © bpk/Scala

Tafel 12:
a) D rV 2: Attisch-rotfigurige Schale, Athen, NM (Acr. Coll.) 325
Foto: Gehnen, DAI Neg. Nr. D-DAI-ATH-1994/616

b) D rV 2: Attisch-rotfigurige Schale, Athen, NM (Acr. Coll.) 325, Außenseite B
Foto: Gehnen, DAI Neg. Nr. D-DAI-ATH-1994/616

Tafel 13:
a) D rV 2: Attisch-rotfigurige Schale, Athen, NM (Acr. Coll.) 325, Außenseite A
Foto: Gehnen, DAI Neg. Nr. D-DAI-ATH-1994/617

b) D rV 2: Attisch-rotfigurige Schale, Athen, NM (Acr. Coll.) 325
Umzeichnung Detail Außenseite A: Nymphen am Altar
Zeichnung: Mathias Kunzler, Gießen

Tafel 14:
a) DrV 2: Attisch-rotfigurige Schale, Athen, NM (Acr. Coll.) 325
Umzeichnung Detail Außenseite A; Zeichnung: Mathias Kunzler, Gießen

b) D rV 2: Attisch-rotfigurige Schale, Athen, NM (Acr. Coll.) 325
Detail Außenseite A: Athena und Poseidon
Foto: Gehnen, DAI Neg. Nr. D-DAI-ATH-1994/618

Tafel 15:
a) Ath R 5: Schildbandrelief, Olympia, AM B 1975 d;
Zeichnung: Mathias Kunzler, Gießen

b) Ath Rk 1:Reliefamphora, Tenos, Archäologisches Museum (Umzeichnung des Halsbildes)
Zeichnung: Mathias Kunzler, Gießen

Tafel 16:
a) Ath sV 1: Attisch-schwarzfiguriges Dreifußexaleiptron, Paris, Louvre CA 616
Foto: © bpk/RMN/Hervé Lewandowski

b) Ath sV 3: Attisch-schwarzfigurige Amphora, Berlin, Antikensammlung F 1704
Foto: © bpk/Antikensammlung, SMB/Johannes Laurentius

Tafel 17:
a) Ath sV 5: Attisch-schwarzfigurige Schale, London, BM 424
Foto: © Trustees of the British Museum

b) Ath sV 12: Attisch-schwarzfigurige Halsamphora, London, BM B 244
Foto: © Trustees of the British Museum

Tafel 18:
a) Ath rV 5: Attisch-rotfigurige Pelike, London, BM E 410
Foto: © Trustees of the British Museum

b) Ath sV 35: Attisch-schwarzfigurige Amphora, Würzburg, Martin von Wagner Museum L 250 (früher coll. Feoli)
Foto: Martin von Wagner Museum der Universität Würzburg. Foto: Karl Öhrlein

Tafel 19:
a) Ath sV 58: Attisch-schwarzfigurige Schale, New York, MMA 06.1097
Foto: © bpk/The Metropolitan Museum of Art

b) Ath sV 60: Attisch-schwarzfigurige Hydria, Würzburg, Martin von Wagner Museum L 309 (132)
Foto: Martin von Wagner Museum der Universität Würzburg. Foto: Karl Öhrlein

Tafel 20:
Ar sV 3: Attisch-schwarzfigurige Halsamphora, Berlin, Antikensammlung F 1837
Foto: © bpk/Antikensammlung, SMB/Johannes Laurentius

Tafel 21:
a) He rV 1: Attisch-rotfiguriger Stamnos, Paris, Louvre G 192
Foto: © bpk/RMN/Hervé Lewandowski

b) He rV 4: Attisch-rotfigurige Hydria, New York, MMA 25.28
Foto: © bpk/The Metropolitan Museum of Art

Tafel 22:
a) He rV 7: Attisch-rotfiguriger Skyphos, Schwerin, Staatliches Museum KG 708 (Seite A)
Foto: (c) Staatliches Museum Schwerin – Kunstsammlungen, Schlösser und Gärten, Foto: Gabriele Bröcker

b) He rV 7: Attisch-rotfiguriger Skyphos, Schwerin, Staatliches Museum KG 708 (Seite B)
Foto: (c) Staatliches Museum Schwerin – Kunstsammlungen, Schlösser und Gärten, Foto: Gabriele Bröcker

Abbildungsnachweis

Tafel 23:
He rV 9: Attisch-rotfiguriger Stamnos, Boston, Museum of Fine Arts 66.206
Foto: Photograph © [2012] Museum of Fine Arts, Boston

Tafel 24:
He sV 1: Attisch-schwarzfigurige Halsamphora München, Antikensammlungen 1615 A
Foto: München, Staatliche Antikensammlungen

Tafel 25:
Ac sV 1: Protoattische Halsamphora, Berlin, Antikensammlung 31 573 A 9 (Seite B)
Foto: © bpk/Antikensammlung, SMB/Johannes Laurentius

Tafel 26:
a) Ac sV 1: Protoattische Halsamphora, Berlin, Antikensammlung 31 573 A 9 (Seite A)
Foto: © bpk/Antikensammlung, SMB/Johannes Laurentius

b) Ac sV 3: Attisch-schwarzfigurige Sianaschale, Würzburg, Martin von Wagner Museum L 452
Foto: Martin von Wagner Museum der Universität Würzburg. Foto: Karl Öhrlein

Tafel 27:
Ac rV 1: Attisch-rotfigurige Amphora, Paris, Louvre G 3
Foto: © bpk/RMN/Hervé Lewandowski

Tafel 28:
a) Ac rV 2: Attisch-rotfigurige Schale, Berlin, Antikensammlung F 4220
Foto: © bpk/Antikensammlung, SMB

b) Ac rV 4: Attisch-rotfiguriger Stamnos, Paris, Louvre G 186
Foto: © bpk/RMN/Hervé Lewandowski

Tafel 29:
a) D rV 11: Attisch-rotfiguriger Krater, London, BM E 492 (Detail)
Foto: © Trustees of the British Museum

b) Attisch-rotfigurige Amphora, London, BM E 282 (Seite B, Detail)
Foto: © Trustees of the British Museum

Tafel 30:
a) Attisch-rotfigurige Lekythos, Oxford, Ashmolean Museum 1890.26 (V 322)
nach: Schefold 1988, 189 Abb. 231.

b) Attisch-rotfigurige Hydria, Cambridge, Harvard University Art Museum, Arthur M. Sackler Museum 1960.342; nach: Reeder 1996, 218 Kat. Nr. 51.

Tafel 31:
a) He rV 8: Attisch-rotfigurige Schale, München, Antikensammlungen 2646
Foto: München, Staatliche Antikensammlungen

b) Attisch-rotfigurige Schale Berlin, Antikensammlung F 2285 (Seite A)
Foto: © bpk/Antikensammlung, SMB/Johannes Laurentius

Tafel 32:
Attisch-rotfigurige Pelike, Basel, Antikenmuseum und Sammlung Ludwig BS 483
nach: CVA Basel (2) Taf. 52.

TAFELN

Tafel 1

a) Ap Wgr 1: Attisch-weißgrundige Lekythos, Paris, Cabinet des Médailles 306
(Seite A und B)

b) Ap rV 2: Umzeichnung einer rotfigurigen Halsamphora aus der Sammlung
Hamilton (Original verschollen)

Tafel 2

H sV 1: Schwarzfigurige Hydria aus Caere, Paris, Louvre E 702

Tafel 3

a) H rV 1: Attisch-rotfigurige Schale, Rom, Vatikan, Museo Gregoriano Etrusco 16582 (Seite A)

b) H rV 1: Attisch-rotfigurige Schale, Rom, Vatikan, Museo Gregoriano Etrusco 16582 (Detail Hermes)

Tafel 4

H rV 3: Attisch-rotfigurige Hydria, München, Antikensammlungen 2426

Tafel 5

a) H rV 3: Attisch-rotfigurige Hydria, München, Antikensammlungen 2426
(Detail Bildfeld)

b) H rV 4: Randfragment eines attisch-rotfigurigen Skyphos, Tübingen,
Archäologische Sammlung 1600

Tafel 6

Z rV 1: Attisch-rotfigurige Pelike, New York, MMA 06.1021.144

Tafel 7

D rV 24: Attisch-rotfigurige Lekythos, Boston, Museum of Fine Arts 95.39

Tafel 8

a) D rV 8: Attisch-rotfigurige Hydria, Privatbesitz, Sammlung A. Kyrou 71

b) D rV 8: Attisch-rotfigurige Hydria, Privatbesitz, Sammlung A. Kyrou 71
(Detail)

Tafel 9

a) D rV 4: Attisch-rotfiguriger Volutenkrater, Ferrara, Museo Nazionale di Spina 2737

b) D rV 5: Attisch-rotfiguriger Glockenkrater, Ferrara, Museo Nazionale di Spina 2738

Tafel 10

a) D rV 6: Attisch-rotfiguriger Stamnos, Paris, Louvre MNB 1695 (G 188)

b) D rV 11: Attisch-rotfiguriger Krater, London, BM E 492

Tafel 11

a) D rV 13: Attisch-rotfiguriger Kelchkrater, Paris, Louvre G 478 (ehem. G 755)

b) D Wgr 1: Attisch-weißgrundiger Krater, Rom, Vatikan, Museo Gregoriano Etrusco 16586 (559)

Tafel 12

a) D rV 2: Attisch-rotfigurige Schale, Athen, NM (Acr. Coll.) 325

b) D rV 2: Attisch-rotfigurige Schale, Athen, NM (Acr. Coll.) 325
Außenseite B

Tafel 13

a) D rV 2: Attisch-rotfigurige Schale, Athen, NM (Acr. Coll.) 325
Außenseite A

b) D rV 2: Attisch-rotfigurige Schale, Athen, NM (Acr. Coll.) 325
Umzeichnung Detail Außenseite A: Nymphen am Opferaltar

Tafel 14

a) D rV 2: Attisch-rotfigurige Schale, Athen, NM (Acr. Coll.) 325
Umzeichnung Detail Außenseite A: Zeus, Dionysos, Hermes

b) D rV 2: Attisch-rotfigurige Schale, Athen, NM (Acr. Coll.) 325
Detail Außenseite A: Athena und Poseidon

Tafel 15

a) Ath R 5: Schildbandrelief, Olympia, AM B 1975 d

b) Ath Rk 1: Reliefamphora, Tenos, Archäologisches Museum (Umzeichnung Detail des Halsbildes)

Tafel 16

a) Ath sV 1: Attisch-schwarzfiguriges Dreifußexaleiptron, Paris, Louvre CA 616

b) Ath sV 3: Attisch-schwarzfigurige Amphora, Berlin, Antikensammlung F 1704

Tafel 17

a) Ath sV 5: Attisch-schwarzfigurige Schale, London, BM 424

b) Ath sV 12: Attisch-schwarzfigurige Halsamphora, London, BM B 244

Tafel 18

a) Ath rV 5: Attisch-rotfigurige Pelike, London, BM E 410

b) Ath sV 35: Attisch-schwarzfigurige Amphora, Würzburg, Martin von Wagner Museum L 250

Tafel 19

a) Ath sV 58: Attisch-schwarzfigurige Schale, New York, MMA 06.1097

b) Ath sV 60: Attisch-schwarzfigurige Hydra, Würzburg, Martin von Wagner Museum L 309 (132)

Tafel 20

Ar sV 3: Attisch-schwarzfigurige Halsamphora, Berlin, Antikensammlung F 1837

Tafel 21

a) He rV 1: Attisch-rotfiguriger Stamnos, Paris, Louvre G 192

b) He rV 4: Attisch-rotfigurige Hydria, New York, MMA 25.28

Tafel 22

a) He rV 7: Attisch-rotfiguriger Skyphos, Schwerin, Staatliches Museum KG 708
(Seite A)

b) He rV 7: Attisch-rotfiguriger Skyphos, Schwerin, Staatliches Museum KG 708
(Seite B)

Tafel 23

He rV 9: Attisch-rotfiguriger Stamnos, Boston, Museum of Fine Arts 66.206

Tafel 24

He sV 1: Attisch-schwarzfigurige Halsamphora München,
Antikensammlungen 1615 A

Tafel 25

Ac sV 1: Protoattische Halsamphora, Berlin, Antikensammlung 31 573 A 9
(Seite B)

Tafel 26

a) Ac sV 1: Protoattische Halsamphora, Berlin, Antikensammlung 31 573 A 9
(Seite A)

b) Ac sV 3: Attisch-schwarzfigurige Sianaschale, Würzburg, Martin von Wagner
Museum L 452

Tafel 27

Ac rV 1: Attisch-rotfigurige Amphora, Paris, Louvre G 3

Tafel 28

a) Ac rV 2: Attisch-rotfigurige Schale, Berlin, Antikensammlung F 4220

b) Ac rV 4: Attisch-rotfiguriger Stamnos, Paris, Louvre G 186

Tafel 29

a) D rV 11: Attisch-rotfiguriger Krater, London, BM E 492 (Detail)

b) Attisch-rotfigurige Amphora, London, BM E 282 (Detail Seite B)

Tafel 30

a) Attisch-rotfigurige Lekythos, Oxford, Ashmolean Museum 1890.26 (V 322)

b) Attisch-rotfigurige Hydria, Cambridge, Harvard University Art Museum, Arthur M. Sackler Museum 1960.342

Tafel 31

a) He rV 8: Attisch-rotfigurige Schale, München, Antikensammlungen 2646

b) Attisch-rotfigurige Schale Berlin, Antikensammlung F 2285 (Seite A)

Tafel 32

Attisch-rotfigurige Pelike, Basel, Antikenmuseum BS 483